U0330849

克·勒·门
文·丛

上海电影译制厂的『清明上河图』

潘争——著

声魂

生活·读书·新知
三联书店

图书在版编目(CIP)数据

声魂：上海电影译制厂的"清明上河图"/潘争著.—北京：生活·读
书·新知三联书店，2020.4
（克勒门文丛）
ISBN 978 - 7 - 108 - 06683 - 1

Ⅰ.①声…　Ⅱ.①潘…　Ⅲ.①译制片－电影制片厂－概况－上海
Ⅳ.①J941

中国版本图书馆 CIP 数据核字(2019)第 181353 号

责任编辑　麻俊生
封面设计　储　平
封面题字　张　森
责任印制　黄雪明
出版发行　生活·讀書·新知 三联书店
　　　　　（北京市东城区美术馆东街 22 号）
邮　　编　100010
印　　刷　常熟市文化印刷有限公司
排　　版　南京前锦排版服务有限公司
版　　次　2020 年 4 月第 1 版
　　　　　2020 年 4 月第 1 次印刷
开　　本　880 毫米×1230 毫米　1/32　印张　17.375
字　　数　360 千字
印　　数　0,001—4,000 册
定　　价　59.00 元

目录

第三乐章　众"神"的黄昏

序一 | 留下上海的万种风情

陈　钢

"克勒"曾经是上海的一个符号,或许它是 Class(阶层)、Color(色彩)和 Club(会所)的"混搭",但在加上一个"老"字后,却又似乎多了层特殊的"身份认证"。因为,一提到"老克勒",人们就会想到当年的那些崇尚高雅、时尚、精致、多元的审美情趣和生活方式的"上海绅士"们。而今,"老克勒"们虽已渐渐逝去与老去,但"克勒精神"却以各种新的方式传承开发,结出新果。

沙龙是精英文化的雅聚,不同的文化在这里可以自由地陈述、交流、碰撞和汇聚。沙龙也是城市文化的发动机,我们开动了这架发动机,就可能多开掘和发现一些海上宝藏和文化新苗。克勒门文化沙龙应运而生。

"克勒门"是一扇文化之门、梦幻之门和上海之门。打开这扇门,我们就能见到一座有着丰富宝藏的文化金山。梦是现实的奇异幻镜,可它又会化为朵朵彩云,洒下阵阵细雨,永远留落在人世间。文化是应该能逗留的。为了留下这些美丽的"梦之花",我们就与生活·读书·新知三联书店一起筹划出版了这套"克勒门文丛"系列图书,将克勒门所呈现的梦,一

个一个地记录下来。

其实，早在 1920 年代，上海就有了译制片的前身，那就是由美国生产商专为上海"大光明大戏院"特制的"译意风"。所以"大光明"当时曾自豪地宣称："大光明大戏院为全世界第一家采用'译意风'者。"曾在"大光明"担任过"译意风小姐"的卢燕女士回忆道："我翻译时尽可能融入角色中，有感情地说话。男的模仿男的说话，女的模仿女的说话，生气是生气，甜蜜是甜蜜，这好比是我一个人的独角戏。"

三十年河东，三十年河西，民国时代的"译意风"随时而逝，代替它的，则是后起的"上海电影译制厂"。这个小小"上译厂"的前身"上海电影制片厂翻译片组"诞生于 1949 年，并正式成立于 1957 年，可它的悄然鹊起，却是在中国银幕一片荒芜的"文革"中，而到了 1980 年代时，外国电影译制片更是一枝独秀，成为上海电影界的一道独特的风景和中国开放的一扇透亮的窗口。刹那间，"佐罗"来了，"简·爱"来了，那些"洋贵人""洋牧师""洋少爷""洋小姐"们都来了，而且是有说有笑的，有吹有唱的，说着流利的中国话来了……想一想当时的那一番景象吧！人们就像是突然从一个封闭的黑屋中窥见了从窗外投射进来的一束春光，它是那么新鲜、那么灿烂、那么诱人、那么令人向往。它告诉我们，外面的世界很丰富，外面的世界很精彩！这批"从天而降"的译制片，是一道与当时"中国画面"格格不入的风景线，它看似是"阴差阳错"，但实质上却是一种历史的必然。因为，人性与爱是一道关不住的春光，特别是当人们渴望着久违的阳光雨露来滋润自己枯萎的心灵和期待着被泯灭的人性复苏时，它便一下子射进灵魂的

黑洞，打开人们心中的另一个世界。

"上译厂"是一个"奇葩"，虽然身处"拒洋排外"的当年，它却能将那些从红墙里影影绰绰透露出来的"内参片"变成"外参片"，将那些"讲中国话的外国人"的声影传播到全国各地。它也"奇葩"在竟然可以将一间十五六平方米的旧汽车棚当作放映间，将墙壁刷白加一木框后变成"银幕"，同时又在大楼的楼顶用麻布片包稻草充作隔音墙，改装成录音棚，并只在其中安装了一台放映机和一台苏制光学录音机后，便开始了它辉煌的历程。

"上译人"也是一个"奇葩"，这些演员既非当年那些英语流利的"译意风小姐"和"译意风先生"，也非留学归来的海外学子，可是为什么他们能用不同的声音塑造出不同的银幕形象，而且听起来甚至比外国人还洋气呢？我想，答案只有一个，那就是因为他们的心中充满了爱，他们的血液里深藏着那些人类所共有的尊贵与理想，他们希望世界了解中国，也更希望中国融入世界。

"邱岳峰似乎比罗切斯特还要罗切斯特，比卓别林更要卓别林"，这是陈丹青在美国看了《简·爱》和《凡尔杜先生》后对邱岳峰的评价。他还说邱岳峰"以再也标准不过的普通话为我们塑造了整个西方"。不是吗？邱岳峰与"原版"演员斯科特的声音几乎一样，但比起干、粗、硬、直的"原音"来说，他的配音就显得更为丰满，更有韵味，更有魅力，跟剧中人的形象更相符。

我们更想追溯回忆的是令人肃然起敬的"王爷"——陈叙一和他所率领的黄金班子：邱岳峰、毕克、尚华、李梓、于鼎、富

润生、赵慎之……当然也包括从七十五岁开始学电脑，而今虽高龄九十有余却依然头脑清晰、言辞犀利的"佘太君"苏秀大姐。我们要向他们脱帽致敬，我们要向他们真心拜学。因为，他们不是"译意风"，而是创造者；他们不仅有着美丽的声音，更有着一颗高贵的心；他们是和世界名著、名流生活在一起的世界公民，他们也是比外国人演得更像剧中人的中国明星！

上海是中国城市文化的摇篮，是中国第一部电影、第一所音乐学院和诸多"第一"的诞生地。今天，当人们情不自禁地为这座曾经辉煌的文化大都会自豪时，也不免为那一朵朵昔日的文化奇葩的日渐萎谢而叹惜。为此，梳理其文脉，追寻其神韵，同时将上海所代表的都会文化的接力棒传承给下一代，理应成为我们这些"海上赤子"的文化指向和神圣天职。

《声魂——上海电影译制厂的"清明上河图"》的作者潘争不仅是著名配音艺术家刘广宁的孩子，也是诸多"配音叔叔"和"配音阿姨"们的孩子。在他的书中，他不仅用当年孩子的眼睛目睹了那个年代上海电影译制片发展的辉煌历史，描绘出一幅幅万航渡路上的灿烂群星——"木工间里的莱蒙托夫"邱岳峰和"横空出世的大小姐"刘广宁等的"肖像"，而且还回顾了那个年代"配音间"里发生的事件和那些光鲜角色背后的鲜为人知的动人故事。在这部将《棚内棚外——上海电影译制厂的辉煌与悲怆》扩容后达三十余万字的新作中，潘争绝不仅是一个"他者"，而更是一个曾经游走于配音间的当事者和见证人，"上译厂"的前世今生，在他的血脉中缓缓流过。

原本，我邀潘争撰写此书的初衷，只不过是请他以一个

"译二代"的身份,对他曾经见识过的上译厂有趣的人与事做个叙事性的故事写作,殊不知,他却本着热爱与抢救上海电影译制厂历史的初心与责任感,将上海电影译制事业从起步、发展、辉煌乃至式微的全过程写成了一部完整的传记。在书中,他将自己的艺术情怀诉诸笔端,以完整的框架和细腻的笔触形成了一个真实、好看、极具史料价值的长篇叙事。目前,潘争的《棚内棚外》已经被上海图书馆、美国普林斯顿大学东亚图书馆等纳入馆藏,而且登上了"2017年新浪文学好书榜"等榜单,并被《解放日报》《文汇报》《海风》《凤凰资讯》以及《北京青年报》等媒体先后进行了部分连载和转载。而这部《声魂》,内容则更加翔实丰富,其中的细节也更加生动有趣,更具史料价值,读来特别独独、特别光鲜、特别栩栩如生。就如上译厂前辈苏秀老大姐所言:"这本'清明上河图'式的书,为上海电影译制厂的历史画上了一个句号。"对此,我深以为然。在我看来,从《棚内棚外》到《声魂》,不仅是"史"的扩充,更是"神"的升华。译制片就像是在特殊年代从天外飘来的一丝游魂,那些译制片的"众神"们带来了外面世界的精彩,自己却如幽灵般地在幕后隐去。那个年代过去了,译制片的黄金时代也随之消逝,可是,那些曾经震撼和温暖人们的声音之魂却始终聚而不散,依然在耳畔盘旋回荡。

"克勒"是一种气度,一种风格,更是一种精神,一种文化。让我们一起走进"克勒门"和"克勒门文丛",寻找上海,发现上海,书写上海,歌唱上海,让我们每个人都成为有历史守望与文化追寻的梦中人,将高雅、精致和与时俱进的海派文化精粹

传承发扬，用我们的赤子之心留住上海的万种风情！

序者介绍

陈　钢　1935年生于上海，中国当代著名交响音乐作曲家。早年，他即师从于父亲陈歌辛和匈牙利钢琴家瓦拉学习作曲和钢琴。1955年考入上海音乐学院后，他又师从于著名作曲家、上海音乐学院副院长兼作曲系主任丁善德教授以及苏联专家阿尔扎马诺夫学习作曲与理论。早在求学期间，他即以与同为上海音乐学院学生的何占豪合作创作的小提琴协奏曲《梁山伯与祝英台》而蜚声中外乐坛。

诞生于1959年的《梁祝》，是半世纪以来流传最广的中国交响音乐作品，曾先后多次荣获中国金唱片与白金唱片奖。此外，陈钢在1970年代创作的包括《苗岭的早晨》《金色的炉台》及《阳光照耀着塔什库尔干》等小提琴独奏曲的"红色小提琴系列"，也都成为著名的中国小提琴音乐文献。1986年，他创作的被誉为"《梁祝》姊妹篇"的小提琴协奏曲《王昭君》，荣获中国小提琴协奏曲新作汇展优秀作品奖。1997年，当该作品在美国达拉斯演出后，陈钢即被当地政府授予"达拉斯荣誉市民"称号。2008年，他的另一首小提琴协奏曲《红楼梦》问世，并在上海之春国际艺术节成功献演。

除了以上作品之外，陈钢还创作了中国第一首竖琴独奏曲《渔舟唱晚》和第一首双簧管协奏曲《囊玛》。在《渔舟唱晚》中，他在竖琴上巧妙地再现了古琴的余韵；而在《囊玛》中，他则首次在双簧管上运用了双音、多音与微分音和弦等现代技巧，生动地表现了西藏号角的音色特点与其中蕴含的独特藏

域风情。此外,陈钢还创作了诸如钢琴、小提琴与昆曲三重奏的《惊梦》等一批交响诗、大合唱和独特的室内乐合奏作品。2019 年 4 月 28 日,由陈钢最新创作的融合了昆曲独唱的大型交响诗曲《情殇——霓裳骊歌杨贵妃》再次成功献演于上海之春国际艺术节。长期以来,陈钢的音乐作品,就以将感人的抒情情怀、浓郁的民族风韵及丰富的当代作曲技巧巧妙融合而见长。

陈钢现为上海音乐学院作曲系教授,并曾担任第九、十届全国政协委员和中国音乐家协会理事。此外,他曾出访美国、加拿大、英国、法国、日本、新加坡、马来西亚等国,并被载入《世界名人录》《世界音乐名人录》等十多种世界名人录。1995年,陈钢教授被美国传记中心颁予"国际文化荣誉证书"。2002 年末,他荣获"斯卡莫好莱坞大奖"。在他的获奖通知书上写有"授予您超级明星金环奖,以表彰您在音乐作曲领域所作出的杰出贡献"的字样,而在授予他的奖状中则写有"您用卓越的艺术,搭起了国际交流的桥梁"的赞美之词。2017 年,陈钢荣获中国文联和中国音协所颁发的"终身成就音乐艺术家"奖牌和奖状。

一位演奏过协奏曲《梁祝》及《王昭君》的哈萨克斯坦优秀小提琴家亚历山大·皮扬科夫斯基(Alexander Pyankovsky)曾致信陈钢,他在信中说道:"我曾经听过许多中国作曲家的作品,但没有任何一位的作品,能带给我如您的音乐一般辉煌的感受……您这样的人创造着历史,而我的心,是那样贴近您音乐中的灵魂。"

在作为一位优秀作曲家的同时,陈钢还是一位优秀的散

文作家。他著有《黑色浪漫曲》《三只耳朵听音乐》《蝴蝶是自由的》《协奏曲——陈钢和他的朋友们》《蝶中蝶》以及《玻璃电台——上海老歌留声》(与淳子合作)等散文集。此外,陈钢还编纂有《上海老歌名典》《玫瑰,玫瑰我爱你》以及《学生必读文库》(艺术卷)、《音乐家画卷》等多种图书。

序二 好一卷上海电影译制厂的"清明上河图"

苏 秀

他是我们上译厂的孩子

首先,《声魂——上海电影译制厂的"清明上河图"》的作者潘争可以说是上译厂的一分子;只不过他不是上译厂的在编人员,而是一个在上译厂大院里长大的孩子。

潘争的第一个身份,是我厂配音演员刘广宁的儿子。从很小的时候开始,潘争就经常来万航渡路厂里玩,还和妈妈一起在厂里吃中饭,后来他上学后每到寒暑假也常会到厂里来,或做作业,或与同龄的小朋友一起玩儿。那时,程晓桦的儿子汪译男、乔榛的儿子乔旸、伍经纬的儿子伍译、戴学庐的女儿戴芸,以及英文翻译朱晓婷的儿子刘春航(他长大后赴美国留学,与他的同学温如春相恋,并结为夫妻),也都是在译制厂大院长大的。因此,潘争的书中有些篇幅便是以孩子的视角来看待我厂的人和事的。

潘争在书中"坦白"了自己小时候的一次"劣行"。我厂翻译叶琼分给他和伍译每人一包弹子糖,他很快把自己的糖吃

光了，伍译还一粒都没吃。他竟在众目睽睽之下，一把抢过来伍译的糖，大吃起来。而伍译却既不哭也不闹，更没有往回抢的意思。围观的大人们纷纷议论起来，伍经纬说自己的儿子真窝囊，真是个小倭瓜。从此，"小倭瓜"的名字就被叫开了。前两年伍译来看我，他说"我是伍译呀"，但我竟想不起伍译是谁，他又说我是"小倭瓜"。"啊！小倭瓜。"我高兴地叫道。原来，"小倭瓜"的名字是这样来的，我还是看了潘争的书才知道的。

我厂永嘉路大院里的录音棚建在技术部门的楼下，紧挨着录音棚的房间是演员候场室。演员到了这里，便需要立即静下心来，好进入角色的状态。小家伙们却不知这里是"军事要地"，竟在演员候场室嬉闹起来，以致惹恼了当班的导演伍经纬，他怒不可遏地冲出棚来，把这些不知轻重的小祖宗大骂了一顿。从此，就再没人敢沾技术大楼的边了。其实，我觉得这些孩子们都非常乖巧。我从没见过他们大声喧哗，总是静静地走进演员休息室来，礼貌地跟大家打个招呼，然后安静地坐下吃饭……因为，没戏的演员也都在安静地读剧本或者在看书。

他又从同行的视角在品评上译厂

在中学毕业后，潘争考进了上海戏剧学院导演系。毕业后，他被分配到上海电影制片厂导演室。因此，他的第二个身份，就是我们的同行。所以，他又是一个以圈内人的视角，来品评上译厂厂规之严谨和上译人之敬业的。

我们大多数人自打一进入译制厂的大门开始，就对电影

译制片一往情深,把自己的一生都交给了这个事业。陈叙一甚至在弥留之际,还在用手指敲着被子数口型。邱岳峰说:"没有陈叙一,就没有我。"而他的儿子们有了些钱之后,就特意在陈叙一的墓旁给他买了块墓地。就这样,不论生死,邱岳峰便可以永远追随陈叙一了。尚华说过:"我要死在话筒前。"——因为只有在话筒前,他才能感受到生命的价值。赵慎之说过:"如果有下辈子,我还要做配音演员!"而我自己退休离厂也已有三十五年了,如今我心里想的、笔下写的,却依然是配音。

香港导演张鑫炎曾赞美"上译厂是日本效率"——因为说是 8 点开始录音,各部门在 7 点 3 刻就都已到位了。主要配音演员都静静地坐在候场室,让自己进入角色;当班导演忙里忙外,检查各部门是否都已准备就绪:放映员检查好机器,倒好片子,保证 8 点钟铃声一响,就准时开工。

潘争还绘声绘色地介绍我们如何对照原片的口型和节奏呕心沥血地修改剧本。翻译、编辑、导演、口型员四个人七嘴八舌,为了怎样能翻译得更恰当、更传神而你一言我一语,聚合了集体的智慧。如在为影片《古堡幽灵》对口型时,想买古堡的父亲问去查看古堡的儿子:"那老太婆怎么样?"这一下,把所有人都问懵了——他不问古堡,问老太婆干吗?翻译说:"这句话很简单,我绝对不会错。"这时有人就忽然想到俄文中对于没有生命的东西也分阴阳性,因此德文是否也会这样呢?翻译说:"是呀!"——原来,他问的是古堡啊!中国人的概念里没有生命的东西是不分阴阳性的,所以不能用"老太婆"。于是,大伙儿就一个说"用老家伙怎么样",而另一个说"我觉

得用老东西更恰当"……就这样，陈叙一把外人看来十分枯燥的"对口型"，变成了专业人员间兴趣盎然的"游戏"。有时大家争论起来，甚至都听不到午休的铃声。

为了能在那短短的十来天，更准确、更深入地进入角色的世界，在录音那几天，导演和演员们就没有什么上班、下班，也没有什么厂里、家里，可以说大家无时无刻不在琢磨着那部戏。当年，童自荣在马路上对大卡车视而不见，因此被撞飞，幸而尚无大碍；李梓洗澡前，先把换下来的衣服洗好了，等她洗完澡，却发现原来没带替换的衣服；我自己早晨起床后却怎么也找不到脚踏车钥匙了，只好决定去乘公交车，然后一面下楼，一面却下意识地从口袋里掏出脚踏车钥匙，打开锁，等已经把车推到大门口了，却还在想"我的脚踏车钥匙放哪了呢？"；陈叙一为了推敲一段台词，竟然还没脱袜子，就把脚伸进了脚盆……

其实，每个人在接到导演任务或主要角色的配音任务时，都会如此这般的闹出许多笑话来。

他笔下众人的前世今生

为了写好这本书，潘争做了大量的功课，他挖掘出了我们中很多人的前世今生。当然，近水楼台先得月的，就首先是刘广宁的身世背景和家庭。她既是个官宦世家走出的大小姐，当然也就是必须"加强改造"的对象。因而，她就比一般人需要更多地去下乡劳动。所以，她在刚开始工作时，就先下乡劳动了一年。

由于小刘的勤奋和悟性，很快，她便成了多部戏中主要角

色的配音人选。为了支持刘广宁的工作，她的老公——上海歌剧院管弦乐团团长、小提琴手潘世炎，就不得不包揽下所有的家务，甚至还放弃自己的晋升机会。有一次，我在工作时突然哮喘发作，小刘陪我去医院，又送我回家。我老公对她抱怨说："她（指我）工作忙，又不能闻油烟味，我尽量不让她做家务。就这样，还老是生病。"从此以后，我和小刘便戏称彼此的老公为"你们家做饭的"。有时我对她说："我在外面街上碰见你们家做饭的了。"接下来她就回应道："我前两天在菜场买菜，也碰到你们家做饭的了。"虽说是玩笑，却也是实情。真应该说："军功章里有我们的一半，也有他们的一半。"所以，刘广宁自然是潘争最了解的人，而这本书，也算是刘广宁的小传了。

邱岳峰是潘争描绘的重点。他一生坎坷，所以遇到陈叙一，也可以说是他人生不幸之中的万幸。在这本书中，潘争将告诉你，他是如何被打成"历史反革命"的。而在业务上，他又是如何受到陈叙一器重，受到同事们信赖的，他并非一直生活在水深火热之中。作为一名配音演员，他是那样才华横溢。而最难能可贵的是，在"文革"中，他头一天还在木工间劳动改造，夹着尾巴做人，转天就进了录音棚，成了说一不二的芭蕾舞班班主。至于他的死因，所有人都只能是猜测了。

另一个有故事的人是曹雷。"文革"一开始，因为她的父亲在香港，所以她被批斗、被抄家。不得已，她只好去北京找周总理。而总理办公室的人就通知了上海方面，告知他们说，曹雷的父亲曹聚仁是两岸和谈的中间人。这样，才把抄家抄走的文件还给了她家。可这样一来，造反派又看中了她的大

嗓门,让她在一些批斗会上喊口号,还在一些晚会上做报幕员,接下来又让她参与电影《春苗》的写作等,而等"四人帮"倒台后,她又差点成了需要"说清楚"的"三种人"。此后,她就由电影演员调为场记。

有一种说法,郁闷也是致癌的因素之一。1980年,曹雷得了乳腺癌。手术后,她的身体已不能适应故事片的劳碌奔波,因此,领导劝其病退,而她却不甘心,要求调译制厂,而陈叙一厂长马上就同意了,这才有了她下半辈子的辉煌。

在这部书中第四个被潘争"重点关照"的人,就是陈叙一了。"文革"时,陈叙一和妻子莫愁双双被隔离审查,家中只留下尚在读初中的女儿小鱼。那时,父母工资停发,每人每月只有十二元生活费,而小鱼是靠保姆照顾,才不致衣食无着的。而那时的陈家,却早已付不起保姆的工钱了。"文革"后,无论是对抄过他父亲家的演员,还是对声言"懊悔造反时没有一棍子打死他"的同事,我竟看不出陈叙一对他们有过哪怕一丝一毫的报复。他不记仇,却感恩。有一个参加造反派的放映组工人,表面批斗他,暗中却在保护他。因此,陈叙一几乎没去过其他任何同事家,却去了那个工人家,而且在他家吃饭、喝酒,一待就是一天,吃了中饭再吃晚饭。

潘争不但写了我们厂的兴旺、发达,如一轮朝阳冉冉升起,光芒四射,也写了我们厂的衰败以及一些人员的凋零,令人唏嘘不已。《声魂》确如一卷上海电影译制厂的"清明上河图",它全景式地描述了我们厂初创的艰辛、昨日的辉煌,乃至步入衰退的整个过程。作为上译厂的老人,作为他的长辈,我对于潘争对上海电影译制片历史所做的这一番完整记录颇感

欣慰。记得去年我曾对他说过,你的书,为上译厂的历史画上了一个句号。但是从内心深处来说,我真希望这本书不是个"句号",而是一个"破折号",来将我们的电影译制片事业从过去引向未来。

序者介绍

苏 秀 上海电影译制厂著名译制导演兼配音演员。祖籍河北,1926年出生于吉林长春,1931年随父母迁居哈尔滨。虽然她求知若渴,但伪满时期的东北却不招收女大学生,因此,在中学毕业后,苏秀便曾先后赴北平和天津,分别就读于中国大学和天津育德学院,但均未毕业。1947年,她随调动工作的丈夫来到上海。1950年初,苏秀加入上海电影制片厂翻译片组担任配音演员,并在不久后成为中国第一位译制片女导演。从1950年至1984年退休,作为配音演员和译制导演,苏秀在上海电影译制厂服务了整整三十四年。而从1984年起,苏秀还在上海电视台和上海电影资料馆担任译制导演。目前,苏秀是上海电影译制厂健在的最为年长的配音演员和译制导演,她的译制导演代表作有意大利影片《罗马,不设防的城市》(*Rome,Open City*),民主德国影片《阴谋与爱情》(*Kabale und Liebe*),阿根廷影片《中锋在黎明前死去》(*El Centrofoward Murió Al Amanecer*),日本影片《金环蚀》《啊,野麦岭》《远山的呼唤》《我两岁》,日本动画片《天鹅湖》,法国影片《虎口脱险》(*La Grande Vadrouille*),英国影片《冰海沉船》(*A Night to Remember*),联邦德国影片《英俊少年》(*Junior Makes Move*)等作品,而她的主要配音代表作,则有

美国影片《化身博士》(*Dr. Jekyll & Mr. Hyde*)中由英格丽·褒曼(Ingrid Bergman)饰演的艾维、《为戴茜小姐开车》(*Driving Miss Daisy*)中的戴茜小姐,英国影片《孤星血泪》(*Great Expectations*)中的哈威夏姆小姐、《尼罗河上的惨案》(*Death on the Nile*)中的色情小说女作家奥特伯恩太太、《印度之行》(*A Passage to India*)中的摩尔太太,法国影片《红与黑》(*Le Rouge et le Noir*)中的玛吉德小姐,苏联影片《第四十一》中的女主角玛柳特卡,国产动画片《天书奇谭》中的老狐狸,日本影片《华丽的家族》中的高须相子等大量重要角色。此外,苏秀还著有个人回忆录《我的配音生涯》,并曾主编纪念文集《峰华毕叙——上译厂的四个老头》以及译制片片段集《余音袅袅》。

自序 ｜ 一本晚写了二十年的书

潘　争

　　都说电影是遗憾的艺术,其实写作也不例外。从本书的初版《棚内棚外——上海电影译制厂的辉煌与悲怆》付梓印刷后,也许很多读者从中读到了新奇,但作为作者的我却读出了遗憾。首先,无论我如何校验,书中的一些小细节上还是出现了错误。其次,从第一部二十余万字的《棚内棚外》到今天这部已扩充到三十余万字的新书《声魂——上海电影译制厂的"清明上河图"》,我一边写,就一边在不住地后悔——不是后悔写这本书,而是后悔这本书写得实在有点儿晚,并且还一晚就晚了整整二十年——因为,在二十年前,毕克、于鼎、尚华、李梓、赵慎之、伍经纬、富润生、盖文源等配音艺术家都还在世,而他们的离去,就带走了不计其数的有关上译厂和他们个人从艺生涯中的精彩历史细节和生动故事。如果今天他们还健在,这部书一定会更加丰富多彩,而其容量,就可能是五十万字甚至更多。

　　从 1950 年代初至 1970 年代,在东海之滨的上海降临了一群以电影配音为业的"艺曲星",他们这群人的出现、壮大、发展,就形成了中国电影史上一个延续长达四十余年的艺术

形式——电影译制片。陈叙一——上海电影译制厂的创始人、卓越的翻译家、译制片导演和艺术管理者，正是由于他的召集、组合、训练、使用，成就了一群包括毕克、邱岳峰、苏秀、李梓、赵慎之、于鼎、尚华、刘广宁、富润生、胡庆汉、潘我源、乔榛、童自荣、曹雷、孙渝烽、杨成纯、程晓桦、盖文源、丁建华、施融、伍经纬、戴学庐等人在内的优秀配音演员和译制导演，以及各语种翻译、剪辑师、录音师、拟音员、放映员等部门的专业及技术人员。从1949年创始之初至1990年代初长达四十余年的时间里，这支一流的艺术创作团队在陈叙一的带领下成军、发展、壮大。当年，他们的声音不但让中国观众得以方便地欣赏到了外国影片，更是美化了人心，温暖了人间。他们在中国文化枯槁的时期传播了文明，滋养了人性，成为中国几代人刻骨铭心的文化记忆，并在中国电影史上留下了浓墨重彩的一笔。

曾几何时，中国人的眼睛被严严实实地蒙蔽了，缤纷多彩的外部世界从国人的视野里骤然消失了，中华大地只剩下茫茫一片刺眼的血红色。当年，在"文革"开始后长达六七年的时间里，全中国的银幕上，就只有颠来倒去循环放映的那八个样板戏，当影院里偶尔出现了一两部类似《列宁在1918》的苏联老电影时，就为了片中那一小段芭蕾舞剧《天鹅湖》片段，很多观众甚至会一遍又一遍地到影院去观看那部电影。当时，中国几乎所有对外文化交流的窗户都被封得死死的，连一条缝隙都不留。记得大约在我五六岁时的一个傍晚，我的小姨带着我在外婆家附近的街道上散步。当我们走到上海市徐汇区建国西路618号（此处便是罗瑞卿大将于1965年12月11

日在"上海会议"期间被抓捕的地方)波兰驻上海总领事馆门口时，我的目光就被总领馆大门旁图片栏里照明灯光下张贴着的一些花花绿绿的风景照片给吸引住了。于是，我当即挣脱了小姨的手，径直向着图片栏跑过去，想看个究竟。然而，当总领馆门口站岗的武警哨兵看到我过去时，便马上警惕地对我伸手示意，阻止我继续接近那个图片栏，然后，我就被迅即追赶上来的小姨给拖回了家……试想，在那个年代里，如果作为"社会主义大家庭"成员之一的波兰的风景照片，都不许老百姓看的话，那么便可想而知，当年广袤的外部大千世界，距离中国人是何等遥远。

上海电影译制厂的录音棚和上海歌剧院的舞台乐池是构成我的童年和青少年记忆的重要组成部分，长期对电影和音乐的耳濡目染，为我后来艺术专业学习、工作以及自身的文学艺术修养打下了良好的基础。作为一个"译二代"，从1970年代至1990年代初，我与三代配音演员接触频繁，并有幸见证了上海电影译制厂从万航渡路到永嘉路两个厂区的全盛时期，目睹了无数优秀外国影片的译制过程，就连我从小到大写作业用的草稿纸，用的都是上译厂的旧剧本。从永嘉路大院时代开始，厂里译制完毕的电影在送审前都会先在厂里放映几场，而每个职工每周都能获发四张免费票。当时，上译厂职工的这项"特权待遇"，就极受社会上广大影迷朋友的羡慕追捧，以致在当年的上海"到永嘉路译制厂看电影"便成了一件非常值得炫耀的事，而那些内部电影票，也就成了从小到大我父母用来"公关"包括我和弟弟的学校老师、"乔家栅食府"跑堂、菜场卖肉师傅在内的各种社会关系的利器。从我的小学

时代开始，上译厂设在永嘉路大院孔祥熙别墅三楼的厂图书馆就成了我青少年时期的精神粮仓。从小学二年级借阅张天翼童话集开始，我的阅读渐渐延展到扬州评话大师王少堂的《武松传》、金庸的《书剑恩仇录》、赫尔曼·沃克（Herman Wouk）的《战争风云》（*The Winds of War*）及《战争与回忆》（*War and Remembrance*）等一大批书籍。十年下来，我几乎把那个小图书馆里我认为有意思的书全部读了一遍，加上平时在上译厂里看的大量优秀外国电影，这些积累为我后来在上海戏剧学院的学习和上海电影制片厂导演部门的工作打下了扎实的艺术人文基础。以上林林总总的资源，既让我在成长过程的方方面面中受益良多，又使我在追溯这段精彩纷呈的历史篇章时，能够准确把握住其中的脉络和精髓，而不至于荒腔走板，写出一种类似"隔壁阿三站在街沿上深情眺望马路对面上译厂"的那种味道来。

　　世间万物都有其发展规律，唯有创造历史的人和他们的成就能够长久流传。"外国电影译制片"是一个在特殊年代里形成的特殊文化现象，现代的科技手段不仅记录下了这段历史的光影和声音，更能把这份不可磨灭的耀眼记录永远地存续下去。作为一个亲身经历了上译厂辉煌岁月后二十年的"译二代"和相关专业知识的受益者，我觉得自己有义务记录下这段中国电影史上的辉煌篇章，让观众从不同的角度了解译制片配音工作幕后的人和事，体味其中的种种酸甜苦辣，并澄清一些谬传已久的历史迷雾。由于在写作本书之前，苏秀、孙渝烽、曹雷等老一辈配音艺术家都已写过很多相关题材的书，如果再要写一本题材类似但角

度不同的书的话，我就必须另辟蹊径。因此，早在三年前开始筹备这部书时，我就为本书定下"以细节塑造人物，用细节还原历史"的原则，力求做到"完整、真实、好看"。

我们中国人往往讲究"为尊者讳""为逝者讳"，不过，我却还是一如既往地认为，如果写作有太多忌讳和套路的话，书中的人物，就会因为没有血肉而变得苍白，或由于被过度修饰而显得虚假，而书的内容，也就难免落入俗套，失去其文学和历史价值。虽然在银幕上出现的，是配音演员在幕后经过千锤百炼的声音，但生活中的他们，则是有血有肉的、活生生的人。而在与他们相处的几十年时间里，我所见到的，是有笑有泪、有功有憾、有缺点更有亮点的人。此外，上海电影译制厂那四十余年的历史，也是同期中国历史进程中一个小小的侧影，而那些配音艺术家和专业人员，也只不过是身处大时代背景下的一些小人物，他们的命运，是与国家的命运紧密联系在一起的。因此，在这本书里，我还是一如既往地力求描述出真实的作为"人"的他们，而非只是单纯将他们歌颂成一群身怀绝技、心无旁骛的"高大全"艺术家。本书的内容排序基本上是按编年史的框架，沿着从1949年上海电影制片厂翻译片组成立，一直到1990年代初为止的时间脉络，并在时代背景的大框架下，对身处其中的人与事进行叙述，从而基本上完整涵盖了上海电影译制厂由初创、成长到发展、辉煌的四十余年黄金历程。

除了努力唤醒自己的记忆，在第一版《棚内棚外》正式动笔之前的2015年夏天，我特意组织了包括两场电话采访在内的总时长近五十小时的十二场采访，获得了二十余万字的文

字记录。我连续采访了现在仍然健在的老配音演员和已故老艺术家的家属，以及昔日与上译厂颇多交集的上影老演员及资深译制片影迷，从他们那里获得了大量的第一手资料。而这次在重新开写本书之前，我又补充采访了乔榛老师，对他进行了四个半小时的采访，整理出接近八万字的采访笔记，并以此为依据专门为他撰写了一个独立章节。此外，已故老配音演员富润生的遗作《译影见闻录》也为本书提供了许多珍贵的历史素材和场景细节。而在之前的写作过程中，虽然我已经对采访所获素材与自己亲历的各种历史细节，反复加以比对核实，力争做到"不求面面俱到，但求真实还原"，但事后，我却还是从中发现了不少的问题，于是便就在这一版《声魂》中一一进行了更正和补充，并就此将本书的容量由二十余万字扩充到了三十余万字。

《棚内棚外》的促成者陈钢老师是我的"师祖"，他的高足，上影的著名电影作曲家徐景新[1]是我大学时期的作曲课老师。虽说第一版《棚内棚外》是在陈钢老师的督战下写成的，但这一次撰写新版，则是我"完美主义病"大发作后自觉自发的行为。身为"摩羯座"的鄙人虽然不才，但凭着一股"钻牛角尖"的"偏执狂精神"，就决意要将上海电影译制片四十余年黄金时代的历史尽可能完整、完美地呈现给广大读者，同时也将这部有关上海电影译制厂的完整历史，记载于中国电影史和上海文化史中。

由于我平时的工作还是一如既往地繁忙，这次我竟然花了三个月才完成了新书的撰写和修改，比第一次的写作时间多花了整整一倍。另外，为了抓住这次修正的机会，我前前后

后对文稿复核了有五遍之多。如果说这本书的前身《棚内棚外》是我经过"宵衣旰食"得来的成果，那么这部《声魂》，则可以算是一部"呕心沥血"之作了，希望不会辜负历史，也不会让读者感到失望。

在此，我要感谢中国第一代译制片女导演和著名配音艺术家苏秀。作为目前健在的年龄最大的第一代老配音艺术家，在我的第一部书《棚内棚外》出版以后，她以九十有余的高龄，不辞辛苦地先后两次为我全文校对书中的内容。并且，为了新书的出版，她还两次将我召到她位于上海市徐汇区柳州路的家中，进行了每次长达三个多小时的谈话。而在本书的写作期间，我们之间通电话讨论细节所花的时间，则估计长达三十余小时。同时，她还应我的请求，欣然同意为新版的《声魂》提笔作序，并很快亲自写下了长达近五千字的文稿。我也要感谢看着我长大，并在本书写作过程中为我提供大量写作和影像素材的乔榛叔叔、童自荣叔叔、曹雷阿姨、孙渝烽叔叔、程晓桦阿姨、牛犇叔叔、吴文伦叔叔、戴学庐叔叔、季兴根叔叔，以及上海电影制片厂著名演员赵静老师，同为"译二代"的上海电影译制厂创始人陈叙一的爱女陈小鱼大姐和她的女儿——"译三代"贝倩妮（我的上海戏剧学院学妹、东方卫视主持人"贝贝"），邱岳峰的长子邱必昌大哥，还有资深影迷张稼峰先生。当然，我也得在此感谢我的母亲刘广宁，是她在不经意间给了我从小接触电影译制片和配音艺术家的机会，否则，我是真不会有这样的可能来亲身经历并见证上海电影译制片的辉煌历史，也更无缘结识那些大名鼎鼎、为众多中国影迷所顶礼膜拜的配音艺术家们。我还要感谢我的上海戏剧学院同

学谭谓，要不是当她在微信上发布自己朗读的《棚内棚外》中某些章节时，在声情并茂之余显得有点儿上气不接下气，我还未能意识到，自己写长句的习惯又在悄然冒头了，从而促使我在本次写作中着重改善了这个问题，以使读者无论是在内心默念还是小声诵读时，都能感觉更为流畅。在这里，我要特别感谢陈钢老师——因为包括本书的前身《棚内棚外》在内的整个写作计划以及实施，都是有赖于他的提议、鼓励以及督促。我也要感谢陈钢老师 2016 年在上海图书馆主持《棚内棚外》的首发仪式时亲自为我演奏生日歌，以及他又再次为本书撰写了热情洋溢的序文。同时，我也要感谢我的两位老表舅刘广定[2]和刘广实[3]。针对书中涉及我们家族的历史部分，两位老表舅联袂对相关细节进行了纠错，并作了一些细节补充。此外，我要再次感谢生活·读书·新知三联书店的编辑麻俊生先生。在上海电影译制厂成立六十周年之际，麻先生为"译二代"的我编辑出版了《棚内棚外——上海电影译制厂的辉煌与悲怆》，为我的母亲、著名配音艺术家刘广宁编辑出版了《我和译制配音的艺术缘——从不曾忘记的往事》，为著名译制导演和配音演员孙渝烽编辑出版了《银幕内外的记忆》，为上译厂的资深影迷张稼峰编辑出版了《那些难忘的声音》，并不遗余力地做了大量的推广宣传工作，这在中国出版界是绝无仅有的。由于他是《棚内棚外》的责任编辑，从《棚内棚外》开始写作前一年直至现在这部《声魂》杀青的三年时间内，我与他之间有关本书内容的各种讨论，就从未停止过。也正是有了他一路以来的鼎力支持，才令这部书在更新扩容后能够再次"粉墨登场"，从而有了这次与广大读者的"第二次握手"。

无论是写电影剧本还是写书,从大学时代开始,我所推崇的写作境界,就是"在宏大叙事框架内真实生动的细节描述",而我在本书的写作过程中,也就是一直在追求这样的境界,只是不知道如此的文笔风格,是否能够有幸获得广大读者的认可。尽管,此次的新书出版给了我一次修正前版书中的错误并弥补疏漏的机会,但我也知道,无论我如何努力认真地审核,在这部《声魂》中,一定还会存有些许遗憾和缺陷,故恳请各位读者进行指正并给予原谅。

注释

1. 徐景新:1943 年出生,1966 年毕业于上海音乐学院理论作曲系,1967 年进入上海电影制片厂担任作曲。几十年来,他创作各类电影音乐四十余部,主要作品有《难忘的战斗》《苦恼人的笑》《她俩和他俩》《月亮湾的笑声》《小街》《陈奂生上城》《都市里的村庄》《岳家小将》《两个少女》《月亮湾的风波》《肖尔布拉克》等电影的音乐。

2. 刘广定:我太公刘崇杰之长兄刘崇佑大律师的长孙,美国普渡大学博士,台湾大学名誉教授,曾担任台湾大学化学系教授、台湾"中央大学"化学系及化学研究所主任,并兼任台湾"中国化学会"、美国化学学会(American Chemical Society, ACS)、英国皇家化学学会(Royal Society of Chemistry, RSC)、炼金术史及化学史学学会、台湾"中研院"科学史委员会委员及《物理有机化学杂志》(*Journal of Physical Organic Chemistry*)编委,并曾获台湾"教育部"理科学术奖、台湾"中国化学会"学术奖章以及中山学术奖。

3. 刘广实:刘崇佑之孙,著名集邮家、邮学家,曾任中华集邮全国联合会副会长兼学术委员会委员、上海集邮协会副会长兼学术委员会主任,并担任《集邮》及《集邮研究》杂志顾问,是中国第二位国际集邮联合会(Fédération Internationale de Philatélie, FIP)世界集邮展览评审员。

第一乐章　万丈高楼平地起

天降大任

　　清代吴敬梓所作长篇小说《儒林外史》第一回"说楔子敷陈大义，借名流隐括全文"中有这么一段叙述："此时正是初夏，天时乍热。秦老在打麦场上放下一张桌子，两人小饮。须臾，东方月上，照耀得如同万顷玻璃一般。那些眠鸥宿鹭，阒然无声。王冕左手持杯，右手指着天上的星，向秦老道：'你看贯索犯文昌，一代文人有厄！'话犹未了，忽然起一阵怪风，刮得树木都飕飕的响；水面上的禽鸟，格格惊起了许多。王冕同秦老吓得将衣袖蒙了脸。少项，风声略定，睁眼看时，只见天上纷纷有百十个小星，都坠向东南角上去了。王冕道：'天可怜见，降下这一伙星君去维持文运，我们是不及见了！'当夜收拾家伙，各自歇息。"

　　在这本写于乾隆十四年（1749年）的著作完成整整两百年后的 1949 年，在中国东南角的上海，就真的降下了这么一

群"艺星"。在接下来的四十余年里,他们隐身于幕后,用自己的声音演绎了无数外国影片中的著名角色,并且使那些角色超越了自身固有之美,从而将这个行业发展成一个极为成功的"电影再创作"模式,为当年亿万作为"井底之蛙"的国人,打开了一扇窥望全球的"世界之窗"。而王冕和秦老当初所未能见到的"星君"们,我却有幸见到了。

坐落在上海市黄浦区江西中路 170 号的福州大楼原名"汉弥尔登大楼",属于"上海优秀历史建筑",大楼位于原上海公共租界内,由现名"巴马丹拿建筑事务所"(P&T Group)的公和洋行(Palmer & Turner)设计,新沙逊洋行投资建设,竣工于 1933 年。这座装饰艺术派风格的大楼曾经出现在芝加哥大学教授华百纳(Bernard Wasserstein)的著作《上海秘密战——第二次世界大战期间的谍战、阴谋与背叛》(*Secret War in Shanghai：Treachery，Subversion，and Collaboration in The Second World War*)一书中。在该书中,有那么一段有关这座大楼的记载:在太平洋战争爆发后,日军在 1941 年 12 月 8 日出兵占领上海公共租界,上海的"孤岛时期"正式结束。第二天,日军在《上海泰晤士报》上刊登公告,规定"所有英国和美国公民,以及菲律宾人和印度人,都必须到设于都城饭店对面的汉弥尔登大楼内的日本宪兵站登记。他们必须提供个人详细资料,以及所有可携带财产和上海不动产的清单,以此换取通行证"。斗转星移,在那个日子过去近八年的 1949 年 11 月 16 日,就在这座曾代言了昔日公共租界之奢华,又见证了日本宪兵之恐怖的大楼内,上海电影译制厂的前身——"上海电影制片厂翻译片组"正式成立了。而当我们在任何时候

谈到电影译制片时，就必然会提到一位并不一定为多数中国电影观众所熟知，但却绝对绕不过去的人物——他，就是中国电影译制片史上鼎鼎大名的陈叙一。

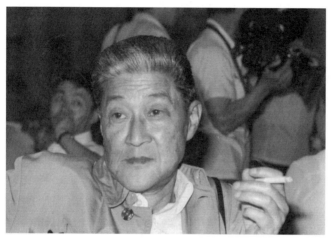

上海电影译制厂创始人、老厂长陈叙一

陈叙一（1918—1992年），原名"陈叙彝"，上海电影译制厂创始人、译制导演、翻译家、厂长，他祖籍浙江定海，出生于湖南长沙一个洋行买办家庭。陈叙一从小便学习英文，并阅读外国文学书籍，他与著名声乐教育家、上海音乐学院教授周小燕还是小学同学。在从由长沙圣公会创办的四年制教会学校雅各中学毕业后，陈叙一便进入上海沪江大学学习。1937年，当时还有个英文名字"吉米"（Jimmy，旧译"吉美"）的陈叙一尚在沪江大学读二年级时，离家出走了。之后，他曾先后在英商颐中烟草公司和怡和洋行等机构担任职员。1943年，陈叙一开始尝试戏剧翻译和编导工作。同年，他加入了黄佐临、石挥等人组建的苦干剧团，在团里当过舞台监督和龙套演员。

1945 年，他第一次执导了话剧《埋头苦干》和《一刹那》，并且还为苏联商人创办的商业电台写过广播剧。1946 年，在中共地下党的安排下，陈叙一离开上海投奔了解放区。之后，他曾经一度在张家口的晋察冀新华社广播电台工作，之后又在华北人民文工团从事过戏剧创作。1949 年年初，他被派到天津接管当地的电影院，并担任天津电影服务社副社长。1949 年年中，虽然穿着褪色的黄军装，但固有的倜傥本色依然可见的陈叙一，便随着渡过长江滚滚向南的解放大军回到了自己阔别三年的上海。在上海市军事管制委员会下属的文教接管委员会电影处工作过一个短时期后，陈叙一便受命开始筹建上海电影制片厂翻译片组了。

究竟是什么样的原因，会促使刚刚接手上海只有半年的新政府在百废待兴中就下决心建设上海的电影译制片事业，已不可考。但我记得，当年我在上海戏剧学院读书时，就曾听到过一个段子：1949 年左右，北京方面曾组织了一批部队文工团出身的演员为某部苏联电影配音，结果，一个日后擅长饰演老干部的河北籍演员，却在银幕上将他所配的俄国仆人，给生生地"弄成了"河北人。此外，早年曾经有很多进口的苏联电影，就都是由苏联方面配成中文后再输入中国的。不过，在那些由旅苏山东籍中国人和会说中文的苏联人所配的影片中，所有的俄国角色，就都毫无例外地操着一口带有浓重罗宋汤味的山东话。我不知道这些现象与随之而来的新中国电影译制事业建设之间有多大联系，但是，长春电影制片厂的前身"东北电影制片厂"，就早在 1948 年秋季便成立了以袁乃晨为组长的"翻版片组"，而这个组，便是现在"长春电影制片厂译

制片分厂"的前身。1949年5月,中国第一部电影译制片、苏联影片《普通一兵》(*Private Aleksandr Matrosov*)由东影翻版片组译制完成并公映。而在东影翻版片组成立一年后,在距离长春两千多公里外的上海,就在这座城市新生不足半年的时候,刚组建不久的上海电影制片厂也成立了翻译片组,而这个组的组长,便是陈叙一。

当时,在1952年2月1日,上海还成立了一家由七家私营电影公司合并而成的国营性质的"上海联合电影制片厂"。1953年2月2日,上海联合电影制片厂与上海电影制片厂合并,沿用"上海电影制片厂"厂名。至此,当时上海的电影产业就完成了社会主义改造,从而结束了中国民营电影的历史。而合并后的上海电影制片厂人才云集,规模宏大,被称为中国电影的"半壁江山"。

从小到大,陈老爷子留给我的印象比较单一。冬天,他总是穿着一件中式棉袄,围着大围巾,春秋季时,他的外套通常是一件蓝色卡其布中山装,而每到夏天,他则经常穿一件白色短袖衬衫。在"文革"结束后,他开始经常穿灰色和白色的翻领香港衫。后来,年事渐高,他身上的服装色彩,却反而越来越鲜艳漂亮了。平时坐着的时候,陈叙一就总喜欢跷个二郎腿,还一抖一抖的。在工作时,他的话并不是很多,只要不是在录音棚里,陈叙一的指间,就总是夹着根香烟,而在烟雾缭绕中,他经常是若有所思地微微皱着眉头。据上译厂的老人们说,陈叙一要么不说话,只要他一开口,就总是那"画龙点睛"的一笔。所以,在与他一起工作时,上译厂的那帮老人就都是心服口服的。

如果说外国电影译制片是一个产业模式，那么陈叙一就是这个模式的创始人之一，并且应该说，在当年的这个产业模式下，他是最为成功的一个经营者，是陈叙一奠定了上海电影译制事业的基础。在上海电影译制厂（上影翻译片组）成立后的四十年间，他为这个前无古人、后无来者的行业在中国电影史和上海文化史上赢得了崇高的专业地位，是这个艺术再创作模式无可超越的成功典范。

　　据《上海电影译制厂厂史》记载：在成立之初，上影译制片组的阵容，就仅仅只有五个人，其中，除了身兼导演、翻译两职的当家人陈叙一外，还有翻译陈涓、杨范以及导演周彦、寇嘉弼，之后招收的第一批演员则有姚念贻[1]、张同凝、邱岳峰和陈松筠。另外，组里还配备了几名录音师和放映员。而如此"精干"的人员配置，比起样板戏《沙家浜》里"忠义救国军"司令胡传魁讲到自己刚起事时的那段唱词中所说的"想当初，老子的队伍才开张，拢共才有十几个人、七八条枪"的情形，也实在是好不到哪儿去。

　　1950 年 3 月 20 日，为中央电影局下达的第一部译制片——苏联电影《小英雄》（又名《团的儿子》）而成立的工作组在上影翻译片组正式成立了。当时，这个工作组由导演周彦、翻译陈涓和杨范、录音师陈锦荣、拟音师袁立风、剪辑师韦纯宝、洗印师谭伯声和罗家泰、音响师袁方以及数名配音演员所组成，而该片用的配音演员除了邱岳峰、张同凝、姚念贻之外，还从上海电影制片厂演员组（上海电影演员剧团的前身）借来了高博、温锡莹、陈天国。但是，翻译片组在汉弥尔登大楼里仅有一间办公室，里面除了几张桌椅和新到的七本《小英雄》

电影拷贝外,并没有任何电影后期录音设备和场地。于是,陈叙一就只好自己亲自抱着胶片盒,每天带着全组人员到位于上海市静安区宝通路449号的上海电影制片厂一厂(现上海电影技术厂)和位于上海市静安区万航渡路618号的上海电影制片厂二厂(现上海美术电影制片厂,原艺华影片公司旧址)到处"打游击",在不固定的简陋放映间里对口型、排戏,然后在万航渡路二厂里一间布满灰尘并散发着霉味的录音间里录对白。也就是在这部片子里,翻译片组第一次开始尝试用女配音演员为少儿角色配音,由姚念贻配小主角凡尼亚,并由张同凝配他的小伙伴。最后,影片《小英雄》终于在1950年4月底译制完成,并在当年6月1日开始公映,而翻译片组的正式工作地点,也随即迁到了上海市静安区万航渡路618号,与同年由长春迁至上海的前身为"东北电影制片厂卡通股"的上海电影制片厂美术片组(即后来的上海美术电影制片厂)同在一个大院内。其时,翻译片组在大院办公楼下打通了角落里的两个汽车间,建了一间三十多平方米的工作间,而当时里面的"设施",也就是把墙刷白了权充银幕,大家围着一盏用报纸遮着的、连灯罩都没有的破台灯工作。如果夏天来了台风暴雨,这间房间里就会水漫金山,大家不仅得穿着套鞋泡在水里工作,还得不时向外舀水。后来,在建立了条件稍好的"二号"和"三号"放映间后,这间放映间就成了"一号放映间"(在不同老人的口中,那间房间有时也被称为"一号机房"或"一号排练间"),而其时那座被戏称为"漏音棚"的录音棚,则建在了大院主楼顶部的平台上,大家因陋就简,用麻布包上稻草做隔音墙。在技术条件方面,当时翻译片组里仅有的工作设备,就只

有一台用 500 瓦灯泡发光、噪声很大的旧式"独眼龙"皮包放映机和一台苏制光学录音机。

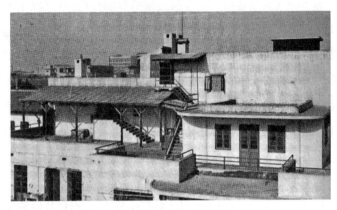

位于上海市静安区万航渡路 618 号大楼顶部露台上的上海电影译制厂老录音棚

就是在如此简陋的条件下,上影译制片组在陈叙一的带领下,几乎是白手起家开始了上海的电影译制片事业。可能由于当时上海方面觉得东北靠近苏联,当可得风气之先,于是,在上影译制片组创始初期,陈叙一还曾带队前往中国电影译制片的发源地——东北电影制片厂翻版片组"取经"。可是,虽然当时他们一行人在长春得到了时任东影厂厂长吴印咸和翻版片组同人的热情接待,然而,如果从业务角度去评估那次东北之行,其收获却似乎非常有限,借用苏秀老人的话来说,就是"连最基本的怎么对口型都没学来"。

日本电影大师黑泽明曾经说过,导演工作就是"点头和摇头"。而在这貌似轻易"点头和摇头"间,其实就是作为导演对于整个创作流程中各关键环节乃至全局的把握。据苏秀说,

当年的陈叙一，其实是个非常低调的人。即使在他自作主张把长辈给自己起的那个文绉绉的名字"陈叙彝"，改成了听上去"气势磅礴"的"陈叙一"之后，在最初的阶段里，他后来在艺术上所显现的那种大气、霸气，乃至对译制片质量的深刻理解和完全把握，其实却并不为同事们所感知。苏秀甚至还觉得，有些人即使跟着陈叙一工作了一辈子，却也未能真正认识到他的价值——因为很多人说起他来，就无非是夸他外文怎么好，如何懂电影，然而苏秀却认为，陈叙一最主要的特点，却不是他的外文好，甚至也不是他比别人更懂艺术，而在于他是一位电影译制行业的"事业家"。由于在电影译制的整个工作流程中，诸如翻译、导演、演员等关键工种在本质上都是个体劳动，而陈叙一，却使所有这些个体劳动融合成为集体创作。通过运用他个人的知识、经验、才能和努力，陈叙一能够调动起所有人员的创作才能和主观能动性。

在电影译制片的工作实践中，1953年，陈叙一建立了在剧本翻译阶段由一人负责翻译、并由另一翻译担任编辑的被称为"初对编辑制"的"双保险"制度，并且这个制度规定：在初对阶段，译制导演和口型员如果对于剧本台词有问题的话，就应该询问编辑而不是翻译，因此，虽然在初对阶段由翻译、编辑、导演、口型员一起工作打磨台词，但编辑必须为整个剧本的翻译质量负全责。当年，虽然陈叙一本人较少亲自翻译剧本，但他经常为其他年轻翻译所译的剧本做编辑，而如果那些翻译本子搞得不过关的话，其后果，就由他最后负责，而这么一来，他就逼得那些无论是担任剧本翻译还是负责最终编辑的翻译们都必须非常努力地工作。陈叙一曾经定过这么一

条规矩：虽然翻译所译剧本的质量由他负最终责任，但他自己却并不会在影片演职员字幕表上挂名，而在上面挂名字的就还是那些翻译。这种"出力不抢功"的做法，就令翻译们不能、也不敢敷衍了事了。此外，他还规定译制导演必须也要参加行话俗称"搞本子"、也叫"初对"的剧本审核过程。由于单个工作人员无论把影片看多少遍也不可能记住所有的细节，在翻译完成剧本翻译后，导演就要加入一起参与搞本子，并同时由配音演员在现场充当口型员，当场念剧本的翻译初稿。而从上影翻译片组成立的那天起，就是由邱岳峰、苏秀、姚念贻、张同凝四个人轮流担任口型员的。此外，陈叙一后来提出的"导演负责制"，其实也并非是从一开始就有的，那是他在摸索了几年后，才琢磨出来的译制片创作质量管理制度。

苏秀是在 1950 年进的翻译片组。从进组后的第二年起，陈叙一就开始培养她当译制导演。然而，在最初阶段，他也只是让苏秀搞些动画片或木偶片之类的小片子。直到 1954 年，陈叙一才给苏秀执导了她的第一部大片《罗马，不设防的城市》。当时在接任务的时候，其实苏秀并不知道这是部名作，后来她还开玩笑说，估计那时陈叙一自己也不知道——要不然，说不定他当时根本就不敢让她担任这部大片的译制导演。直到今天，苏秀还记得，由于那时自己已经看惯了当年苏联电影那种明亮鲜艳的画面风格，当第一次观看《罗马，不设防的城市》时，她还觉得那部戏的色调显得有点儿灰不溜秋的。

为了提高苏秀的业务水平，陈叙一还督促她跟着广播先后学习了俄语和法语，此外，苏秀还在夜校学了一期英语，加

上她中学时代曾经在哈尔滨学过的日语以及母语中文,在一段时间后,苏秀便"通晓"了五种语言,成了一位"学富五国"的渊博女导演。

今天,在虹桥路广播大厦内上海电影译制厂一号录音棚外的墙上,还醒目地贴着陈叙一写于1987年的十四字箴言:"剧本翻译要'有味',演员配音要'有神'。"然而,上译厂曾运用多年的那套译制工作流程,其实也是靠了多年的摸索才逐步形成的。据老配音演员富润生的遗作《译影见闻录》记载,当年翻译片组译制第一部电影《小英雄》时,翻译陈涓和杨范只用了四天就完成了剧本翻译,但当录音开始后,译制导演和配音演员在一起忙活了一整天后,却竟然连一段口型都没能对下来。接下来,大家还先试验了用秒表计时来统一银幕上角色的台词口型长度与中文剧本台词长度的方法,后来又用翻译在剧本上标注停顿记号后,再让演员按记号逐句对的方法,但效果也不理想,最后甚至还令"排戏阶段"倒退到了"搞剧本阶段"。就这样,在经过一段时间痛苦的摸索和实践后,"口型员"这个上译厂独有的岗位,便应运而生了。

在一开始时,陈叙一也并未意识到,口型员一职,并非是人人都能担当的;因为作为口型员,必须得嘴快、眼快、手快,阅读能力还必须特别强,要能把本子当场念下来。由于剧本初稿上的很多语句与银幕上的人物口型都是对不上的,往往这句话短两字,那句话多三字,而口型员就必须要将其念得与银幕上的角色口型相一致。比如"今天天气很好"有六个字,但口型就只有五个字,当口型员念到"今天天气很"时就得刹住,"好"就不能念了——因为一念"好",字数就多出来了。又

回顾"上译厂"三十年来（如果从"老上影"的翻译片组算起，就有三十八年了），有两件事是真、要下功夫去做的，那就是一、剧本翻译要"有味"；二、演员配音要"有神"。关键是要下功夫。

倩此成立卅周年之际，愿与全厂同志共勉之。

陈叙一
87.1.

陈叙一写给上海电影译制厂全体同事的信

比如"咱们去野餐吧"这句台词一共有六个字，比银幕上人物的口型少两个字，于是口型员就得念成"咱们去野餐吧1、2"。

当年，孙道临[2] 就曾经笑称苏秀是"残酷的123"——因为少字就来"1、2、3"，台词就停顿得不成话了。说到口型员，他们在工作时还不能光数"1、2、3"，同时还得帮着导演和翻译想词，而这么一来，在初对阶段，就等于是导演、编辑、翻译、口型员四个人在一起集体做本子。苏秀说她在对口型的时候就喜欢开玩笑说："快快，想一句好词奖两毛钱……哎哟，这句词太

棒了,值两块钱!"每当想出一句口型又合适又恰当的好词时,大家就会觉得非常开心。当年,他们一旦工作起来就会非常投入,有时竟连中午吃饭的铃声都被忽略了。当厂里有诸如《红与黑》这类好片子来的时候,姚念贻、苏秀、邱岳峰、张同凝就会抢着当口型员,于是乎,"你昨天对过了,今天该我了"之类的"争执",就在他们四人之间时有发生。

虽然在外人看起来,"口型员"这种需要一遍遍念台词的工作是很枯燥的,但他们却乐在其中。后来,苏秀在退休后被聘请到上海电视台担任电视剧译制导演,当她让电视台的配音演员一起参与对口型时,他们也觉得很有意思,大家经常一起研究如果一句话五个字翻成什么,如果是六个字就又翻成什么,而当时他们做本子时,就必须考究到连标点符号都也要与原片一致。在我采访苏秀时,她就举过一个例子:在影片《简·爱》(*Jane Eyre*)中罗切斯特有这么句台词:"钢琴在那儿。弹吧。随便什么。"(There's a piano. Play. Something.)虽然原片中的英语台词有三个句号,但如果按中文的顺序也说成"随便——弹点什么"的话,那句子就会变成破折号了,然而,在"随便"之后,其实这句话并没结束。当时,苏秀就觉得这个破折号跟句号是不一样的——因为如果是破折号的话,就会显得这个罗切斯特说话犹豫。最后,这句台词被处理成了"钢琴在那儿。弹吧。随便什么",而这样的处理效果,就让观众眼中所看到的罗切斯特透着一股说一不二的霸气,而他的那种霸气,也比较容易被配音演员表现出来,并且配音演员的表达在节奏和情绪上就会与银幕上角色相一致。另外,曹雷也曾经说过,"对口型"要有技巧,口型员需要找那个气口,

节奏还得跟着演员的语速变化。由于有的人说话快,而有的人语速却很慢,配音时的节奏就不能"以不变应万变",任何配音演员都得跟着原片的节奏走,而且他们所说的台词,还必须跟银幕上角色的手势配上。有时西方语言的逻辑顺序与中文是相反的,这就导致他们的手势有时也是反的。比如一句"你跟我到某某地方去",但这句英语中的"跟我"(with me)是在语句结尾处,而且是直到人物的台词快说完的时候,银幕上角色的手势才会出现,这样一来,在编台词时,口型员就不仅要对准银幕上人物的口型,而且还必须使台词与人物动作相吻合。也就是靠着如此严谨的工作态度,当年上译厂所译制的外国影片的台词精度,已几乎达到了南朝时期文学理论家刘勰在其著作《文心雕龙》中所描述的"句有可削,足见其疏。字不得减,乃知其密"的文字境界了。

当年,邱岳峰曾戏称他自己"可以背对银幕来配戏"。虽然他没真的那么做过,但是,上译厂就几乎没有一个配音演员是跟着角色去逮口型的——因为口型是根本逮不住的。如果配音演员在看到银幕上角色张嘴时再跟着张嘴的话,他们的反应就已经滞后半拍了。过去,苏秀总喜欢跟新配音演员举这么个例子:如果人物听电话说一声"喂",你就要跟他"一块儿拿起电话"。如果等你看到银幕上角色说"喂"的时候你再跟着"喂",那口型就肯定逮不住了,这是因为银幕上角色所做的往往是一个突然的、无预期的动作,所以,配音演员就必须与银幕上的演员保持一致的心理节奏,如果做到了这一点,配音演员就能令观众觉得是原片演员在说中文,而这也就是配音所能达到的最佳效果了。

于鼎曾经用四个字对译制片配音的实质做了一个非常精辟的形容——叫作"借尸还魂"。1980年代,香港导演张鑫炎在上译厂做武打片《少林寺》的后期配音时,观看了由高仓健和吉永小百合主演的日本电影译制片《海峡》(高仓健由毕克配音,吉永小百合由刘广宁配音)。在看完片子后,张鑫炎就大赞道:"内地的配音太好了!就像看懂了原片一样。"有一次,一位天津的大学生对苏秀说:"我小时候还以为所有的外国演员都会说中国话。"苏秀就回答道:"这是你们对我们很高的褒奖!"而苏秀之所以这么说,是因为最好的配音效果,就是让观众忘记配音演员的存在。诚然,由于上译厂演员组的配音演员人数较少,观众一听就能辨认出那几个经典的声音,然而,当他们看了最初几个镜头后,就必须让他们忘记"童自荣"或"刘广宁",而在心理上认同那就是阿兰·德龙(Alain Delon)或吉永小百合在说话,如果做到这一点,那就是他们配音的成功。反之,如果观众在观片过程中老是忘不了"童自荣"或者"刘广宁"的话,那就是他们在工作上的失败。

上译厂老译制导演、配音演员、前演员室主任孙渝烽在采访中多次表示,在过去那些年里,他向陈叙一学到了很多东西,长了很多见识,而对于他们这些当年的年轻人,陈叙一就一直是"知无不言"、悉心栽培的。每当大家请教他任何专业上的问题时,陈叙一就都会很认真地回答他们。孙渝烽记得,有一次,在他们译制的美国电影《猜猜谁来吃晚餐》(Guess Who's Coming to Dinner)里曾经有两段台词引用了《圣经》里的话。在搞本子的时候,那两段文字在陈叙一的笔下一下子就出来了。之后,孙渝烽就问陈叙一:"你怎么连《圣经》都背

得出来?"而陈叙一就回答他说:"这必须要学,因为像《古希腊神话》和《圣经》里的这些文字,在国外都是经常被引用做典故的,就像我们经常引用《西游记》和《三国演义》一样。所以,像《古希腊神话》《神曲》《圣经》,你们都要看,都要熟悉,并且要能很快找到。如果作为搞译制片的,你连这些都不知道、不了解的话,是没办法做这一行的——因为影片里有很多词都是从那里面引出来的。"后来,陈叙一还送了一本小开本的《圣经》给孙渝烽。在过了一段时间后,孙渝烽还曾经想把它还给陈叙一,而陈叙一就对他说:"不要了,就送给你了,我家里还有。"就这样,孙渝烽至今都还保存着这本《圣经》。

中国近代著名翻译家严复曾经在他的著作《天演论》中针对翻译原则有过这样的阐述:"译时三难乃信、达、雅。"其中"信",是指翻译的准确性,"达",是指不拘泥于原文,"雅",则是指译文须得体优雅。对于译制片的剧本翻译质量,陈叙一就有着同样的要求。为了将剧本做到这样的境界,他不仅是"紧随不舍、亦步亦趋",有时甚至到了"上天入地"的地步。因此,在搞剧本的时候,陈叙一虽没有"撒豆成兵"的本事,却练就了"点石成金"的能力。1972年,陈叙一在翻译1970年版《简·爱》的剧本时,他就看到了里面有这么一段台词:

Why do you confide in me like this? What are you and she to me? Do you think because I am poor, then I have nothing? I promise you. If God gifted to me with wealth and beauty, I should make it as hard for you to leave me now, as it for me to leave you. But he did not.

With my spirit can address yours, as if both have passed through the grave and stood before Him equal.

　　虽然这段词后来成为电影译制片台词中的经典，然而，当时的陈叙一，在考虑如何完美地体现台词的中文意思时，却表现出了前所未有的纠结。结果，就在那天下午，当大家一起工作到 3 点 30 分，陈叙一便突然宣布下班了："不行，脑子不行，今天就搞到这儿。"其实，在场的同事们都认为这段台词的中文译文已经被打磨得不错了，而当时作为陈叙一助手的孙渝烽也对他说："老陈，挺好的。"但是，陈叙一却坚决地说："不行，这段词我还得琢磨一下！今天不行，我累了，咱们歇了。"

　　要知道，"提早下班"对于陈叙一而言，可真是件破天荒的事情——因为自从上译厂创立以来，每天早晨 8 点准时开机到下午 5 点下班，是雷打不动的工作时间。由于那天下班早，在回家的路上，孙渝烽还去买了许多菜，回到家后，他就动手做了一大桌饭菜。当时，他的小女儿还奇怪地问他："哟，爸爸，今天怎么有这么多菜?"而当爸爸的就回答她说："因为我今天回来得早嘛!"

　　第二天一大早，孙渝烽便早早地赶到了厂里。由于陈叙一习惯每天早晨 7 点 30 分就上班，即使其他主要创作人员可以稍微晚一点，但也无论如何必须在 7 点 40 分至 7 点 45 分之间到厂，而如果谁要是准 8 点钟才到的话，那可就要"倒霉"了——因为到了那时，陈叙一就要盯着此人发问了："怎么啦，你今天有什么事啊?"那天一早，当陈叙一在厂里见到孙渝烽后就对他说："你来啦，我跟你说个事。昨天我不知道怎么搞

的,洗脚很不舒服。"孙渝烽听了就觉得有些奇怪:"你洗脚有什么不舒服啊?是不是水太凉了或太烫了?"听到这个问题,陈叙一便莞尔一乐:"哎呀,你不晓得,昨天不知怎么搞的,我连袜子都没脱,就把脚伸进了脚盆。"说罢,他自己便狂笑了起来。

少顷,大家开始工作了,孙渝烽拿着剧本和茶杯进入放映间坐下,8点钟一到,棚里照例准时开机,接着,陈叙一就干脆地发出了指令:"来吧!"于是,那段后来堪称译制片经典的台词便极为流畅地"哗哗"出来了:

> 你为什么要跟我讲这些?她跟你与我无关!你以为我穷,不好看,就没有感情吗?我也会的,如果上帝赋予我财富和美貌,我一定要使你难于离开我,就像现在我难于离开你。上帝没有这样。我们的精神是同等的,就如同你跟我经过坟墓将同样地站在上帝面前。

而到了这时候,孙渝烽就顿时明白过来了——当昨天回家以后,陈叙一肯定一直是在琢磨着这段台词,所以,他才会闹出"穿着袜子把脚伸进脚盆里"的那种笑话。后来,孙渝烽还曾问过陈叙一为何会如此重视这段台词,而对此陈叙一的解释是:18和19世纪的西方资产阶级追求个性,特别是追求女性个性的解放,而这段台词就表现了简·爱不卑不亢的性格,充分展示了她争取平等自由的心态。所以,翻译这段台词时就一定要把这层意思完全体现出来——如果表达得不准确,或是没有达到要求,就将会损害对人物的塑造。

陈叙一非常善于抓关键点,对有些过场戏,他倒是并不太在乎。1958 年,当富润生导演匈牙利电影《忏悔》时,陈叙一就曾躲在机房里偷看他导戏,当看到富润生在棚里花了大量时间磨过场戏时,他就在事后告诫富润生说:"这场戏有什么好磨的? 要把主要精力花在主要场次的戏上,花在表现主题和人物核心思想境界上,花在有潜台词可挖的戏上!"因此,遵循这个原则,当针对一些关键的戏份时,陈叙一就会抓得非常紧。1962 年,由于觉得捷克电影《锁链》中女主角一句"雨停了"没能被配出原片的"神"来,后来,就为了这三个字,陈叙一竟然花了几个小时给导演和演员讲戏。

　　除了抓关键点,陈叙一对于剧本翻译也非常下功夫。他特别强调,要准确吃透剧本的意思,而如果遇到用中文怎么都说不明白的原文,陈叙一就会对其进行"转译"处理——也就是先把台词的意思吃透,然后再将其转换成其他中文语句来表达,而这么做的前提,就必须是相关台词的意思必须被充分理解,并且被准确地予以表达。正是由于陈叙一一直按照这种方法来做,凡是他搞出来的本子,就能显得条理清晰,人物脉络清楚,让人感觉读着不累。而后来有些译制片的台词令人费解,究其原因,也就是由于翻译的功力不到家,而导致剧本的精髓没能被译出来。陈叙一还曾说过:"你们注意,转译的地方一定要把意思吃透,明确是怎么回事,转的时候,要考虑到人物性格和整个影片的主题思想,不能脱离时代背景,这样转才能成功,而瞎转是不行的。"而这,就是他的经验之谈。

　　陈叙一知识丰富,触角敏锐,知识面宽广。有一次,他曾经告诉过孙渝烽,说自己"从六岁起就开始看电影了,所以现

在肚子里有两千多部电影"。由于陈叙一出身于资本家家庭,并且据说他在颐中烟草公司和怡和洋行工作期间,便曾经将自己每月的一大半薪水,都"奉献"给了当时上海的"大光明""美琪"及"国泰"等几家专门放映美国八大电影公司影片的电影院,所以,当时他讲的这句话,大约也不算吹牛。在 1974年,当意大利电影《一个警察局长的自白》(*Confessione di un Commissario di Polizia al Procuratore Della Repubblica*)到厂后,孙渝烽就与陈叙一一起观看原片。在观片时,陈叙一坐在前面,孙渝烽就坐在他身后。当看到一处镜头时,陈叙一就突然回过头对他说:"小孙,你看,这些人是同性恋。"孙渝烽奇怪地问他是怎么知道的,陈叙一就很有把握地说:"从服装和神态看,那些腔调,那些动作,一看就是同性恋,你可以去看看意大利的小说。"后来,在看了那些书后,孙渝烽才知道,陈叙一真的是博闻强记。由于平时积累的底子厚,陈叙一总是对影片里的人物性格一目了然。当年,陈叙一对于译制导演的第一要求是"要读书";第二要求是"要懂戏"。他曾经讲过:"导演要懂戏。你们吃亏在不会外语,但你们要下功夫。懂了戏以后,你得看翻译翻得对不对。如果你跟着人物脉络走,就能找出毛病来。"

陈叙一的所谓"懂得用人",其实就是他善于发现和培养新人,并且同时帮助老人拓展出新的戏路来。在培养配音演员的过程中,陈叙一就经常让演员配一些与他们本来的戏路反差很大的角色,给他们机会去尝试,而一旦试成功了,也就等于把他们的潜力给挖掘出来了。所以,从本质上来说,陈叙一首先是个"事业家"——因为他是把译制片在当成一份事业

来做，而既然是一份事业，那么大家就必须兢兢业业地努力去做。几十年下来，正是凭着这样的精神，陈叙一成功地为上海电影译制厂连续培养出了几代的优秀配音演员和译制导演。

由于希望这个事业能够长期传承下去，当年的陈叙一就一直在有意识地迭代培养配音演员班子。在领军上海电影译制厂的四十年时间里，陈叙一总是非常注意配音班子的角色搭配，"生旦净末丑"，如果缺了哪一路角色，他就会想方设法地给补上，而这也就是他着力培养盖文源的原因。当时，陈叙一觉得盖文源的语言不错，声音条件好，适应能力也很强，是个人才，所以，他就尽可能地多给盖文源机会配戏，多给他压重担。然而，在着力培养的同时，陈叙一对青年演员的要求也非常严格，有时在别人眼里，他的做法甚至会显得有些苛刻。比如，孙渝烽就觉得当年陈叙一对童自荣有点儿过分严格了。作为一个上海戏剧学院表演系的本科毕业生，童自荣却生生地在上译厂坐足了五年的冷板凳，在那长达五年的时间里，厂里就只给了他点儿小配角配，不仅如此，陈叙一还曾明确地告诉童自荣："你什么时候改变语言了，说'人话'了，你就能上戏！"由于童自荣在大学时学的是话剧表演专业，在刚进厂的时候，他还是习惯用戏剧学院教的那套舞台腔，说话还用共鸣，而陈叙一就一路逼他改掉那个习惯。当年，陈叙一就曾经一直强调，演员在配戏时一定要"有生活"，语言必须自然流畅。而在这点上，他就要求得非常严格。从另一方面来说，童自荣是个非常用功的演员，他每天坚持读报，到棚里去听老演员配戏，不断地努力改变着自己的语言习惯。但是，改变一个人的习惯的确需要一个比较长的过程，实在是并不那么容易

就能改得过来的。好在童自荣痴迷这个职业，既然陈叙一这么要求，他也就毫无怨言地自己下苦功。后来，在经历了"凤凰涅槃"的过程后，童自荣终于在专业上"浴火重生"了。在进厂后的第五年，一部《佐罗》(Zorro)，让童自荣一炮打响，并就此一发而不可收，连续创作了大量经典的角色。

不过，话又说回来了，陈叙一对配音演员的培养和使用方法，其实也是因人而异的。对此，他做得非常有分寸。对哪些人可以用重锤敲，对哪些人不能说重话，而只能点到为止，陈叙一的心里一清二楚。孙渝烽就曾经说过，陈叙一对刘广宁就还不错。在工作中也从未对她说过重话。当然，刘广宁也比较用功，有优秀配音演员的天赋，并且还一点就通。由此可见，陈叙一知人善任，胸中自有百万兵，是个不折不扣的帅才。

一路以来，陈叙一选人的原则一直是"海纳百川"。从1949年上影翻译片组成立到1960年代初的十年间，厂里所吸收培养的第一代配音演员中，就鲜有上海本地生人。在演员组里，苏秀是黑龙江哈尔滨人，于鼎是北京人，毕克跟尚华是山东人，李梓是河北获鹿县人，赵慎之是天津人，刘广宁是出生在香港的福州人，伍经纬是河北唐山人，温健是广东人，胡庆汉是安徽安庆人，而等到童自荣、乔榛、程晓桦等上海生人成批进入上译厂时，则已经是1970年代初的事了。

陈叙一的爱女陈小鱼曾经感叹道，他们这代人为何能把关系处到那么"清爽"，真正是"君子之交淡如水"了。她告诉我，在"文革"结束后，每年的大年初一早晨，就总会有两拨人先后来陈家拜年：第一拨是李梓、苏秀、赵慎之、潘我源等老人，她们总是结伴而来的，而刘广宁、严崇德、丁建华夫妇等

人，则是之后单独来的。此外，一般在大年初一过后一两天内的某个下午，邱岳峰就会独自一人溜达到陈家来坐上一会儿。后来在他去世以后，邱岳峰的长子邱必昌和次子邱必明却还是每年都会来给陈叙一拜年。当年这些人来给陈叙一拜年时，就从没拎过什么"大包小包"，纯粹就是来拜个年，而陈家呢，一般也就只给上门拜年的同事们每人奉上一杯白开水。在每次拜年时，演员组的那几个老太太都会向陈叙一的太太莫愁"诉苦"，说"老头子凶哦，到更年期了"，而当她们叽叽喳喳地"告状"时，陈叙一就坐在一边，手里夹着根香烟，笑眯眯地听着。尽管老太太们也知道，其实陈叙一在家里很少会谈及厂里的事情，而莫愁也从不干涉自己丈夫的工作，但她们却还是年年会说。结果，陈叙一的两个孩子所知道的那一丁点儿关于他们父亲在厂里的趣闻逸事，还都是听那几个老太太在拜年时说出来的。那时，当潘我源每次见到陈小鱼时就总会对她说："小鱼，倷爷扎我台型，骂我！"（上海话，意思是"你爸拿我耍威风"。）然而，话虽这么说，他们之间的新年谈话气氛却始终是其乐融融的，就像家里来了亲人一样。每年的大年初一，往往是她们这拨刚走，在接近中午的时候，刘广宁就来了，于是，陈叙一夫妇便会与她安安静静地聊会儿天，很平静地"家长里短"半个多至一个小时。另外，早年厂里还曾经有家境困难的同事向陈叙一借钱，不过他们所借的金额一般也不大，而当把钱借出去后，至于人家以后会不会还，陈叙一却也感觉无所谓，并且他也从不把别人借钱的事告诉家人。从中可见，在那个时候，他们彼此间的人情是很温暖的。

在采访中，陈小鱼还告诉我，直到自己父亲去世后，她还

是在看了许多有关老爷子的历史资料后才知道,陈叙一曾参与翻译的大多数剧本(有些甚至是他每一句都修改过的本子)上,都没有他的署名。在陈叙一的心里,剧本的质量要远比他个人的名气来得重要得多。虽孔子曾经说过"躬自厚而薄责于人,则远怨矣",然而陈叙一在修改本子时,却还是经常会生气。不过,生气归生气,他却从不告诉别人那些"烂本子"到底是谁翻的。有时候,女儿小鱼会在她父亲一个人生闷气时好奇地问他:"那是谁翻的?"而此时的陈叙一也只会气呼呼地回答三个字:"小翻译!"——反正在他后面进厂的都是"小翻译"。当年,陈叙一就经常会把"小翻译"所译的剧本改得面目全非,并且还会在本子上写满修改文字。有时候,剧本上实在是再也写不下了,他就会把修改部分写在稿纸上,然后插在本子里面。说实话,这样的"改"法,其实比直接翻译还难。不过,虽然他很难做到"薄责于人",但陈叙一的这种做法却并不太招人怨恨。有时候,他也会把"小翻译"叫到家里来讨论剧本,甚至还会与他们争论一番,但过后大家都是心平气和的。

　　"文革"结束以后,随着在那个时期里所译制的内参片的大批公映以及新进口外国影片的面世,许多上译厂的配音演员逐渐从幕后走到了台前。在他们最风光的那几年里,包括中央电视台和上海电视台在内的各路媒体纷至沓来。但奇怪的是,陈叙一自己却一直不大愿意接受媒体的采访。有一天下午,陈叙一很早就从厂里回家了,当时小鱼还很奇怪地问父亲:"你怎么这么早就回来了?"陈叙一告诉女儿说,那天中央电视台的李扬(也就是那位声音酷似邱岳峰,后来在迪士尼动画片里配"唐老鸭"的那位节目主持人)正好带了一拨人去厂

里采访。听到这儿,女儿就问他:"没有采访你呀?"陈叙一回答说:"没有我,他们要采访的演员和导演都在厂里。"可是,这才刚过了不一会儿,陈小鱼便接到了央视采访组从厂里打来的电话,说"他们马上就要到陕南村陈家来采访了"。一听这话,陈叙一就赶紧悄悄地对女儿说:"你告诉他们,我出去了。"结果,虽然李扬他们当天没有来,可到了第二天,采访组却还是坚持一定要请陈叙一讲上几句,并且最后他们一行人还是带着"长枪短炮"杀到陈家来了。于是,那天小鱼便带着母亲莫愁匆匆出去"避风头"了,就留下陈叙一独自一人在家接受了一个很简短的采访,而这大概也是他一生中唯一一次在家里接受媒体采访。不过作为女儿,小鱼却很喜欢她父亲的这种风格。

现在看来,陈叙一那代人对事业的专注,其实也跟当时的社会环境大有关系——因为当年几乎没有任何额外的物质诱惑可以让他们分心。由于陈叙一参加工作早,又是高级知识分子和领导干部,平心而论,从当年国内普遍的收入水平来看,他的工资一直就不低,但由于不善理财,陈叙一的薪水加上他妻子莫愁的收入,却硬是不够一家四口外加一个保姆的开销,还要他的资本家老父亲每月拿出钱来贴补他们。当年在万航渡路的时期,陈叙一每天中午就在厂里吃食堂,而女儿则跟着保姆在家吃午饭。后来,上译厂搬到了永嘉路,这样一来,工作单位就离他家很近了,于是,从那时开始,陈叙一便开始天天中午回自己家吃午饭了。

当年,小鱼兄妹俩从小到大的生活应该算是比较优裕的。当小鱼上学时,其他同学穿布鞋,她穿的是皮鞋,人家戴的是

布红领巾，而她戴的却是绸料红领巾。在家里，小鱼和她哥哥基本上每天都能喝上牛奶，而她竟然还不稀罕。在喝牛奶时，小鱼不仅要在里面掺上几勺"乐口福"（1920年代开始流行于上海的一种类似"高乐高"的速溶营养饮品，含有麦精、奶粉、白砂糖、葡萄糖、可可粉等，可与牛奶一起混合饮用）才觉得勉强可以下咽，而且她还经常偷偷地让保姆虞莲珍"代喝"她那杯牛奶。

　　尽管口袋里并没太多钱，但那时的陈叙一却还是一如既往地保持着资本家大少爷所特有的马大哈作风。在陈小鱼的记忆里，她父亲著名的"漏财"经历共计有三次。一次是在"四人帮"倒台后陈叙一去北京开会时发生的，那次与他一起同行赴京的还有他的老朋友刘琼[3]和白穆[4]等几个老头。由于陈叙一经常到北京出差，因此他对京城的环境很熟悉。有一天，他兴冲冲地对那几个老朋友说："我知道有个地方的奶油蛋糕是北京城里最好的！我请你们去吃蛋糕。"于是，这几个老头便跟着他去了。当他们一行人在店里买好蛋糕时，陈叙一却忽然发现自己的钱包不见了。后来，白穆还老拿这事笑话陈叙一，他告诉小鱼说："你爸爸问我借钱，嘴里还直嚷嚷着'钞票钞票'。我把钱给了他，他就拿去付了账，而且付完钱回去后也没说什么，其实他当时是把钱包给弄丢了。后来，人家营业员捡到了，一看他的钱包里有会议证件，才找上门来送还给他。钱包送到后，他就把钱还给了我，还说'钞票还给你'。我问他怎么又有钱了？他说是'人家送来了'。"除此以外，陈叙一的另一次"丢钱"是发生在他自己家里。以前，在每次领到工资后，陈叙一和莫愁就会把钱合在一处，并放在家里作为当

月的家庭日常开销。那次当陈叙一回到家后，他就把那个装着刚发的一个月工资的老式公文包，顺手放在了窗边写字台上。陈叙一家是在位于上海市中心卢湾区陕西南路上的高级住宅小区"陕南村"里一栋小洋楼的一楼，而他家里那张大写字台前面的窗户外便是小区。由于莫愁平时中午不回家吃饭，在当天下午，那个公文包就一直搁在那张写字台上。当时在吃完午饭后，陈叙一就回厂上班了，等到傍晚下班回家后，他却发现桌上公文包里的钱已不翼而飞了。于是，他就只得跟他妻子说："莫愁，我的钱放窗台上被偷了，就放在那个包里，结果钱不见了。"由于那时他家的窗台外面并没有安装铁栅栏，因此，小偷只要从窗外一伸手，就可以轻而易举地取走桌上公文包里的钱。就这样，陈叙一那笔在当年看来很不少的一整月工资，就那么全"孝敬"小偷了。当时，在还是孩子的小鱼的眼里，她父亲的工资可是一笔巨款呀，就那么全没了，而当爹的居然还安慰她说"没关系"，这可把小鱼给心疼坏了。陈叙一三次"漏财"经历的最后一次，则是发生在1969年的3月11日，当天，陈叙一夫妇一起到军工路码头，为即将从那里上船远赴吉林农村插队落户的小鱼送行。那次，小鱼搭的是一艘从上海驶往辽宁大连的货船，她在船上睡的是大通舱，而在轮船抵达大连后，小鱼他们一行人还要转乘火车去吉林。或许是由于与爱女分别在即，陈叙一情绪伤感且有点儿分神，总之，直到他们送别了女儿并走出熙熙攘攘的码头时，陈叙一这才发现他的钱包不见了。幸亏当时还有一同前往码头送行的小鱼的同学借了点儿钱给陈叙一，他和莫愁才得以在打道回府时坐上电车，从而避免了夫妇俩从位于上海东北角的杨

浦区军工路长途跋涉步行回家的狼狈。

　熟悉陈叙一的人都知道,他有两颗掌上明珠:其中一个是女儿小鱼,而另外一个就是外孙女倩倩。此外,他还有两大爱好——评弹和足球。作为一个从事外国电影译制片工作的资深翻译和导演,他对于评弹的爱好令人印象深刻。据陈小鱼回忆,当年在每天下班回家后,她父亲就必听傍晚时电台播出的一档评弹节目,雷打不动。当遇到节假日时,他还经常会带着女儿到书场去听评弹,而那时的小鱼就光瞅见台上有两个人在说话,觉得一点儿也不好看。在那个没有电视的年代,陈叙一一般会工作到晚上 9 点或 10 点。但如果遇到业务忙或工作进展不顺利的情况,有时他也会干到半夜。陈叙一平时读的基本都是外文书籍,其中不乏大部头的著作,并且他还有个讲究,就是如果他搞的某部电影是从外国小说改编而来的,陈叙一就一定会设法把原著弄来看,而这很早就已成为他的习惯了。

　当年,几乎每个礼拜天的上午,陈叙一都会带上小鱼到新华书店去转一圈。等进了书店以后,他就会让小鱼自己去挑书,反正不管女儿想买什么书,当父亲的是都会埋单的。在买完书后,陈叙一还经常会带女儿到黄浦江边去坐一趟轮渡,到江对岸的浦东打个来回,这也算是让女儿坐过船了。虽然如此简单的娱乐在当年只要花几分钱,但还是会令小鱼十分开心。而坐完轮渡后,陈叙一就会带着女儿到他的老父亲那儿与大家会合,全家一起吃个午饭。饭后,小鱼跟她哥这两个小孩就留在爷爷家睡午觉,而陈叙一和莫愁夫妇便会先回自己家去待一会儿,等到了傍晚时分,他俩就再次回到陈叙一父亲

那儿去,然后一大家子人一起吃顿晚饭,之后就带着孩子们回陕南村。

在"文革"前的每个礼拜六晚上,陈家就会有包括上影演员白穆、方伯、强明、史原等一拨陈叙一最要好的朋友上门打牌。在打牌时,他们就会每人拿张纸,如果谁输了,就在上面画一只乌龟。当每次来陕南村打牌时,那些老朋友都会留在陈家晚餐,而到了这天,莫愁就拿出十元钱,让保姆做上一桌好菜招待大家。一般说来,这些老朋友里面的大多数人是轮流来陈家的,就唯独白穆是每次必到,绝不缺席。而到了"文革"结束以后,与陈叙一走得更近的是刘琼和艾明之[5]。而白穆则一如既往,每聚必到。就这样,每到周末晚上,陈叙一家里就会有四个老头加上四个老太太(他们的夫人),八位老人济济一堂,高谈阔论,乐此不疲。

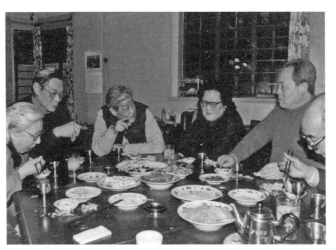

(左起)刘琼夫人狄梵、刘琼、陈叙一、白穆夫人、白穆、艾明之于1989年春节期间在陕南村陈家聚餐

在我的记忆里，陕南村里的陈家通常是显得很安静的，而他家的房间，也布置得很有书卷气。当待在家里时，陈叙一就像是一座雕塑，静静地坐在窗前的大写字台后面读剧本，而此时窗外的光线就透进屋来，形成一道光柱，光影里飘着从他指间夹着的香烟上袅袅升起的一缕青烟。也就是在这年复一年、日复一日"晨钟暮鼓、黄卷青灯"式的漫长光阴中，陈叙一在自己一手创建的事业上不断倾注着心血和精力，才建成了当年上海电影译制片这座高耸的艺术丰碑。大家都知道中国艺术界历来有句老话——叫作"一招鲜，吃遍天"，然而，我相信很少有人会想到，在这"吃遍天"的背后却另有一句话——那就是"要想人前显贵，就得背后受罪"。

我曾经在一篇有关柏林爱乐乐团(Berliner Philharmoniker)时任音乐总监的指挥大师赫伯特·冯·卡拉扬(Herbert von Karajan)的文章中看到这么一段描述：有一次，卡拉扬随乐团一起赴法国演出。在从柏林驶往法国的列车上，卡拉扬包厢里的灯光彻夜通明——他是在通宵研读将在法国演出的乐曲总谱。而陈叙一在电影译制片事业上的权威地位，也同样是在这样的自我努力和鞭策中，才逐步树立起来的。俗话说，世界上没有免费的午餐，而事实上，不仅没有免费的午餐，就连免费的早餐和晚餐也同样不会有，一切事在人为。

注释

1. **姚念贻**：上译厂第一代配音演员，其姐姚念媛(郑念)是记录"文革"中其个人及家庭不幸遭遇的回忆录《上海生死劫》的作者，郑念的女儿就是在"文革"中因不明原因从南京西路国际饭店隔壁上海体委大楼坠楼死亡的上影青年女演员郑梅平，而郑梅平则是上译厂老导演孙渝烽

在上海电影专科学校表演系的同班同学。姚念贻于1950年代后期死于难产，去世时年仅三十八岁。

2. 孙道临(1921—2007年)：原名孙以亮，祖籍浙江嘉善，1921年生于北京。中国著名电影表演艺术家、导演、语言艺术家。他于1947年毕业于燕京大学哲学系，在校期间，他曾参加燕京剧社的演出。1943年，孙道临加入中国旅行剧团，并正式开始其演员生涯。此后，他又辗转加入过上海国华剧社和北平南北剧社，曾演出过《雷雨》《日出》《家》《茶花女》等话剧，并导演了《青春》一剧，从而开始在舞台上崭露头角。抗日战争胜利后，孙道临于1947年大学毕业后加入北平艺术馆，并出演了黄宗江编剧的话剧《大团圆》。1948年，金山组建上海清华影业公司，并将《大团圆》改编成电影，孙道临仍在片中扮演三弟，并从此登上银幕。1949年，孙道临参加了上海远东影业公司《大雷雨》的拍摄，并在昆仑影业公司《乌鸦与麻雀》一片中扮演中学教员华洁文，并因此而在文化部1949—1955年优秀影片评奖中获得个人一等奖。1949年以后，孙道临加入上海电影制片厂，继续从事电影表演创作，他主演及参演了《渡江侦察记》《民主青年进行曲》《女司机》《南岛风云》《家》《不夜城》《永不消逝的电波》《万紫千红总是春》《革命家庭》《早春二月》等十余部影片的拍摄，塑造了大量性格迥异的银幕形象。在作为一位表演艺术家的同时，孙道临也是一位才华横溢的语言艺术家，他嗓音清亮，吐字清晰，语言功底深厚。孙道临曾经在上海电影译制厂参加了大量外国电影译制片的翻译、导演及配音工作，其中，他所配英国电影《王子复仇记》中的王子哈姆雷特一角，已被誉为"电影译制片历史上不可逾越的语言巅峰"。在从事电影表演及译制片配音的同时，孙道临还于1984年后先后自编自导了电影《雷雨》《非常大总统》《继母》《詹天佑》，其中，他所执导的电影《詹天佑》于2001年荣获中国电影华表奖最佳故事片奖。此外，孙道临还曾担任过加拿大蒙特利尔等国际电影节的评委，并担任过中国电影家协会理事、顾问，上海华夏影业公司艺术总监等职。

3. 刘琼(1912—2002年)：著名导演、演员，曾主演电影《女篮五号》《海魂》《牧马人》，还曾执导《乔老爷上轿》《51号兵站》及《阿诗玛》等影片。

4. 白穆(1920—2012年)：上影著名演员。

5. 艾明之(1925--2017年)：上影著名编剧、作家。

　　当年,上海电影译制厂的第一代配音演员出身各异,而究其来源,则大致不外乎是来自各类剧团和电影制片机构的演员及一些有志于在艺术方面发展的个人。其中,邱岳峰、毕克、富润生、尚华、陆英华、吕平("镇压反革命"运动时由于被捕而被厂里除名)等人来自私营剧团,并且,富润生还是在邱岳峰的介绍下加入上影翻译片组的,而尚华则又是由富润生介绍加入的。赵慎之于1942年加入新四军,其后就在一师三旅服务团当团员。1943年后,她先后在天津艺华剧团、苏州中艺剧团、天津艺光播音剧团当演员,期间曾出演过《秋海棠》和《清明前后》等话剧。1949年初,赵慎之参加了解放军,成为第四野战军特种兵纵队文工团的团员,并在两年后的1951年从部队转业,随即加入了上影翻译片组。李梓是从山东大学艺术系肄业后进入上海电影制片厂演员组的。不过,当时

她只是上影演员组的行政人员,然而才过了不久,她就转到新组建的上影翻译片组,成为一名配音演员。在 1950 年代,与李梓一起先后从上影演员组转到翻译片组的还有译制导演寇嘉弼、演员张捷,以及行政人员潘我源。据说,当时在组建上海电影制片厂时,上影演员组一开始先是广招兵马,但后来却很快又把"在政治上或形象上不合格"的人,从演员组给"分流"了出来。程引是由上海市文化局戏曲改进处介绍加入的,于鼎来自长春电影制片厂的前身东北电影制片厂,而毕克则是与潘康、温健、闻兆煌、邹华、任大铭、任申、江东流、张若内、周承文、朱寄云这十人一起从社会上被招录入厂工作的。然而,在此十一人中,潘康、温健、闻兆煌由于各种原因被捕入狱,其他人则先后转业或被辞退,最后就只剩下了毕克一人。在 1960 年代初招收的第二批演员中,刘广宁是从社会上公开招聘来的高中毕业生,戴学庐来自上海市公安局消防处,伍经纬是从河北唐山的工厂招来的青年工人,王颖是从天津招聘来的(后于 1960 年代初转业返乡),严崇德和杨成纯是分配来厂工作的上海电影专科学校表演系毕业生,周翰也是从上影演员剧团调入的。而从 1950 年代开始就在上译厂参加配音工作,并在 1970 年代初正式从上海电影制片厂调任上译厂演员组组长的卫禹平,却原本是国立音乐专科学校大提琴专业的高才生,他的太太张同凝是同一所学校的中提琴专业学生,后来便成为上影翻译片组的第一代配音演员,因此,这夫妇俩都是"弃音从影",先后投身于新生的上海电影译制片事业。至于哈尔滨的高中生苏秀,则是在中学毕业后先是随着她在国民政府工业部工作的丈夫转到沈阳,后来又于 1947 年随工

业部从沈阳撤退到了上海。由于早年苏秀特别喜欢音乐,而且她还曾梦想到上海国立音乐专科学校去读书,当她有机会随丈夫一同来上海时就感到特别高兴。没想到的是,后来在"文革"时却有人问她:"干吗国民党撤退到哪儿你就跟到哪儿啊?"这下子,他们可就把苏秀给问傻了。以前,由于觉得国民党是抗日的,青年时代的她在东北时曾经认同过国民党,但后来到了上海以后,她看到了当时国民党的腐败:官员们在接收日本人和汉奸的财产时,金子、车子、房子、票子、娘子无一不抢,被坊间称为"五子登科",于是,这就令苏秀开始对国民党变得极为失望。后来,苏秀有机会读到储安平等人出版的共产党外围杂志,而从那时起,她就开始倾向于共产党了。1949年5月,上海解放了,苏秀对自己未来最初的设想,是报考北京电影学院的前身"中央电影局表演艺术研究所"。那时,担任上海电影制片厂演员组副组长的是著名导演、编剧、作家,时任上海市文化局局长于伶的太太柏李。柏李劝她说:"你已经有孩子了,就别上学了,还不如去翻译片组吧。"此外,柏李还把另外两位考生胡庆汉和杨文元也一起给劝到了刚组建的上影翻译片组。就这样,苏秀在1950年9月正式加入翻译片组,成为上译厂的第一代配音演员和第一位译制片女导演。

在苏秀进厂不久,陈叙一就有意培养她做导演。其实,当时的上影翻译片组并不缺导演,在那个阶段,组里本来就已有寇嘉弼、蒋炳南、时汉威、周彦、岳路等五六位导演,而彼时汤晓丹、傅超武、汤化达、孙道临、冯喆等上影著名导演和演员,也会经常来翻译片组客串译制片导演。后来,苏秀才逐渐意

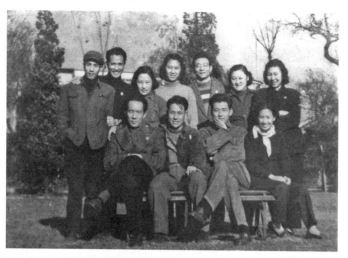

1954年，上影演员在万航渡路618号上译厂参加译制片配音工作时于大院小花园中与上译厂配音演员合影
前排左起：舒适、于鼎、凌之浩、姚念贻
后排左起：陆英华、寇嘉弼、徐曼、林彬、陈述、马骥、苏秀

识到，其实早在那个时期，陈叙一心里就已经有了未来导演梯队的雏形了。从长远来说，他是想要建立一个以"导演负责制"为核心的译制片质量管理体系，并以苏秀作为他第一个培养对象，来塑造新一代的译制片导演。1952年，才进厂不足两年的苏秀便执导了她的第一部作品——苏联动画片《黄鹤的故事》，之后过了不久，她又与邱岳峰一起，联合执导了匈牙利故事片《解放了的土地》。有趣的是，苏秀的译制导演生涯开始得居然比陈叙一都早——因为直到1953年，陈叙一才有了他自己的第一部译制片导演作品——捷克电影《卡嘉》。

1960年初，在刘广宁进厂之后没几天，上海市公安局消防处的戴学庐警官就捧着他梦寐以求的人事调令，前来上海

市电影局报到了。1950年代初，出身电影小明星的戴学庐进入了上海市公安局工作。很快，他就被分配到嵩山路消防队，跟着一群与他同时加入消防队的码头工人一起接受消防训练。又过了不久，他即被调入上海市公安局消防处一科，从事城市建筑物的防火监督工作，而这份工作，他一干就是十年。然而，消防队的高压水枪，却从未能够浇灭戴警官心中那向往艺术的火苗。1950年代末，戴学庐就向上级提出申请，希望能够将自己调到文艺单位工作，不料，上级却因此准备以"不安心本职工作"为由，把他下放到农村去锻炼。然而就在此时，形势却突然峰回路转——戴学庐接到了上海海燕电影制片厂[1]抛来的绣球，而几乎在同一时间里，将他从上海市公安局调往上海市电影局的调令也到达了消防处。当负责人事的干部拿着调令去请示消防处处长时，那位处长就非常大度地表示："戴学庐从小拍电影，应该让他去更适合的地方工作！"

　　就这样，处长一言九鼎，戴学庐便顺利地拿到了调令，前往上海市电影局的人事部门报到了。然而，就在这一切似乎就要水到渠成的时候，老天爷却又跟他开了个不大不小的玩笑。当戴学庐捧着调令站在电影局人事科里，天真地以为他的下一站必是海燕电影制片厂无疑时，领导却以无可争辩的口气向他宣布："你还是去电影译制厂吧！"于是，戴学庐便被蒙头蒙脑地发送到了万航渡路，开始了他的配音生涯，从而使他的职业发展方向发生了永久性的转变。而也就是在前后相距不久的时间里，上译厂还从唐山招来了嗓音条件颇好的青年工人伍经纬。在进厂后不久，他便被安排送往上海电影专科学校表演系进修，成为陈叙一太太莫愁的学生。而严崇德

声
魂

38

和杨成纯,则是在那个阶段从上海电影专科学校表演系毕业后被分配到了上译厂工作。

就这样,自1950年代中期,厂里的译制导演和配音演员中有相当比例的人或被捕,或病逝,或被调离,而在经历了那个"损兵折将"的时期后,上译厂经过了又一轮的招兵买马,开始向着成熟期迈进了。

1958年,席卷全国的"大跃进"运动开始了。在这股浪潮下,全国各省开始一窝蜂地组建自己的电影制片厂,于是,上译厂的一些老导演就被以"支内"(支援内地)的名义,调到外地的电影制片厂工作去了。其中,厂里的第一代译制导演寇嘉弼先是被调到了山东电影制片厂,之后过了不久,他就又被调往四川峨眉电影制片厂担任导演。就这样,上译厂原有的译制导演中很快就只剩下了一个时汉威了。

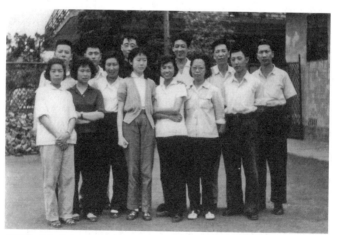

1960年代初的上译厂部分演员合影
前排左起:李梓、潘我源、苏秀、刘广宁、赵慎之、张同凝、王颖
后排左起:胡庆汉、于鼎、富润生、毕克、尚华、程引

为了充实导演队伍，当时分管生产的副厂长陈叙一便从演员组抽调了苏秀、胡庆汉、尚华、张同凝四个演员，加上原来的老导演时汉威一起共五个人组成了导演组。其中，苏秀、胡庆汉、尚华、张同凝都是配音演员兼导演，而专司导演之职的，就只有时汉威一位。时汉威在上译厂工作的二十余年间，只配过一个角色——那就是 1972 年译制的法国影片《巴黎圣母院》(*The Hunchback of Notre Dame*)中的钟楼怪人卡西莫多。由于那四位演员都是他的学生辈，是在他手里一手培养起来的，于是，就从那时起，陈叙一便开始正式实施他的"导演负责制"了。

　　所谓"导演负责制"，其实就是要求导演对包括配音演员在内的所有演职员的工作质量负责。如果配音演员没有说好台词的话，陈叙一是从不会批评演员的，相反，他会直接批评译制导演："他没懂，你自己懂了没有？如果你懂了，那他没说到位你是怎么通过的？"一开始，由于感觉陈叙一骂他们这些当年已经三四十岁的导演时就跟训小孩儿似的，当苏秀挨骂时，她还觉得挺委屈，但不久之后，她就渐渐明白过来了——原来，这是陈叙一在给他们这些导演们树立威信呢。"导演负责制"要求演员必须服从导演，如果演员不听话或表演不到位的话，领导就会骂导演而非骂演员，而那么一来，也就等于是导演在替演员挨骂。在那个时期里，如果录完音后发现声音不接戏了，陈叙一就会直接训斥导演："你没听出来？声音不接嘛！"有一次，胡庆汉作为演员在苏秀执导的影片中担任旁白。当时在棚里录音时，苏秀就要求他说："胡老汉（胡庆汉在厂里的昵称），你调子高了点，再松下来点儿。"可不知为何，胡

庆汉一开始就是松不下来，但是，就在录了两段戏以后，不知怎么的，他却又逐渐松下来了。结果，到最后鉴定的时候，陈叙一就斥责苏秀道："胡庆汉调子不接，录音师没听出来，你也没听出来？"听到这劈头盖脸的训斥，苏秀就只得硬着头皮回答说："我听出来了，我说他调子高了，让他松下来点儿，他头两段没松下来。"然而，陈叙一却硬是一点儿面子也没给苏秀，仍然是不依不饶地说："那你以后要把你认为合格的拿给我听。你如果觉得不好，就不要拿给我听！"

当年，陈叙一的"导演负责制"在具体实施时有一个原则——就是要求"导演要讲戏，不许讲故事"——因为故事谁都看得懂，而作为导演，就必须要讲对实战有用的内容。后来在1980年代，当上译厂为北京电影学院导演系教师张暖忻执导的影片《沙鸥》以及日本电影《啊，野麦岭》配音时，译制导演苏秀就要求作为主要配音演员的刘广宁在这两部影片里"不要用好听的声音说话"——因为排球运动员是不可能在赛场上发出自己最好听的声音的。相反，她们会在赛场上扯着嗓子高喊类似"给我，这个球是我的"那种话。另外，由于《啊，野麦岭》里的女工是个私生女，从小遭人歧视，处境凄凉，而她一直对所有人都处在戒备状态，这个角色就也不能用"好听的声音"去塑造了。总之，在这两部影片里，配音演员就不能把着力点放在"如何让自己的声音好听"上，而苏秀让刘广宁在这部戏"别用好听的声音说话"的要求，其实就是陈叙一所指的"导演要用'有用的话'讲戏"，而且，在经过这样的沟通之后，译制导演和配音演员之间就有了共识，而双方接下来的合作，也就比较容易开展了。

苏秀曾感叹地对我说："我们译制厂是所大学呀！"从新人进厂伊始，厂里就会安排各式各样的角色让他们锻炼，等那个新人站住了，就换一个人培养。在上译厂的初创时期，陈叙一一开始就着手培养配音演员姚念贻，等几部戏下来姚"毕业"了，他就再来培养苏秀。等培养了几年后，当他觉得苏秀也可以"毕业"了时，陈叙一便开始培养赵慎之。不过，这还不算完，之后每隔几年，厂里还会把他们这些老人们再重新培训一次，而这次的培训，用苏秀的话来说，就是"读研究生"了。1960 年代初，上译厂从唐山招来了青年工人伍经纬。在他进厂不久后，厂里就把伍经纬送到上海电影专科学校表演系去进修学习，半年后再让他回上译厂正式开始工作。伍经纬的声音条件很好，不过，在最初阶段时，他说话还带着点儿唐山味儿。好在伍经纬非常用功，很快就克服掉了自己的这个缺点。当年，上海的电影、文化系统一共招收了十个类似工农兵出身的演员，他们分布在上海各文艺团体工作，号称"十大汉"，可惜现在他们中的大多数都已去世了。

　　早年的赵慎之曾经老是感叹说自己连小学都没毕业，于是苏秀便纠正她说："你早就不是小学没毕业了，你现在已经是上海电影译制厂的研究生了——即使是电影学院科班出身的演员，也未必比你更懂得如何念电影台词！"

　　当年，在邱岳峰、苏秀、赵慎之、李梓、胡庆汉、毕克、于鼎、尚华、杨文元等第一代配音演员开始配音生涯时，他们都还是二三十岁风华正茂的青年。在那个时候，大家的心态都比较单纯——当时在个人待遇上并不像后来人与人之间的差别有这么大。有一次，上海某自行车厂来上译厂慰问，还帮着厂里

的职工修理自行车。在闲聊时，自行车厂的工人们就开始打听苏秀等配音演员每个月挣多少工资，而演员们也如实相告了，结果，师傅们的反应却是："哎哟，你们待遇也不高嘛！"由于彼此间的收入差距不大，大家工作起来就比较安心。当年，一个刚参加工作的正式工人每月能挣三十多元的工资，而那时一个高级技术工人的月薪也在一百元以上，而第一批配音演员中大多人的月收入是一百零三元，跟一个高级技工的薪资相差不多。另外，当年老一代配音演员之所以敬业还有一个重要原因，那就是他们感觉自己的工作非常有魅力。作为配音演员，他们一会儿是国王，一会儿是小偷，而没有任何一个舞台或电影演员能有配音演员那么多机会去尝试不同的角色。当年，一个当红电影演员每年一般能拍三部电影，一个著名话剧演员一年最多也就排二三部戏，而配音演员每年的创作量却有二三十部译制片。所以，他们对这种可以体验各种各样生活的工作感觉非常过瘾。

其实，不单是上译厂的配音演员迷恋这份工作，连偶尔到上译厂来配戏的孙道临、中叔皇、林彬、朱莎、张瑞芳等电影演员也都迷恋上了配音艺术。有一次，张瑞芳在马路上遇见苏秀时就问她："你们怎么不找我配戏了？"当时，苏秀还以为她讲的是句客套话，后来过了一段时间后她方才意识到，那天张瑞芳讲的其实是真心话——原来她是真的想配戏。于是，苏秀便很后悔她当时没能及时意识到这一点，否则，她一回厂就应该把张瑞芳的这个意愿转达给上译厂领导。

1950 年代是个"一面倒学苏联"的时代，但那时上译厂在其自身的具体业务操作上，却并没把这个口号太当回事儿。

在当时的中国,电影译制片是一个"前无古人"的艺术创新事业,而且非但在 1949 年以前并无先例可循,就算是在 1949 年之后相当长的时间里,其实也并没人清楚外国电影译制片究竟应该怎么来搞。那时,包括陈叙一在内的所有上译厂演职员也就光听说过法国、意大利的译制片很发达,但在那个年代,他们也绝无可能跨出国门,去与上述国家的同行进行交流学习。到了后来,他们又听说原来苏联也有译制片,于是,厂里便找了些由侨居苏联的山东籍配音演员,以及由他们培训出来的苏联中文配音演员配好中文台词后进口的苏联电影来看。结果,当带着浓重山东口音,却又显得洋腔洋调的类似"青看莫斯科河儿两岸的冯景"(请看莫斯科河两岸的风景)和"今舔似八月节,请逆次月饼"(今天是中秋节,请你吃月饼)那样的中文台词在银幕上响起时,便引起了现场一阵哄堂大笑。就这么着,虽然之后大家也并未特地开会讨论,但全厂上下都感觉到,苏联译制片简直就是中国译制片的反面教材,以后上译厂在自己的工作中,就需要特别注意去避免那些错误。因为译制片工作是为了引进外国电影给中国人看,其目的,是为了让中国人了解世界各地的文化和风土人情,所以,第一代配音演员就在不自觉中穷其一生地避免"外国译制片中国化"的倾向,而在这点上,苏秀则是更进了一步——她甚至很忌讳让外国角色在影片中说中国成语。在影片译制过程中,她是能不用则尽量不用中国成语。苏秀举例说,以前曾经有部戏里有一句"常在河边打水,哪能不打破陶罐"的台词,但为了尽量保持原片的原汁原味,她就坚持用原文翻译,而没有用"常在河边走,哪能不湿鞋"的中国俗话。她认为,由于类似的外国

俗语完全能被中国观众所理解，在这种情况下，就完全没有必要将其改成中国式语言，而上译厂在这方面的原则，就是尽可能完整地保留原片风格。

当时，上译厂对译制片工作的定位非常明确——那就是陈叙一提出的"还原原片"的创作原则。在"文革"前，上译厂就一直秉承"忠实原片"的创作原则。然而，后来在"文革"中，时任上海市委书记徐景贤曾派他的秘书来厂里传达江青的"指示"，说"忠实原片"是"文艺黑线"的产物，还抛出了她自创的"还原"之说。后来，上译厂就将其改称为"还原原片"。虽然这两个说法后来在圈内还引起过一些争论，但就实际业务操作层面上而言，其实两者并无差别。1958年，曾经执导《今天我休息》《李双双》《于无声处》等影片的上影厂著名导演鲁韧（1912—2002年）的妻子、上译厂俄文翻译叶琼在翻译苏联电影《雁南飞》时，就曾经把一句台词译成"大雁排成人字形"。但在之后的岁月里，她却时时感觉那么翻译其实并不恰当——因为俄文里根本就没有什么"人字"，而该片原文直译是"大雁排成舰队形"。就这样，即使是在退休多年后，但凡提及此事时，叶琼对此仍是耿耿于怀。另外，在"中为洋用"这个问题上，陈叙一自己也曾经栽过跟头。1961年，陈叙一亲自执笔翻译联邦德国反纳粹电影《神童》（*Wir Wunderkinder*）时，由于当时国内恰逢"三年困难时期"，而那部影片里就有句台词，说的是在纳粹统治最后时期中"肉票买不到肉，就只能买鱼"的状况，正好与当时国内的市场情况差不多，于是，在经过一番推敲之后，陈叙一就把这句话翻成"肉票买鱼"。不仅如此，事后，他还得意扬扬地跟同事夸耀，说这是他的"神来之

笔"。然而,陈叙一却还是高兴得太早了,在后来接踵而来的政治运动中,那个"神来之笔",便成了他"恶毒攻击社会主义制度"的一条罪状。

　　身为上海电影译制厂的创始人和多年的业务当家人,陈叙一非常懂得因材施教,因此,他培养人才的方式绝不千篇一律。当年,陈叙一对邱岳峰就特别客气,对刘广宁也比较客气,但他喜欢挖苦苏秀、讽刺毕克、骂胡庆汉。他对邱岳峰特别客气,是因为由于其政治问题,邱岳峰很早就已经在厂里和社会上抬不起头了,所以苏秀认为,陈叙一之所以那么做,其实是有所考虑的——他是为了给全厂同事做个榜样,让人不敢欺负邱岳峰。并且,苏秀至今还很得意地认为,陈叙一之所以对他们几个老人严格,其实是意味着他不把他们几位当外人。细细想来,陈叙一"骂人"的确是骂得很有"差异性"的。他骂胡庆汉,是因为他觉得胡庆汉不用功,而他挖苦苏秀和讽刺毕克,则是为了避免他俩自我感觉太良好。但是对青年演员,陈叙一一般就采取比较策略的态度,会给予他们更多的鼓励。当年,程晓桦在上译厂配她的第一部影片——阿尔巴尼亚电影《绿色的群山》时,片中有一段戏是男主角在牺牲前对程晓桦所配的女主角(两人是情人关系)说"我不会死"。其实,这句台词的意思,是男主角在鼓励女主角要好好战斗下去,并要她离开他赶快走,而女主角就要说"不"。但是,由于那时程晓桦刚到上译厂,自身所带话剧演员的舞台痕迹较重,不懂得在配音上必须要用"微调"的尺度来达到目的,她当时就用了充满感情的语气来说"不,我不能离开你,我舍不得你"这句台词。在实录时,程晓桦就那么站在话筒前反反复复地

录了十几遍，当时，作为该片导演的陈叙一在现场也不说什么，就那么一直咂着舌头，而他越咂，程晓桦心里就越慌，也就越配不好，于是乎，大家只好暂时都停了下来。

接下来，陈叙一就问了程晓桦一个问题："你谈朋友了吗？"

其实，那时的程晓桦都已快三十岁了，她立刻就回答说："我知道了。"

陈叙一又问："你跟这个男主人公是什么关系？"

"恋人关系。"

"作为恋人关系，他马上就要死了，让你离开他，而你不舍得离开他，你该怎么说？"

"我心里都懂。"

"你结婚了没有？结婚了你这都不懂？"陈叙一深深叹了一口气，"加点儿气嘛！"

这"蜻蜓点水"式的启发，一下子就点醒了程晓桦，当再次开始实录后，她一遍就通过了。

1978年，程晓桦在罗马尼亚电影《汽车行动》里配女主角。在鉴定的时候，因为陈叙一感觉她的音色没有很好地与角色的音色相吻合，所以，她的戏居然需要"十全大补"——也就是超过了三分之一的戏必须得重新补戏，而这对程晓桦来说，就真可谓是"当头一棒"了。在这部影片里，有场戏是男女主角驾着汽车在前面逃跑，而后面有人在追杀。由于在录音时程晓桦的语速跟不上原片角色的说话节奏，于是，她就自作主张，把台词给拉掉了几个字。然而，在做鉴定的时候，陈叙一却觉得那么做不行。基于他的"导演负责制"原则，他并没

有批评程晓桦，而是责怪导演说："你在里面怎么掌控的？"他这一骂，导演心里就很难过，而演员自然也不好受，所以程晓桦当时就哭了——因为她觉得陈叙一是有意跟她过不去，并且她越这么想，就越感到伤心，结果就坐在那儿一直哭个不停。

就在这时，陈叙一走到了她身边："怎么啦，哭鼻子啦？有什么好哭的？人人都要经历的！"

程晓桦抽抽搭搭地说："我觉得自己下了好大功夫配的，怎么……"

"跟你没关系，进去补！"

原来，译制片事业就是这样在骂声中不断前进的。

除了在艺术上对创作人员严格要求，陈叙一同时也建立了一套非常严格的生产运营制度。他自己带头每天早晨7点30分到厂，而译制导演和主要配音演员就必须在7点45分前到位，8点准时开始工作。有一次，离8点虽然还差几分钟，但当站在录音棚门口的陈叙一一眼看到胡庆汉端着个茶杯慢条斯理地走过来时，就立即大声对他说道："胡庆汉，你摆什么导演臭架子！"另外，由于录音棚是一个封闭的工作环境，陈叙一就立了棚内不许抽烟、配音期间不许吃大蒜、工作时不许喝酒等规矩，而大家也就跟着严格遵守了这些规定。

我曾经问过我的妈妈刘广宁她的"成功秘诀"是什么，她的回答是除"用功"之外，"喜欢"是另一大重要驱动力，而除了以上这两点，"没经过专业训练"居然成了第三大原因。她认为，"没经过专业训练"的最大好处，就是没有框框，没有舞台腔，而以前电影演员周迅也曾经讲过类似的话，说"我的自然，

可能就是因为我没有接受过这样的训练"。既然没有任何先入为主的东西，在刚开始配音工作时，刘广宁最主要的学习方法，就是"认认真真地偷师"。在别人休息或玩闹的时候，她就长时间地坐在录音棚里看老演员配戏，在自己这张"白纸"上认认真真地"写作"。她回忆说，在自己刚进厂那阵子，大家的工作都挺忙，所以厂里也并未安排专人辅导她，而她便坚持自己学、自己悟，一有时间就坐在棚里看、听、琢磨。当年，包括乔榛、童自荣、程晓桦、翁振新在内的几位上海戏剧学院表演系毕业生在 1970 年代初刚进厂配戏时，就都或多或少带着点儿话剧表演的"舞台腔"，而那么一来，当他们与那些技艺已是炉火纯青的老配音演员一起工作时，就难免会让人感觉彼此的风格不搭调。在那段时间里，陈叙一就把他们逼得想偷懒都不成，让他们感觉由于自己与别人有差距而心里不舒服，既对不起大家，自己也没面子，而陈叙一那么做，就等于是在硬推着他们进步。

在万航渡路时代，上译厂的录音棚条件，与现在的现代化录音棚甚至永嘉路时代的第二代录音棚相比，是完全不可同日而语的。那时那个录音棚之所以被戏称为"漏音棚"，就是因为其隔音效果实在是太差了。当大家在里面工作时，不但录音时棚内的演职员必须注意不得发出任何响动，而且外界还经常会有不期而至的各种杂音，令好不容易才录下来的整段戏前功尽弃。为了防止录音棚内外人为发出的噪声，厂里就在二楼和三楼棚外的几处地方安装了电铃和"实录"字样的红灯，在实录即将开始前就打开红灯，同时按一声长铃，警告棚内外的人不要发出声响，等录音结束后就熄灭红灯，并且再

按两声短铃,以表示"解除警报"。然而,当时万航渡路厂区隔着一堵墙有一家油厂,而里面每天都照例装卸、清洗油桶,弄得动静极大。于是,上译厂就不得不去跟对方协调。之后,每到正式录音时,就由译制厂方面安排专人向对方喊话,同时还以鸣锣为号,请他们暂时停工,等录音结束后,就再敲两下锣,请人家继续工作,而这种"鸣锣开道、烽火狼烟"式的沟通协调方式,其实也由于对邻居的工作影响太大而只能偶尔为之,所以,直到上译厂从万航渡路厂区迁往永嘉路新址为止,那个"漏音棚"就还始终是在漏着音的。

那时的录音棚里是"冬凉夏热",冬天大家在里面工作时穿得严实些克服一下倒也罢了,可到了夏天,这个由于建在露台上而整天被烈日曝晒的录音棚里非但没有冷气,而且由于怕音质受影响,在录音时就连电风扇都不许开,于是,夏日的录音棚里便成了个不合时宜的标准"桑拿室"。当年,在夏季降低棚内温度的唯一方法,就是由厂工将几大块人造冰挑进棚里,然后放在一个大木盆里,权充"土空调",而这在当时已经算是不错的工作条件了。大家在夏天配戏时,男同事们往往就脱得只剩个背心,但女同事们就没办法了,唯有咬牙坚持。不过,当年即使是长期处在那样的工作环境下,大家似乎也并没有觉得太苦。由于大伙儿在棚里工作时个个都热得汗流浃背,以至于搞到地上有一摊汗水,都已经算是稀松平常的事情了。因此,在这个成绩卓著的群体中,每个人的成功都绝非是偶然的。

在第二次世界大战爆发之后,由于反对纳粹,著名指挥大师阿尔图罗·托斯卡尼尼(Arturo Toscanini, 1867—1957 年)

愤而离开祖国意大利并移居美国。不过,当战争刚一结束,他便于1946年回到了还是一片废墟的意大利。当时,意大利人如迎接英雄凯旋般热烈地欢迎从纽约归来的大师。同年5月11日,托斯卡尼尼执棒指挥了在被炮火摧毁后再次修复的米兰斯卡拉歌剧院在重新落成后的首场演出,而那场音乐会所演奏的第一首曲子,却竟然是为希特勒所推崇备至的德国作曲家理查德·瓦格纳(Wilhelm Richard Wagner)的作品——歌剧《纽伦堡的名歌手》(*Die Meistersinger von Nürnberg*)序曲。在这个场景里,艺术家的专业判断与其政治倾向及个人好恶间的界限被区隔得极为分明。同样,从建厂伊始至1990年代初,在陈叙一的治下,上译厂的业务氛围就一直是非常严谨且相当公平的。在那四十年时间内,在译制导演和配音演员间,就极少因彼此交情深厚而在角色分配上出现私相授受的现象,同时,也鲜有彼此有间隙的同事在工作中发生互相为难的状况。1957年,当上译厂在译制苏联电影《第四十一》的时候,由于大家都觉得这部由著名导演格里高利·丘赫莱依执导的影片非常好,几乎所有够格配女主角玛柳特卡的女演员,就都很希望自己能够配这个角色。在当时演员组的女演员里,姚念贻、苏秀、赵慎之三位的声音条件都不错,于是大家便分别试戏。接下来经过反复对比,厂里最终决定由苏秀和邱岳峰搭档,主配了这部后来在国内饱受"批判"的优秀影片,而当时落选的那两位也绝无嫉妒的意思。后来在"四清运动"时期,上译厂在为由北京电影制片厂和西安电影制片厂联合摄制,并由著名导演崔嵬、陈怀皑、刘保德联合执导的国产片《天山的红花》做后期配音时也遇到了同样的问题,于是,厂里

就安排由李梓和苏秀分别试配影片中的女主角阿依古丽,结果试下来大家觉得李梓比较合适,最后就由她上了。另外,刘广宁也曾与李梓一起试配过一部蒙古纪录片的解说部分,最后厂里认为李梓的声音比较刚,更合适,所以就让她配了。再后来到了1971年,她俩又一起试配苏联电影《湖畔》(*By the Lake*)中的女主角列娜·巴尔明娜(Lena Barmina),结果陈叙一就认为刘广宁比较合适。此外,在1972年配英国版《简·爱》时,为了挑选最适合的人选来配片中男主角罗切斯特,厂里就曾让邱岳峰与毕克一起试过戏,而鲜为人知的是,上译厂还曾经在1975年配过另外一部由琼·芳登(Joan Fontaine)扮演女主角的美国版《简·爱》,而那个版本中的女主角简·爱也是由李梓配音的,但罗切斯特一角,却是由毕克配的。所以,在那个时代里,这种事情是很稀松平常的。

虽然,平时在演员组里,大家彼此间不一定都是莫逆之交,然而,大家在业务上却都是很乐意互相帮助的。刘广宁说当年她一开始配戏时就不会笑,而苏秀还曾经给她支了个妙招,让她试着"像狗喘气"一样去笑,同时,苏秀还告诉刘广宁,要她在运气时加上感情。其实,那次刘广宁自己并没有求教于苏秀,而是苏秀主动来教她的。据刘广宁说,由于那几个老演员的年龄要比她大上十几岁,当年的她是不大敢跟他们开玩笑的,并且由于当时刘广宁尚未结婚,她也就没有家庭、孩子之类的话题内容,可以拿来与老演员们交流,于是也就与他们少了些在生活方面的共同语言。然而,一旦有业务上的需要时,刘广宁就还是能够得到老演员们的热心指点。应该说,如此的内部工作气氛,与当年整个的社会氛围和风气也很有

关系。

在刚进厂时,刘广宁就觉得万航渡路的那个大院很简陋,而老同事却告诉她还有更简陋的呢。在创始之初,演员配音时的录音是录在胶片上的。由于每条胶片只能录两次,换言之,如果录两遍不成功的话,那条胶片就只能报废了。当年由于外汇紧张,导致为搞译制片而必须从苏联进口的胶片供应也很紧张。那时,在电影系统内部甚至还有"一尺胶片一斤粮"的说法,而每段片子的长度至少有一百尺,如果录坏一次音,就相当于浪费了一百斤粮食。也正是由于这个原因,有一次,有一段戏张同凝录了几遍却还不能过,当时都把她给急哭了,愁得甚至连午饭都吃不下去。

其实,中国电影在胶片时代,就从未实现电影胶片生产的全面国产化。1990年,当我进入上影工作时,厂里当时还规定电影拍摄过程中的耗片比为3.5∶1,即同一镜头每拍三遍就必须有一遍成功,否则制片主任就会站出来讲话了。此外,当时国内的电影制片厂还会根据不同影片在该厂当年电影生产中的不同重要性,为不同的影片挑选不同价位的胶片,其中以美国伊斯曼·柯达(Eastman Kodak)的胶片价格最为昂贵,德国阿克发(Agfa-Gevaert)胶片次之,而最便宜的,则是日本富士胶片(Fujifilm)。后来,直到1954年年中,当上海电影系统开始全面推广以可反复使用的磁性录音带代替原来只能使用两次的感光录音胶片的"胶转磁"录音新工艺时,过往演职人员因担心浪费胶片而在录音时"战战兢兢"的窘况,才得到了全面改善,同时,根据上译厂放映员张银生发明的循环放映机原理所改装的循环录音机,也让翻译片组摆脱了以前每录

一遍音就不得不拆、倒、装一次录音胶片的落后工艺,从而通过放映及录音技术水平的进步,使配音工作的效率得以大大提高。

陈叙一对于电影译制片的巨大贡献,不仅在于他受命创立了这个史无前例的事业,组建了一支优秀译制团队,更在于他用自己的学识和能力建立并完善了这个艺术产业模式,并凝聚了一批才华出众、卓尔不凡的人才。在上影翻译片组成立后的三十年时间里,陈叙一不断地吸收优秀人才,扩充配音演员、译制导演以及技术人员阵容,并因人施教、因材施用,逐步打造出一支超一流的配音及技术专业人员团队,使得上海电影译制厂成为一个好戏连台、群星璀璨的著名艺术团体。

注释

1. 1957 年,上海电影制片厂曾一度被改为上海电影制片公司,下设三家电影制片厂,分别为海燕电影制片厂、江南电影制片厂和天马电影制片厂。不久,为支援华东各省新建电影制片厂,江南厂很快就被撤销了。之后,上海电影制片公司便再次被改制为上海市电影局。在"文革"期间,上海海燕电影制片厂曾一度被更名为"红旗电影制片厂"。后来到了 1973 年,海燕厂又与同样在"文革"中被改名为"东方红电影制片厂"的天马厂一起重新被合并为上海电影制片厂。

1949 年，一个原籍福州的中俄混血儿艺人，为了躲避战火，带着太太和出生不久的儿子，从沈阳一路辗转南下。他们先是到了南京，最后落脚在上海。而他，就是后来鼎鼎大名的配音演员邱岳峰。

根据邱岳峰长子邱必昌的叙述，他的爷爷（也就是邱岳峰的父亲）早年曾经留学日本学习军事，回国后就在呼伦贝尔中俄边防哨卡当了国军小军官。早年当苏联发生革命时，大批白俄扶老携幼逃往中国。有一次，这位小军官在呼伦贝尔边境区保护了一家逃亡的白俄农庄主，为了报答他，这个农庄主就把自己的女儿嫁给了这位小军官，而不久之后，这对中俄夫妻就生下了他们的独生子邱岳峰。在儿子呱呱落地后不久，那个小军官就带着俄罗斯籍妻子和年幼的邱岳峰回到了福州老家定居。邱岳峰的父亲大概在他十几岁时便离开了福州，

开始闯荡江湖,飘零四乡。小时候,邱岳峰其实没正经念过书,他的小学教育是在四处颠沛中断断续续完成的。他还曾经上过北京英语专科学校,结果却也没能毕业。邱岳峰有个不为人所知的小名叫作"呼生",意思就是"在呼伦贝尔出生"。他还曾在藏书和剧本上签过"榕城游子"("榕城"即福州的别称)四个字,以此来纪念自己心中遥远的故乡。

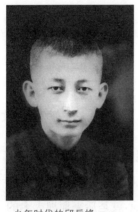

少年时代的邱岳峰

当年,在他父亲离开老家后不久,邱岳峰自己也离开了福州,而这样一来,当时全家就只剩下邱岳峰的俄籍生母一个人孤守榕城了。后来,邱岳峰的父亲在外地又认识了一个女人,并将其纳为侧室,两人就一块儿过了。那两位老太太邱必昌都见过,为了区别称呼,邱岳峰的几个子女就管他的俄罗斯生母叫"外国奶奶",而管他的继母叫"中国奶奶"。在邱必昌的记忆里,"中国奶奶"对他们这几个孩子比较好。由于邱岳峰的父亲与"中国奶奶"并无子嗣,老太太就对邱岳峰视同己出,而邱岳峰的两位母亲,都曾先后在上海徐汇区南昌路上的钱家塘与他一家同住,并相继终老于此。

当年在离开福州以后,邱岳峰便开始颠沛流离,到处以卖艺为生。1940年代末,他组织了一个小剧团,并带着这些人一路北上,最后来到东北沈阳附近的法库。彼时,四野大军正鏖战东北大地。在秀水河子战役前,就在法库这个地方,从不

吃肥肉的林彪在一个地主家吃了一道酸菜炒白肉,回去后还连说"好吃、好吃……再不能吃了"。而几乎是在同一时期的同一个地方,在邱岳峰的身上,却发生了一件当时看似不经意,但后来却影响了他一生的事件。

当时的东北到处兵荒马乱,邱岳峰带着他的太太和另外两个人所组成的小剧团,就靠在东北搞些小规模演出,再加上唱唱堂会、演演小节目来维持生计,他自己就在剧团里面打鼓、变魔术、说相声,总之什么都干。但尽管如此,他们的生存状况还是非常艰难。那时,邱岳峰是这个小剧团的头儿,下面那几个人都要靠他养,然而,由于身处战火纷飞的东北,他们的日子并不好混,生意越来越差。渐渐地,他们没戏可演了,而小剧团的成员自然也就没薪水可发了,到最后,就连小剧团的日常开支都难以为继了。就在此时,邱岳峰的一个朋友找到了他,告诉他说国军政工队需要演员,并且看中了邱岳峰,还让他带上几个人(据邱必昌所知,当时他父亲应该带了总共四个人过去:一个是他母亲靳雪萍,一个是邱岳峰自己,还有一个他们叫"三叔"还是"九叔"的东北人,另外一个不详。)去政工队,说是"可以有军饷发"。

就这样,在遍地烽火狼烟的东北几乎已是走投无路的邱岳峰,就这么稀里糊涂地加入了国军政工队。接下来,他用刚拿到手的军饷遣散了小剧团,还对那些人说"我们去那边看看状况怎么样"。据说,当时国军政工队给邱岳峰发了一套军服,但是那个队里却既不排戏也不演出。就那样,他们在军中混了有半个多月时间,其间有天晚上,上面突然给邱岳峰等人发了枪,说让他们跟着去"查户口"。由于当时腹中正怀着邱

必昌,邱岳峰的太太就留在了住处,而邱岳峰自己就跟着一众人等拿着枪出发了。其实,身为艺人的邱岳峰根本就不会使用枪械,他就像提着根烧火棍似的跟着去了。由于他们是国军,邱岳峰等人去查的所谓"户口",就大约是共产党了。在整个过程中,邱岳峰就只是跟在后面,至于在那次行动中究竟抓了谁,他也不知道,就这么稀里糊涂地跑了一回。后来,一向不喜欢参与政治的邱岳峰寻思这么下去不行,就动了逃跑的念头。没几天工夫,他就逮着个机会带着几个人跑了。然而,令邱岳峰万万没想到的是,他是"躲了初一,躲不了十五",那件发生在他短暂国军生涯中那个夜晚的小插曲,后来竟成了他一生都没能摆脱的梦魇。

1948年,邱岳峰带着妻小离开了沈阳。在接下来一年左右的时间里,他们一家辗转南下,拼命走避着身后由北向南不断蔓延的战火。他先是到了南京,想试着找他的父亲。之后,他们全家三口继续前行,最后来到了上海。当时,邱必昌的年纪还很小,他后来听说,他父亲是在1949年初到的上海,而在他们抵埠之后,邱岳峰还曾在兰心大戏院演过话剧。那时,还曾经有朋友劝他去香港,说"上海要解放了,快走吧",而邱岳峰就说了那么一句话:"我们在旧社会没有过过好日子,解放了,也许我们能过上好日子。"

就这样,邱岳峰便义无反顾地选择留了下来。在1949年后,刚成立的公营上海电影制片厂要建立翻译片组,一个女作家在得知这个消息后就找到邱岳峰,想介绍他加入,邱岳峰一想,觉得这是个不错的工作机会,也就同意了。于是,就这么个偶然的机遇,便造就了中国电影译制片史上一位杰出的大

师级人物。

不久后,邱岳峰就在沪西长宁路上安了家。1953 年,他又在演员组同事张同凝的介绍下,举家搬迁到卢湾区南昌路550 弄丙弄 10 号(当时,那条弄堂名叫"钱家塘")一间面积只有十七点二平方米的房间里,并在那里一直住到了去世。除了老大邱必昌,邱家先后又添了邱必明、邱必昊(女儿)、邱必昱三个子女(此外另有一个女儿夭折)。邱家有个习惯,就是在子女排行时只算儿子而不算女儿,所以,他们把"老四"叫作"老三",而这样一来,就等于把妹妹邱必昊给剔出来了。但是,邱岳峰最疼爱的,其实就是这个被"剔出来"的女儿,而直到他最后去世的时候,在邱岳峰遗留下来的钱包里,就只放着一张他女儿的照片。

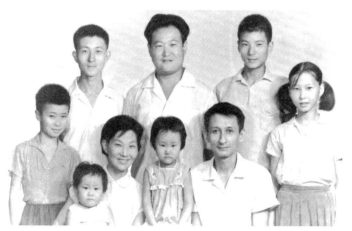

邱岳峰家庭合影
前排左起:幼子邱必昱、太太靳雪萍、邱岳峰、邱岳峰女儿邱必昊
后排左起:长子邱必昌、靳雪萍弟弟靳志明、次子邱必明
前排的两位小女孩为靳志明的两个女儿

自从开始在上海定居，一直到邱岳峰去世前的三十年时间里，邱家的生活水平就一直停留在极普通的上海市民标准上。平心而论，邱岳峰每月所拿的一百零三元工资，在当时来说应该算是不低的收入了。然而，就是这貌似丰厚的一百零三元，也实在架不住邱家众多人口的开销。况且，这一百零三元的工资，邱岳峰是从 1950 年代初开始，一直拿到 1980 年代初他去世为止，就始终未曾加过一分钱。特别是在他被打成"历史反革命"之前，邱岳峰的太太就已被迫从杭州话剧团退职回到了上海，跟丈夫一起"反思问题"，因此，在之后很长的一段时间里，邱岳峰一家六七口人就指着他这每月一百零三元薪水过活了。在那个时期里，就当时的人均生活水平而言，邱家的生活标准甚至还低于大部分的上海家庭，用邱必昌的话来说，他们家没有任何特殊之处，就是普通老百姓，人家怎么过日子，他们就怎么过日子。每天早晨，像大多数典型的上海家庭一样，邱家会用前一天剩下的米饭煮上一锅泡饭，一家人分而食之。当年，邱岳峰的俄罗斯血统也并未给他们家的生活带来任何与众不同的"洋习惯"（或许在当时处于那种经济条件的前提下，他也用不起任何"洋习惯"），而且不但是他们全家六口人，就连邱岳峰的生母，那个血统纯正的俄罗斯老太太，也只好跟着儿子一家开始学做上海人，既没有天天吃面包，也更喝不上罗宋汤了。由于邱岳峰的妻子是北京人，当年邱家的生活方式里，就多少还带着些北方人的习惯。例如，他们家平时面食就吃得比较多，而到了冬天，家里还会生北京市民常用的那种炉子取暖。邱岳峰会做饭，但很少做，因为他的工作性质使得他不能保证按时吃饭，因此，家里做饭的活儿就

基本落到了他妻子身上。平时，邱岳峰的生活是比较有规律的，由于那时上译厂每天早晨是雷打不动地必须8点进棚，而陈叙一又是不会容许下属迟到哪怕一分钟的，邱岳峰总是一大早就起床，先漱洗后早餐，然后便赶着去厂里上班了，而在每天下午5点下班后，他一般就会直接回家。不过，如果遇到厂里有"重活儿"的时候，邱岳峰就得开通宵了，有时，他甚至会在半夜2点就起床漱口刷牙。

当上译厂还在万航渡路618号大院里的时候，每天早晨，邱岳峰一般是步行到高塔公寓后面襄阳南路25弄弄口的45路车站等公共汽车，然后就一部车直接坐到单位附近下车。下班后，他还是搭45路公交车回家。在回家的路上，邱岳峰会在淮海中路近汾阳路上海音乐学院竹篱笆墙边（上海人俗称为"枪篱笆"）的45路车站下车，然后再步行约五分钟回到钱家塘家中。有一个时期，邱岳峰也曾骑过自行车上下班，不料，那辆车却被人偷了，之后他就一直坐公交车通勤了。后来，当上译厂搬到离他家很近的永嘉路383号后，邱岳峰就基本是步行上下班了。

在1950年代，邱岳峰曾花二十五元买了个书柜，而那个书柜的内壁上还贴着绒布。"文革"一开始，邱家就被首当其冲地抄了家。当时，为了想看看书柜内壁后面是否还藏着什么东西，到邱家抄家的红卫兵就把里面蒙的绒布都给剪开了。不仅如此，那些人还砸穿了邱家的墙壁，企图搜出些有价值的东西，可惜的是，最后他们一无所获。而由于那是他那嗜书的父亲放置藏书的地方，邱必昌至今还保存着那个书柜。

邱岳峰喜欢看书，并且，他看的书比较杂，包括连古文在

内的书都看,而邱必昌至今也保留着他父亲当年的一些藏书。邱岳峰对书籍十分爱护,每次在开始阅读一本新书之前,他都会先用包皮纸把书的封面给包起来。当年,在"文革"的后期阶段,上译厂曾允许参与内参片工作的演职员借阅和购买一些外面买不到的中国古典长篇小说或外国文学作品,而那时邱岳峰也买了不少。由于当时在社会上几乎看不到什么像样的书,当有人知道上译厂的职工能够买到内部书后,他们就开始向邱岳峰借书。有时候,被借出去一段时间的书在还回来时,就已被借阅者翻得比较破旧了,而到了这时,敝帚自珍的邱岳峰就会在那本书里的书页空白处写下"此书再也不许往外借"的字样。

就这样,满怀着对"解放后过上好日子"的憧憬,邱岳峰开始了他毕生为之努力付出的电影配音生涯。邱必昌记得他父亲曾经说过,在"文革"前,他自己配得比较满意的影片有《科伦上尉》(*Der. Hauptmann. von. Köln*)、《警察与小偷》(*Guardie e Ladri*)、《第四十一》、《白夜》(*Le Notti Bianche*)、《献给检察官的玫瑰花》(*Rosen für den Staatsanwalt*)、《神童》等。一路走来,邱岳峰在电影译制片事业上的成就堪称"灿烂辉煌",然而,他的生活之路却是如履薄冰、步步惊心,最后,邱岳峰竟以一个惨烈的结局,为自己的配音事业画上了一个突兀的句号。

从 1950 年代至 1960 年代,在上译厂所译制的很多外国电影译制片的演职员字幕表上,常常会有大半张看上去几乎就是上影厂的故事片演员。从历史沿革来看,上海电影译制厂和上海电影演员剧团本来就是不折不扣的"兄弟单位"——因为上译厂的前身是"上影翻译片组",与上影演员剧团的前身"上影演员组"同属上海电影制片厂的下属二级部门。后来,直到 1957 年 4 月 1 日,上影翻译片组才从上海电影制片厂独立出来,成立了全国迄今为止唯一一家独立建制的专业电影译制厂"上海电影译制厂"。所以,无论从血缘还是从合作关系上,这两个单位都是紧密相连的一家人。

从"文革"后期到 1980 年代,虽然上影演员参与译制片配音工作的人数和频次都没有以往来得多了,但直到 1990 年代,上海电影译制厂和上海电影演员剧团之间的纽带却还是

一直维系得非常紧密的，可以说是"你中有我，我中有你"。由于上译厂第一代配音演员中的大部分人是话剧或电影演员出身，并且，在后来的第二代配音演员中，就有包括乔榛、童自荣、杨成纯、曹雷、程晓桦、孙渝烽、严崇德、翁振新等相当一部分人，是上海戏剧学院和上海电影专科学校表演系的毕业生，当年不仅有大批上影演员来上译厂配音，而且上译厂的一些配音演员也会不时出现在上影拍摄的电影里。比如在1960年代初，毕克就参加了《五十一号兵站》的拍摄。在1970年代末，邱岳峰曾参加了《傲蕾·一兰》和《珊瑚岛上的死光》的拍摄，此外，乔榛也参加了《珊瑚岛上的死光》的拍摄，而孙渝烽，则更在1980年代先后参加了《南昌起义》《楚天风云》等二十余部影视剧的拍摄，并在其中担任了重要角色。

　　说到这些"两栖演员"，我们就必须首先谈谈表演艺术大师孙道临。其实，孙道临不仅是电影表演艺术大师，而且他也是配音艺术大师，是一位在影视艺术领域里无论放在哪儿都不会被埋没掉的"天皇巨星"。从配音艺术的角度而言，孙道临绝非仅仅是上译厂的一名"替补队员"，相反，他堪称是一位能够担纲高难度、重量级角色的配音艺术家，他在影片《王子复仇记》（*Hamlet*）中通过为哈姆雷特一角配音所建筑的语言艺术高度，至今还无人能够超越。在历史上，每当上译厂遇到类似影片《王子复仇记》里的哈姆雷特和《白痴》（*The Idiot*）里的梅思金公爵等重量级角色时，就基本上非他莫属了。此外，孙道临还曾作为译制导演在上译厂执导了《女人比男人更凶残》（*Deadlier Than the Male*）等优秀外国译制片。

　　我从小就认识孙道临，因为当年我父亲的恩师、上海音乐

学院小提琴教授王人艺[1]就住在武康大楼孙道临的隔壁,而且他们两家还共用一扇走廊总门。因此,从万航渡路时代开始到永嘉路时期,我就不仅经常能在上译厂里见到孙道临先生,而且也会时不时在他位于上海市徐汇区淮海中路1858号武康大楼[2]的住宅见到他。在小时候,我父母经常会带着我们兄弟俩去探望王人艺夫妇。那时,每当我们走出武康大楼的电梯,我就总是急急忙忙地跑在前面,抢着去摁装在走廊总门外的门铃,却又每每错摁了孙家的电铃,而此时从里面出来开门的,就经常是孙道临伯伯,而每次一开门,他就总是笑眯眯地对我说:"又是你!"接着,随后赶上来的我母亲就会先向孙道临道个歉,然后两个人就站在门口聊上几句。后来,当我从上海戏剧学院毕业进入上影厂工作后,我与孙道临见面的机会就更多了。在上影厂工作的那几年里,当我早晨到厂里上班时,就经常会在上影斜土路四号门附近见到从15路电车上走下来的孙道临。有时候,他手里会拿着一副大饼油条,还一边走一边慢条斯理地吃着,而孙伯伯在厂里见到我时,就有了一句亘古不变的开场白:"最近怎么样? 妈妈好吗?"后来在我出国前,我母亲曾带我去武康大楼正式拜会了一次孙道临,一来是去向他告别,二来是想请他为我写一封英文推荐信。当时,孙伯伯不但爽快地一口答应,而且那天他还认认真真地就那封推荐信里的遣词造句与我一起推敲了半天。后来过了若干年后,在他赴港旅行期间,孙道临还与我母亲在香港见面叙旧,一同津津乐道了一番早年他们在一起工作时的往事。

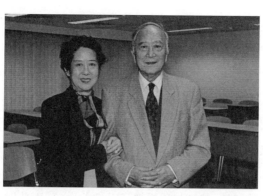

2002年11月10日，刘广宁与到访香港的孙道临合影于香港中文大学

　　我最后一次见到孙道临是在1999年，地点是在上海虹桥机场一号航站楼二楼出发层的入口处。当时，我正担任某跨国公司驻上海和北京代表处的首席代表，因此，经常需要搭飞机穿梭于京沪两地，而那天一大早，我就恰好遇到了在机场正准备与秦怡阿姨一起飞郑州参加某活动的孙道临伯伯。那天，我在虹桥机场航站楼前一下车，就一眼看到他俩正站在机场出发大厅入口处前说着话。当我走上前去向他们打招呼问好时，没想到，孙伯伯一开口，就居然还是那句老台词："最近怎么样？妈妈好吗？"

　　从《上海电影译制厂译制片目录》上可以看到，在几乎贯穿整个1950年代的漫长时间里，在大量译制片的配音演员名单上，就不但曾经频繁地出现过孙道临、舒绣文、上官云珠、赵丹、张瑞芳、程之、仲星火、舒适、项堃、陈述、高正、中叔皇、韩非、奇梦石、白穆、邓楠、孙景路、朱莎、林彬、高博、齐衡、张伐、梁波罗、天然、张鸿眉、温锡莹、方伯、史原、关宏达、傅伯棠、李

纬、凌之浩、董霖、阳华、周伯勋、崔超明、夏天、于明德、张莺、宏霞、李浣青等当时在中国观众心目中如雷贯耳的上影演员名字，并且在那些年里，译制导演的名单上也还曾出现过孙道临、冯喆、傅超武、高正、韩非、叶明[3]、蒋君超（上影导演，著名演员白杨之夫）等上影导演和演员的大名，真可谓是"精诚合作，亲如一家"了。

在查阅同一目录时，我还发现了一件有趣的史实：在上译厂1959年译制的苏联电影《红叶》的配音演员名单上，甚至还空前绝后地出现了上海电影译制厂和长春电影制片厂译制片组这两大中国配音机构的演员所组成的联合配音班子。那部影片的翻译是叶琼（上译厂），导演是胡庆汉（上译厂），配音演员包括毕克（上译厂）、向隽殊[4]、贺小书（上影厂）、胡庆汉（上译厂）、邱岳峰（上译厂）、车轩[5]、张玉昆[6]等人。而在三十年之后的1989年，两厂又借"新中国译制片四十周年"活动之机，再次合作译制了根据法国作家大仲马的长篇历史小说《瓦鲁阿家族的玛格丽特》改编，并由意大利与法国合作拍摄的电影《女王马尔戈》(La Reine Margot)。该片由上译厂译制导演伍经纬和长影厂译制导演肖南联合执导，并由上译厂演员尚华、乔榛、曹雷、沈晓谦、杨晓、刘风，以及长影厂配音演员孙敖、刘雪婷、王瑞、陆建艺等人配音。

在我儿时的记忆里，只要有上影演员剧团演员来上译厂万航渡路大院工作，厂里的演员休息室里就会显得比平常要热闹得多。在工作间歇里，这些电影明星就会或聚在演员休息室里大声说笑，或三三两两地站在楼顶平台通往录音棚的扶梯下高谈阔论，每当聊到高兴处，他们还会一起开怀大笑。

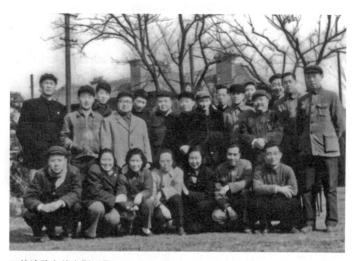

万航渡路上的电影明星
前排左起：胡庆汉、柯刚、姚念贻、张同凝、苏秀、陆英华、陈述
后排左起：刘琼、高正、毕克、周伯勋、董霖、关宏达、张捷、邱岳峰、杨文元、傅超武、程引、周起、富润生、潘康、程之

当年，孙道临、朱莎、高博、温锡莹、康泰[7]、中叔皇、吴文伦是我在万航渡路时期最常见到的上影演员。在那个时候，我就隐隐约约地感觉到，上影厂的电影演员在性格上明显要比上译厂的配音演员来得活跃，而相形之下，配音演员们就相对显得比较沉闷。在采访中，吴文伦也证实了这点。他说那是因为电影演员的性格本来就活跃一些。由于上影厂的演员不需要坐班，当他们被借到上译厂配戏时，这些平时不太有机会见面的老朋友就能在那里碰头了，而到这时，大家就自然会很开心。

　　1990年代初，当我大学毕业后在上影担任助理导演期间，当时有部影片的导演想请中叔皇出山在该片中演个小角

色。由于那个角色的戏份就几个镜头，那位导演便不大好意思自己出面去请，生怕给这么小的角色会被中叔皇断然拒绝，于是他眼珠一转，就扭头问我："哎，你跟中叔皇熟吧？"

当时我有些不明就里，就回答他说："熟呀。"

接下来，那位导演便狡黠地一笑："熟就好，那你就跑一趟吧。"

于是，在当天下午，我就骑车去了位于上海市长宁区愚园路上的中叔皇家。当时，中叔皇在见到我时还挺高兴。在一番问候之后，我就直截了当地向他说明了来意，并申明给他的戏份很少。听到这话，坐在写字台边的中叔皇就透过夹在他鼻梁上的老花镜，目光锐利地瞟了我一眼，然后说了句："好呀，本子拿来让我看看。"之后又过了几天，想必是为了不使我为难，中叔皇便自己直接打电话给那位导演，谢绝了那个角色。

1987年夏天，当时刚读完大一的我进入上影《古币风波》摄制组实习。那次，为了请老牌大明星舒适在那部戏里出演一个戏份总共不超过二十个镜头的配角，我曾经与该片副导演一起，到位于上海复兴中路近汾阳路口的舒适家去拜访他。在该片拍摄期内，由于每天上镜的第一批演员需要在早晨5点就开始化装，而我那时还是个实习生，并且导演组里就数我最年轻，于是，导演就安排我跟班早晨的化装。有天下午，摄制组发出拍摄通告，安排舒适拍次日上午的第一场戏。由于化装师早晨同时为几位演员化装需要花几个小时的时间，于是我那天在凌晨4点30分就早早赶到了厂里。本来我以为自己已经来得够早了，岂料，当我穿过摄影棚外黑乎乎的走廊

走进化装室时,却看到舒适已经身板笔挺地一个人坐在化装镜前了,而当时从其背影上看,他年轻时在影片《红日》里所饰演的国民党军队名将张灵甫的那种帅气,竟然还依稀可见。由于时间尚早,摄制组的化装师还尚未到厂上班,偌大的化装室里就只有舒适一个人。当他在化装镜里看见我进门后愣愣地站在那儿时,舒老爷子便转过身来,冲我微微一笑,说了声"早",而直到这时,我才如梦初醒,赶紧趋前毕恭毕敬地向他问好。

从此以后,无论是大学时参加拍摄实习,还是后来在上影正式工作的两年多时间里,我在任何摄制组拍戏就从来不曾迟到过一次。现在回想起来,究其原因,除了在毕业前后老师和上影前辈们就劳动纪律问题对我们班连续进行了四年的"威胁恐吓"外,舒适那次所做的表率,的确是给了我很大的震撼。十年前,我也曾抱着玩票的心态,参与过某部电影的拍摄,并且在过去的几年里也曾去过一些影视摄制组探班。但是,我就数次见到现在的一些年轻演员,不但技艺不精,而且还每每"口气比力气大",整天端着一副比他们实际名气大得多的明星架子,动辄耍大牌。而当每次看到那些小字辈时,我就会想起当年舒适等老一辈艺术家的严谨和平易,也就不由自主地会在心里发出一句鲁迅小说《风波》里九斤老太的感慨:一代不如一代!

吴文伦是上影演员剧团的老演员。从 1960 年代初开始,他曾在上译厂、上影厂及上海电视台参与了几十部电影和电视剧的配音工作,为美国电影《乱世佳人》(*Gone with the Wind*)中的白瑞德、法国电影《沉默的人》(*Le Silencieux*)中的

沙先生、日本电影《生死恋》中的野岛、美国电影《达·芬奇密码》(*The DaVinci Code*)中的天主教影子议会议长以及动画片《功夫熊猫》(*Kung Fu Panda*)中的乌龟大师等著名角色配过音,此外,他还参与了经典译制片《橡树,十万火急》(罗马尼亚,1978 年)、《华丽的家族》(日本,1978 年)、《金环蚀》(日本,1979 年)、《安重根击毙伊藤博文》(朝鲜,1979 年)、《姿三四郎》(日本电视连续剧,1981 年)、《新干线大爆炸》(日本,1992年)、《戴罪立功》(*The Inglorious Bastards*,意大利与美国合拍,1995 年)、《恐怖地带》(*Outbreak*,又名《极度惊慌》,美国,1995 年)、《巴顿将军之死》(*The Last Days of Patton*,美国,2004 年)、《碟中谍 3》(*Mission:Impossible III*,美国,2006年)的配音工作。早在 1962 年,当时还是上海电影专科学校表演系二年级学生的吴文伦,就有幸被借到上译厂参加配音,而有他参与,并由《上海电影译制厂译制片目录》登记在册的第一部译制片,就是在 1976 年译制的、编号为"特内 11 号"的英国电影《绑架》(*Ransom*)。该片由在当时"文革"期间正"靠边站"的时任上海人民艺术剧院院长、著名戏剧及电影导演黄佐临[8] 翻译,并由孙道临和戴学庐担任译制导演。紧接着,吴文伦又参加了由卫禹平担任译制导演的日本电影《生死恋》的配音工作,而这次,吴文伦就与刘广宁和乔榛携手合作,为片中主角之一的广告片导演野岛进配音。此外,他还参加了由黄佐临翻译、孙道临和李成葆担任译制导演的另一部意大利电影《醒目狗救主擒凶》(*Challenge to White Fang*,与丁建华合作)的配音工作。

说到配音,吴文伦就情不自禁地谈到了陈叙一。1977

年，他获得了一个难得的机会，在由陈叙一亲自翻译和执导的英国电影《福布什先生与企鹅》(*Mr. Forrbush and the Penguins*)中为片中的唯一主角配音。一个配音新人，在陈叙一的亲自指导下，在一部仅有一个角色的戏里全程与陈叙一一起工作的经历，使得吴文伦获益匪浅。而早在1962年，当吴文伦第一次跨进上译厂万航渡路大院的大门时，里面的一切对于他来说，都是简陋而新鲜的。他在上译厂参与的第一部影片是英国电影《鬼魂西行》(*The Ghost Goes West*)，那部片子的翻译是舒适的第一任夫人慕容婉儿（病逝于1970年），并由老导演时汉威执导。由于那时上海电影专科学校正在排练实习作品《青春之歌》，而吴文伦在那部戏里也承担了角色，于是，他便成了两头都要的"香饽饽"，一时间忙得不亦乐乎。由于这是吴文伦参加的第一部译制片，所以他的戏份并不多。然而，从那时起，他就算是进入上译厂的大门了。而作为一个当时年纪仅二十挂零的大学二年级学生，吴文伦能够被"正儿八经"地借到上译厂工作，即使是在当年既无津贴更无酬金，就连客饭也欠奉的条件下，吴文伦仍然觉得颇为得意——因为既然上译厂能"请"他，那就说明他手里"有玩意儿"。

在上译厂开始工作后，吴文伦与那些老配音演员们一见如故。那时，他们没拿他当外人，而他更没拿自己当外人，大家相处得非常和谐。而一个小青年能够与一群四十多岁、事业有成的配音演员如此相处，本身就不太容易，用吴文伦的话来说——这就是"文化"！而且，越是有文化就越是和谐，只有没文化才不和谐。

据吴文伦回忆，当年万航渡路大院的演员休息室里居中

摆着一张大桌子,桌子的周边围着一圈木椅子,另外靠窗还一字排开摆着几张破沙发,而那些沙发就都是专门给组里的女士们坐的,至于那些男士们,则统统是"苦力"的干活。在男配音演员中,令吴文伦印象最深的是富润生。那时,他就好像有瘾似的,整天没完没了地修理着演员组里那几张破藤椅(或许也正是由于得到了如此的呵护保养,直到1980年代,那几张藤椅还完好无缺地摆放在永嘉路上译厂大院的演员休息室里),而于鼎,则总是在忙着装订剧本。在那个年代,于鼎有时候会把他患有精神疾病的妻子带到厂里上班,吃饭时还尽把好吃的菜让给她吃。此外,整个演员组里数胡庆汉最爱干净,大家总见他在演员休息室里擦桌椅,做清洁工作。至于打开水的活儿,就基本上全让邱岳峰给包了。他经常是双手提两个热水瓶,来来回回地从楼下水房往楼上的演员休息室打水。同时,吴文伦还告诉我,当年,这些男演员把同组的女士们照顾得很好。吴文伦与刘广宁同岁,他形容年轻时的刘广宁就是"经常往破沙发里一坐,也不太干活,嘴里还啰里啰唆地发牢骚,一百个不满意的样子,一副大小姐做派"。而在那个年头,演员组里另外一个有固定破沙发坐的人则是赵慎之。因此,只要她们几个在,别人一般是不会去坐那几张单人沙发的。在万航渡路时代,伍经纬、严崇德、苏秀三个人总是聚在一起旁若无人地聊天,而相对而言,毕克就显得比较沉默寡言。虽然他偶尔也会参与聊天,但总让人感觉他老是不大痛快。吴文伦说,在那年头,胡庆汉就老是被陈叙一拿出来抓典型,不过,好在胡老汉是个老好人,整天嘻嘻哈哈地也并不在乎。胡庆汉其实也很卖力,上班前老是爱帮大伙儿打开水,可

他因此便经常会迟到个几分钟。要知道,陈叙一的规矩是一到早晨8点上班铃一响就要开始放片子的,而在这之前,大家就必须各就各位准备好。然而,胡老汉却经常是提着水瓶踩着点到,于是他因此就又要挨陈叙一的骂了:"打水早点儿打呀!"胡庆汉的嗓子好,他在朗诵"大跃进"的诗时,尤其显得孔武有力,但由于他是安徽人,发音有个"en"和"eng"不分的毛病。但有趣的是,如果要给他纠正发音,大家反着说就对了,也就是说朝着错的地方去纠正他,而他接下来就说对了。尽管当年万航渡路大院的环境非常简陋,但那些老演员还是挺有生活情趣的。比如,李梓在厂里养的龟背竹就长得很茂盛,而邱岳峰把他的文竹和三片叶子也伺弄得非常好看。

吴文伦说,当自己第一次配戏时,他的语言是没有问题的,但就是技巧不够,而且对于配音业务也不熟悉,于是,他就老跟不上大家的节奏。由于吴文伦在棚里横一遍竖一遍地就是过不了,在最初的时间里,导演对他的表现并不满意,但是,为了照顾一个临时借来的年轻学生的自尊心,导演却又不大好意思训他。就在这令人尴尬的状态下,于鼎说了句"跟我走",就把吴文伦带到旁边的小放映间里去"开小灶"了。在小放映间里,于先生悉心指导,帮他把台词反复排了几遍。由于天资聪明,在多练了几遍后,吴文伦就已经感觉得心应手了,而从那时开始,他就开始慢慢进入状态了。至此,吴文伦方才领悟到,其实所谓的"技巧",就是必须从人物出发,而在一开始时,他对人物的认知是有问题的。从此以后,这个理念就成了他的基本功了。

在影视艺术的领域里,其行业规则是:演员如果有本事,

就有导演找你,如果没本事,那就得靠边站。虽然话听上去很残酷,但是这就是现实。在"文革"中搞内参片的阶段,上影演员剧团去上译厂配戏的演员一直就很不少,但不知为何,却就是轮不到吴文伦。就这样,他在奉贤文化"五七"干校一待就是四年,居然从干校开办开始一直干到了关门,照他自己的话来说,就"等于又上了四年大学"。后来直到1976年,当上译厂开始准备译制日本电影《生死恋》时,李梓才又找到了吴文伦,还问他:"你看看野岛谁配合适?"听了这话,他当时就老老实实地回答说:"野岛嘛,电视导演,长头发,人长得帅,童自荣配合适。"听了吴文伦的话,李梓当时并未作声。然而,之后才过了没多久,负责执导这部影片的卫禹平就通知吴文伦,让他来配男二号野岛进,于是,他便与刘广宁开始了他们的首度合作。在那部片子中,刘广宁为由日本女明星栗原小卷饰演的女主角仲田夏子配音,而这部戏的男主角大宫雄二,则是由乔榛配音。吴文伦形容这部影片"本子好,台词好,演员表演也好,准确而不夸张",说这戏让他感觉"配得很舒服,回味无穷"。说完这话,他却又忍不住发了句牢骚:"现在哪儿有这种戏,没这种戏了,也没这种修养了!"

从配《生死恋》开始,吴文伦就再次重拾他的译制片配音生涯。在之后的两年里,他又先后参加了《醒目狗救主擒凶》《福布什先生与企鹅》《华丽的家族》《橡树,十万火急》《光阴》《安重根击毙伊藤博文》等影片的配音工作,并成为1970年代后期在上译厂配戏配得最多的上影演员。1979年,上译厂译制了由胡庆汉和伍经纬联合执导的罗马尼亚电影《光阴》。由于那部戏里人物较多,导演就让吴文伦同时兼了好几个角色,

而他倒也不挑角色，导演叫他配什么他就配什么。在影片译制完成做鉴定的时候，陈叙一就照例到场了。其实，平时在鉴定过程中，其他人说话也就是过过场，主要是请陈叙一发表观点，而那次他一开口就问："这是谁配的？"吴文伦闻言，便心中一惊，然后，他就听到导演胡庆汉回答道："吴文伦配的。"接下来，陈叙一就严厉地说道："词儿是说清楚了，就是不知道在说什么！"说完这话，他停顿了一下，又说了句："不怪演员，导演用人不当！"

吴文伦感慨道："老头啊，真是当家的。不仅艺术上当家，就连气温不到三十五度不能开空调他也要管，总是背着手到处巡查。作为领导，他非常严格，但同时他也平易近人，并不高高在上。"当陈叙一从上译厂离休后，他曾经有段时间在上影演员剧团当顾问。有一次，演员剧团把美国大片《乱世佳人》的译制任务从上海电影资料馆弄到了他们那儿译制，于是，那部影片就由陈叙一负责翻译剧本，由老演员高博执导。谈到这里，吴文伦眯起眼睛，带着一副回味无穷的表情说："那个本子搞得非常有味道，语言传神！"在这部片子里，有一场戏的原文是白瑞德跟郝思嘉说"那我们做个游戏吧"。可是，陈叙一却偏不那么翻，他把这句话翻成"那我们结婚玩玩好了"。同样，以前在译制《猜猜谁来吃晚餐》时，邱岳峰所配的丈人有一段长达十分钟的台词，其大意是："你们要扛得住。我不反对你们，我支持你们的爱情。但你们要注意，以后你们走出去，后边一定有人会指指点点。到时候，你们两个人就转过头去告诉他'去你妈的，关你什么事'。"后来在鉴定的时候，陈叙一就针对这段台词发表了自己的观点："这词不是'去你妈

的'、'去你妈的'没劲,应该是'肏你妈的,关你什么事',否则戏就不到位,配得再好也不行!"吴文伦记得那天黄佐临先生正好也在场,而他认为这样的翻译片工作就令人非常愉快。在《乱世佳人》开始正式配音之前,陈叙一还送了参与配音的上影演员们每人一句话:"最后告诉你们啊,朱莎呢,你嘎嘣脆就可以了,吴鲁生你好好说话,吴文伦你别玩帅。"后来,吴文伦才理解到,陈叙一所指的这个"帅",其实是指在语言处理上别玩帅——因为如果真那么处理的话,声音就会显得"飘"了。不过,他倒是觉得陈叙一很帅,而吴文伦所指的那个"帅",却并非是指陈叙一穿得时髦,而是指他骨子里透出来的那种气质。在吴文伦眼里,陈叙一穿着很考究,大大方方,绝对不俗。在冬天里,他总是一袭中式丝棉袄,戴一条围巾,颇具风采。在这点上,吴文伦的观点与我对陈老爷子的印象倒是不谋而合。后来,电影资料馆的一位导演曾经向吴文伦要陈叙一搞《乱世佳人》时的导演本手稿,但可惜的是,吴文伦当时却没把那本子保存下来。

"那词翻得真好!"说到这里,吴文伦不禁仰天长叹了一声。

我从小就与吴文伦非常熟悉。在我小的时候,他家就住在长宁区天山路附近,而我们家则住在同一区的新华路上,那时,当他从位于武康路的上影演员剧团下班回家时,就必定会经过我家门前的新华路。在我的记忆里,当年的吴文伦总是打扮得很精神。夏天的他,就经常是上身一件雪白的衬衫,下面一条深色的西裤,足蹬一双皮凉鞋,骑着自行车在新华路上由东向西一路飞驰而过。有时候,当碰巧在阳台上见他骑车

过来时，我就会跟他打个招呼，而吴文伦也会向我挥挥手。有天下午，突然天降大雨，当时，已经放了学的我正在家里做功课，忽然间，我听到外面楼梯上响起一阵急促的脚步声，只见被雨淋得像落汤鸡一样的吴文伦冲了进来。当时，他赤着脚，手里拎着双皮鞋，浑身上下全部湿透，平素梳得一丝不苟的头型也乱成一团，还有一缕头发垂下来挂在前额，总之模样是狼狈透顶。进门后，他就咧着嘴跟我说："好大的雨呀，让我躲会儿。"于是我连忙倒了杯热水端给他，他就一边脱下湿衣服搭在椅背上晾着，一边坐下来，跟我有一搭没一搭地聊着天。就这么，那天吴文伦在我家待了足足有两个小时，后来一直到雨停之后，他方才离开。

在我采访吴文伦的时候，他还跟我谈到了在他记忆中关于我家的往日景象，说他在那些年经常在下班路上看到我母亲在沿街二楼我家的西班牙式小阳台上站着，而我父亲则在屋里练琴，还啧啧称道说"那穷日子过得倒也有滋有味"。听到他的这句话，我就不禁联想到鲁迅小说《风波》里的一段情节：老人男人坐在矮凳上，摇着大芭蕉扇闲谈，孩子飞也似的跑，或者蹲在乌桕树下赌玩石子。女人端出乌黑的蒸干菜和松花黄的米饭，热蓬蓬冒烟。河里驶过文人的酒船，文豪见了，大发诗兴，说："无思无虑，这真是田家乐呵！"但文豪的话有些不合事实，就因为他们没有听到九斤老太的话。这时候，九斤老太正在大怒，拿破芭蕉扇敲着凳脚说："我活到七十九岁了，活够了，不愿意眼见这些败家相，——还是死的好。立刻就要吃饭了，还吃炒豆子，吃穷了一家子！"要知道，我们家当年在新华路上海市文化局宿舍大院的日子，却远非他所想

象的那么浪漫滋润。可见，我们眼中所看到别人的生活，与那人实际的生活相比，终究还是有很大不同的。

从很久以前开始，我就一直觉得把吴文伦搁在上影演员剧团是搁错了地方，但他自己却否认了这点。吴文伦说，因为当时的他还在一直梦想着成为电影明星，所以就根本没考虑全身心投入到幕后的配音工作中来。后来，吴文伦还常跟刘广宁提起一个关于当年自己为何没进上译厂的故事。说是当上译厂还在万航渡路大院的时候，邱岳峰就一天到晚喜欢提着热水瓶去打热水。有一回，吴文伦与邱岳峰一起上楼回演员组办公室。当他们走到一半楼梯时，手提两个热水瓶的邱岳峰就忽然开口低声对他说了句："吴文伦，快过来吧，过了这村儿就没这店儿了。"当时他的意思，就是提醒吴文伦赶紧打报告要求调到上译厂来工作。但可惜的是，当时还满心火热地想当电影明星的吴文伦，却并没接邱岳峰的话茬，他只是低着头，一声不吭，而此时，吴文伦的眼里就看到邱岳峰那天穿的是一双凉鞋，鞋尖部还露出一堆挤作一团的脚趾……这个场景，就让他一直记到了现在。

由于与上译厂合作了多年，所以吴文伦就与很多老配音演员结下了深厚的情谊。在他的印象里，李梓平时话不多，但戏好，路子正。虽然她并未上过什么正规的艺术院校，但工作起来却非常专业。作为河北人，虽然李梓说话不啰唆，但她高兴起来时还是挺能聊的。苏秀在专业上很有想法，喜欢做文章，搞学问。童自荣有"玩意儿"，是不折不扣的配音王子。他的同学杨成纯人很聪明，虽然他在学校学习时并不拔尖，而且在被分配到上译厂后一开始也只是当了个话筒员，但杨成纯

非常勤奋,后来把自己的嗓子用得很扎实老到。总之是各有各的风格和套路。吴文伦与李梓、赵慎之等老太太的关系非常好,以前还常被她们叫到家里去吃饺子。由于他们三个都是北方人,恰好李梓擅长做北方风味的饭菜,不多花钱还好吃。早年,李梓家的住房面积较小,不方便招待客人,等后来搬到了新华路的新居后,李梓家的居住条件就大大改善了,还有了独立的客厅。于是,大家就开始经常去她家做客吃饭了。

据吴文伦爆料,赵慎之晚年时的老伴儿还是由他牵的线。当时,赵老太独自一人住在虹桥路上一栋房子的二楼,而她家上面的三楼就住着一位老先生,因此他俩经常能打个照面。由于当时老太太还是单身,吴文伦就经常去看望她。而当他知道楼上楼下的这两位老人一来二去已经对上眼,但又不好意思彼此说破时,吴文伦就招呼他们二位一起吃了顿饭,并当场对他俩"宣布"说:"以后你们俩就可以一道吃饭了。"

就这样,两位老人的恋情公开了。吴文伦说那个老头人不错,与赵老太的感情也很好,而这段黄昏恋,就给赵慎之的晚年生活带来了很大的慰藉和快乐。后来,老头先走了,没过几年,赵老太也驾鹤西去了,但直到现在,吴文伦就还为自己所做的这件善事而感到欣慰。

在"文革"的前、中、后期,上影曾先后有几批电影演员被调到上译厂,改行当了配音演员,从而大大充实了上译厂的演员团队。从李梓和潘我源开始,在此后近四十年的时间里,上影厂先后向上译厂输送了卫禹平、乔榛、孙渝烽、程晓桦、曹雷、程玉珠、孙丽华等演员,后来,他们中的佼佼者甚至成为上译厂"导"和"演"两方面的台柱子乃至厂领导。然而,令人惋

惜的是，从 1960 年代初开始就活跃在上译厂录音棚里的吴文伦，却为他的"明星梦"所误，虽然他嗓音条件极好，但却痛失良机，最后就在上影演员剧团一直干到了退休。

注释

1. 王人艺(1912—1985 年)：著名电影演员王人美之兄、著名作曲家聂耳的小提琴老师，曾培养过包括潘寅林、颜陵、陈新之、钱舟等一批优秀小提琴家。

2. 武康大楼：原名"诺曼底公寓"(I. S. S Normandy Apartments)，又称"东美特公寓"，坐落在上海徐汇区淮海中路 1842—1858 号。这座大楼始建于 1924 年，由旅居上海的著名匈牙利建筑设计师邬达克设计、万国储蓄会出资兴建，是上海第一座外廊式公寓大楼。万国储蓄会，英文名为"International Savings Society"，是一个由法国人于 1912 年 10 月在上海法租界设立的金融机构，其主要业务为有奖储蓄。后来，这个机构的业务扩展至中国各地乃至暹罗，最后于 1937 年结业。

3. 叶明(1919—2000 年)：原名王怡名，著名电影导演。叶明出生于北京，1938 年进入上海大同大学电机工程系学习。1941 年上海沦陷后，叶明曾在上海各剧社演出了许多话剧，并得到观众一致好评。1946 年，导演桑弧请他加入文华影业公司担任演员，于是，叶明便由此开始了他的电影表演生涯。在文华公司工作期间，他曾在影片《假凤虚凰》中担任重要角色，而这个角色，则成为他表演生涯中的一个重要标志。1947 年，叶明在拍摄电影《好夫妻》时担任了导演洪谟的助手，在该片之后，他就以副导演身份参加了多部影片的拍摄。后来，叶明在黄佐临大师的帮助下跨入了电影导演的行列，1951 年，黄佐临将影片《光辉灿烂》交给叶明独立执导，后来，他还与陈西禾一起共同导演了影片《家》。1959 年，叶明执导了中国第一部舞剧艺术片《宝莲灯》，而此片曾跻身于国庆十周年献礼片之列。同时，该片还与《五朵金花》及《冰上姐妹》一起，成为出口第三世界国家数量最高的影片之一。1961 年，叶明又执导了另一部舞剧电影《小刀会》。1962 年，他协助谢晋导演改编了《大李、小李和老李》的电影剧本。叶明不仅是我国电影导演史上一位硕果累累的艺术家，而且他也是一位电影导演专业的教育家。在 1986 年，他在别人不愿意上任而称病退出的时候临阵受命，出任上海戏剧学院导演系电影导演专业的主任教

授,并就此成了我的恩师。在他四年的悉心指导下,我在电影导演专业的学习过程中受益良多。当年在临出国前,我曾想请求谢晋导演为我写一封推荐信,但却由于胆小而不敢直接跟谢导开口。后来,当叶明老师得知我的这个愿望时,他不顾自己年老体弱,竟然冒着酷暑,亲自挤42路公交车来到上影厂,找到了他的老朋友谢晋。当时,谢导演一听这事即当场允诺,同时他还对叶明老师感叹道:"潘争要推荐信,让他自己找我不就行了嘛!还要请你出马?你这个老师做得也真够可以的。"在签署了那封推荐信后,谢晋导演还留叶明老师在厂里用了午餐,然后让自己的司机将他送回长乐路家中。

4. 向隽殊(1925—2016年):长影著名配音演员,曾为影片《蝴蝶梦》《流浪者》《人证》《静静的顿河》《冰山上的来客》等四百余部中外电影配音。

5. 车轩:长影著名演员、配音演员,曾参加《攻克柏林》等二百余部电影的配音。

6. 张玉昆(1925—2017年):长影著名配音演员,曾为电影《百万英镑》里美国老牌电影明星格里高利·派克所扮演的男主角亨利·亚当配音。

7. 康泰(1927—1985年):上影著名演员,原名刘秉璋。1944年,康泰从北京第四中学毕业后就进入了北京影艺学院,1945年,他进入华北电影公司。抗战胜利后,他在北京业余剧社和戏剧宣传队三十队任演员。1947年,他进入了上海国泰影业公司担任演员,曾主演《玫瑰多刺》等影片。1952年后,康泰先后在上海联合电影制片厂和上海电影制片厂担任演员,并在《渡江侦察记》《海魂》《青春之歌》《红日》《第二次握手》等影片中饰演重要角色。1979年,康泰主演的影片《苦难的心》获得了文化部优秀影片奖,1980年,他还获得第二届电影小百花奖优秀男主角奖。

8. 黄佐临(1906—1994年):原名黄作霖,祖籍广东番禺,生于天津一个洋行职员之家。1925年,黄佐临赴英国伯明翰大学攻读商科,同时开始涉足戏剧,并师从英国戏剧大师萧伯纳。1935年,他与夫人金韵之(又名"丹尼")再度赴英,在剑桥大学皇家学院研究莎士比亚,并在伦敦戏剧学馆学习导演,后获得剑桥大学硕士学位。1937年抗战爆发后,黄佐临回到中国,在重庆国立戏剧专科学校任教。1942年,黄佐临以"齐心合力,埋头苦干"为信约,与黄宗江、石挥等人在上海创办了"苦干剧团",并导演了《夜店》《梁上君子》等话剧。后来,他还曾经一度在上海市立实验戏剧学校和南京国立戏剧专科学校任教。1946

年,黄佐临参与创建了文华影业公司。从 1947 年起,他先后为该公司执导了讽刺喜剧片《假凤虚凰》《夜店》《腐蚀》等影片。1950 年,黄佐临调任上海人民艺术剧院,并先后担任了副院长、院长、名誉院长兼上海市电影局顾问。在那个时期里,黄佐临同时兼顾戏剧及电影导演工作,他曾经导演了《布谷鸟又叫了》和《黄浦江的故事》等影片。1980 年,他又将话剧《陈毅市长》搬上银幕,并亲自担任了总导演,该片于 1981 年获得了文化部优秀影片奖。在其近六十年的艺术创作生涯中,黄佐临导演了百余部话剧及电影,是一位具有强烈创新意识并善于变革舞台样式的大师,因此,在中国的话剧界,就素有"北有焦菊隐、南有黄佐临"之说。黄佐临的戏剧实践涉猎广泛,是个全学大家,他的写意戏剧观是海派话剧的理论基础,而他"海纳百川、包容万象"的戏剧精神,则更成为上海话剧的品格力量。此外,他还广泛涉足电影、戏曲、芭蕾、滑稽等各个艺术领域,并做出了杰出的贡献。黄佐临不仅在艺术实践上卓有成绩,而且在相关理论研究上也富有成效,他著有《漫谈戏剧观》和《导演的话》等论著。此外,黄佐临还曾担任中国戏剧家协会副主席。

万航渡路上的电影明星

83

　　1959 年冬季的一个上午，一对母女走出位于上海旧法租界高尚住宅区淮海中路 1857 弄 67 号的一幢西班牙洋房，一起走向不远处的 26 路电车站。其中，那个年方二十的姑娘就是我的母亲刘广宁，而陪伴她的中年妇女，则是她的母亲、我的外婆席德芬。当时，这对母女先是坐上 26 路电车，然后在常熟路转乘 45 路公共汽车，最后一起来到位于万航渡路上的上海电影译制厂，而她们此行的目的，就是为了参加上译厂组织的一场配音演员招聘考试。

　　刘广宁出身于一个背景深厚的民国官宦家庭，在这个源自福州的大家族的家谱上，写有许多中国近代史上的名人，而这个家族在福州老家的居住地"三坊七巷"，则从晋、唐开始就是士大夫和贵族的聚居地，因而素有"一片三坊七巷，半部中国近代史"的美誉。刘广宁的祖父刘崇杰（1880—1956 年），

字子楷,祖籍福州,是晚清及民国时期著名的外交家,刘崇杰的祖母是林则徐的长女林尘谭,而其祖父、同时也是林则徐大女婿的刘冰如,则曾先后担任清朝河南布政使、署理河南巡抚兼提督军门。清朝光绪三十二年(1906年),刘崇杰毕业于日本早稻田大学政治经济科,回国后,他曾担任福建法政学堂监督兼教务长和教育部福建学务视察员。1910年,刘崇杰与其长兄刘崇佑、二哥刘崇伟、四弟刘崇伦、五弟刘崇侃一起,在福州承接了当时因设备残旧、资金困难而难以为继的耀华电灯公司,成立了"福州电气股份有限公司",并使该公司成为当时全国向清朝邮传部立案的十一家电气公司之一。在成立当年,公司就在台江新港(今福州市电业局大院内)安装了两台150千瓦的汽轮发电机组。次年10月,电厂开始向南台发电,一个月后,又开始向城区输电,从而结束了福州古城"秉烛夜游"的历史。民国时期,在福州城最高的三座建筑中,除了著名的白塔和乌塔外,就是刘家电厂的大烟囱了,因此,当时这个大家族被当地人称为"电光刘"。

　　宣统二年(1910年),刘崇杰进入外交界,担任中国驻日本使馆一等参赞,并在民国建立后继续留任,之后,他又先后担任驻日使馆一等秘书、驻横滨领事及驻日代办。当年,我的外公就出生在中国驻日使馆,而为他接生的,就是日本天皇裕仁的接生婆。在从日本奉调回国之后,刘崇杰就担任了北洋政府国务院参议兼外交部参事。民国8年(1919年),时任国务院参议的刘崇杰被任命为出席巴黎和会的中国代表团专门委员,与时任外交总长陆征祥、驻美公使顾维钧及梁启超等人一起赴欧参会。次年,他出任中国驻西班牙兼葡萄牙特命全

权公使。民国 21 年（1932 年），刘崇杰与顾维钧一起陪同国际联盟李顿调查团赴东北考察东三省被占情况，同年 6 月，他出任外交部常务次长（常务副部长）。民国 22 年（1933 年），刘崇杰就任中国驻德国兼奥地利大使衔特命全权公使，翌年又专任驻德国公使。民国 24 年（1935 年），由于受时任国民政府行政院长汪精卫的弹劾，刘崇杰被调任中国驻奥地利特命全权公使，他所遗驻德使节一职，就由程天放接任。然而，在驻奥地利公使的职位上只干了不到一年后，刘崇杰便辞去了公职，并从此挂冠退隐。

1919 年 2 月 18 日，刘广宁的祖父刘崇杰（前排左一）与蒋百里（前排左二）、梁启超（前排左三）、张君劢（前排左四）、刘文岛（后排右二）等人在巴黎和会期间合影

在刘崇杰离任后第二年的 1937 年，人称"中国辛德勒"的何凤山博士调任中国驻奥地利公使馆一等秘书，其后，由于奥地利为纳粹德国所吞并，中国驻奥地利公使馆在 1938 年 3 月被降格为中国驻维也纳总领事馆，而何凤山则被任命为总领

事。在这个职位上，他冒着极大的风险，为至少四千名犹太人签发了前往中国的签证，而这些犹太人中的相当一部分，就因此在逃离纳粹的魔爪后辗转来到了上海，此乃题外话。

刘崇杰的长兄是人称"民国大律师"的刘崇佑先生（1877—1941年）。刘崇佑十七岁中举，其后东渡日本学习法律，并毕业于早稻田大学专门部法律科，人称"双榜举人"。清光绪三十四年（1908年），刘崇佑出任福建省咨议局副议长。由于倾向民主革命，宣统三年（1911年）2月，刘崇佑与林长民[1]联合创办了私立福建法政专门学校和福建法政专门学校附中，并亲任董事长，而该校则是当时全国最大的三所私立法政大学之一。辛亥革命后，北京国会成立，刘崇佑出任众议院议员，后于民国6年（1917年）5月辞去议员职务，并就此退出政界，专任律师。之后，他曾兼任北京《晨报》和中国银行总行法律顾问，与梁启超、陈叔通、沈钧儒、李大钊、邹韬奋等人过从甚密。刘崇佑立志"律师应仗人间义"，在五四运动中，他曾为北大学生义务辩护，深得师生赞誉。在"一二·九"惨案中，受天津学生联合会委托，刘崇佑又为周恩来、郭隆真等四名被捕南开学生进行了义务辩护，法官终勉强以羁押、罚款而释放了周恩来等人。事后，天津各界联合会和学联还赠景泰蓝大花瓶给刘大律师作为感谢。另外，他还收到北京学生会赠送的大银杯。1950年代，这两座景泰蓝大花瓶与大银杯被刘家后人捐赠给北京中国革命博物馆（现"中国国家博物馆"）。之后，刘崇佑又与严修[2]一起资助周恩来等人赴法勤工俭学，并在他们留学期间资助生活费。抗日战争中，沈钧儒、邹韬奋等七君子遭当局囚禁于苏州监狱。在此案中，刘崇佑参加了律

师团，并出庭抗辩。

此外，曾任国民政府中央银行总裁的刘攻芸博士是刘广宁的堂伯父。刘攻芸（1900—1973年）早年曾就读于清华大学和上海圣约翰大学，后赴美留学，获经济学硕士学位，之后转赴英伦，获伦敦大学经济学博士学位。回国后，刘攻芸曾任国立中央大学和清华大学经济学教授，后于1929年担任中国银行总会计，并为时任中行总经理的张嘉璈所赏识。1935年，刘功芸担任中央信托局副局长，1937年后又先后担任邮政总局副局长和邮政储金汇业局局长，并于1943年当选为国民党中央委员。抗战胜利后，刘攻芸担任敌伪产业处理局局长、中央信托局局长、上海文化信用合作社理事会常务理事，并兼任中国银行、交通银行监察，大中国茶叶公司、中国农民银行、中央合作金库等处董事。1947年，他担任中央银行副总裁兼业务局局长，1949年1月升任中央银行总裁，1949年3月起任财政部长。刘攻芸在1950年赴新加坡，并在狮城居住了二十余年，其子刘广斌则是香港特别行政区首任行政长官董建华的妹夫。刘攻芸于1973年8月8日在新加坡去世。

刘攻芸是个京剧发烧友，当年，他经常呼朋唤友地来我外婆家唱戏。据说，他一唱老生戏便会脸红脖子粗，而我的大舅（刘广宁的大弟）由于当时年纪尚小，每当一看到刘攻芸要开唱，他便会吓得立刻躲到自己奶妈的身后去。此外，当年常与刘攻芸一同来刘家唱戏的名票友包幼蝶，因其唱腔酷似梅兰芳，他的声音，就居然令与我外婆家比邻而居的商务印书馆董事长张元济的亲家李伯涵误以为是梅兰芳本人在唱，并循着声音过来拜见。从此，刘、李两家便有了来往。

再有,我太婆朱恩诚的亲外甥,被称为"中国现代城市规划之父"的著名建筑学家、建筑师、建筑教育家、中国现代建筑的奠基人、上海同济大学建筑系主任冯纪忠教授是刘广宁的表伯兼干爹。此外,刘广宁的母亲席德芬,则出身于苏州洞庭东山的席氏望族。从19世纪末到20世纪初,以汇丰银行买办席正甫为代表人物的席氏家族,是上海滩风云一时的金融买办世家。当时,外商在上海所开设的三十四家外资银行中十七家的买办,是由席氏家族成员担任的,而席家也因此在上海金融界形成了一股强大的势力。在19世纪末,上海金融界曾流传着这样一首口谚:"徽帮人(安徽帮商人)再狠,见了山上帮(洞庭东山人)还得忍一忍。"

抗战期间,刘崇杰坚守民族气节。1940年代初在上海,由于坚拒日军和汪伪拉他加入伪政府的企图,刘崇杰还被恼羞成怒的汉奸打了几个耳光,随后,刘家当时位于霞飞路(现淮海中路)兴业里的寓所,也被日军封锁了相当一段时间,而全家则是靠着邻居的接济,才度过了那段艰苦的日子。到了1949年,在国民政府从上海撤退前夕,刘攻芸曾急急上门努力劝说刘崇杰离开大陆,而彼时老太爷由于深受陈叔通等人的影响,已决意要留在上海,等待新政权的到来,因此,刘崇杰当时表现出来的态度极为坚决,丝毫不为侄儿的言辞所动。最后,刘攻芸苦劝无果,只得顿足大呼:"三叔,你以后会后悔的!"说罢转身无奈而去。

尽管自己已决定留下,刘崇杰总算还是理智地允许自己在时任上海市市长吴国桢麾下任市政府交际科长的小女儿刘班业(刘广宁的小姑母)随联合国善后救济总署(United

Nations Relief and Rehabilitation Administration，UNRRA，中文简称"联总"）撤往香港。但是，她与父母就此一别，竟成永诀，之后再未相见。后来，等刘班业再次踏足中国内地时，就已经是漫漫三十载之后的 1979 年了。而那次让她凑巧赶上的，却是其兄（刘广宁父亲刘章业）的追悼会。

就这样，在 1949 年这个国家与民族的命运重大转折时刻，刘崇杰带着对新政权的希望留了下来。1949 年后，刘崇杰担任上海市政协委员及福建省政协特邀委员。在 1950 年代中期，他曾经长途跋涉从上海前往福州，参加福建省政协会议。在家乡期间，刘崇杰目睹一众本家子侄在政府组织的大会小会上被迫唱着"是我错"（不久后，他们中有多人即在反右运动中被打成了"右派"）时，心情变得阴郁而压抑。那次回到上海后，刘崇杰就一反常态，变得沉默寡言，而他的身体状况，也随之一落千丈。

很快，刘崇杰便一病不起，之后过了不久，他便住进了上海华东医院。

在刘崇杰病重住院期间，到沪演出的马连良曾坐着一位司机票友的车专程去医院看望老太爷。由于华东医院是上海市的高级干部保健医院，戒备森严，他们的车就在医院大门口前被站岗的解放军哨兵拦住盘问。当时幸亏那位司机十分机灵，他望着哨兵，顺手往车厢后座一指，然后来了句"这位是马团长"（马连良时任北京京剧团团长），而那位哨兵一听这话，便再也顾不得细看车里坐的究竟是哪位"马团长"，就连忙将车放行了。

1956 年，刘崇杰逝世于华东医院，享年七十六岁。他的

葬礼在位于上海静安区胶州路近新闸路的万国殡仪馆举行，而之后，根据他生前的个人意愿，刘崇杰就被安葬在位于现在上海市长宁区仙霞路、古北路路口的永安公墓，与他长兄刘崇佑夫妇的墓地在同一处地方。由于离世较早，他自己倒是没来得及"亲自"去追悔莫及，然而，他留下的那个体面的家，却在"文革"初期被各路红卫兵彻彻底底地抄了七次。那前几次来的红卫兵、造反派把刘家抄得极彻底，以至于最后一批来的那批红卫兵由于已抄不到任何值钱的东西，就竟然把全家的被子和棉袄席卷一空。至于刘崇杰和他的长兄刘崇佑及廖姓长嫂位于永安公墓的墓穴，竟然被那些百无禁忌的农民造反队一并扒开。当时，在永安公墓范围内，被造反派挖出的死者遗骨被扔得到处都是。虽然是在冬天，但整个墓区里却是尸臭熏天。后来，在家中小辈与在场造反派说了半天"他们是对革命有过贡献"之类的话之后，刘崇佑夫妇的遗骨才被移到附近荒地，做了深埋处理，但最后却也不知所终，而刘崇杰的骨灰，则根本从一开始就已不知去向了。作为一代民国社会名流的刘氏两兄弟，最后竟双双落了个尸骨无存的下场，此乃后话。

由于家世渊源，早年刘崇杰与梅兰芳、马连良、徐悲鸿、刘海粟等艺术大师过从甚密。1935年，当梅兰芳和电影明星胡蝶在德国访问时曾一同造访中国驻德使馆，并受到时任中国驻德国特命全权公使刘崇杰的盛情款待。当时，身为公使夫人的刘广宁祖母朱恩诚还亲自驾驶中国使馆的汽车，带着胡蝶在柏林市内兜风，却不慎将车撞上了路边的大树，还把正好路过事发现场的德国胖女人吓得尖声大叫。幸好那次事故并

未造成任何伤亡，否则，在十几年后，军统局戴笠局长也就不会有机会上演那出追星大戏了。当年，每逢梅兰芳来沪时，刘崇杰就会请他与自己的好友冯耿光[3]一同去陕西南路红房子西菜馆吃法国大餐，喝牛尾汤。在马连良造访刘家时，为了照顾他的回籍身份，刘崇杰就会从外面的清真馆子叫菜来家中款待他，而当年马连良还曾带刘广宁和她的大弟到他位于上海市区常熟路近长乐路的临时寓所玩，并招待他们姐弟俩吃正宗北京黄酱做的炸酱面。

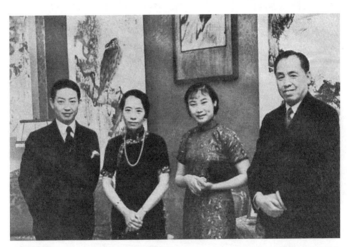

1935 年 5 月 2 日，时任中国驻德国特命全权公使的刘崇杰与夫人朱惠诚在柏林中国驻德国使馆招待来访的梅兰芳先生与胡蝶女士，他们身后墙上悬挂的画有苍鹰的国画是刘海粟先生赠送给刘崇杰的。这张照片由翻译家戈宝权拍摄，"文革"中刘家被抄家后不知所终

早年，青少年时期的刘广宁曾经一心一意地想学京戏，而为了让她打消那个念头，刘广宁的祖母甚至在赴北京探亲期间带她造访了马府，还不惜劳动马连良夫妇"苦口婆心"地吓唬她，说"学戏要天天压腿，练功如何如何苦"，这才总算是把

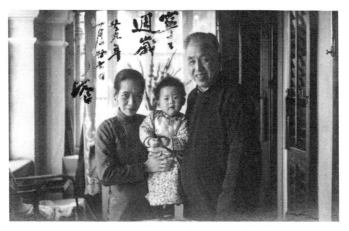

1940年1月27日，刘广宁周岁生日时与祖父刘崇杰、祖母朱惠诚合影于刘家位于香港港岛半山的寓所

大小姐给唬住了。此外，由于早年刘崇杰与著名军事学家、保定陆军军官学校校长蒋百里同为留日学生，彼此私交甚笃，而他的女公子蒋英[4]亦是刘广宁的两位姑母刘庄业及刘班业的闺中密友，当年蒋百里的日籍遗孀佐梅夫人就经常会带着女儿蒋英造访刘家，还操着一口有些生硬的汉语与刘崇杰夫妇交谈。而成长于这样的家庭，刘广宁从小便得以耳濡目染大家的风范，受到了广泛的艺术熏陶，加之出生于北京的祖母朱惠诚爱听京剧，又说得一口纯正的京片子，刘广宁在儿时就打下良好的语言基础，同时，也埋下了她憧憬艺术的种子。从高中时代开始，刘广宁便参加了上海人民广播电台业余广播剧团。也就是在剧团期间，她与后成为厦门人民广播电台著名播音员的电影明星上官云珠的侄女韦嫱女士结为至交，而我们家至今还与韦嫱，她的女儿——香港城市大学副教授鄢秀及其夫婿——耶鲁大学著名历史学家余英时教授的高足、文化大家、

香港城市大学郑培凯教授交往频繁。

　　"文革"前,刘家老少曾长期居住在位于上海淮海中路靠近武康路一条幽静弄堂里的一幢西班牙式小洋房内（后在"文革"初期被红卫兵扫地出门),而那所房子外面的弄堂隔着院墙,便是宋庆龄在上海的寓所。当年的宋府深宅大院,高墙上安装着电网,沿大院西墙外的弄堂里还有卫兵日夜巡逻。有天晚上,一个裁缝来刘家送做好的衣服。当他刚走进那条弄堂时,就突然听到暗处有人一声大喝:"站住！谁?"原来,那是藏在弄堂暗处警卫宋宅的解放军哨兵,当他看到有人抱着包裹走进黑乎乎的弄堂时,就警惕地端起枪对着他大声盘问。结果,那个胆小的裁缝便被哨兵的喝问吓得连手中的衣服包

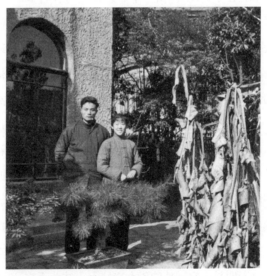

我的父亲潘世炎和母亲刘广宁于 1960 年代初在位于上海市淮海中路 1857 弄 67 号外婆家花园内合影

都掉在了地上,然后他便连忙哆哆嗦嗦地操着苏北话回答道:"是我呀,是我呀!"

自从在上海第四女子中学高中毕业之后,"民国官三代"刘广宁大小姐似乎就并未对"考大学"表现出什么兴趣,相反,她开始不断地去叩击各类专业艺术团体和院校的大门。然而,她初期的种种尝试,却每每以石沉大海或铩羽而归而告终。

人生的际遇有时就是这么奇妙而不可预测。1959年,当时只有二十岁的刘广宁,就在不经意间听到朋友随口一句"上海电影译制厂在招人"的话后,便贸然提笔,给上译厂写了一封毛遂自荐的信。而据刘广宁自己说,她类似这样给各类艺术团体写自荐信的次数,是"没有一千也有八百"了,但绝大多数去信的结果,却总是"石沉大海",而少量回信里的内容,也基本上是对她的自荐"敬谢不敏"。不料,这次在她"无头苍蝇"似的艺术求索路上"例行公事"发出的这封自荐信,却竟然很快有了回音。就在信发出后不久,刘广宁便收到一封里面有张手书普通信笺的通知,上面还加盖了"上海电影译制厂"的公章,而其中的内容,就是让她去厂里参加配音演员招聘考试。据刘广宁回忆说,当时那张信纸上并无具名。然而,就是这样一封普普通通的通知,却陡然改变了她一生的命运,使她迈上了一条貌似平坦,但于专业工作之外实则颇为艰辛的"星光大道"。

那天,在上译厂参加考试的男女应聘者总共有七个人,厂里先是让他们每人准备一个片段,而刘广宁就朗诵了一首"歌颂大海"之类的诗歌,接下来,厂里又给了一个剧本让他们准

备一下，之后就考了男女台词对话。后来刘广宁才知道，当时她所读的，是在1960年译制的匈牙利和捷克合拍的电影《圣彼得的伞》（St. Peter's Umbrella）片段，而她读的那个角色，后来则是由李梓配的。在准备了一会儿后，刘广宁就进棚了，而当时在录音棚里等着他们的主考官，就是老译制导演时汉威。

初次考试当天，刘广宁还遇上了一个小插曲，当她怯生生地在母亲的陪同下走进上译厂大门时，她们却迎面碰上了个老熟人，而那位"老熟人"，就是圣约翰大学毕业的上译厂资深英语翻译朱人骏。原来，当刘家早年在静安区昌平路居住时，朱人骏就曾在当地的居民委员会挂职主任。由于刘广宁的母亲那时也在同一居委会担任里弄干部，所以两人早就认识。当见到她们母女俩时，朱人骏便主动上前跟刘广宁的母亲打招呼，彼此还聊了几句。由于刘广宁以前遵其母嘱一直尊称朱人骏为"朱先生"，虽然当年上译厂里并没有谁称呼朱人骏为"先生"，但自从进厂工作开始一直到朱人骏晚年时期，刘广宁却还是恭恭敬敬地称呼他为"朱先生"，并且也正是由于这么个在厂里显得比较"突兀"的称呼，弄得许多人误以为刘广宁是由朱人骏介绍进来的。后来，苏秀等人还把这个有趣的传闻告诉了她。

在试音开始前，当刘广宁走进那个被很多人形容为"破破烂烂"的录音棚时，她却一点也没觉得它"破烂"，相反，她一进到这个棚里时，就觉得很舒服，感觉这里的环境蛮适合她的，并且，当时在话筒的前方并没有人看着她，因此，当她念台词时就并未感觉紧张。刘广宁还记得，在那次考试时，她前方的

银幕上并没有放画面。那天考完后又过了一段时间,厂里就再次来了通知,让她前去复试,而到第二阶段时,第一轮的面试者就已被刷掉了几个,参加复试的,就剩下包括她本人在内的二男一女三个人了。

在第二次复试中,厂里就直接让他们试戏了。当时他们试的片子,则是由苏秀导演的越南黑白电影《同一条江》(片中的男女主角分别由陆英华和赵慎之配音)。由于刘广宁读中学时曾在淮海中学听过苏秀、赵慎之、胡庆汉的朗诵,所以对他们并不感觉陌生。就在那次复试中,刘广宁才第一次看到了棚内银幕上放出的画面,而她至今还记得,那天的画面,是人物在一个斜坡上一层一层地走上去。当时,画面就在那儿反复地放,银幕上的角色是由老演员程引配音的:"他们来找你了,今天晚上出海去。"不料到了第二天,那块银幕上面传出来的声音,却还是那句"他们来找你了,今天晚上出海去",就那么一直在循环,而直到那时她才知道,配音的流程是把影片切成一段段,并一遍遍地循环放映的。而直到今天,刘广宁还牢牢记着那天黑白银幕上的那个人物,以及人物所做的那个动作。

在那次复试时,刘广宁所配的就是个零碎角色,而其主要目的,也无非就是为了试试她的戏。在一开始的时候,刘广宁就连什么叫"对口型"都不知道,她只好凭着自己的感觉,当看到银幕上的人物开口时,她也就跟着开口,就这么一通瞎对,全无技巧章法可言。等一遍录罢放出来一听,刘广宁却几乎完全不认识她自己的声音了——由于一般人在生活里说话时耳朵所听到的,是从自己口腔里发出的声音,当从外界其他声

源传出自己的声音时，那个声音听上去就会有些失真。当刘广宁读中学时在上海人民广播电台录广播剧时，她就曾觉得自己的声音好像比平时说话时的声音会显得年龄小些，而这次的大棚录音，则干脆让她觉得刚才有点儿不像是自己在说话。之后过了不久，刘广宁就第三次接到通知，又让她去试了一部戏，而这次让她配的，是由胡庆汉导演的苏联电影《伊利顿之子》，而她所配的，还是个零碎角色。

第二次试戏后，招聘的事就很是沉寂了一段时间。这下子，刘广宁可真有些沉不住气了，她一连打了好几个电话到厂里，去催问长得胖乎乎的时任上译厂办公室主任朱江。又过了段时间，忽然有一天，她企盼已久的好消息终于通过电话线传来了。在电话里，朱主任通知她到位于淮海中路近瑞金二路的上海市电影局医务室去检查身体，而这个"检查身体"的通知，也就意味着刘广宁已经被上海电影译制厂正式录取了！

经过了几个月反反复复的面试、试戏和等待，在1959年冬报名参加招聘考试的刘广宁，终于在1960年春如愿以偿地考入了上海电影译制厂，正式成为一名电影配音演员，而那年，她年方二十一岁。

注释

1. 林长民(1876—1925年)：曾任段祺瑞内阁司法总长，林觉民烈士之兄，林徽因之父，梁启超之子梁思成之岳父。
2. 严修(1860—1929年)：字范孙，号梦扶，别号偍屇生，原籍浙江慈溪，1860年出生于天津，中国近代著名教育家、学者，他与华世奎、赵元礼、孟广慧并称近代天津四大书法家，同时也是中国早期推进教育现代化的先驱。严修早年入翰林，后出任贵州学政、学部左侍郎等职。戊戌变法失败后，严修辞职返乡，后来与张伯苓一起创办了南开系列

学校。1919 年,他又创办了南开大学,被称为"南开校父"。

3. 冯耿光(1882—1966 年):日本陆军士官学校步兵科第二期毕业生,曾任中国银行总裁、新华银行董事长、联华影业公司董事、中国农工银行董事长等职。同时,他还是梅兰芳的主要赞助人。

4. 蒋英(1919—2012 年):著名声乐教育家、中央音乐学院教授,著名空气动力学家、中国载人航天奠基人钱学森的夫人。

　　虽然顺利地考入了上译厂，但刘广宁接下来所走的专业之路却并非是一帆风顺的。由于1960年代初中苏两国已经交恶，自1949年底上影翻译片组成立后就一直得到大量供应的苏联片源骤然减少，于是，厂里就没有太多苏联电影可配了，并且不单是苏联电影，就连"社会主义大家庭"里那些追随苏联的诸如捷克斯洛伐克、保加利亚、波兰、罗马尼亚、匈牙利等东欧"社会主义小兄弟"的影片数量，也顿时大为减少了，就算偶尔有几部，也基本是以反法西斯题材的居多。再后来，当中国与大多数"小兄弟们"的关系悉数破裂后，即使连那类片子的数量也开始变少了，上译厂全年译制片的产量，就从1959年和1960年每年各四十五部的高点，一下子大幅下降到了1961年的三十四部和1963年的三十七部，而在此之后，随着"三年困难时期"和一浪高过一浪的政治运动，厂里的译

制片产量更是一路直线下降，一直降到了 1967 和 1968 年的各一部，全厂的业务状态变得惨不忍睹。就这样，最后直到 1970 年，随着内参片任务的下达，译制片的产量才又开始逐步回升，从 1969 年的四部，回升到了 1970 年的十七部，而从那时开始，厂里的创作生产才算是逐渐恢复了正常。

据《上海电影译制厂译制片目录》记载：刘广宁的第一部主角戏，是在 1960 年译制的保加利亚影片《第一课》(*First Lesson*)。然而，在接下来的十年里，由于是新人，难度较大的角色还轮不着她，很多时候还只能配些零碎小角色。从她正式加入上译厂的 1960 年 4 月，到"文革"还在如火如荼的 1969 年，"刘广宁"这个名字出现在上译厂译制片演职员字幕表上的次数，总共才只有 24 次，其中包括主角戏三部，分别是保加利亚影片《第一课》(1960 年)、阿联酋影片《阿尔及利亚姑娘》(*Djamila*，1962 年)及苏联影片《姑娘们》(*The Girls*，1962 年)。虽然那时候上译厂译制的像样片子并不多，但电影译制片却已经引起了相当一批诸如超级译制片影迷张稼峰之类观众的极大关注，并且当年的万航渡路上译厂大院门口，就经常有人前来要求报考，同时也有很多观众给配音演员写信，只是来信的数量没有像"文革"结束后那段时间那么巨大。

刘广宁加入上译厂时正值中国"三年困难时期"，原本介于脑力劳动和轻体力劳动间的电影译制工作强度，对于厂里几乎所有演职员而言就陡然增大了。由于他们必须长时间地在棚内工作，而且演员还得站着配音，当时恶劣的食品供应条件，便很快对他们的体质乃至个人工作状态产生了很大的负面影响。在刚开始工作时，刘广宁不但没有像那个时代刚加

入国营单位的新职工一样,领到一套烫着红漆字单位名称的搪瓷饭盆和茶缸,而且就连茶杯都是她自己从家里带来的。当时,万航渡路大院的后勤设施很简陋,厂里的食堂和澡堂也都是跟美影厂合用的。由于当时社会上的物资供应极为紧张,在1960年代最初的那几年里,即使是在上海这样一线大城市的菜场里,有时竟连青菜都买不到,因此,当时尚未结婚的刘广宁,还时常会从厂里的食堂里买些炒青菜带回家,算是给家人加个菜。她自称,当年她在吃食堂时并没觉得苦(不过,至今我也并不认为那是件很苦的事情),说是"一个人可以吃一盘菜,而家里一大家子一盘菜,每个人吃不了多少"。虽然在我的记忆里,即便是在"文革"期间,我外婆家每顿饭的餐桌上通常都会有很多道菜,而且荤素皆备,绝无"艰苦"二字可言,然而,在这之前的"三年困难时期",政府给市民配给的粮食是严格限量的,于是,就连刘家这样的殷实家庭,也不得不每餐饭都要称米下锅,唯恐吃粮超量。在那段时间里,当中午在食堂吃饭时,如果觉得打的菜难以下咽,刘广宁就会花上五分钱,买一小碗甜面酱,再把菜蘸着酱下饭,倒也觉得颇为可口。

　　苏秀老人曾经告诉我,她至今还保留着一个小小的番茄酱罐,而且是最小号的那种,而那个小罐子,便是"三年困难时期"她在家做饭时用来量米的。由于当时的副食品供应极度匮乏,老百姓的主食消耗量急剧上升,如果不是精打细算、量入为出的话,给各家配给的米,是肯定不够吃的,如果大家一不小心,就可能会出现时间还未到月底,家中却已无米下锅的窘况。

　　当时,由于大伙儿经常处于饥饿状态,缺乏必要的营养,

为了给大家增加些营养,上译厂食堂还曾想方设法弄了些兔子肉来做给职工吃。在那段时间里,苏秀个人每月的粮食配给只有二十一斤,而在市面上鱼肉、蔬菜、食油供应极为有限的情况下,那点儿粮食肯定是吃不饱的,因此,那时她最想吃的"美食",竟然是馒头夹白糖。苏秀回忆说,在那个阶段,他们这批有一定专业级别的艺术专业人员每人每月能得到两斤黄豆的专门配给,人称"黄豆干部"。另外,级别在文艺八级以上的中级知识分子,就能在每月两斤黄豆的基础上再获得两斤白糖的配给,被戏称"糖豆干部",而六级以上的高级知识分子,除了有黄豆和白糖配给外,每月更有两斤猪肉的额外供应。因此,针对这种对不同等级泾渭分明的供给制度,当时社会上便有了"高级点心高级糖,高级老头上茅房"的顺口溜。后来,我曾经转了一份有关当年特供政策的资料给苏秀,上面说她那个"文艺十级"当时的供给标准应该是每月三斤黄豆外加一斤白糖。当看了那篇文章后,老太太还笑称她当年的"特供"大约是被克扣了。

此外,在那个年代,作为专业文艺协会会员并达到某个级别(苏秀说好像是文艺九级)的文艺创作人员,就会获颁一张上海市文联所属的文学艺术家俱乐部"上海文艺会堂"的出入证,而那些够资格的文学艺术界人士,就可以凭着这张出入证,进入文艺会堂的内部餐厅吃上一根油条,再喝上一碗罗宋汤。当年,就是凭着这个出入证,他们几位老一代配音演员才能带着自己的孩子隔三岔五地去那里打一次牙祭。那时,赵慎之就曾带着她的小女儿小妹,到文艺会堂去吃那根油条和喝那一小碗罗宋汤。由于食物的分量实在太少,孩子根本吃

不饱，还馋得舔碟子舔碗的。不过，无论如何，像苏秀和赵慎之等人所得到的那点儿待遇，在当时的社会上已经是非常令人羡慕的了，而类似刘广宁这些刚参加工作的年轻演员们，却是任何额外供应都享受不到的。

刘广宁进厂时"文革"还未开始，然而，在经过 1950 年代那几番剧烈的政治运动后，他们周遭的环境气氛就已经变得很"左"了。虽然她的祖父刘崇杰曾贵为"市政协委员"和"党的重要统战对象"，但身为前国民政府高级外交官的亲孙女，在进入上译厂工作后的头三年内，刘广宁却就是不被厂工会所接纳，而究其原因，就是因为她"出身不好"。虽说当时厂里并没有把刘广宁归为"五类分子子弟"，但她实在也不是"工农兵出身"，离所谓"根红苗正"的政治标准，差的不只是一星半点。刘广宁结婚后，她曾因小产休了一段时间的病假，但就是由于她不是工会会员，等到了月底，当我父亲去厂里取她的工资时，却发现钱已被扣得所剩无几了。如果身为工会会员的职工请病假，就只会被扣除一部分工资，而非会员职工的病假，则是会被全额扣除工资的。后来，刘广宁是在上译厂工作好几年之后，才被获准加入了工会。那时，虽然她心里觉得有点愤愤不平，但转念一想，她又觉得厂里在业务上还是培养自己的，所以也就释然了。

从进厂开始到 1960 年代末的十年里，哪怕是配些零碎小角色，刘广宁都曾下了很大的功夫，而陈叙一呢，也尽量会拿合适的角色让她锻炼，从而使刘广宁的业务很快成熟起来。在初期的"学艺"阶段，刘广宁就有了两个诀窍，其中之一是"偷戏"（在棚里观察老演员工作），而另一个就是看专业书。反正不管

是否读得懂,她还是在厂图书馆借了诸如《斯坦尼斯拉夫斯基表演体系》和郑君里的著作《角色的诞生》这类大部头的表演专业著作来阅读。后来,刘广宁承认说其实她当时也看不懂那些书,最多只能算是"囫囵吞枣",但读书毕竟是在不断吸收养分。加上她当年经常去观摩话剧,还跟着咽音练声法发明人林俊卿博士的大弟子薛天航学习声乐,并因此在薛先生家结识了上海歌剧院小提琴演奏员潘世炎,于1963年结为夫妻。于是,在语言艺术方面悟性颇高的她,便这样快速成长起来了。

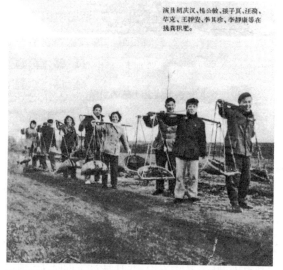

演员胡庆汉、杨公敏、张子夏、汪漪、毕克、王卯安、李其珍、李静康等在挑粪积肥。

当年上海电影系统演员下乡劳动(由上影老演员牛犇提供)

虽然在进厂仅半年后,刘广宁就作为主要配音演员担纲了《第一课》的配音任务,其业务进步的速度,比进厂五年后才配上主角的童自荣要快得多,然而,就在其专业工作刚开始仅仅半年后,刘广宁却接到了上面的指令,要她去农村"下放劳

动",而她最先去的地方,就是位于上海近郊宝山县大场镇附近的一个公社。在当时"大饥荒"的情况下,上海郊区的各方面条件比市区更差,劳动和生活环境都非常艰苦。刘广宁说那时她倒不怕苦,但就是舍不得脱离业务。结果,那次下乡就让她在上海郊区农村整整待了一年,还先后辗转了几个地方。

在宝山劳动期间,刘广宁先是住在一间仓库里,在那间仓库的前面有一间堂屋,堂屋的旁边还有一间厢房,而住在厢房里的,就是与她一起下乡的上海电影系统的男同事。刘广宁记得,在当年与她同时下乡的那批人里,男的有上影文学部的王大卫、盛衍泰、丁然、林朴晔、但遇春(早期中国著名导演但杜宇之子),女的则有上影老演员韩非的夫人李浣青及美影厂特技组的徐桂珍等人,而她是那批人中年纪最小的一个。在刚开始劳动的那个阶段,他们的生活非常艰苦,每天清晨都要出"卯时工"——也就是天还没亮就要出工。当时,在每天凌晨起床后,他们都是空着肚子出去干活的,等出完卯时工回来后,才能喝到一碗薄得可以照得见人影的稀粥,而那锅粥,则是由一个临时充当炊事员的女社员煮的,等匆匆喝完那碗稀粥后,他们就又得下地劳动去了。刘广宁回忆说,在那段时间里,她觉得能吃到的所有食物好像都不耐饥。但是,他们的劳动强度却很大,肚子又吃不饱,并且早晨下卯时工后喝下去的那碗粥,在上了一两次厕所后,就早已是无影无踪了,因此,他们中的许多人,就因营养不良而开始浮肿了。后来,在这个公社待了没多久后,上面又把他们那批人给换到了另一个同样也在宝山县境内的名叫"严家宅"的地方。那时,上海的交通还不太发达,到当时作为郊县的宝山,就已令人感觉是很远的

所在了。

　　那次，刘广宁在她母亲的陪伴下从淮海中路家中出发，她们先是搭电车到了位于闸北区的铁路老北站，再换乘一辆驶往大场的公交车，而在转几趟车到达严家宅后，还要再坐一段路的"二等车"（就是自行车后架上加块木板用于载客）才能抵达住处。在严家宅下放期间，刘广宁就住在猪圈旁边一处漏风的房子里，还是电影系统下放干部中带队的小干部帮忙把砖缝给砌严实了，那房子这才总算是不再漏风了。当刘广宁的母亲看到自己的宝贝大女儿住在这么一个伸手不见五指的地方时，可把老人给心疼坏了。当时，刘广宁住的房屋里面还有一间房，是一个曾经在上海市区做过娘姨的老太太带着她两个孙子住的，刘广宁所住屋子的对面，则是老太太媳妇的房间，而那间屋子，就同时还充作生产队的食堂。据刘广宁说，那个"食堂"真是天晓得，他们煮的所谓"菜汤"里面，其实只漂了几片菜叶而已。后来，这类公社食堂很快就办不下去了。

　　在不出卯时工的日子里，刘广宁会在天刚蒙蒙亮的时候就早早起身，然后与李浣青和徐桂珍搭乘公交车赶往大场，而令她们一大清早如此"兴师动众"直奔那里的原动力，却竟然是为了去买一碗不要粮票的枣子粥和两只大饼。不过，她们当时孜孜以求的那碗所谓的"枣子粥"，其实也就是在一碗白粥上搁了一颗枣子，连咸菜都欠奉。然而，即便是在那种的环境下，刘广宁还是觉得能有碗不要粮票的白粥喝，就已很是令她心满意足了。每次到大场的那家小店时，她总是在店里先把那碗粥喝掉，然后再将两只大饼包起来带回去当干粮，以补充食堂饭菜数量的不足。半年后，刘广宁等一干人又转到上

影农场继续劳动，而其时那个农场有自己办的食堂，还养着猪，所以那里的条件，就已经比宝山农村要好得多了。不过，在那个年头，即使是猪，都已经饿得不长膘了。当时，上影农场的场长是上影系统里一位名叫张望岩的工会主席，他告诉大家说，由于猪圈里没铺稻草，猪又怕冷，当它们睡觉时就只能像马一样站着，不肯躺下去。说到干活，用刘广宁的话来讲，就是"干不了也得干啊"。好在当时的她只有二十岁出头，所以力气也就慢慢在劳动中练出来了。至于上影农场的伙食条件，起码在早晨起来出工时，大家就已有每人一大碗掺了山芋藤和南瓜的烂糊面吃，总算是比严家宅的稀菜汤要好多了，而那时从小到大在家娇生惯养的大小姐刘广宁，已是能够每顿吃下一大碗烂糊面了。劳动时，他们就用木柄铁搭开生荒，而当地人民公社社员用的锄头是竹柄的，比上影农场的农具还轻便些。当讲到这里时，刘广宁还颇有些自豪地说"自己开荒开得比王大卫还好"。而且，即使是天天吃那种山芋藤南瓜烂糊面，她的肩膀上居然还长出了肉，为此，刘广宁还写信给母亲，说自己"胖了"。当时，在他们刚到上影农场时，大家还只能喝河水，后来才有了井水。

在农场时，刘广宁还曾经挖过大粪。当时，她与另一位男同事一起负责把积粪敲开。由于当时的天气很热，而农村又全都是敞开口的"朝天粪坑"，当他们围着臭气熏天的粪坑干活时，就都得戴上口罩，才不至于被大粪的滔天臭气熏昏过去。当时，农场里就有很多人因此而得了疟疾，而在患病职工中，时任上影农场场长张望岩则是"身先士卒"地打起了摆子。后来过了不久，刘广宁终于也被感染上了疟疾，但她的病在一

开始却未能被查出来。由于人家发疟疾是感觉一会儿热一会儿冷，但她却不感到冷，也不闹肚子，就只是发烧，所以，她的疟疾症状并不明显。刘广宁记得，在1961年的中秋节，那天大家都到食堂去领豆沙包。在领到包子后，她张嘴一咬，却发现吃到嘴里的包子味道是苦的，同时人也开始发烧了。由于上影农场里并没有设医务室，她就只好去了嘉定县的一所卫生院看病。当年，农村卫生院的条件是非常简陋的，就连血都没法验，而当时卫生院的乡村医生就把她的病当成感冒治，就给她打了退烧针。回到农场后，刘广宁躺在宿舍里那张木制双层床上，一身身地出汗，但即使是汗水已把她身上盖的被子都给浸湿了，可她的高烧却就是退不下去。就这样，刘广宁在农场熬了整整一个星期，直到体温直线飙升到40.3℃，领导这才批准她回市区，到上海市电影局医务室去看病。于是，刘广宁便简单地整理了一下自己的行李，然后就准备回市区了。然而，由于体温超过了40℃，她的身体已经非常虚弱，就连行李都提不动了。最后，还是由徐桂珍的丈夫帮她把行李提到公共汽车站，而她自己手里就攥着一瓶药。当她由上影农场坐着公交车抵达老北站后，刘广宁就先找了部公用电话打回家给母亲，告诉家人自己已经回到市区了。由于一时找不到三轮车，刘广宁就只好自己提着行李搭乘15路无轨电车，再换乘26路电车回到淮海中路的家中。一到家，她立刻就躺倒了，很快，她母亲便陪她去了电影局医务室看病，结果一验血就确诊是疟疾。为了防止她把疟疾传染给家人，家里就在一楼客厅里支了个帐子，让她睡在客厅里养病。那次，刘广宁是上影农场第三个得疟疾的，据她估计，自己的病其实是被其他

人传染的。在回家后的一段时间里,刘广宁还是一直高烧不退,于是医生就连续给她打奎宁针。由于奎宁打多了会对听力产生副作用,并且那次医生给她打的剂量还比较大,在此后一段时间里,刘广宁就老是觉得有人在自己耳边说话。在养病期间,即使是在家里,她也睡不安稳,尽说梦话,说的还都是农场菜地里的那些事情。

刘广宁在家里休养了一个多月后,她的病才总算是慢慢痊愈了,但经此一病,她人也瘦了,体力也差了,等再次回到农场时,她就已是虚弱得连铁镐都拿不动了。好在过了不久,刘广宁的一年下放期就满了,于是她便被调回上译厂了。在临离开上影农场时,刘广宁还看到上影演员凤凰(舒适的第二任太太)前来农场报到,当时与她一起来农场的另有几个刚分配到电影系统工作的上海戏剧学院毕业生。

1960年代,上海电影译制厂配音演员参加上海市电影局宣传队在上海长宁区进行反美宣传演出(左起:李梓、刘广宁、张同凝、王影)

其实，刘广宁并非是上译厂第一个被下放的演员，在她之前，同组的胡庆汉和张同凝等人也曾经下过乡，并且那次下放一年的经历，也并非是她"农民生涯"的结束。从那时开始，直至"文革"中期他们被从位于上海奉贤县的上海文化"五七"干校正式调回市区万航渡路大院开始搞内参片为止，在近十年的时间里，上海电影译制厂的演职员们就经常会被调到农村，去参加秋收之类的劳动。

就这样，一会儿配戏，一会儿下乡，时间就在那种反反复复的折腾中流淌到了 1965 年。在那一年，"四清运动"开始了，于是，他们的日子也就此开始不太平了。

　　我在研读《上海电影译制厂译制片目录》时发现，在1950年代的译制片演职员名单上，有一些曾经听说过但又感觉很陌生的名字。在仔细研究后我便发现，除了如寇嘉弼和陈天国等人是在1950年代由于这样那样的原因被调离上译厂之外，演员潘康、温健、杨文元、邹华、闻兆煃等人，却都是因各种罪名而先后被捕入狱的。此外，邱岳峰由于其"历史问题"而被戴上"历史反革命"的帽子。1952年，与毕克一起考入上译厂的共有十个人，其中，配音演员邹华、闻兆煃、温健早在1957年就被划成"右派"并送去劳改了，而潘康在当年还是被厂里作为"当家小生"培养的，不料，后来他却由于被认定参加"黑灯舞会"，而作为"坏分子"被捕判了刑。巧合的是，前几年，在一次偶然的机会里，苏秀还在与作家程乃珊会面时跟她聊到了这件事，而那次程乃珊就亲口告诉她说，那个所谓的

"黑灯舞会",其实就是在她先生严尔纯外公家位于铜仁路333号近北京西路口的老宅"绿房子"里举办的家庭舞会,而当时充其量也只不过是在跳舞时室内的灯光比较暗了些而已,但就因此而被人说成"黑灯舞会"。

就那样,一个很有培养前途的青年配音演员被彻底地毁了。自从被打成"坏分子"后,潘康就再也没有消息了。

在1948年邱岳峰短暂的"国军生涯"中那个夜晚所发生的那段小插曲,在八年之后的1956年终于东窗事发了。那年,东北开始有人检举揭发,说在邱岳峰去守外围的那个月黑风高之夜里被抓捕的其中一个人后来被国民党枪毙了,而在来抓人的队伍里,人家不认识其他人,就知道其中有个长得像外国人的人。于是,这件事在几经辗转后,便查到了邱岳峰的头上。

一开始,邱岳峰就一再表示自己不记得曾经参与过那么一次抓捕行动,同时声明自己当时并不知道抓的是谁,至于后来那人是否被枪毙了,则更加无从知晓。由于被专案组逼得走投无路,邱岳峰就只好把当时在杭州话剧团工作的妻子给叫回了上海,一起回忆当时的情形。就在那次审查期间,他第一次试图服毒自杀,但被他妻子及时发现,并抢救了回来,而用自杀手段"自绝于人民"的后果,就是邱岳峰迅即被戴上了一顶"历史反革命"的帽子,并处"留厂察看一年"的行政处分。据说,专案组还曾经对他说:"你就认了吧,其他兄弟也认了,你认了也没什么事的。"就这样,在专案组的连哄带骗下,最后,邱岳峰实在是没辙了,就只好签字认罪了事。就在宣布对他的处理决定时,专案组还"轻描淡写"地对邱岳峰说:"没关

系的，这'历史反革命'帽子过两天就摘了。"1957 年，上译厂开始评级，苏秀、姚念贻、尚华、富润生、张同凝等人被评为"文艺十级"。本来，演员组里就只有邱岳峰一个人可以被评为"文艺九级"，比其他人高一级，但是上面就一直拖着不公布评级结果，说"如果邱岳峰不交代问题，就不能评'九级'。如果他交代了，就可以评"。然而，经过"服毒自杀未遂"那么一折腾，邱岳峰的那个"文艺九级"自然最终也没能评上，他跟上面那几位同事一样，被评了个"十级"，并从此开始了持续二十多年的憋屈生活。而在此之后，邱岳峰的妻子也被迫从杭州话剧团辞职回沪，并就此脱离了文艺工作。为了贴补家用，她便开始从里弄里找点儿代加工织毛衣的活儿，每次十件，按件计酬。后来，在里弄成立了生产组之后，她就到生产组里去工作了。

　　那时，邱岳峰一家已经搬到南昌路钱家塘里那间面积仅十七点二平方米的小房间里。那间房子不仅小，而且没有煤气，大家还得挤在一起用煤球炉烧饭，然而，邱家所住的那幢楼，却已是整个钱家塘里仅有的带"小卫生间"的几栋房子之一了。所谓"小卫生间"，即有抽水马桶但没有洗浴设施，并由几家合用的小型公共卫生间。在那个年代，家里住房比较宽敞的，都是那些在 1949 年前已经成名的赵丹、刘琼、王丹凤等人，而类似像邱岳峰那样的"后起之秀"们的住房，却基本上都不宽敞。其时，被孩子们叫作"中国奶奶"的邱岳峰的顾姓继母，也已跟着他父亲一起来到上海，两位老人就蜗居在虹桥路上的一间小破房子里。1956 年，邱岳峰的父亲去世了，但他的继母还继续独自居住在那间小房间里，当年，邱岳峰有时还

会带着孩子一起去看望"中国奶奶",而"中国奶奶"有时也会到钱家塘来吃饭,彼此的关系相处得非常融洽。再后来,"中国奶奶"病倒了,生活开始无法自理,于是她就搬到邱岳峰家里,与他们一家一起生活。由于病情严重,在钱家塘住了没多久后,老太太就在邱岳峰家中去世了。在她去世的那天,邱必昌在下午放学回家一进门时,就看见"中国奶奶"躺在床上。当时,邱必昌还以为老太太是在睡觉,于是就放下书包自己跑出去玩了。到了傍晚时分,等他在外面玩够了回到家时,父母就告诉他:"'中国奶奶'死了。"

在继母去世一段时间之后,邱岳峰的生母也来到上海与他们同住。在邱必昌的记忆里,他的"外国奶奶"能说一口普通话,但她没有那位贤妻良母式的"中国奶奶"那么随和,对孙子孙女们很凶,而她所喜欢的,就只有邱岳峰的小儿子"小三"邱必昱,因此,小三便一直对她印象挺好。而后来到了"文革"初期,"外国奶奶"也死在了钱家塘邱岳峰家里。

"文革"开始后,红卫兵便说邱岳峰每月一百零三元的工资"太高了",于是,他们就停发了邱岳峰的工资,转而根据每人每月十二元的"国家标准",开始给他发放全家每月总计六十元的生活费。在那个时期里,邱岳峰整天闷闷不乐,比之前更加沉默寡言,回到家后也不谈单位里的事。幸好在几年后,上面需要他为内参片效劳,邱岳峰这才算是逐渐摆脱了木匠生涯,开始在棚里一心一意为首长们烹制"特供精神大餐"了。

如果说邱岳峰的事情还有点儿影子的话,那么尚华的那次遭遇,则来得更是让人啼笑皆非了。1949年上海解放前夕,由于当时规定,作为"蓝衣社"的成员如果佩戴证章搭乘公

共交通工具的话，就可以免费乘车而不用买票，于是，生活本不宽裕的尚华为了省点儿车钱，就向人借了一枚蓝衣社的证章挂在自己的衣服上。然而，当有一次见到一个真正的蓝衣社成员时，他还顺口对那人吹了个牛，说"我也是蓝衣社的"。而令他万万没想到的是，在1950年代初，那句连尚华自己都可能早已忘却了的胡扯，却被那个蓝衣社成员向政府检举揭发了出来。于是，尚华很快便被公安局"请"进去吃了一段时间的"政府伙食"。虽然之后过了不久，公安局便核实到尚华的"蓝衣社"身份纯属子虚乌有，随后就把他放了出来，然而，这次有惊无险但结结实实的班房经历，便令他在其后的二十年里一直过着如"惊弓之鸟"般的日子。

当我还是个孩子的时候，就经常会看到尚华在万航渡路大院的演员休息室里与同事大声地打着哈哈，非常起劲地，甚至有时是喋喋不休地说着些个家长里短、无关紧要的话题。现在想来，当时的他肯定是由于怕在人群里落单，就总是在不断地找人说话。那个时候，就算是一些不值一提的小事情，在他的嘴里却也能被说得很热闹。在成为"历史反革命"后长达二十余年的时间里，尚华就一直是那么谨小慎微地过着压抑而拮据的日子。尚华不敢乱说话，但又不能不说话，他小心翼翼地与其他同事保持着恰如其分的融洽交流，好不让自己在单位里显得孤立。但与此同时，他又得时时提防着自己"祸从口出"，因此，尚华平时在厂里就表现得很会做人，而当面对领导时，他甚至还会显得有些"巴结"。要知道，一个人长期在那种状态下生活是非常痛苦的，因为他无法表达自己的真实情感。在那种艰险而微妙的处境里，尚华不得不步步小心，也不

得不处世圆滑。其实，在那个年代，许多好打哈哈的人，都是那种必须注意自我保护的人。

就这么着，在长达几十年的时间里，尚华既背着沉重的家庭包袱，又夹着随时可能爆发的"历史尾巴"，战战兢兢却又兢兢业业地当了一辈子并不普通的"普通人"。虽然尚华和邱岳峰与大家在同一个空间里工作，但从内心来说，他们那类人的心境，跟其他同事是完全不一样的，他们的日子苦涩，内心愤懑，却又无从表达。当别人在工作上遇到不高兴的事情时，还能使使小性子，而他们则绝对不敢那么做。在"文革"初期，尚华在"牛棚"里就表现得非常规矩听话。当时，只要造反派吼一嗓子，他便连忙恭恭敬敬地应答。虽然如此的精神扭曲是非常可怕的，但尚华和邱岳峰却就是那么活过来的。而尚华和于鼎这老哥俩之所以长年累月互相"掐"得那么厉害，其实也是在苦中作乐——因为他俩是能够交心并且相互理解的朋友。

由于家庭人口多负担重，尚华和邱岳峰两人在经济上都很不宽裕。当年，上译厂有一个在国营单位普遍通行的惯例，就是大家在每月25日那天都要向厂里的互助储金缴纳五元钱，而这笔基金的用途，就是当厂里职工中有人遇到困难时可以借来救急，而当时到每月的25日时，他们俩的手头，一般就都已是"弹尽粮绝"了，于是就不得不向互助储金告贷，借上个三五元，以应付如期而至的"无米下锅"的窘境。幸好，当年上译厂还有个陈叙一，因为如果没有他，邱岳峰和尚华在"文革"前和"文革"中那二十年的日子，恐怕会更加难过。由于陈叙一爱才，上译厂这个集体对他们二位没有丝毫的歧视，并且非

戴着镣铐起舞

但没有歧视，由于他们高超的专业水准，邱岳峰和尚华还是这个集体中不可或缺的人物，大家对他俩一直都非常尊重，而他们也总是兢兢业业地努力工作，非常珍惜自己所拥有的创作机会。也许，是那些年从这个集体里"被消失"的潘康、闻兆煋、温健、杨文元曾经给过他们太多的精神刺激，我不知道当年他们心里是否有过"兔死狐悲，物伤其类"的戚戚感，然而，如果与那些蒙冤坐牢的同事们相比，他们真的已经算是很"幸运"了。在"文革"期间，厂工宣队一直比较注重对诸如程晓桦和童自荣等刚进厂的年轻人进行所谓的"再教育"，而这"再教育"内容里的一条，就是要他们在平时盯紧尚华、邱岳峰等人的一言一行，注意与他们之间的"阶级划分"。然而，就是在那么难熬的日子里，邱岳峰和尚华却竟然还能完美地演绎出如此多堪称经典的角色，这实在是他们的本事。曾经有人说过，"配音是戴着镣铐跳舞"，其原意是说"在为外国译制片配音的过程中，配音演员的创作会受到原片角色的很大限制"，但现在看来，当时的邱岳峰和尚华等人，才真正是在"戴着镣铐跳舞"。

当年，在刘广宁进厂工作的时候，潘康、邹华、闻兆煋、温健等人就已经因为"右派""坏分子"等罪名进了监狱，而当时在上译厂所有被捕的人里面，就还剩下个戴着"右派"帽子的杨文元暂时还未进去。另外，在职演员中的邱岳峰和尚华虽然已被划为"历史反革命"，但当时这三位每人每月一百零三元的工资还都给他保留着。在进厂工作前，刘广宁就曾经看过杨文元配的联邦德国电影《献给检察官的玫瑰花》等译制片，而在那个阶段，厂里还允许杨文元配正面人物，但到后来

就说不行了，继而只能让他配些资本家之类的反面人物了，而那些本来适合他配的正面角色，就都被分配给了于鼎。在被捕前，杨文元本是个很喜欢说话的人，整天叽叽呱呱的。然而在那个年代，"喜欢说话"的负面效应，大约也就是"祸从口出"了。据刘广宁回忆，杨文元是在1961年一个夏日的下午被捕的。其实在被捕前，他早在1957年就已经被划成"右派"了，只不过当时还留在厂里工作而已。但是，杨文元却一直不服气，认为自己很冤枉，后来，他就提笔给东欧某国驻沪总领事馆写了封信，并在信中为自己辩解。不久后，那件事被告发，于是他便大祸临头了。

刘广宁很清楚地记得，杨文元被捕的那天天气非常炎热。当天下班后，演员们都在演员组办公室里一起讨论着什么事情，大家还纷纷说想早点讨论完了就赶紧回家去，而刘广宁也跟李梓说"如果没事就想回家了"。可是，由于当时李梓可能已接到了通知，便回答她说："我上去问问看。"过了一会儿，李梓就下来跟大伙儿说"再谈一会"。当时，刘广宁感到天实在是太热了，于是就独自出厂门去买了根冰棍。当她吃着冰棍回到办公室时，刘广宁还看到杨文元穿着件汗背心仍在那里高谈阔论。可才过了不一会儿，就有一个上译厂人事科的人走进演员组办公室对他说："杨文元，有人找你。"杨文元"哦"了一声就站了起来，然后顺手拿起他挂在藤椅背上的短袖衬衫，就走了出去。当时，大家也并没当回事，但仅过了一会儿，同事们便听说，杨文元已经被抓走了。

虽然那天杨文元是突然被捕的，但据刘广宁事后估计，当天人事科的人前来叫他的时候，其实杨文元心里就应该已经

有数了。那天,待大家惊魂稍定后纷纷起身离开办公室回家时,刘广宁就一眼看到由于戴着"历史反革命"帽子而没资格参加"群众会议"的邱岳峰,脸色煞白地站在门外……

被捕后不久,杨文元即被定性为"叛国投敌的现行反革命分子"。为了"杀鸡儆猴",在对其进行宣判的那天,杨文元就戴着手铐被押回了万航渡路上译厂,在大院内的一号排练间里进行公判。据说,当时在宣读判决后,法院的人还当众问他:"服不服?"杨文元当即高声回答:"很服!"之后,他便在同事们复杂的眼神里,被押上警车带走了。可能是由于在里面压力巨大,在宣判现场大家都注意到,他的头发已脱落了很多,头上出现了大块大块的斑秃。在1961年被捕前,杨文元的名字最后一次出现在演职员字幕表上的译制片,是他担任解说的苏联科教片《蜜蜂和丰收》。然而,就在为这部农业科教片配完解说后不久,杨文元便在青海开始了他的劳改农场生涯,而他这一去,就是漫长的近二十年,直到1980年,才由陈叙一设法把在刑满后已留场就业的他,从青海的劳改农场给调回上译厂。当年在被捕时,杨文元还只是个三十出头的小伙子,在他被判刑并遣送青海劳改后,他的女朋友便毫无悬念地与他分了手,等他平反后再次回到上海时,杨文元就已经是五十出头的半老头了。

除了杨文元,配音演员温健也是在1957年被扣上"右派"的帽子,而在被捕那年,他年仅二十四岁,等平反回到上海时,温健也已是年近半百的人了。但与杨文元不同的是,温健体格健硕,个人意志十分坚强。在外地劳动改造的二十多年时间里,他坚持锻炼身体,保持了良好的体格和精神状态。

在回厂工作之后，每天早晨 6 点多，温健就会推着自行车跑步到厂，然后就利用上班前的时间，在永嘉路大院里进行大运动量的锻炼。因此，即使是在经历了二十多年的牢狱之苦后，1980 年代初的他却依然头发乌黑，肌肉结实，身板笔直，走起路来精神抖擞，与在劳改农场待了近二十年的杨文元当时已显得弱不禁风的龙钟老态，形成了鲜明的对比。1984 年，当我们家从新华路搬到永嘉路上译厂大院旁边的居民楼后，当时正在读高中的我，还曾主动要求跟随温健一起晨练。可练了一段时间后我就发现，当年年龄尚不满十八岁的我，在体力上却竟然还比不上当时已年届半百的温健。结果才练了没多久，我就悄悄地打了退堂鼓，溜之大吉了。

在二十多年的劳改生涯中，温健不仅通过坚持锻炼"野蛮其体魄"，并且他居然还在牢里自学了德语。所以，当从劳改农场回到上译厂后，他便直接进了翻译组，成为一名专业德语翻译。1985 年，温健第一次作为翻译独立完成了奥地利电影《茜茜公主》（Sissi，Sissi-Kaiser Franz Joseph II）的剧本翻译工作，而这也是他在回厂后担纲翻译的第一部大片。那次，温健不仅完成了剧本的文字翻译，更令同事惊讶的是，当大家一起看原片时，他竟然还在放映现场看着银幕当场进行口译，而在那天观片结束时，在场的同事们就非常罕有地集体为温健热烈鼓掌。

长年的铁窗岁月虽然令上译厂损失了一名配音演员，但却多了一位优秀的德语翻译。此乃悲耶？抑或幸耶？

在 1949 年上影翻译片组建立短短十年多一点的时间里，在这么个当时只有几十名职工的小厂里，就居然有那么多人

苏秀于 1960 年代初摄于长乐路家中

由于各色政治或非政治的罪名而遭遇不测，可见当时的阶级
斗争打击面之广、强度之高。苏秀曾说过"谢天谢地，还给我
们留了一个毕克"，然而，就当她还在为别人的命运多舛而感
到难过时，苏秀自己也在两件事情上遇上了麻烦。其中第一
件事，是她在哈尔滨读中学时曾参加过一个读书会，而他们所
读的，也只不过就是些在当时伪满时期的哈尔滨属于禁书的
托尔斯泰及郭沫若等人的著作，并且，她自己也并不清楚那个
读书会是否有什么政治背景和色彩。而那第二件事则说来话
长。当年在"三年困难时期"，曾经有很多人退了党，而苏秀却
反其道而行之，在 1962 年向组织提出了加入中国共产党的申
请。而为了"向党靠拢、向党坦白"，苏秀自己便主动在个人自
传里"画蛇添足"地提及，在抗战胜利后，当时既非国民党员也
非三青团员的她，曾经在东北去一个由国民党组织的、教授

"三民主义"的训练班听过几次课。其实,之前组织上并没有掌握那件事,还是苏秀自己主动讲出来的,而为此组织上还曾经派人去东北外调过,结果,在那个班的学员名单里,却并未发现她的名字。就这样,在经过一年审查之后,苏秀才最终得以过关。之前,在反右运动开始前的"大鸣大放"阶段,由于苏秀正好与胡庆汉、姚念贻、寇嘉弼一起去北京参加文化部"1950—1955年优秀影片奖"领奖大会而不在厂里,她就又逃过了"引蛇出洞"这一劫。当时在北京开会期间,苏秀与会议代表们一起先是见到了毛泽东,在他们被接见时,她荣幸地握到了毛泽东的手。那天在现场,毛泽东从一大群与会艺术家中把电影演员王人美叫了出来,还跟她聊了一阵。原来,王人美的父亲王正权是毛泽东在长沙湖南省立第一师范学校读书时的数学老师。之后,苏秀又在招待电影界人士的舞会上见到了周恩来。那天,当周恩来在招待会上见到寇嘉弼时,就立即指出寇曾经于抗战时期在重庆上演的由郭沫若创作的话剧《棠棣之花》中担任过"瞎子老头"的角色。也就是在那次会上,周恩来还热情鼓励当时在场的苏秀等上译厂演职员说:"配音演员是'幕后英雄',你们的头像应该被放在电影的片头上!"然而,当他们怀着兴奋的心情从北京回到上海时,却发现反右运动已经铺天盖地地全面展开了,而到了这时,苏秀自然也就"噤若寒蝉"了,而"配音演员的头像放在电影片头"一事,就此也没了下文。后来,丁建华还曾经问过苏秀:"老苏,你平时说话这么口无遮拦,怎么就不是'右派'呢?"听到这么个问题,当时苏秀就一本正经地对她说:"我把共产党看得跟上帝似的,而且我还是唱着'解放区的天是明朗的天'来迎接解放

的,所以我怎么能是'右派'呢?"

其实,当时别说是从伪满洲国跟着身为国民政府公务人员的丈夫来到上海的苏秀,在反右期间,就连早在1949年以前就主动脱离资本家家庭而投奔张家口解放区参加革命的时任业务副厂长陈叙一,也因发了句"有打天下的干部,有坐天下的干部"的牢骚,而差点儿被划成"右派"。后来到了"文革"时期,有一天,当陈小鱼经过淮海中路瑞金二路路口的上海市电影局门口时,还看到了一张批判她父亲的大字报,而在上面加诸陈叙一的各种"光荣称号"中,有一个便是"漏网右派"。当年,在"反右"开始直至"文革"前主持上译厂一系列政治运动的,就是地下党出身的时任厂长兼党支部书记柯刚,此人在1960年代初因患乳腺癌病逝于上海。

虽然苏秀由于一个不经意的"时间差"而逃过了反右风波,但是,在上译厂这么个弹丸之地,那次运动这一网下去所打的"鱼"的数量,也实在算很不少了。然而令人惊奇的是,在1957年反右运动如火如荼、中国社会动荡剧烈的年头,作为一个已挖出不少"右派"和"历史反革命"的"树小妖风大,池浅王八多"的所在,上译厂的译制片生产,却居然未受到明显的冲击和影响。在风起云涌的"扣帽和抓捕"浪潮中,厂里的译制片产量在1957年却还是大大地"跃进"了一把,奇迹般地创造了建厂以来的最高纪录,共译制了三十四部、总计三百二十五本的外国影片。

尽管政治高压长期笼罩在当时中国社会几乎大部分人的头上,但在这个世界里,却总还有些人是能够自我调节情绪,并保持良好心态的。就这点而言,在上译厂的老演员中,我所

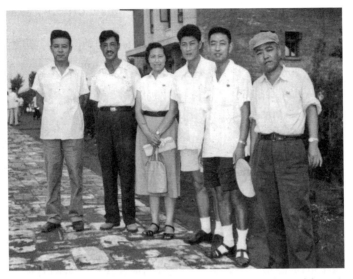

左起：配音演员胡庆汉、不详、时任上译厂厂长兼党支部书记柯刚、陈叙一、上译厂俄文翻译肖章、上海美术电影制片厂摄影师桑康荣

最欣赏的，是老配音演员潘我源的性格。

也许大家都姓潘，是本家，以前每当我父亲见到潘我源时，就总是很亲热地称呼她为"大姐"。潘我源出身于国民党元老家庭，她的父亲潘仲鲁和母亲张岫岚早年曾由国民党派往苏联留学，与蒋经国是同学。抗战时期，潘仲鲁曾任中央通讯社昆明分社主任及云南省新闻处处长，而后来嫁给前身为"中华民国空军美国志愿援华航空队"（American Volunteer Group，AVG），俗称"飞虎队"（Flying Tigers）的美国陆军第十四航空队陈纳德少将（Maj. Gen. Claire Lee Chennault）的中央社第一位女记者陈香梅女士，当年便是他的手下。而潘我源的母亲张岫岚，则曾经担任中央监察院终身监察委员。当年，潘我源的父母很早就离异了，她从小便跟着母亲，过着养

尊处优的生活。然而,潘我源却并不安于就这么过大小姐的安逸生活。1948年,她母亲本来已经安排好她去台湾,但始料未及的是,十九岁的潘我源却居然跟着她的男友、电影演员夏天等人一起投奔了解放区,并参加了解放军文工团,从此与她的母亲天各一方数十年。上海解放后,潘我源与夏天回到上海并结了婚。当时,夏天先是在上海市军事管制委员会文艺处任联络员,不久后又被分配到上海电影制片厂演员组当演员,潘我源则先是到上影演员组,之后又转到上影翻译片组担任剪辑工作。苏秀曾开玩笑说:"潘我源虽然出身于国民党高官家庭,但一点也不像个大小姐;她也去过解放区,可也不像个革命干部。"当年,年方十九岁的潘我源嘴上常叼着根香烟,说话大大咧咧,笑起来不管不顾,"嘎嘎嘎"地像只鸭子,并因此得了个"鸭子"的外号。后来,陈叙一发现了潘我源的声音特色和艺术天分,便开始尝试让她配些角色,不料却歪打正着,使得音色奇特的潘我源成为配音演员队伍里一朵色彩奇特的花。在当年上译厂的配音演员阵容里,潘我源充当的是"彩旦"的角色,类似《凡尔杜先生》(*Monsieur Verdoux*)中那个中了头彩的女佣人、《冰海沉船》中的女财主、《车队》(*Convoy*)里的黑人女司机"黑寡妇"等角色,简直就没人能比她配得更精彩了。此外,这么多年下来,在整个上译厂里敢公开跟陈叙一"叫板"的,也就只有潘我源一个人了——她敢在陈叙一"过分挑剔"时公然反抗,而对此陈叙一的反应,也只是虚张声势地喊着"这个婆娘好生无礼",此后并无下文。

除了被潘我源"整",流传至今的陈叙一的一次"马失前蹄",则是发生在1950年代初。那次,当陈叙一在录音棚里

"横挑鼻子竖挑眼"时,就开始有人出来挑衅他说:"你有种自己来配配看!"看到有人跳出来反击,虽然陈叙一当时心里有点发怵,但他的嘴巴却依然很硬,说:"来就来!"结果,那次他最后只证明了"术业有专攻"这句话是对的——尽管陈叙一在话筒前反复练了好几次,拼命试图跟上口型,但到最后,已是紧张得满头大汗的他,却竟然把一句不知道原文是什么的台词说成了"我爸是只大马猴",引得众人哄堂大笑,至此,这场闹剧方才得以落幕。后来,这个故事便成为上译厂的经典段子,最后传到了我这个"译二代"的耳朵里。

当年在厂里,潘我源是最会跟陈叙一开玩笑的人,而陈叙一则在"愤愤不平"之余,就给潘我源另起了个"妖婆"的外号。1971年,刘广宁受命主配苏联电影《湖畔》。由于这是她第一次配如此重的主角戏,在影片译制完成之后,潘我源就问陈叙一:"哎,老头,你说她配的戏怎么样?"陈叙一当时的反应,也就只是轻描淡写地"嗯"了一声,可潘我源却仍然不依不饶地"总结"道:"看样子是不错,要不然,你的脸早就拉得跟驴一样长了。"另外,在1950年代,潘我源还在两部动画片里两度"抢"过本已派给邱岳峰配的动物角色。而且,在拿了人家的角色后,潘我源却并未善罢甘休,她居然还去"挑衅"邱岳峰,对他说:"你别神气,我能抢你的戏!"不过,饱受潘我源"挑衅"的邱岳峰,却还成了她的"哥们儿"。在"文革"期间,正在木工间里被"监督劳动"的邱岳峰,还一度成为同在那里劳动的潘我源的师傅,教她和另一位老配音演员陆英华做木匠活儿,他们还一起做了一批为厂里职工下干校后使用的小板凳。潘我源记得,那时"邱师傅"曾经送了她一根风干了的婴儿脐带,还

说："你一定要吃，这不容易弄到，很补的，我不会害你。"而为了不辜负"邱师傅"的好意，潘我源就只得把那条干脐带带回了家，用水发开煮熟后硬着头皮吃了下去。

当年，上影演员组及后来的上影演员剧团曾经有很多电影演员来上译厂配戏，潘我源跟他们非常熟悉，而根据她的性格，也就不免在见到那些演员时对着他们嬉笑怒骂、无所不为了。那时，这些在中国观众心目中大名鼎鼎的著名电影演员康泰、高博、温锡莹的称呼，在潘我源嘴里就变成了"康大鼻子""高秃子""温大腔"。不仅如此，她还在配戏时对他们百般挑剔，最后搞得那几位哭笑不得，只好对她拱手求饶道："姑奶奶，请您高抬贵手，我们是来译制厂讨口饭吃的。"有一次，陈叙一跟老翻译肖章一起琢磨一个词，那个词的原片台词大意是"风骚地兜圈子"，然而，他们俩却都一时想不出用什么恰当简洁的中文语句来表达。此时，潘我源恰巧进了小放映间，她拿起翻译稿一看就说："用'转悠'不就行了嘛！"陈叙一一听，便拍案叫绝，并直接采纳。然而，事情到了这儿却没算完，接下来，陈叙一还"不怀好意"地对潘我源说："看来，你对此很有经验嘛！"潘我源一听，便直接笑骂道："侬只老屈西！"（上海话"你个二百五"的意思。）说罢，便扭头扬长而去。这要在别人，是绝不敢当面这么跟陈叙一说话的，但也就是潘我源那种直来直去的习性，却使得包括陈叙一在内的许多同事都挺喜欢她的。

不过，在多年与潘我源的对阵中，陈叙一倒也不算是"满盘皆输"。1970年代中期，在上译厂由万航渡路大院迁入永嘉路383号新厂区不久后的一天，陈叙一正好到二楼演员组

办公室来转转,结果,他就又让潘我源给逮住了:"哎,老头,你待着别动! 你这个人私心也太厉害了。我知道,当时上面让我们挑两个地方:一个是南京西路,一个是永嘉路。你干吗不挑南京西路? 那个地方交通也方便,我们逛个街也方便,对不对? 你非要弄到这儿来,又冷僻,交通也不方便,可就是因为这里离你家近,所以你要这儿!"陈叙一一看,见又是潘我源跳出来跟他叫板,就慢吞吞地开了口:"姑奶奶啊,本来当时我是考虑过要南京西路的,但后来当我脑子里一出现你时,我马上就打住了。为什么呢? 因为如果你去了南京西路,肯定整天就是逛街,录音天天迟到,对不对? 那我怎么办? 还有呢,你就挣那点钱,整天买这个、买那个的,到月底钱也没有了,还要问这个借、那个借的。所以嘛,一想到你,我就决定要永嘉路了。"说完这话,陈叙一便带着得意的神情溜之大吉了,留下个目瞪口呆的潘我源站在原地。其实,潘我源自己家就在距永嘉路不远的淮海中路 1285 弄的新式里弄洋房小区上方花园里,而那儿附近的商店也不少。因此,她当时那么说,也就是想跟陈叙一开个玩笑,但没想到的是,那次她却"兵败滑铁卢",让陈叙一在与她几十年"对掐战史"的惨淡战绩中意外扳回了一局。

潘我源看似大大咧咧,狂放不羁,但其实她的个人生活并不太称心。她的丈夫夏天不太顾家,她自己带着两个孩子,家里家外一把抓,并且她自己也曾在"文革"中由于家庭出身和口无遮拦而挨过整。在"文革"中有一次看纪录片时,潘我源张口一句"林彪怎么是个糟老头儿啊",便坐实了她"炮打无产阶级司令部反革命行为"的"铁证"。于是乎,在一次由上译

厂、美影厂、电影乐团联合召开的大会上，潘我源便被揪了出来。然而，即便是被关进了牛棚里，同事们却也从未见过她流露出悲悲戚戚的神情，那时，潘我源居然还对批斗她的人说："你们看我过得很开心，你们想让我难过，我偏不难过。"因此，当潘我源被关在"牛棚"里"反省"时，别的"牛鬼蛇神"都是战战兢兢地正襟危坐着，而她，却坐在那儿睡大觉，而且居然睡得"忘乎所以"到连口水流下来、把胸襟弄湿了一大块都不知道。有一次，潘我源还告诉老翻译朱人骏，说军宣队讲她"问题严重，要挽救她"，并且还要用"百吨浮吊吊吊她"，而她就当场回敬军宣队说："还吊我们呢，我觉得是万吨水压在压我们。"

潘我源非但自己做人乐观，还经常劝解当时身负沉重政治压力的尚华，说："人愁眉苦脸过一天，快快乐乐也是过一天。"

2010 年 10 月 11 日，(左起)赵慎之、潘我源、苏秀和孙渝烽合影

还叫尚华"向她学习"。因此，上影著名导演傅超武当年就曾说过："电影厂有两个最快乐的人。男的是韩非，女的就是小潘。"

改革开放以后，潘我源很快便与定居台湾的母亲取得了联系。由于她是独生女，为了照料当时已届八十高龄的母亲，她便申请从上译厂离职，并很快转道香港去了台湾。就在几年前，潘我源还曾不时回上海跟老同事们相聚，但近几年不知为何，她却突然与大家失联了。有传闻说，潘我源患了阿尔茨海默病，目前正住在美国洛杉矶的养老院里，已是认不出人了。

第二乐章　苦难岁月有辉煌

上海市静安区万航渡路 618 号大院曾经是上海的一处电影文化"圣地"。从 1950 年代初到 1970 年代中，这个大院里曾同时驻有上海电影译制厂和上海美术电影制片厂这两大著名电影制片厂，是上海一处极富文化历史气息的所在。在那个封闭的年代，上译厂为中国观众打开了一扇窥探世界的窗户，而前身先后为东北电影制片厂卡通股及上海电影制片厂美术片组的美影厂，则曾经在其建厂后的几十年里，为包括本人在内的几代中国人的青少年时代带来过巨大的欢乐。这两个厂的作品类型风格迥异，但各具特色。从 1950 年代开始，美影厂的那些留在几代中国人童年记忆中的美术片《大闹天宫》《渔童》《没头脑和不高兴》《葫芦兄弟》《哪吒闹海》《老狼请客》等动画角色的声音，就几乎全部是来自同一幢楼里的上译厂配音演员们。其中，《大闹天宫》里邱岳峰配的孙悟空，《哪

吒闹海》里毕克配的托塔李天王,《老狼请客》里程晓桦配的狐狸和于鼎配的狗熊等等角色,都已成为几代中国人心中的经典。

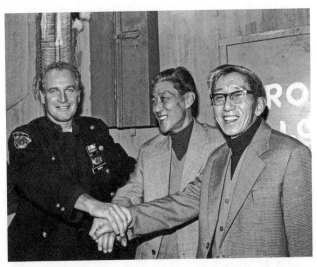

陈叙一和上海美术电影制片厂老厂长特伟在美国参观电影摄影棚时与好莱坞电影明星保罗·纽曼合影

当年的美影厂也曾经是一个人才济济的所在。他们有着自己的领头人——上海美术电影制片厂创始人特伟先生。特伟(1915—2010年),原名盛松,广东中山人,出生于上海,中国著名动画艺术家、水墨动画片的创造者之一、上海美术电影制片厂首任厂长。而且还有中国美术片的开拓者万氏兄弟(万古蟾、万籁鸣、万超尘、万涤寰),动画片《大闹天宫》中孙悟空的造型设计者、著名动画设计师、美术片导演严定宪(代表作包括《大闹天宫》《哪吒闹海》《人参果》等),著名美术片导演胡进庆(作品包括《鹬蚌相争》《人参娃娃》等),以及著名动画

设计师、导演钱运达等动画片的大师级人物。除了特伟和万氏兄弟等老一辈动画艺术家，当年在刘广宁进厂时，美影厂很多的著名动画设计师和美术片导演还都是小伙子和大姑娘。其中，严定宪的夫人林文肖也是一位著名的美术片导演，当年刘广宁就经常见到他们小夫妻俩一起上下班，一起在食堂里排队用餐。说起万氏兄弟，刘广宁还有个笑话。当时，由于她并不知道"大万"万古蟾和"二万"万籁鸣是一对双胞胎，当她每天早晨搭乘45路公交车上班时，刘广宁就经常会在车停靠常熟路站时见到上来一个"万"，而到静安寺站时，就又上来一个"万"。由于早晨上班高峰时间的公交车很是拥挤，在车停靠静安寺站时，刘广宁并没见到第一个"万"下车，但她却看到了第二个"万"上车，于是她便很纳闷，不懂那个常熟路上车的那个"万"，为何每次坐到静安寺站时就会先下车，而后再上来呢？之后，在这种现象如是反复发生了几次后，刘广宁便发现事情并非是如她所想的那样——原来，其实是有两个"万"先后上了同一辆车，而直到那时她才知道，原来，这两位"万"是一对双胞胎。

当年，这两位"万"长得极像，只是"二万"比"大万"还长得老相一点，而"三万"万超尘虽然与他的两个兄长长得很像，但旁人却还是能够分辨出来的。后来，"大万"万古蟾年纪大了得了摇头的毛病，于是这两兄弟便能被旁人分辨出来了——摇头的是"大万"，不摇头的是"二万"。可再后来，大家却又分辨不出来了——因为"二万"万籁鸣的头也开始摇了。

随着"四清运动"的展开，万航渡路大院里两家电影厂的正常生产便很快都受到了政治运动的冲击。其时，《大闹天

宫》下集在创作时已经碰到"四清"的边,其创作质量就没有上集那么好了。不久后,"文革"便汹涌而来,把社会上几乎所有人都挟裹进这股来势汹汹的浊流中去了。据上影资深编剧沈寂在其著作《沈寂人物所忆》中记述,在1967年的"一月风暴"中,上海市电影局造反派于1月16日将那些"三名三高"的电影艺术家和老领导拉到街上游斗,著名电影导演应云卫和所有"牛鬼蛇神"一起,胸口挂着大木牌,在两个红卫兵夹押下,从淮海中路电影局门口转到茂名路,再转到长乐路。就在到达兰心大戏院附近时,他的心脏病突然发作,实在走不动路了,可造反派依然不放过他,临时在路上拦下一辆黄鱼车,将他推上车继续游斗。此时应云卫已不能站立,红卫兵却还要他跪在车板上,还逼他将拿着的大木牌举起来。就在应云卫拼尽全力,双手颤抖地举起大木牌时,突然一个急刹车,把他从黄鱼车上猛地摔到地上,可怜一代名导演,竟然当场死在了马路上。

　　在"文革"开始后的头两年里,在上海电影系统内部,除了上官云珠、郑君里、关宏达、郑梅平等导演及演员或自尽,或被迫害致死外,大批电影艺术家都受到不同程度的残害,其中著名导演谢晋就曾被造反派打得遍体鳞伤。苏秀就听说过,上影厂的造反派曾经把王丹凤和白杨揪出来,并让她们跪在地上接受批斗,而上影著名电影演员牛犇还告诉我,那时上影厂纸扎车间(电影厂内专门制作拍戏用的纸花及被称为"巧玲珑"的纸扎房子、汽车、金童玉女等道具祭品的部门)有一位纸扎师傅,仅仅是由于保存了一个印冥币的假钱币模子,就被造反派指控为"扰乱金融",最后,那位师傅被"革命群众"用滚烫

的开水直接浇死了。

在万航渡路 618 号大院里的"文革"烽烟燃起后不久,美影厂内便出现了各种各样的红卫兵战斗队。一开始,他们还只是在相互"文斗",大家纷纷祭出自己压箱底的专业技能,向对手进行"口诛笔伐"。当时,不同派别的动画设计师们就互相给对立面画漫画。由于大家都是专业人员,他们画出来的漫画非常逼真传神,把那些斗争对象的体态表情特征都给画出来了,而那时万氏兄弟的形象就也都被造反派画成了漫画,极尽丑化之能事。当初在一开始看到那些漫画时,刘广宁还觉得挺好玩,但后来转念一想,她就觉得有些不对劲了。

当专业技艺成了撒布邪恶的帮凶时,它就演化成为一种软暴力工具!然而,比"专业技艺"更具杀伤力的,自然就是针对肉体的"暴力"了。如果说,技艺的邪恶用途还只是停留在精神层面上摧残人性的话,那么行为上的暴力,则就是在直接摧毁人的肉体了。那时,美影厂有位曾导演过动画片《东郭先生》和木偶片《小猴与白胖》的优秀编剧兼导演许秉铎,而他在"文革"前曾与刘广宁一同被下放到上影农场,还一起劳动过。当时,许导演在农场时曾经是个"羊倌",负责放放羊。在"文革"开始后,他就遭到极为残酷的迫害。有一天,美影厂一个任职木工的严姓造反派打手就逼着许导演光着脚,戴着高帽子,跪在万航渡路大院小花园里一个已经干涸的池塘里,并重重地殴打他。后来,那些造反派竟然把许秉铎导演给活活打死了。

既然美影厂的"革命形势"已是如此的"热火朝天",那么在同一个大院里的上译厂自然也就难以置身事外了。由于上

译厂厂长兼党支部书记柯刚在"文革"前的 1960 年代初就已患病去世了，因此，上海市电影局就把老游击队员许金邦给调到上译厂，担任了副厂长兼党支部书记。许金邦是个瘦高个儿，他经常穿一身深蓝色的卡其布中山装，戴一顶深蓝色的解放帽，脚上老是蹬着一双老布鞋或绿色解放鞋。虽然在上海居住了几十年，但乡音不改的他始终操着一口苏北话，而每当跟人说话时，他就总喜欢眯起自己那对本来就不大的眼睛，"意味深长"地盯着对方的面部仔细打量，同时脸上还带着"警惕"的笑容。当许金邦调到上译厂几年后，史无前例的"无产阶级文化大革命"就轰轰烈烈地展开了，于是，他就与当时分管业务的副厂长陈叙一一起，被"揭竿而起"的上译厂红卫兵组织给斗了个昏天黑地。

据陈小鱼回忆，在上译厂红卫兵来抄他们家的那天，陈家的保姆虞莲珍还正好跟她说："我们家自己先破破'四旧'吧。"当时，小鱼觉得自己家里好像也并无太值钱的东西，唯一惹眼的，就是她当演员的母亲莫愁以前所拍的大量旧剧照，于是，她俩便连忙升起家里的壁炉，把那些疑似带有"封资修色彩"的剧照大把大把地扔进去烧掉。然而，她们却百密一疏，在烧完那些照片后，却忘记将壁炉里的灰烬清理干净。那天莫愁正好出去了，家里就剩下保姆、小鱼，还有一个住在陈家隔壁的小鱼的同学。过了一会儿，正当小鱼还在屋里东看西看"自查自纠"时，一阵"咚咚咚"的急促敲门声就猛地响了起来——原来，那是她父亲陈叙一被厂里的红卫兵押解回来抄家了。由于陈叙一那天没带钥匙，他就站在家门口叫"小鱼开门"。等小鱼一打开门，她就看到一群令她觉得既熟悉也不熟

悉的上译厂红卫兵一窝蜂地涌了进来。等他们进屋后，其中有个人就对着陈叙一大声呵斥道："陈叙一，把你们家的金银财宝拿出来！"当时陈叙一回答说："家里的东西都放在莫愁的写字台里，钥匙也在她那儿。"一听这话，那些红卫兵们便嚷嚷道："打电话、打电话，叫她回来，看看你们家有没有金银财宝！"此时，小鱼就站出来说："没有，没看见过！"陈叙一生怕女儿吃亏，就连忙对她说："小鱼你出去。"红卫兵又问："你们家有没有武器？"由于当时年少气盛，小鱼也并不觉得害怕，当听到那人的问话时，她便梗着脖子说道："有切菜刀！"看到女儿应对得如此强硬，陈叙一就急眼了："小鱼你真的出去！"紧接着，他就对女儿的邻居同学说："上你们家去。"

在那次抄家的过程中，陈家的保姆虞莲珍表现出了极大的智慧和勇气。平时，她一直都是称呼陈叙一和莫愁为"先生、太太"，然而那天当她对着红卫兵时，虞莲珍却忽然改了口，称陈叙一两口子为"陈同志、莫老师"了。

在闯进陈家后不久，红卫兵就发现他家的壁炉里刚烧过东西，于是便厉声质问陈小鱼和虞莲珍："为何要烧东西，是不是在销毁罪证？"虞莲珍一听这话，就理直气壮地大声回答道："我是在帮他们'破四旧'呢！"她一边与红卫兵周旋，同时还拿出居委会发给她的"治安员"红袖章，在他们面前摇晃着，而红卫兵们翻了翻壁炉里的灰烬，发现其中所残留的碎片确实是剧照，于是便转了话题问她："陈叙一在家有什么反动言论？"此时，虞莲珍就机智地答道："陈同志每天回家就看看报纸，莫老师就写写东西，没什么反动言论呀。"

最后，那帮人终于等到了莫愁回家，接着就马上逼她打开

抽屉。因为那个时候市面上大衣还能卖出去，但鞋却没人要，况且莫愁的脚很小，她的旧鞋也没人能穿，因此，在陈家壁橱间下面放着的，就都是她的鞋。当一看到有那么多鞋时，红卫兵们就又来劲了："莫愁，你居然有这么多高跟皮鞋，还是共产党员呢！"虽然，莫愁的单位上海音乐学院那时尚未开始批斗她，但她那天却先在家里来了场"热身赛"。趁那批人在屋子里折腾的间隙，虞莲珍就抽个空子悄悄到隔壁小鱼同学家找到她说："小鱼，你先别回去啊，他们还在呢！"

就这样，那天小鱼就在同学家一直待到吃完晚饭后才回的家，那时已是夜深人静，当打开自家房门进到屋里后，小鱼却发现她父母都已经睡了，当时，她还推醒父亲问："怎么啦？"而此时，陈叙一却平静地说："没事儿，睡觉！"

打那儿以后，陈叙一就再也没跟女儿提起过他被批斗的经历，后来，还是在小鱼从吉林插队回上海后，她母亲莫愁才告诉女儿说："你爸爸有一次差点就回不来了。那次是造反派把他揪到外面去斗的，他全身都被涂了糨糊，身上贴满大字报，到很晚才回来。回来后，你爸就说了一句'我舍不得小鱼'。"在"文革"初期最惨烈的阶段，陈叙一在外面受了很多罪，还曾被造反派拉出去殴打过，好在厂里有同情陈叙一的同事一直在暗中保护他，其中，上译厂的放映员吴学高就是个例子。当时，在批斗陈叙一的时候，他的神情非常凶恶，煞有介事地又骂又训。不过，当时在现场就有明眼人看出，其实他是在"保护性造反"——表面上看似凶神恶煞，暗地里却一直在护着陈叙一。那时，斗陈叙一的就不仅只有上译厂的造反派，连其他本来与他毫无瓜葛的单位，有时也会把他"借"出去批

斗。有一次,小鱼的姊姊告诉她,说自己所在单位土产公司在陕西南路上的文化广场批斗一个公司领导时,居然也拉上陈叙一在一旁陪斗。如此看来,那时陈叙一在社会上的名气,真是已经"大"到不可理喻的地步了。在那段时间里,不单万航渡路上译厂大院里贴了大量批判陈叙一的大字报,而且连淮海中路上的上海市电影局外面沿街的墙上也都贴了许多声讨陈叙一的檄文。在那些大字报上,造反派给陈叙一"加封"了诸如"漏网右派""走资派""黑帮"等等一大堆"头衔"。

在那次抄家后不久,莫愁就被上海音乐学院的红卫兵组织给隔离了,就这样,她便与陈叙一分开两处,各受各的冲击。由于上海电影专科学校在"文革"前就已停办,并被并入北京电影学院,莫愁就回到上海市电影局电影研究所,与著名导演陈西禾一起工作。就在"文革"开始前不久,陈叙一的小学同学、著名声乐教育家周小燕筹备在上海音乐学院开办歌剧班,因此就需要聘请专业教师去教台词课。当时,这个位置最初考虑的人选,其实是上影的老演员朱莎,但后来音乐学院却又说朱莎的背景有点复杂,于是就改找了莫愁。然而作为演员,莫愁却总是希望能够回归银幕。后来,还是周小燕教授的先生、时任上海市电影局局长张骏祥导演说服了莫愁去上海音乐学院任教。但是,随之到来的"文革",就令她在音乐学院受到很大的冲击。在那个时期内,陈家分崩离析,全家四口人分别待在四处不同的地方——陈叙一在上译厂挨斗,莫愁被上海音乐学院造反派隔离,他们的长子陈友勤先是在大学读书,后来被下放到江苏泰州的部队农场劳动锻炼,而家里就只剩下了女儿陈小鱼跟保姆虞莲珍。

在"文革"刚开始的时候，小鱼尚在读初中，然而到学校毕业分配的时候，她的班主任竟然对她落井下石，极力想把她赶到农村去插队。第一次，学校给小鱼发了一封要她去安徽插队的通知书，由于那时陈叙一长子所就读的大学，就已经把学生全部发配到位于江苏泰州的军垦农场"劳动锻炼"去了，因此，陈家的邻居（也就是陈家被抄家那天让小鱼在她家吃饭的那个同学的妈妈）就对她说："小鱼，不去！"当时，在说完这句话后，那位同学的妈妈还拿了个信封，把"插队通知书"装在里面，给学校寄了回去。其实，那阵子小鱼就读的学校已完全停课，学生也都基本离校了，而小鱼的那个造反派班主任却还"不辞辛劳"地跑到上译厂去，向厂里的造反派揭发说"陈叙一家就是一个资产阶级温床，他们家还有保姆"云云，于是乎，小鱼就经常被叫到万航渡路大院去开"可以教育好的黑帮子女"会议。后来，"文革"期间在上译厂掌权的工宣队就来找陈叙一谈话了。

就在那个老师去上译厂揭发陈家不久后的一天下午，既未被解放、同时也无事可做的陈叙一突然早早地就从厂里回到了家里，当看到父亲那么早回家时，小鱼还奇怪地问他："爸爸，你怎么不上班？"陈叙一就回答说："厂里让我给你做做工作……"

不久，小鱼就自己去派出所把户口迁走了，再过了些时候，陈叙一和莫愁夫妇俩便也被发配到"五七"干校"劳动锻炼"去了。

在谈到那段往事的时候，陈小鱼非常动情地提起当年他们家的老保姆虞莲珍。"文革"初期，当被红卫兵抄家之后，陈

叙一的家就真正变得"家徒四壁,空空如也"了。然而,虞莲珍非但没在陈家焦头烂额的时候选择离开,相反,她还自掏腰包来贴补陈家的日常开销。当年,当小鱼去吉林插队以及她哥哥去军垦农场劳动时,除了莫愁打报告给单位申请到一点儿钱外,他们俩的行装,就都是由虞莲珍出钱置备的。此外,陈叙一在"文革"前就有每晚喝一小杯白酒的习惯。等"文革"开始后,由于家里已被抄得几乎分文不剩,陈叙一的这个习惯,也就难以为继了,而在此时,又是虞莲珍自己掏钱给陈叙一买酒,就这样,每晚餐桌上陈叙一的那一小杯白酒,才始终不曾断档。虞莲珍的年龄比陈叙一夫妇要年轻些,是个从未嫁过人的老姑娘。后来,由于陈家在陕南村的三间房间在"文革"中被迫退掉了两间,他们全家四口人就只能挤在同一间房间里生活了,而那么一来,这位忠心耿直的保姆,就在陈家再也待不下去了。过了一段时间,有人为她介绍了一个在浦东川沙县周浦地段医院任党支部书记的山东籍老干部。当时,由于那位老干部丧偶,他儿子又在山东,老头就一个人住在浦东自家的房子里。由于那位老干部的个人条件听上去还可以,虞莲珍也就勉强同意了。在离开陈家时,虞莲珍哭得非常伤心——她原来是准备独身一辈子,并且在陈家养老的,不料却让"文革"闹腾得就只得改变初衷,勉强嫁人了。好在两人结婚之后,那个老头对她非常好。就这样,虞莲珍也是"好人有好报",总算是找了个好归宿。后来过了若干年后,老头去世了,虞莲珍就独自一人住在老头留下的那套房子里。等到"文革"结束以后,陈叙一被落实了政策,还领到了在"运动"中被扣发的几千元工资,而在领到补发工资后他所做的第一件事

情，就是带上女儿小鱼去浦东看望虞莲珍，而且还赠送了一笔钱给她。

在小鱼离沪去吉林插队前的那些日子里，陈叙一每天必须到万航渡路厂里报到，而那时莫愁还被隔离在上海音乐学院的"牛棚"里。有一天，小鱼正走在淮海中路上，她忽然看见前面的一辆公共汽车上走下一个女人来，后面还跟着一个红卫兵。小鱼定睛一看，原来那是她的母亲莫愁。但是，由于当时莫愁身后有红卫兵跟着，她就愣是没敢跟母亲打招呼。第二天，小鱼接到音乐学院打来的电话，叫她去趟学院，说是莫愁在学生去提审她时走路滑倒了，而且在倒下来的同时，莫愁的手还下意识地在地上撑了一下，结果就把手骨给摔断了，而小鱼前一天在马路上看见她时，其实莫愁正是由红卫兵押解着去岳阳医院看中医治疗骨折。

经过此番折腾，莫愁本来就羸弱的身体变得更加虚弱了。在我儿时的记忆里，当我每次在陈家见到莫愁老太太时，就总感觉她显得很病弱，而且话也不多，一般情况下，她总是微微笑着，静静地听着陈叙一跟我母亲聊天，偶尔才会插上几句话。

在"文革"刚开始的那几年里，上译厂的创作生产几乎完全停顿了。从"文革"前夕的1965至1969年的五年时间里，上译厂总共才译制了十五部电影，而且几乎是以阿尔巴尼亚、朝鲜、古巴、越南电影为主。而在"文革"运动最为激烈的1966年、1967年、1968年那三年内，上译厂一共只译制了四部影片；其中1966年两部，而1967和1968年则更为离谱，每年只译制了各一部而已。更有甚者，当时在厂里当权的造反

派为了显示他们的"革命性",还曾经一度将上海电影译制厂的厂名改成了"上海工农兵电影译制厂"。

"文革"初期,厂里译制的那几部阿尔巴尼亚电影,就都是由戴学庐和伍经纬负责携带完成拷贝赴北京中影公司送审的。在抵达北京后,他们就会先在招待所住下,然后就等着中影公司的审片通知。一般而言,他俩总要等上个六七天后,才会有人通知审片,而所谓的"审片",其实也就是由中影公司出来几个造反派与戴学庐和伍经纬见面,审好片后再问几个问题,然后在收下拷贝后便打发他俩回上海了。当时,他们进京送审影片时基本上都是坐飞机去的,而在那个年代,"坐飞机"这件事对国内一般人来说,可谓是非常"高端大气上档次"的旅行方式。当时,国内的民航班机上还免费供应中华牌香烟。由于戴学庐不吸烟,所以他对此觉得无所谓,然而,"有中华烟抽",对于烟瘾颇大却囊中羞涩的伍经纬而言,那简直就是"老鼠掉在米缸里"了。

由于那时的上译厂,除了在各个派别间不停地你争我斗之外,就几乎没什么正事儿干,而在那种环境下,满腹经纶的陈叙一,自然也就"英雄无用武之地"了,于是,赋闲在家的他,没事就拿毛泽东诗词练毛笔字。后来,陈叙一还曾自诩他自己已能背那些诗词了。其实,不仅是毛泽东诗词,在那个阶段,他居然就连《敦促杜聿明等投降书》也能倒背如流了。在那个非常时期,既然陈叙一不能再写其他东西了,那么拿毛泽东的诗词练字,肯定是最安全的。自打从"四清运动"时被批判,后来又经过"文革"初期疾风暴雨式的"洗礼"后,彼时的陈叙一已经在政治运动中身经百战,练就了一副"金刚不败之

身",对各种路数的冲击已然很是从容淡定了。从 1968 年开始,上译厂的绝大部分主创人员被发配到位于上海郊区奉贤县的上海文化"五七"干校去劳动。等到了干校,陈叙一却反倒优哉游哉起来了。据小鱼说,她爸是个挺讲究吃喝的人。反正那时在干校也没啥正经事干,陈叙一便会经常溜到附近的镇上去吃白切羊肉。

既然陕南村里的陈叙一家已是被闹得天翻地覆了,那么,居住在淮海中路宋庆龄大宅隔壁独栋西班牙式洋房里的刘广宁家,自然也难以幸免。虽然她的祖父刘崇杰已于 1956 年去世了,但却还是"活罪可免,死罪难逃"——他在永安公墓的墓地很快就被红卫兵所捣毁,骨灰被深埋,一代民国著名外交家,最后竟落了个尸骨无存的下场。在那个时期,刘广宁家的很多亲戚也都饱受冲击。其中,刘崇杰的亲外甥、美国麻省理工学院毕业生吴毓骧则早在 1957 年就被划为"右派",他继而于 1958 年以"通敌卖国,侵吞国家财产"的罪名被逮捕入狱,家里所有的财产被统统没收。1961 年,吴毓骧病亡于被称为"远东第一监狱"的上海提篮桥监狱,而他的太太、出生于澳大利亚并说得一口流利英语的上海永安百货公司四小姐郭婉莹,则在他被划为"右派"后被送进了"资本家学习班"接受学习改造。同时,郭婉莹还要在已经家徒四壁的情况下,设法偿还她丈夫经营的德国医疗器械代理公司"欠国家"的六万四千美元和十三万人民币的巨款。后来,等"文革"开始后,她就干脆被下放到位于上海远郊的外贸农场养猪去了。

既然红卫兵对"反动官僚"的阴宅都如此"上心",那么刘崇杰曾经居住过的阳宅,他们自然就更不能这么轻易放过了。

当运动开始后,浩浩荡荡的各路大军便轮番冲入刘广宁家抄家。其中有一次,当某批红卫兵正在将家中的钢琴抬上卡车准备运走时,天上却飘起了蒙蒙细雨。于是,我外婆便连忙找出一条床单,然后急急忙忙上前去,想用床单遮盖在钢琴上。但是,她的这一举动,却立刻遭到抄家红卫兵的一阵嘲笑:"你以为这钢琴以后还能回到你家?"(后来,在过了十几年后,当这架钢琴在所谓"落实政策"时终于被归还刘家时,就已经是被糟蹋得残破不堪,惨不忍睹了。)

然而,接踵而至的红卫兵小将们把家里几乎所有值钱的钢琴、家具、古董、珠宝首饰统统抄走还不算,当最后来的那批人看到已然是空空荡荡的房子后,便气急败坏地把刘家人过冬的棉被棉衣也给抄了去。那天,当红卫兵离开后,我父亲就赶到岳母家,而当他一进门,便立即看到蜷缩在墙角瑟瑟发抖的一家老小……

在这几次三番的抄家风潮中,上译厂的红卫兵自是不甘落后,他们也结队上门来到刘家,进门后也很是如此这般了一番。当那些平时似乎对刘广宁一直还挺客气的同事们试图把刘家唯一的一件红木家具——一张桌子抬走时,刘广宁的母亲还试图央求他们将桌子留下:"这是孩子做功课要用的。"听到这话,上译厂的一个女红卫兵便恶狠狠地对她说:"这是红木的呀!"由于感觉收获不大,来抄家的红卫兵中有一个与刘广宁同组的女配音演员便眼珠一转,突然就"恍然大悟"道:"像这样的大户人家,是不会把全部值钱的东西都放在家里的,他们家肯定在银行有保险箱!"于是,她便立马上前亲自动手搜了刘广宁祖母的身,还把老太太带到隔壁房间严加盘问。

不一会儿,老太太便乖乖地招出,说家里在外滩中国人民银行有个保险箱,于是,一干人便不由分说地把她和我的大舅押到外滩。那天,上译厂红卫兵从刘家到外滩银行的车钱,也都是由刘广宁的祖母承担的。等到了地方,他们马上就拿着保险箱的钥匙进了银行保险库,在将保险箱里的财物席卷一空后,那一行人便丢下同去的刘家一老一小,带着他们此行的"战利品",转身扬长而去了。

过了不久,在刘家服务了几十年,曾跟随刘崇杰远赴日本、西班牙、德国、奥地利和中国香港地区的老保姆张妈和老厨师袁顺都先后被迫离开了,刘家全家六口人也被从居住了多年的淮海中路独栋小洋楼里扫地出门,辗转迁往位于徐汇区安亭路41弄5号的一所房子底楼两间又黑又潮的房间里居住,而那个地方,便是我从小长大的地方。又过了不久,我的两个舅舅便也被发配到上海郊区奉贤县的"五四农场"去了。在那个恐怖的岁月里,有天深夜,家人偶然看见刘广宁的祖母半夜三更一个人站在家中的客厅里。在一片寂静的黑暗中,老太太用手指着墙上她先生刘崇杰的遗像,嘴里愤愤地小声嘟囔着:"都是你,都是你!"

1967年夏天,正当我母亲怀着我时,由于我父亲卷入上柴联司(上海柴油机厂工人革命造反联合司令部)"炮打张春桥"的事件,他的工作单位上海歌剧院的造反派,就在某天傍晚来到新华路文化局宿舍大院上门抓人了。幸好,当时我父亲比较机敏,自己一感觉到不对,就匆匆离家跑路了。由于晚到了一会儿扑了个空,那些气急败坏的歌剧院造反派,就在我家那间十六平方米小屋里"守株待兔",死等我父亲回来。后

来夜深之后,我家的邻居实在是看不下去了,就过来跟造反派说:"人家一个女人在家,这么晚了不方便。"这才算是把他们给请走了。

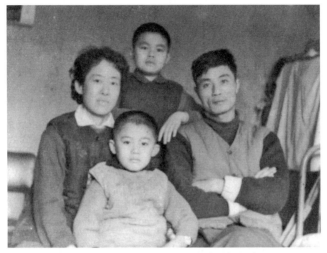

1970年代中期刘广宁全家摄于位于上海市长宁区新华路211弄1号的老房子
前:次子潘亮。中左:刘广宁。中右:刘广宁的先生潘世炎。后:长子潘争

离家之后,我父亲先后在上海市普陀区宜川新村他的哥哥潘世昌家、驻扎于无锡荣毅仁故居"荣巷"的陆军第27军军部大院内他的二姐潘露影家、常州他师兄家这三处地方东躲西藏了几个月,一直等到上海歌剧院的局势稍稍稳定后,他才返回上海家中。然而,在接下来的相当一段时间内,我父亲虽然人是回家了,但在情绪上,他却还是犹如惊弓之鸟,整天惴惴不安。有天半夜,突然我家楼下有人猛敲大门,并喊着我父亲的名字叫"开门"。当时,我父亲心里早已有所准备,他马上起身穿上衣服,还把一双连标签都没撕掉的新袜子套在了脚

上，然后就镇静地下楼开门。但是，出人意料的是，来人却不是来抓他的。等我父亲下楼一打开大门，他就见到一群造反派随即闯了进来。进门后，他们就直接冲上三楼，把住在我家楼上三楼的时任上海乐团副团长王辉（我们兄弟叫他"胖伯伯"）给抓走了。在临离开之前，那些造反派却开始嚷嚷着说"肚子饿了"，还问我父亲有没有吃的。当时，我父亲就看着他们冷冷地回答说："没有。"于是，那些人便四下张望了一番，接着，就有人一眼看到我家挂在外面走廊里的菜篮子，于是这帮人便一拥而上，把篮子里的番茄、黄瓜给吃了个精光。

王辉是我父亲在部队文工团时的分队长，他那在电台工作的妻子邢小沪（我从小叫她"胖妈妈"）也是与我父亲同一部队的战友。由于丈夫突然半夜被捕，而她自己凌晨还要到电台上早班，当时邢小沪就慌了手脚，一时间变得手足无措。于是，我父母便把他们的独生女儿萧萧带到我们家里，让她继续睡觉。幸好，造反派上门抓人的事情后来就没再发生过。

当我出生后，我母亲在休完五十四天的产假后就回厂上班了。由于我家是双职工家庭，父母无法照料我，于是，在我母亲开始恢复上班前，我父母就把不足两个月大的我给送到了外婆家，由我的太婆朱愚诚、外婆席德芬和小姨刘广寰负责照顾。结果，这么一来，她们就连续照顾、抚养了我将近七年，使我拥有了一个充溢着三代长辈关爱的"四世同堂"的幸福童年。而我，就在外婆家一直待到上小学前才回到自己家，开始与父母和弟弟一起生活。

在"文革"开头那几年里，上译厂内其所谓的"上班"，其实

除了搞"运动"外，就是一天到晚地开会，今天斗这个，明天批那个，互相打派仗。此外，厂里还隔三岔五地组织职工下乡参加"三秋"。甚至有一次，上面居然还把他们派到上钢五厂去拆卸炉子和烟囱。在1970年代中期，上译厂工宣队曾经把厂里的职工组织到上海益民食品厂去劳动了一段时间，而当时他们的任务，就是帮着生产在"抗美援越"战争中用于援助越共的军用压缩饼干和其他食品。我记得，那时我母亲还曾带过食品厂处理给职工的碎饼干回家。在我的记忆里，那些饼干渣子奶油味儿十足，香极了。当时我母亲还曾感叹过一句，说"援越食品用的都是最好的原料"，全是用防水蜡纸包装好的大包大包的压缩饼干、水果糖、巧克力、维生素丸等优质食品。据说，之所以包装用蜡纸的原因，是由于那些食品之后需要放在河里的竹筏底部拖着偷运进越共根据地，需要预先做好防水包装。

在"文革"刚开始的1966年，上译厂总共就只来了两部影片：联邦德国电影《正直人在沉睡》（*The Sleep of the Richteous*）和罗马尼亚电影《伊绍玛鲁家属》，但令人啼笑皆非的是，那两部已经到厂的外国影片在"兵荒马乱"中却未被译制，并就此没了下文。而在之前的1965年，厂里也曾经被发来过一部意大利影片《回家去》（*Back Home*），却不知为何，那部片子也是还未投入译制就被上面收回，最后也不知道究竟是"回哪个家去了"。在此后的1967—1969年那三年间，上译厂的大部分主创人员都处在"文革"狂潮的冲击中。在那个时期里，他们主要的"创作成就"，就差不多都是清一色的阿尔巴尼亚电影，共计有《宁死不屈》和《海岸风雷》等六部。当时，上

天
下
大
乱

153

面曾有人认为应该打破上译厂的配音演员结构和一贯的创作风格，于是便开始尝试改由当时上影系统内一些类似码头工人出身，并具备"工农兵形象"的演员来为外国译制片配音。然而，在试了一下之后，大家却发现，他们的声音，跟哪怕是阿尔巴尼亚电影里工农兵角色的声音形象也完全不搭调，最后就只落得个"浅尝即止"、无奈作罢的结果。

当时，当我母亲等一批上译厂职工来到奉贤文化干校时，著名演员杨在葆、梁波罗等大批上影演职员就已云集于此了，彼时的干校里早已是"群星璀璨"。无独有偶，我父亲那时也接到单位通知，要他去位于上海县闵行地区莘庄的上海市文化局干校劳动。由于当时我的太婆岁数大了，而外公的身体又不好，我外婆和小姨既要照料老的，又要管着小的，实在是忙不过来了，于是，我就被父母送到一所托儿所里全托，而当时那个托儿所，就设在位于陕西北路 80 号一栋原属于英国汇丰银行大班托益（人称"托益别墅"）的红砖英式立面城堡式小楼里，后来，那栋小楼还曾经作为上海第二工业大学的校舍。就这样，我们全家三口人便被分在三处不同的地方居住。

由于当时已在外婆家住惯了，我就很不愿意待在那个托儿所里，于是便成天在里面捣蛋，还故意把尿撒在托儿所阿姨身上，结果弄得那位负责照顾我的蒋姓阿姨对我很是痛恨。直到现在我还依稀记得，那时的我，就一天到晚地趴在托儿所的阳台上，对着楼下威海路上驶过的 49 路公交车哭叫——那是因为当时我外婆家弄堂向东的出口就在乌鲁木齐南路西侧，而那条马路上就有 49 路公交车开过。由于当时的 49 路

是上海唯一一条全部使用进口捷克斯柯达（Skoda）牌客车的公交线路，而除了这条线路以外，上海其他公交线路用的，则全部是国产车，当年 49 路公交车的外形特征就非常明显，也正是由于这个原因，"49 路斯柯达公交车"对于我而言，就成了心目中"外婆家"的一个心理标签。由于从起点站始于徐汇区东安路的 49 路在驶往终点站黄浦区汉口路的途中必定要经过威海路，每当看到外面的街上开过那种斯柯达公交车时，我就会非常想念外婆，于是就整天趴在托儿所阳台的栏杆上，哭哭啼啼地望着外面威海路上来来往往的 49 路公交车，就是不肯进屋。而其时在家里，我外婆的内心也是极其煎熬，整天坐立不安，而我的太婆还整天嘀咕说："现在就让孩子全托，等于是还不会走就让他学跑。"有一天，我外婆吩咐刚从上海市郊五四农场回市区休假的我大舅去托儿所偷偷看我一次，还

上海市公交公司 49 路车队从 1964 年一直使用至 1970 年代末期的捷克斯柯达（Skoda）706RTO 型公交车

特别关照他千万别让我看见，免得我见到家人哭闹，结果，等那天我大舅到了托儿所后，却恰恰看见我在哭。

就在那种状态下，不久后，我便在托儿所里生病了。当我父亲闻讯后，就托人带信给正在干校劳动的我母亲，告诉她我在托儿所吃枇杷吃坏肚子，得了菌痢，我母亲一听，就连忙去向厂工宣队请假，要求回市区。一开始，工宣队还磨磨蹭蹭地不肯答应，后来才勉强批准我母亲回市区两天。在得到批准后，我母亲就立即赶回市区，来到那个托儿所，当场就把我接回外婆家，同时，家里的老人也一致决定，不再把我送回那儿去了。后来，我母亲还告诉我，那天当她赶到托儿所时，就看见我正耷拉着脑袋坐在凳子上，当看到她后，我便顿时放声大哭。最后，当我离开托儿所时，由于生怕那位蒋阿姨不肯放我走，我还忽悠她说："等礼拜一我就会回来的。"

1971年年中，我弟弟出生了，在他出生几个月后，我母亲就再次被调往奉贤文化干校，参加为期四个月的"轮训"。那时，我们家在新华路市文化局宿舍大院那十六平方米的房间里就只能搁下一张大床，由于当时家里请了个浙江湖州籍的保姆照顾弟弟，我父母就只好打地铺，而让保姆带着我弟弟睡大床。那次，就在我母亲离家去干校的前夜，那个保姆突然提出要求加薪水，否则就威胁说"要立马辞工走人"，一时间搞得我父母十分狼狈，最后也只好"乖乖就范"了。第二天一早，当我母亲离开家出发前往干校时，那个保姆还抱着我弟弟站在楼下大门口，目送着她提着简单的行李走向公交车站。我母亲还记得，那天，当她走出一百米开外后就听到我弟弟的哭叫声。

在干校时，当时上译厂的工宣队曾经对大伙儿说："干校是基地，你们去干校就是去改造的！"其实，在经过最初几年的建设后，当时奉贤文化干校的条件已经比刚开办时好得多了。当年，为了在奉贤开发这个干校，上面就组织了包括当时还是上影厂电影演员的乔榛在内的一批身强力壮的上影系统职工组成"尖刀班"，让他们钻进奉贤黄浦江边的芦苇荡里去割芦苇，开垦土地。最初，大家下去后住的都是茅草房，而刘广宁在"文革"中第一次去干校时也曾经住过那种草房，后来到轮训的时候，那些房子的屋顶上就都已经铺上了瓦片，然而，在接下来的轮训期间，干校却还是要他们继续搬砖头加盖房子。在那段时间里，上译厂群英在搬砖盖房时的标准装备，就是每人一件围兜，还个个戴着毛巾扎的头套，一人一个大口罩，

上海电影系统演职员在奉贤县上海市文化"五七"干校大门口合影
前排左三蹲坐者为刘广宁，最后排居中戴棉帽的老者为我大学时的主课导师、上影著名电影导演叶明

再外加一副袖套,全体都穿得破破烂烂,而大家的身上、脸上整天都是脏兮兮的,一副狼狈不堪的模样。就这样,他们陆续在干校又盖起了许多砖瓦房。

当年,与奉贤文化干校隔着一条小河的对岸,是空军的一个高炮基地,而高炮基地旁边则是上海市出版局的干校。由于当年的奉贤是在上海各郊县中比较穷的一个县,当地农民生活很贫苦,他们就经常在夜里出来偷干校的东西。为了防盗,干校就从上海第一医学院(即现在的复旦大学上海医学院)弄来了一条叫"小黑"的纯种德国狼犬,让它在夜晚出来守夜。而当小黑来了不久后,就有附近农民在夜里偷干校的木板时被它发现了,小黑当即吠叫着蹿了上去,当时,那个农民见势不妙,便吓得连忙扛起木板撒腿就跑,而小黑则在后面紧追不舍。最后,小黑就一直把那农民逼得丢下木板跳进河里方才作罢。

由于河对岸空军高炮部队的军人都穿着绿军装,而当地农民的服装样式与干校里众人的穿衣风格也不尽相同,小黑便本能地认为,他们那两拨人与河这边穿得破破烂烂的电影艺术家们不是一路人,于是,它就经常会对着小河对岸路过的军人和农民狂吠。久而久之,干校里的人们只要听见狗叫,就知道对岸又有解放军或农民路过了。有趣的是,虽然小黑对军人和当地农民很不客气,但当对穿着破烂的电影艺术家们时,它却表现得非常友好。即使小黑在干校里看到刚下乡的陌生面孔,只要来人跟干校的人穿的是一样风格的破衣烂衫,它就绝对不会叫唤。

由于嫌那只狗妨碍了他们偷东西,后来,小黑就被当地农

民给偷偷打死了。然而直至今日，还是有不少当年在奉贤文化干校待过的老艺术家在聊起干校生活时，便会不由自主地提到那只可爱的小狼犬。

干校的夜晚是没有任何娱乐活动的，非常寂寞。在当时肃杀的政治气氛下，这群本来擅长制造快乐的人，就只能噤若寒蝉，畏缩在空寂的乡间。有时候，河对岸驻扎的空军高炮部队会进行夜训打靶，而到了那时，在小河的这边，大家便会聚在一处，抬头仰望，看着军用飞机带着闪亮的拖靶掠过繁星点点的夜空，而这就几乎是他们当时仅有的"娱乐"了。在干校劳动时，相比较而言，上影厂的职工比上译厂职工要艰苦得多。当年，上影厂有很多人很早就被下放到干校，其中有些从上海电影专科学校分配到厂的学生甚至在毕业后就不曾拍过电影，生生地被耽误了许多年。从 1965 年开始，当国内的大学生毕业时，就暂时先不给分配工作，他们就必须先参加运动，然后再下乡劳动。所以，在 1970 年代进入上译厂工作的上海戏剧学院毕业生童自荣、翁振新、程晓桦都是在大学毕业后先参加运动，再被集体发配到农场去"劳动锻炼"，然后一直在农场待了好几年后，才给他们分配了工作。

当年"文革"中的革命形势，真可谓是"城头变幻大王旗"。在武汉立了大功的王力在回到北京后不久即被逮捕，并投入监狱，而当时由于写了《欧阳海之歌》而一时间大红大紫的广州军区作家金敬迈以及创作过《我们走在大路上》《革命人永远是年轻》《沁园春·雪》等革命歌曲的沈阳音乐学院院长、作曲家李劫夫在红极一时后，也先后瞬间命运反转，变成阶下囚。在那个人人自危的年代，类似戏剧性的场景在全国比比

皆是。1970年某日，上海市电影局革命委员会在陕西南路上的卢湾体育馆召开大会，在宣布当场逮捕上影厂的"历史反革命分子"路明后，革命当权派就在台上宣称："要深挖阶级斗争，盖子不能捂！"于是，"文革"初期在上译厂主持运动及生产的戴学庐和伍经纬便开始头皮发麻了，觉得上面那是在"杀鸡给猴看"，预感到自己可能也要"大难临头"了。果然，过了不久后，他俩便被宣布停职，继而被关进建在万航渡路厂区内的"毛泽东思想学习班"。后来，当上译厂大队人马前脚刚被整建制地从奉贤文化干校上调回厂，投入"无产阶级司令部"下达的"内参片光荣任务"中时，后脚戴学庐和伍经纬却反向而行，在党支部书记许金邦的"陪同"下，被下放到大队人马刚刚离开的奉贤文化干校，开始了"补课"。就这样，在几年的时间里，这场运动把几乎所有人都轮番整了个遍。那时，不仅大人们在被反复地折腾，而且我们小孩子的思维也不免受到些影响。记得我小时候听广播电台里描述反革命分子的时候，播音员总要慷慨激昂地说上那么一句"反动气焰极其嚣张"的话，正是因为那句话里最后两个字的读音，与上译厂老翻译肖章名字的读音完全相同，年幼的我不知怎么就联想到了他身上。想想他都已经被广播电台点名了，估计是很快就要倒大霉了。但是，在过了很久之后，我发现长得有点儿像电影里账房先生的肖老翻译却并未消失，他还是穿着那身皱巴巴的蓝布中山装，时不时操着那口他自认为是"普通话"，但却往往令上海人和外地人同时瞠目结舌的"上海官话"，整天背着手在厂里转来转去。于是，我便细细地观察了他一番，继而得出的最终结论是：虽然他对我的态度并不很可亲，但却也很不"嚣

张"。

　　那时候,上影系统所属单位职工由市区去奉贤文化干校的班车上车点,就设在现在徐家汇美罗城大门前的马路边,而当年那个位置曾经是徐汇区文化馆。有一次,我跟着母亲去干校取行李。那天一大清早,我们俩就赶到徐汇区文化馆门口,坐上上海市电影局车队一辆方头方脑的深绿色国产交通牌大卡车。等人到齐出发后,卡车便从徐家汇出发,沿着老沪闵路一路开到黄浦江边的闵行西渡,然后,我们的车就排队驶上一艘汽车渡轮摆渡过江。等那辆车经过长途跋涉,抵达位于奉贤县境内五四农场附近的文化干校时,时间都已经接近中午了。我记得,那天我母亲在干校食堂里就只打了一个菜,是一只荷包蛋加青菜底,外加三两米饭。当时,我们的那顿午饭是在干校女宿舍里吃的,而那间房间里摆满了双层铁架床,显得凌乱而拥挤。我记得,那顿饭我吃的是那只荷包蛋加三分之二的米饭,而我母亲吃的是青菜加三分之一的米饭。由于看到我们买的菜实在太少,根本就不够下饭,与我母亲在干校住同一宿舍的上译厂剪辑师钱学全(被誉为"中国航天之父""中国导弹之父""火箭之王"的著名空气动力学家钱学森的堂妹)就拿出一个大口玻璃瓶,并用筷子从里面撮出几根绿油油类似萝卜干的咸菜给我们。当时,从没见过那种东西的我就迟疑地夹起一条,试探着咬了一小口,觉得那玩意儿脆脆的,极咸,却很下饭,后来我才知道,原来,那就是江浙沪一带常见的咸菜"腌青萝卜条"。

　　当天饭后,几个上译厂的阿姨还带我到干校的猪圈去转悠了一圈,我还记得,那天在看那个臭气熏天的猪圈时,围栏

里的一头大肥猪突然猛地往上一蹿，把我吓了一大跳。等下午办完事后，我们便搭乘同一辆卡车返回了市区。当车回到徐汇区文化馆门前时，市区就已是华灯初上了。

直到现在，如果买菜时看到菜市场里的酱菜摊子上有青萝卜条卖，我就还会买上小半斤，以纪念自己儿时在奉贤文化干校的那段经历。

　　军旅作家吴东峰在其所著的《他们是这样一群人》一书中有这么一段记载:"文革"中某日,王建安将军与江青同桌就餐。服务员上红烧肉,将军以筷指之曰:"你搞的那个样板戏好是好,就像这红烧肉,江青同志啊,你总不能每天都叫我吃它吧!"江青闻之笑。次日,即为将军送上若干内部电影片。

　　这里吴东峰所说的"内部电影片",想必就是出自上译厂的内部电影参考片,简称内参片。1960年代末,当"无产阶级司令部"在全国范围内调集包括童祥苓、李炳淑、袁世海、阿甲、汪曾祺等艺术大家在内的大批编剧、导演、演员、作曲、舞美、灯光、服装等各方面精兵强将,开始为全国人民炮制八大样板戏[1]这盘"红烧肉"时,上译厂的大部分演职员却还在奉贤的文化干校,与整个上海电影系统的同事们一起"战天斗地"呢。然而,就在那时,情况却开始悄悄地在发生着变化。

在经过了"文革"初期那几年全国上下各单位大同小异的"党同伐异"阶段后,电影生产业务的恢复,便也随着"无产阶级革命司令部"的需要,而被正式提上了议事日程。1970年,北京下达了四部电影的译制任务,并分别被冠以A、B、C、D的英文字母编号。其中,A片是《红菱艳》(*The Red Shoes*),B片为《红与黑》,C片为《战火中的城市》,D片为《俊友》(*Bel Ami*)。当时的上译厂就由戴学庐负责B片和C片的译制工作,而伍经纬则负责A片和D片。那时候,军宣队就已开始在探陈叙一的口风了,他们问他:"要是再让你出来搞片子你搞吗?"陈叙一一听这话,便连忙言不由衷地回答:"我不搞。"然而,当时所有来自上层的信号都已显示,要准备让他出山负责内参片了。果然,就在进行了初步的试探后不久,陈叙一就被"解放"出来搞业务了。

当时,在B片《红与黑》中于连这一角色的演员选择上,厂里最先考虑的是孙道临,但陈叙一却认为不合适,他觉得孙道临的声音太贵族气,无法把于连发迹前的那种"痞子气"表现出来,最后就决定由伍经纬担纲配于连。而与此同时,陈叙一还提出,要把当时还在木工间被监督劳动的邱岳峰"暂时解放"出来,担任A片《红菱艳》中的莱蒙托夫一角。可是,这个提议却遇到来自上译厂工宣队和军宣队的很大阻力,他们都表示不同意。然而,由于陈叙一在莱蒙托夫的人选问题上坚持己见,工宣队和军宣队不得不就此事开会进行讨论。最后,还是军宣队比较圆滑,说:"既然中央信任陈叙一,把这么重要的任务交给他来负责,为了使'无产阶级司令部'交办的重要任务得以保证质量地完成,他怎么说就怎么办吧。"于是,邱岳

峰便得以侥幸地从木工间"被解放"出来，回到了他久违的话筒前。另外，上译厂还把当时还是上影电影演员的乔榛和曹雷也从奉贤文化干校借调上来，分别担任Ａ片《红菱艳》中芭蕾舞团艺术指导柳鲍夫一角的配音以及Ｃ片《战火中的城市》中"柏林"部分的解说。

在开始内参片译制的最初阶段，所有参与这个工作的配音演员和电影演员，还都是被从奉贤文化干校临时抽调回上海市区的，而等到他们所参与的某部译制片的配音工作一结束，他们便又得返回干校劳动。后来又过了一段时间，上面就突然宣布，把上译厂大队人马整建制地调回市区厂里，还搞了个很郑重其事的仪式，并且在仪式上念了一封周恩来发来的电报，说"我们搞内参片是为了研究国际阶级斗争的新动向"云云。而那时全体演职员对于此种说法，自然是深信不疑的。

不久，第一批包括《战争和人》《虎、虎、虎》《日本最长的一天》《啊，军歌》《樱花特工队——啊，战友》等日本电影就下达到厂里，其中，由日本左翼导演山本萨夫执导的影片《战争和人》是其中唯一一部"非军国主义电影"。这部片子讲的是大财阀五代跟日本军阀的勾结，以及他们一家人在第二次世界大战中的命运，而其余的，则基本上就都是带有军国主义色彩的电影了。

由于这些内参片好像也不是什么正道来的（据苏秀估计，很多的所谓内参片其实根本就是盗版片），好多片子在进口时就没带独立的音乐效果素材，影片里有多处日本军歌便根本无法挖出来用。恰好苏秀曾在伪满时期的东北上过学，还懂点日文，翻译就把日文原文歌词写给她，让她照猫画虎地念给

大家听,大家爱怎么记就怎么记,反正只要把发音记个八九不离十就行了。然而,由于配音演员进棚录音的时间通常是错开的,你有戏他空着,你空着他有戏,大家根本无法凑在一块儿练歌。可问题是等那四五天的戏录完之后,就要开始录歌了,因此,大家就必须在这几天时间里学会唱那些歌。无奈之下,就只好安排由伍经纬记旋律,由苏秀来教大伙儿念歌词,而练歌就只能放在中午吃饭的时间了。于是乎,在那段时间里,就有一帮同事开玩笑地管苏秀叫"拿摩温";这是旧上海的洋泾浜英语,意思为"一号"(Number One),也就是"工头"的意思——因为她连上厕所的时间都不给他们。

据当年还是上影演员的孙渝烽回忆,那时,当自己还在奉贤文化干校管着陈述、李纬等一干"牛鬼蛇神"劳动时,他就发现,同厂的演员康泰、高博、仲星火等人突然被神秘地调回了市区。当时,在干校的同事们都不知道他们回去干什么,而他们自己对此也是三缄其口,反正就说是"有工作",大家自然也不敢多打听。

直到有一天,工宣队忽然通知他:"孙渝烽,你整理一下,明天回上海。"

他于是就问:"干吗?"

工宣队便回答他说:"你去译制厂,他们现在搞片子需要人,你就到那儿报到。"

第二天,孙渝烽就与上影女演员唐学芳等三个人一起来到市区万航渡路的上译厂,向陈叙一和许金邦报到。一见人到了,陈叙一和许金邦就很干脆利落地对他们几位说道:"你们来啦,挺好,先熟悉一下,马上进入工作。"到了这个时候,当

时编制还尚属上影厂演员的孙渝烽就模模糊糊有了个感觉，觉得他们三个人应该是要被调到上译厂工作了，而这次让他们回市区的原因，是一方面先让他们参加译制片工作；而从另一方面看，这次来上译厂，好像也算是一次试用，就是要看看他们到底行不行。不过，对孙渝烽而言，离开干校到上译厂工作，就意味着他能够每天回家，能够天天见到自己的两个孩子，而这就已令他十分高兴了。

在孙渝烽等三人报到之后，许金邦就带着他们在厂里四处转了一圈。孙渝烽还记得，那天，当他们走进演员组办公室后，他第一眼就看到毕克坐在那儿，而接下来，他便与包括毕克在内所有在场的同事们点头握手。当时，毕克就先看了他一眼，然后问道："你原来在哪儿？"孙渝烽就回答道："我是上影演员剧团的，之前在干校。"毕克听罢点点头，两人就这么算是认识了。其实，孙渝烽原本对这些配音演员的名字就很熟悉，只是以前大家还不曾见过面，而他对上译厂的第一印象，就是里面的小楼梯上上下下曲里拐弯，办公室都很小，录音棚就搭建在楼顶的阳台上，很简陋。然而，当孙渝烽一想到，原来就是在这个录音棚里诞生了那么多外国译制片时，他对这个"漏音棚"的仰慕之情，便顷刻间犹如"滔滔江水，绵绵不绝"了。

在报到后没两天，孙渝烽的任务就来了，他开始跟着陈叙一准备英国影片《简·爱》的译制工作。在正式开始工作前，陈叙一还问了他一句："你跟着我有问题吗？"孙渝烽爽快地回答："没问题，干什么都行。"陈叙一就说声"好"，然后便让孙渝烽开始跟着他搞本子了。

在接下来的时间里,孙渝烽边学配音,边学导演,从搞本子到初对、复对,全程参与了整个影片的译制过程。就这样,他一口气跟着陈叙一搞了十几部片子,为自己以后的译制导演工作打下了良好的基础。

当年,对社会严格保密的内参片译制工作即便在内部,也同样是被搞得神秘兮兮的。当时在上译厂万航渡路大楼二楼通往三楼的楼梯口处,还挂着一块"非工作人员请勿上楼"的牌子,而所有参与内参片工作的上译厂和上影厂译制导演及演员,就都是在被安排参与某部影片的工作时,才会知道该部戏的内容,在没戏配的时候,他们就既不能上楼进入录音棚,也更不能向别人打听与其无关的影片译制工作,而任何人在回家后都绝不允许透露有关内参片的任何事情给家人或朋友听,另外,还更不可以将剧本带回家。在那个阶段里,在某部内参片译制完成后,厂里就仅留一本剧本存档,而其他本子则须立即上交并予以销毁。在1971年,北京发下了一部长达三小时的联邦德国与罗马尼亚的合拍影片《罗马之战》(*Kampf um Rom I*)给上译厂,还要求厂里在十天内完成该部影片的译制工作。由于剧本不能被带回家,但演员却又需要时间来准备台词,于是,厂里便在厂区大楼内临时准备了男女宿舍各一间,让所有参与内参片的演职员带着毛巾、牙刷、替换衣服住在厂里,大家要么打地铺,要么就睡在不知道从哪里弄来的双层床上。苏秀至今还记得,那一年,市场上的桃子特别多,于是大家便一面盆一面盆地买回来吃。在那十天时间里,除了录音、吃饭、睡觉,大伙儿就不曾干过其他任何事情。

鲁迅曾经在《花边文学·一思而行》一文中说过:"就是革

命专家,有时也要负手散步;理学先生总不免有儿女,在证明着他并非日日夜夜,道貌永远的俨然。"就在上海电影系统内外集中大批精兵强将搞内参片的时候,所谓"无产阶级司令部"的大人物一方面是自己如饥似渴地观赏内参片,而另一面,"道貌岸然"的他们,却同时一直非常关注参与译制片工作的演职员的"消毒"问题。于是,一个很奇怪的现象便出现了——针对任何一部内参片,驻扎在上译厂的工宣队和军宣队都要组织参与工作的相关演职员搞大批判,大家是"边中毒、边消毒"。由于"大批判"需要有人牵头组织,此时,他们就想到了曾经在奉贤干校组织过那类活动的孙渝烽,于是乎,他便当仁不让地成了厂里的"大批判负责人"。由此开始,每当厂里安排好某部内参片的演职员名单后,孙渝烽就得忙不迭地打听是谁配主角,然后接下来就要跟他们打招呼,请他们准备后面的批判发言,而在译制工作完成后,孙渝烽就会马上组织所有参与该片的同事开始对影片进行"深揭狠批"了。不过到了后来,由于来厂的"外国毒草"实在是太多了,在最忙的时候,厂里要同时译制好几部影片,孙渝烽便请示工宣队和军宣队,问"是否可以二三部戏合并在一起批判?",而对方回答说"可以",于是,他们后来也就一直这么做了。

当年,大家在大批判时所用的语句,就无非是什么"麻痹劳动人民、宣扬资产阶级生活作风、搞阶级调和、为资本主义叫好、宣传剥削有理"等几句车轱辘话,凡是参与过某部译制片工作的同事们,就必须要对他们所配的影片进行"猛烈批判",基本上是"人人发言,个个过关,口诛笔伐,人仰马翻",而且不仅如此,在这个过程中,每部影片的翻译、译制导演及主

要配音演员还需要进行重点发言。有一次,黄佐临正好在上译厂工作,当时他就坐在演员休息室里孙渝烽旁边的沙发上,而那天在场的还有上影老演员高博。当时,高博就悄悄地跟孙渝烽说:"小孙啊,这些稿子你都留着,将来换个片名和主角名字就可以了。"黄佐临看着高博笑笑,然后碰碰孙渝烽:"小孙,他说得有道理。"当时,由于江青喜欢美国著名男影星泰伦·鲍华(Tyrone Power),她就将自己收藏的多部由鲍华主演的片子,外加《翠堤春晓》(*The Great Waltz*)等一批黑白电影调到上译厂进行译制。此外,上面还调来了一批诸如《山本五十六》和《大海战》等带有军国主义色彩的日本影片,而对于那些影片,上译厂就更需要"深揭狠批"了。刘广宁记得,在他们配的法国电影《俊友》里,有一支曲子旋律挺好听,于是就有人在无意中轻轻哼唱了,但是,那人在"忘乎所以"地哼歌时,却不知怎么让军宣队给听到了,而他们便马上如临大敌地说:"有的人配了片子就哼里面的歌了,不知不觉就受了影响,中毒了!"

在内参片时期,针对他们所译制的进口电影,上译厂不仅必须得按时进行大批判,并且每次批判完之后,厂里还要给负责审查内参片的时任上海市委书记徐景贤写简报汇报。当时,从每天早晨 8 点至 9 点,厂里还有个"天天读"——也就是每天一上班,全体演职员就必须要读一个小时的"红宝书"。但是,在那一个小时里,大家基本上也都是戏少的打瞌睡,戏多的背台词,手里上面放着红宝书,下面垫着剧本。由于读完红宝书之后的 9 点整就要进棚录音了,而大家在正式录音前还需要准备台词,于是,他们就借着读红宝书的时间偷偷看剧

本了。那时,厂里那些根本不懂艺术的工宣队师傅,还经常会在业务讨论会上不懂装懂地对着专业人员指指点点,当译制导演确定了某部影片的配音演员名单并交上去后,工宣队也会煞有介事地指着名单发上几句话:"哎,这个人你可要考虑一下。"而此时陈叙一的应对策略,就是跟工宣队大打马虎眼。每当遇到那种场面时,陈叙一就坐在在那儿跷着二郎腿,不疾不徐地回答:"哎呀,这个人嘛,思想上和艺术上要相辅相成的,可以提一下,让他注意点。你说政治上是吧? 也让他注意点嘛! 这个戏就让他试试看,我们在录音过程当中批判一下。"于是,经他这么一糊弄,演员名单通常也就那么通过了,而在整个"文革"中后期,陈叙一就时常会拿这种话与工宣队和军宣队周旋。由于那时他打马虎眼的功夫已然到了"博大精深"、游刃有余的地步,有些老演员就笑称他为"运动老狐狸"。

在内参片最鼎盛的时期,上译厂每年要译制多则四五十部、少则二三十部外国影片。与搞样板戏一样,那时,上海搞内参片的劲头,就算不是"举国体制",也至少算是个"举市体制"了。为了配好内参片,经市委书记徐景贤批准,徐家汇藏书楼就把本来已经封存的所谓"封资修"书籍,破例开放给上译厂参与内参片的演职人员借阅。不过,与内参片剧本一样,那些书是一律不许带回家的。但即便如此,类似《呼啸山庄》《笑面人》《悲惨世界》《巴黎圣母院》《欧也妮·葛朗台》等文学名著也总算是因此而"重见天日",能够有幸被上译厂的创作人员阅读到了。此外,一到任务集中的时候,全市几乎所有电影、戏剧、外语方面的大腕们就都会被召集来帮忙,一时间,万

航渡路大院里是"群贤毕至,少长咸集",一派"谈笑有鸿儒,往来无白丁"的景象。其中有一次,上影著名演员达式常甚至是被上译厂从电影拍摄现场临时抽调来的。那天,当达式常抵达上译厂时,他脸上还化着戏妆,下面打着绑腿,身上穿着戏里角色的解放军军装。等戏刚一配完,达式常便马上又被汽车送回拍摄现场去了。曾经在有段时间内,厂里还出现过好几部内参片同时到达的情况,而这么一来,陈叙一就来不及亲力亲为地为蜂拥而至的所有影片翻译剧本了,而那时已被临时调到上译厂工作的孙道临又要翻又要导又要配,也根本来不及,因而就导致了剧本的积压。不过,每当遇到这种情况时,英语功底深厚的张骏祥、黄佐临以及上海外国语学院的几个大牌教授就会被请到上译厂来帮忙翻译剧本。后来在"文革"结束后,黄佐临的女儿、上影著名导演黄蜀芹还在她的文章里特别提及此事,说很感谢上译厂给了她父亲这个工作机会。由于当时能到上译厂"翻本子看戏"是令"牛鬼蛇神们"颇为艳羡的"美差",黄佐临在上译厂"救急"的那段时间里,他的心情总体上还是比较愉快的——因为这份差事总算是让他暂时摆脱了作为上海人艺"黑线人物"而整天被批斗的境遇。后来,黄佐临自己也曾经说过:"我总算还做了点业务的东西,而且我还能看到片子。尽管大批判时也还要说上几句,不过后来就好了。所以,我感到是译制片厂让我追回了失去的青春。"当时,上译厂工宣队在一次审片会议中向徐景贤汇报时还曾经提了一句,说"为了支持内参片的译制,我们已经特地把孙道临同志调到译制片厂工作了",而此时,刘广宁便听到孙道临在她身后小声嘀咕了一句:"我可不是调来的,是借来

的。"记得当我还在读幼儿园的时候,曾经在一天下午,我在万航渡路大门口看见一辆黑色小汽车接了个外国人来,而那天我还站在大门口传达室的外面,跟那个外国人海阔天空地聊了一会儿天。由于那是我生平第一次跟外国人直接对话,对此印象比较深刻,而当时那个小车司机还皱着眉头、眯起眼睛,饶有兴趣地站在一边看我们聊。当时我觉得很诧异,不知道那个外国人的中文为何会说得这么好。后来我母亲告诉我说,那是个阿尔巴尼亚留学生,可能是当时在搞阿尔巴尼亚片子时阿语翻译遇到了难题,于是厂里就把正在上海学习的阿尔巴尼亚留学生找来,请他帮助听一些原片语句。要知道,在那个年代,能"用车接送"的可都是牛人,由此可见,当年为了搞内参片,上面是多么不惜工本。

在"文革"初期,上译厂所译制的那几部阿尔巴尼亚电影,一般都是由厂里派员携带完成拷贝赴北京中影公司送审的,后来到了内参片阶段,这一类的审查工作便交由上海市委负责了。一开始,在上海进行的影片审查是由时任上海市委常委、市委书记、市革命委员会副主任的徐景贤和时任上海市委书记、市革命委员会副主任的王秀珍带着几个市里的造反派头头参加。其时,上海市委设有第一书记职位,而时任市委第一书记为张春桥。有一次,当审查阿尔巴尼亚电影《宁死不屈》时,徐景贤还请来了两位上海警备区的老红军一起参与审片。在那部影片里,刘广宁配的年轻女游击队员角色有那么句台词:"会好的,会嫁得出去的。"不料,当听到这句话时,老红军心里就犯了别扭了:"这是什么话?这个时候还说什么结婚!可不可以把这个词换成我们革命的词句呢?"这下子,可

就轮到徐景贤傻眼了，他只好哭笑不得地站起来说："我们照着原片翻译的台词是不能够改动的。"听了这话，那俩老红军就"噢噢"了几声，之后便不再吭气了，于是审查也就这么通过了。

在针对内参片进行了一段时间的"集体审查"后不久，江青就指定改由徐景贤一个人单独负责对上译厂内参片的审查工作了。初期的审片是在位于康平路 165 号的中共上海市委大院（俗称"康办"）内的放映室进行的。由于市委放映室里就只有单片放映机，每当需要审片时，上译厂职工就不得不把双片放映机从万航渡路厂区拆卸后运到康平路市委放映室，然后在那里再把机器架设起来，等领导审查结束后，他们就又得再把机器拆卸并运回厂里，非常不方便。照那样搞了几次之后，徐景贤就提出，以后审片就不要在康平路市委大院进行了，而改由他亲自去万航渡路大院。据孙渝烽回忆：当时，每次有影片译制完成后，厂里就会通知康办，然后康办就会安排徐景贤去厂里审查，而徐景贤每次来厂审片的时间，就几乎都是在傍晚 7 点左右。每次来的时候，他总是轻车简从，就独自一人坐着辆上海牌小汽车来到万航渡路上译厂大院。在一般情况下，徐景贤来厂审片时就只带个司机，有时即使他的秘书同车前来，就也只能在外面等着，并不能与领导一起进入放映间看片。当时，审片用的小放映间就在万航渡路厂区大门边，里面陈设简单，面积也不大。当徐景贤来审片时，厂里的工作人员就为他在前排放一把软皮椅子，而桌子上却既无水果也无夜宵，就是清茶一杯，桌子边还放着个热水瓶。在他审片时，上译厂方面就由陈叙一带上几个主要创作人员坐在后排

陪同。每次在审片开始前，一般都是由陈叙一先给徐景贤大致介绍一下影片背景和厂里组织创作的情况，然后徐就说："好吧，那我们就看片子吧。"在孙渝烽的印象里，徐景贤是个谦谦文人，在审片时，他一般也不说话，态度十分平和，最多遇到有不明白的地方就悄悄问一句："那句话是什么意思？"一般情况下，他总是边看边问，而坐在后排的陈叙一或影片译制导演回答问题时就跟他咬咬耳朵。在当时的审片过程中，陈叙一一直表现得很轻松，而孙渝烽除了在第一次感到有点紧张，到后来也就坦然了。在历次影片审查中，徐景贤从未以激烈的态度提过苛刻的问题，也很少提出大规模修改、补戏的要求。有时，他在临走前还会说一声"大家辛苦了"之类的客气话。在通常情况下，如果他看完影片后说"可以，没问题"，这个审查就算通过了。在个别时候，徐景贤也会问一些类似"这个词是怎么回事？为什么要这么翻？你们是怎么琢磨的？"之类的问题，接下来，陈叙一或该片译制导演就会为他解释一下"原意是什么，我们是怎么样译过来的，这样意思会清楚点"，而徐景贤听后便会说"这个好"。有时，在看完影片后，他甚至还会说："你看看人家的戏演得多好，外国演员演得的确非常好，很生活，很真实！"

当时徐景贤是受江青委派来审片子的，审查完毕后如果他点了头，影片就可以直接送北京了，在审完片后，他一般都会提出些问题，而陈叙一和译制导演就要做好向他解释的准备。在孙渝烽的记忆中，徐景贤对他参与译制的影片从未提出过什么大的改动，最多也就是要求在个别地方做些小修改，大致上还算好说话。一般情况下，他也只是说一句"有一个词

请你们斟酌一下"，然后陈叙一便回答说："那我们就改一改吧。"

在整个内参片译制的历史上，制作过程最折腾的，当数英国电影《红菱艳》。当这部影片被引进国内后，北京的"左"派就扬言道："干吗一定要上海译制片厂的人配啊？北京演革命戏的人也可以配嘛！"结果，让"北京演革命戏的人"那么一配，就硬生生地把《红菱艳》给配出革命味儿来了。当第一次配音在北京完成后，江青就亲自审看了一遍，觉得实在是不行，之后，《红菱艳》的配音任务便被转交给了上译厂，而在上译厂译制的第二版，是由张同凝担任译制导演，并由上影演员中叔皇为男主角莱蒙托夫配音，同时由李梓配女主角佩姬。但不知为何，这第二版却又未能在北京获得通过，于是，上译厂便再次走马换将，先是启用了正在赋闲当"甩手大掌柜"的陈叙一，而陈叙一一出山，就顺手将正在木工间劳动改造的邱岳峰也给"解放"了出来，并由他与李梓搭档来担纲莱蒙托夫一角，而最后这一版才总算是在北京方面过了关。

"文革"时期，在与陈叙一的接触过程中，孙渝烽就觉得他在政治上很是敏感。有一天下午4点多钟，已是快到下班的时候了，陈叙一却突然让孙渝烽在当晚徐景贤来审查影片时准备回答关于"大批判"的问题。当天晚上，在审查结束时，徐景贤还觉得挺好，于是影片也就顺利通过了。但是，就在陈叙一和孙渝烽准备送徐景贤离开时，本来他都已经上车了，却忽然回过头来问道："你们这个大批判还坚持吗？"一听这句话，陈叙一就马上回答说："我们坚持。"然后，他就对孙渝烽做了个手势，于是，孙渝烽便如同一部被打开开关的留声机一样，

极其流利地开始给徐景贤汇报了："我们一直坚持所有的片子来了以后都搞大批判，有时候如果太忙了，我们就把二三部片子合在一起批判，做到重点发言，人人口诛笔伐！"听了这些话后，徐景贤就满意地对他们说："很好，这个你们要坚持下去，搞片子一定要消毒。"说完这话，他便上车走了。

那天晚上，当时家住老西门的孙渝烽同家住陕西南路的陈叙一一起骑着自行车回家，在路上，孙渝烽就忍不住开口问陈叙一："老头，你神了！你怎么知道他今天会问这个事啊？"陈叙一回答道："你不看报纸，最近这个报纸上'反击右倾翻案风'反得多厉害啊。我就是备着，万一他问，你就汇报。"此外，吴文伦也曾讲过一个故事。1976 年，上译厂为由狄安娜·窦萍（Deanna Durbin）主演的影片《美凤夺鸾》（*It Started with Eve*）配音（由刘广宁主配）。当片子译制完成之后，厂里就照例要召集有关演职员进行"批判消毒"。当时也参与了那部电影配音的吴文伦尽管在那个"消毒会"上搜索枯肠，可是他绞尽脑汁想了半天，却怎么也想不出那部影片到底"毒"在哪里，而正当他还在为自己无话可说而"愁肠百结"的时候，陈叙一就不疾不徐地开口了："这戏很毒啊，因为毛主席说'历史是人民创造的'，而它却说'历史是美女创造的'"。这下子，问题便被拎得很高、也很绝。听到这话，吴文伦当时的第一反应就是："这些权威是给整怕了。"

1949 年 8 月 17 日凌晨 3 时许，日本国营铁路公司在日本福岛县境内东北干线松川至金谷川路段行驶的上行旅客列车脱轨翻车，事故造成司机等三名乘务人员死亡，并有三十多名旅客受伤。而这个事件，就是后来被称为"日本国铁三大谜

案"之一的"松川事件"。事发次日，吉田茂内阁的官房长官增田甲子七未经调查，就指责事故为工会所为，于是，检察厅遂以"列车颠覆致死罪"起诉国铁工会会员十人及东芝松川工厂工会会员十人，并借机迫害工会和日共。1950年，福岛地方法院在初审时判处全部被告有罪，其中有十个人被判处死刑。1953年，这起案件由仙台高等法院复审，又判处十七人有罪，三人无罪，其中，铃木信等五人被判处死刑，武田久等五人被判处无期徒刑。由于当时的日本社会普遍认为该罪名并不成立，日本最高法院就于1959年否决了原判决，并将该案退回仙台高等法院重审。最后，仙台高等法院在1961年宣判全体被告无罪，而该判决于1963年由日本最高法院予以了确认，1970年，日本政府还向原被告支付了七千六百二十五万日元的赔偿金。

　　为了给受牵连的日共洗清罪名，日本左翼导演山本萨夫就于1960年拍摄了电影《松川事件》，而该片在制作完成的当年便输入了中国，并且计划于1961年8月7日下午在北京召开的"国际工会代表大会"上放映。于是，在放映日期仅几天前的1961年8月初，周恩来就亲自下令，指定由上译厂承担《松川事件》的译制任务。由于时间极为紧迫，在接到北京发来的急电后，上译厂就马上调集了本厂和上影演员剧团的精兵强将，迅即投入这部影片的译制工作中去了。该片由急聘来厂的外援日文翻译郭焎烈、朱实、谢运生担任翻译，时汉威和胡庆汉联合执导，金文江和梁英俊担任录音，并由卫禹平、高博、郑敏、梁波罗、钱国民、伍经纬、毕克、于鼎、富润生、程引、陆英华、杨文元、邱岳峰、尚华等上译厂配音演员和上影演

员剧团演员担任配音。与此同时,为了大幅缩短该片的译制生产周期,厂里还将全体演职员分为甲乙两组,分别由时汉威和胡庆汉带领轮流上阵。由于上面留给上译厂的时间极为有限,当译制工作正式开始后,翻译、初对、复对工序就被合并进行,甲乙两组译制导演、配音演员、录音师、拟音员、剪辑师、机务员、话筒员轮番上阵,人停机不停,全天候不停歇地进行译制工作。在此期间,苏秀就与翻译叶琼搭档一起做剧本初对,每当对好一段台词后,她们就把那几句话写在一张纸条上,然后拿到楼上录音棚里,交给正在里面工作的演员开始配音。有时候,由于人实在太疲倦了,苏秀写着写着台词,就竟然会在不知不觉中睡过去了,等她猛地惊醒时,就会发现自己面前的纸上,写着一串如同蚯蚓般的"鬼画符"文字。而在演职人员通宵连轴转的同时,厂里的行政人员也被分为两组,全力做好后勤保障工作。在那共计一百零八个小时的工作时间里,全体创作及行政人员非但不能回家,而且就连他们的每日三餐和夜宵,都是由食堂做好后送到工作现场的,而用自行车将配好的拷贝连同素材一起送往上海电影技术厂合成的差事,则让许金邦给包了。就这样,经过将近五天四夜不眠不休二十四小时连轴转的工作,这部在正常情况下需要四十天才能配完的片长三个多小时、总共达二十一本的上下集电影,最终被上译厂按时完成了。当影片的最后一段戏配完后,好些筋疲力尽的男演员才刚走出录音棚,就横七竖八地躺倒在下面的阳台上呼呼入睡了。

当他们顺利完成了这次"十万火急"的任务以后,上译厂"能干急活,能打硬仗"的形象,就算是在北京树立起来了,后

来,北京方面还曾发过几次类似的紧急任务给上译厂。另外还有一次,据说是为了让中国的驻外大使们了解国际动态,中央就组织了几部影片发到上海,要求上译厂赶译出来。那次,厂里基本上也是"边翻边印边配",这厢翻译还在翻剧本,那厢就已在同时打印译好的部分本子,而几乎与此同时,配音演员们就拿着刚出炉的中文台词直接进棚配音了。再后来,在"文革"期间译制的专供军队高干观看的那几部日本军国主义影片《啊,海军》《虎、虎、虎》等内参片,也都是照这个节奏完成的。

　　当年,在内参片任务最为繁重的时候,参加工作的上译厂演职员就不时被要求带好毛巾、牙刷住在厂里,大家一起没日没夜地加班工作。如果困了,就打个地铺躺一会儿,或者在休息室眯一会儿。由于当年的万航渡路录音棚里并无冷气设施,在夏季工作时为了棚内降温,厂里就搞了几块大冰块放在一个大木盆里,并用电扇对着吹。不过,为避免工作时在棚内出现杂音,在开始正式录音前还得把电扇关掉。有一次,当棚里录一场全部是男演员的戏时,上影演员康泰实在是热得忍无可忍,就一把将自己的汗衫脱了,只穿着短裤配戏。后来在"文革"结束后,还曾经有人拿这事开他玩笑说:"你为'四人帮'干活真是卖力,赤膊上阵配黄色电影。"有一天白天,为了录一场带混响效果的戏,工作人员就提前把棚门敞开,还在外面按了个小喇叭,当正式录音开始时,棚里的配音演员便开口大声喊道:"着火了,快来救火呀!"由于当时从棚里传出的叫喊声在周边一片寂静中显得特别刺耳,结果,这几声喊叫,果然就把正在楼下工作的美影厂职工给惊动了。一听到喊声,

他们便连忙冲到楼上的上译厂帮忙救火，却发现原来是虚惊一场。另有一次，厂里需要在夜里再次敞开录音棚大门录一场反法西斯影片里的戏，而在那场戏里，配音演员还要用大喇叭喊上一句"晚上9点以后随便出来的人枪毙"的台词。由于大喇叭的声音穿透力更强，并且录音时间是在夜深人静的晚上，那音量一旦出来，恐怕隔着几条马路都能被听见，加之那句台词的内容颇为"震撼"，在正式录音前，上译厂还不得不派人去当地派出所报备。

在那个年头，全国人民的精神生活极度匮乏，而"无产阶级司令部"的某些大人物们对精神食粮的需求其实也同样迫切。在那几年里，甚至有几部内参片还正在棚里录音，上海市委的小汽车就已经在万航渡路上译厂大院里等着接拷贝了。有时候，北京方面有人迫不及待地想看片子了，于是，当上海这边的上译厂前脚刚把戏配好，后脚那部影片的完成拷贝马上就会被交给等在大院里的市委专车送往虹桥机场，赶由当天的班机空运送往北京。等航班降落在北京机场后，拷贝就会由早早守候在那里的车直送钓鱼台，供"伟大旗手"等一干大人物在"与天斗、与地斗、与阶级敌人斗"之余，来享用这刚出炉的新鲜热辣的精神特供品，而此举真可谓是"一架飞机旗手笑，无人知是电影来"了。纵观全球，这种把电影当电视连续剧看的方法，恐怕也是空前绝后的"伟大创举"了。

那时，张春桥、马天水、徐景贤等上海市委领导偶尔也会以"审查"的名义要求看片子。有一次，张春桥在上海时半夜三更地突然想看电影了。在接到通知后，上译厂马上便调了拷贝送至康平路市委大院，同时，厂里还把这部影片的译制导

演和主要配音演员派到"康办",陪同张春桥一起观片。那次，当影片放映结束时，就已经是第二天凌晨了。据说，在那天深夜，张春桥的老婆李文静还亲自端了一大盘油煎馄饨出来，请几位上译厂的演职员吃夜宵，之后还安排市委车队的值班汽车把他们一一送回了家，此谓之"热炒"。

当年，"无产阶级司令部"的几位首长对不同的影片题材是各有各的喜好。例如，王洪文喜欢看狗片，而江青则喜欢看文艺片。平心而论，江青选片的眼光还是很内行的，当时她所选的一些影片还真是不错，也不枉她曾经在上海滩干过几年电影。当年，刘广宁就曾主配过一部由江青亲自挑选的美国电影《鸽子号》(The Dove)。这部影片不仅画面拍得非常美，并且影片内容也不错，后来，当该片导演查尔斯·贾洛特(Charles Jarrott)在访问上译厂时听了由刘广宁为美国女明星黛博拉·拉芬(Deborah Raffin)所扮演的女主角的配音后便大加赞赏。回国后，他很快于1985年12月7日从洛杉矶发来一封热情洋溢的信，在信中他表示："我要特别向那些将西方影片配成汉语版的中国配音演员表示敬意。坦率地说，我一向对配音的影片有种反感，我认为抹去一个演员的声音就无异于抹去其主要特征。在我看来，配音使一部影片变得平淡无味，由此我偏爱字幕。然而，在参观了上海电影译制厂之后，我不得不改变了这一观点，至少在中国是如此……对她（刘广宁）的配音技巧，我深感惊讶，因为她并没有使影片变得平庸，相反却非常生动、出色地反映了拉芬的演技……"

当年曾经令上译厂最为紧张的，倒还不是那些"普通"内参片。1974年，上译厂接到了专门供毛泽东观看的由联邦德

国与荷兰合拍纪录片《猿和人》(*Haupttitel und Credits*)配音的任务。紧接着,厂里便大动干戈地为该片配备了徐智儿、马佩、冯锋、叶琼等四位翻译及卫禹平、戴学庐、伍经纬等三位导演,然而有趣的是,为该片负责解说的配音演员,却就只有毕克一位。为了配好那部纪录片,大家就开始加班加点,拼命地赶任务。

从现在来看,我真的难以想象,当年的毕克先生,究竟是如何在三位导演的同时指挥下把那活儿干完的。后来,当这部影片译制完成时,就也是由上海市委组织部派车来厂里接的片子。当来人拿到影片拷贝后,汽车就直奔上海虹桥机场,而在那架飞机飞抵北京后,拷贝就被直送进了中南海,于是乎,毕克深沉的嗓音就直达"天庭"了……

后来有人说,做到这个份儿上,内参片也算是"通天"了。

当年,厂里在不同时期针对不同的内参片就曾经有过许多不同的分类编号方式,其中"沪内""影外""特内""影资"等名词就都是编号,并且影片下达到厂里时一律不标片名,并且编号也不按顺序,有时一号后面就直接跳到二十号,然后第三部又退到二号。那时,演职员们除了不能对家人亲友说内参片的事,即使在译制过程中,上面还规定只有参加特定影片工作的人员才能进入录音棚观片,而其他人,即便是驻厂工、军宣队里的无关成员,也都不准观看,而在那时,他们对此还颇有微词,不过却也无可奈何。当时,上译厂工宣队有一个胖胖的胡师傅就曾经发牢骚说:"我不看,我也没参加工作,我就不看,这没办法的。"不过同时他也表示:"有些工宣队员和军宣队员对此是有意见的,可这是'无产阶级司令部'规定的,我们

必须严格执行!"

关于电影译制片,还有一段鲜为人知的历史。据富润生在《译影见闻录》中记述:根据1952年4月4日政务院举行的第131次政务会议所批准的1952年电影制片工作计划,为了使得广东、广西及一些少数民族地区的人民能够看懂国产电影和苏联电影,文化部决定将一些国产片和苏联电影译制成少数民族语言版和粤语版,供以上两地及少数民族地区放映。其时,上海电影制片厂翻译片组和东北电影制片厂翻版片组都接到了少数民族版电影的译制任务,而粤语版电影的译制任务,则被单独交给了上影翻译片组。于是,过了一段时间后,上级便从广州调来二十多名演员、导演及行政人员到上影翻译片组,开始了粤语版影片的译制工作,其中,他们中的剧作家李枫[2]还担任了上影翻译片组副组长。在这批粤语版译制片创作人员中,黎海生和徐严为专职粤语版译制导演,而配音演员洪冰、李鸣、潘奔则为兼职粤语版译制导演。由于黎海生和徐严懂得普通话,而且当时厂里也缺乏译制导演,所以,他们两人还在苏联电影《马克西姆·高尔基传略》、捷克斯洛伐克木偶片《好兵帅克》、捷克斯洛伐克木偶片《金发公主》、意大利电影《警察与小偷》、罗马尼亚电影《撒谎的鼻子》等一批外国译制片中担任了普通话版译制导演。就这样,从1954至1959年,这些从广州调来的演职人员一共创作了五十三部、共计三百六十本粤语版中外影片。

在译制粤语版电影的同时,从1954至1958年,上影翻译片组还译制了二十三部维吾尔语和蒙古语的国产片及苏联、东欧电影,而其工作方法,就是将当地艺术团体的演职人员请

到上海,由上影翻译片组的一位导演带着他们对口型,搞初对和复对,搞剧本、配音、混录,并由他们自己的导演执导、自己的演员配音。后来,在经过一两部影片的实践之后,他们便掌握了译制工作的全部工艺流程。同时,上译厂还为少数民族地区培养了录音师、剪辑师、话筒员、拟音员等技术人员。据富润生记述,当年的少数民族译制片培训工作结束以后,在厂里为他们饯行的宴会上,负责培训他们的译制导演兼配音演员张捷还被能歌善舞且酒量颇大的少数民族同行灌得酩酊大醉,最后,他竟躺倒在了酒桌下面,鼾声大作。

后来,在"文革"期间及运动结束后的几年里,除了输入国内的外国影片需要在上译厂配音外,也曾经有一些从国内向外输出的中国国产电影是在上译厂配的外语,而那些为中国电影配外语的"配音演员",则就是上海各大院校的外语教师和上译厂翻译组的翻译们了。记得在小时候,我还曾饶有兴趣地坐在录音棚里看他们为即将输出到国外的英语版《闪闪的红星》配音,而当时在片中为小主人公潘冬子配音的是一位女性。据富润生所著《译影见闻录》记载,当时这部输出片由杨小石[3]翻译,杨小石和肖章导演,谭宁邦[4]、丹尼、杨小石等人配音。由于为出口国产片配音的那些人并非专业配音演员,而且当时我也根本听不懂他们在说什么,就只记得在棚里导演只是要求那些"业余外语配音演员"把口型给对上就行了,至于其他的,也就实在无法苛求了。

除了英语版《闪闪的红星》以外,从1959年开始,上译厂还译制了英语版舞剧电影《宝莲灯》,波兰语版《绿洲凯歌》,英语版《聂耳》,英语、阿拉伯语版《打倒新沙皇》,印度尼西亚语

版《英雄儿女》，英语、法语版《小花》，法语版《城南旧事》，非洲的邦巴拉语解说版《红色娘子军》，英语、法语版动画片《大闹天宫》，英、法、西班牙语版《孔雀公主》，英、法、西班牙语版《熊猫百货公司》，英语解说版《小蝌蚪找妈妈》，英、法、西班牙语版科教片《断手再植》，老挝语版科教片《养鸡》《防止病从口入》，越南语版科教片《对虾》《水面庄稼》，英、法、西班牙语版科教片《出土文物》，英、法语版科教片《大庆战歌》，英、西班牙语版科教片《秦俑》等。多年来，上译厂译制的中国输出影片类型涉及故事片、纪录片、美术片及科教片，而语种则涉及英语、法语、德语、日语、波兰语、意大利语、阿拉伯语、老挝语、越南语等十多个语种。并且，无论是中译英还是英译中，也无论是剧本翻译还是输出片导演及配音，杨小石都曾涉猎其中，为上海电影译制片事业默默地做出了许多的贡献。

　　北京所布置的内参片译制任务还在不断地下达，而神秘紧张的气氛也继续笼罩在万航渡路上译厂大院的上空。据陈叙一爱女陈小鱼回忆，在搞内参片最忙的时期，有一次，她曾到万航渡路厂里去给她父亲送饭。趁着陈叙一吃饭的工夫，小鱼就借机央求父亲让她进棚里去看一会儿电影，然而，她所得到的回答却总是"不可以！饭送到了，你就回家"。后来是一直到"文革"结束以后，在厂里开始向职工发放在新光电影院[5]放映的内部电影票时，陈叙一这才让女儿前去观看。不过，尽管陈叙一不让女儿在厂里看电影，但一贯宠爱女儿的他，却还是会经常给小鱼"说电影"，把那些女儿想看而看不到的片子，以讲故事的形式说给她听。陈小鱼记得，曾经有一次，她父亲把美国电影《红衣主教》（*The Cardinal*）从头讲到

尾给她完整地说了一遍，以至于后来当她自己去看这部影片时，就产生了有种"似曾相识"的感觉。陈叙一是真会讲故事，当年，当他那些老朋友周末在陈家聚会时，就都喜欢听陈叙一讲故事，而他则会把最新译制的那些电影的精华部分给他们绘声绘色地讲出来。据说，陈叙一在苦干剧团的那年头，由于当时大家都很穷，经常会买不起电影票，每当外面有好片子公映时，大伙儿就一起凑钱买一张票，让陈叙一一个人去看，等他看完回来后，再把整部电影给大家讲一遍。小鱼至今还清晰地记得，她父亲曾经像说书一般，将英国电影《三十九级台阶》(*The Thirty Nine Steps*)的情节声情并茂地给她讲了一遍。现在想来，不知道陈叙一的这种能力，是否跟他早年在苦干剧团所练就的"说电影"功夫以及他喜欢听评弹的个人爱好有关系。

在"文革"期间，凡参与八个样板戏创作的"样板团"艺术家们每人都能享受每月七元的"营养费"，后来到了1970年代中期，就连反反复复排演各种版本的歌剧《白毛女》的上海歌剧院，也开始给该剧组的演职员们发放营养费了。由于当时社会的商品供给非常困难，如果没有相应的实物票证，大家即便是兜里有钱，也很难在市面上买到自己想要的东西，于是过了不久，我父亲他们就一致要求将营养费折成食物发放。最后，经过歌剧院领导研究后决定，给有关演职员按照每月七元的标准每人每天发一客营养菜。其实，当时这份所谓的"营养菜"，也不过就是一荤一素，大多是一块红烧大排加青菜底或一个红烧狮子头加卷心菜底等这类家常菜。如同在一本空军子弟在叙述其父亲飞行员经历的书籍《雄鹰在天——父亲的

空军生涯》中所谈及的有空军飞行员在"三年困难时期"把飞行灶发的肉偷偷含在嘴里跑回家给孩子吃的情景一样，我父亲当时也极少会自己一个人独自享用那客营养菜。当每次在食堂领好营养菜后，他基本上都是直接把菜装在饭盒里带回家，并在晚餐时把里面的那块肉一分为三，给我母亲、我弟弟以及我增加些营养，而他自己，却瘦成了上海歌剧院著名的"三大排骨"之一。但是，反观上译厂的那些演职员们，由于他们当年并没有名正言顺地公开"为人民服务"，他们的辛勤付出，在那个年代根本就不为世人所知（或者说"根本不可以为人所知"），他们非但摊不上像样板团演职员所有的那点可怜的待遇，而且连诸如"营养费""加班费""夜餐补贴"等任何形式的福利，也是一概欠奉。据程晓桦回忆，当时，上译厂众人在内参片译制过程中所得过的仅有的"好处"，就只不过是在加班时厂里发的一点简单夜宵——也就是说，当大家挑灯夜战的时候，厂里的食堂会给这些演职员做点儿面条、稀饭。有时候给他们来碗不收饭菜票的青菜皮蛋粥，这已经很是令众人"欢欣鼓舞"了，至于别的什么待遇，当时那些演职员也就不敢奢望了。

当年，孙渝烽和伍经纬都喜欢看书，两人还经常会写点儿东西。由于当时厂里有很多片子在进入译制流程前，都会需要导演和演员去查一些与影片有关的背景资料，而孙渝烽还记得，他就曾经帮邱岳峰去借阅过有关喜剧大师查理·卓别林（Charlie Chaplin）的资料。后来在 1973 年，当上译厂译制苏联影片《解放》的时候，他们还曾去外单位借阅过《第三帝国的兴亡》（*The Rise and Fall of the Third Reich：A History*

of Nazi Germany）。由于那些书在当时属于"禁书"，如果没有上级单位的证明，就压根儿不可能借得出来，上译厂便向上级打了报告，要求批准他们到复旦大学去借，于是，在之后的一段时间里，孙渝烽就经常会与伍经纬一起穿越整个市区，到位于上海东北角的复旦大学去借书。由于路途较远，当他们一起外出工作时，两人就常常会在外面的小饭铺里解决午饭，而每到这时，平日生活颇为节俭的伍经纬便会花上一毛钱，买一包他爱吃的猪头肉，再来一杯啤酒，小小地"奢侈"一把。由于经济拮据，伍经纬抽的烟基本上都是价格便宜而质量很差的牌子，他的较早离世，应该与其早年长期的拮据生活有着很大关系。

1970 年代中期，上译厂向上海市委打了一份报告，反映说万航渡路厂区的工作环境太局促，要求换个条件好些的地方。这份报告打上去以后，当时的上海市委倒是非常重视，可能他们也觉得上译厂搞了这么些年的内参片，劳苦功高且卓有成效，所以，"无产阶级司令部"也很同意的确应该为他们改善一下那局促不堪的工作条件了。于是，徐景贤便大笔一挥，给了四处地方让上译厂挑选。其中第一处地方，是位于南京西路近石门二路口的一座别墅，就在现在"王家沙食府"的对面，里面有一幢小洋房，还外带个小花园。第二个选择是在现在位于番禺路、新华路路口的上海影城附近，第三个选择因在厂里派员观察后发现不理想而被放弃，而最后一个选择，就是位于徐汇区永嘉路 383 号内原本属于孔祥熙的别墅。从面积上来说，第一个地方比永嘉路 383 号大院小一点，但它处上海市中心最为繁华的南京西路，地理位置较为优越。然而，后

来等陈叙一考虑之后，他就觉得南京西路太闹了，而另外两处地方则由于地处偏僻或房屋条件欠佳等原因也被放弃。到了最后，厂里便选择了永嘉路大院。不过，当上译厂于1977年元月迁入永嘉路新址之时，之前把这个地方批给他们的徐景贤，却已身陷囹圄，不能再"亲临视察"了。

定好新址后，除了里面原有的小洋楼和门口的两间小房子外，上译厂又在永嘉路大院里新建了一座两层楼的录音楼、一个大放映间、一个片库和一排职工浴室，在大院里栽种了白玉兰树和花卉，此外，上面还拨了八十五万元人民币，为厂里添置了多声道录音设备及其他技术设备，而录音棚和演员候场休息室就设在了录音楼的一楼。根据富润生所著《译影见闻录》中的记述，上译厂永嘉路大院里新建的这座带中央空调设施的录音棚，是当时全国电影系统中最先进的一座强吸声录音棚，其混响时间仅0.3秒。而与此同时，这座录音棚的建成，也使中国电影录音技术从长期的传统自然混响转到使用多话筒、多声道的新型技术时代。根据影片创作的需要，录音师可以在棚内使用人工混响和延声手段，为对白和音乐进行润色加工，从而充分满足影片中各种场景对于声音的特殊要求，同时，在拥有了这座录音棚后，也使得过往在万航渡路大院时期为录混响效果而大开棚门惊扰四邻的情况一去不复返了。另外，除了录音棚和外间的演员休息室，录音楼的一楼还设有两个小放映间，二楼则是剪辑室等技术部门，而行政、财务部门和食堂，则设在了小洋楼的底楼，小洋楼的二楼是翻译组和演员组的办公室，三楼是厂图书馆，而担任厂图书馆第一任管理员的，是扮演《今天我休息》里罗爱兰一角的上影老演

员史原的妻子罗静宜。当时，陈叙一就将他们厂领导的办公室设在了一楼与二楼间夹层最靠里面的地方，而那个位置，却根本是个终年不见阳光的所在。同时，陈叙一还把外面光线较好的地方让给了生产办公室，还把二楼朝南向阳的两个大房间中靠西边的一大间给了演员组，靠东面的一大间给了翻译组，而他自己的办公室，则设在了东面夹层最靠里面采光很差的区域里。在搬入永嘉路新址后，厂里还添置了一台在当时显得极为稀罕的大屏幕彩色电视机，而那台电视机，就被放置在了孔祥熙别墅小楼的底层，供厂里职工及家属观看。当年，在有了这台彩色电视机后的几年里，就有一些住得离厂较近的演职员，会在晚上带着家属来厂里看电视。记得在上译厂搬入永嘉路大院不久后的1977年春季的一个傍晚，我父母曾带我们兄弟俩专程去厂里，从那台电视机里观看了中央电视台转播的由李德伦先生指挥中央乐团演奏的《二泉映月》和《贝多芬第五"命运"交响曲》。那场为纪念贝多芬逝世一百五十周年而举办于北京民族宫礼堂的音乐会，是"文革"后西方古典音乐作品在中国的首次演出。由于这是我人生中第一次听贝多芬的作品，对此我印象极为深刻。

　　苏秀曾经讲过，她觉得"文革"中的上海电影译制厂，就真像陈丹青所说的——是"一片编外的天空"，几乎没受社会上多少影响。我想，这应该是拜"伟大旗手"和"无产阶级司令部"所需的精神特供任务所赐，而其中的代价，就是上译厂演职员抛家弃子，长期超时间、超负荷地工作。记得有一年，厂里连轴转配戏，结果先是刘广宁把因长时间加班而引发了哮喘病的苏秀送入医院，而后再将其送回了家，然而过了才没多

久，她自己也因过度疲劳而失声昏倒，最后，陈叙一只得再次派出厂里的小车，由丁建华将刘广宁送回了家。

在年纪很小的时候，我的脑海里就深深印了这么一个场面：在上译厂万航渡路大院的录音棚里，黑暗中的银幕上正在放映一组华丽的电影画面。在一个悬挂着水晶大吊灯的大厅里，一群身着燕尾服、衣冠楚楚的绅士和军装笔挺、胸前勋章闪亮的军官在衣香云鬓、觥筹交错中穿行、交谈。当我的眼睛像电影镜头一样，从银幕上方摇到银幕下方的时候，我就看到前方一个穿着旧棉袄、手里端着剧本、背对我站在话筒下木架子前的男人背影，当时，那个人正在聚精会神地盯着银幕上的人物口型，同时口中吐出一句句清晰而自信的台词，而当时我还注意到，那位男演员所穿棉袄的右手肘部有一大块补丁。现在，我已不能确定当年的话筒前是演员组里哪一位的身影，但当时银幕上下巨大的场景差异，却还是在我幼小的心灵留下了难以磨灭的印象，而这其实也就是当年中国知识分子与西方相同社会阶层在生活水准上鸿沟般差异的真实写照。在那个年代里，上午在黑暗的录音棚里，这些配音演员的眼前出现的常常是繁华的街道、豪华的轿车、宽敞的别墅、笔挺的晚礼服，以及精美的威士忌、雪茄、鱼子酱，而彼时中午的下班铃声，就会在顷刻间把他们拉回到现实中来。当走出录音棚后，在他们面前的午餐饭盒里放着的，就依然是萝卜、青菜，而众人身上的破旧衣服，也同样在阳光之下一览无余。

就像厨子总会比食客早品尝到美味佳肴一样，配音艺术家总是会比北京"无产阶级司令部"的大人物稍早领略到那些外国影片。但即使是在为大人物烹制精神大餐过程中留在配

音演职员嘴边的那一丁点儿可怜的"油渍",上面也试图通过"消毒"的方式,想方设法地把那些美好的印象从他们的记忆中抹去。因此,那时配音演员们对他们工作"痴迷"的原因,除了对艺术的渴求和挚爱以外,这份工作便能够让他们在录音棚与世隔绝的那段时间里将自己融入角色,并跟着银幕上的角色重新体会做人的尊严,从而令自己暂时忘却棚外社会现实的残酷。我想,这恐怕也是当年作为一名配音演员的职业吸引力所在吧。

从 1970 年代初至"文革"结束为止的整整六年多时间里,应该说,上译厂的艺术家们(其实还应该包括上海电影制片厂和上海电影乐团的众多艺术家以及上海各高校的外语老师)就像是被逼蒙上眼睛推着重磨的驴,兢兢业业地负重前行,他们接二连三地连续译制出一大批直到今天也堪称"空前绝后"的译制片精品,从而在那个从物质到精神皆极为匮乏的年代里,大大满足了高层衮衮诸公对于他们自身精神享受的巨大胃口。幸好,随着 1976 年 10 月的来临,当年的很多内参片开始陆续得以在社会上公开放映,使得那些影片从高层的"精神小灶"进入普通人的"精神大灶"中。这些精品甫一面世,便激情遭遇了中国观众已饥渴长达十年之久的心灵期盼。那些译制片一经公映,就几乎炮炮打响,从而使默默无闻了多年的配音艺术家终于得以直面观众,并获得他们应有的社会尊重。据刘广宁说,她当年配的内参片至今都还有一半未曾面世,而那些大量的内参片,在供江青等"无产阶级司令部"大员观赏之后,除了"文革"后公映的那部分以外,剩下的还有相当一批就此被存进了中国电影资料馆压箱底,至今未能重见天日。

当时，在作为内参片的电影上面，译制演职员的姓名字幕表、上译厂厂名、影片出品国等有关信息一律都不能打，因此，包括上译厂和参与配音的上影电影演员在内的所有创作人员，就只能"隐姓埋名"地默默工作。所幸的是，他们炮制出的"好肉"，最后总算没有全烂在"无产阶级司令部"的那口锅里，其中相当部分作品最终还是得以面世，用文化滋养了中国普罗大众的心灵，以文明教化了人们被磨砺已久的灵魂，并在中国电影史和上海文化史上留下了浓墨重彩的一笔。

注释

1. 八大样板戏，即现代京剧《红灯记》《智取威虎山》《沙家浜》《海港》《奇袭白虎团》，现代芭蕾舞剧《红色娘子军》《白毛女》，交响音乐《沙家浜》。

2. 李枫(1912—1984年)：原名李成乐，又名李学萍、李端民，广东斗门八甲乡人(今珠海市斗门区斗门镇八甲村)。李枫出生于华侨家庭，幼年在家乡及澳门上学。1930年，李枫到广州念高中，翌年入中国新闻学校，并于1933毕业，其间与后来担任过中共香港工委宣传部长的邝任生结为至交。抗日战争爆发后，李枫追随邝任生开展各项抗日活动。1939年，他到澳门担任《大众日报》编辑，1940年，他担任香港大观影片公司宣传部主任、编剧等职，同年加入中国共产党。1946年，李枫在港创办"中原剧艺社"，接纳了一批党员和进步文化人，后又投资合办中侨旅行社、新中洋行、茂生船务行等，作为共产党在香港的活动据点。1948年10月，李枫创办的企业被港英政府封闭，他个人遭到通缉，于是只好潜离香港来到台山，担任滨海纵队政工队指导员。新中国成立之初，李枫任台山县民政科副科长，1952年秋，他调任上海电影制片厂翻译组副组长，1959年后，他又被调回广州，先后担任珠江电影制片厂宣发科副科长及致公党广东省委主任秘书。在"文革"期间，他备受迫害。1978年被调至广东省文史馆工作，病逝于1984年。

3. 杨小石(1923—2017年)：著名翻译家，英语教育家，上海外国语大学英语学科创建人之一、教授，1948年毕业于复旦大学外文系英语专

业,获学士学位,曾先后在上海私立华侨中学、上海私立中正中学、上海光华大学、上海第二军医大学工作。1956年,杨小石调入上海外国语学院西语系英语教研组工作,先后任教研室主任和系副主任、主任、名誉主任,并于1980年被评为教授、博士生导师。在1989至1991年,他先后在美国北亚利桑那大学(Northern Arizona University)和艾奥瓦州瓦特堡学院(Wartburg College)担任客座教授,历任中国外语教学研究会常务理事、中国英语教学研究会副会长、美国文学研究会理事、上海翻译家协会理事。在1971至1997年,杨小石教授曾参与上译厂译制的美国电影《两个肯尼迪》(*The Two Kennedys*)、《简·爱》、《琼宫恨史》(*Queen Christina*)、《空谷芳草》(*The Valley Of Decision*)、《苏伊士》(*Suez*)、《无事生非》(*Much Ado About Nothing*),以及中国电影《闪闪的红星》等影片的翻译、输出片译制导演及配音工作。

4. 谭宁邦(1916—2001年):原名Gerald Tannebaum,美国人,出生于巴尔的摩,毕业于美国西北大学。第二次世界大战期间,谭宁邦以上尉军衔服役于美国陆军。1945年,谭宁邦作为美军无线电台成员到中国重庆及中印缅战区司令部工作,他建立了"军队网络"(中国部分)并担任副主任,同时兼任上海XMHA电台指挥官。1946年,他作为联合国善后救济总署官员回到中国。1947年,应宋庆龄之邀,谭宁邦从美军退役后留在中国担任中国福利基金会执行委员会委员兼总干事,并兼任宋庆龄的英文秘书。同时,他还担任美国战灾儿童义养会中国分会总干事。在担任宋庆龄秘书期间,谭宁邦曾帮助美国人阳早、寒春夫妇面见周恩来并投奔共产党控制区。后来,在中国福利基金会改组为中国福利后,他改任中国福利会顾问。1962年,他曾为中国福利会儿童艺术剧院将美国作家马克·吐温(Mark Twain)的儿童文学名著《哈克贝利·芬历险记》(*Adventures of Huckleberry Finn*)改编为儿童剧。后来,他于1972年回美国定居。在华居留期间,谭宁邦曾经活跃在银幕上,他曾在中国电影《停战以后》中扮演北平军事调处执行部美方代表费丁,在《白求恩大夫》中扮演加拿大医生白求恩(Norman Bethune),在《林则徐》中扮演英国鸦片贩子、宝顺洋行大班颠地(Lancelot Dent)。另外,谭宁邦对中国电影的对外输出工作也做出了不小的贡献,他曾经为中国第一部舞剧电影《宝莲灯》担任英语翻译与解说,为英语版中国电影《聂耳》配音,并为国产美术片《小蝌蚪找妈妈》担任翻译和解说。后来,他还曾经向北京人民艺术剧院推荐了美国剧作家阿瑟·米勒(Arthur Miller)。而米勒于

1983 年来华，在北京人艺亲自执导了他的著名话剧《推销员之死》
（*Death of a Salesman*）。

5. 新光电影院：当时上海市电影局放映内部电影的主要场所之一，位于
上海市黄浦区南京东路后面的一条小马路宁波路上。

　　"文革"一开始,身背沉重历史包袱的邱岳峰在 1949 年所做的"解放后可以过上好日子"的美梦,可谓是彻底地"烟消云散、随风飘去"了。在 1956 年他父亲去世前后,邱岳峰就被打成"历史反革命",他的养母(邱岳峰子女口中的"中国奶奶")先是独自一人居住在虹桥路,而后在身患重病后,她便被邱岳峰接到了自己家里,最后在南昌路钱家塘邱家去世。养母去世后,邱岳峰又在"文革"开始前将他的俄罗斯籍生母(被邱岳峰子女称为"外国奶奶")从福州老家接到上海,一家老小七口人在风雨飘摇中挤在那间十七点二平方米的小屋子里,一起过着经济困顿、政治煎熬的日子。

　　由于戴着一顶"历史反革命"的帽子,邱岳峰从"文革"伊始便受到造反派的"极大关照"自不必言,而且就连他在里弄生产组工作的妻子,也由于受牵连于他的历史问题,而被搞得

狼狈不堪。"文革"初期的一天，邱岳峰妻子所在里弄生产组的一个造反派头头就吓唬她说："当年邱岳峰拿着枪去查户口，而你当时也在！"听了这话，邱岳峰的太太便感到非常惊恐，而邱岳峰知道此事后也顿时紧张起来，于是他就跟太太说："你走吧，离开上海出去避一避。"就这样，邱岳峰的太太被迫离家出走，远赴宁夏，到她弟弟那儿去躲避了一段时间。而彼时双目失明、瘫痪在床的邱岳峰生母还主要是由他妻子照顾的。好在邱岳峰有一个在徐汇区中心医院工作的医生朋友，会不时地过来为老太太诊疗。直到有一天晚上，老太太看来实在是拖不下去了，邱岳峰就又把那位医生朋友请了来，问老人是否还有救，而那位医生当时便劝告他说"没有必要再救了"——除非邱岳峰有这个精力和财力一直维持，况且，如果就那么拖着，对老太太来说也是极大的痛苦。

　　1967年的某天，老太太终于从南昌路家中"驾鹤西去"，接着，邱岳峰自己很快就毫无悬念地被关进了"牛棚"。接下来，本来就喜欢干木匠活儿的他，便先后在作为"牛棚"的位于万航渡路厂区内和奉贤文化干校里的两处木工间，"非常老老实实、绝不乱说乱动"地干起了木匠活儿。同时，在每天回到家后，邱岳峰还要接受家庭所在地居民委员会的监督，被勒令天天提着扫帚扫弄堂，搞得他是在单位和家里两头受苦。在那段时间里，邱岳峰就如同"惊弓之鸟"，整天活得提心吊胆。有一次，他甚至在"牛棚"里对潘我源说："小潘，我昨天一夜没睡。"当潘我源问他"为什么"时，邱岳峰就说："我怕，我没有安全感，我觉得随时随地生命都受到威胁。"而潘我源就很理解他，她曾说过，邱岳峰的"怕"，不是"怕死"，而是怕作为人的尊

严受到伤害。

在"文革"时期，邱岳峰原本就显得很是紧巴巴的每月一百零三元钱的"文艺十级"工资，很快也就被扣发了，取而代之的，是造反派按照"家庭成员每人每月十二元"的标准，发放给他全家每月六十元的生活费，而这么一来，对于经济本来就不宽裕的邱家而言，就更是雪上加霜了。幸好，当时邱必昌已经工作了，有了自己的收入，这样，那六十元就等于是家里其余五个人每月的生活开支。在他们生活最困窘的时候，邱岳峰就不得不经常向朋友、同事甚至邻居告贷。有一年春节，他曾经写了张纸条，让长子邱必昌拿着去到南昌大楼刘琼的家里，向他借了五元钱。之后，邱岳峰还曾多次向好友韩非借钱应急。不过，他当时借贷的金额并不大，每次就三元五元，最多也不超过十元。邱必昌告诉我，在那个时期，他们全家是从不进银行的，因为根本就无钱可存，而他们经常是在月底前二十几号时全家人就总共剩下两元钱，在那种情况下，邱岳峰有时还会硬着头皮向楼下一户条件较好的邻居借点钱周转一下。"文革"前的邱岳峰是吸烟的，他平时抽的，就大多是类似不带过滤嘴的飞马牌等的中档香烟。由于邱岳峰在钱家塘弄堂里的人缘较好，他每次买烟时就从来不用付现钱，全部都是赊账的。平时，他会从弄堂里的小烟杂店整条地拿烟，到月底发工资时再一块付账。后来到了"文革"中期，或许是考虑到儿子的健康，邱岳峰就让自己两个已开始抽烟的儿子邱必昌和邱必明把烟戒掉。有一天晚上，邱岳峰正在家里抽烟，而此时恰好邱必昌在一旁也点上了一支，于是，邱岳峰就突然发火了："告诉你别抽、别抽，还抽！现在我不抽了，看你们还抽不抽！"

说着话,邱岳峰便一把将自己手中的烟给捏了,并就此再未碰过香烟。父亲的这个举动令儿子邱必昌非常佩服——因为日后他自己也曾多次试图戒烟,但均以失败而告终。所以,这次"三娘教子"的最终结果,是邱岳峰这个当爹的一下子把烟给戒了,而他的两个儿子却一直抽到了现在。

后来,除长子邱必昌以外的其他三个子女分别去了外地和市郊农场务工、务农,他们家的日子也就这么一天天地混了下来。岂料屋漏偏逢连夜雨,干着干着,邱岳峰却偏偏又不慎在厂里重重地摔了一跤,并且还把腿给摔断了,于是,他就只好在家休养了一段时间。然而,还没等他的腿完全好利索,厂里的造反派就登门"拜访"了。他们来到钱家塘邱家楼梯下,仰起头扯着嗓子大叫:"邱岳峰,明天早上8点钟到厂里报到!"然后连楼也不上,便扬长而去了。第二天,邱岳峰就只好拖着伤腿,硬撑着回厂去"鼓足干劲,力争上游"了。因此,直到最后的岁月,如果仔细看就会发现,邱岳峰走路时其实是有点儿瘸的。

都说是人算不如天算,在"文革"最初那几年动荡的时期过去之后,从1970年开始,上译厂接到了北京"无产阶级司令部"交付译制八部内部参考片的"伟大任务"。这八部影片被编号为"沪内1—8号",分别是"沪内1号"法国故事片《红与黑》、"沪内2号"法国故事片《俊友》、"沪内3号"英国纪录片《战火中的城市》(又名《三城》)、"沪内4号"英国故事片《红菱艳》、"沪内5号"英国纪录片《学生之死》(*Death of A Student*)、"沪内6号"英国纪录片《游行》(*The Demostration*)、"沪内7号"美国故事片《舞宫莺燕》(*The*

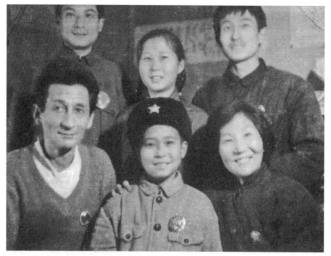

邱岳峰全家"文革"时期的合影
前排左起：邱岳峰、幼子邱必昱、邱岳峰妻子
后排左起：次子邱必明、女儿邱必昊、长子邱必昌

Unfinished Dance）、"沪内 8 号"日本故事片《军阀》。其中，编号为"沪内 4 号"的《红菱艳》，则成为一双有力的命运之手，实实在在地扭转了邱岳峰当时的困境。

《红菱艳》在中国的译制过程着实是"一波三折"。一开始，这部片子其实是由北京某电影制片厂译制的，但是由于配音效果不佳，影片继而被北京方面转发到了上译厂。《红菱艳》在上译厂译制的第一个版本是由张同凝导演，并由中叔皇和李梓主配的。但是，等由上译厂负责译制的第二轮配音结束后，江青却不知为何还是感到不满意，于是，该片的译制导演就被换成陈叙一，而为片中男主角莱蒙托夫配音的演员，则被陈叙一换成邱岳峰。

至此，就该片此次配音的阵容而言，便已经是"第三梯

队"了。

《红菱艳》是邱岳峰在"文革"期间主配的第一部西方电影。据邱必昌回忆，对于该片中莱蒙托夫一角的人选问题，曾经在上译厂当时的"革命领导层"内部，还发生过一场激烈的争论。那时，作为厂里"革命领导班子"两大阵营的工宣队和军宣队各执一词，工宣队认为莱蒙托夫由毕克配最为合适，而另一方的军宣队则认为非邱岳峰莫属。于是，一个范围颇大的"扩大会议"，便参照"文革"中"发动群众"的标准模式召开了。当时与会的不只是导演组和演员组的创作人员，而且就连厂里的工人和食堂炊事员都被一并"发动"了起来。就这么，经过一来二去几个回合的争论，最后还是由陈叙一一锤定音，决定由邱岳峰担纲莱蒙托夫一角。

就这么着，前一天还在木工间夹着尾巴、默默无言的"邱木匠"，第二天就过上了早晨 5 点钟起身作为"清道夫老邱"去扫家里附近的弄堂，然后上班进棚做趾高气扬的芭蕾舞团老板"莱蒙托夫"的那么一种"身份分裂"的日子。

然而，这个在当时可谓是天上掉馅饼的好机会，却立刻使邱岳峰感觉"压力山大"了。当年，为了以春秋笔法逼真演绎影射希特勒的大独裁者亨克尔一角，查理·卓别林在其自编、自导、自演的第一部有声电影《大独裁者》中，别出心裁地用英语读了一大段希特勒在演说时声嘶力竭的胡言乱语，然后再倒着放出来，从而营造出类似德语但无实际意思、却又能够令观众完全理解角色语境的绝佳台词效果。不过，与卓别林相比，刚出木工间的邱岳峰却绝无如此的创作自由，在经历了过去十几年的折腾，特别是经过"文革"初期的"深度灵魂触及"

后，邱岳峰已经是犹如惊弓之鸟了。要知道，当时《红菱艳》一片可是一部给"无产阶级司令部"做参考的重要影片，而他自己，却又已经有很长时间不曾在话筒前好好工作过了，因此，能否配得好这个角色，当时邱岳峰心里可真的是一点底都没有。他担心，如果配得成功倒还好，但如果弄不好的话，他就又要倒霉了。在邱必昌的记忆里，在配《红菱艳》的那些日子里，他父亲在家几乎什么事都不干，天天就是闷头准备台词。在那个阶段，除了能搞业务了，邱岳峰在其他方面的境遇似乎并无太大改善。由此可见，银幕上西方人物与银幕下东方配音演员之间的命运、处境落差竟如此巨大，令人难以想象他当时的心情。不过，对于当时的邱岳峰而言，能够配戏，特别是还能配主角，就已经是不折不扣的天降甘霖了。这突然的命运逆转对他而言，与台湾作家唐鲁孙在其作品中形容某人突然当上大官时所用的"正在地里拾大粪，官从天上掉下来"的感觉，简直就是如出一辙了。在后来完成的译制片《红菱艳》里，银幕上那个霸气十足的芭蕾舞团老板莱蒙托夫所透出的声音气质自信而优雅，让人根本听不出这是一个由当时正处在极其艰难卑微的处境下，不得不低着头夹着尾巴处处小心做人的"历史反革命"所演绎的角色。

　　在《红菱艳》顺利完成并审查通过之后，邱岳峰就再次被打发回了木工间。不过，一旦新来的内参片中有适合他的角色，邱岳峰就会再次被"提拔"到录音棚里参加译制工作。就在这样一种时断时续的状态下，他又接连参与了阿尔巴尼亚电影《脚印》《勇敢的人们》《天亮的时候》，联邦德国和罗马尼亚合拍影片《罗马之战》，苏联电影《湖畔》以及法国电影《巴黎

圣母院》的配音工作。1972 年，英国电影《简·爱》的译制任务下达到了上译厂，担任该片译制导演的陈叙一很快便开出了该片的角色分配名单，其中，就准备让邱岳峰为美国著名演员乔治·斯科特（George C. Scott）扮演的男主角罗切斯特配音。没想到，这份演员名单刚送上去后的第二天，厂里的"群众意见"却就又来了，反对邱岳峰担此重任，并建议导演换人。然而，陈叙一却坚持己见，认为没办法换。他表示："如果要保证质量，就只有邱岳峰配罗切斯特最合适。"于是，军宣队和工宣队就只好再次坐下来开会研究。到了最后，还是军宣队比较"识时务"，说"既然上面指定让陈叙一来负责搞内参片，他就是权威专家，而且连中央都相信他，我们就不要反对了嘛，他要用谁就用谁，反正我们把报告打上去就可以了"。

就这样，邱岳峰才正式被确定担纲这个后来在中国电影译制片历史上堪称经典的罗切斯特这一角色了。

其实，邱岳峰自己很早就一眼瞄准了这个机会。在看了原片之后，他便主动表示"要下功夫准备"。邱岳峰对于《简·爱》的准备功夫非常到家，在该片的译制过程中，他每天早早地就来到厂里做准备，甚至在棚里工作时整个人都表现得非常严肃。据孙渝烽回忆，在《简·爱》的配音过程中，有一件事令他印象特别深刻，那是在影片开始录制两天后，邱岳峰就准备要配罗切斯特与简·爱发生争论后简·爱愤而出走，而罗切斯特则绝望地大声呼唤"简、简"的那场激情戏（一个非常经典的片段）。由于陈叙一在录音时有个"先易后难"的习惯——就是他从不会从第一段按顺序录到最后一段。一般来说，陈叙一总是先安排录一些过场戏，等演员把握好人物基调

后再开始录重场戏,而那天,就是这么个配"重场戏"的日子。

那天一大早,邱岳峰捧着个装茶水的大口玻璃瓶走进了录音棚,而孙渝烽一眼就看到他手中捧着的玻璃瓶,里面泡着几片当时市面上非常罕见的西洋参。孙渝烽惊奇地问他:"哎,你今天怎么会有西洋参的?"邱岳峰说:"我怕我顶不下来,好不容易搞了几片西洋参泡在里面,很贵的。"

当天下午上班后一开始就是录这场戏,邱岳峰一上来就连续来了几遍,而那几遍在当时棚里的同事们听来,都觉得他配的效果差不多已经可以了,然而,身为该片译制导演的陈叙一,却始终跷着二郎腿在那儿边看边抖。由于他在思考问题或表示不满时就喜欢抖腿,潘我源曾经笑称,陈叙一那些"神来之笔",都是从他那个腿里"一抖一个词、一抖一个词"那么抖出来的,当时在棚里的人都知道,他这一习惯性肢体语言所传达的意思,就是"这戏不能过"。

一时间,棚里的空气似乎有些凝结了。陈叙一坐在椅子上抖着腿,而话筒前的邱岳峰已经实录了两遍,在现场的同事们都感觉他其实真的已经配得很够意思了,于是大家都望着陈叙一,而陈叙一呢,却还是在那儿不停地抖着他的腿……

邱岳峰一看这阵势,就干脆地对陈叙一说道:"老陈,我再来一遍吧。"

"好,再来。"

又来了一遍,邱岳峰自己又说:"我口型不好,再来!"

陈叙一想了想,说道:"这样吧,放两遍有声,再放一遍无声,让他休息一下,喘口气。"

在片刻的休息之后,棚内再次进入实录,邱岳峰又一次发

出声嘶力竭的喊叫，而一直在旁边目睹着这一切的孙渝烽，此时就听到邱岳峰的嗓子都已经有点嘶哑了。

等这次的实录刚一结束，大家扭头一看，便发现陈叙一的腿不抖了。

"过！"

直到这时，邱岳峰才停下来喝了口水，而他的心，也总算是定下来了。

事后，孙渝烽还曾经问过陈叙一："我觉得前面听着都挺好了……"

而陈叙一却回答说："不够揪心，要揪心，要喊得让简·爱揪着她的心，把她揪回来！"

陈叙一就是这样，当在录音棚里工作时，他的指令通常非常简单："不够，这个地方是不是再浓一点儿、再浓一点！"就一句话，简洁明了。而那天，他也就只对邱岳峰提点了一句："要揪心。"而邱岳峰一听就明白了："再来！"

也许邱岳峰对罗切斯特的演绎太完美了，在若干年后，当陈丹青到美国后去看《简·爱》的原版片时，在他的耳朵里回响着的，却都是邱岳峰的声音，以至于他表示"简直不能忍受《简·爱》中罗切斯特的扮演者乔治·斯科特的声音"，而当我在1980年代观看斯科特主演的另一部影片《巴顿将军》（Patton）的原版片时，竟然也有着同样的感觉。不可否认，乔治·斯科特是个伟大的演员，但是，至少是在中国放映的中文版译制片《简·爱》里，他的光辉形象，却不幸生生地让邱岳峰的声音给比了下去。

在配完《红菱艳》以后，感觉神清气爽的邱岳峰就不禁有

点"飘飘然"了。由于《红菱艳》中的芭蕾舞团老板莱蒙托夫留着一撇漂亮的小胡子,在配完这部影片后,邱岳峰居然也留起了胡子。可才过没多久,工宣队就直接给他撂了句话:"老邱啊,你不要翘尾巴!"而这句"醍醐灌顶"的话,就猛地一下子把邱岳峰刚刚复萌的"小资情调"给打了个精光。当天下班回家后,他便立刻把他那新留的小胡子给刮掉了。当时他的妻子觉得有点奇怪,还问过他"为何要把胡子刮掉"?而邱岳峰就心有余悸地回答道:"工宣队跟我讲了,'老邱啊,你不要翘尾巴'。"

　　虽然邱岳峰的日子在"文革"初期那几年里非常难熬,然而,在那个时期里,比他日子更难熬的却大有人在。1972 年,在沪宁线上的江苏省龙潭监狱("文革"时期更名为"江苏省第九劳改队")里,就发生了一个与美国电影《肖申克的救赎》(*The Shawshank Redemption*)中的一个情节极为相似的场景。《肖申克的救赎》中蒂姆·罗宾斯(Tim Robbins)扮演的主人公银行家安迪·杜佛兰因被指控枪杀了妻子及其情人,而被判处了无期徒刑。在之后长达二十年的服刑期内,他每天都用一把小鹤嘴锄在自己所住监房里挖着一个遮在一张明星丽塔·海华丝电影海报后面的洞,最后终于从那个洞里逃出生天。在这部影片中有这么个情节,就是他将自己反锁在监狱广播室里,用高音喇叭向外播放莫扎特的歌剧《费加罗的婚礼》(*Le Nozze di Figaro*)第三幕中伯爵夫人和苏珊娜的二重唱《晚风轻拂的树林》。在那个场景里,音乐使牢笼中的囚徒们在精神上暂时挣脱了沉重的枷锁,重新唤起了他们心底的人性和希望。

1965年12月9日是一个普通的日子，但就在这一天，一位资深译制片影迷张稼峰，由于在与南京大学法国外教和中苏自费旅行团成员的交流中在言词间对"伟大领袖"有所不敬而遭到逮捕。之后，他被判处有期徒刑九年，并被投入当时名为"江苏省第九劳改队"的龙潭监狱。入狱之后，由于再次受到其兄以及他同学朋友事情的牵连，张稼峰在监狱里饱受折磨。有一年夏天，他因拿家人送进监狱的法语版《毛主席语录》背法文单词，而受到狱方的惩罚，并被关进了俗称"小号"的禁闭室。由于禁闭室的面积才不到两个平方米，对于被"关小号"的犯人而言，令他们最难受的时间，就莫过于夏天了。由于狱方一般不让小号里的犯人洗澡（虽然看守偶尔也会因一时心血来潮，而让犯人出小号用自来水冲洗一下身子，但在绝大多数情况下，"洗澡"对于犯人而言，根本就是一种奢望），一个夏天下来，张稼峰说那时他身体所散发出来的味道，就已经不是仅仅可以用"汗臭"来形容，而是一种发酵过的类似水果糖的味道了。当时，憋在小号里的他，就是通过回想他以前读过的书、看过的译制片、听过的古典音乐来打发难熬的时间，以防止自己精神崩溃。

作为对劳改犯进行思想改造的一部分，有时晚上劳改队会在院子里为犯人放映露天电影，而所放的片子，就基本上是《海港》《智取威虎山》之类的革命样板戏。一天晚上，正蹲在小号中忍受着酷暑和蚊叮虫咬折磨的张稼峰，却突然听到远处的院子里传来了他非常熟悉的配音演员邱岳峰的声音——原来，那天晚上劳改队正在院子里放映阿尔巴尼亚电影《第八个是铜像》。当时，张稼峰便马上竖起了耳朵仔细倾听，于是，

他就清清楚楚地听到了里面夹杂着邱岳峰配音声音的一句台词："盐是属于人民的,因为海是人民的。"对于当时正身处牢笼的张稼峰来说,邱岳峰的声音,就仿佛是来自天国的天籁之声,令他极为感动。"上海电影译制厂的那帮人还在!"对于正在监狱小号中饱受折磨的张稼峰而言,这个消息无疑是个极大的宽慰。虽然他还身陷囹圄,虽然"文革"的邪火还在神州大地燃烧,但至少邱岳峰、李梓、赵慎之这帮人还在。这个在张稼峰看来是很重大的信号,便重新燃起了他对未来的希望。当时张稼峰就想,总有一天自己会走出监狱的! 只要不死,总有一天,他就能再次听到上译厂的配音!

就是靠着这股信念,张稼峰终于熬到了1974年12月8日他出狱的那一天,并且后来他还与赵慎之、苏秀等老一辈配音演员交上了朋友,并交往至今。

虽然政治压力还在,虽然还不能"翘尾巴",但邱岳峰毕竟还是作为主力配音演员回到了录音棚里,回到了话筒前面。从1970年的《红菱艳》开始,到1976年"文革"结束后的几年时间里,邱岳峰先后主配了包括《最后的特工队》、《罗马之战》、《湖畔》、《巴黎圣母院》、《简·爱》、《白玫瑰》(*La Rosa Blanca*)、《在那些年代里》(*Aqusllos Anos*)、《红莓》、《舞衫骑尘》(*The Black Bart*)、《红袖倾城》(*Fiesta*)、《春闺怨》(*The Unfaithful*)、《化身博士》(*Dr. Jekyll and Mr. Hyde*)、《同是天涯沦落人》、《屏开雀选》、《女人比男人更凶残》、《基督山恩仇记》(*The Count of Monte Cristo*)、《碧云天》(*Blue Skies*)、《音乐之声》(*The Sound of Music*)、《猩猩征服世界》(*Conquest of the Planet of the Apes*)、《谍海群英会》(*The

Quiller Memorandum）、《绑架》、《琴台三凤》（*Three Daring Daughters*）等一批欧美日优秀影片和一些阿尔巴尼亚电影。其中，邱岳峰为《简·爱》男主人公罗切斯特的配音，日后便成为他配音艺术的风格标签，至今还为中国译制片影迷们所津津乐道。

穿上『红舞鞋』的天蝎座

乔榛是个"天蝎座"。据说，这一星座的人对互不相同的和互不相融的事有特殊的兴趣，喜欢探究事物的本质并加以区别。他们有一双极其敏锐的眼睛，能洞察人性的弱点。另外，他们的神秘性、极端性、好斗性和狂热性，也常常给人们留下深刻的印象。天蝎座喜欢亲自动手去改善自己的工作和生活环境，而不喜欢无所事事和庸庸碌碌的生活——那会使他们丧失生机和活力。他们从不愿承认失败，喜欢戏剧性的场面，并且永远不会忘记自己所受的伤害和失败的教训。

乔榛出生于上海县闵行地区祖祖辈辈与艺术并不沾边的士绅大家。乔家最早是在元朝末年被朝廷由河南商丘派遣至松江担任松江知府的，从此，乔氏家族在江南立足生根，开枝散叶。当年的松江府，也是上海历史文化之根，所以，坊间便有了"先有松江府，后有上海滩"之说。在明嘉靖四十四年，乔

氏族人乔懋敬进士及第，后官至福建按察司佥事及湖广右布政使，颇有作为。在福建任职期间，乔懋敬撰写了《古今廉鉴》共八卷，记载了自春秋至明代的清官事迹，而此书后来还被收入《四库全书》。乔懋敬之子乔一琦文武双全，他坚持"工八法"（医学、武术、书法等），膂力过人。一次，乔一琦在友人家做客，却被顾姓狂生当面侮辱。乔一琦忍无可忍，提出要与顾某角力，方式是坦腹各吃对方三拳以决胜负，而且乔一琦还让顾某先打自己。对方一听，心中暗喜，遂重拳猛击乔一琦，但三拳之后，乔一琦竟然若无其事，然而，待乔一琦还击时，他只一拳上去，顾某就已是口吐鲜血，倒地不起，踉跄而归，其后不到三个月便伤重而死。明万历二十年（1592 年），日本关白丰臣秀吉发兵侵略朝鲜，朝鲜向明朝求援，万历皇帝便发兵援朝，史称"万历朝鲜之役"。海上倭警传来后，松江和苏州等地一片混乱。为了保卫家园，吴中子弟王士骐、王士骕兄弟便开始招兵买马，以备不测。由于王士骕还与上海人乔一琦、无锡人秦灯关系亲密，故他们三人便一起商议聚众联防，灭倭立功。然而，由于这些豪门士绅子弟年少轻狂，过于招摇，且当时很多缙绅世家利用"通倭"的罪名相互诬告和倾轧，就有仇家诬陷他们想募兵谋反，而时任江南巡抚朱鸿谟又素来好大喜功，在接到诬告后，他便上疏朝廷，报称这些年轻人勾结倭寇证据明显，而后还下令抓捕了王士骕、乔一琦等人。之后，官府便判决秦灯处斩、王士骕戍边、乔一琦发配。而在此事发生后，还是在苏州府推官袁可立的帮助下，乔一琦方侥幸得救。出狱后，他改弦易辙，专心习武，并于明万历三十一年（1603 年）考中武举人。明万历四十六年（1618 年）五月，金兵

进攻抚顺，时任辽东镇江卫游击将军的乔一琦率朝鲜兵一万三千人与金兵激战。岛山之战中，在斩杀了包括努尔哈赤三子阿都与女婿火胡里努在内的大批敌军后，乔一琦与其残部被困滴水崖顶。当时，他拒绝了敌军的劝降，在面向西方跪拜后坠崖自殉，时年四十九岁，而他所率领的最后四十二位将士亦随他一同投崖自尽。最令人惊叹的是，当他们的四十三匹战马见主人堕崖，竟然也纷纷跳崖而亡，情境极为悲壮。后来，当时的朝鲜国王上疏明朝皇帝，建议为乔一琦建祠堂，以供后世纪念。后来在明熹宗临朝后，便封赠乔一琦为左府都督同知、袭陛四级、子本卫世袭百户，并赐钱财于法华镇西三里处乔家宅建特祠，名"乔一琦祠堂"，由朝廷每年派官致祭。到了清乾隆四十一年（1776年），大清朝廷又赐乔一琦为忠烈、太傅，入祀忠义祠。乾隆皇帝于南巡途中在苏州遇到乔一琦后代乔光烈时，还对其称赞道："汝家真文武世家也！"又赞乔一琦之壮举实为"为人之道、为臣之道"。乔一琦文武双全，其书法深得"二王"（王羲之和王献之父子）风格的真传，为其世交、明代"华亭画派"代表人物董其昌誉为"生龙活虎"。乔一琦在身后留下了许多手迹，其中一本在1989年编纂，并由全国政协原副主席陆定一题签的《明乔一琦将军手迹》上，就录有他用行楷书写的三十多首诗，而现在乔一琦的许多手迹都存于上海博物馆内。

乔榛的祖父乔念椿是闵行地区著名士绅，他主张自治维新，实业救国。清宣统三年（1911年），乔念椿独资在闵行镇滨江中滩创办振市电气厂，购置英国产45匹马力卧式柴油发电机和37.5千瓦交流发电机各一台，并敷设供电线路至本镇

各户。民国元年(1912年),乔念椿被推选为闵行镇议事会议员,此后,他开始将供电线路向镇外延伸,并于一年后将电厂的供电范围扩大到上海县境内的吴会、北桥、颛桥、马桥等地。为增强全镇供电量,民国二十年(1931年),他又增资两万多元在西滩另建电厂用房,并添置德国产70匹马力立式双缸柴油发电机和55千瓦发电机各一台,而此举使得闵行全镇居民都用上了电灯。五年后,由于本镇小企业的快速发展,电力供应开始不足。乔念椿于是便与上海华商电气公司合作,在半年时间里就组织铺设了从颛桥到闵行镇的供电线路和杆木,终于形成对全镇全天候的供电能力。同时,有感于闵行镇虽有依傍黄浦江之利,但由于缺乏先进的内河航运而难以发展的窘况,在民国三年(1914年),乔念椿还与他人一起合资创建闵南轮船局,购置"敏航"客轮一艘,首先开辟了闵行至上海县城关桥码头的内河客运航线,沿途停靠闸港、杜行、塘湾、塘口、关港、王家渡等村镇的码头。这条航线初期每天一班,不久即增开第二班次,俗称"闵行班"。同年,公司又添置四艘客轮,增辟上海经闵行至浙江平湖的"平湖班"客运航线,并在松江、金山等县设立了八个停靠点,从而使闵行镇的经贸活动就此大为改观。乔念椿担任闵南轮船局经理达十二年,有效地促进了地方经济发展。随后,他还与人合作在苏州河畔创建立兴轮船公司,开辟了上海至湖州客运航线,并亲任公司经理三年。在具备了更强的经济实力后,乔念椿又在闵行镇上接连创办多个新企业。民国十五年(1926年),他独资开设厚生阳伞厂。次年,为方便来往船只的修理,他又在西滩开设了瑞荣修船厂。民国二十一年(1932年),乔念椿又集资创建了沪

张轮船公司,并购置小型内河轮船两艘。该公司的班船由苏州河吴桥码头出发,沿途停靠闸港、闵行、叶榭等地,最后抵达金山县张堰镇。

在创办实业的同时,乔念椿始终支持本镇的慈善事业。民国六年(1917 年),他与沈梦莲、黄申锡等人在闵行镇横泾河东创立广慈苦儿院并收容首批入院贫苦孤儿一百零五人,乔念椿还担任了该院董事。民国十七年(1928 年),乔念椿出任闵行商会会长,并担任了广慈苦儿院副院长。他首先让孤儿们接受教育,通过学习技术谋得生计的本领,然后把他们输送到社会上。据统计,多年以来,广慈苦儿院共计向社会输出了七千余名学生,其间扩充院基四十余亩,并添加院舍百余间。当地百姓感念于乔念椿的善举,遂将闵行的一条街道命名为"念椿街"。民国十七年(1928 年)5 月,"济南惨案"爆发,乔念椿创立"反日会",宣传反日救国,大力支持本镇青年抵制日货,并主持在新安路口建起一座"救国纪念塔",还将广慈苦儿路南面的叶家路改名为"救国路"。民国二十六年(1937年)11 月,侵华日军占领闵行镇,因乔念椿的大名刻在"救国纪念塔"之上,日军就开始对其不断迫害。1938 年 4 月 30 日晚,日军派人点火焚毁乔家在闵行镇西的别墅。由于火场在日军的严密监视之下,民众就只能眼睁睁地望着乔宅烈焰腾空,却无法施救,至次日凌晨,那里已成一片焦土。此后,日军还装模作样贴出布告,谎称放火者是"游击队员",甚至还以"有放火嫌疑"的罪名抓捕了乔氏家族中的两名成员。此后不久,日军又先后将乔念椿名下的厂房和码头一并捣毁,而振市电气厂的所有设备和线路也被洗劫一空,乔念椿就此倾家荡

产。不久，乔念椿便怀着一腔愤懑含恨离世，年仅六十二岁。其时，乔念椿之子乔汉祥正在同济大学机械系求学，虽离毕业仅有半年时间，他却只得弃学回家，料理父亲的后事。自此，乔家人在闵行镇上的生活已是难以为继，便不得不举家搬迁到上海市区投亲靠友。也就是在这乔家避难岁月里的1942年11月，乔汉祥的长子出生了，取名"乔榛"。

乔汉祥育有两子一女，而乔榛是家中长子。虽说是长子，他却在很长一个时期内对自己家族的历史不甚了了，而究其原因，其实就是由于身为高级工程师的乔汉祥担任过其同学所有企业的厂长，在1949年后，他的头上，便多了顶"资方代理人"的帽子，后来还在"文革"中受到了冲击。所以，由于怕惹麻烦，乔汉祥就其家族的历史对子女一直是讳莫如深。乔榛的母亲是一位小学高级教师，而他从小就随母亲在其任教的位于南京西路荣康里内原由教会创办的清星小学（后更名为"南京西路第二小学"）读书。从小学时代开始，乔榛就在母亲的指导下学习汉语拼音，从而使这个在典型上海本土文化环境浸淫下长大的少年拥有了一口标准的普通话。不仅如此，从小学时代开始，乔榛的朗诵才能亦开始显现；一段《司马光砸缸》，就令他获得学校朗诵比赛一等奖。而后，他又被学校推荐到市里参加演讲比赛，也是屡有斩获。小学毕业后，乔榛考入位于静安区愚园路上的市重点学校"市西中学"，而这恰恰又是一所具有话剧传统的学校。乔榛刚进市西中学时，由于学校方面获知他有朗诵的才能，就很快把他吸收为校话剧团的成员，于是，从初一开始，乔榛便参加了类似根据苏联作家盖达尔的小说改编的儿童剧《铁木儿和他的伙伴》以及米

哈尔考夫的三幕儿童剧《特别任务》等剧目的演出。后来,学校又将他送到市少年宫戏剧组,而这段参加业余话剧活动的经历,就为乔榛打下了最初的表演基础,使他懂得作为演员应该具备怎样的素养,应该如何演戏,演戏为何要投入,为什么要有真情实感……也就是在这个阶段,由于乔榛在市、区两级获得了一系列演讲比赛的一等奖,便令他拥有了其人生中的第一批"粉丝"。后来,有个与乔榛年纪相仿的市西中学老校友在遇到他时就说:"你知道吧?我初中的时候就跟在你后边,在距离二十米的地方一直跟着你,看你各种各样的动作行为。"

除了演话剧,初中时期的乔榛还迷上了篮球,而且打得很不错。但是,如此"又文又武"地那么一来,乔榛的学业还是不可避免地受到了影响。由于考高中时没能考好,乔榛就只得离开了市西中学,而因为他的母亲是教师,乔榛便"屈就"去了卢湾区的一所民办中学"上海市教工子弟中学"。然而即便如此,高中阶段的乔榛不但依然坚持打篮球,而且他还加入卢湾区青少年篮球队,并随队参加了上海市区县青少年篮球联赛。到了高二阶段,政府开始号召上海的人才离开上海,前往外地"支援内地建设",而当时作为一名热血青年,乔榛就积极报名了。不久,上面的通知来了,他被分配到江西省庐山管理局。一接到通知,乔榛便二话不说,立即开始打点行装,准备前往江西报到了。不料,虽然这厢的他对"支内"表现得非常积极,而那厢的卢湾区体委就显得"觉悟不那么高"了——因为作为主力队员和篮球队队长,乔榛正在备战联赛,所以卢湾区体委就认为,在这个节骨眼上,他们绝不能放这名主力队员离开上

海,于是,他们便动员乔榛留下参加联赛,同时还向他保证,当联赛结束以后,组织上会负责安排他去新的中学就读。

就这样,乔榛终究没能去成庐山管理局,他还是留在了上海,并打完了那次篮球联赛。在那次联赛中,乔榛所在的卢湾区队拿到了上海市亚军。联赛结束以后,当组织上根据之前答应的条件为乔榛安排新学校时,他们却又遇到了令他们很为难的事情——由于乔榛之前就读的是民办中学,他们无法将其安排到公办学校。就这样,乔榛就被安排到另一所民办中学"徐汇区虹桥中学"。当他到了新学校后,徐汇区青少年篮球队便又将他吸收进去,之后,由于徐汇区把所有的区青少年运动队都并入了淮海中学,乔榛便再次从民办的虹桥中学转到了公办的淮海中学。在进入淮海中学以后,乔榛仍然是球队的主力兼队长。但是,随着高考的日益逼近,乔榛也不得不开始正视自己的学业问题,于是,他就向老师提出减少篮球训练,把时间抽出来复习迎考,先把学习抓上去。对于他的要求,从校长到老师都同意了,就这样,乔榛便开始把精力转到了学习上,而当他把自己的功课一抓紧后,他的成绩居然就名列前茅了。然而,就在高中毕业前夕,乔榛人生的第一个大拐点却不期而至了。

在乔榛高中毕业前不久,为了参加全市的文艺活动联赛,淮海中学就开始准备排练根据老革命者陶承的个人口述历史所改编的话剧《我的一家》,而该剧后来还由北京电影制片厂拍摄成电影《革命家庭》。由于学校了解到乔榛在他以前所就读的学校有参加文艺活动的经历,于是便决定将剧中的主角欧阳立安交给他来扮演。不料,这话剧活动一旦开始,之后的

演出便接踵而来了。在此期间，由于扮演欧阳立安这一角色，身为年轻高中生的乔榛竟然收到大量来自教师、工人等不同社会阶层的观众来信，而这也让乔榛生平第一次感受到角色塑造的力量。不过，尽管当时他已受到某种程度的社会关注，但令乔榛万万没想到的是，艺术殿堂的大门，已经在不经意间向着他悄悄开启了。

高考的日期很快就近在眼前了。当年，针对青年的典型宣传口号之一就是"好儿女志在四方，到祖国最艰苦、最需要的地方去"，也就是在这个口号的感召下，乔榛把他的高考志愿一股脑都填上了诸如北京地质学院、长春地质学院等全国各地质学校。当时的他很真诚地认为，既然自己出生于知识分

年轻时的乔榛

子的家庭，就应该响应党的号召，努力接受工农兵的再教育，改造自己的世界观和人生观。然而，正当他抱着那种想法积极复习备考时，忽然有一天，学校的教导主任来到乔榛所在班级的教室，把他给叫了出去。等乔榛走出教室后，教导主任就告诉他："上海戏剧学院有两位老师来找你。"当时，乔榛一听这话，就感觉有点发蒙："啊，戏剧学院的人找我？"

那天，上海戏剧学院来的那两位所谓"老师"，其实是表演系的应届毕业生倪竞星和李秋。一见到乔榛，他们就开门见

山地对他说:"这次我们系主任和老师看了你在话剧里面扮演的欧阳立安,都觉得你是一个可造之才,所以让我们来学校找你。我们知道,你填的志愿一律都是地质学院是吧? 我们倒希望你到我们戏剧学院来。"听到这番话后,乔榛便觉得很突然,他支支吾吾地问对方:"我倒没有想过将来的职业,听说,你们将来毕业以后,都是到各省市的话剧团去演话剧?"见到乔榛一副迟疑的神情,那二位就把学院的情况给他做了详细的介绍,给他讲了许多故事,讲到戏剧学院的学生是如何学习的,还说学院学的是什么"斯坦尼斯拉夫斯基体系"——也就是"真听、真看、真想"。之后,他们还告诉乔榛说,学生生活的一个重要组成部分就是下生活,向工农兵学习,其中,他们还特别提到一个在表演系学生去舟山群岛慰问解放军部队时发生的故事,说在那次慰问活动中,除了举办大型演出外,同学们还特地赴一个只有一名哨兵驻守的孤岛上进行了慰问。那个岛上有一个哨位,只有一个战士持枪笔直地站在那儿,目不转睛地盯着他面前的那片海面。那天登岛后,他们十几个大学生就围着那个哨兵席地而坐,为他一个人唱歌、朗诵、打快板。结果,虽然那个哨兵还是紧紧握着枪,而他的眼睛也还是直直地望着海面,并不看正在为他一个人表演的学生,但是,大家却突然看到,有两行热泪从哨兵的眼睛里流了下来,而当同学们看到这个情景时,也都跟着流下了激动的泪水……

听着这些故事,乔榛就顿时被触动了,他开始感到这样的生活对自己很有吸引力。第二天,这两位学长把他带到上海戏剧学院,去见时任表演系主任章琴老师。在表演系主任办公室里,章老师就只是让乔榛朗诵了一个片段,又唱了一首

歌，然后就满意地说了一句："好！你等着吧！"然而，虽然这个本应是山重水复、极为困难的招生过程，就已经轻而易举到了有些令人感觉不可思议的地步，但事情到了这一步，乔榛却反而开始有些担心自己的家庭会不会接受他去从事艺术职业。在得知了乔榛的担忧后，那两位学长就拍着胸脯向他保证，表示他们会去说服他的父母。果然，这二位很快就去了乔家，在那里，他们又搬出跟乔榛讲过的同一套话，向他的父母如此这般的复述了一遍。而令乔榛没想到的是，作为一位高级工程师，虽然他父亲乔汉祥原本很希望儿子从事理工科方面的工作，但在听了两位来客的一番说辞之后，他就很豁达地对他们俩表示："既然你们说他是一个可造之才，那我们就听乔榛的，他自己愿意怎么样就怎么样吧！"紧接着，那两位学长就把乔榛父母的回话转达给了他。既然父母持这么个态度，而自己心里本来对艺术就有一种憧憬，于是乔榛便下定决心，放弃自己原先准备去地质学院学习"钻地"的想法，从而大踏步地登上了艺术的大舞台。

就这样，没有现在绝大多数艺考生所经历的"过五关斩六将"式的专业考试的煎熬，也没有体会过等待录取通知书时的焦虑和忐忑，在极短的时间里，乔榛作为一名特招生在走完了极为简单的招生流程后，就极为顺利地进了上海戏剧学院的大门，成为表演系话剧表演专业1960级乙班的一名本科生。当时，他的班主任是邱世穗老师。而巧合的是，在二十六年后的1986年，邱老师也成为我的班主任，而乔榛的同班同宿舍同学区景云老师，则也在同一年成为我们班的辅导员。

他们刚进学校不久，还没等开学，这些新生在暑假期间就

被学院安排到上海市金山县山阳公社参加"三秋"劳动,帮生产队割稻子。对于这些从未有过农耕经验的年轻大学生来说,每人每天两亩地的割稻定额任务无疑是很繁重的,但刚进校就被任命为班团支部书记的乔榛却表现得非常积极。虽然一天稻子割下来,人人都是腰酸背痛,最后许多人还不得不双膝跪在田里才能继续割,乔榛等人却还是咬牙坚持着。有一天,大家忽然发现远处一间茅草房失火,浓烟冲天,于是便连忙跑过去救火。当时,身为淮海中学百米赛跑纪录的保持者的乔榛一马当先冲在前面,抢先到达火场,爬上了正在燃烧的屋顶奋力扑救。那间屋子后边是一块菜地,干燥的茅草烧得非常快,结果烧着烧着,房子就突然坍塌了。见此情景,外面的人急得要命,纷纷大声呼叫,而里面的乔榛虽然自己也很紧张,但还是奋力向外左冲右突……终于,乔榛有惊无险地从一片烟熏火燎的废墟里爬了出来。

好容易等到"三秋"劳动结束,学生们从金山回到上海市区,开始了正式的表演专业学习。不料,下乡回来后才没多久,乔榛却突然感觉身体很疲劳,等去医院做验血检查后,他就被诊断为患上了肝炎,于是,乔榛便不得不休学了一年。由于1960年代初正好是国内"三年困难时期",除了下乡劳动强度大,乔榛的肝炎,想必与当时普遍营养不良也大有关系。为了增加些营养,在休学养病期间,乔榛就一直把一种卵磷脂糖浆掺着水喝。此外,作为资深体育运动爱好者,并且在中学时就拥有篮球、百米赛跑、跳远三个项目二级运动员资质的乔榛,即使在病休期间其实也并未完全闲着,他常常提着一把宝剑去公园学太极剑,在避免剧烈运动的前提下,尽量恢复着自

己的状态。就这样,经过一年的休养,他又回到了学院,进入1961级表演班继续学习。

经过四年系统的表演专业学习,乔榛就以"还算优秀的成绩"(乔榛本人的谦辞)被张瑞芳和孙道临从上海戏剧学院表演系六五届毕业生中给挑选到上海海燕电影制片厂,而当时与他一起进入上影系统的,还有前几届的表演系毕业生杨在葆、吴鲁生、曹雷、李守贞、李兰发等人。在那个"四清运动"尚未收尾,而"文革"邪火已经蠢蠢欲动的年头,上影系统拍摄的《不夜城》和《早春二月》等作品都已被打成"毒草",在当时"向左急转"的政治形势下,上海市电影局的领导们就盘算着要把他们这些新人,培养成"无产阶级电影事业的接班人"。并且,上面不光是指望他们"接班",而且还想让他们"创业"——也就是"创无产阶级革命电影的业"。就在这样的政治氛围中,上面便让他们组成一支小分队,在杨在葆的带领下去了山东黄县(即现在的山东省烟台市下属龙口市),到当地一个"农业学大寨"的全国典型丁家生产大队下生活。在小分队抵达后,大家就开始跟农民们一起修水库,还要抬着几百斤的石头走山路,等于又狠狠地"被锻炼"了一把。不过,总体来说,在当时的情况下,乔榛还算是幸运的——因为就在他毕业后的第二年,由于"文革"爆发,上海戏剧学院1966届毕业生就未能得到及时分配,而从那届开始往后的几届学生,都是先留院"搞运动",后又被发配到农场劳动,最后一直拖到1970年代初才被分配了工作。

由于当时上级领导觉得乔榛的业务状况比较好,在劳动结束以后,他就被厂里派到摄制组,参加了几部纪录片的拍摄

工作。在那段时间里，乔榛先是去了位于上海市嘉定县安亭的上海汽车厂，参加了纪录片《上海轿车》的拍摄，并担任了旁白解说。可是，还没等这部影片完成，厂里就又把他派往大庆，参加由张骏祥执导的大型纪录片《大庆战歌》的摄制组工作。有趣的是，在安排这次工作时，领导还顺口问了乔榛一句："你一个人出过门没有？"

听了这话，乔榛就老老实实地回答说："我一个人没出过。小时候总是跟着大人出去。"

"那你敢不敢一个人去大庆？"

一听这话，乔榛的好胜心立马就上来了，他反问领导道："那有什么不敢的！"

就这样，乔榛便生平第一次只身一人出门远行，来到远在东北黑龙江省的大庆油田。那时他清楚地知道，拿到这个任务，其实是代表着领导对他的重视，而如果自己想参与创作，就必须要下基层。等一到大庆，乔榛就马上下到钻井队，并且跟着井队日夜翻班。那时，石油战线著名劳模"铁人"王进喜还在世，乔榛也曾亲眼见过他。然而，这部纪录片却又未能拍完，于是乔榛也就没能跟石油工人在一起待很久，因为上面突然发来通知，命令全组撤回——原来，"文革"已经如火如荼地正式开始了。

1966年，当"文革"开始后，上影系统便出现了形形色色的红卫兵组织，其中有造反派，有保皇派，也有所谓的"逍遥派"。在运动初期，乔榛哪派都没参加，他只是跟李纬、陈述、温锡莹等几个老演员混在一起。为了应景，就他们这老老小小几个人，还成立了一个叫作"争朝夕"的红卫兵组织。与其

他红卫兵组织打打杀杀的方式不同,他们所谓的"造反"方式,就是写极长的大字报,内容也并不针对具体的任何人,反正也算是参加运动了,不过只能算"逍遥派"而已。后来,上面觉得乔榛比较年轻单纯,就让他参加专案组,管着老演员张瑞芳、孙道临、吴茵、秦怡、赵玉芳、孙景路等人的"案子"。当时,上海电影系统内的那些"牛鬼蛇神"们有的被关在厂里的自行车棚里,有的被关在烟火车间里,反正他们的囚禁之处,就被统称为"牛棚"。在这个过程中,年轻的乔榛就开始感到疑惑了。由于他眼前的这些"监管对象"以前都是他的偶像,他们都曾经创作过那么多的好作品,怎么就一下子变成特务、反革命了? 所以,在专案组工作期间,乔榛脑子所想的,就是既然让自己当专案组成员,那他的任务,就是赶紧把监管对象的材料调查清楚,好让他们早点解脱,从而能够从"牛鬼蛇神"幻化成为"革命群众"。也就是基于这样的初衷,乔榛对待他监管的所有审查对象的态度,就都是很平和的,甚至还带着那么点儿尊重。也正是由于他与监管对象之间这么种"一团和气"的状态,有一次,就在海燕厂里某个所在,在张瑞芳与乔榛之间,便有了一场长达三天三夜的谈话。在这次长谈中,张瑞芳从自己出生、上小学一直谈到她如何参加民族先锋队,如何加入地下党,第一次婚姻,后来又怎么到的重庆,如何跟周恩来单线联系,如何成为一名共产党员,后来如何与同样跟周恩来单线联系的金山结合,如何在长春接收"满映"(即伪满洲国治下的"株式会社满洲映画协会"),之后又如何在"满映"基础上成立的东北电影制片厂,拍摄了影片《松花江上》,后来又如何调到北京中国青年艺术剧院(即中国青年艺术剧院,后于2001年

与中央实验话剧院合并成为中国国家话剧院），并在话剧《保尔·柯察金》中扮演了冬妮娅……

张瑞芳对乔榛的信任和她所阐述的个人经历，使乔榛陷入了深深的困惑之中。他实在不明白，这样一位深得周恩来欣赏的演员，又是怎么会成为"特务"和"叛徒"的？在张瑞芳被隔离审查期间，由于只有专案组人员可以接触到她，有一次她就请求乔榛与她的先生严励联系一下，让他送些生活用品进来。但出乎张瑞芳意料的是，在听了她这个请求后，乔榛并未去找严励，相反，他却自掏腰包为张瑞芳置办了那些东西。后来，当张瑞芳知道此事后便很是过意不去，就对乔榛说"你何必呢"，然而当时乔榛却轻描淡写地回答她说："找人太麻烦了，没有关系的。"在那段时间里，乔榛还就张瑞芳的"案情"做了多次外调。有一次，他还远赴北京见了张瑞芳的姐夫、妹夫和妹妹。后来过了一段时间后，张瑞芳还告诉乔榛，说她妹夫、姐夫、妹妹给她来信，把他这个"上海来的漂亮小青年"大大地夸奖了一番。听了这些话，乔榛就对张瑞芳说："说实话，当时我的想法，就是赶紧把你的材料弄清楚，你就可以解脱了，你怎么能老待在这儿！"对于乔榛的善举，张瑞芳心里一直很是感念，为此，在其晚年撰写的自传里，当她写到"文革"期间自己所受到的侮辱、谩骂和殴打等悲惨遭遇时，张瑞芳都特地在那些语句后面加个括弧，并在里面写上一句"乔榛同志除外"。

在乔榛的"文革"专案组生涯中，还曾经发生过一桩惊心动魄的事件。当时，他的另一名"监管对象"、著名电影演员孙景路被造反派组织诬陷为"中统加军统双料特务"，并遭到他

们的批斗和毒打。有一次，孙景路一时想不开，就在自己位于静安区华山路 699 号枕流公寓的家中，喝下掺了可可粉的敌敌畏。本来，她那次是准备采用"跳楼"的方法自杀，但考虑到跳楼后的场面实在太血腥，影响也太大，会对家人造成不利后果，因此，她就还是选择了服毒。而当发现自己妻子仰药自尽时，她的丈夫、上海人民艺术剧院著名表演艺术家乔奇[1] 就连忙叫了救护车，将她送往华东医院洗胃抢救，然后还立刻打电话通知了作为孙景路专案组成员的乔榛。在听到孙景路自杀的消息后，乔榛随即赶到华东医院。由于觉得自己作为专案人员对所监管的对象负有看护责任，乔榛当天晚上便留在医院，为孙景路陪夜。就在那次通宵陪夜的过程中，乔榛还亲自为孙景路端屎端尿，忙活了一宿。后来，由于孙景路的自杀被视为"对抗组织"，海燕电影制片厂的造反派就让乔榛随他们去抄乔奇的家。在接到这个指令后，乔榛就暗自决定，要在抄家过程中设法尽量保护这对夫妇。于是乎，等他们一众人马抵达枕流公寓孙景路家楼下时，乔榛便故意对同去的其他造反派说："你们先等在下面，我先上去看看。"然后他就独自一人上了楼。进门之后，乔榛便"装模作样"地在屋子里东张西望了一番。然后再招呼等在楼下的那些人上楼来。等那些造反派进屋之后，在他们四下搜查时，乔榛就不时在屋里指指点点说"这个我看过了，那个我也看过了"。就这样，那些人在乔奇家捣鼓了半天，却基本上没有大动干戈，因此，这次抄家简直就等于没抄。当时，乔奇和孙景路的小女儿徐东丁还戴着红领巾呢，当看到那批凶神恶煞的造反派涌进屋来时，她就感到非常害怕，还吓得躲到了后边，当时乔榛还直安慰她说"别

怕、别怕"。就这样,针对乔奇、孙景路住宅的那次差点儿被"落到实处"的浩劫,在乔榛的"成心搅和"下,就那么草草了事、有惊无险地过去了。

不过,虽然躲过了第一劫,不久后,乔奇的家却还是遭到了上海人民艺术剧院造反派的毁灭性打击,连乔奇的内衣袜子都被抄走,全家原来居住的四间房间被缩成了一间。之后,乔奇夫妇被分别隔离,家里只剩下了乔奇和孙景路的两位老母亲加上小女儿东东。当时,孙景路的老母亲是位中风病人,乔家留在家里老老小小的三个人,就只能挤在一间房间里,而屋里的家具,就仅剩下三张单人床和一个五斗橱。

经过这番经历,乔奇和孙景路夫妇都对乔榛心存感激。后来到了1980年代,由于很多观众觉得乔榛长得与年轻时的乔奇颇有几分神似,加上他们曾经在电影《珊瑚岛上的死光》中一起合作,记得当年就有很多人曾经问过我:"乔奇与乔榛是否是父子?"而我,则自然给了他们否定的回答。但有意思的是,当乔奇本人遇到有人问他这个问题时,他却竟然给了人家肯定的回答。于是,在当时的影迷圈子里,便有了中国影坛有陈强与陈佩斯、项堃与项智力、乔奇与乔榛三对父子搭档的说法。后来,在1980年代某天还发生了一件趣事,当天,乔奇正行走在自家附近的华山路上,忽然对面有一位年龄与其相仿的老人跟他打招呼,并且还自我介绍说:"我就是那个跟你共有一个儿子的人。"原来,乔奇当天巧遇的,竟然是乔榛的老父亲乔汉祥。不过,玩笑归玩笑,在现实生活中,乔奇对乔榛的确是犹如父亲般的爱护,而乔老爷子在世时,乔榛也会经常去看望他,彼此交往频密。后来,在乔奇女儿徐东丁与其夫

婿、著名演员崔杰俩人爱女的婚礼上，乔榛不但到场祝贺，还即席朗诵，祝福这对新人。

　　就这样，乔榛在专案组过着见招拆招、得过且过的日子，然而，他的"特殊江湖地位"，最后还是不可避免地被他自己"无原则的温情"所动摇了。在"文革"中，曾经有段时间，电影表演大师赵丹被囚禁在上海市虹口区赤峰路上一处关押外国籍犯人的看守所里隔离审查。当时，他被关在一间很小的单人牢房里，牢门上有个小小的窗孔，便于看守监视里面犯人的一言一行，那个小窗可以从外面被拉开，但犯人却不能从牢房里面将它打开。当时，每当负责监管的乔榛拉开赵丹牢房门上那个小窗往里看时，他就会经常发现，当时已年过半百的赵丹在狭小的牢房里练习着俯卧撑，还练得满头大汗。而每当看到那一幕时，乔榛的内心就觉得既感动又心酸，还带着尊敬。他知道，赵丹是想通过努力锻炼保护好自己的身体，为将来有朝一日出狱后继续工作做准备。有一天，当乔榛又一次过去把那个小窗拉开，并凑近窗孔试图窥视时，不料，令他猝不及防的是，他突然看到在那个小窗孔上面，竟然有一对大眼睛在直勾勾地从里面看着他，这下可把乔榛吓了一大跳——原来，那是里面的赵丹将自己的双眼紧紧贴在了窗孔上。乔榛稍微定了定神后，便小声地问他："哎哟，你怎么了？有什么事？"此时，他便听到里面的赵丹轻声回答道："我认得出你的脚步声，所以我才敢到这儿来。如果是别人的话我就不敢了。你能不能帮我们传递一句话：我们吃不饱啊！每天才给我们六两粮食，你看，我现在还得锻炼，将来出去后我得好好干呀，所以身体要练好，可是现在我太饿了！"听了这话，乔榛当时差

点连眼泪都要掉下来了，不过，当时的他，是自然万万不能在自己的"审查对象"面前落泪的，于是，乔榛便爽快地答应道："好，你放心，我会处理的。"其实，当时作为监管人员的乔榛也并不知道，原来看守所里每天供应给赵丹等人的囚粮才那么一丁点儿，于是，他便壮着胆子，向当时由上海市公安局派来的专案组负责人谈了这个情况。不过，在谈话时，乔榛就多了个心眼，他并没说那是赵丹的要求，就只是讲自己听说审查对象的囚粮供应不足，而他经常看见审查对象在锻炼身体，运动量还挺大，因此，每天仅六两粮食的供应，恐怕会令他们的身体承受不住的，所以就建议上面给他们增加一些定量。听了乔榛这番话后，那个负责人并未当场表态，就只是轻描淡写地回答他说："好，我们考虑一下。"第二天，那个负责人就又把乔榛找去谈话，对他说："我们接纳你的意见，粮食嘛，也是应该增加的，他们要练身体嘛。虽然是审查对象，但起码的条件还是应该提供的。"然而，当说完这番话后，那位负责人便话锋一转，"不过，乔榛，你还是回单位吧，看来你干这个不合适。"

就这样，负责人轻描淡写的一句话，便正式终结了乔榛的"专案组生涯"，他旋即被打发回原单位，而之后过了不久，乔榛便很快被发配到位于上海市奉贤县的文化干校，回到了电影系统"广大群众"的中间。

到了干校，乔榛先是在尖刀连当了一段时间的泥瓦匠，后来，由于他母亲身体不好，而当时干校还有一支运输队，负责每天在上海市区和奉贤之间来回运送物资，而队里的人员晚上都是在上海市区过夜的，为了照顾乔榛当时的家庭困难，上面就安排他去了运输队工作，而在那段时间里，他也就可以每

天回市区自己家住了。可是，他在运输队才干了没多久，1970年初的某一天，在毫无先兆的情况下，运输队的队长就突然把乔榛找去谈话，说要交给他"一件非常光荣、但又极其严肃的政治任务"——原来，上译厂需要相当数量的配音演员进行内参片的译制工作，可当时厂里很多演职员却又都处在隔离审查的状态中，并且年轻配音演员的数量也不够，这就需要从上影厂借几个电影演员过去参与配音，而乔榛就是被选中的其中一员。同时，那个队长还告诉乔榛，他不但是"其中之一"，并且还将会担任一个"很重要的角色"，可是前提是要严格保密，连剧本也不能带回家，更不能对别人说自己在市区干什么。就这样，乔榛就与徐才根、中叔皇等一些上影演员一起，来到万航渡路上的上海电影译制厂报到了。

乔榛的第一部译制片处女作，就是编号为"沪内4号"的英国电影《红菱艳》。在片中，他将为男三号、芭蕾舞团艺术指导柳鲍夫配音。本书在前面的章节里曾经提过，《红菱艳》在上译厂一共配了两次。在第一次配音完成后，作为译制导演之一的张同凝便负责将完成片送往北京审查。不料，刚看完片子，当时亲自审片的江青便开始大发雷霆了："你们这也叫'还原'呀？回去返工！你们的配音跟人物完全是游离的嘛！李梓我知道，她配的女主角是对的，还有就是这个舞蹈教练柳鲍夫，这个人是谁？声音不熟悉。"听到江青发问，张同凝便连忙答道："这是我们从上影借来的一个青年演员，叫乔榛。"江青一听，就"哦"了一声："这是对的，他对于人物的尺度把握，有外在的，还有内在的东西，都在里边了，节奏变化的幅度跟人物也非常贴。就这两个角色保留，其他人全换！"

就这样，经"伟大旗手"这么一折腾，乔榛居然在自己的译制片处女作里为同一角色配了两遍音。

由于《红菱艳》需要重新返工，作为该片创作人员之一，乔榛也参加了那个为片中男主角莱蒙托夫讨论配音新人选的"扩大会议"，并且，他在两个候选人邱岳峰和毕克之间投了邱岳峰的票。当时，乔榛虽然觉得毕克的声音比较漂亮，既有厚实的一面，也有圆润的一面，但是，就掌握人物内在气质方面的优势而言，他则感觉莱蒙托夫一角对于邱岳峰更为合适。后来，陈叙一对莱蒙托夫这一角色的决定，就成为"文革"中邱岳峰的命运转折点。在《红菱艳》的第二次配音工作正式开始前，厂里还开了一个批斗会，在会上，首先邱岳峰便"痛心疾首"地对自己的"罪行"又是检讨又是批判，最后，大会在一片"打倒反革命邱岳峰、邱岳峰必须老实交代"的口号声浪中结束。不过，在会场参会的人群里也有人当时就嘀咕了一句，说"别这样喊了"——因为当批判大会结束后，邱岳峰也算暂时解脱了。

与很多老配音演员进厂时的第一观感一样，当走进万航渡路大院后，乔榛对这个地方的第一印象就是两字——"简陋"。首先，那个录音棚就非常简陋，外界稍微有点儿声响就都会传进棚里去，而如此的工作设施条件，就令乔榛感到很吃惊。说实话，那时的乔榛，对于译制片的认识，也实在比一般观众多不到哪儿去。虽然他之前看过很多外国电影译制片，但是，他却一点儿也不知道那些影片的译制工作是怎样的一个过程。与绝大多数观众一样，在看译制片时，乔榛也只不过是被那些影片的故事、人物、表演所吸引，他甚至都不曾想过

原来上译厂就是干这个事的，也更没细想过原来还有这么一批人在幕后从事着这样的创作。不过，当时乔榛瞬间就感觉到，译制片配音这件事实在太有意思了。因此，当乔榛接受了这次任务之后，有他的戏时，他自然会在棚里，而没他戏的时候，他也会待在棚里，仔细观察着那些前辈在话筒前配音，而越看，他就越觉得对此兴趣盎然。不过，当乔榛第一次在话筒面前开口为他所配的角色柳鲍夫讲话时，他本以为自己已经准备得很是充分了，戏也配得很有激情，总之自我感觉一切良好，可是，等第一次录音结束一回看，乔榛便当场吓了一大跳——他感觉自己的声音听起来极为夸张，与跟他搭戏的演员显得很不搭调。顿时，他就像当头挨了一记闷棍，心里感到非常难受，当时就恨不得在现场找条地缝直接钻进去。接下来，乔榛就开始请教老配音演员，问他们为何自己以为在准备工作和情绪把握上都没问题，但却显得与他们如此得不搭调，而当时那些老人就对他说："首先，这个人物有他的特殊性格，另外，就是你虽然有理解能力，也有表达能力，但是你现在还没能准确地在话筒前表现出这个角色的自我感觉。我们要求每个配音演员在话筒面前必须非常投入地去感受片中的规定情境，并且在这个规定情境中还需要保持非常松弛的感觉，但你目前配戏的感觉就过于卖力、用力了。"一听这个中肯的意见，乔榛便马上醒悟了过来——在开始配戏前，他的确曾经有过一种强烈的自我意识，想将自己所准备的东西全都体现出来，而这就犯了配音的大忌。所以，这第一次配音的经历就给了乔榛一个很深刻的教训——那就是"配音演员绝对不能有自我意识"；他们必须随着所配人物的感觉，与其同呼吸共脉

搏，在情绪上处在同一种状态下。所以，如果想配好戏，首先演员就必须要绝对投入，其次就是得绝对松弛。不过，这个"松弛"，却绝非"松垮"——因为一旦气泄了下来，声音感觉就不对了，所以，作为配音演员，就必须自始至终处在其所配人物的自然状态里。而在具备了这样一种认识之后，乔榛的戏就开始配得顺多了。当时，在《红菱艳》中有一场戏，就是当女主角佩姬第一次演出成功后，暗恋着女主角的柳鲍夫在次日清晨早早来到练功房，当他看到佩姬已经在练晨功时，就非常感动，最后还轻轻地对她说了三个字"跳得好"。在这场戏里，就是通过这短短三个字的台词表述，乔榛便准确把握住了柳鲍夫的那种既有爱恋，同时还有作为芭蕾舞团艺术指导对演员的鼓励等多层次情绪表达，已经完全没有了第一次配戏时那种"太冒"的感觉。

乔榛坦言，在《红菱艳》的配音过程中，他在邱岳峰身上学到了很多东西。当邱岳峰在棚里配戏时，乔榛就坐在地上，认认真真地看着邱岳峰工作，不断体会着他配戏时的那种感觉。而令乔榛印象极为深刻的一段，就是当邱岳峰在配莱蒙托夫向年轻作曲家克拉斯特阐述自己即将排演的舞剧《红舞鞋》剧情时说的一大段台词："舞剧《红舞鞋》是根据汉斯·安徒生的童话改编的，这故事是讲一个姑娘一心一意想穿双红舞鞋去参加舞会。她弄到了这鞋就去跳舞，开始一切都好，她很快活。晚会结束了，她疲倦了，想回家，但是红舞鞋并不疲倦——其实红舞鞋是不会疲倦的。舞鞋把她带上了街头，越过了高山峡谷，穿过了森林田野，经历了白天黑夜。时光消逝，爱情失去了，生命衰老了，可是红舞鞋还在跳。"当时在配

这段台词时，邱岳峰在感情上极为投入，等正式录音结束再回过头来听时，乔榛就感觉到邱岳峰的语言处理与银幕上莱蒙托夫这个角色是如此贴切吻合，令人感到邱的声音魅力无穷。本来，邱岳峰的嗓音又沙哑又扁，其自身声音的先天条件其实很吃亏，但是，他却能够把看似是弱点的先天条件，巧妙地转化为自己的优点和特色。在观察邱岳峰配音的过程中，乔榛便深切地感受到，邱岳峰的出色之处，其实就在于他能够掌握人物内在的细腻，并根据不同角色的背景和心理，将自己对角色声音细致入微的设计，以极为自然的方式表现出来，从而将所配角色的高贵或猥琐，都表现得淋漓尽致。也就是在配《红菱艳》的阶段，在邱岳峰强烈的艺术魅力吸引感召下，乔榛感到自己也已经悄然爱上了译制片配音这个行当。

等《红菱艳》的工作一结束，乔榛在回到上影后便马上就向厂领导提出申请，要求调到上译厂工作。但是，时任上影厂党委书记丁一就苦口婆心地劝他说："乔榛，我们好不容易把你从上戏给挑选来，目的就是要培养你当电影演员的。而你如果去干配音工作，就等于是要长期做幕后工作了。"听了这话，乔榛就立刻毫不犹豫地表示："我喜欢这个专业，你看我这个气质，我也不符合你们所需要的'高大全'的工农兵形象。"然而，无论乔榛如何极力争取，丁一就是不同意放他走，他对乔榛说："这里知识分子的戏有很多啊，你也要演呀。"就这样，乔榛申请调动的事情就被挂了起来。

与其他由于内参片任务的需要而临时被抽调到上译厂的上影演员一样，等乔榛所参加的内参片工作一结束，他就又被调回了奉贤文化干校。从 1970 年参加《红菱艳》配音开始，在

其后的三四年时间里，乔榛就在万航渡路大院进进出出，先后断断续续地在《地下游击队》《游行》《日本最长的一天》《战争与人》《烈火行动计划》等影片里配了些个大大小小的角色。有一次，当乔榛正在万航渡路参加内参片工作时，他却突然被叫回了干校，回去之后，就由厂工宣队与几个"革命群众"找他谈话。原来，乔榛的上戏学长、著名电影演员杨在葆在当选四届人大代表后却被人告密，说他"在整江青的黑材料"，因此，他就不但被剥夺了人大代表的资格，还被打成了"现行反革命"，而与杨在葆关系过从甚密的乔榛，此时就被上面认定为"知情者"。与此同时，作为"现行反革命"的密友，乔榛自然是暂时不能再参加由"无产阶级司令部"交办的内参片任务了。在谈话中，那些人让乔榛检举揭发杨在葆，但被他断然拒绝了——因为在乔榛的心目中，杨在葆始终是一个质朴耿直的好大哥，并且他也实在不知道工宣队说的那些事情，于是乔榛就对他们说："如果要我说，我就得说心里话，不说假话。你们说他整江青的材料，我不知道，至少在我跟他的接触过程中，他从来没有过这样的行为。在我心目中，他就是一个积极向上的革命青年，是个很好的人。"对方一听乔榛竟敢这样评价杨在葆，便威胁他说："你这么不老实，我们就把你办学习班！"而此时的乔榛也不含糊："那你办吧！"结果，他就还真的进了学习班。在学习班里，上面继续逼迫乔榛写杨在葆的材料，还让他参加批斗杨在葆的批判会，并要他在会上发言，但是，等轮到乔榛发言时，他却居然又说了一通杨在葆的好话，结果把工宣队给气得要死。

不过，牢骚归牢骚，乔榛当时还是真心觉得自己确实应该

好好改造世界观,也很应该在文化干校好好锻炼一下。然而,这才又过了不久,事情却又有了新的变化。1970年代初,上海电影制片厂决定重新拍摄反映解放战争中渡江战役的故事片《渡江侦察记》,该片由1950年代初拍摄的第一版《渡江侦察记》的汤晓丹导演会同汤化达导演联合执导。但是,当摄制组在外景地开始工作后,在片中扮演解放军侦察兵周长喜的上影演员徐俊杰由于发高烧打了一针青霉素,却不幸因药物过敏,在十分钟不到的时间里就突然去世了。由于事发突然,摄制组的成员们在悲痛之余便开始着急了——因为大队人马已经在外景地,而且必须马上拍"周长喜"的戏了。情急之中,厂里便急招乔榛救场,顶替徐俊杰担任周长喜的角色。

很快,乔榛便赶到外景地,并立即投入工作。当时的乔榛其实还不会开车,但在该片情节中,周长喜一角却有很多驾驶军用大卡车的戏。于是乎,乔榛就现学现卖,也很快就上手开车了。那部影片中有一个镜头,是在地上挖一个大坑,而摄影师就蹲在坑里架着摄影机,仰拍大卡车碾过路面的镜头。对于让乔榛这个初学开车的"无证司机"来驾驶着体型庞大的美国GMC军用十轮大卡车拍摄这个镜头,摄制组的同人无疑都捏着一把汗,但此时的乔榛却表现得异常大胆,他觉得自己没什么不敢开的。结果,最后这个镜头就真是由乔榛驾驶大卡车拍下来的。

不过,还没等乔榛得意完,他所扮演的周长喜的样片就出来了,大家一看,却全都傻眼了——这个"周长喜"哪里有一丝一毫像个工人出身的解放军侦察兵——整个儿就是一个戴着国军船形帽的白面书生! 在看样片时,不仅摄制组里的同事

们觉得乔榛的形象与那个角色的距离太大，就是乔榛自个儿，也觉得银幕上自己的扮相，实在是与"周长喜"这个名字并无半毛钱的关系。于是，他便赶紧撒丫子从《渡江侦察记》摄制组撤退了，而周长喜的扮演者，就再次被换成原为上海第一钢铁厂工人的市文化宫话剧队演员张孝中，而经此一役，便令乔榛愈加坚定了去上译厂当一名配音演员的决心。

到了1975年，随着大量内参片被北京方面继续发往上译厂，厂里的配音演员人手便因此显得愈发不足，由于乔榛之前已经参加了许多译制片的配音，并且他对此适应得很快，配出来的戏也不错，本来就很希望能把乔榛调来工作的上译厂领导，便正式向上海市委打了报告，提出了调动他进厂工作的要求。最后，经上海市委批准，乔榛便与孙道临一起被调入了上海电影译制厂。

就这样，在我儿时的印象中，从1975年前的一段时间起，乔榛在上译厂演员组办公室出现的次数，就开始变得越来越频繁。由于当时他在配音方面已经算是大半个熟手了，当他在上译厂开始正式工作后，乔榛便很快得到陈叙一的器重，进入一线配音演员的行列，并在不久后同时担任了译制导演。

由于当年上译厂有严格的初对环节，而剧本里的台词在这个过程中会被打磨得非常准确，当配音演员拿到剧本时，基本上就已经能够将台词说得非常舒服了。在谈到这点时，乔榛就将他对配音工作的快速适应归功于诸如邱岳峰、苏秀、潘我源、张同凝等长期担任口型员的配音前辈。当剧本在初对阶段经过他们的悉心打磨后，台词语速变得该快就快，该慢就慢，并且还能根据角色的心情不断地变换情绪，甚至连细微的

气息都被算计在了里边,绝不会一成不变。在刚进厂时,乔榛就曾仔细观察过陈叙一的工作方法,注意到他在搞剧本时会告诉口型员如何掌握节奏,如何寻找台词中最细微的东西,并且还会要求口型员将那些细节在剧本上标注出来,而如此细致规范的译制片台词打磨流程,就能在最大程度上为接下来配音演员的创作打下扎实的基础。

　　1975 年,在乔榛正式调入上译厂不久,他就与刘广宁合作担纲了他进厂后的第一部主角大片《魂断蓝桥》(*Waterloo Bridge*)。当时,上译厂译制《魂断蓝桥》所用的,却是一个 1940 年代进口的,已在片库里放置很久的拷贝,里面有多处的缺失,但由于江青铁了心要把这部影片译制出来,而当时在全国其他地方也实在找不到另外一个更好的拷贝了,陈叙一就组织大家在创作过程中极力弥补那些缺失的地方,而该片的音乐素材,还是请了陈传熙[2] 等几位上影乐团的音乐家,通过听原片音乐记录旋律,再经过重新配器并由乐团演奏,才最终得以复制出来的。由于时间紧迫,大家都干得非常辛苦。在《魂断蓝桥》中乔榛所配的由美国著名影星罗伯特·泰勒(Robert Taylor)扮演的军官罗伊·克罗宁,是一个出身于上流社会的青年军官,其人物气质里既有军人的果断和阳刚,又有贵族的儒雅和修养。为了塑造好这个角色,乔榛就在声音设计上强调了一个"正"字,时刻注意不让自己在台词风格上出现哪怕丝毫的油滑。在这部戏里,乔榛与为由好莱坞著名女明星费雯·丽(Vivien Leigh)主演的女主角玛拉配音的刘广宁合作得珠联璧合、丝丝入扣,而这部影片也成为上译厂创作历史上的经典作品之一。第二年(1976 年),乔榛又与刘广

宁再度合作，分别为美国电影《碧云天》(*Blue Skies*)和日本电影《生死恋》中的男女主角配音，而后者在几年后得以公开放映时，便瞬间引起了社会上极大的轰动。当时，上译厂的一些老配音演员对乔榛的"自来熟"感到很惊讶，还对他说："你是学话剧表演的，没想到你那么快就掌握了译制片的那种状态和规律！"所以，在厂里大家都很认同乔榛。

1976年，正式进上译厂工作不久的乔榛便执导了他作为译制导演的译制片处女作——英国电影《坎贝尔王国》(*Campbell's Kingdom*)。作为一名初出茅庐的译制导演，他所导演的影片中的男主角，却是由德高望重的孙道临来担纲的，而当时乔榛与孙道临一起在棚里工作时，他居然还"不知天高地厚"地对孙先生进行了"指导"："孙老师，这地方你是不是再出来点儿，更像'说话'一点？"好在孙道临为人大度，对于乔榛的"指手画脚"，孙先生反倒觉得他实在，还挺喜欢他。

同年10月，"四人帮"被打倒了，持续了十年之久的"文革"也随之正式结束了。而随着运动的结束，中国就迎来了一个文艺创作的春天。

就在开始变得比较宽松的社会气氛里，一些蛰伏了很久的老艺术家便逐渐开始活跃了起来，其中，孙道临就很快离开了上译厂，回到上影厂去从事故事片创作。在临走前，孙道临就与乔榛说："现在'四人帮'粉碎了，我之前大半辈子拍的那些电影，结果却都成了毒草。所以，我很想在自己晚年再拍几部好电影。我觉得你跟我很接近，咱们一块回去好吗？"然而在这个时候，乔榛心里却已经有了不同的想法。他觉得从事译制片工作可以让他学到很多东西，除了看演员的表演以外，

他还可以从那些外国影片中学习导演、编剧、剪辑等各方面的专业知识，另外，他更觉得自己已被"配音"这个极富魅力的行当完全吸引住了。配音演员能够通过说所配角色的话，将自己的声音跟银幕上的形象融合在一起，而正是这种"化学作用"，对乔榛产生了巨大的吸引力，使他欲罢不能。当看到乔榛心意已决时，孙道临也只好说了句："那么好吧，那我走了。"

就这样，孙道临独自回了上影厂，而乔榛则坚决地留在了永嘉路大院。

从《魂断蓝桥》开始，在之后的二十多年时间里，乔榛曾经为好几个军官角色配过音。其中，他在《魂断蓝桥》完成两年后的1977年为墨西哥电影《叶塞尼亚》所配的男主角奥斯瓦尔多，则令他的声音艺术更上了一个台阶。对这个角色的创作，不但使他的声音显得比以前更成熟，而且使他在把握人物的技巧方面，他也变得更为老到了。这两个角色的身份同为青年军官，又同样都出身于上流社会，但乔榛并没有因为两个角色间的这些相同点，而选择一条驾轻就熟的现成路子，去简单重复以往的创作经验。相反，在配奥斯瓦尔多这个角色时，他就要求自己把注意力放在区分两个不同角色哪怕是很细微的个性差异上，以尽可能地做到角色间互不雷同。同时，与大多数配音演员的观点相同，乔榛也认为这个职业的幸福之处，就在于他们可以经历无数个人生。在工作时，对于不同人物的不同个性、社会地位，以及由于在教育和修养上的差异而形成的气质及性格差别，配音演员都需要做具有针对性的不同处理，而绝不能搞成"千人一面"。乔榛觉得，每当配一个新角色时，对他而言，那都是经历一次新的人生，需要不断加以揣

摩。所以,在其创作过程中,乔榛就总是会处于一种兴奋,甚至是亢奋的状态下。1986 年,他在美国影片《斯巴达克思》(*Spartacus*)中为英国表演大师劳伦斯·奥利弗爵士扮演的罗马元老院平民派首领克拉苏(Marcus Licinius Crassus)配音,而这是一个乔榛自认为在其配音历史上很突出的角色。克拉苏这个人物有非常复杂的心理,他有统治欲,有贵族的地位,但他的残忍却不流于表面。克拉苏喜欢女主角瓦瑞妮娅,但是瓦瑞妮娅却偏偏喜欢奴隶身份的角斗士斯巴达克思,克拉苏对此极不甘心,但是,他的高傲又令他不屑于以暴力来占有瓦瑞妮娅,而是希望她心甘情愿地爱自己,结果,他却还是得不到自己想要的东西。因此,对于如何表现克拉苏的矛盾心理,乔榛就狠下了一番功夫去琢磨、理解这个角色。最后,通过对那几场关键情节在台词表现上的设计,乔榛在声音上完美诠释了这个个性复杂、充满矛盾纠结的重要角色。不过,他同时也认为,劳伦斯·奥利弗的精彩表演,是这个人物塑造成功的重要前提。

除了克拉苏,乔榛还有一个他非常喜爱的角色——这就是曾获奥斯卡最佳外语片奖的苏联电影《战争与和平》(第二部)(*War and Peace II*)里由该片导演谢尔盖·邦达尔丘克(Sergei Fiodorovich Bondarchuk)亲自扮演的角色——贵族私生子皮埃尔·别祖霍夫。在接到任务后,由于乔榛小时候曾经看过列夫·托尔斯泰(Lev Nikolaevich Tolstoy)《战争与和平》的原著,他对这个角色感觉并不太陌生。在译制工作正式开始前,曾经独立翻译过《托尔斯泰小说全集》的著名俄文翻译家草婴[3] 被请来上译厂给演职员谈《战争与和平》。在听完

了草婴的解读之后,乔榛便再次阅读了《战争与和平》的原著,而后他马上就感觉到,在重读这部巨著后,他对于作品的新感受,是与自己之前对其的朦胧印象很不相同的,同时,阅读和揣摩也使得乔榛对皮埃尔这一角色有了更加深刻的理解。皮埃尔是一个出身于上流社会的私生子,他从小就被送到英国学习,因此,他眼中的世界与其他俄罗斯贵胄子弟是很不一样的;对于社会与战争,皮埃尔有着他自己独特的见解。在情感上,他暗恋着自己最要好朋友的妻子娜塔莎,而他的内心就因此矛盾重重——既有自我谴责与克制,但又无法在人性上战胜自己,所以,这个角色就成了一个性格极为复杂的人物。而针对这么一个背景、性格、经历如此错综复杂的角色,在事先做了大量准备工作的前提下,乔榛在为该片的不同情节配音时,将这个皮埃尔复杂的性格层面演绎得丝丝入扣。据说,当年影片译制完成后进行鉴定时,苏秀老太太还在现场被感动得直掉眼泪。

当回顾自己几十年的艺术生涯时,乔榛就对外国电影译制片配音做了四个字的总结,那就是"魂的再塑"。他认为,无论作为配音演员或影视剧演员,绝对要排除掉所有的自我意识。由于演员塑造的是角色而非展示自己,演员自身在表演时,就必须将自己的灵魂全部融入所塑造的角色中去,不能有任何的杂念,而作为演员,首先必须要"真诚",然后才能做到"纯净"。

注释

1. 乔奇(1921—2007 年):原名徐家驹,笔名徐慈,生于上海,他的艺名

"乔奇"来自他的英文名"George"。1939年,乔奇作为演员加入中法剧社及上海剧艺社,并参加了《原野》和《阿Q正传》等话剧的演出。1941年,他出演了《桃花湖》《地老天荒》《红泪影》等电影。1942年起,他加入上海艺术剧团,并在《钟楼怪人》和《秋海棠》等话剧中担任主角。1945年,他演出《雷雨》和《蔡松坡》等话剧以及《天罗地网》《国魂》《海茫茫》等电影。1949年后,他参与了《生命交响曲》《影迷传》《有一家人家》等电影,以及《法西斯细菌》《俄罗斯问题》等话剧的演出。1951年10月,乔奇加入上海人民艺术剧院,并在《日出》《无事生非》《中锋在黎明前死去》等话剧中担任重要角色。"文革"结束后,他还出演了《霓虹灯下的哨兵》《鉴湖女侠》等话剧及《珊瑚岛上的死光》《子夜》《苦恼人的笑》等电影。

2. 陈传熙(1916—2012年):中国著名电影音乐指挥。他从抗战时期即开始从事话剧和电影配乐工作,同时还兼任国立音乐学院常州班和上海国立音专副教授,是我国最早的双簧管教员。1949年后,陈传熙曾先后在上海交响乐团、上海音乐学院及上海电影乐团任职。在其指挥生涯中,他一共完成了二百余部各类影片的配乐。同时,陈传熙还曾担任中国电影家协会理事及中国音乐家协会候补理事。

3. 草婴(1923—2015年):原名盛峻峰,俄罗斯文学翻译家,出生于浙江宁波,南通农学院肄业。草婴是中国第一位翻译苏联作家肖洛霍夫(Mikhail Sholokhov)作品的翻译家,此外,他还曾翻译过莱蒙托夫(MikhailIurievich Lermontov)、卡塔耶夫(Valentin Petrovich Kataev)、尼古拉耶娃(Nikolayeva)等人的作品,并以一己之力,独立完成了鸿篇巨制《托尔斯泰小说全集》的翻译工作。他曾任《辞海》编委兼外国文学学科主编,并曾担任中国翻译协会副会长及名誉理事。

　　"文革"初期,刚从上海戏剧学院表演系调到上影演员剧团不久的曹雷,就因为有个身份为著名记者并定居香港的父亲曹聚仁,而被看成"里通外国",她家的住宅也随之被抄了个遍,而她父亲在此前多年内寄到上海的家书,也被红卫兵悉数抄走。由于曹聚仁肩负着海峡两岸沟通的重任,曹雷说当时自己担心如果那些信件落到他人之手的话,就有泄密的可能,于是,她就独自去了北京,跑到位于府右街中南海西门的总理办公室,去找周恩来反映情况。当时,时任国务院副秘书长兼总理办公室主任的童小鹏派人接待了她,曹雷就向来人讲述了她在上海的家被抄和她父亲寄给家里的一千多封信件被全部抄走等情况。估计是由于总理办公室给打了招呼,在她从北京回到上海后不久,时任"中共中央文化革命领导小组"副组长的张春桥就给上海市革命委员会("文革"初期代行上海

市委和市政府职能的"革命机构")打来了电话,说"曹雷父亲的情况我们是知道的,抄她的家不好,抄去的东西应该归还"(大意)云云。

在当时,张春桥的那个电话还真是非常管用,后来,当工宣队和军宣队进驻上影系统后,造反派就不再整曹雷了。不过,由于当时张春桥在电话里还说了这么句话:"如果曹雷有什么问题,那就是她自己的事情,但如果是因为她父亲的情况整她就不好了。"

既然大人物有这么一句话撂在这儿,曹雷就得"乖乖做人"了,因为她担心,如果是由于她自己有什么问题而被上面揪住小辫子的话,那可就麻烦了。

由于是从上海戏剧学院表演系科班出身,曹雷的语言及声音条件非常好,被"松绑"后的她,很快就被工宣队、军宣队调到上影厂大批判组,并被指定在各种大批判会上带头喊口号及登台念批判稿,这么一来,她的一副好嗓子,就被开始用来一天到晚对着上影系统大批的"牛鬼蛇神"开火了。出于"大批判"的需要,有一天,上级把她带到电影表演大师赵丹的关押处,看造反派提审赵丹。等曹雷到那儿时,造反派就已把赵丹从牢房里提了出来。由于看押人员收走了他的裤带,当赵丹走进审讯室的时候,就不得不用双手紧紧提着自己的裤子。在造反派声色俱厉地审讯、批斗他的时候,赵丹就只是低着头,根本不看周围,而曹雷就待在一旁,看着这一切。由于她在读中学时就曾于1956年与赵丹的儿子赵矛一块儿拍过电影,并且,那时她还经常到当时位于湖南路的赵家去玩,称呼赵丹为"阿丹叔叔",她就与赵丹、黄宗英夫妇其实非常熟

悉，当那天曹雷坐在审讯室里时，她就连看都不敢看赵丹。到了后来，即使在曹雷已经在奉贤文化干校参加劳动后，她却还是经常被上面调回市区，在各种各样的大批判会上发言。曹雷记得，当年她还曾经在批判周信芳[1]等一批著名艺术家的批判会上读过稿子，如此这般，没完没了。

　　1970年的某一天，正在文化干校劳动的曹雷再次接到了回市区的通知，而这次上面却不是让她去批判会上大吼大叫，而是要求她立即到万航渡路上译厂报到，在作为最早几部内参片之一的编号为"沪内3号"的英国电视纪录片《战火中的城市》担任旁白解说。

　　《战火中的城市》是一部记录列宁格勒、柏林、伦敦这三座城市在第二次世界大战中遭到战争破坏实况的纪实片，而那次曹雷所担任的，是"柏林"部分的解说，至于另外两部分的解说，则分别由上影演员中叔皇和谢怡冰担任。片中"柏林"部分是从一个德国中年妇女的主观视角出发，叙述了她从阿道夫·

1965年，曹雷在电影《年青的一代》里扮演"林岚"

希特勒上台到最后灭亡那十几年里在柏林的所见所闻，因此，该片的解说完全是以第一人称来讲述的。接下来，随着译制工作的进行，曹雷就仿佛作为一个亲历者，身临其境地目睹希特勒上台，见证了他上台后的所作所为，最后看到了盟军对柏

林的猛烈轰炸，而这段影片最后的独白是："我们每天见面的时候我们不说'再见'，我们说'但愿明天能活'。"

译制那部纪实片的 1970 年，就恰恰正是"文革"进行得轰轰烈烈、如火如荼的时候，而影片中所记录的历史镜头，改变了曹雷对当时中国社会的许多看法。由于当时的内参片译制工作是绝密的，曹雷绝不敢跟任何人提及影片中那一系列触目惊心的镜头：犹太人的店铺被砸，犹太人被迫胸前挂着代表犹太人身份的黄色六角大卫星，被纳粹冲锋队拉出来游街，犹太人的书籍被烧毁，狂热的党卫军和少年冲锋队在接受检阅……那一组组充斥着中世纪式狂热和暴虐的镜头，看得曹雷脊背一阵阵发凉，不由得联想起"文革"中的许多场景。虽然，她在当时是绝不敢与任何人谈及这种感受的，但那些血淋淋的镜头，却已深深印在了她的心里。

跟所有参与过内参片工作的演职员一样，曹雷也是被从干校悄悄地调回市区参加内参片工作的，一旦影片译制完毕，她也就悄悄地回到了干校，继续"修地球"。那时，凡是参加过内参片工作的上影系统演职员，对他们在万航渡路工作期间的情况，就都是讳莫如深、绝口不提的，而曹雷自然也不例外。然而，等她回到干校后，只要一开批斗会，她便会联想到《战火中的城市》里那些令人感到毛骨悚然的镜头。每每想到这些，曹雷就会觉得心里发毛，并由此产生了一种想逃离干校的冲动。但是，在当时的环境下，想随意离开干校显然是不可能的，于是曹雷就动起了脑筋，开始伺机寻找机会了。

在 1965 年的 6 月和 8 月，当毛泽东与时任卫生部长钱信

忠等人谈了两次话后，"解决农民看病难"的工作就风风火火地展开了，而完成"最高指示"所需要做的第一件事，就是要培养一大批农村医生。经过广泛的组织与培训，大批稍有文化基础、又经过初级医疗培训的赤脚医生，便迅速出现在广大的农村，他们就靠着"一根银针，一把草药"，服务着所在地区的农民。1968年夏，上海《文汇报》发表题为《从"赤脚医生"的成长看医学教育革命的方向》的文章，详细介绍了作为贫下中农代表的上海川沙县江镇公社卫生员王桂珍和作为知识分子代表的江镇公社卫生院大夫黄钰祥如何全心全意为农民服务的先进事迹。从此，"赤脚医生"就成为半农半医的乡村医生的特定称谓，而王桂珍则被看作"赤脚医生"的第一人，后来，她的形象还被印在1977年上海发行的地方粮票上。再后来，上海《文汇报》刊发的这篇文章还被当年9月出版的《红旗》杂志和9月14日发行的《人民日报》全文转载。就这样，这篇先后在三个重要报刊上被发表的文章不但引起社会的广泛关注，也同样引起毛泽东的注意，他在阅读了9月14日《人民日报》上刊登的这篇文章后便大为高兴，遂批示："'赤脚医生'就是好！"而这一批示，却在发布了足足有两年多后才让曹雷给捕捉到，于是她灵机一动，就向上面打了个报告，报告上说"我们革命的文艺工作者应该走到工农兵当中去，像赤脚医生这样的题材，我们就应该去歌颂、去创作，而且我们将在这个过程中接受再教育"，总之，把调门拔得非常高。曹雷当时的想法是：自己宁可到农村去跟着赤脚医生跑，也不愿意整天在干校的大批判组里发言读稿，她想尽快跳出这个环境。就这样，在这份报告里，曹雷便请求上级让她跟着赤脚医生去

深入生活、体验生活，改造自己。巧合的是，当时"文革"时期的上海市领导也正在为长期只有八个单调的样板戏而伤神，已准备开始抓电影创作了，而曹雷的报告对他们来说，就可谓是"瞌睡来了有人送枕头"——正中下怀。由于当时北京方面已经有了《决裂》和《千万不要忘记》，上海就计划要创作一部工业题材和一部农业题材的影片，其中，在农业方面，上海市委就决定抓"赤脚医生"这个题材，于是，上面当即把曹雷调到了上影《赤脚医生》创作组。

电影《赤脚医生》的剧本创作后来也是一波三折。一开始，上面定的编剧有上影文学部的王苏江、赵志强、杨时文，而当时在创作组负责的，是上影工宣队的一个师傅。在创作组成立以后，他就带着曹雷、赵志强等一干创作人员，在上海郊县以及浙江、江苏农村采访了许多赤脚医生，其间，曹雷还曾在上海赤脚医生王桂珍家里前前后后住了相当长的时间。当年，王桂珍的妈妈很喜欢曹雷，还把她称作"大囡"（上海浦东方言"大女儿"的意思），把王桂珍叫作"小囡"（上海浦东方言"小女儿"的意思）。在那个时期里，曹雷天天跟着赤脚医生在当地农村巡诊，他们干什么，她也就跟着干什么，久而久之，曹雷居然也学会了给人打针、做针灸、拔火罐、采草药。之后又过了一段时间，创作组的人员便开始扩充了，上级把上影导演鲁韧和颜碧丽给充实了进来。就这样，在那几年时间里，这个剧本是写了一稿又一稿。后来，上级又要求先将这部戏写成一出话剧，在舞台上竖起来看看。由于那时的上海已经很久没有排演过话剧了，这部剧名叫《赤脚医生》的戏倒还挺轰动，在位于上海市普陀区的曹杨影剧院演出了好

多场。

当时,"文革"已经搞了六七年,到了 1972 年、1973 年的时候,随着林彪事件的爆发和美国总统尼克松访华,中国社会紧张了数年的政治气氛开始慢慢有些缓和。由于当时中国政府的策略是在国际上"交小朋友"(跟小国家交往),官方组织的国际交流活动就渐渐多了起来。从那时开始,就有诸如柬埔寨亲王西哈努克(Norodom Sihanouk)、菲律宾总统马科斯(Ferdinand Marcos)、尼泊尔国王比兰德拉(Birendra Bic Bickram Shāh Dev)等一些国家的领导人陆续前来中国访问,而上海,则是他们访华的必到之处。其中,西哈努克在那个年代正好在中国流亡,就更是频频造访上海,而当时的广播里也是三天两头地播报"西哈努克亲王应邀访华"的消息,那时由于我年纪小,听岔了,还傻乎乎地缠着大人问:"为什么西哈努克亲王'硬要'访华?"

当年,我们家住在长宁区新华路上,而新华路是当时外国贵宾的车队从虹桥国际机场到上海市中心下榻之处的必经之路,因此被称为"国际要道"。每当有外宾车队经过的时候,居委会干部就会在弄堂里大喊大叫,让在家的居民们都出来,然后便组织大家沿着新华路一字排开。通常,大家要在街面上来回巡查的警察那冷峻阴沉的目光监视下,顶着烈日或迎着寒风等上个十几二十分钟,然后,当远远看到通常由十辆左右的红旗牌高级轿车和十几辆乃至几十辆的上海牌中级轿车所组成的国宾车队在市委警卫处的三轮摩托车开道下威风凛凛地驶来时,众人便会在居委会干部的示意下一起热烈鼓掌,以表"衷心欢迎"之意。当车队在大家面前疾驰而过时,人们也

会偶尔看到车窗里面的外国元首和中国高官面带一丝微笑，向着街边人群招手。而我至今还依稀记得，小时候，我曾经趴在自家阳台的栏杆上，看着周恩来陪同西哈努克一起站在一辆红旗牌敞篷车上，一路挥手驶过新华路的情景。此外，我也曾透过车头挂着中外两国国旗的红旗牌轿车半遮着白色窗纱的车窗，看到过身穿灰色毛料中山装坐在车里昏昏欲睡的时任上海市委书记马天水和市委书记、市革命委员会副主任王秀珍的身影。

据上海美食作家沈嘉禄所著《上海老味道》（上海文化出版社2007年版）一书记载：1973年，流亡到中国的西哈努克亲王到上海访问，在此之前，亲王已经游玩了南京夫子庙，并在那里吃了十二道点心。此番来上海白相城隍庙，负责接待的南市区饮食公司从区内各大饭店里调集精兵强将，准备请亲王品尝一下风味小吃。为了胜过南京夫子庙，还精心设计了一份十五道点心的菜单。其中就有一道鸡鸭血汤，为做好这道风味，师傅们三下南翔，寻找最最正宗的上海本地草鸡，然后杀了一百零八只鸡才找到所需的鸡卵——真叫是"杀鸡取卵"了。这个鸡卵并非成形结壳的鸡蛋，而是附着在肠子里的卵，才黄豆般大小。黄澄澄的鸡卵，配玉白色的鸡肠和深红色的血汤应该相当悦目。但是当天亲王跟莫尼克公主举办家庭网球赛，打得兴起，一时难以收场，即传话出来，明天再去城隍庙吧。于是第二天师傅们又杀了一百零八只鸡。当这道汤上桌时，亲王一吃，赞不绝口，一碗不过瘾，又来一碗。虽然沈嘉禄先生并非此事的亲历者，但当时参与接待西哈努克的绿波廊经理肖建平曾告诉他说，当年参与这项重要外事工作的

餐厅职工都要事先接受"组织政审",确保政治上绝对可靠。为了保证点心的质量,做点心用的黑芝麻都是一粒粒拣出来的,瓜仁也要选一样大小的,半粒的不要。

作为东道主,当时上海的领导们既然把招待外宾准备得如此精心,那么,为那些贵客访沪准备"精神食粮"这一重要工作,他们自然也不敢懈怠。当时主管上海市文教工作的市委书记徐景贤,就计划搞一台以音乐、舞蹈、魔术为主的小节目。其中,芭蕾舞自然是革命芭蕾舞,至于音乐,则是华洋杂陈。他们把歌唱家任桂珍、林明珍都找了出来,民歌、外国歌、器乐演奏一起上,而对外文艺演出的场所,就安排在位于上海市静安区延安中路1000号中苏友好大厦(现"上海展览中心")内的友谊电影院。由于这是一台综合性的节目,便需要一名报幕员——也就是现在的"节目主持人"。为了甄选这名报幕员,上面就先后找了祝希娟(上海青年话剧团著名演员,曾在电影《红色娘子军》中扮演女主角吴琼花)和李守贞(上影厂电影演员),可是,在这史无前例的"文革"时期,她们也实在不知道应该采用怎样的风格报幕,因此,她们在试了几次后,效果却并不理想。后来,上面又先后看了其他一些人选,但领导们评估之后,却觉得这个不行,那个也不成,最后,还是徐景贤说了一句:"把曹雷找来吧。"

那时,曹雷还在乡下跟着赤脚医生体验生活。一天,她突然接到上面的通知,要她立即赶回上海,于是,她便穿着一双沾满了泥的高帮套鞋,匆匆忙忙地赶回到市区。由于曹雷从十八岁起就曾经为市里主办的一些外事活动报过幕,她在这方面还是有些经验的。所以,当曹雷赶到指定地点时,虽然起

初她也不知道上面想要自己做什么，但经过领导简单地介绍情况后，她就已然成竹在胸了。在稍事准备后，曹雷便上台试了一下，她所用的报幕风格，也还是"文革"前的老套路，而到了最后，那些头头们就拍板说："就她吧！"

就这样，在那段时间里，曹雷便经常会主持一些对外文艺演出。当年，美国费城交响乐团（Philadelphia Orchestra）访沪音乐会和在文化广场演出的朝鲜歌剧《卖花姑娘》，就都是由她担任的报幕员。

时间在一天天过去，在创作组建立并一起工作了三年之后，上面对于《赤脚医生》剧本的修改却始终不满意，说他们"只会写点儿好人好事，而并没有把它上升到'文化大革命'的必要性"。但是，要如何把"赤脚医生的先进事迹"上升到"文化大革命的必要性"，可就让创作人员们大挠其头了——"文化大革命"是自上而下发动的，一个小小的赤脚医生，哪里会有什么能力来"驱动"这场声势浩大的政治运动呢？结果，上影创作组的众人绞尽脑汁，把个剧本改来改去，一连弄了三年，却还是不能令上面满意。最后，上级就发话了，命令创作组把这个任务移交给上海市委写作班，让写作班在创作组几易其稿的剧本基础上，继续把本子上纲上线到"文化大革命"的必要性，而该片的导演，则也被换成刚拍完样板戏《海港》的谢晋。

至此，原先的上影创作组人员对于剧本修改已没有任何发言权。

由于之前曹雷曾经为剧中的女主角赤脚医生起了个"田春苗"的名字，当时上面觉得还不错，后来他们就干脆把电影

名字给改成《春苗》。最后,在第八稿定稿后,剧本就被送往上海市委审查并获得通过,影片随即投入外景拍摄,并于1975年4月摄制完成。1975年9月,电影《春苗》在全国公映,而影片中由老演员冯奇扮演的一个医生对患者所说的一句"病人腰疼,医生头疼"的台词,居然还一时成为当时的流行语。

虽说是"慢工出细活",可那个戏一磨就是三四年,也是大有将"铁杵磨成针"的意思了。一开始,曹雷还在话剧版《赤脚医生》中扮演女一号田春苗,但由于剧本的创作时间拖得实在太长,等到电影正式开拍时,她却已是人到中年,早就不再是"苗"了。于是,片中春苗一角,就改由北京电影制片厂年轻演员李秀明来饰演,而那时的曹雷也已被调离创作组,对剧本和影片创作都无权过问了。

在电影《春苗》公映一年后,"四人帮"垮台了,于是,那棵培育了数年之久的"春苗",也就骤然变成了"毒草"。当时,曹雷还曾暗自庆幸说"亏得自己没演这部电影",但令她始料未及的是,当电影《春苗》公映时,片头演职员表上的作者名单上,却还是有她的名字。既然《春苗》已然成了"毒草",曹雷也就"顺理成章"地又开始挨批了,并且这次批的不仅仅是她,《春苗》创作组的其他成员也整天被人盯着开会,让他们"讲清楚",但到了那时,曹雷就已是百口莫辩,实在是"讲不清楚"了。本来,她当年也就是想找个借口跳出运动圈子,结果跳来跳去,她却还是被政治套在了里头,并且这次她非但是被"套牢",而且还成为"毒草炮制者"。此时的曹雷自是万般无奈,心里有说不出的郁闷。

当时,上海电影界另外还有一件至今鲜为人知的事,那就

是上影厂在 1970 年代中期还拍摄了另一部工业题材的电影《盛大的节日》。那部影片的前期拍摄工作一直进行到"四人帮"垮台时才刚刚杀青，片子还在万航渡路上译厂做后期配音，尚未全部完成，而我当年还曾在万航渡路大院的放映间里看过那部后来并未公映的电影。这部影片的主人公是以在上海造反起家的王洪文为原型、并由北影演员张连文扮演的。我至今还清楚地记得其中一个情节：由于造反派们想开会却找不到合适的地方，他们便一起走出工厂，上了一辆铰接式公共汽车，几个人就坐在后车厢尾部的那排座位上交头接耳地开会。由于那个会时间开得很长，他们就坐着那辆公交车，从起点站到终点站，来来回回一圈圈地转，就那么一直转到了天黑。其间，那辆铰接式公交车上负责后车厢的女售票员，还出于"阶级感情"买了几个面包送给那几个造反派充饥。结果，"四人帮"一倒台，那部影片自然也就"胎死腹中"了，而上海市委在过去几年里投在这部电影上的大量人力、物力、财力，也就统统化为乌有了。后来，那部《盛大的节日》还被老百姓戏称为"盛大的末日"，被画进"揭批四人帮"的漫画中。

曹雷是一位从舞台到银幕、从表演到写作多面俱佳的"三栖人才"。然而，由于她老是被人感觉想"冒尖"，在那个年代，她的经历就应了一句老话——"木秀于林，风必摧之"。虽然曹雷一直在试图逃避，但逃来逃去，她却总是逃不过政治运动的风口浪尖。"四人帮"刚上台时，她是"文艺黑线的尖子"，要挨整；"四人帮"倒台后，她却又成了"毒草炮制者"，还是要挨整，所以，那时的她觉得自己简直就没个出头日子了，而就是在这种苦闷的状态下，曹雷得了癌症。

注释

1. 周信芳(1895—1975 年)：浙江慈城(今浙江省慈溪市)人，出生于江苏省淮安市，艺名"麒麟童"，著名京剧表演艺术家，京剧"麒派"艺术创始人。曾担任中国戏曲研究院副院长、上海京剧院院长、中国戏剧家协会上海分会主席等职务。

　　说实话，我从来就不信有什么"心灵鸡汤"能为人浇灌出美好的人生，但如果说有谁能够在现实世界里照着"心灵鸡汤"所指引的那样，目标清晰、意志坚定、脚踏实地、步步为营，最后取得事业成功的话，我所见过唯一活生生的成功例子，大约也就只有童自荣了。

　　当第一次见到童自荣时，我还在上幼儿园。在我对他最初的印象里，童自荣是一个英俊而有些腼腆的青年，但他身上丝毫没有之后我所见到的戏剧学院表演系学生所特有的那种豪迈气质。从小时候起，我就叫他"小童叔叔"，而这个称谓至今未变。不但我对他的称呼未变，连我母亲对他的称呼也是几十年未变。现在，当他们俩碰面的时候，就会见到颤颤巍巍的"小刘"与说话已经有点漏风的"小童"互相打着招呼，然后就坐在一起聊天。此情此景，令人不禁感叹岁月之无情。

作为上海戏剧学院表演系话剧表演专业1966届的毕业生,童自荣却并非出身于艺术之家,并且,他儿时所接触的主要艺术形式,也无非就是广播、沪剧、苏州评弹等这些当年最为普通的种类,因此,童自荣儿时所处的人文环境,跟一般的上海市民也并无二致。虽然自称电台是他最初

大学时代怀揣梦想的童自荣

的启蒙老师,但童自荣也坦承,在小时候,其实他也未曾想到过自己后来会从事艺术工作。从1950年代起,童自荣就开始观看外国电影译制片了,而他最喜欢的配音演员就是邱岳峰。接下来,从"迷恋译制片"开始,童自荣便在不知不觉中做起了"配音演员梦"。

此念一起,童自荣便就此一发而不可收。我曾经问过他,当年他报考上海戏剧学院表演系的目的,是不是有那么点儿"曲线救国"的意思,而对此童自荣的回答竟然是:"高中毕业了,我总得上个大学是吧,因为暂时没有机会到译制厂工作呀,而我,也不像现在的年轻人那么胆子大,自己敢跑到厂里去要求试音,或跟个别演员拉上关系呀,这对我来说是不可能的,我的个性完全是内向的,而这个个性也让我觉得选择这条路是契合的,在幕后工作是最适合我的。"原来,在走进上海戏剧学院入学专业考试的考场前,他就已经很清楚自己将来的发展目标了,而这一点,就令我感到十分汗颜,因为我自己当

年报考上海戏剧学院导演系的原因,除了是为逃避我父亲为我指定的理工科之路外,竟然是觉得当电影导演"可以骂演员,很神气"。童自荣对自己未来职业生涯的规划是非常明确的,但也不失理智。他的第一个目标,就是考取戏剧学院话剧表演专业,因为如果考上了,他至少就可以证明自己有当演员的基础素质,但如果考不进,就说明他自己在这方面不行,也就不能再做梦了。因此,在这点上,他可一点儿都不盲目。

就在童自荣向着艺术之门刚刚跨出这不知深浅的第一步时,命运之神却已经开始垂青于他了——童自荣顺利地考取了上海戏剧学院表演系,与后来成为著名演员的顾永菲和赵有亮同班。这次的成功给了童自荣极大的信心,他终于一步就跨进了艺术的大门。然而,"考入上海戏剧学院表演系"对于他的配音演员梦而言,还只是"万里长征走出了第一步"。在进入大学之后,童自荣就把自己的主要精力放在了"表演"和"台词"这两门主课上——因为这是他梦想中的配音工作的基础,而与此同时,他对其他科目就不太在乎了。与其他诸如播音员等工作不同,配音工作的特殊性,就在于其等同于在录音棚里演戏,而后来的事实证明,童自荣当年对配音工作的理念和理解都是正确的。

从读中学时开始,童自荣每次去电影院看外国译制片时,他都会买上一张该片的说明书,而每当童自荣看到那张薄薄的说明书上印着的邱岳峰、毕克、于鼎、尚华等配音演员的名字时,他就会产生心跳加快、热血沸腾的兴奋感。直到现在,当回忆起那些场景时,童自荣还是显得那么兴奋,由此看来,他对电影译制片实在不是一般的"迷",而是一种深入骨髓的

"痴迷"了。

我的好朋友、上海交响乐团邝维平曾给我讲述过一件他自己亲身经历的往事。二十多年前，当他与他上海音乐学院附中的同学，现任中国爱乐乐团、上海交响乐团、广州交响乐团音乐总监余隆一起负笈德国时，有一次，一个同学告诉他们，通过柏林爱乐乐团音乐厅里的某个通道，就可以进入音乐厅里面去看乐团排练。于是，他俩便很快找到那个通道，并一起溜了进去，然后，两人就悄悄地坐在音乐厅后面的座位上，偷偷观看乐团排练，而那一天，就正好是时任柏林爱乐乐团音乐总监的指挥大师赫伯特·冯·卡拉扬在指挥乐团排练俄国作曲家伊戈尔·费多罗维奇·斯特拉文斯基（Igor Fedorovitch Stravinsky）的芭蕾舞组曲《火鸟》（The Firebird）。说到这里，邝兄眯起眼睛，带着一副心旷神怡的表情告诉我，当时，他俩在上面就可以清楚地看到站在下面乐团前方指挥台上的卡拉扬，而当乐团在他的指挥棒下奏出《火鸟》第一个音符时所产生的那种冲击力，就"简直能把他们掀翻"。也就是那么一种痴迷和激动的感觉，令他们浑身战栗。后来又过了一会儿，他们终于被时任柏林爱乐乐团首席小提琴家赫尔穆特·斯特恩〔Hellumt Stern，著有回忆录《弦裂》（Saitenspringe：Erinnerungeneines Kosmopoliten wide Willen）〕在排练间隙偶尔抬头时发现了。斯特恩是在哈尔滨长大的犹太人，能说一口流利的中文，并且，他幼年时还是在哈尔滨开始学的小提琴。于是，当看到躲在音乐厅高处的余隆和邝维平后，斯特恩就和蔼地招呼他俩说："你们两个中国人，下来吧。"就这样，这两位分别学习指挥专业和中提琴专业

的中国留学生，就被乖乖地叫了下来，接下来，他俩就战战兢兢地坐在了柏林爱乐乐团音乐厅的第一排座位上，带着顶礼膜拜的心情，同时在生理和心理上仰望着卡拉扬，看他驾驭着乐团演奏出天籁般的音乐。最后，邝兄还颇为感慨地对我说："当时卡拉扬挥起手臂，一个动作下去，乐团那种宏大的音乐感觉就马上出来了。后来我们俩听过的好乐团实在是太多了，但在这个世界上，却再也没有任何一个乐团，能让我们再次体验那一刻的感受了！"我想，当年童自荣在看外国译制片时的心情，大约也应该是如此的吧。

1966年，童自荣大学毕业了，可是他却恰好遇上了"文革"初期那段最为疯狂的岁月。当时，他们那几届的大学毕业生被要求全体"留校闹革命"，于是，童自荣就只好留在学院，在风风雨雨中继续混了五年。之后，他便与后面几届的毕业生一起，被发配到江苏泰州的部队农场，与另外几所大学的毕业生们一起劳动了两年。就这样，童自荣一直在农场待到1972年，才奉命回到学院待分配。据说，当时上海戏剧学院工宣队定下来的毕业生分配方针是"基本一个不留，统统分配出去"，而这个说法应该是准确的——因为当我在1980年代中期考入上海戏剧学院时，我就不曾在当时的学院教师中见过六五届、六六届留校的毕业生。然而，对于童自荣而言，即便是在农场"修地球"的那两年里，渴望成为一名配音演员的梦想火苗，就从未在他的心里熄灭过。在那些岁月里，这个梦想就成了支撑他前行的动力。冥冥之中，童自荣就一直觉得自己将来一定会有机会跨入上译厂。虽然在当时看来，这个念头很盲目、很主观，简直就是在说梦话，但他却一刻也不曾

放弃这个目标。

回到学院后，当他们那几届的毕业生被陆续分配去了上海电影制片厂、上海人民艺术剧院、上海青年话剧团、中央实验话剧院等单位时，还在学院里"守株待兔"的童自荣，却得到了一个对他而言如同一声春雷般的消息——上海电影译制厂要补充年轻血液了！

虽然，圆梦的机会是适时而来了，但童自荣的个性，却又实在是比较内向的，并且在当时那个年代，他眼里的配音工作也带有点儿特殊性，有那么点儿小资情调，所以，他也怕别人说他追求资产阶级生活方式，崇洋媚外，觉得自己有这样的理想好像不太见得光。从年轻时代开始，童自荣就从来不曾与任何人透露过他深埋在内心的想法，哪怕就是对自己的父母，他也不会说，而这么一来，当时他所能做的，也就仅仅是在心里默默地期盼，希望老天爷能有让自己圆梦的那么一天。但是，由于那时正好遇到学院要再分配，时间紧迫，童自荣便还是将他的想法，悄悄地跟教他表演主课的李志舆老师说了，而他之所以那么做，是因为童自荣觉得李志舆老师为人正直，对艺术有追求、有造诣，所以，他就很愿意把自己的想法向李老师和盘托出。当听了童自荣的想法后，李志舆老师首先表示了理解，并且作为童自荣的老师，根据他的经验和对学生个人的了解，李老师也觉得他走这条路是合适的，于是，他便欣然答应帮助童自荣向学院工宣队反映一下他的个人意愿。然而，令人始料未及的是，李志舆还做了件比童自荣对他的预期更进一步的事——这位为学生"两肋插刀"的老师，居然为童自荣的问题去找了自己的嫂子、上影老演员张莺。

故事说到这儿,我们就不得不先介绍一下李志舆老师的家庭背景了。李家一门三兄弟都是著名演员,李志舆和他的大哥李纬、二哥李农一起,被称为"沪上影坛三兄弟"。李家的老大李纬(1919—2015年),上影著名演员。1937年"七七"事变后,他在著名电影导演孙瑜的引荐下进入了中央电影摄影场任演员,而他所参演的第一部影片,则是沈西苓导演的《中华儿女》。1940年,他同白杨,金焰,王人美,魏鹤龄等人参与拍摄了孙瑜编导的影片《长空万里》。同年,李纬转任中华剧艺社演员,并参与演出了《孔雀胆》《棠棣之花》《离离草》等话剧。抗日战争胜利后,李纬进入观众演出公司当演员,除了演出话剧外,他还在上海实验电影工场、文华影业公司所拍摄的影片《浮生六记》和《小城之春》中担任主要角色。1952年,李纬加入上海联合电影制片厂,并在1953年转任上海电影制片厂演员。在接下来的三十余年时间里,他先后在《我这一辈子》《51号兵站》《飞刀华》《舞台姐妹》《没有航标的河流》《许茂和他的女儿们》《车轮四重奏》等二十余部影片中担任主角或重要角色。1987年,年逾古稀的李纬在影片《菊豆》中饰演了一个性无能兼虐待狂的染坊老板杨金山。那个角色既没有什么台词,也没有特殊的形体动作,然而李纬却凭着自己精湛的演技,用眼神和内在感受,将人物的恶毒和变态表现得淋漓尽致。李家老二李农也是上影演员,曾在《年青的一代》等影片中担任重要角色。而三兄弟中最小的弟弟李志舆是上海戏剧学院教授,桃李满天下,同时,他本人也是位优秀的演员。李志舆曾于1979和1980年分别在上影拍摄的故事片《苦恼人的笑》和《巴山夜雨》中饰演男主角,并因主演电视连续剧

《徐悲鸿》而于1985年获得第三届大众电视金鹰奖最佳男主角奖。说到那次颁奖,还有个在江湖上流传甚广的笑话。据说,在那次颁奖典礼上,是由一位在20世纪五六十年代以拍革命题材电影而著称的德高望重的老演员给李老师颁奖。当时,她风度翩翩、神采奕奕地站在台上,以非常清脆的嗓音大声说道:"我宣布,本届大众电视金鹰奖最佳男主角的获得者是'李志兴'同志!"结果,台下芸芸众生先是一愣,然后笑成一团。此乃题外话。

就这样,命运之神又一次让好运降临在了童自荣身上,他笑言,像李志舆这样一位老实巴交偏保守型的老师,在当时居然也学会了"走曲线",搬出嫂子张莺来帮自己圆梦,实在是出乎他的意料。由于性格泼辣的张莺与陈叙一是相识多年的老朋友,在受自己小叔子之托后,她便找到陈叙一,直截了当地对他说:"这个小青年你必须要,不然的话,我就天天到你家去闹!"这么一来,陈叙一就吃不消了,只得应承"行、行"。当然,陈叙一也相信自己老朋友的判断,他肯定考虑到童自荣已经在上海戏剧学院学了四年表演,并且声音条件应该还不错,加上当时厂里正是用人之际,因此,陈叙一也就顺水推舟地答应了张莺的请求。

就这样,没有考试,没有试音,甚至在正式进厂工作前就连陈叙一的面都没见过,很快,童自荣便接到了学院工宣队的通知,安排他通过正常的大学生毕业分配渠道进入上译厂,而在此之前,他第一次见上译厂的人也是由李志舆老师带着引见的。那是在毕业分配出结果前的一天,李老师还带着童自荣去见了李梓,请她听听童自荣的语言和音色,而当时李梓只

是简单地听了一下，也并未多说什么，至于后来她在那个过程中是否曾经向陈叙一推荐过他，抑或起过别的什么作用，童自荣则是一概不知，总而言之，他就这样顺利地进入了上海电影译制厂演员组。

在 1973 年 1 月的某天，童自荣就正式来万航渡路上译厂报到了。一进到厂里，厂党支部书记许金邦就带着他那招牌式的笑容，亲切地拉着童自荣的手，把他带进了演员组休息室，而此时距离他大学毕业，却已有差不多七年时间了。

第一天上班，当童自荣走进演员休息室的时候，他立刻就看到了那些在自己心目中仰慕已久的配音演员。时至今日，他还清晰地记得，那天上午，邱岳峰、毕克、尚华、于鼎等人都在演员组办公室里，他心中仰慕已久的那些"高人"，就一下子都让他见到了。然而，就在那个瞬间，童自荣却反而感到失望了——因为他们的真人，与他想象中的"天皇巨星"形象相比，实在是太不相同了。之前，童自荣觉得邱岳峰应该长得像他在《警察与小偷》里边配的那个小偷，又抑或应该长得像《白夜》里的梦想者，至于毕克这个之前在他心目中"仅次于上帝的人"所给他的第一印象，则让他感觉很"失望"。本来，童自荣那天是怀着"生不用封万户侯，但愿一识韩荆州"的心情，兴冲冲地走进上译厂的，但是，当亲眼见到自己的那些偶像时，童自荣心里竟生出了一股如同梁实秋在《雅舍谈吃·馋》一文中谈及羊头肉时那种"滋味虽好，总不及在痴想时所想象的香"的失落感觉。于是乎，童自荣便由此得出一个"极富哲理性"的结论——那就是"配音演员跟观众之间的距离，应该保持得越远越好"。后来，他曾经在很长一个时期里极力反对媒

体采访或曝光配音演员。童自荣认为，作为配音演员，就应该像广播电台播音员一样躲在幕后，根本不应该与观众见面——因为如果让观众亲眼见到了配音演员，他们的好奇心就会马上得到满足，而配音演员作为电影幕后工作者的特殊魅力，便会于顷刻间不复存在了。当然，童自荣对于自己经过上海戏剧学院表演系入学考试严格甄选的个人形象还是很有信心的，所以，在谦逊地表示"虽然我形象还马马虎虎，但也不想当观众想象中的侠客或王子"的同时，他也说"有的配音演员和广播电台主持人的形象是'不能见人'的"。对于童自荣的这个观点，我个人深表赞同，因为这就跟"网友会面见光死"的道理是一样的。

正式进厂工作后不久，童自荣便旋即遇到了他配音事业梦想历程上的第三道坎。当时，虽然他觉得陈叙一对于自己未来业务上的发展，应该是有其规划和想法的，然而，作为一个毕业于中国顶级戏剧学院话剧表演专业的大学本科毕业生，童自荣却还是足足跑了长达五年的龙套。在那漫长的五年内，厂里基本上就没让他配过主角。在那个时期里，那块"上海戏剧学院"的金字招牌，非但没能成为童自荣可倚仗的个人资本，反而还成了他配音事业发展上的羁绊。由于在学院接受了长达四年的话剧表演训练，使得童自荣的台词风格在无形中带了话剧表演所特有的"舞台腔"——也就是在说台词时喜用共鸣腔，而这种习惯也绝非是一朝一夕可以改变的。据童自荣自己说，其实，他刚进厂时在语言上的那些毛病也是拜"文革"所赐。由于他的嗓音比较嘹亮，当时的他，就老是在上海戏剧学院的大批判和大游行中负责喊口号，而这种夸张

的发声方式所形成的后果，就是让他的声音常常不由自主地往上头冒，沉不下来，而这对于配音工作而言，就是一个要命的坏习惯，也正是由于这个坏习惯，导致他在配音话筒前总是松弛不下来，进而使得他在早期的业务上非常吃亏。另外，在"文革"时期，学院的老师见了那些"意气风发"的革命学生也感到害怕，于是便不敢给他们提意见。因此，本来童自荣想当然地以为，在经历大学四年的学习后，他的普通话问题总差不多该解决了，但可惜的是，实际上却没有能解决这个作为专业配音演员的基础性问题，在某些字词的发音上，当时的他与真正的配音演员相比，还是有着相当大的差距。

在进厂工作后，童自荣参加的第一部"龙套戏"，是苏联电影《解放》，在那部影片中，他配的是一个年轻的苏军上尉，并且是与配一位苏联将军的毕克搭戏。虽说"只有小演员，没有小角色"，可当童自荣首次进入录音棚工作并面对那么个"小角色"时，第一次站到话筒前的他，却活脱脱就像个"小演员"。当时，棚里的童自荣与他配的年轻军官一样，感觉万分紧张，而那么一紧张，他的声音就发挥不好了。与此同时，童自荣身边的"老戏骨"毕克，却与银幕上的将军一样，显得从容而沉稳。由于在一开始时童自荣连口型都对不上，毕克就只好一遍又一遍地陪着他重录。后来，就连童自荣自己都感到不好意思了，于是他只好给毕克打招呼，而此时的毕克，则表现得很有大将风度，当时，他只是微微笑着，也不多说什么，就说了句"再来"。后来，陈叙一甚至还对童自荣说过一句很不客气的话："你什么时候改变语言了，说'人话'了，你就能上戏！"

然而，在别人看来很难熬的那五年龙套生涯，对童自荣来

说,却是很"幸福陶醉"的,因为他觉得自己可以天天在棚里看以前的偶像配音,看着他们是如何一字一句地讲台词,而那种快乐对他而言,可以说既是一种无与伦比的精神享受,同时也是一种学习,可以使他不断地积累经验。当时的童自荣甚至还觉得,其实只要能让他干这份工作,就已经很令他感到心满意足了,因此哪怕永远配不上主角也没关系。况且,那时的他也真心实意地觉得,当主角其实没那么容易,因为陈叙一对工作的要求实在是太严格了。当年,当陈叙一在给别的演员提意见时,童自荣就在旁边听着,而其中有些要求,他至今还觉得真是不大容易能做得到。但是,如果达不到陈叙一要求的话,那些配音演员就得一遍又一遍地重录。因此,即使是在"跑龙套",童自荣也会非常认真地把它跑好,因为他痴迷这份工作,而人如果对什么痴迷了,那么所有问题都可以迎刃而解,况且,童自荣当时就认为首先得使自己来适应配音工作,所以,哪怕只让他配一两句话,他也会千方百计地把它配好。除了在棚里面看戏学艺,童自荣认识到更为重要的是,他必须得开口配戏,并且,他觉得在"跑龙套"的过程中,其实更能让他学到东西,哪怕自己只说一句话,也会比听别人说十句要来得有用。

就这样,童自荣在录音棚里接受了年复一年的磨炼。在那个时期里,如果哪位前辈在听了他的配音后能够说一句"你的声音跟这个人物非常贴,很有光彩,配得很有分寸",他就会觉得非常高兴,至于那些诸如"机会是留给有准备的人"等等富有哲理性的闪光思想,他当时压根儿就不曾有过。

1978 年,在其"龙套生涯"持续了五年之后,童自荣终于

得到了自己的第一部主角戏——美国科幻电影《未来世界》（*Futureworld*）。在这部影片中，他为由美国老牌明星亨利·方达（Henry Fonda）之子彼得·方达（Peter Fonda）所扮演的一位报社记者查克·布朗宁配音。译制这部影片的团队阵容非常强大，译制导演由陈叙一亲自坐镇担当，跟童自荣搭戏配女一号、电视台女记者特蕾西·鲍拉德的，是经验丰富的老演员李梓，而反一号，则是由邱岳峰担纲。由于片中男主角的人物性格在他看来并不复杂，童自荣对于自己配音生涯中这一重要进展，竟然丝毫没有"里程碑"式的感觉——因为在过往的五年里，他已经习惯于只管努力做好工作，而从不问角色大小，并且他也清楚地知道，陈叙一所欣赏的，是部下的用功，而不是他们的小聪明。

拍摄于 1976 年的电影《未来世界》描写的是机器人企图控制世界的科幻恐怖故事，而在四十年后的今天，智能机器人阿尔法狗（AlphaGo）大胜韩国围棋高手李世石的结果，就已预示了当年电影中人类所表现出来的对于未来机器人控制世界的担忧，有可能会逐渐变为现实。有趣的是，当年在为这部影片配音的时候，童自荣也遭遇了其职业生涯中很令他印象深刻的一次另类"恐怖经历"。

虽然，当时他并不觉得这部戏很复杂，但是，当他在配一场记者布朗宁试图说服电工跟他一起去揭穿未来世界游乐场阴谋的戏时，由于跟不上口型，童自荣的节奏就老是慢半拍，他居然一连录了将近十遍都没能获得通过。在那种情形下，童自荣可真有点儿着慌了——因为这不像配龙套角色，主角如果配得不好，是有可能会被导演换下场的，而如果在他身上

发生那种事的话,是将会很令他丢脸的,并且"戏过不了就换人"的做法,在上译厂的历史上是曾经有过先例的,而童自荣可不想让自己落到那步田地。

但不想归不想,当时的童自荣却还是怕得要命,连冷汗都冒出来了,他开始越来越担心,导演是否会因为那场戏过不了而把他撤换掉。然而,经验丰富的陈叙一在现场却表现得非常理解和体贴:"这个不要紧啊,咱们先休息。"其实,那会儿还并未到休息时间,但陈叙一却先让大家休息,也好让童自荣喘口气。当休息结束后,大家再次回到录音棚里。接下来,陈叙一的话也并不多,就只说了句:"这恐怕不单是口型问题。"而就是这看似轻描淡写的一句话,便让聪明的童自荣一下子醒悟了过来——是他的感情没有跟上。由于他所配的角色在那场戏里应该特别富有激情,并且还有发自内心的急迫感,而之前童自荣说台词的时候,就是因为情绪不够发自肺腑,所以导致他的口型老跟不上。此时,经过休息后已冷静下来的童自荣就要求多听几遍原片,接着马上实录,结果一遍就过关了。

另外,在《未来世界》的译制过程中还曾经发生过一个小插曲。由于片中男女主角的个性都很强,童自荣所配的记者布朗宁就老是跟李梓配的由布莱思·丹纳(Blythe Danner)扮演的女主角斗嘴,相互挖苦嘲讽,但其中有一句挖苦的话,他却说来说去怎么都不到位。而陈叙一的高明之处就在于,他从来不给演员做示范,而是用一两句话来点拨演员。当时,陈叙一就对童自荣说:"你是不是想一想故事片厂有个叫阳华的演员,他生活里讲话的那种腔调,'浪里浪声'(上海话,意思是故意冷嘲热讽,话里有话),那个意味就在里边了。"阳华是上

影老演员，曾在《不夜城》《51 号兵站》等影片中担任角色。一听这话，童自荣便马上领会了陈叙一的意图，他立马就在那句台词的处理上模仿了阳华那种"浪里浪声"的腔调，结果一下子就通过了。

等这部影片译制完成后，陈叙一便开始加快对童自荣的培养速度，只要有合适的主要角色，陈叙一都会让童自荣配。就这样，在 1978 年这一年的时间里，童自荣接二连三地在《悲惨世界》《孤星血泪》《华丽的家族》《尼罗河上的惨案》《狐狸的故事》《缩小包围圈》等影片中担任主要或重要角色。在那一年里，他进步神速，开始进到上译厂一线配音演员的行列中。等时间跨入 1979 年，童自荣在法国和意大利合拍的影片《佐罗》中担当为主人公佐罗配音的任务，并就此一炮打响，红遍天下，而佐罗这个角色，也就成为童自荣的个人艺术标签。至此，童自荣总算是苦尽甘来，开始踏上他个人事业发展的高速路，而此时的童自荣已经是三十五岁了，距离他大学毕业，也已有整整十三个年头了。

陈叙一曾经对孙渝烽说过："对演员不能捧。"因此，一直以来，陈叙一对演员最大的"表扬"，从来就是以"不补戏"的形式来体现的——因为这说明他已经基本上满意了。大家都知道，"电影是遗憾的艺术"，其实电影配音艺术也不例外。童自荣告诉我，在配完《佐罗》以后，陈叙一就曾经对他放了一句话："以你的基础和水平，这次倒是假总督配得更好一些。配真侠客就应当再潇洒一点，松弛一点，反而显得你有力量。'有力量'不是很费力用劲地大喊大叫，这不是真有力量，真正的力量是很放松、松弛的。"对陈叙一的这个观点，童自荣表示

完全赞同，因为他配的侠客佐罗，并不是以虚张声势的手法来击败对手维尔塔上校的，如果当时配戏的时候他能在语言上表现出蔑视对手，那么这个角色给观众的感觉就完全不一样了。可惜的是，当他领悟到这一点的时候，《佐罗》的译制工作已经完成，也就根本没机会去全面重配了。因此，童自荣认为，虽然《佐罗》风靡大江南北，但相对他之后所配的另外几部由阿兰·德龙主演的电影，《佐罗》并不是他最得意的作品。

现在看来，这部电影另外还有一个亮点，那就是童自荣和邱岳峰在片中棋逢对手，一正一反，电光火石，相得益彰。然而，令人惋惜的是，在《佐罗》公映后不久，邱岳峰就黯然离世了，两人在这部影片中堪称完美的合作，遂成绝唱。

无论如何，在跑了五年的龙套以后，童自荣终于成为上译厂当之无愧的一线配音演员，那时的他便成了两方面的"专业户"——一方面是"阿兰·德龙"专业户；而另一方面，则是"王子"专业户。在接下来的几年里，不但上译厂几乎所有的王子角色基本都让童自荣包了，而且，在同一部电影里为由同一个演员扮演的两个你来我往对话的角色配音这种活儿，也全都让他给干了。《佐罗》以后的另两部同样由阿兰·德龙主演的影片《黑郁金香》(La Tulipe Noire)里的兄弟俩和《铁面人》(The Man in the Iron Mask)里的孪生兄弟，就恰巧都是那种剧情设计，这么一来，可让他大大过了几把"一鸭二吃"的瘾。

据童自荣说，当时他在看《佐罗》原片的时候，也只是隐约感觉那是部好戏，但他绝对没意识到，这部电影将成为他在艺术上彻底翻身的重要契机，并且当时更令他始料未及的是，后来在中国观众的心目中，"童自荣"这个名字，将会与"佐罗"二

字紧密联系,成为他的个人品牌标志。

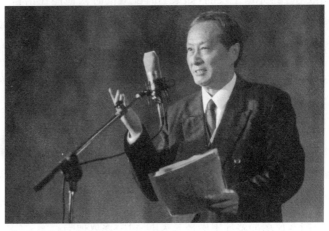

"佐罗"的激情

不过,世间万事总是一把双刃剑。一开始,这个标志对于童自荣树立起自己在观众心目中的地位曾经起到巨大的作用,但反过来看,在之后很长的一段时间里,他也为"佐罗"所累,在这个阴影下很是蛰伏了一段时间。

后来,曾经有人问过童自荣,既然他配了那么多"王子",那么他究竟是如何区分不同的"王子"呢?《水晶鞋与玫瑰花》(The Slipper and the Rose)里的王子很高贵,佐罗的精神也很高贵,而他到底是经过理智的分析,还是很自然地就这么处理了呢? 对此,童自荣的回答是:在塑造角色的过程中,他压根儿就没有多想"高贵"这两个字。相反,当时他想得更多的,却是应该用怎样的情绪,以及在规定情境下哪些台词是需要强调的。例如,佐罗一角的形象非常帅,作为配音演员,童自荣就得考虑如何把这个"帅"也在语言上表现出来,而此时,他

就想到了孙道临。孙道临说话时很有音乐性，抑扬顿挫感很明显，非常潇洒，于是，当童自荣在配佐罗时，他就借鉴了孙道临说话时的那种语调，效果很是不错，而那种"帅"，也就这么自然而然地流露了出来。然而，在接下来的影片中，这种已经取得效果的做法，就不能再那么千篇一律地往下延续了，否则就很可能会影响到他以后对其他角色的塑造。

　　在配完《佐罗》不久，香港著名导演张鑫炎执导的武打片《少林寺》就到上译厂来进行后期配音了，在片中，童自荣受命为由李连杰扮演的觉远和尚一角配音。然而，由于那是个绝对土气而稚气的人物，针对这个角色，他就绝对不能再"潇洒"了。在正式开始配这部戏前，该片的配音导演苏秀就对童自荣感到有些担心，于是她就对童说："直言相告，你可千万不要出来'佐罗'啊，如果'佐罗'出来的话，角色就失败了。"她这么一点拨，可真就提醒童自荣了。于是，在接下来对于觉远和尚的台词处理上，童自荣就刻意避免了"矜持成熟"，并突出了"孩子气"。但在同时，他也抓住了这个角色的激情段落，因为恰如其分的激情，会使得观众由于为演员的声音所吸引，而忽略他们在语言处理上的某些小缺陷。所以，在配觉远在被师父轰走时追着连喊好几声"师父一定要把我留下"那场戏时，童自荣的眼中竟流出了泪水。那时，为了配这部全片喊杀震天的戏，童自荣的嗓子都嘶哑了，而其中一些原本应该由他配的打斗戏，后来还不得不请严崇德来代劳。

　　在拓宽戏路方面，童自荣在日本电影《蒲田进行曲》中所配的风流超级明星银四郎一角，则是他脱离之前所擅长的正面角色的开始。在接受这个角色的配音任务后，童自荣几乎

从一开始就在不断琢磨这个他之前很少接触的角色类型。银四郎是个玩世不恭、自私自利的超级明星。为了向上爬，他讨老板的喜欢，追求老板的女儿，甚至还将自己已经怀孕的女友一脚踢开。针对这么个角色，童自荣却并没有把他简单处理成坏到骨子里的人。但是，虽然说起来挺容易，但对于配音演员而言，如果想真正在实践过程中把握好这种分寸，却还是非常困难的——如果声音处理得太表面，就会造成角色脸谱化，并且人物的台词本身已经说明了银四郎有他自己的喜怒哀乐和苦闷孤独，而这些复杂的情绪，就需要配音演员通过适当的处理去表现出来，否则那个角色就算是失败了。而后，经过充分的酝酿和准备，通过对角色出神入化的演绎，童自荣最终还是成功地把这些丰富的情绪都给展现了出来。

1985年，童自荣再次一反之前的几种戏路，在奥地利影片《茜茜公主》里配了一个有点神经质的上校波克尔，而这个角色又成为他的另类代表作。至于对成功塑造这个角色的感受，童自荣就强调说，在配喜剧类型角色时，就一定得讲究一个"真"字，而不能用胡闹、恶搞、假模假式的处理方式，因为如果那么做的话，就会破坏角色在观众心目中的形象。童自荣的经验是：你越想让观众笑，观众却反而笑不起来。因为，不管是反派人物，还是喜剧人物，凡是"人物"，其内心一定是有追求的，而他们所说的所有台词，也都是有目的的。

从艺以来，童自荣一共在三百多部电影和电视剧中担任了主要角色的配音工作，但在采访中他却谦虚地表示，在这么多作品中，可以作为他的代表作并有所突破的，其实并不算太多，还说"观众特别喜欢的也就十来部吧"。在他创作的作品

中,童自荣特别遗憾地提到了美国电视连续剧《加里森敢死队》(*Garrison's Guerrillas*)。当时,其实上译厂已将那部连续剧全部译制完成,而电视台也已经播放了十五集了。然而,令人始料未及的是,就是由于当时上面不知哪位大人物说了句"该剧有负面作用",结果,那部电视剧就被生生地禁播了。

《加里森敢死队》里配音演员的阵容堪称豪华,在该剧中,童自荣负责配美国战略情报局特工队队长加里森中尉,施融配擅长飞刀的盗车犯酋长,乔榛配商业诈骗犯戏子,杨成纯配保险箱盗窃高手卡西诺,尚华配小偷高尼夫。而特别值得一提的是,该剧人物的称呼在翻译上有一大亮点,剧中特工队众囚犯对加里森称呼的英文原文"Sir",也就是美军下级对上级的普遍称呼"长官"。然而就是这个单词,却被陈叙一别具匠心地译作了"头儿"。虽然那部戏被上级领导无情地"腰斩"了,但该剧配音质量的确是非常之高,而最为难得的是,事后陈叙一还曾对参与该剧配音的演员们评价了一句:"人各有貌,可以!"由于几十年来陈叙一几乎是从来不表扬演员的,这次难得的褒奖,便让一众配音演员高兴了好久,而这就让我联想到英国电影《孤星血泪》里由邱岳峰配音的律师杰格斯在吹嘘自己过去为一桩案件做辩护人时所说的台词:"虽然最后犯人还是被绞死了,但辩护词感人至深。"我想,这次陈叙一对演员出人意料的赞扬,大概也算是给成功译制了那部因长官意志而不幸夭折的《加里森敢死队》的部下们的一种心理安慰吧。

童自荣自称自己是"一个很乏味的人,一辈子就知道努力地把工作做好"。与此同时,在苏秀老太太眼里,他还是个"完

全不会审时度势的书呆子"。在打倒"四人帮"后不久,当上译厂召开全厂大会讨论成立工会时,童自荣居然罕有地站出来说:"工人成立工会,那么,职员就不能成立一个职工代表大会吗?"然而,在当时乃至现时的国内社会大环境下,他这个"不合时宜"的提议,自然也就没了下文。

在单位里,童自荣一向不太愿意跟别人插科打诨凑热闹,平时他最典型的状态,就是在办公室里手捧剧本,时而举头望天,时而俯首看地,嘴里还不停地念念有词。虽然他偶尔也会跟同事们聊上几句,可话却绝不会太多,一般在刚说上几句后,他便会干笑两声,然后就很快独自走开去了。虽然,他也曾因偶然从苏秀的碗里拿过一个番茄吃,而令众人羡慕地对老太太说"你好大的面子",但通常童自荣的状态,则基本上是沉浸在工作里的,如果接到个重要角色的话,即便是在家里,他也会马上开始"老僧入定",对任何事都心不在焉了,而两个孩子外加一堆繁重的家务,则全都被扔给他妻子干了。

1980年,就在上译厂译制《加里森敢死队》的期间,有一天,童自荣独自一人慢悠悠地在马路上骑着自行车,而他的脑子里照例还在转着他的台词……就在走神的当口,他突然撞上了一辆飞驰而来的大卡车。当时,作为一介文弱书生的他毕竟没有佐罗的身手,当发现那辆车快速驶来的时候,他就已经根本来不及做出反应了。接下来,只听得"砰"的一声,童自荣就被刹车不及的大卡车猛地撞飞了出去,而他的自行车,则被压在卡车的车轮下面。好在那辆车刹车还算及时,否则,童自荣那次就当场"香消玉殒"了。而当他躺在马路上慢慢缓过神来的时候,童自荣就惊讶地发现,自己的脑袋离街沿已非常

近了,只要再靠前一点,他的头就会直接磕在上面,而如果那样的话,后果可就不堪设想了。当时,躺在马路上的童自荣先是稍稍定了定神,然后就自己慢慢爬了起来。当尝试着动了动手脚后,他就庆幸地发现,自己身上除了有几处轻微的扭伤和擦伤外,人居然安然无恙。

在童自荣狼狈不堪地从马路上站起身来之后,便随即有几个好心的路人将他送往位于静安区长乐路上的上海邮电医院。等到了医院,人家一看到他的工作证,那几位便顿时惊呼了起来:"哦,佐罗!佐罗飞起来了!"

童自荣对工作的专心痴迷,不仅表现在他与厂里同事"平淡如水"式的交往方式上,并且即使是在对外交流方面,他也一贯表现得比较"冷漠",特别是白天在厂里工作的时候,童自荣尤其怕被人打扰。在1980年代,有一次,一位记者要来厂里采访他。在来访之前,那位记者所在的报社大概就已经给他打过"预防针"了,说"估计采访童自荣会有一定难度"——因为那时他还在固执地坚守着"配音演员就应该待在幕后"的理念,所以一般不大愿意接受媒体的采访,更不想在媒体上公开亮相。于是,那位记者便事先耍了个小聪明,选择在中午休息时间过来采访。当时,他想当然地以为,中午是午餐休息时间,童自荣总可以说两句了吧,而在来上译厂之前,那位记者就已先把报道的题目给定了——叫作《"王子"是怎样炼成的》。然而,当来到厂里并走进演员休息室时,那位记者却顿时傻眼了,自己的采访对象童自荣大中午的却盖着衣服躺在演员休息室的沙发上,正蒙头睡大觉呢。这下子,那个记者可真有点儿懵了。在来厂之前,他曾设想过很多种初见童自荣

的场景,但让他万万没有想到的是,自己第一眼所见到的,竟然是个拿件衣服蒙着自己脑袋,躺倒在沙发上呼呼大睡的童自荣。见到记者进来,当时在演员休息室里的其他同事就立刻"警告"他说:"你可别去打搅他啊,否则他是不会给你好脸色看的。"于是,那位可怜的记者就硬是没敢叫醒那个中午"不见记者见周公"的童自荣,只好自己眼巴巴地在演员休息室里足足等了有一个小时。然而,当记者先生好不容易等到下午上班铃声响起时,他却见到童自荣一个挺身从沙发上跳起来,径自走进了录音棚。好在那位记者还算机灵,当看到童自荣进棚了,他自己也就偷偷跟着溜了进去,一个人悄悄躲在后面看他配音。最后,记者终于等到他把一场戏录完,而且也是在他当天的全部工作完成之后。童自荣这时才开始接受采访:"你是要采访是吧?现在可以了。因为我的工作全部结束了,现在有时间,也有心情接受你的采访了。"当然,童自荣也理解记者的苦衷,他首先解释了一下自己的工作状态和习惯,然后告诉那位记者说,如果下午他有很重要的戏,尤其下午一上班就有自己的戏的话,他是哪怕不吃午饭也要小睡一个小时的。由于童自荣有个特殊情况,就是他的声带在中午容易充血,所以他必须要躺一躺,养养神。能睡着一刻钟固然对他下午的工作有很大好处,但即便是睡不着,只要稍稍养一养神,就也能帮助他消除一些声带上的充血。而直到这时,那个记者才终于算是明白了过来——原来,"王子"就是这样炼成的!

平心而论,在配音演员里"清教徒"并不多,尤其是那些男演员,大多是抽烟喝酒样样来。然而,童自荣却既不抽烟也不喝酒,整个儿一苦行僧,而他的生活乐趣,则是除了配电影,再

就是看电影。当年，上海市电影局会定期组织主要创作人员"冬令进补"——也就是在每年冬季的某个时间里，把上海电影系统各单位的主创人员集中起来观摩一批中外优秀电影，而童自荣就是其中最忠实的"进补积极分子"之一。在那个年代里，童自荣和他妻子的工资都不太高，他们婚后育有一男一女两个孩子，童自荣虽不算是演员组里最困难的那类人，但他家的生活水平，也还是比较一般的。由于童自荣是回族人，当年在万航渡路大院的时候，他一般都是自己从家里带菜到单位，中午就只在食堂买点饭。后来在上译厂搬到永嘉路后，为了照顾童自荣的饮食习惯，食堂有时会单独为他炒个鸡蛋，或者弄点别的清真菜，反正几十年下来，我就从没听童自荣提过自己特别喜欢吃些什么，也更没听他聊过吃喝玩乐或风花雪月一类的话题。

从1970年代末开始，寄给上译厂一线配音演员的观众来信就日趋增多。记得当年我母亲收到的观众来信就曾多到她自己来不及看，便只好让我和弟弟"先睹为快"，而只有当我们俩看到有趣的内容时，才会再转给她看。有一次在收到的一封信里，一位年轻女观众表示"您的声音是这么的好听，我好想做您的孩子，就是天天听您骂也是幸福的"。当时，我母亲还洋洋得意地跟我们说："你们看看，不要身在福中不知福。"不料，我和我弟弟却都不约而同地脱口而出："这可太好了！那你赶紧让她来，我们马上走！"

同样，在那个时期里，童自荣所收到的这类信件自然也很是不少，其中，多数的观众只是向他们所仰慕的配音演员表示一番欣赏和敬仰，另外也有很多人请教他怎样才能成为一名

配音演员，而其中更有女观众在信中大胆地暗示说"今后挑对象最重要的条件，就是他的嗓音要像佐罗"。多年来，童自荣在厂里跟同事们并无太多的个人交往，他奉行的处世原则是"大家保持工作关系即可"。在进入上译厂工作后的十余年间，即便是在春节期间，他也不曾去陈叙一家拜过哪怕一次年。而在过往那么多年里，童自荣唯一的一次登门拜访陕南村陈家，就是在陈叙一手术后才前去探望了他一次。所以，童自荣在这方面的理念就是"只要一门心思把工作做好，就是给陈叙一最好的报答了"。

童自荣曾经自嘲说，在文艺界里，像他这样清心寡欲的人大概是蛮少的。然而，在过去的几十年里，他却是真心感到非常满足和快乐，否则，童自荣是没有动力这么用功的。当年，作为一个十几岁的中学生，童自荣早早就设定了自己未来的职业方向，并且将其作为自己的终极理想，锲而不舍，毫不动摇，一步步"有预谋、有计划、有步骤"地推进。他先在高中毕业后考入建院以来从来就非常难进的上海戏剧学院，然后在四年大学毕业后留校搞"文革"三年多，在农场劳动两年多，回学院待分配一年，在那长达七年的等待中矢志不渝，最后才"守得云开见月明"，终于得偿所愿进入上译厂。然而，这却还不算完，入厂后，童自荣又"忍辱负重"地坐了足足五年的冷板凳，靠着自己长期的默默努力和不断积累，终于凭借在电影《佐罗》中为佐罗配音而一举成名，这才使自己为之坚守二十年的理想最终梦想成真。现在看来，这样的励志故事真是非常罕见，但是，恐怕我不敢以此来激励有志从影的年轻人按照"童自荣模式"去追求自己的理想，究其原因，就是这么做的成

功概率实在是太低了。然而，童自荣却沿着他自己的这条梦想之路步步为营，最终抵达了成功的彼岸。

回首自己的艺术之路，童自荣觉得他对配音事业的那种痴迷并不是谁都会有的，尤其是他在追寻梦想道路上的那份执着，就更不是每个人都能做得到的。能够一生从事一项自己最喜欢的工作，而且做得很成功，如此的幸运，恐怕在这世上就只有极少数的人才有机会拥有。所以，从这个角度而言，童自荣是幸运的，也是幸福的。

第三乐章 众「神」的黄昏

「人」和「才」

上海电影译制厂的主要创作人员无疑都是人才，在一般观众眼里所能看到听到的大多数表象，无疑是他们的"才"，而在从小到大一路看着他们由大变老的漫长过程中，我的眼睛里所看到的，则更多是他们作为"人"的真实而本色的那一面。

童自荣、乔榛、程晓桦都是在 1970 年代初前后差不多的时间里进入上译厂工作的，他们几位都是上海戏剧学院表演系的毕业生。当时还只有六七岁的我就朦朦胧胧地感觉到，在原来那些年纪较大、长得又不那么漂亮的叔叔阿姨里，怎么突然出现了几个帅气、靓丽的青年男女，而他们的加入，就马上给原先有些老气横秋的演员组增添了一抹亮色。由于我与那些老人年龄差距悬殊，在乔榛、童自荣等"年轻人"加入上译厂之前，我是从不敢跟卫禹平、毕克、邱岳峰、李梓、苏秀那些老人开玩笑的。在演员组里，我第一个敢与之玩闹的便是程

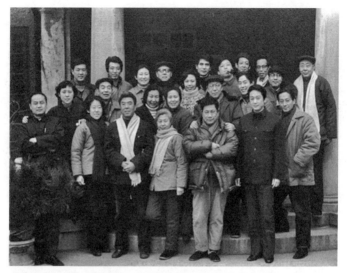

1980年代初上海电影译制厂演员组全体演员摄于永嘉路383号厂内孔祥熙别墅大门前
前排左起：孙渝烽、刘广宁、伍经纬、赵慎之、于鼎、乔榛、童自荣
中排左起：程晓桦、周瀚、苏秀、王建新、丁建华、尚华、施融、陆英华、富润生
后排左起：杨晓、杨成纯、曹雷、胡庆汉、严崇德、翁振新、毕克、杨文元

晓桦，那是由于她的性格比较外向活泼，并且跟我们这些小孩子也玩得来。

上译厂的第一代和第二代配音演员在性格上或许人各有貌，其个人背景和人生境遇也不尽相同，但他们却有个统一的特点，那就是对工作非常专注。苏秀曾经说过："我们配一部戏是四五天，最多了不起也就是十天，而在那么几天时间里，如果要变成影片中的他或她，我们就不能只是早上8点上班到下午5点下班，大家一天到晚都必须要把脑子用在工作上。"于是，就在如此专注的工作状态下，他们整个儿人就老是会显得心不在焉的，那些老人闹的各式笑话，也就渐渐多了起

来。在那些年里，类似陈叙一把穿着袜子的脚伸进脚盆等"传奇故事"，在上译厂是层出不穷，而其中最经典是下面这几个段子。

一天早晨，苏秀在临出门上班前，忽然发现她的自行车钥匙找不着了，而且她东找西找就是找不到。由于时间晚了，最后她决定不找了，随后便匆匆地走出了家门。出门之后，苏秀一边走下楼，一边就下意识地从口袋里摸出了那把自行车钥匙，把车锁打开，然后把车推到了大门口，而直到这时，她却还在苦苦思索，那把车钥匙到底给放哪儿了呢……1978年，在英国电影《孤星血泪》中，苏秀为片中那个由于在结婚当天被抛弃而变得心理扭曲、多年不见阳光、想要报复、却又不能从报复中得到快乐的老处女哈维谢姆配音。由于那是一个心理极其扭曲的角色，为了体会并且在录音期间保持片中角色的那种感觉，在译制《孤星血泪》的那段日子里，苏秀变得不敢跟人说笑，怕的就是那种心态跑掉。所以，在那段时间里，每当有人跟她说话时，苏秀就对人家瞪着眼睛，一副失魂落魄的样子。此外，当年杨成纯也曾经犯过与苏秀类似的"病"。有一天他一早起来，就发现自己的手表没了，于是他便翻遍了枕头底下和写字台抽屉等处，却都没能找到。这时，杨成纯忽然想起自己在前一天晚上曾经去过大壁橱那边，于是便急忙走到壁橱边，接下来，他就一边打开壁橱门，一边下意识地抬手看表，而直到这时他才发现，原来，那块表就早已戴在他自己手上了。而这几个段子中最绝的一个，则是发生在戴学庐身上。有一年春节，戴学庐好不容易等到了能凭票买两斤鸡蛋的日子。当天早晨，他认认真真地把家里的菜篮子洗净晾干，然后

就提着篮子去了菜场。接下来，虽然鸡蛋被顺利地买到了，但是，正当他提着那一篮子宝贵的鸡蛋迈步往回走时，心里却开始嘀咕起了台词。走着走着，戴学庐的眼角忽然瞟到手里提着的篮子下面有一滴水滴在了地上，于是，他心里便犯了嘀咕，想自己刚才已经晾干的篮子为何现在还会滴水呢。为了看个究竟，他顺手就把篮子底朝上直接翻了过来……

陈小鱼告诉我，以前当她去厂里给她父亲送饭时，就经常会在路上看见童自荣一边骑着自行车，一边在嘴里念念有词。其实，他这个习惯，即便是在马路上被卡车撞过之后，也未能彻底改掉。在我大学毕业后不久的一天下午，我下班回家时顺便到永嘉路上译厂大门口的传达室去取家里订阅的《新民晚报》。刚走到厂门口，我就看见童自荣骑着他那辆旧自行车，从大院里慢悠悠地出来了。那天，他也是一边骑着车，一边眼神有些呆板地在嘴里嘀咕着什么，而那天例外的是，当他看见我时，童自荣就在厂门口停下了车："毕业分配了？"

我回答道："是呀，分到上影了。"

听了这话，童自荣就盯着我的眼睛看了几秒钟，然后就来了句："以后别忘了给叔叔在上影找点儿活儿干，我的形象还是可以的。"

要知道，这可是我从小到大从他嘴里破天荒听到的第一句"疑似玩笑话"，记得听到这话，我当时就有点发愣，吃不准他是否是在跟我开玩笑。见我盯着他看，童自荣就摆出一副很认真的表情，又补充了一句："我可是说真的！"说罢，他便一蹬踏板，骑着车扬长而去。前年，当我在采访他时突然想起了此事，就追问他当时是不是认真的，而童自荣就在表示"不

记得"之余，还"坚决地"否认了他当年曾经有上银幕的打算。如此说来，那次他肯定是在开玩笑了。不过，那可是在我记忆中他唯一的一次跟我开玩笑，弥足珍贵呀！

现在回想起来，在当年的那些老人中，我跟于鼎的交流算是比较多的。在我的印象里，于鼎总是戴着一顶老头绒线帽，一副破老花眼镜夹在鼻尖上，还老喜欢透过眼镜架的上方盯着人看。他平时衣服穿得极不整齐，还整天咧着嘴傻乎乎、乐呵呵地笑。于鼎有点龅牙，他曾经在日本动画片《龙子太郎》里，配过一个外貌与他有几分神似的名叫"红鬼"的大龅牙妖怪，我小时候甚至觉得，那个"红鬼"的形象，简直就是日本人为他度身定制的"卡通版于鼎"。

于鼎平时为人非常热心。1970 年代，上译厂曾经有一个

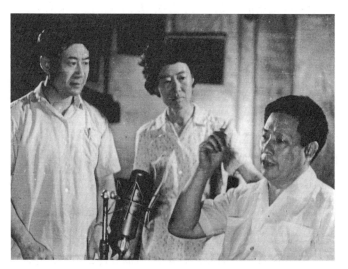

1979 年夏，戴学庐（左）、刘广宁（中）、于鼎（右）在厂录音棚为中央人民广播电台录制广播剧《逝去的亲人》

从北京电影学院表演系分配来的女配音演员。由于此人业务水平较差，脾气也不好，还老跟同事吵架，后来也就没能在厂里干太久便离开了。于鼎深知，作为一名配音演员，如果在哪怕只有一两句话的戏份上掉链子的话，那么整个戏就会塌了，因此，当他看到那个女演员配戏时的不理想状态后，就开始很耐心地手把手教她。后来，等那部影片译制完成做鉴定的时候，陈叙一感到对那个女演员配的那点儿戏不满意，就问她道："哎，某某某啊，我认为你配的这个地方不是很合适啊。"岂料，那个女演员当时就一句话顶了上来："我也没办法呀，是于鼎教我的。"

在那天鉴定结束后，苏秀和赵慎之就埋怨开了于鼎："叫你不要多嘴，你教她干什么呀？"然而，那件事才过去了没多久，于鼎却竟然很快便忘记了那次"教训"，在接下来的第二部戏里还是坚持教她，而当年的老人，就是这么无私甚至"无畏"地悉心帮助新人的。

除此之外，于鼎还有一个特点——就是喜欢打杂。由于他写得一手好字，在当年上译厂还未配备专职打字员打印剧本的时候，于鼎就把厂里刻蜡纸和油印剧本的事给全包了。他经常在大冬天独自坐在办公桌那儿，一个字、一个字地刻得非常认真。另外，于鼎还经常嫌剧务已经装订好的剧本订得不好看，而他就会把所有剧本一本本地拆开，先码得整整齐齐，然后再重新装订。因此，从外观看，凡经于鼎之手装订的剧本，从边缘看过去都会是很齐整的，而我还记得自己小时候就曾帮着他一起装订过剧本。到了后来，除了装订剧本，连帮退休老同事送电影票、送药、报销医药费等事情，他也自己主

动揽下,而且一干就是好几年。

不过,热心归热心,他那么一干杂事,自己准备台词的时间就不够了,所以,当于鼎进棚配音时,他就经常会因准备不充分而拖大家的后腿。在跟他一起配戏时,等于先生的戏磨得出彩了,跟他合作的人,却往往已成"强弩之末",被折腾得"无精打采"了。有一次,于鼎在棚里配戏时又一次拖拖沓沓,结果就犯了众怒。当时,演员组的一些同事就突然对他"发难",继而群起而攻之,称于先生配戏简直就是"一将功成万骨枯"。

其实,在于鼎的配音历史上,只要"打好预防针",他的戏还是可以非常精彩的。1961 年,当苏秀执导英国影片《冰海沉船》时,曾经就是否让于鼎为片中主角、泰坦尼克号二副查尔斯·莱特勒(Charles Herbert Lightoller)配音而犹豫不决,并且,当她与胡庆汉商量角色人选时,胡也说:"这部影片,你敢用于鼎,我这个'魄力'的外号,可以送给你了。"最后,苏秀左思右想,终于还是下定了决心,让于鼎担纲这个重要角色。不过,在开始工作前,她还是请厂支部书记许金邦找于鼎谈了一次话。虽然大家并不知道,当时许老书记是如何对于鼎"晓以利害",而最后终于令其"深明大义"的,反正到该片的译制工作结束时,苏秀就认为,于鼎配的这个"二副"角色令她非常满意。

关于于鼎的"慢工出细活",程晓桦也有个他们为上海美术电影制片厂制作的动画片《老狼请客》配音时发生在他身上的笑话。当年,这部非常著名的动画片是由程晓桦配的狐狸、于鼎配的狗熊、邱岳峰配的老狼。在开始配音的那天,他们三

个人便一起来到了位于上海市闸北区宝通路449号的上海电影技术厂，在该厂的混录棚里为这部动画片配音。在棚里的工作正式开始后，负责伴奏的上海电影乐团便演奏起"今天好运气，老狼请吃鸡"这段著名的《狗熊之歌》的开始部分。可是，由于于鼎不懂过门，又不识五线谱，当他开口唱歌的那一刹那，却总是跟不上乐队的拍点，老也进不去，并且那天他穿的那条裤子还碰巧因为裤带太松而总是往下掉，所以搞得十分狼狈。当时在棚里，每当于鼎在话筒前刚准备开口唱第一句"今天好天气"时，他就发现自己的裤子开始往下掉，然后便赶紧提裤子，于是就错过了进入拍点。如是反复几次后，就连上影乐团的指挥宋光海也急了，而于鼎自己更是慌了神。情急之下，他便对程晓桦说："晓桦，你到我该进音乐的时候就掐掐我。"接下来，程晓桦就开始踩着点掐他了，但于鼎那条不争气的裤子却还总是往下掉，他一扯裤子，便再次错过了该进的地方，而程晓桦就那么不停地掐他，最后，她终于把于先生给掐急了："你干吗老掐我呀！"

就这么着，三位著名配音演员再加上一支专业乐队凑在一起，磕磕巴巴地搞了好长时间，到最后，他们总算是把这段我们儿时朗朗上口的《狗熊之歌》给录下来了。不过，大约是由于当年邱岳峰的猝然离世，这部长度不到十分钟的短动画片《老狼请客》里老狼一角，却是由邱岳峰和杨成纯两人完成的，而里面邱岳峰所唱的那段听起来驾轻就熟的《老狼之歌》，则估计是他留在银幕上的最后绝唱吧。

当然，于鼎也曾经有过受"冤屈"的时候。在1970年代，有一次刘广宁、于鼎、孙渝烽一起去位于延安东路、西藏南路

路口本名为"大世界"的上海市青年宫[1]表演反映中越南海海战的集体诗朗诵《西沙儿女》。那天,三个人"雄赳赳、气昂昂"地一起上台,然后按照事先安排好的顺序,开始在台上"激情满怀"地大声朗读起那首革命诗歌来。不料,刚读到中间,孙渝烽就突然忘记接词了,然而一开始时,他却以为是于鼎出的错,于是便扭头看着本该从他那儿再接下一句的于鼎。由于"吃螺丝"(忘词的别称)对于鼎而言是"家常便饭",此时的他,居然也真心地以为是自己出错了,他便在脸上堆出了一副"痛心疾首"的表情,还拿他那对小眼睛"怯生生"地瞄着自己身边正"大义凛然"地盯着他看的孙渝烽,而正是由于于鼎那副"做贼心虚"的表情,就使得孙渝烽更加坚信是他出错了,所以,他索性就停在那儿,笃笃定定地等于鼎开口了。此时,台下很多观众已看出了台上正在互相大眼对小眼的演员露出的破绽,并且,大家也都以为是于鼎忘词了。渐渐地,台下笑声四起,而那时我母亲刘广宁偶尔扭了一下头,却发现躲在侧幕内的我正在捂嘴狂笑,于是她就再也忍不住了,在台上率先喷出来笑了场,结果这么一来,台下观众就一起哄堂大笑了,台上的孙渝烽和于鼎也实在是憋不住了,于是台上台下笑成一团……直到此时,孙渝烽这才总算意识到,原来是他自己忘词了,于是就连忙再次开口接着往下念,最后,这三位总算是跌跌撞撞,在很是狼狈不堪的境地下,才把这首诗给勉强朗读完了。然而,事情到这儿却还没完,等他们谢完幕下场的时候,刘广宁向台下鞠完躬后就向右转,从舞台左面下了场。可是,正当她走向侧幕的时候,却听到台下观众又是一阵哄笑——原来,心慌意乱中的孙渝烽和于鼎,此时却竟然与她"背道而

驰",向着反方向的侧幕走了下去……

其实,这也并非是配音演员在舞台演出中所出的唯一一次洋相,早在抗美援朝期间,上影演员组、翻译片组以及其他行政、技术部门就曾为豫剧演员常香玉为志愿军捐飞机的壮举所感召,因而在上海组织了一场京剧《将相和》的义演。在这场演出中,上影演员梁山、冯奇、孙道临、凌云、董霖、程之、李季、石灵、史原、季虹和上影翻译片组配音演员邱岳峰、富润生、陆英华及上影录音师张福宝等人悉数粉墨登场。在彩排时,由于扮演大臣的陆英华光顾着检查别人,居然把自己的假胡子挂在蟒袍玉带上就上了场,而且在上台后,他还往自己嘴边一捋胡子,就捋了个空,于是便引得众人哄堂大笑。而后,扮演太监的孙道临虽然身穿太监服,头戴太监帽,手里还拿着个拂尘,但体态却好似穿着西装一样,摇摇晃晃也上了台,台下观众一看他那副模样,就又是一阵大笑,而此时的孙道临大约也觉得自己的样子很可笑,就也跟着笑了出来,一时间,台上台下笑成一片,最后,孙道临笑得已是连该向赵王报告的台词都说不上来了,就只好向着台下逃之夭夭了。后来在1957年之后,上影系统还曾经成立了一个京剧组,这样,京剧演出就成了他们一个固定的业余演出项目。有一次,为了过一把"张飞"的戏瘾,著名电影表演大师赵丹就自告奋勇在京剧《龙凤呈祥》里扮演这个角色。在这出戏里,"张飞"甫一上台就有四句台词:"草笠芒鞋渔夫装,豹头环眼气轩昂,胯下乌锥千里马,丈八蛇矛世无双。"演出开始后,当赵丹上台后刚念到"丈八"时,他就应该有一个圆场(转圈)的动作,岂料,赵丹刚开始动作,就一不小心在台上滑了一跤,连嘴上的胡子都差点掉

了。虽然他连忙爬起来接着往下演，可台下的观众却已是笑得前仰后合了。

走笔至此，我想到了中央乐团已故著名指挥家李德伦撰写的一篇回忆 1979 年指挥大师赫伯特·冯·卡拉扬率领柏林爱乐乐团访问北京的文章。他在文中提到，当时在柏林爱乐下榻的北京饭店里，自己曾听到时任柏林爱乐乐团副首席赫尔穆特·斯特恩对卡拉扬所发的一通议论，其中斯特恩有一段话是这么说的："卡拉扬也是人，不是上帝。现在有些报纸杂志将他捧上了天，其实一部分是言过其实的。比如说他如何闭着眼睛指挥，说他的指挥棒一点也不动时，是一种非凡的指挥！这实在是廉价的吹捧。其实，这个时候是卡拉扬忘了谱了，根本不是什么'他在用心灵指挥'。对于权威，不能盲目崇拜，得靠这个思考。"说罢，斯特恩还用手指了指自己脑袋。过了一会儿他又补充说："别忘了，他的指挥棒面前坐着百来号音乐精灵，而不是白痴。"这段貌似讽刺大师的言论，其实也恰恰完美揭示了指挥大师及小提琴家作为"艺术家"和"人"的两面性，从而令他们的形象更为真实而鲜活，也同时避免了由于在人物形象描写上过度追求完美而导致的虚假僵化。

于鼎是北京人，他的堂兄是北京人民艺术剧院的著名表演艺术家于是之[2]。由于于鼎是北方人，他不仅喜欢吃面食，而且还擅长做面食。在面食中，他最拿手的是烙饼，另外还做得一手好炸酱面。我记得小时候曾听于鼎说他有两个习惯：一是他每日三餐里至少必须有一顿是面食，否则他那天的日子简直就没法过了。二是他每天早晨一醒来，就必须马上起

床开窗通气,因为他受不了房间里的那股味儿。刘广宁回忆说,以前于鼎有时会将自己在家烙好的饼包在毛巾里,拿到厂里分给同事吃。有一次,程晓桦甚至还把他请到自己家里当场献艺,唱了一出"烙饼堂会"。

当年,于鼎为刘广宁经常做的"好人好事",就是为她代购啤酒。由于当时上海的商品供应十分紧张,市面上的瓶装啤酒也是时有时无,但由于于鼎跟他家附近的烟杂店店员关系很好,人家就会在店里有啤酒到货时为他留出一部分。那时,于鼎家就住在华山路近湖南路的"幸福村"附近,而我们家则住在一箭之遥的新华路,两家彼此相距不远,每次当他搞到啤酒后,就只要骑上十分钟自行车就可以到我家了。记得于鼎总是在傍晚时分来我家送啤酒,只要听到他在楼下拖着长音的一声"小刘",我母亲就会急步走到阳台上,对着下面答以一声甜甜的"于先生"。

每次来我家时,于鼎总是提着个大网兜,里面装着五六瓶啤酒。上楼后,他总会在我们家坐上一会儿,喝杯茶,跟我父母聊聊天,临走时再顺手将上次我父母喝完酒后留下的空啤酒瓶带回去。当年,上海人买瓶装啤酒时,就必须拿相同数量的空啤酒瓶去换购,否则,就还要预付相应的"压瓶费"给商店。而在于先生送啤酒的当晚,我父母就会在我们兄弟俩入睡后开上一瓶,两人对酌一番。有一次,北京《电影艺术》杂志主编徐如中向我母亲组稿,于是,在接下来的好几天里,我父母就会在每天深夜开上一瓶,两人一起边喝啤酒边写文章。如是连续几天每晚一瓶,一篇仅几千字的稿子写下来,他们消耗了总也有半打多的啤酒。

刘广宁曾经说过，别看于鼎傻乎乎、乐呵呵的，其实他心里蛮苦的。于鼎的妻子患有家族遗传的精神疾病，但在他们结婚前，女方的姐姐却还骗于鼎说自己妹妹的病"并不严重"。然而婚后不久，于鼎便发现了妻子日益严重的病情，就与她离了婚。可刚离了才不久，当他看到爱人凄惨的样子时，却又觉得心里老大不忍，于是便又与她复了婚。有一次，于鼎曾经在厂里亮过一张他跟妻子的结婚照，当时就有刻薄的同事跟他开玩笑说："你看，你的样子傻乎乎的，人家可是'一朵鲜花插在牛粪上'了。"后来过了一会儿，那人转念一想不对，就又对他说："于鼎，现在你可成'鲜花'了！"而于鼎听了这话居然也不生气，照样还是"嘿嘿"地傻笑着。

就这样，于鼎一肩挑起了照顾生病妻子和孩子的家庭重任，并且，这副沉重的担子他一挑就是几十年。于鼎共有三个孩子，他的长子成年后在北京工作，却也因患上精神病而住进了医院，所以，他的家庭经济状况十分困难。有一次，于鼎的妻子因病情严重而住进了精神病医院进行治疗，而他自己还需要负担其中一部分治疗费用。但是，由于家庭负担重，当时于鼎根本就拿不出那笔钱来，后来还是厂里知道情况后，就替他把这笔费用给付了。对于厂里的关照，于鼎非常感激，觉得自己应该要报答上译厂对他的关心和照顾。之后，当演员组做年度小结的时候，于鼎就对大家说了这件事，还当场流下了眼泪。

吴文伦曾告诉过我一个赵慎之亲口讲给他听的故事，从中可见当年这些老人之间的关系究竟好到何种程度。1970年代，于鼎的手头经常会赶不上趟，而赵慎之的经济条件就相

对比较宽裕些，所以，于鼎有时就会找她借个十元二十元的。然而，在开口向赵慎之借钱的时候，于鼎却绝不低三下四，有时，他们之间有关借贷的对话却竟然是这样的：

"有没有钱？"

"有。"

"有就拿来啊！"

"我得回去取……"

"没有是吧？不要了。"

"等等，我回去拿。"

"不要了！"

就这么不讲理，可见这俩人的关系有多好！

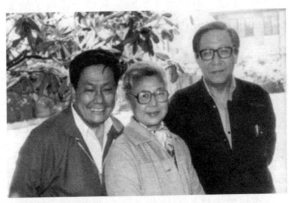

于鼎、尚华和赵慎之在永嘉路厂里

于鼎和尚华这俩老哥们是一对"欢喜冤家"，没事儿就互相掐架。于鼎属于那种在配戏时毫无杂念，慢慢玩、慢慢磨的那种人，虽然他磨得挺开心，可跟他搭戏的人却老是让他搞得怨声载道的，然而"令人气愤"的是，最后于鼎的戏却总还是配

得很成功，但到了那时，别人早就已被他磨得没劲儿了。当看到于鼎"不务正业"时，尚华有时就会劝他说："于鼎，你别去做这个事情，这是人家做的事情嘛，你把人家的活儿都抢了！"可于鼎却偏偏不听，还是愿意管那些杂事。他在刻蜡纸印剧本认真起来时，就连自己鼻涕已经拖得老长也不注意。虽然，于鼎的两手经常弄得都是油墨，黑乎乎脏兮兮的，但他整理出来的剧本，却总是非常整齐，比他自己的衣服和鞋还要干净得多。每次在弄完那些事后，于鼎就会满意地"嘿嘿"一笑，而且，即使做的是额外的事情，他却也从不邀功，总是一副乐在其中的表情。对此，尚华就每每"发狠话"说："你等着瞧，下次我再也不和你合作了！"但说归说，演员组的老人们都清楚，他俩的互掐，就好像两口子间的"眉来眼去、打情骂俏"——别人还没来得及上去劝，这老哥儿俩就已经"恩爱如初"了。因此，无论如何一再"诅咒发誓"地说不跟于鼎"同流合污"了，但之后的尚二爷，却还是会继续督促于先生准备台词，有时也会帮着他一起对词，而到头来于鼎配出来的戏，也总是非常不错的。

由于尚华在 1950 年代初的那次惊悚遭遇，虽然当年一开始厂里并不知道他已被戴上"历史反革命"的帽子，但在其后的几十年里，他就一直是夹紧着尾巴做人的。尚二爷的为人非常好，在 1986 年，当孙渝烽在执导英国电影《野鹅敢死队》(The Wild Geese)时处理有关同性恋内容的对话，就引用了他自己在部队拍戏时所听到的"打针"那种说法。尽管那时"文革"已经结束十年了，然而，当孙渝烽事后把这个"神来之笔"告诉尚华时，虽然尚二爷对此大表赞赏，说"这个词用得太

棒了"，但紧接着，他便马上紧张兮兮地对孙渝烽说："小孙，这话你就说到我这儿为止了，不要再说了，这是破坏军民关系！"由此可见，尚二爷脑子里的那根弦始终是绷得紧紧的。

1980年，苏秀和伍经纬联合执导日本电影《雾之旗》。就在影片译制即将结束的那天，由于当天下午陈叙一要飞加拿大蒙特利尔担任电影节评委，他要求苏秀将这部戏的鉴定安排在中午12点进行，而当天上午苏秀安排录的，是赵慎之跟于鼎配合的一场重头戏。在戏中，赵慎之需要又哭又喊，可于鼎却还是照例老进不了状态，一会儿差两个字，一会儿又差三个字的，总之就没有一遍是顺畅的。看着跟他搭戏的赵慎之一遍又一遍地哭喊，而于鼎却一次又一次地犯错，导演苏秀急得是七窍生烟。一方面，她担心赶不上陈叙一所要求的中午12点的鉴定时间；另一方面，她又怕赵慎之发火，因为如果左一遍右一遍反复录那种又哭又喊的激情戏的话，演员是很快就会没情绪了。结果，最终于鼎还是生生地耽误了二十分钟的进度。由于事已至此，苏秀实在是没有办法了，她就只好在后面由毕克配的一场戏里拼命赶时间，试图把那失去的二十分钟抓回来。

本来，按照厂里的生产流程，在开始配某段戏之前，演员一般要先听两遍原声，找找原片的感觉，再试两遍无声，看自己的口型、分寸是否合适，但是由于那天时间紧迫，等毕克开始配他那场戏时，苏秀就只在一开始让他听了一遍原声，然后跳过无声直接实录，再后来，她就即使连有声也不给毕克听了。当时，在现场看到事情全过程的话筒员刘惠英，就有些担心地对苏秀说："老苏啊，你把老毕逼得太紧了，买根人参给他

补补吧。"结果,毕克不愧是经验老到,有真本事,即便是在苏秀如此"苦苦相逼"之下,他硬是凭着对原片的印象,以超常的速度完成了他那部分的戏,让苏秀在他身上把那二十分钟给抢了回来。后来,苏秀还曾经真想给他买根人参,但由于毕克生性敏感,苏秀怕自己"马屁拍在马腿上",就最终还是打消了那个念头。

毕克的事业发展道路其实并不坎坷,虽然,在 1952 年跟他同一批进厂工作的那几位演员后来都或被辞退,或因这样那样的罪名而被捕入狱,但毕克本人,却是"无惊无险"地在上译厂度过了几十年,并且成绩斐然,成了苏秀口中那个"幸好给我们留下的"毕克。然而,毕克的性格却非常古怪孤僻,除了孙渝烽、陆英华等少数几个同事外,就很少有人能够真正与他交心。有时候,人家正跟他好好说着话,忽然他就会不高兴了,让跟他说话的人感觉莫名其妙,也不知道到底是哪句话惹着他了。所以,即使是自认为跟他"关系还算不错"的苏秀,对毕克也不敢"言无不尽",而其他的导演,就更不敢在与毕克合作时给他多提意见了。当年,杨成纯在与苏秀一块合作执导影片时,当他对毕克有意见时就不大敢跟他说,假如遇到什么需要与之沟通的事情,杨成纯就让与毕克资历相当的苏秀去跟他说。1970 年代,当上译厂还在万航渡路大院的时候,有一次,万航渡路靠近康家桥的一段马路在修路,公交线路也因此暂时改道,那样,刘广宁下班回家时就必须要先从厂里步行到静安寺,之后才能坐上 76 路公交车。在那段时间里,她经常与毕克同路一起步行到静安寺。由于毕克的第二任妻子是位护士,工作时间三班倒,无法顾及家务,毕克就在家里当

了"马大嫂"〔上海话"买汰烧"的谐音，意为"买（菜）、洗（衣）、烧（饭）"〕。他的两个儿子与我们兄弟俩年龄也差不太多，当年刘广宁还经常与毕克交流一下"育儿经"，继而就使他们俩之间有了不少共同语言。那次，她在与毕克下班后一路同行的时候就说他："老克，我说你这人脾气有点怪。"而毕克居然也坦坦荡荡地承认了："我是怪。"

　　1986 年，厂里安排曹雷担任美国影片《斯巴达克思》的译制导演。那时，虽然苏秀已从上译厂退休了，但由于比较信任老太太的判断，曹雷还依然会就一些重要角色，与她商量配音演员的人选。那次，当曹雷给苏秀看她自己拟定的第一版配音演员名单时，由著名英国演员查尔斯·劳顿（Charles Laughton）扮演的罗马元老院平民派首领革拉古一角，本来是给毕克的，但是，后来那个角色却转由富润生担当。过后苏秀才听说，在《斯巴达克思》的译制工作开始前，就曾经有厂领导问过毕克："你能配吗？身体还可以吗？"不料，毕克却反问那人一句："要是我不能配呢？"领导回答："如果你不能配，就让富润生配。"结果一听这话，毕克便当场不高兴了："那你叫富润生配好了！"苏秀估计，当时跟毕克谈话的不会是陈叙一，因为毕克、邱岳峰、胡庆汉等人都是陈叙一的学生，是由他一手培养起来的，因此，陈叙一是不会用那种方式与毕克谈话的。后来，当她退休后到上海电视台建立译制片部门时，苏秀也曾为一部她认为很合适毕克的戏去请过他，但不料却被毕克一口拒绝了。苏秀当时就问他："为什么？"

　　而接下来，毕克就给了一个令她感觉匪夷所思的回答："我去了人家要讲的。"

一听这个回答,苏秀于是就奇怪了:"咱们厂里哪个没到电视台配过戏,为什么你来人家要讲?"

"因为我不配厂里的戏嘛。"

这下,苏秀便更奇怪了:"我说厂里的戏你干吗不配呀?"

虽然毕克的事业一帆风顺,但他的个人生活却一直不如意。他在第一次婚姻里育有一个女儿,后来那个女儿长大后在广西南宁工作。有一次,他女儿在回上海探亲期间,就总是在帮他做家务,整天洗洗涮涮忙个不停。为此,毕克还曾经很不安地跟同事提起过这件事,说:"我总得让女儿出去玩一天,买买东西,看看逛逛吧。"言谈之中,舐犊之情溢于言表。他的第二任妻子是位护士,毕克与她育有两个儿子。早年,他们一家人就居住在徐汇区安福路,过着外人看来还算平静的生活。后来,毕克的妻子带着小儿子去了美国,而大儿子就留在上海跟他一起生活。1980年代后期,毕克的大儿子大学毕业工作了,从表面上看,他们父子俩的日子似乎过得很安宁。有一次,毕克去北京出差。在他回上海的前一天,他儿子打了个长途电话到北京,问他父亲第二天几时回来,于是,毕克便把自己抵达上海的时间告诉了儿子。然而,就在次日,出人意料的事情却发生了……

第二天下午,当毕克回到上海走进家门时,他就发现大儿子躺在床上睡觉。当时毕克还以为是他儿子累了,于是就想让他先睡会儿。接下来,他就自己动手熬了稀饭,还出去买了酱菜。等毕克做好饭,试图再次叫醒儿子时,他却意外地发现,无论怎么推也推不醒儿子了,再仔细一看,毕克就发现他儿子旁边有一瓶安眠药,于是他就急忙把儿子送到了附近的

华山医院（现复旦大学附属华山医院）进行急救。等到了医院之后，毕克就立刻找了他认识的医生，但不幸的是，在观察了他儿子的情况后，那位医生便很遗憾地对毕克说："已经不行了……"

长子的离世对毕克的打击是巨大的，在儿子的追悼会上，他哭得几乎难以自持。在接下来的岁月里，毕克就一直在后悔当时自己回家后为何没有立即叫醒儿子，还唠叨着"如果那么做了，就说不定还能把人抢救过来"云云。在他儿子走了之后，毕克就成了"孤家寡人"，一个人独自居住在上海，几乎成了事实上的孤老，而本来就比较寡言少语的他，除了在工作时间以外，就几乎不太说话了，老是一个人闷在那儿。想想他在电影《51号兵站》里所扮演的那个傻乎乎的小特务，又想想他曾经配过的那些光鲜华丽的角色，再反观生活中的毕克，就让人感觉几乎是判若两人了。

1988年夏天，当我还在上海戏剧学院读大三的时候，有一次，我们班去山东、天津、河北体验生活，全班一路走下来，最后来到了北京。接下来，我就在当时任教于北京对外经济贸易学院（现北京对外经济贸易大学）的大姑婆（我母亲的大姑母）刘庄业家住了一段时间，顺便在北京到处逛逛。在京逗留期间，中央电视台的李扬（迪士尼动画片中唐老鸭的配音者）还在他家招待我吃了顿饭。席间，他问我哪天返沪，并说到时他会来送我。等到了我回上海的那天，李扬就开着一辆当年还挺稀罕的苏联产白色拉达牌私家车，来到位于北土城的外贸学院宿舍大院的大姑婆家来接我。我刚一上车，他就跟我说，想请我把他刚编辑好的毕克儿子追悼会录像带捎回

上海，所以我们在去火车站前先得去台里弯一下取带子。

不料，那天从央视取了带子后，李扬的车刚一上大街就遇到了大塞车，等我们好不容易慢慢挪到北京站附近时，火车开车的时间就已经快要到了。那时我坐在车里就已可以望到前方数百米开外的北京火车站候车大楼了，但我们的车，却被死死地堵在崇文门大街上，就是动弹不得。李扬一看时间不对了，就扭头对我说："你别等了，赶紧跑吧！"于是，我便背着我的大旅行包，手提着那盒录像带，一路飞奔冲进北京火车站，穿过正准备关闭的检票口，最后几乎是在车门关闭前的一刹那，我才跳上了那趟即将启动开往上海的列车。

第二天早晨，列车抵达上海新客站。当我从火车站回到家后，先匆匆洗了个澡，吃了点东西，然后就提着装有那盒录像带的小包下了楼，拐进隔壁厂里去找毕克。在那个时候，上译厂应该是正在译制英国和瑞典合拍的影片《内线人物》（*The Inside Man*）。当推开厚重的棚门走进录音棚时，我一眼就看到，在棚内的一片昏暗中，毕克穿着件短袖衬衫，正坐在导演工作台前聚精会神地看原片。看到他后，我便走上前去弯下腰，轻轻地对他说："老毕伯伯，这是李扬叔叔让我带给您的。"接着，我就把装着录像带的袋子给他递了过去。

当时我站在毕克的右侧，当听见我说的话时，毕克就把头微微侧了过来，然而，当他一眼看到那盒录像带时，毕克的眉头便猛然一皱，立即将头转了回去，两眼死死地盯着前方的银幕，却并没有伸手接过东西的意思。就那么僵持了有好几秒钟，毕克这才稍稍缓过神来，接下来，他就头也不回地用下巴向工作台下方示意了一下，淡淡地说了句："就搁那儿吧。"之

后便不再理我了。

在那种情况下，由于马上要开始实录了，我就只好悻悻地把录像带搁在他的脚边，然后转身赶在红灯亮起前快步走出了录音棚，并顺手拉上了那扇沉重的棚门。在沿着走廊向外走去的时候，我心里就感觉有点不太高兴了。当时，我在心里嘀咕着：这么大老远地帮你从北京把东西带过来，还差点误了火车，你却怎么连个"谢"字都没有。不过，当我现在再次回想起那件事来时，就觉得释然了——因为以他的个性，以及从我带给他的那件东西的性质来说，毕克当时的反应是可以理解的。作为父亲，那种中年丧子的切肤之痛已深深地刻在了他的心底，造成了永远不可愈合的伤痕。

年轻时的毕克还是比较注重个人仪表的，即使在"文革"时代，当大家不得不在穿着上随大流时，他也会以很潇洒的方式戴上条围巾，并经常在头上斜扣着一顶鸭舌帽，嘴上还老是叼着根烟。于是，在当年我的眼里，毕克那身打扮，就总令我觉得他看上去像个老特务。然而，自从他的大儿子走了以后，毕克的情绪便愈加沉闷，也就再也无心打扮自己了。好在当时有很多老同事在一直关心着他。比如当刘广宁旅居香港期间每次回沪时，她就会到厂里去看望毕克，有时还会打电话给他。但是，也就在那段时间里，刘广宁却发现他的想法越来越古怪。毕克跟孙渝烽和陆英华关系也很好，由于孙、陆二位都是秃顶，当毕克每次见到他俩时，就总喜欢显摆他自己的那个"秀发"，跟他们开开玩笑，而那二位就也会很体贴地配合着他，让他难得乐呵一下。

在当年的上译厂，一个人是否能够真正获得同僚的尊重，

就完全取决于其自身的专业水准。1977年,孙渝烽与陈叙一一起联合执导法国电影《拿破仑在奥斯特里茨战役》(*Austerlitz*),而片中的拿破仑一角,厂里就决定由毕克担纲配音。为了配好这部影片,孙渝烽就提前阅读了很多包括《拿破仑一世》《拿破仑和他的女人们》《法国大革命史》等与拿破仑有关的资料,其中,《拿破仑一世》是华东师范大学历史系一位老师的著作,当时还未出版,于是孙渝烽就先将书的样稿借来阅读,还把其中的重要内容都给摘了出来。当时,由于《拿破仑在奥斯特里茨战役》的译制工作尚未正式开始,而毕克也还正在配其他的影片,孙渝烽便找了个机会先跟他透了透风:"老毕,你看看这些素材吧,这个戏准备让你来配。"接着,他就把自己搜集的一些材料给了毕克,让他带回去看。在当场随手粗粗翻了一下手头的资料后,毕克就问孙渝烽:"这个人物需要把握什么?"针对他这个有关角色的重要问题,孙渝烽便随即简明扼要地回答了四个字:"狐狸,狮子。"由于该部影片的历史背景是当时拿破仑在法国国内正受到封建势力的包围,同时还要与周边国家打交道,为了维护自己的切身利益和新兴的资产阶级革命,他必须成为一只狡猾的狐狸,用各种手段与对手周旋。此外,作为一名卓越的军事家,拿破仑就是一头猛狮。之后过了几天,当毕克看完资料后就对孙渝烽说:"你把握得对,有道理!"

从此,孙渝烽就与毕克建立起一种在专业上惺惺相惜的融洽关系,之后当两人见面时,彼此都是客客气气的。诚然,在那个时代,上译厂同事间本来就相处得都很客气,但毕克与孙渝烽之间的那种所谓"客气",则更多地是指两人在专业上

的互相认同。在这个群体里，如果一个人在工作上下功夫，他就能得到大家的尊重。也就是从那个时候开始，性格孤傲怪僻的毕克，就变得很愿意跟孙渝烽嘻嘻哈哈说说笑话。后来，上译厂分配给毕克一套三室两厅的房子。由于大儿子去世了，而他的妻子和小儿子又在美国，毕克就独自一人孤零零地住在那套偌大的三室两厅房子里。有一次，孙渝烽前去看望毕克，当进门后他便发现，毕克家那整套房子里，就只有卧室、饭厅、厨房和厕所是干净的，而其他地方则满是灰尘。当时，孙渝烽实在是有点儿看不过去了，便自告奋勇地说要帮他打扫一下，然而毕克却回答他说："不用，我有一个钟点工阿姨给打扫，咱们要不出去吃点饭喝点酒吧?"孙渝烽回答说："不，我就要吃饺子。"于是，那天两人就这么留在了毕克家里，边吃饺子边聊天，相谈甚欢。

　　1973年，从上海戏剧学院表演系毕业之后就一直穿着一身没有领章帽徽的军装在浙江省军区演样板戏的程晓桦，终于得以告别了漫长的下放生涯。不久后，她就被学院分配到了上海电影制片厂。进厂之后，在一次偶然的机会里，程晓桦看到了一部当时属于内参片的墨西哥电影《冷酷的心》（*Corazon Salvaje*）。在那个八个样板戏加上有限几部诸如《列宁在十月》和《列宁在1918》之类的苏联老电影垄断中国人眼球的年代，在看完这部由李梓、尚华、刘广宁等人主配的电影后，在接下来的几天里，程晓桦就感到那些画面老是在她眼前闪烁，而在那时，她还根本没想到，自己有朝一日会进入上译厂工作。由于在"文革"期间，上海电影制片厂几乎所有演员的状态都是灰头土脸的，白杨、赵丹等大明星整天就在单

位里坐冷板凳，靠着插科打诨、吹牛胡闹打发日子。看到那么一个场景，又被尚华所配《冷酷的心》中的男主人公"魔鬼"胡安所感动，程晓桦就朦朦胧胧地有了个意识，就是上译厂应该是个挺美好的地方，于是，她便萌生了调往那里工作的想法。那时程晓桦正好有个机会为纪录片《崇明治水》配解说，当她完成了这项工作后，程晓桦就向上海市电影局提出了申请，要求去上译厂试一试。很快，上译厂就答应了她的请求，就这样，程晓桦便尝试了她人生中的第一部电影译制片——阿尔巴尼亚电影《绿色的群山》，而在那部影片译制完成后不久，她就被正式调入了上译厂。

时至今日，程晓桦还记得自己第一次进入万航渡路大院演员休息室时所见到的情景：一个很大的房间，里面有一张很长的大桌子，陈设非常简陋。一眼望去，她的目光所及之处，是一群穿着灰暗衣服的男女，而令她印象最深的是，他们每人手里都捧着一杯茶。当时，李梓热情地接待了程晓桦，还给她逐个介绍在场的同事们。当年，程晓桦很崇拜李梓和刘广宁的声音，觉得她们的声音像"水珠掉到玉盘里"一样，非常美。然而，尽管配音演员的声音不错，但一眼瞅到他们的真人时，就不免让跟童自荣一样身为上海戏剧学院表演系毕业的程晓桦产生了一丝失望之感。在她的心目中，尚华应该是一个非常英俊、年轻帅气的绅士，可那天她当面所看到的，却是一个穿着件土黄色旧中山装，操着一口略带山东口音普通话的"土里土气"的老头子。程晓桦很诧异自己当时在听《冷酷的心》里胡安的声音时竟没有那种感觉，也更没有挑剔尚华的语言。然而，才过了没多久，这个集体就把她给彻底地迷住

了。随着时间的推移,程晓桦就总结出,这些老配音演员所共有的特质是"不讲价钱的精益求精"。当年,虽然这些老演员穿着简朴,衣服色调灰暗,但在程晓桦眼里,他们却拥有一种另类的精致——即使在那个极为匮乏而保守的年代,程晓桦觉得他们这群人的生活方式,却还是蛮有小资情调的。在那些老演员的午餐饭盒里,即便是只有一根酸黄瓜或一只番茄,而那根酸黄瓜和那只番茄也会被细致地切成片,并码得整整齐齐地放在饭盒里。按照时下的说法,就是他们把很一般的东西吃得很有范儿!

但是,话又说回来了,当年上译厂大部分配音演员的生活水平都比较低,其中有些人的经济状况更是长期捉襟见肘,而其中比较典型的一个例子就是伍经纬。在当时的上译厂演员组里,精神有病的是于鼎的妻子,而身体有病的则是伍经纬的妻子。苏秀一直认为,伍经纬是上译厂译制导演中比较有才华的一位,并且苏秀的写作还是受他影响的。伍经纬在专业上非常用功,苏秀就曾经说过,如果自己遇到不懂的事情时就会问两个人,其中一个便是伍经纬,而另一个则是曹雷。但如果这两位都不知道的话,那么她在厂里基本上就无人可问了。其实,在伍经纬被从唐山招进上译厂后的头几年里,他的事业开展得非常顺利。首先,他被厂里送往上海电影专科学校进修,之后便很快开始担纲重要角色。然而,伍经纬却在"文革"初期犯了错误,而从运动中期开始,他的专业之路,就开始变得有些不太顺了。在进入上译厂工作几年后,伍经纬就在上海成了家,也有了孩子。那时,他大概也就挣着每月四十多元的微薄工资,并且在应付自己小家庭日常开支的同时,他还要

把其中一部分钱寄给唐山老家的父母，以贴补他们的生活。所以，当他每天中午在厂里午餐时，伍经纬便经常是在食堂打上一个青菜，就把四两半斤的一大碗米饭给对付了。然而，即便是长期处在如此的经济窘境里，伍经纬还是表现得非常自尊。有时候，有同事带了好菜想分给他一些，他却总是对大家的好意敬谢不敏。伍经纬的烟瘾颇大，然而他平时所抽的，也都是那些最便宜的劣质香烟。我还记得有一次，在上译厂搬入永嘉路大院不久后的一次午休时间里，伍经纬刚吃完了午饭，在放下饭碗后，他一边悠然自得地点上一支香烟，一边就兴致勃勃地讲起了当年在农村搞"四清"时发生在他自己身上的一个与香烟有关的笑话。说是有一天深夜，他突然犯了烟瘾，他原以为自己身边的香烟都已经抽光了，但接下来随手一翻，却幸运地找到了一包，然而，他还是高兴得太早了，因为烟虽然有了，但几乎与此同时，他却发现了另一个"悲剧"——没火！讲完这个故事，伍经纬自己乐得哈哈大笑。

1976年7月28日凌晨，伍经纬的老家唐山发生了里氏7.8级的强烈地震。那年，他恰巧把儿子伍译送到了唐山奶奶家过暑假，就这么，他儿子就遇上了那场突如其来的大地震。由于伍经纬在唐山的家正好处在震中位置，厂里同事都以为他的家人应该都已遇难了。当时，大家都试图想安慰伍经纬，但又不敢说"应该没事的"那类没用的话，所以就只好跟他说："你们反正还年轻，还可以再生。"幸好老天有眼，由于他的老母亲、妹妹、儿子，老的老、少的少，都是没力气的，而地震刚一开始，他们家的门窗就由于变形而打不开了，因此，当邻居们纷纷走避室外时，他们却无论如何也逃不出去了。少顷，

他们住的楼坍塌了，而那时已逃到院子里的很多人，就不幸被塌下来的房子砸死了，然而，住在底楼且未能及时跑出来的伍经纬家人，倒反而阴差阳错地幸免于难。由于在震后大约一个月的时间里，唐山市包括电话、电报在内的对外通讯联络方式全部中断，在上海心急如焚的伍经纬夫妇因而就完全得不到有关唐山家人的任何消息。不久，伍经纬便从上海出发，赶往唐山寻找在老家的亲人和儿子，而他的妻子本来身体就不好，在丈夫去往唐山寻亲期间，她又一个人在上海担惊受怕，于是便开始借酒浇愁。后来，虽然儿子伍译被伍经纬顺利找到并带回了上海，但他的妻子，却因为忧思过度而导致病情加重，不幸过早地去世了。

在我很小的时候，有一次，翻译叶琼阿姨送给我和与我年龄差不多大的伍译每人一包五颜六色的弹子糖（现在想来，叶琼的那包糖主要应该是为我买的，原因请参阅《精彩的绿叶》一章）。根据我母亲刘广宁的描述，当时我很快就把自己的那包给吃完了，然后便盯上了伍译手里那包他还未舍得打开的糖。接下来，我先是瞪着他和他的那包糖看了一会儿，然后就突然出手，很霸道地以迅雷不及掩耳之势，一把将他手里的糖给抢了过来。当看到这一幕时，当时正在演员休息室里的叔叔阿姨们都饶有兴趣地把目光投向我俩，想看看那个被无端打劫的伍译将作何反应。可出乎大家意料的是，伍译竟然吓得连大气也不敢出，他居然一声不吭，就这么眼巴巴地看着我把他的糖给生生抢走了。当时，他的父亲伍经纬也在旁边，当见到自己儿子那么窝囊时，伍经纬就气得嘟囔了一句："真是个倭瓜！"（在北方话里，"倭瓜"就是形容一个人"没用"的意

思。)事后,伍经纬还跟刘广宁开玩笑说:"看来你儿子将来能当总统,我儿子就只能倒马桶。"然而没想到的是,在之后的若干年里,这个伍经纬脱口而出的"小倭瓜"称谓,竟然就成了伍译在上译厂里的外号,还被大人们一路叫了好多年。后来,直到读中学的时候,我还会很顺口地问小伍叔叔:"小倭瓜最近好吗?"而他爸竟然也会很自然地回答道:"还那样。"现在想来,我还真是有点儿对不住伍译了。

在原配妻子去世后,伍经纬就独自一人拖着儿子过了好几年。好在他后来续娶的妻子待他很不错,使他从中年时期开始过上了幸福的生活。但可惜的是,由于伍经纬早年的经济条件实在太差,他长期抽劣质烟、喝劣质酒,把身体给彻底搞坏了。伍经纬在晚年时患上了脑梗,到最后他就连戏都配不了了,并且在年仅六十六岁时就去世了。伍经纬去世后,刘广宁、童自荣、曹雷、程晓桦、孙渝烽等老同事都自发参加了追悼会,送了他最后一程。

当年,在面对着这些清高的老配音演员时,程晓桦就觉得虽然他们在经济上并不富裕,但在生活中,他们的表现却还是很让她着迷。比如说,她感觉那些老人用餐时就像西方人一般的优雅,而她的这种感觉也许是对的,因为几十年下来,这些老配音演员所配的大量来自不同文化背景国家的电影里,就有着众多具有不同身份背景的人物,因此,他们的声音"国籍"也不知换了有多少个,而作为配音演员,他们就必须针对不同电影里的不同角色,去做不同的演绎,同时他们自身也就受到了良好的文化素养熏陶。

从上译厂几十年的发展历史来看,我个人以为,在所有不

同国家的电影里,他们所译制的日本电影配得最具特色,令人感觉那些配音演员是在以日本人的语感说中文,而其中令我印象最深的,就是日本影片《金环蚀》里富润生所配的黑道人物石元参吉。在影片中,石元是个饱经风霜,在貌似迟钝中偶露锋芒的人物。由于他长着一副令人恶心的大龅牙,为了更好地刻画这个角色,富润生先是尝试在自己的上嘴唇里塞棉花,后来却发现这样发出来的声音太闷,效果不佳。于是,在最后录音时,他就特地戴上了一副由严崇德亲手制作的牙套。而就是凭着这样的执着,他把对人物语言处理的精度甚至给精确到了气息,令这个角色的台词所给予观众的感受,就是纯粹的日本风格,同时也完全符合角色特有的身份和气质,从而在语言上将这个老辣阴险的人物演绎得入木三分。

从配音演员的个人风格这一角度而言,孙道临是独一无二的,邱岳峰也是独一无二的,个个都是空前绝后、无可复制的。而上译厂配音演员的再创作是如此的出色,乃至先入为主到我们后来在接触那些优秀译制片的原片时,就恨不得要把英国表演大师、《王子复仇记》里哈姆雷特的扮演者劳伦斯·奥利弗爵士(Sir Laurence Olivier)的声音拿掉。苏秀有个留法八年、目前就职于法国驻成都总领事馆的影迷朋友曾告诉她,时至今日,如果她看《虎口脱险》(La Grande vadrouille),就还是要看配音版,而且她还说,上译厂配音演员为1977年译制的法国冷战电影《蛇》(Le Serpent)的配音,就简直可以"跟原片叫板"。因为在影片《蛇》的原片角色中有法、德、美、苏等好几国人物,并且还有角色语言交叉的现象(例如苏联人说英语,法国人说德语),而这样的语境,在中文

配音里本来就是很难被表现出来的，所以，那个留法影迷就赞叹道："上译厂的配音演员竟然能够用标准的普通话，让观众感受到片中人物的国籍背景，而能用中文表现出其他语言的语感，可就实在是太神奇了。"对于这样的成就，苏秀老太太的解释是，当时的配音演员是"掰开来、揉碎了"看原片——即一段段反复地细看，一段段仔细地抓人物的感觉。所谓"配音演员是在戴着镣铐跳舞"的说法，在苏秀的理解里，可能更多是针对当年中国的政治环境而言的，而在创作上，苏秀则表示她这辈子就从来不曾感觉到自己戴过什么镣铐。由于影视剧演员会受到故事情节的限制、台词的限制，也会受到外形的限制，但是配音演员对于影片主题、人物性格、人物经历的理解，却可以是无限的，对于配音演员通过语言演绎角色的创作空间也是无限的。而这就是为什么中国观众会感觉邱岳峰的语言比乔治·斯科特好，孙道临甚至能把劳伦斯·奥利弗都给比下去的根本原因。

　　对于李梓，我从小就觉得她"不显山不露水"，为人沉稳，从来不多言语，但同时非常善于适度地把握人际关系。这么多年下来，我所唯一一听过有关她的笑话，是一个关于电影票的故事。1981年，北京电影制片厂拍摄了一部片名叫《明天回答你》的故事片。影片公映后，李梓便搞了两张票给她儿子，当时在拿到票后，她的儿子就问她"是什么电影"，而李梓便顺口答道：《明天回答你》。"不料，第二天白天，她儿子就又打电话到厂里，继续追问她到底是什么片子，于是李梓便奇怪地问儿子："不是昨天告诉你了吗？"此时在电话那头，她儿子就理直气壮地回答道："没有！昨天你只说了'明天回答你'！"

相对于李梓的慎言，那时，从一个孩子的眼光来看，我就觉得于鼎、尚华，程晓桦、富润生、伍经纬等人则相对比较好亲近。富润生平时喜欢抽水烟，在抽烟时，他会先将黄色的草纸做成纸捻子用来点火，而我那时候就很喜欢看他抽水烟时烟壶里的水"突突"冒泡的样子。为了好玩，我就整天吵吵着要帮他做纸捻子，而富润生也乐得让我干这小活儿。于是，我就会整个上午都坐在他面前帮他做纸捻子，而他也就不得不接连不断地"呼噜呼噜"抽了一个上午的水烟。当年，刘广宁曾经有一次由于用嗓过度而导致咳嗽不断，几天下来，咳得连嗓子都哑了。当时担任厂工会主席的富润生，就亲自陪刘广宁去了趟龙华医院，找到了著名老中医陈德尊，而陈老就连续给她开了几帖药，不久之后便"药到病除"了。在这件事上，刘广宁很感念富润生的好处，一直挂在嘴上念叨了几十年。

当年，我在演员组里"最怕"的人，就是说话尖刻刁钻的配音演员严崇德（阿弥陀佛，听说他现在已经"放下屠刀"信佛吃素了）。那时的我总觉得他长得非但一点儿也不像中国人，而且倒是很像阿尔巴尼亚电影里的人物。过了若干年后，他的儿子在澳大利亚娶了个白人姑娘，于是，那桩婚事便被他的老同事们戏称为"番邦招婿"。另外，我小时候还觉得老配音演员陆英华长得像朝鲜电影《看不见的战线》里那个躲在山洞里等妹妹送饭的韩国特务。因此，那时我便想当然地以为，由于上译厂需要译制外国电影，厂里就必须得找一些好似以上那两位及邱岳峰之流面孔长得像外国人的配音演员，才能对付得了这种"洋活儿"。

可能是由于当年大家的住房大多比较紧张，在早年，上译

厂同事间的交往并不是很多。然而,自从盖文源进入上译厂以后,演员组同事间便多了些私人交往,而其中很多次活动,就都是由为人慷慨豪爽的盖文源组织的。

盖文源好客,爱交朋友,当年演员组有很多同事都曾去过他家吃饭。程晓桦说她就曾经去盖文源家吃过饺子,而我小时候也曾跟母亲到过盖文源当时位于徐汇区宛平南路的家做客,还吃过他亲手做的东北凉拌菜。记得那次聚餐是在中午,当大家开始落座时,盖文源就笑眯眯地端上来一个大铝锅,锅里盛着一大堆切得细细的白菜丝、胡萝卜丝、萝卜丝、粉条及熟肉丝,他动作熟练地往锅里依次浇上酱油、醋、香油,再放入白糖、盐,还有油炸干辣椒,然后他拿起双筷子,在锅里这么一拌,一大锅地道的东北凉拌菜就成了。那天,大家其乐融融地坐在他家的客厅里,就着凉拌菜喝冰镇啤酒,别提有多香了!后来,他由于犯了错误而被开除出厂,最后竟落了个家破人亡、尸骨无存的下场,令人不胜唏嘘。

虽说当年陈叙一在上译厂是个说一不二的领袖人物,但在社会的大环境里,他却也有着太多自己所无法掌控的事。在这点上,陈叙一便与普通人一样,在他的个人生活中,同样也有着很多的烦恼。上译厂的老人都知道,陈叙一"重女轻男"的思想非常严重,他喜欢女儿陈小鱼,但却不太待见长子陈友勤,父子俩有点儿像冤家。早年曾经有一次,陈叙一居然对他的儿子说:"你不能回上海。"而之后陈友勤果然也就真没回上海市区。大学毕业后,他先是在江苏泰州的部队农场劳动,后来就去了上海郊区的青浦县,在当地的公社学校当了一名老师。之前在"文革"开始后,陈叙一的爱女陈小鱼被发配

到了吉林农村插队落户。因此，他在自己被恢复工作后，就开始往上面打报告，想以"身边无子女"的理由把女儿调回上海。后来，小鱼被从农村抽调到吉林四平火车站当了工人，然而，这个本来看似是件好事的变化，却对小鱼回城的事情形成了阻碍——这是由于当时的政策是：如果家里老人身边无子女，在农村插队落户的知识青年就可以回城，但如果知青已在当地转成了城市户口，就不能再回原来居住的大城市了。基于处在如此矛盾的境地，小鱼便给她爸支了一招，说"只要把户口再迁到农村就可以回上海了"，况且，他们那里有很多知青的确也是那么做的。但是在这个问题的处理上，陈叙一却表现得颇为迂腐，一听这话，他就跟女儿说："不可以，违法的事情不可以做，我来打报告。"

就这样，当爹的一路打报告，但是，直到1976年小鱼回上海结婚时，那些打上去的报告却犹如石沉大海，并无下文。小鱼结婚后，由于当时她的户口尚未迁回上海，陈叙一就一再"谆谆告诫"女儿，叫她"千万不要怀孕"，因为按照当时的政策，如果在外地怀孕生子的话，小鱼就肯定是回不来了。

可能，该来的事情终究还是来了。尽管老爹千叮嘱万关照，到了1979年，小鱼却还是怀孕了。在那段时间里，当小鱼到厂里玩时，李梓等老人就跟她开玩笑说："小鱼，你现在已经是一口东北话了。"而她自己也跟父亲说："爸爸，如果我这时候还回不来，以后你就只能用'二儿啊、三儿啊，你妈呢'那种语调叫我的孩子了。"这下子，陈叙一可就真急了，他开始一个接一个地不断打报告，并由上海市电影局把报告转呈上去。所幸的是，这次他的努力最终有了结果——报告终于被批下

来了，小鱼被批准调回上海了。

可能，这世上的好事，大约都应该是多磨的。在当时的政策规定下，如果想从外地调回上海，此人就必须有上海的单位同意予以接收。在那种情况下，陈叙一就生平第一次，也是唯一的一次向局里开了口，问能否把他女儿调入上海市电影局工作。当时，局里给陈叙一的回答是肯定的，还让他赶紧办手续，于是，小鱼由吉林回沪的事，就进入了"走程序"的阶段。由于小鱼当时有孕在身，不方便长途旅行，她就将调动文件用邮寄的方式发去了吉林。但没想到的是，那份文件却竟然在半路上被遗失了，于是陈叙一就只好自己亲自出马，远赴吉林，赶到小鱼在当地的工作单位四平火车站，把办理女儿工作调动所需要的各种图章一个个地敲了出来。就这样，经过了好一番折腾，小鱼的户口才总算是回到了上海。可是，就在她的户口刚转回上海的那年，就有人向上面举报说，时任上海市电影局主要领导某某某和谁谁谁的子女违规进入电影局工作了。看到这种情形，陈叙一就对当时的局领导说："你别为难，这孩子我领回家，就挂在那儿。"由于按照当时的政策，小鱼就只能到属于上海市电影局所属集体所有制性质的单位"洗印车间"去工作，而爱女心切的陈叙一却不想让女儿去那个污染严重的地方。于是，他就把小鱼的户口挂在了家里，人就是不到那个大集体去报到。

就这样，小鱼在娘家一待就是十三年。而在这十三年里，厂里的很多老人就曾跟陈叙一说："你就开个口吧，我们帮你写！"但他却就是不肯。后来，在陈叙一退居二线后，时任上译厂厂长陈国璋甚至还这样对他讲过："老头子，我帮你写，但你

自己在报告上签个名总要的吧?"然而,就算人家话已说到这个份儿上了,陈叙一却还是倔强地一口回绝:"不要了,这女儿我养得起!"在那段时间里,小鱼先是生下了女儿倩倩,后来,她的母亲莫愁病了,而且一病就是八年。在此期间,老太太的衣食起居,就都是由小鱼伺候的。当她母亲去世后,接着父亲陈叙一又病了。就这样,小鱼就一面带孩子,一面还要照顾父亲。后来直到陈叙一去世之后,小鱼的工作问题,才由她父亲的老朋友白穆再次向上译厂领导提了出来。当时白穆说:"陈国璋,你们一定要让小鱼有个单位!"就这样,直到那时,陈小鱼才得以以四十二岁的"高龄"进入上译厂工作,也总算是了却了她父亲生前的一桩心事。

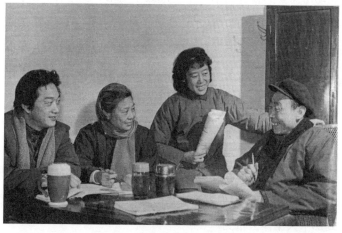

1979年3月上旬,(左起)乔榛、赵慎之、刘广宁、富润生在上译厂演员组办公室接受上海《文汇报》记者采访时在一起

　　当年,上译厂演员组的老人们不仅在戏里"人各有貌",生活中的他们也是颇具各自不同的性格色彩。赵慎之年轻时经

常哼哼唧唧，叫唤"这疼那酸"，因此当她还只有四十多岁时，就被人叫作"赵老太"。有一次，一位阿尔巴尼亚文翻译不解地问大伙儿"为何管这么年轻的赵慎之叫'老太'"，不料，此时陈叙一却不露声色地来了句"这是她的小名"，结果是那位翻译听了莫名其妙，而其余的人就几乎笑岔了气。而曾经在有段时间里，苏秀和潘我源等老人都称陈叙一为"赵慎之的大弟子"。过了若干年后，有一天苏秀忽然想起此事，便向赵慎之求证。不料，她从赵老太处得到的答案，却居然说这个所谓的"大弟子"，其实指的是"十三点"方面的（"十三点"是上海俚语，就是普通话"二百五"的意思）。在永嘉路时代，赵慎之老太太就住在我家楼下。当年，老工房的顶楼水箱经常会因水泵故障而使高层断水。由于我家住在六楼顶层，而那栋楼只有三楼及以下的楼层不是由楼顶水箱供水的，当遇到那种尴尬的情况时，就只能由我或我的父亲提着水桶去三楼的赵老太家取水救急。此外，当年我们家住的那栋楼是没有电梯的，每当我那年迈的外婆来我家走到三楼时，她就不得不在赵慎之家小坐片刻，喘口气，顺便还与赵老太拉拉家常，然后再接着爬楼。到了后期，赵老太的性格变得非常可爱。由于岁数大了，记性也不好，同时因为眼睛老花而看不清银幕，赵慎之有时候会对不准口型。所以，那时每当她在厂外跟程晓桦和狄菲菲一起配戏时，她就会对她俩说："晓桦，该我开口了你就捅我一下。"由于赵慎之很"拎得清"，也就是普通话"懂事"的意思，既听话，反应又灵敏，每次录音时，赵老太就在程晓桦和狄菲菲按照银幕角色的节奏这么一捅一捅的提示下，居然也能很顺利地把戏给录完。想当年，赵慎之曾经有一次在录音

时把一句"客人吃完饭都到客厅去了"的台词说成了"客人吃完饭都到厕所去了",结果就引得在场的同事跟她打趣说:"你以为人家都像你那么没出息,刚吃完饭就上厕所?"

后来,上译厂曾邀请部分老配音演员回厂配一些小角色。有一次,我偶尔在电视上看见赵慎之在虹桥路广播大厦上译厂内为美国电影《达·芬奇密码》配音的新闻镜头,而就在赵老太开口的那一瞬间,老翻译片的感觉立刻就回来了。当时,老太太给我的瞬间印象就是四个字——"光彩照人"!

冯小刚说过,他喜欢的是当年的"文艺界",而不是今天的"娱乐圈"。对于他的这个说法,我深以为然。

注释

1. 上海市青年宫:最早是由沪上大商人黄楚九创办于 1917 年的"大世界",曾经是远东最大的游乐场。1949 年后,这个场所曾被更名为"人民游乐场",1958 年恢复原名。在"文革"期间的 1974 年,此处再次被改名为"上海市青年宫"。1981 年又一次恢复原名,定名为"大世界游乐中心"。

2. 于是之(1927—2013 年):原籍天津,出生于唐山。中学毕业后,他因家贫辍学,曾做过仓库佣工和抄写员。1942 年,于是之参加了北平青年组织的业余戏剧活动。1945 年秋,他考入北京大学西语系,但不久后失学,之后,他加入祖国剧团,并参与了《蜕变》《以身作则》等话剧的演出。1947 年,于是之进入北平艺术馆,先后参加了《上海屋檐下》和《大团圆》等话剧的演出。1949 年 2 月,他加入了华北人民文工团(北京人民艺术剧院前身),1951 年,于是之在话剧《龙须沟》中饰演程疯子,同年,他又在歌剧《长征》中饰演毛泽东。1958 年,凭借在话剧《茶馆》中塑造的茶馆掌柜王利发的形象,于是之奠定了自己在国内戏剧界的地位。此外,他在《关汉卿》《雷雨》《名优之死》《女店员》《丹心谱》《请君入瓮》《洋麻将》《太平湖》等剧中所演绎的角色,都取得了巨大的成功。除了活跃在话剧舞台上,于是之还曾在《青春之歌》《秋瑾》《以革命的义义》《丹心谱》《大河奔流》等电影中饰演了角色。另

外，他还跟曹禺、梅阡一起合作创作了历史剧《胆剑篇》，并与英若诚、童超合作改编了话剧《像他那样生活》。于是之曾经担任中国戏剧家协会副主席和北京市戏剧家协会主席，并著有《演员于是之》《于是之人生漫笔》《于是之论表演》等著作。

　　从 1963 至 1984 年，我们家曾经长期居住在位于新华路211 弄 1 号的一栋小洋楼二楼一间面积仅十四平方米的小房间里。这栋三层楼花园洋房是由上海国际饭店的设计者、著名匈牙利建筑师邬达克[1] 设计的。在那所房子的后面，还有一个近千平方米的大花园，花园里有大块的草坪、花圃及一片水杉林。这栋洋房原来是哥伦比亚唱片公司英国籍经理的宅邸，1949 年后被政府先租后没收，继而先后由上海乐团和上海民族乐团使用，后来便成为上海市文化局的宿舍楼，并在里面安置了大大小小十一户人家。

　　在 1950 年代入住这栋楼的第一批住户全部是上海市文化局所属各文艺院团的职工。那时，一楼的住户计有上海交响乐团大提琴首席张文广、上海乐团歌唱家严继华、中国音乐家协会上海分会办公室主任徐谋达、上海管乐团小号演奏员

刘广宁一家于1963—1984年所居住的位于上海市长宁区新华路211弄1号由邬达克设计的小洋楼,图中左上角的小阳台里面的屋子即是刘广宁家

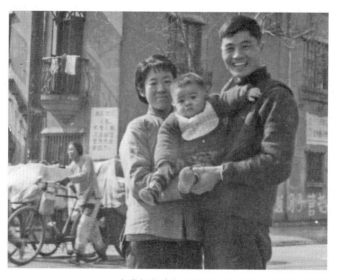

1960年代新华路老屋前刘广宁、潘世炎怀抱长子潘争

陈雨庭、上海乐团木工谢阳生这五户人家；二楼除了我们家以外，还住着上海市文化局车队队长王洁、上海交响乐团台湾小提琴演奏家王文山和他的日本籍太太王绿（原名"石渡绿"）及三个儿子，以及上海舞蹈学校办公室主任吴连丰这三家；三楼则住着上海乐团副团长王辉和上海乐团男低音歌唱家杨家林两家。当时，我们家住在这幢房子二楼东南方向一间只有十四平方米的房间里。本来，在我父母结婚的时候，我父亲的单位曾给他在新康花园分配了一处比较大的房子，但由于那处房子每月的房租要二十元左右，而当时我父母的每月总收入加在一起只有一百出头，他们便选择了房租相对比较低廉，但面积却很小的新华路文化局宿舍大院里的那间房子。然而，也正是由于早年他们那个"缺乏远见"的选择，在我出生以后，家里的空间便开始不够用了。后来，经我父亲与隔壁王洁伯伯商量后，我们家就把与王家合用的洗手间外面靠我家门外的一小块走廊给封了起来，用来放置一只我母亲陪嫁来的五斗橱和一个铁皮碗柜，就这样，我们家才算是多了两个平方米的使用面积。

1970 年代后期，负责管辖我们这片区域治安的长宁公安分局新华路派出所新分配来一位刚从部队复员的户籍警，他随即被所里指派管理我们家所在居委会的治安工作。在他走马上任后不久的一天晚上，这位年轻民警就来到我们家进行例行访问。等进门寒暄一番坐下后，他便举目环顾房间四周，继而便惊叹了一句："没想到大名鼎鼎的刘广宁居然就住在这么小的房子里！"其实，由于我们之前知道他当晚要来访问，就已提前把家打扫整理了一番，这位警察先生当晚所看到的，已

经是我们家最体面的待客场面了。

　　由于住房面积狭小，我们家的一张饭桌和一张书桌在晚饭后就通常分别被我和弟弟占用做功课，而我母亲准备剧本时就只能坐在床沿上。等到了夏天，她就通常在地上铺上一张凉席，然后在席子上放一床棉被充当桌子，而她自己就这么盘腿坐在席子上，身体前倾，弯腰曲背地俯身读着摊开在被子上的剧本，形象之狼狈，令所谓的"明星风范"荡然无存。当年曾经有那么一次，上海电视台的一档电视节目要拍摄我母亲的生活场景，于是编辑刘文国（他后来任上海市文化广播影视管理局艺术总监）便带着电视台摄制组来到了新华路文化局宿舍。可由于当时我家的面积实在太小了，导致电视台摄像师居然无法找到一个可以拍全景的合适机位。最后，幸亏那位经验丰富的摄影师急中生智想了个办法，把摄像机移到房间外面那个只有一平方米左右大小的小阳台上，然后把镜头对着我们家大衣橱上的镜子拍屋里的人，这才算是勉强交了差。

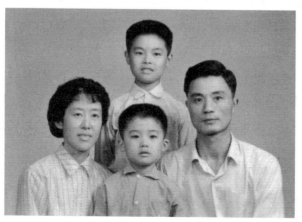

"文革"结束后刘广宁全家合影

尽管那时我母亲已经名声在外，而生活对于一个家庭而言，却总是现实的。到1980年代初，她的每月工资还只有四十八元五角，幸好我父亲参军时间早，工龄相对比较长，因此他的工资还稍高一些，每月有七十六元。照理说，在家里没有老人要负担的情况下，参照当时国内普遍的生活标准而言，我们家四口人平均每人有三十元出头的生活费，应该算是还可以的了，但是，偏偏我的父母又都不善理财，结果，家庭经济就硬是被弄得捉襟见肘。据我所知，在我出生时，我父亲先是把我母亲陪嫁之一的红灯牌大收音机卖了，后来当我弟弟出生时，他又把自己的西玛牌瑞士表和家里的席梦思床垫给卖了。据说，我母亲曾经在五年内不曾做过一件新衣服，而我们兄弟也基本上穿不到服装店里卖的现成衣服。多年下来，除了我那时任陆军第27军后勤部副政委的姑父周前送来的军装（十年下来，我把中国陆军的军装从最小号到特大号全穿了个遍），我们兄弟俩身上由内到外的衣服，就每每都是由我们的大姑妈（我父亲的大姐）潘梅芳亲自上街买布料，并用她家里的缝纫机亲手缝制的，而即使是那些廉价的衣服，我们往往也是要穿上几年，经过无数次缝缝补补，一般都会穿到小得不能再穿或破得实在不像话了之后，才会偶尔做一件新的。记得，即使在考入大学后的第一学期，我身上穿的，就还是一件我读高一时外婆为我在位于瑞金二路、淮海中路路口的"开瑞服装店"买的一件米色涤卡外套，而那件衣服穿在我身上三年之后，其袖子已经明显地短了一截。后来，大约我父亲觉得一个大学生在大学校园里穿着那种衣服，也实在是说不过去了，他这才拿出五十二元人民币，在华山路、常熟路路口的一家小服

装店,为我买了两件几乎一模一样,只是颜色稍有差异的夹克衫,而这两件夹克衫,我就一直穿了六年,直到1992年出国前夕才扔进了箱底。此外,我家还曾在"文革"期间欠了房管所一笔房租,那笔欠款还是经由当时上海歌剧院的人事科长陈芝芸阿姨帮忙,才得以解决的。还有一次,在1970年代中,我父亲随上海歌剧院前往位于河北省平山县的白毛女故乡演出歌剧《白毛女》。那次,当我父亲人还在河北演出的时候,他借单位的二十元互助储金却已经到期了,于是,我母亲就在寄往石家庄给我父亲的家信里提到了这件事。由于我父亲计划在结束平山县的演出后去石家庄我小姑妈潘露影家小住几天,我母亲就把信直接寄到了当时驻扎在石家庄的27军军部大院内我小姑妈家中,请她转交给我父亲。然而却不知为何,小姑妈在收到我母亲的来信后,自己动手打开看了,于是,她便知道了我家所面临的窘况。过了几天,我父亲从平山县来到了石家庄。见到我父亲后,我小姑妈先是责怪他不应该向单位借贷,然后就给了这个弟弟一些钱,这才算是纾缓了我们家的困局。后来,从1970年代末起,随着外部环境的逐渐宽松,我母亲开始接受一些报纸杂志的约稿,同时还参加各种演出和录音,这才算是多少有了些外快收入,而我们家的经济状况,也是从那时开始,才逐渐有所好转的。

虽然收入不高,但当年上译厂演职员的劳动强度却实在很不低。在"文革"时期搞内参片的阶段,上译厂的演职员们很多时候都要为译制内参片而加班加点甚至开通宵,力争在上面所规定的极为有限的时间里,把那些影片保质保量地译制出来。有时候,北京方面甚至会要求必须在几天内就从上

译厂拿到完成拷贝,于是厂里就不得不紧赶慢赶地把活儿做出来。因此,除了必须有精雕细琢的业务功底和专业精神外,上译厂的翻译、导演、演员还得有"临时抱佛脚"的"急就章"本事,才能完成北京方面交付的"光荣而艰巨的任务"。有几次,我母亲人发着高烧,却还不得不坚持配戏,直到最后她的嗓子完全哑掉才算作罢。还有一次,她也是头疼发烧,嗓子差不多全哑了,然而,当时那部片子已配好了一半,马上就要往北京送了,厂里即便想中途换人,也肯定是来不及了。于是,我母亲就只好硬撑着把整部戏全部配好。现在说起来,到最后连她自己都不知道,到底是怎么把那些台词给硬念出来的。曾经有一次,厂里在万航渡路大院的演员休息室里支了个炉子,并从外面搞了些劣质咖啡粉回来,煮了一壶咖啡让演职员提提精神。我母亲说,那种"咖啡"的味道极为难闻,完全没有咖啡应有的香气,而且,当时厂里在"请他们喝咖啡"时,却是既无牛奶也无白糖,令人难以下咽。但不喝吧,人就又会不知不觉地睡过去,所以,大家就只好捏着鼻子硬往下灌。等配完这部戏厂里做鉴定的时候,一方面,当时我母亲头疼剧烈;另一方面,她的嗓子也完全失声了,即便是连一个字都说不出来了,在那种情况下,就算发现有什么问题,也不可能再进行补戏了。就这样,陈叙一就只好让厂里的车把她给送回了家。打那儿以后,我母亲就患上了慢性咽炎,一天到晚咳个不停。由于那时我们在新华路市文化局大院的家就只有一间房,她那么日夜不停地咳嗽,就弄得全家人整晚都没法入睡。在那段时间里,我父亲整天忙前忙后地给我母亲熬药,"护妻心切"的他看着妻子浑身疲软、声音嘶哑的病恹恹样子,就忍不住抱

怨道："这陈老头子简直就是个戏霸！"然而，即使是在那种情况下，只要等嗓音稍稍恢复，并且人也能够勉强支撑起来时，我母亲就马上会恢复上班，再次投入工作。

刘广宁在厂录音棚工作中，后为译制导演孙渝烽

尽管早年上译厂的职工福利极其有限，但有一样东西，却是他们近水楼台、得天独厚的，这就是在当时社会上炙手可热的"内参片招待票"。不像我父亲供职的上海歌剧院，他们演的那些所谓革命歌剧，搞到后来基本上就是白送票都没人要了。当年，上海歌剧院的领导们常常是在给他们所能想出来的包括街道、里弄在内的所有"关系户"都捧上一堆票后，就还会剩下大叠大叠的票扔给我拿去玩，而我，则会把那些整摞的歌剧票在我外婆家的弄堂里逢人便送，并且一送就是一把。结果，在送了几次后，那些歌剧票就再也没人要了。而与之相反的是，当年上译厂的"土特产"内部电影票，却一直是在社会上极受欢迎的稀罕物。那时厂里几乎每个星期都会给全厂职工每人发几张内部票，而且其中大部分是被称为"招待票"的

免费票,而即便是需要付费购买的票,也只不过是每张收个一角、一角五分的象征性价格。因此,在从小到大的成长过程中,我看电影倒是绝对不愁的。小时候,如果我在厂里玩的时候遇到对外放电影,即使当时手里没票,我也只消在开场前到大放映间入口处,与检票的那几位门卫伯伯做个鬼脸打个招呼,便可以堂而皇之地溜进场去占个座。当时在上译厂大放映间放内部电影时并不需要对号入座,如果我找准时间提早入场,就往往还能占个好座。后来,由于我在大学读的是电影导演专业,在校期间,我们班每周都要雷打不动地看至少四至六部电影,而如果遇到上海举办外国电影周时,我们就曾经创下过在一天之内连续观看六部电影的纪录。记得有一次在瑞典电影周期间,我曾在连续一周的时间里,每天上午、下午、晚上各看两部电影,而一般在下午看到当天第四部的时候,我基本上就已经支撑不住,在影院的黑暗中呼呼入睡了。从小到大这样的观影经历,就在我的心理认知上产生了一个"副作用"——那就是直到出国前,我就从来不认为看电影是应该要付钱的。

记得从 1970 年代末至 1980 年代初的一段时间内,我母亲有时会送几张内部电影票给位于永嘉路、襄阳南路路口"乔家栅食府"的一个老服务员。在当年那个副食品供应紧张、买肉还必须凭肉票的年代,那几张薄薄的内部电影票,就能让她时不时通过那个服务员在"乔家栅"里买上一大茶缸不要肉票的清炒肉片。等我母亲下班将那缸子肉片拿回家后,我父亲就会将其"深加工"一下,做个肉片炒花菜或肉片炒蒜苗之类的菜,而这么一来,我们家当晚的餐桌上,也算是有一道荤菜

了。此外，当年有一次我母亲要去北京出差，由于民航售票处工作人员在填写机票时将航班起飞时间 11 点××分中的那个阿拉伯数字"1"给填在了机票上的一道黑色粗线上，导致我母亲误以为起飞时间是下午 1 点××分，并因此误了机。那天，当我父亲和我一起将她送到虹桥机场时，却发现她原本要搭乘的那架飞机早已飞走了。当年上海飞北京的航班频次要比现在低得多，眼看着她的出差行程就要被耽误了，然而令人庆幸的是，正当我父母在虹桥机场候机楼前的停车场上急得团团转的时候，有几位站在不远处的中国国际旅行社上海分社驻虹桥机场办事处的工作人员突然认出了我母亲，并上前围住了她。在表达了一番仰慕之情，并了解到她当时面临的窘境后，那几位小伙子就非常热心地拿着那张机票跑去找虹桥机场的一位李姓政委，并请那位李政委帮忙，当场把机票改签到将于当天下午飞往北京的另一个航班上。就这样，在他们的热心帮助下，我母亲在几小时后顺利地登上那架飞机并飞往了北京。后来，他们中的一位就一直与我母亲保持着联系，于是，在接下来的相当一段时间里，在某个傍晚时分，我家楼下的新华路上，就会时不时地有一辆从虹桥机场方向驶来的车身漆有"中国国际旅行社"字样的日野牌进口旅游大巴车停下。当车停稳后，那位国旅驻虹桥机场办事处的小伙子就迅速跳下车，三步并作两步匆匆奔上楼来，然后，他就满面笑容地接过我母亲递给他的电影票，在连声道谢后便转身快步奔下楼，登上那辆大巴疾驰而去。

在我的中小学时代，我母亲偶尔也会让我送几张电影票给我学校的老师。然而，令我始料未及的是，在得了两次票

后，我初中的一个老师居然"食髓知味"，养成了没事就上我家告状的"好习惯"——因为几次下来她就知道了，如果她在每周接近周末的某个固定时间造访我家的话，我父母基本上是不会让她空手而归的。为了那个老师在她的家访中"声泪俱下"地加诸我头上的花样繁多的各种"不实之词"，在初中三年里，我不知挨了父母多少次痛骂毒打，但同时在学校，我也并未得到那个老师任何的额外照顾。我想，这大约是当年内部电影票所带来的唯一"重大负面效应"吧。

除了那些可爱又可恶的内部电影票，上译厂另有一种对我而言比较实用的"土特产"——那就是厂里在影片完成译制后废弃的旧剧本。当年，我母亲经常会拿一大摞旧剧本回家，给我们兄弟俩做草稿纸。通过阅读那些旧剧本，我就可以将那些即使没有看过的影片内容，也了解得七七八八了。记得当时在《尼罗河上的惨案》译制完成后，我一下子从厂里拿了五六本该片的旧剧本，等我把那些旧剧本带到学校，我的小学同学们看到就觉得很好奇，于是，他们就这个来撕三张，那个去扯两页，结果没过几天，那几大本剧本就让他们给瓜分完了。时至今日，每当我们小学同学聚会时，就有人提起当年我拿到学校的那些旧剧本，其中甚至有同学至今还能把《尼罗河上的惨案》中的某些台词给流畅地背诵出来。后来他们告诉我，当时他们向我索要旧剧本的目的，其实就是为了看看上面的翻译片台词。

当年，跟我差不多年龄段的诸如乔榛的儿子乔旸、翻译朱晓婷的儿子刘春航、戴学庐的女儿戴青、程晓桦的儿子汪译男等"译二代"，都曾经常有机会在厂里参加配音，但我和我弟弟

小时候去得就相对少多了。当年,只要我在话筒前一开口,就经常被母亲唬着个脸,将我贬得一文不值,并且她越骂,我就越心慌,后来就干脆不配了,而我在配音方面的"自卑感",就一直延续到了 1990 年大学毕业前。那年,当我在上影《小丑历险记》摄制组实习时,便偶然遇到了一个"小试牛刀"的配音机会。当天,由于在后期配音的时候录音棚里人手不够,我就被该片导演于杰临时点将,顶上去配了个小角色。在开始正式录音前,导演还问我需不需要再多看几遍原片,我也不知道哪儿来的自信,当即就不假思索地回答说"不用",然后就在只看了一遍原片后便直接实录,还一遍就过了。当时,于导演就以赞叹的口吻对周围的同事们说:"看看,到底是刘广宁的儿子!"

　　在我小时候,我母亲周围的同事们大多会把自己的孩子夸得跟朵花儿似的,但她却从来不会这么做。从我由外婆家回到自己家上小学开始,直到上大学前的十余年时间里,在她的口中,厂里绝大部分的"译二代"和业余小演员都曾是我应该"高山仰止"的学习榜样,而我也经常在苦苦反省为何自己会那么"渣"。直到后来,我在 1986 年同时报考上海戏剧学院导演系电影导演专业和戏剧文学系戏剧理论专业时两考两中,最后选择进入电影导演专业,从而成为迄今为止仅有的两个(另一个是年龄比我小得多的陈叙一外孙女贝倩妮)考入该院的上译厂子弟之一,以及参加 1986 年度高考的子弟中唯一一个大学本科生后,我才算是悟到点儿什么。在我考取大学后,我母亲曾顺口告诉程晓桦我已被上海戏剧学院录取的事情,然而,当程晓桦再想多问几句时,她却连多一句话都不肯

说了。而我弟弟潘亮虽然在 1989 年高中毕业时曾是当年北京广播学院(现中国传媒大学)播音系上海考区通过专业考试的三名考生之一(后来我父亲因担心那年春夏之交那场"政治风波"的余震,就未让我弟弟去北京上大学),但他小时候却也不曾在上译厂配过什么像样的戏,并且在成年后也未从事艺术工作。后来,在哈佛大学完成博士后研究后,我弟弟进入了一所著名的日本国立大学任教,目前担任该校国际研究系主任兼外交史专业教授。

在上译厂工作的几十年时间里,我母亲一直给同事们以"低调而率真"的感觉。她在单位里从不惹是生非,更不会张扬跋扈,就算在重要影片中担任主角,她也并不会因此特别改变平时在厂里安静低调、在家中威风八面的一贯做派。然而,在这点上,童自荣的表现可就大大不同了,他的妻子就曾经抱怨过:"我家童自荣如果配个主角哦,我们家里就整个儿乱了套了,我们大家都得围着他转,在家里连声音也不能出的,作死了!"

"文革"结束以后,随着国内政治气氛和社会环境的逐步宽松,大家都想试图改变一下之前拘谨而保守的生活风格,于是,我母亲就率先动了烫头发的念头。由于想找个陪衬的,她就把

刘广宁与丈夫潘世炎于 1980 年代中期摄于当时新分配的位于上海市永嘉路 385 号的住宅内

当时年轻漂亮的程晓桦和风姿绰约的钱学全一起"拖下了水"。由于在"文革"结束后的一段时间内,在上海,就只有文艺团体的女演员,才能凭着证明是"因工作需要而烫发"的单位介绍信去理发店烫发,于是,她们三人就一起拿着我父亲的单位上海歌剧院开具的介绍信去烫了头发。之后不知出于何种原因,当看到程晓桦烫了头发之后,李梓还曾经说了她一句:"晓桦,你怎么弄头了?"但才过了不久,李梓自己也去把头发给烫了。

为了我母亲的事业发展,从 1963 年结婚直到 2008 年去世,在长达四十五年时间里,我父亲就一人承担了家中几乎所有的家务,从买菜做饭到洗衣扫地,他几乎是"无所不为"。当年,我父亲在邻居和同事面前还经常戏称自己是"马大嫂"或"大脚娘姨",而我母亲却直到很晚才总算学会了做两个菜一个汤。那"两个菜"中的一个是肉末土豆泥,另一个是炸猪排,而那一个汤,则是蔬菜罗宋汤。程晓桦曾经告诉我,说我父亲有一次邀请她和另外几位上译厂同事一起去我们家坐坐,而那天我父亲还包了菜肉馄饨招待他们。由于到访的这几位都与我父亲很熟悉,那天,我母亲竟然毫无顾忌地当着自己同事的面责问我父亲:"你这馄饨今天怎么包的? 连里面的青菜都没有切碎!"我父母是互相掐了一辈子,不过,几十年下来,直到我父亲离世,他们之间无论是"冷战"还是"热战",其结果,却几乎总是以我父亲的完败而告终。程晓桦还告诉我,说有一次当有人对我父亲称赞说"刘广宁的声音很好听"时,我父亲当即就回了一句:"好听? 我怎么就从来没觉得她的声音有什么好听嘛!"

当年在做家务时，我父亲还自创了一套据说是依据"华罗庚优选法"演化而来的标准流程。每天中午或下午，从上海歌剧院一下班，我父亲便会骑上自行车先去乌鲁木齐南路菜场或兴国路菜场买菜。买好菜后，他就右手拎着菜篮或网兜，左手单手扶着自行车车把，一路飞驰回家。一到楼下大门口，他便飞身下车，先锁好车，然后三步并作两步奔上二楼，冲进家门，放下手上拎着的公文包和菜篮，然后迅速从米缸里挖上几罐米倒在锅子里，再拿起饭锅，抓起菜篮，一路小跑着下楼，开始在楼下那个由十一家住户共同使用的大厨房里淘米、洗菜、切肉、做饭，而在手脚不停地炒菜做饭的同时，我父亲还会与在旁边一同烧饭的邻居说说笑笑。傍晚时分，当把做好的饭菜端上楼来摆在桌上时，我父亲却往往就点上一支烟，两眼直直地盯着桌上的饭菜，自己已是累得吃不下去了。为了把好菜省给我们三个，有时候，他会为自己炒一小碗非常辣的尖椒炒洋葱来下饭。然而，这才没多久，刚上小学的我就开始拿自己的筷头染指他那碗辣椒，并且很快就吃上了瘾，开始在他"气急败坏"的训斥声中抢着吃辣椒。就这么着，我父亲那一小碗可怜的"小锅菜"，就又"不幸沦陷"了。

晚饭后，我父亲每天的家务活却远未结束，因为首先留在饭桌上的那堆脏碗碟多数还得由他收拾干净，然后再端下楼去，在公共厨房的水池子里清洗干净。之后，他还要给我上小提琴课，或督促我们兄弟俩做作业。如果遇到晚上有演出，我父亲就会利用下午的时间，赶着把全家的晚饭做好，然后他自己才夹着一个饭盒，骑上自行车，匆匆赶往剧场或音乐厅，而等着他的，是整晚在乐池里或舞台上的演奏。等演出结束后，

我父亲还会把剧院发的一包面包蛋糕之类充作夜宵的点心带回家来，让我们分而食之。

虽然我父亲并不懂英语，但他还是靠用手指在我的课本上逐个字点数的方法，让我背诵英语课文。由于不知道英语单词是多音节的，我父亲就经常会在让我背书时把字数点错，而到那个时候，他就会大声地呵斥，并义正词严地指责我"背错了"，然后，我便会跟他急赤白脸地辩解，而该种"硬碰硬"的家教模式，就如此循环往复达数年之久，一直持续到我高中时期才方告终结。

为了维持我们这个家庭的日常运作，在"文革"结束不久后，我父亲甚至以"与领导争吵"的方式，坚决放弃了上海歌剧院送他去上海市委党校全脱产学习半年的机会。若干年后，他当时本来要去的那个班里，有很多学员成为厅局级领导，其中甚至更有个别人后来成了省部级高官。然而，由于为家务所累，年仅十五岁就参了军，有着四十三年工龄的我父亲，却被迫放弃了自己在仕途上的发展，最后，直到1990年代初离休时，我父亲也只是个"享受正处级待遇"的上海歌剧院管弦乐团团长。在放弃仕途的同时，他在小提琴演奏专业上的发展，也由于同样的缘故而受到很大的影响。从1950年代早期开始，我父亲便师从上海音乐学院王人艺教授学习了九年的小提琴。由于起步晚，他学琴时非常刻苦努力，无论酷暑严寒都勤练不辍。在1950年代某年的大年三十晚上，我父亲就用当天自己口袋里仅剩的两毛钱菜票，在单位食堂草草打发了自己的"年夜饭"，然后，他就在外面的一片迎新爆竹声中，一个人独自在乐团宿舍里苦练到了深夜，而再之前，他还曾经在

大热天躲进上海戏曲学校宿舍的厕所里，将双脚泡在一桶凉水中挥汗如雨地练琴。但是，正是由于要全力照顾家庭及保证我母亲的事业发展，从"文革"中期开始，我父亲便自己主动从1960年代乐队副首席的位置上一路后退，最后到1980年代末时，他已经坐在了第二小提琴声部最后一排的里档位置上。由于那是一个在小提琴声部里几乎"叨陪末座"的位置，当时，我还曾半真半假地跟他说："如果你再往后退下去的话，就只能去后台给大家泡开水了。"就这样，直到1992年他从上海歌剧院离休时，我父亲的专业职称，也不过是个相当于大学副教授级别的"国家二级小提琴演奏员"。上大学后，我曾经有一次跟父亲开玩笑说："我真不明白当年你为何不去市委党校学习？如果那时你去转一圈，今天我很可能就是局长的儿子了，而那可就比什么'明星儿子'牛逼多了。"不料，一听这话，我父亲便把他的脸转过来冲着我，然后将两眼一瞪，硬生生地吼了句："如果我当时去党校，你们吃什么？"

回首我们家过去几十年来的生活历程，应该说，我母亲在家里几乎是过了一辈子"肩不用挑、手不用提"的日子，而她在

我的父亲潘世炎，摄于1958年

事业上的成功，则在很大程度上是以我父亲"自废武功"的代价而获得的。

当年，由于大家在经济上普遍比较匮乏，"吃"也往往是平时配音演员之间聊得较多的话题。那时，演员组里的两位北京人于鼎和富润生都擅长做炸酱面，此外于鼎还很会烙饼，而几乎所有组里的老人都曾吃过他俩做的这两样北京美食。那阵子，年幼的我有时会听见他们在演员休息室里交流做饭的经验，可惜当时我年纪太小，完全记不得当年他们在交谈中曾经透露过的美食烹制心得或秘诀。

"文革"期间，当上译厂还在万航渡路大院的时候，演员休息室里就经常是"众星云集"，孙道临、中叔皇、林彬、朱莎、康泰、仲星火、高博、温锡莹、吴文伦等上影著名演员都是上译厂的常客，而他们一来，整个演员组休息室就会闹得不可开交，大家都在苦中作乐。

在那些上影演员中，就数康泰最馋，而且他也很会闹，老是抢别人的东西吃，于是，当时就有几个人在经常被康泰"偷"糖的赵慎之的撺掇下，一起商量着要合起伙来作弄他一下。他们倒是说干就干。有一天，那几位先是把一小块切成细长条的肥皂捅进一粒夹心糖的馅里，之后就在那里假装抢糖吃。而这么一来，果不其然，他们就很快把已经食指大动的康泰给吸引了过来。只见他冲上前去，三下五除二就将那块包着肥皂的"糖"抢到了自己手里，接下来，只见他剥开包装纸，将那块"糖"不由分说地往自己嘴里一扔，然后一边嚼一边还挑衅似地望着大家。几秒钟后，大伙儿就看到康泰的嘴角冒出了泡沫，而他的脸色，也随之变了……

由于我的太婆朱愚诚出生于北京，她平时很喜欢吃肉末烧饼、韭菜盒子、春饼、水饺等老北京风味的面食。大约在我五六岁的时候，有一次，我母亲和我在外婆家吃晚饭，而那天的主食就是肉末烧饼。记得当天一大早，我外婆家就从外面的饮食店里买回来一堆烧饼，还炒了一大碗肉末，到了吃晚饭的时候，一家人就围坐在饭桌旁，每人从盘子里拿个重新烤热了的烧饼，先从顶部剖开，再把一大勺香喷喷的肉末灌进去，然后就着大米粥吃。当天晚饭后，我外婆还给了我们几个烧饼和一小饭盒肉末，作为第二天的午餐。次日早晨，我跟着我母亲去了万航渡路上译厂上班，等到了午餐时间，大约是由于肚子已经饿了，我就抢先把烧饼拿了出来，而我母亲则在自己的拎包里翻找那一小盒肉末。就在这时，正好卫禹平走了过来。当他一看见我手里的烧饼时，就瞪大两眼故作惊讶地问我："哎呀，今天这么艰苦呀，就吃烧饼啊？"当时，我便老老实实地回答他说："还有肉末呢。"一听这话，卫禹平便咧嘴笑了："哈哈，肉末烧饼呀，那可好吃啊！"

卫禹平原名潘祖训，祖籍浙江绍兴，出生于日本冈山。幼年时，他在天津读小学，后来在上海读中学。1938年，他在汉口加入抗敌演剧二队，并就此踏上艺术之路。关于卫禹平的个人历史，却还有个鲜为人知的细节——那就是身为译制导演、电影演员、配音演员的他，原来是正儿八经的上海国立音乐专科学校大提琴专业高才生。卫禹平的大提琴拉得非常好，而他平时做准备工作时在自己剧本上所标注的记号，就都是诸如休止符的音乐拍点符号。孙渝烽回忆说，在1974年，当卫禹平执导并主配意大利电影《一个警察局长的自白》时，

他的剧本上就标注了大量的音乐符号：开口以后停两拍，说话，说到哪个地方吸气，又两拍，镜头摇出去等四拍，然后镜头摇进来就马上开口说话。每天进棚后，他只要把第一句台词对上以后，后面大段的词就按着本子"哗哗"地说，口型完全是对的，而这个方法，便是卫禹平个人工作方式上的一绝。孙渝烽至今还在惋惜自己当年未能把卫禹平的那本剧本给保留下来，否则到现在，这本剧本就是珍贵的文物了。

当年在演员组里，孙渝烽和伍经纬都属于家庭负担比较重的那类人。如果老一辈里面的困难户是每月挣一百零三元的邱岳峰、于鼎、尚华，那么在年轻一代里，就数每月工资只有四十八元五角的他俩处境最为困难了。那时，孙渝烽和伍经纬的工资与刘广宁是一样的，但由于孙渝烽的父母和一个弟弟住在老家浙江萧山农村，他每月还得从自己微薄的工资里挤出十元钱来接济他们，而伍经纬的父母也在唐山老家，此外他还有好几个兄弟姐妹，全家在老家的生活很是拮据，也需要伍经纬的定期资助。由于他们俩既要赡养父母，资助兄弟姐妹，又要支撑各自在上海的小家庭，抚养子女，他们每月的收支情况，就总是入不敷出的。每到月底，他俩都会向单位借五元钱的互助储金。在"文革"后逐渐变得较为宽松的环境中，孙渝烽和伍经纬就开始"穷则思变"，并很快发现了一条"生财之道"——就是靠给报纸杂志写电影译制片影评和影片简介来"爬格子"挣稿费。由于他俩都是译制导演，对自己所执导的影片有深刻的理解，这就成了他们"爬格子"的先天优势。其实，除了他俩以外，当年上译厂喜欢爬格子的人并不少，但究其原因，则目的各有不同——苏秀和曹雷等人之所以爬格

子，是由于她们喜欢写作，而孙渝烽和伍经纬干这事的初衷，则纯粹是为"稻粱谋"。孙渝烽是从1976年开始爬格子赚钱的，而他的头发也就是从那个时期开始掉的。孙渝烽家中有一儿一女两个孩子，而他当年在老西门的住宅也是非常狭小局促，家里唯一的一张小方桌在吃饭时是全家的饭桌，当两个孩子吃完晚饭开始做功课时，小方桌就变成了他们的书桌，等孩子做完功课睡觉后，它则又成了孙渝烽妻子画图纸搞设计的工作台，最后，等他妻子完成当天的工作后，那张桌子才轮到孙渝烽用，而那时基本上就已是深更半夜了。就这样，孙渝烽白天工作，深夜里就趴在那张小方桌上写作，有时候，当感觉实在写不出东西来的时候，他就会拼命挠头，之后定睛一看，孙渝烽就往往发现，自己面前的稿纸上满是脱落的头发。

　　然而，就是在如此艰苦的状态下，孙渝烽还是一直坚持着写作。由于当时的媒体对外国译制片非常关注，而观众对这类来自电影译制片专业人士的影评文章也非常欢迎。由于孙渝烽平时在工作中所看的资料和影片比较多，脑子里素材丰富，他每周总能写个两三篇文章出来，很是高产。当年，他曾经用很多笔名将文章分别发表在《电影故事》《大众电影》《电影文汇》《文汇报》《解放日报》等知名报刊上。有一次，孙渝烽的女儿还跟毕克说，她最喜欢听的，就是邮递员送稿费汇款单时在她家大门外高叫"孙渝烽敲图章"的声音，那是因为当年邮递员在送汇款单时，需要收款人在单据上盖上自己的私章。在那个阶段里，孙渝烽的稿费收入不断提高，有时候，他撰稿所得的额外收入总额，竟会超过他当月的工资。这样一来，孙渝烽就不仅能把寄给乡下父母的钱增加到每月二十元，并且

他还用稿费为家里逐步添置了好几件在当时上海市面上还很稀罕的大件家用电器。

说起添置家电的事，孙渝烽和他女儿都记得当年苏秀的一件善举。早年，当孙渝烽结婚以后，他的家就安在了上海老城厢的南市区老西门，与他的岳父一家住在一起。后来，住在楼上的岳父买了台电视机，而孙渝烽的女儿就经常跑上楼去看电视。由于他的老岳夫还有个孙子，而那个孩子也要看电视。就这样，为了抢频道，这两个小孩就老会吵架，而孩子们一吵架，孙渝烽的岳父便发了脾气，他还对外孙女说："你下次不要来看了！"听到外公说出那样的话，孙渝烽的女儿就哭着跑下楼来了，于是，那天发生的这件事情便令孙渝烽很不高兴。第二天，他到厂里上班，当苏秀见到他一副闷闷不乐的样子时就问他："怎么你看上去挺不高兴的？"于是，孙渝烽就把前一晚发生在家里的那件事告诉了苏秀，还说"因为孩子的事，弄得大人也不开心"，而苏秀一听这事，就马上对他说："你买一台呗。"孙渝烽有些为难地说："我是想买一台，可就是缺点儿钱。"当时，买一台日立牌黑白电视机要五百元，但孙渝烽告诉苏秀说他手头还缺三百。孙渝烽是在星期四说的这话，而苏秀在星期六一早就拿了三百元给他，还对他说："小孙，你去买电视吧，明天就买！"结果，就在周六当晚，孙渝烽的女儿便看上了电视。由于当时在上海拥有电视机的家庭还不多，当他女儿在家里开始看新电视的时候，周围邻居的小朋友就都跑来了。后来大概过了三四个月，孙渝烽就把那三百元还给了苏秀，当时苏秀还对他说："你留着用吧，反正我现在也不买什么。"然而，孙渝烽却坚持要将钱还给她："不行，钱在我这

儿，我感觉不踏实。"后来，随着时间的推移，靠着"爬格子"，孙渝烽先后又"爬"出了洗衣机、电话、电冰箱等大件日用品。

提起电冰箱，当年孙渝烽心里还有个情结。那时，他就读于上海电影专科学校表演系时同班有个叫郑梅平[2]的女同学，毕业后被分配到上海海燕电影制片厂做演员。在1960年代初一个夏天的上午，孙渝烽在上影演员剧团开会，就有老师让他去通知一下郑梅平，请她下午来剧团开会。于是，孙渝烽就骑上自行车，来到乌鲁木齐南路郑梅平的家里去找她。由于当天天气炎热，当他蹬着自行车赶到郑家时，孙渝烽已是热得满头大汗了。进门以后，郑梅平就连忙递上了一条毛巾让他擦汗，还问他渴不渴，孙渝烽便回答说"渴"，接着，郑梅平就去端了杯水过来递给他。当时，热不可耐的孙渝烽接过杯子，上来就是一大口，不料，在顷刻间，他就感觉到自己刚喝进嘴里的那口水口感冰凉，简直差点就把他的牙给冰掉了，于是，孙渝烽便连忙大惊小怪地问她："这水怎么这么冰？"郑梅平就告诉他："那是放在冰箱里冰镇过的冷开水。"由于那时孙渝烽还压根儿没见过电冰箱是长什么样的，他就好奇地过去看了一眼，然后大感兴趣地说："这个玩意儿在大热天用可太好了！"

后来，孙渝烽才逐渐意识到，那天郑家的这台电冰箱对自己所产生的心理刺激，要远比那口冰水对他产生的生理刺激大得多。若干年后，靠着"爬格子"攒钱，他终于如愿以偿地买了一台冰箱。当他将那台冰箱买回家后，毕克还曾经问过他："你买冰箱了？"孙渝烽当时便得意扬扬地答道："是啊！"接着，毕克又问了一句："你准备冰什么呢？"孙渝烽就说："我准

备冰啤酒啊!"由此可见,孙渝烽那靠着自己辛苦熬夜赚来的一笔笔稿费,对于他们一家生活水平的提高,确实起到了非常大的作用。

　　由于长期处于低收入和高强度的工作状态,在20世纪七八十年代,上译厂的很多职工家境贫困,个人身体状况不好,而当时厂里的工作环境和条件也很不理想。1984年,孙渝烽执导的法国影片《国家利益》(*La Raison D'état*)获得文化部优秀译制片奖,他因而第一次代表上译厂前往北京领奖。在北京开会期间,上级安排了孙渝烽在会上发言,于是,他就大胆谈了几个问题,而其中第一个,就是在电影审查中的"剪片子"问题。孙渝烽认为,"剪片子"时应该尊重译制片创作人员的意见,而有些片段和镜头根本就不需要剪。当时他举例说,在美国影片《汤姆叔叔的小屋》(*Uncle Tom's Cabin*)里有一场戏,白人农场主利格里买了黑人女奴卡茜做他的情妇,而卡茜在换衣服时就露了个背影。然而,恰恰就是因为"露肉"了,上面便不由分说地把背影的镜头给剪掉了,而那个镜头,孙渝烽就认为根本不必剪——因为这个背影给观众展示的,是女奴背上一条条的鞭痕,而这样的镜头,就能够激起观众对黑人奴隶制度的愤恨,所以这种镜头剪它做什么? 当时,在孙渝烽讲完这席话后,下面是掌声一片,与会的很多人对此都深表赞同。在谈完了有关"国家利益"的事情后,孙渝烽接下来便谈了上译厂的"单位利益"和创作人员的"个人利益"问题。首先,他提出希望中影公司能给上译厂发更多的片子,以解决当时厂里译制片任务"吃不饱"的问题,另外,他也希望中影公司能考虑适当提高译制片的加工费价格,以提高上译厂的整体

收入。接下来，孙渝烽便逐个列举了厂里主要创作人员的生活和身体情况，谈到了他们的病痛和生活窘境。此外，他也谈到录音棚里空气不好，很多长期在录音棚里工作的同事都患有慢性病，身体基本处于亚健康状态等情况。当那次会议结束后，孙渝烽的发言就被整理成简报反映了上去。后来，这份简报被时任国家主席李先念看到了，于是他就让文化部派员前往上译厂进行调查，结果发现孙渝烽反映的情况属实。之后，上面就特批给进录音棚工作的演职员每人每天一瓶牛奶，为他们增加一些营养。但是，令孙渝烽始料未及的是，本来为改善大家的工作条件和生活待遇而向上反映情况是件好事，但不知为何，陈叙一却为此生了孙渝烽的气。陈老爷子认为，那种事情可以在厂里关起门来内部讨论，而不必拿到北京在大会上说。不过，生气归生气，之后他倒是从善如流，开始着手改善第一线演职员的工作条件。首先，厂里在录音棚外的演员休息室里靠墙摆了一圈皮沙发，同时也给这个房间安上了空调，如此一来，上译厂创作人员的工作条件才总算是多少有了一点儿改善。

前面曾经说到，当年上译厂发的内部电影票曾经是我们家的公关利器，而这些票子对孙渝烽而言，则也是他在社会上办事所用的一块无往而不胜的"敲门砖"。那时，只消两张票子的代价，孙渝烽便搞好了与菜场肉摊营业员的关系。当他前去那里买肉时，营业员就非但不收他的肉票，并且还会按着他的要求剐上一大块肉给他，此外，人家还会把大骨头给他留着。要知道，在当年那个"医生、司机、猪肉佬"吃香的年代，这可是件很了不得的事情。如果菜场营业员能够手下留情，在

计划供应的数量以外多卖给某位顾客一些肉，那么这个家庭当天餐桌上的饭菜质量，就会立马不一样了。另一方面，在那个年代，老百姓的精神与他们的胃一样，也是非常饥渴。因此，当年如果谁能弄到"永嘉路译制厂的票子"，那么此人在上海人的眼里，就是"路道瞎粗"（上海话意为"很有办法"）的人了。在1980年代末，曾经有一次，我母亲在永嘉路大院门口碰巧遇到了当地派出所一位负责上译厂所在路段治安的警察，那次，他拿着刚从厂里得到的内部电影票，显得特别兴高采烈。由于彼此十分熟识，我母亲便跟他开玩笑说："能够被首长保卫，我非常荣幸！"没想到，那位又干又瘦、还戴副深度近视眼镜的中年警察反应却极为灵敏，一听这话，他当即幽默地"回敬"道："能够保卫首长，我感到非常荣幸！"

那时，上译厂每周会给每位职工发四张招待票，而这四张票对大家来说，就显得金贵极了。有时候，厂里职工甚至都舍不得把票给自己的家人去看，而在一般情况下，他们就都会将这些票用作"对外公关"的工具，去跟别人做"资源互换"：或用来与孩子学校的老师和卖肉的营业员搞好关系，或用来搞一张同样稀罕的手表票或自行车票，总之，无论在社会上办什么事情，他们都得靠那几张"神通广大"的内部电影票开路。然而，当时他们每个人所面临最令人头痛的问题，就是"僧多粥少"——几乎每位上译厂职工都不得不应付一大群向他们要票的人，而厂里每周发给他们仅有的四张票根本就分不过来，所以，大家就只好把各自的关系户挨个排队，轮流供票。

当小时候在上译厂万航渡路和永嘉路两处大院玩耍时，我就总结出了一条规律。当年在厂里，创作人员经常出入的

主要工作场所总共有三个，而在这三个场所里，他们互相之间的交流方式是很不一样的。其中第一个地方是演员组办公室。在万航渡路时期，上译厂的演员办公室和休息室是合二为一的。之后，当厂区搬到永嘉路后，演员组便有了分别位于孔祥熙别墅二楼的演员办公室和位于新建录音楼一楼录音棚外的演员候场休息室。在永嘉路大院时期，导演和演员们在办公室里通常表现得很轻松，但只要他们穿过大院进入对面录音楼里的演员候场休息室时，大家的表情就开始变得比较严肃了。尤其是童自荣，只要到了那里，他就会皱起眉头，并且谁都不能再跟他聊天了。当年，我们这些"译二代"小时候都有这个意识——就是进入这个房间之后，就不能再胡闹了。在候场休息室里，导演和演员们相互之间的话题，基本上就仅限于在业务方面的沟通交流，而此时我们小孩子也就不敢乱插嘴了。至于最里面的录音棚，那干脆就是一处"禁地"了。那时，如果是在棚里，只要棚门上方的"实录"红灯一亮，我们这些孩子就只能老老实实地坐着，连大气都不敢出。有一次，有几个小孩不懂事，在演员休息室外哇哇乱喊着互相追打，结果，只听"吱呀"一声，沉重的录音棚门被正在棚里执导某部译制片的伍经纬用力推开了。只见他大步走了出来，怒气冲冲地站在走廊里，一手叉着腰，一手用卷成一个圆筒状的剧本指着那几个孩子大声训斥道："你们几个，出去！不许在这里闹！"

当年，我曾经常进录音棚看大人配戏，尤其是在暑假，因为棚里有空调，夏天待在里面人便会觉得很舒服。我有时在里面一待就是一整天，于是，就在不知不觉中，我便无数次地

目睹了几乎整部译制片的配音过程。然而，直至人到中年，我方才意识到，早年我在上译厂录音棚里所见到的，其实就是电影译制片配音过程中最珍贵，同时却也是最不为人知的那部分。

虽然我也算在上译厂配过音，但只是在阿尔巴尼亚电影《战斗的道路》和日本动画片《龙子太郎》等有数的几部影片中跑过几次龙套，而其中只有一次，厂里赏了我一份客饭，也不过就是一荤一素三两饭，而这大约算是我人生中第一次"自食其力"的经历吧。不过，除了这次免费午餐，我好像一向就只是个"义务劳动者"，从未在上译厂挣到过哪怕一分钱。

现在想来，应该说是我在还未出生的时候，就与电影、与上海电影制片厂结下了不解之缘。当年，在1967年春季的一天，我母亲到上影四号摄影棚观看由周璇和舒适主演的老电影《清宫秘史》。当她进入摄影棚时影片已开始放映了，她就只好站着看。然而，正当电影放映到最后部分时，她还没来得及等到银幕上的李莲英将珍妃扔下枯井，人就突然感到一阵晕眩，接着便一头栽在地上昏了过去。于是，在场的人就连忙七手八脚地把她扶起来，让她坐到一把椅子上。几天后，经过我父亲的朋友、上海第二医学院（现交通大学医学院）附属新华医院著名妇产科专家刘棣临教授的检查，我的父母就被刘阿姨告知了我即将来到这个世界的消息，而这次偶发事件，便是我与上影厂的第一次邂逅。后来我母亲告诉我，其实上影厂第一个"看中"我的人，却并非是我的恩师叶明导演，而是剧照摄影师张泽英。大约五六岁的我在有一次跟母亲去奉贤文化干校时，就正好迎面遇上了当时正在文化干校轮训的张泽

英。当时,她在仔细端详了我一番后,就对我母亲大赞道:"小刘啊,你这个儿子可是相当得漂亮呀!"而之后我生平第一次进入位于徐汇区漕溪北路595号的上海电影制片厂,并第一次看到电影摄影棚和摄影机时,则已经是1980年底或1981年初的事了。记得那是一个冬日的上午,当天,我跟着被借到影片《天云山传奇》摄制组为片中女主角冯晴岚配音的母亲去上影配戏。那天,当我们走进上影厂漕溪北路一号门的时候,当时还在读小学的我却无论如何也不会想到,就在十年之后,我将会作为上海戏剧学院导演系的毕业生被分配到这里来工作。

在1980年代初的时候,与上译厂的工作环境一样,国内电影摄制组的工作及生活条件同样也很艰苦。当时,上影厂提供给外借演员住宿的招待所就设在厂里食堂的楼上,它的内部环境极为简陋,就只有几个破旧不堪的房间,里面放着几件简单的旧家具,另外,大家还要共用一个设在走廊里的臭气熏天的厕所。而后来在我大学毕业时,那个地方,就成为跟我一同分配到上影工作的外地和上海郊区同学的集体宿舍。

那天中午,我们俩到在《天云山传奇》中扮演另一女主角宋薇的著名演员王馥荔所住的房间吃午饭,而当天王馥荔的丈夫、南京军区前线文工团演员王群,也正好来上海探望妻子。我记得,那天王群穿着一身军装,笑眯眯地坐在床边,也不大说话,而王馥荔则蹲在地上,在放在地板上的小电炉上的一口小锅里下着挂面。正当王馥荔准备从锅里往外捞煮熟了的面条时,忽然间,谢晋导演端了个敞着口的铝制饭盒,一阵风似的推门闯了进来。一进门,他一眼就看见了电炉上锅里

热气腾腾的挂面，然后便咧开嘴乐了。接下来，只见他嬉皮笑脸地对王馥荔说："你们能不能可怜可怜我这个老头子，赏我一口面条吃呀？"王馥荔则连声回答"来、来！"，同时就连忙加快了往碗里捞面条的速度。

趁他们说话的工夫，我就偷偷瞄了一眼谢晋手里端着的饭盒，却发现里面装着的，竟然是两只冰冷的烧饼和一点颜色发黄的隔夜冷青菜。当时，我心里就觉得很是惊讶，心想这么一位大导演，午餐怎么就吃那种东西，居然连一点儿荤腥都没有，而我对于那顿午餐的最后记忆，就是谢导捧着王馥荔做的那碗面条狼吞虎咽，虽然面条里就只放了些酱油和香油，其他什么浇头都没有，但他却还是"稀里呼噜"地吃得挺香。谢晋一边吃，一边还跟我母亲说："我的胃不好，就想吃些热面条。"

当我在高三第二学期参加上海戏剧学院入学考试的前夕，在我的要求下，我母亲还曾经请上影著名导演宋崇给我辅导了一次。不过说来惭愧，当年在报考电影导演专业时，我其实并不太清楚自己的理想到底是什么，但就是一心一意地想逃离我父亲为我指定的那条理工科之路。记得在距离高考仅仅几天前的一个下午，我下楼去隔壁的上译厂大院传达室取我家订的《新民晚报》。当走进厂门时，我一眼就看到大院里停着一辆挡风玻璃前插着一块漆着"上海电影制片厂"字样白色牌子的大客车，而在不远处，包括上影著名演员赵静在内的一群演职员，正簇拥着一位导演模样的中年人走出大放映间。那一行人边走边聊，说说笑笑地陆续登上那辆大客车。因为那时上影厂有在影片筹拍期间组织有关创作人员观摩相关题材参考片的惯例，想来那次应该是某摄制组来上译厂看片子。

而当那辆大客车缓缓驶过我身边开出上译厂大门时，不知为何，我突然就有了一种"一定要考进上海戏剧学院导演系"的冲动。有趣的是，由于当年上影厂车队的大客车数量并不多，在仅仅一年之后，当我在上影《古币风波》摄制组实习时，就恰好坐上了这辆大客车，而其时，那块写有"上海电影制片厂"字样的长方形牌子，还依然醒目地插在那辆车挡风玻璃后的老位置上。

从 1970 年代后期至 1990 年代初期，曾经长期隐藏在幕后的配音演员开始走向台前，他们参加各种公开社会活动的机会也在逐渐增加。当年，我曾经无数次跟着母亲"混迹"于各种演出场所，见过坐在化装镜前若有所思的著名京剧旦角童芷苓，她是现代京剧样板戏《智取威虎山》中杨子荣扮演者童祥苓的四姐，也曾在上海市青年宫见过当时还是上海外国语学院学生，却由于上台表演前紧张而皱着眉头趴在桌上的陈冲。而令我印象最为深刻的一次活动，则始于 1981 年岁初一个寒冷的清晨。那天一大早，上海电视台的年轻编辑刘文国就坐着一辆面包车，来到了徐汇区一条安静的小街安亭路上。那辆车先是在安亭路 41 弄南侧安亭公寓的大门口接上了仲星火、我母亲和我，然后又来到了淮海中路与华亭路的交叉路口，接上了上影著名老演员张瑞芳。等张瑞芳上车后，面包车又来到了巨鹿路，而在此时，我就看到满面笑容、还忙不迭地一口一个"老大姐"跟张瑞芳打着招呼的上影老牌明星韩非上了车。等接到韩非后，这辆面包车便载着一车明星一路疾驰，很快就来到了位于威海路上的上海电视台，而他们来此的目的，则是为了录制中国有史以来的第一台电视春晚——

"1981年上海电视台春节联欢晚会"。

当年，在这台著名的电视春晚上聚集了上海文艺界一批顶级艺术家，晚会的参演者包括了歌唱家朱逢博与施鸿鄂夫妇，电影演员韩非、张瑞芳、梁波罗、向梅，话剧演员魏启明，配音演员刘广宁、童自荣，芭蕾舞演员汪齐风、林建伟，京剧演员童芷苓、李炳淑，越剧演员尹桂芳、王文娟，沪剧演员邵滨荪、石筱英、杨飞飞、王盘生、马莉莉，淮剧演员马秀英，滑稽演员杨华生、绿杨、吴双艺、王双庆、李青、童双春、翁双杰，说唱演员黄永生，魔术演员邓凤鸣等沪上各路顶级大腕，而这台春晚是由上海电视台导演张戈执导，并由韩非主持的。对于当天的情形，我只记得自己花了挺长时间看胡咏言[3]指挥上海芭蕾舞团乐队排练，而在那天的排练过程中，他还就音准问题，跟一个单簧管演奏员死磕了半天，而那时的他尚在中央音乐学院指挥系学习，师从中央歌剧院首席指挥郑晓瑛教授。此外，在当天到处看热闹的过程中，我还差点闯了个祸。当时在电视台录像大厅里，我跟那天担任晚会主持人的韩非坐于同一条长板凳的两端。当我们俩相安无事地在一起坐了一会儿之后，候场中的韩老先生便悄然打起了瞌睡，之后又过了一会儿，不知为何我却突然站了起来，于是，那条长凳的这一端便一下子翘了起来，结果，正在半梦半醒之间的韩老先生便猛地一个趔趄，差点一屁股跌坐到地上。幸好，他老人家还比较机警，一下子便自己稳住了，但这么一来，就把我给吓了一大跳。

"文革"结束后，国内的社会氛围变得明显宽松了许多。随着外国影片、西方古典音乐的大量输入，国人的精神文化生活陡然开始变得丰富起来，而这突如其来的文化冲击，就几乎

让所有阶层的中国人感觉目不暇接、眼花缭乱了。于是,对于文化和时尚的各种奇形怪状、五花八门的表达形式,便在当时的社会上应运而生了。1970年代末,曾经在有段时间里,国内各大城市的大街上都出现过一批"时尚青年",他们蓄着长发,穿着喇叭裤,戴着进口墨镜,手里还拎着一台正在播放港台流行歌曲的四喇叭录音机,在马路上招摇过市。而更可笑的是,他们往往还将手里拎着的录音机音量放到最大,唯恐吸引不了路人的眼球。到了1970年代后期,社会上开始流行跳交谊舞,而这股无孔不入且令整个中国社会瞬间显得有些不知所措的流行风尚,当时也吹进了永嘉路上译厂大院。也不知从何时开始,配音演员们在永嘉路大院内孔祥熙别墅二楼的演员组办公室里摆上了一台录音机,大家就在工间休息时开始练习跳交谊舞。有一次,连偶尔来上译厂的赵丹,都顾不上那天自己穿的是中式棉袄和老棉鞋,也兴致勃勃地加入了跳舞的行列。当年在演员组里,舞跳得比较好的,除了乔榛、程晓桦等上海戏剧学院表演系的毕业生外,那顶"舞王"的桂冠,就基本上非邱岳峰莫属了。记得有一次,在某个上午举行的"工间舞会"期间,我亲眼看见他穿着那件米黄色的高领毛衣,在办公室里姿态优雅地与同组女同事跳着华尔兹。其时,邱岳峰那一头已开始变得有些花白的自然卷发留得比之前长了许多。在那个阳光灿烂的上午,他笑容满面,在演员组办公室的地板上随着音乐翩翩起舞。邱岳峰的舞步娴熟潇洒,节奏感很强,令我觉得他是那一屋子配音演员中最适合跳交谊舞的人。当时,邱岳峰的神态显得非常陶醉,一曲终了,他却还意犹未尽,于是就顺手一把抱起了当时尚在襁褓中的丁建

华女儿:"来吧,我的小舞伴儿!"就这样,他一边嘴里哼着圆舞曲的旋律,一边兴致勃勃地抱着孩子在屋子中央打转。现在想来,这应该算是我所见过的邱岳峰最快乐的瞬间了。

除了参与上海本地举办的社会活动外,上译厂的配音演员们前往外地参加专业活动和工作的机会也开始越来越多了。有一次,刘广宁与乔榛一起应邀到四川参加"百花、金鸡双奖活动"。当活动进行到万县(现"重庆市万州区")时,在一个场合中,刘广宁被热情的当地影迷团团围住,一时无法脱身了。当看到自己被这么多人包围时,刘广宁就感到有点害怕,便连忙高喊"小乔"——意思是想请乔榛赶紧过来帮忙解围。然而,当她叫了几声后,就只听见远处传来乔榛含糊不清的几声应答,但却不见他人过来。当循着他声音传来的方向望去时,刘广宁便发现,原来,乔榛自己也被影迷们给围了个严严实实,早已是自顾不暇了。

从1980年代初开始,除了对外交流,我父母与国内文艺界人士的交往也大大增加了。在那个阶段中,我们家就开始时常有大腕上门,尤其在1984年搬入永嘉路新居后,我们家的住宅面积相对以前的新华路老宅而言宽敞了些,也算是有了个六平方米的"客厅",于是,家中"高朋满座"(其实,最多来三个客人,那个所谓的"客厅"就已经是"人满为患"了)的情形就愈加频繁了。来客中,除了经常有一些我父母单位上译厂和上海歌剧院的同事外,我记得当时还曾经有中央乐团著名作曲家王酩[4]、著名影视制片人刘大印[5],上海滑稽界泰斗杨华生、《电影艺术》主编徐如中、著名电影演员牛犇、杨丽坤[6]、刘冠雄、龚雪等人登门造访。其中最有趣的一次,是发生在

1984年早春的一个晚上。当时，我父亲1950年代在上海戏曲学校任教时的学生侯志群，带了一个名叫王志文的应届高中毕业生来到我家。那天，王志文告诉我母亲，说自己即将报考北京电影学院表演系，因此想请她帮着辅导一下。那时的王志文一脸青涩，身材也显得比较单薄。不过，他声音浑厚，嗓音条件非常好。记得那天晚上，他还一本正经地朗诵了一段寓言《猴吃西瓜》，然后带着满脸的虔诚，听我母亲指手画脚、如此这般地给予了一番指点鼓励。过后不久，王志文便顺利考入了北京电影学院表演系。到了1988年夏天，当时正读大二的我随我们班在山东和河北实习采风后在北京逗留了一段时间，我还去了一次位于海淀区北太平庄的北京电影学院，与即将毕业的王志文见了一面。时隔四年，他已由当年那个表情幼稚的高中生变成了风流倜傥的影坛当红小生，而那天中午，王志文还盛情招待了我一顿午饭。

　　回顾老一辈配音演员的发展历程，在他们长达几十年的职业生涯里，除非是处在"脱贫"阶段，在其他时间里，那些老人的注意力就极少放在物质享受方面。而与之相反的是，在解决了基本温饱的前提下，他们对于艺术创作的追求，却几乎是永无止境的。直到现在，我母亲在接到活动或演出邀请时，就还是会照样提早很长时间认真准备。前几年，有一次她应邀去北京参加一个活动，等到机场办理登机手续时，她这才发现，原来活动主办方为她安排了头等舱。那次在回上海之后，她还神秘兮兮地把这件事告诉了我，神情里颇带着些"天上掉馅饼"的欣喜，想来也是令人叹息。在今天的社会，大众已经视当红明星带保姆助理、坐头等舱、住豪华酒店套房为当然，

就如同觉得老艺术家拿低廉的报酬、坐经济舱、住一般酒店一样地理所应当。而且，直到现在，在各种媒体的宣传口径中，即便是老艺术家已经到了现时这把年纪，他们却还应该要"安守清贫，甘于寂寞"。应该说，老一辈配音演员是"专业上恰逢其时，经济上生不逢时"的一代人。迄今为止，刘广宁所获得过的唯一国家级奖项，就是她于1985年为根据美国作家西德尼·谢尔顿(Sidney Sheldon)同名小说改编的电视剧《天使的愤怒》(Rage of Angels)中由杰奎琳·史密斯(Jaclyn Smith)扮演的女主角詹妮弗·帕克配音而获得的大众电视金鹰奖最佳女配音演员奖。时至今日，那座曾经金光闪闪的奖座已被蚀得锈迹斑斑，它寂寞地伫立在我家客厅一隅，在偶尔透进屋来的阳光中，散射出些许昔日的荣光。

注释

1. 拉斯洛·邬达克(László Hudec，1893—1958年)：著名建筑设计师，出生在奥匈帝国兹沃伦州(Zolyom)首府拜斯泰采巴尼亚(Besztecebanya)的一个建筑世家。二十一岁时，他毕业于匈牙利皇家约瑟夫理工大学(现名"布达佩斯理工大学")建筑系。1914年，作为炮兵军官加入了奥匈帝国军队，两年后，他当选为匈牙利皇家建筑学会会员，却不幸被俄罗斯军队俘获，并被遣送到西伯利亚的战俘集中营。1918年，二十五岁的邬达克流亡到上海，抵埠之初，他就加入一家美国建筑师事务所当助手，七年后，年仅三十二岁已是才华横溢的邬达克在上海拥有了自己的建筑设计事务所，他先后设计了铜仁路上的"绿房子"、国际饭店、大光明电影院、亚细亚大楼、怡和洋行大楼、汇中饭店、英国总会、沐恩堂、联合大楼、息焉堂、慕尔堂、真光大楼、新福音堂、中西女中、震旦女子文理学院附小、浙江大戏院、卡尔登大戏院、辣斐大戏院等一批著名经典建筑。在侨居上海的二十九年时间里，邬达克总共设计了一百二十四所建筑，占他个人毕生建筑设计总量的百分之九十以上。

2. 郑梅平：上译厂第一代配音演员姚念贻的姐姐姚念媛（又名"郑念"）之女，在"文革"初期，郑梅平从南京西路国际饭店隔壁的上海市体委大楼上坠楼惨死，死因至今不明。

3. 胡咏言：旅美著名指挥家，曾任上海芭蕾舞团乐队指挥、美国明尼苏达州德鲁斯-苏比利交响乐团音乐总监兼首席指挥、美国纳布拉斯加州林肯交响乐团副音乐总监兼副指挥、美国佐治亚州萨凡纳交响乐团副音乐总监兼副指挥、中国国家交响乐团首席指挥、上海爱乐乐团音乐总监及中央音乐学院乐队学院院长，现任耶鲁大学客座教授兼耶鲁爱乐乐团指挥、包头交响乐团音乐总监。

4. 王酩（1934—1997年）：著名作曲家，曾任中国国家交响乐团国家一级作曲。同时，他还兼任过中国音乐家协会理事、中国电影家协会理事、中国轻音乐学会常务副主席兼秘书长等职。王酩与歌唱家李谷一一起合作了五十多首歌曲，其中，《边疆的泉水清又纯》《难忘今宵》《金色的小船》《知音》《妈妈看看我吧》《可爱的杜鹃花》《妹妹找哥泪花流》《绒花》《六月荔枝红》《莫叹息》《忘却少女的往昔》等歌曲经过李谷一的演唱传遍了大江南北。此外，他还作有《祖国啊我父母之邦》《沙鸥组曲》，长笛协奏曲《与海的对花》，琵琶协奏曲《霸王卸甲》等作品。

5. 刘大印：原名刘印平，著名电视制片人、导演，曾作为制片人制作大型电视连续剧《聊斋》《武则天》《康熙王朝》。

6. 杨丽坤（1942—2000年）：著名舞蹈和电影演员，曾主演电影《五朵金花》和《阿诗玛》。

果断改行又一春

　　1956 年，上海电影制片厂从各个学校选拔了一批中学生，参加由刘琼执导的中国第一部体育故事片《两个小足球队》的拍摄工作，而当时还在上海复兴中学读高一的曹雷，就也被摄制组选中了。虽然这部电影里的主要角色用的基本上都是非职业演员（中学生），然而，在当年那些小演员里，日后也出了几个大名鼎鼎的人物。除了曹雷，他们中还有赵丹的儿子赵矛、过传忠（复旦大学附属中学语文特级教师）、金嘉翔（上海交通大学附属第九人民医院著名神经内科学教授）等人，而在他们这批学生中，当时就有多人是上海市青年宫话剧队的队员。不过，由于包括曹雷在内的许多中学生演员当时普通话都不好，在影片中扮演赵矛爸爸的老配音演员程引便提议，把这部戏拿到上影翻译片组去配音。就这样，在后期配音的过程中，他们那帮小演员里，除了赵矛是为自己演的角色

配音之外，其他人就混在里面录些群戏，而影片中的主要角色，就请了当时翻译片组的青年演员来配音，而那次毕克还在影片中为一个传达室老头的小角色配了音。这种在后来变得很流行的做法，在当年应该说还是比较特殊的。并且也就是在那个阶段，曹雷开始与上译厂的配音演员们熟稔起来。后来，当她高中毕业报考上海戏剧学院时，胡庆汉还曾为她辅导过朗诵，而这次的合作，也就是曹雷与上海电影译制厂最初结下的渊源。但是，那时候的曹雷却怎么也不会想到，她的艺术生涯将会在四十岁之后于上译厂"重打锣另开张"，转而与电影译制片结下后半世的不解之缘。

时间一晃到了1981年，最后，组织上总算给当年《春苗》创作组的主创人员下了个"不算'三种人'"（即在"文革"中造反起家的人、帮派思想严重的人、打砸抢分子）的结论。但是，在组织结论下来后，上级却将曹雷调到了上影导演组，就不让她再回演员剧团了。就这样，年近四十的曹雷便转岗成为一名场记，接下来，她曾作为场记先后参加了影片《四〇五谋杀案》和《好事多磨》的拍摄工作。然而，对于作为1962届上海戏剧学院表演系本科毕业生的曹雷而言，在文艺界工作了将近二十年后，却又被转成一名电影导演专业最基层岗位的场记（我本人是1990年从上海戏剧学院导演系毕业后进入上影导演室工作。在进厂工作后，我只干了一部戏的场记，之后就于1991年被提升为助理导演，而那时我年仅二十三岁），不过，好在曹雷干具体工作时还是认真负责的，并且她也自认为是一个"很出色的场记"。当时在摄制组里，一些诸如照明师傅一类的工人跟当时在组里江湖地位与他们"脚碰脚"（上海

话,意思是"地位差不多")的曹雷关系处得特别好,有时,当大热天摄制组在外边拍戏时,如果那些工人感到渴了,他们就会跑到曹雷那儿,捧起她的大茶缸子"咕咚咕咚"地灌上几口。有一次,摄制组在安徽拍外景,其中有个晚上要拍夜景。在那天的傍晚时分,为摄制组送饭的吉普车来了。在大家准备吃饭时,曹雷就把自己的眼镜摘下来,顺手放了吉普车的引擎盖上。吃完饭后,由于忙着收拾碗筷,她就糊里糊涂地把那副眼镜给忘记在引擎盖上了。当晚餐结束后,那辆吉普车就这么带着她的眼镜开走了。过了一会儿,等她回过神来,发现自己的眼镜不见了时,这可就把曹雷给急坏了——因为这么一来,她整个晚上都没法工作了。然而,就在她心急火燎的时候,摄制组里却已有两个照明工人不声不响地沿着吉普车驶去的方向去帮她找眼镜了。那两位师傅摸着黑一路走一路找,直到走出足有一里多路后,才在路边捡到了曹雷的宝贝眼镜,并把它带回来完璧归赵,而令她庆幸的是,那副眼镜居然一点儿也没被摔坏。

后来,那两部影片的导演沈耀庭和宋崇也认为,总让曹雷当个场记实在是有点儿太亏待她了,因此,等她干了两部戏的场记之后,当上影开始筹拍儿童片《鹿鸣翠谷》时,该片导演胡成毅就提出请曹雷担任他的副导演,而对此他的理由是:那部戏是孩子戏,而曹雷又是个女同志,会比较细心。就那样,她才总算是当上了副导演。

由于《鹿鸣翠谷》里三个主要角色都是农村孩子,而当时那种类型的孩子在上海这样的大城市里很难找,导演就派曹雷去全国各地寻找小演员。就这样,曹雷一路风尘仆仆地从

东北跑到西北，在外地花了整整一个半月的时间寻找小演员。当来到古城西安的时候，曹雷便突然感觉自己异常疲惫，而且竟然疲惫到即便是在马路边等候公交车时也会靠着路灯柱子迷糊过去的程度。后来，当曹雷找到当地的广播电台请他们协助时，电台的人便当即答应去找他们少儿组的同事来与她接洽。然而，就在电台少儿组的人过来见她的时候，他们却发现，曹雷已经趴在办公桌上睡着了。

起初，曹雷还以为是自己工作太紧张了，想在回到上海后休息一阵。不料，她刚回到上海，就发现自己身体真的出问题了。由于曹雷在《春苗》创作组时曾经跟着农村赤脚医生学过一点医学常识，而就是那点常识，让她在关键时刻救了自己的命。当时，她首先做了自我检查，就发现乳房处有个硬块，曹雷便觉得有点儿不对劲了，于是就赶紧跟她丈夫、著名集邮家李德铭先生（笔名"林霏开"）说了自己的症状。起初，李先生还安慰妻子说："你别害怕，别紧张，我明天就陪你一块儿到医院检查。"第二天，曹雷就去上影系统公费医疗定点医院之一的上海第二医学院附属瑞金医院（现"交通大学医学院附属瑞金医院"）做了检查，而当时医生一看情况，就马上建议她住院做冷冻切片活检。由于当天瑞金医院没有空床位，医生就让曹雷先回家等待入院通知。

床位很快就有了，而切片手术也随即做了，但切片化验的结果，却证实她的确患上了恶性肿瘤。为了根治疾病，防止扩散，医生就当场给曹雷做了整体乳房切除手术，而那一年，她年仅四十一岁。

当曹雷患病的消息传到上影厂后，第一个着急上火的，就

是《鹿鸣翠谷》的导演胡成毅。在曹雷手术的当天，他就跑到瑞金医院去看望她。由于当时曹雷尚在手术过程中，胡导演就只好在手术室外面的院子里团团转，而当他听说曹雷的手术结论是"恶性"时，胡导演立刻就意识到，自己的那部戏就只能另找副导演了。

当手术做完后，医生就告诉曹雷，说她还算幸运，病灶并没有扩散，而时任瑞金医院院长傅培彬教授还对她竖起大拇指说："如果我国妇女都能有你这样的医学知识，在这样的早期就能自己发现肿瘤，及时进行手术，这个病的死亡率将会大大地降低！"当时，傅院长的这句话给了曹雷很大的鼓舞和安慰；让她没想到的是，几年前跟着赤脚医生认真学习和体验生活所获得的知识，竟然在关键时刻救了自己的命。接下来，为了防止癌细胞扩散，医生希望她在手术后继续接受放化疗，但是，在经过反复考虑后，曹雷就对医生做了这样的回答："既然你说癌细胞没有扩散转移，那切除以后我就不想做放化疗了，就吃中药好了。"由于跟着赤脚医生学习的经历，令她已经对中草药有了一些了解和信任，就这样，手术后的曹雷便开始跟着瑞金医院一位以祖传中医疗法治疗妇科疾病而著称的老中医连续吃了五年的中药。

在曹雷术后居家休养的那段时间里，上影厂就有同事劝她别再下摄制组了，还不如干脆申请"病退"（因病退休）吧，而在那半年时间里，曹雷也一直在反复思考自己的将来：既然摄制组明显是不能再下了，那在休养半年后究竟要不要考虑病退呢？自己的艺术人生难道在四十一岁时就得谢幕吗？她清楚地知道，如果下半辈子一天到晚待在家里想着病情的话，

自己就是没病也会"担忧"出病来的，因此，按照她的个性，"病退"根本就是个不可行的选项，于是，她便动了调往上译厂的念头。当时曹雷考虑到自己是学表演的，她可以把所学到的电影表演的那套方法用于译制片配音，而且这也不完全算是跨专业——因为比起当场记，配音与表演在专业上还是要近得多。由于曹雷本来就喜欢配音这个行当，加上她以前在上影厂工作时就已被借到上译厂配过好几部戏了，对她而言，配音工作其实并不陌生。

在打定了主意以后，曹雷就向上影厂领导谈了自己的这个想法。不久后，当她的调动要求被转达到陈叙一处时，老厂长马上就点了头，说："要!"当年搞内参片的时候，就在曹雷配完纪录片《战火中的城市》后的第二年，陈叙一就曾再次点名把她借到上译厂，在意大利、联邦德国、罗马尼亚合拍影片《罗马之战》中担任了主要角色的配音工作。由于曹雷说起话来麻利干脆，当时陈叙一就曾说过："我就要她那张刀子嘴，就让她配里面杀自己姐姐的凶狠妹妹。"后来到了1975年，曹雷就又被时任上译厂演员组长的卫禹平再次借到上译厂，参加了美国电影《鸳梦重温》(*Random Harvest*)和根据英国女作家奥斯汀的小说《傲慢与偏见》(*Pride & Prejudice*)改编的影片《屏开雀选》的配音工作。担任这两部影片译制导演的卫禹平是她在1960年代初出演电影《金沙江畔》时同一摄制组的老相识，两人彼此很熟悉。当年，在他们同组一起拍戏的时候，作为电影界的老前辈，卫禹平就曾对曹雷这个当时初出茅庐的新人很是关心，还经常与她聊天，所以，当曹雷提出调到上译厂工作的请求时，卫禹平便当即表示了支持。接下来，在

1981年5月的一天,曹雷就端着个中药罐子来到永嘉路上译厂报到了。也就是从那天开始,她正式从上影厂"过档"到上译厂,从而翻开了她个人艺术生涯崭新的一页。

在曹雷正式踏入永嘉路大院大门前的十年内,上译厂演员组已经在第一代配音演员的班底基础上,陆续增加了乔榛、孙渝烽、杨成纯、施融、盖文源、丁建华、程晓桦、翁振新、王建新等一批新人,而当她调入厂里工作时,曹雷都已经是四十多岁的中年人了。进厂后,她很快便发现,其实陈叙一一直是在有计划地把一批批的年轻演员成梯队地往上推。陈叙一从不当面夸演员,但他特别敢用人,敢于往年轻演员身上压担子,并且在角色难度上让他们循序渐进,按照梯次慢慢加码。就这样,在其负责上译厂业务的近四十年时间里,陈叙一就将上海电影译制厂的配音演员队伍,逐渐构建成了一个有序迭代的阶梯式架构,同时,在那漫长的四十年中,他还在配音演员中培养出了一批既能配又能导的"两栖人才"。陈叙一在1970年代初推出了刘广宁和乔榛,接着,他在1970年代中后期推出了童自荣,之后,他很快又在1970年代末推出了丁建华。另外,从1950年代起,他还在三十多年的时间里先后培养了苏秀、胡庆汉、伍经纬、孙渝烽、曹雷等多名"配导俱佳"的复合型人才,而以上这几位在专业上就基本都是"跨界"的,其区别只不过是各人在导演或配音方面会有不同的侧重罢了。

当年,在她调入上译厂的时候,曹雷在艺术上其实已经算是比较成熟的了。进厂后,她参与配音的第一部影片是巴西电影《异乡泪》,而那部片子叙述的是日本移民在巴西的故事。作为入厂后最初的"热身运动",在那部戏里,曹雷其实只配了个

次要角色，然而有趣的是，在该片的演职员表编排上，陈叙一却一反平时通常只在片头打两三位主要配音演员，然后把其他演员的名字放在片尾的做法，而破例在《异乡泪》的片头演员表上列了八位配音演员的名字，其中，曹雷的名字就正好列在那张片头演员表的最下端。其实，陈叙一就是通过这种做法"昭告天下"——曹雷已经正式出现在上译厂配音演员的阵容里了。

自从1981年5月进厂工作以后，曹雷就正式成为陈叙一麾下的兵，而这对她而言，可与以前借调来厂配戏时的感觉很不一样。既然身份"正式"了，曹雷的工作也随之变得"正式"了，而她，就再也不能抱着那种"打一枪放一炮就跑"的"临时工"心态了，对于所有关于配音业务的专业知识，她都得从头学起。在曹雷进厂时，厂里对于她的定位是配音演员，好在她之前本就是上海电影系统的人，跟上译厂的同事们也都很熟悉，所以，她在配音工作上的起步还算顺利。当时的曹雷不仅不把自己当外人，而且她还把某些1970年代才入厂的同事视作"新人"。但是，与以前借来配戏不同的地方是，之前只有当译制导演觉得曹雷的声音与某部影片中的某个角色路子相符时才会请她来配，那时候她的工作就会开展得比较直截了当，而现在既然是正式进入上译厂工作了，曹雷就必须得学习如何主动去适应各类不同的角色。不过，作为一个已经四十岁出头的成熟演员，曹雷清楚地知道，自己以后的戏路，就只能是配比较成熟的女性，而如果想要塑造好成熟女性的声音形象，就要求配音演员必须具备符合角色年龄及阅历特征的丰富个性，因此，在接下来的时间里，曹雷就必须致力于不断开

拓自己的戏路。她不仅需要在工作中尝试不同的角色,而且还必须得配得"人各有貌",换言之,哪怕是只配一个群众角色,她也得配出色彩来。同时,曹雷也认为,既然这个世界里的人是多姿多彩的,原片演员的性格本身也是多姿多彩的,那么,她就不能"以不变应万变",而是应该把自己所配的每个角色,都设法琢磨出特点来。

1982年,曹雷接受了为捷克斯洛伐克电影《非凡的艾玛》(*Bozska Ema*)中女主角艾玛配音的任务。从第一次看原片开始,她就已经非常喜欢艾玛这个人物了,觉得这是个有分量的角色,而她也可以通过这个角色,将自己往成熟女性的戏路上引。当时,影片《非凡的艾玛》由杨成纯执导,不过,在当时演员组众人的眼里,艾玛一角,却绝非是块好啃的骨头,当大家一起在观看原片时,配音演员翁振新还说了句丧气话:"我们厂没人能配这个角色。"

当时,在琢磨角色的过程中,艾玛的气质就令曹雷想到了一个人——那就是上影老演员林彬。林彬原来是舞台演员,她曾经与陈叙一在苦干剧团一起共事过。早在曹雷还是上海戏剧学院学生时,她就非常喜欢看林彬配的苏联影片《第六纵队》(又名《但丁街凶杀案》),而这部片子,她居然前前后后一共看了八遍,因此,她觉得艾玛这一角色在人物气质上,与当年林彬在《第六纵队》中所配的女主角玛德琳·蒂波很是相近。在看过原片后不久,该片译制导演杨成纯就对曹雷说:"我们在做这个片子的口型,你来看看吧。"当时,曹雷还以为杨成纯的意思是让她去学做口型员,但出乎她意料的是,当《非凡的艾玛》的译制工作尚处在初对阶段时,杨成纯就直接

向她透了底："你多注意一下，我们想让你来配这个角色。"导演此言一出，就顿时让曹雷感觉自己肩上的担子十分沉重，而几乎与此同时，她脑海里就又闪现出了林彬所配《第六纵队》里的那个角色。《非凡的艾玛》是曹雷在调入上译厂后第一次配挑大梁的戏，后来，在她为这部电影配音的整个过程中，曹雷满脑子想的就都是"林彬"二字。应该说，是林彬的声音在这部戏的配音过程中一路领引着曹雷，让她在声音上造就了另一个玛德琳·蒂波——"非凡的艾玛"。

虽然《非凡的艾玛》最后顺利完成，曹雷本人也觉得挺满意，然而，她的头脑却还很是清醒的——她清楚地意识到，自己不能老顺着这条路子去配戏。在配《非凡的艾玛》之前，曹雷还曾经配过一部日本电影《啊，野麦岭——新绿篇》。那部片子是《啊，野麦岭》的续集，而曹雷在该片中配了一个有点儿自暴自弃的女工阿竹。由于影片中的阿竹在进厂后不久就让工头强奸了，之后她就开始破罐子破摔，又抽烟又喝酒，连说话也是沙哑的野嗓子，那个角色便使曹雷想起了她以前在纺织厂体验生活时所见过的那些什么粗话都敢说的女工。

让曹雷担纲配女工阿竹这个角色的决定，是由该片的译制导演苏秀拍的板，而配这么个角色，对于曹雷来说也是个很大的锻炼。由于阿竹是先前《啊，野麦岭》中所没有的人物，虽然原来《啊，野麦岭》中的角色在续集中都还存在，但续集的主要角色却已变成阿竹了。在影片中，有一场阿竹酒后与女工友爱子（由刘广宁配音）对话的戏，情节是爱子在一家小酒馆里找到已经醉卧酒桌的阿竹，并唤醒了她，而当阿竹醒过来后，她就对爱子说："我做梦，梦到我们那时候从山里面出来，

下着大雪,那个冷啊……我就在想,我们那时候就想出来以后能挣上钱,能够让家里人吃上白米饭,穿上好的衣服,可想想,这些年过的都是什么样的日子!……"说完之后,阿竹便开始号啕大哭。就这样,在接下来准备这场悲情戏时,曹雷就忍不住一边读一边哭,而导演苏秀就发现,这场角色处在酒醉状态下的戏,她简直就没法给曹雷排了——因为曹雷入戏过深,当她一拿起剧本,念着念着就开始哭了,于是苏秀就赶紧提醒她:"你控制点,控制点!先把口型找准了,要不到正式录音时情绪都没了!"可是,虽然苏秀不断在提醒她,但曹雷自己却就是刹不住车,最后,在这场戏的录音结束时,苏秀就对曹雷说:"看看,叫你控制点情绪,等你口型对上了,情绪都磨没了!"虽然在最后整部戏串起来鉴定时,大家并未提出太多的意见,但曹雷本人对自己的表现却不甚满意。等鉴定结束后,她就主动找苏秀商量,要求让自己再录一遍。由于苏秀考虑到当时曹雷对角色的口型已经熟悉了,而且她本人也觉得最后录的那遍在情绪上其实并不及排练时来得饱满,于是两人一合计,便决定要一起"无事生非"一把,把这场本不需要补的戏又给重新补录了一遍,而结果自是皆大欢喜。

就这样,经过这番"返工",才总算消除了她俩内心的不安,将她们之前的共同缺憾给弥补上了。

从现在来看,这次的经历对曹雷而言就等于是上了一课。现在,在配音演员与译制导演的配合方式上,她的观点就是:"配音时演员需要有情绪,但作为配音演员,就必须要同时百分之百地控制好情绪,而且演员在排戏时千万不能把戏撑到最足——因为如果那样做的话,演员就会把情绪提前用完,到

了正式录音时就容易麻木。此外，导演也必须要非常爱护和理解演员，并恰如其分地控制好演员的情绪。"

在调入上译厂之前，曹雷就曾经与苏秀合作在《罗马之战》里配过一对姐妹（苏秀配姐姐，曹雷配妹妹）。虽然在那部戏里两人打得你死我活，但私下里她们却特别谈得来，成了一对"铁姐们"。在调入上译厂之后，曹雷还曾经在苏秀执导的几部影片中担任过重要角色，她坦承，苏秀在专业上对她的帮助特别大，教了她许多东西。在担任译制导演时，苏秀对配音演员的要求非常严格，在工作中，她头脑冷静，思路清晰，颇得陈叙一的真传，而苏秀在《啊，野麦岭》续集的译制过程中所给予曹雷的这些指导，就对她日后自己担任译制片导演时采用的工作方法，产生了深远的影响。

当曹雷开始在上译厂正式工作后没多久，当时刚上初中的我，就在永嘉路大院的演员休息室里遇见了她。那次，我母亲还跟我说："看见曹雷阿姨没有，她现在正式调过来了。"小时候，我总觉得曹雷看人的目光太锐利，令我不大敢开口跟她说话。当我在本书写作开始前对她进行采访时，曹雷就告诉我，早年，上译厂的家庭气氛还是比较浓厚的。那时，每当于鼎把他长期患精神病的妻子带到厂里洗澡时，组里的女同事就会在女浴室里帮着照顾她。他妻子的病有个特殊症状，就是一旦进入厕所或浴室后，就经常会长时间地待在里面，说什么也不肯出来，而每当遇到那种情况时，于鼎就只能在外面急得跳脚，他唯一能做的事，也就是隔着厕所门，或对着女浴室的天窗，大声呼喊他妻子的名字，而见到此种窘况时，曹雷等女同事就会帮着想办法把她给哄出来，因此，大家的关系彼此

都处得就跟一家人一样。当年，曹雷还曾经常热心地帮尚华和于鼎老哥俩织帽子、毛衣，尤其是于鼎戴的帽子，是一顶旧了，曹雷就为他再织一顶。就这样，最后直到于鼎逝世的时候，他都还戴着曹雷为他织的贝雷帽。那时，尚华对曹雷为他织毛衣很是感激，于是就管她叫"曹兄"。当时，曹雷一听这个称呼便连忙对他说："不好叫'曹兄'的。"然而尚二爷却坚持说，他就觉得该叫她"曹兄"。在那些年里，上译厂的创作氛围同样也非常好。在工作中，大家很少会有个人私心，更少你争我夺之事发生。

那时，在永嘉路大院录音棚外的演员休息室里放着一台扩音器，以便使在外面休息室里候场的配音演员能够听到棚里正在配戏的同事的声音。在曹雷刚调入厂里的那个阶段，每当她在棚里配戏时，于鼎和尚华等人就在外面休息室里竖起耳朵听扩音器。如果听到她哪句话说得不对，他们就会马上打开对讲开关对着棚里嚷嚷："哎哎，你的重音不对！"有一次，刚进厂不久的曹雷在一部英国电视连续剧里面配一个女巫，当她在棚里录音的时候，尚华就在外面休息室里听，等到曹雷出来后，就再帮她做"赛后点评"，告诉她以后配戏时可以往某个方面靠。尚二爷一直非常关心同事的表现，还尽可能地给予指点，所以，在到上译厂工作后，曹雷的心里就一直觉得很踏实，因为无论她配得好坏，周围的同事都会无私地帮助她。其实，当年不仅是于鼎和尚华，其他诸如苏秀、卫禹平、赵慎之等老一辈配音演员，就都是这样用自己的肩膀把年轻一代给撑起来的。当年赵慎之有个特点，就是她在配戏时不像苏秀那样，有理论上的总结和升华，她凭的就是自己的直感，

而每当感觉其他同事有什么亮点时，赵慎之就会很坦诚地直接说出来，给予赞扬，从不会藏着掖着。

由于做事情的是"人"而不是"神"，既然是"人"，就都会犯错误。老一辈的配音演员来自五湖四海，在他们的语言里，就总不免会带着点儿家乡口音。比如当年毕克和尚华在平时说话时，就会时不时露出一点儿山东味儿。但奇怪的是，只要一进录音棚配戏，他们的那点儿口音就没了。曹雷还记得，当时邱岳峰最怕说的词是"得克萨斯州"；因为这个地名在他嘴里一说，就成了"得克萨斯肘"——天津味儿便出来了。而作为导演，胡庆汉则经常是大大咧咧的，对他信任的演员特别放手，有时甚至到了"不管不顾"的地步，结果，在 1984 年，当胡庆汉导演美国电影《游侠传奇》（*The Legend of the Lone Ranger*）时，他的那种工作方法就出了问题。

当年这部影片讲的，是一个印第安人孩子和白人小伙伴一起闯荡江湖的故事。当时，曹雷还在配另一部影片，有一天，该片译制导演胡庆汉就跑来找她，说请她为演白人男主角童年时期的小演员配几句话。由于片中男主角童年时代的戏并不多，台词也就只有那几句话，在对前后情节因果关系全然不知的情况下，曹雷就被胡庆汉临时拉进录音棚，开始为那个角色配音了。当原片开始放映时，她看到画面情节表现的是：当她配的那个白人小男孩救下被匪徒追赶的印第安人小伙伴时，却听见那帮人要去他家，这时，白人小男孩就对小印第安人说："去我家，去我家。"由于没有完整看过前后的情节，曹雷便想当然地以为，白人小男孩当时是想让那个印第安小伙伴到他家去玩，于是，她就用欢快的语调配了那句"去我家！去

我家！"，殊不知，这下就出事了！

等配完那部戏厂里做鉴定的时候，陈叙一一听到曹雷所配的那句话，他登时就嚷嚷开了："哎，不对呀，这词儿谁配的？曹雷这词儿说得不对呀，意思整个儿说拧了！"当时听了这话，曹雷是一头雾水，等到最后完整地看完全片以后，她方才明白过来——原来，在那场戏里，白人小孩所看到的，是一帮匪徒要到他家去抓他的父亲，而白人孩子之前还曾听见那帮人说准备上他家去如何如何，因此，曹雷配的那句"啊？去我家？去我家？"就应该是用惊恐的语气说出来的，与她之前配音时所用的欢快语气完全背道而驰，整个儿一满拧。

结果，当那天的鉴定进行到一半时，陈叙一就开始光火了："曹雷这词儿说得不对啊，导演是干什么吃的！"然而，此时的胡庆汉却居然还没明白过来，陈叙一就对着他说："老汉，胡老汉！我记你一辈子！"但那天胡庆汉却不知怎么了，陈叙一的话都已经说到这个份上了，他却愣是还没回过神来，直到那天的鉴定结束后，胡庆汉还在追问曹雷："老头儿说他那个'去我家'是什么意思啊？他是说配这戏之前我到他家里去了？"

这下子，曹雷就哭笑不得了："老汉，他说的是这句词儿！"

胡庆汉还是傻傻地看着她："这句词儿怎么了？"

这时的曹雷都快哭了："这意思不对了呀！"

那次鉴定之后，曹雷就去找了陈叙一，并对他说："这不怪胡庆汉，是我说错了。我没看前面的片子，根本不知道是什么意思，整个儿理解错了。"然而，陈叙一却依然不依不饶，他态度坚决地说："你是理解错了，但导演是干什么吃的？我不管，我就找导演！他为什么不指出来就让你过了？就这么来鉴定

啦？我就是只认导演的！"

　　记得在 1970 年代早期，当上译厂还在万航渡路大院的时候，在一个夏日的黄昏，我跟我母亲一起下班出了厂门，准备步行到静安寺，再坐 76 路公交车回家。那时的太阳虽然已经渐渐西斜，但外面的气温却还是很高。当我们快走到北京西路口的时候，我母亲却忽然想起了什么，她从拎包里拿出钱包打开一看，就自言自语了一句："坏了！"原来，她的钱包是空的，那天忘记带钱了。在我家搬到永嘉路上译厂旁边之前的二十多年里，我母亲平时上下班一直都是搭乘公交车的，而她总是每个月月底前在单位里买好月票，所以，当天她自己乘车回家是没有问题的，但问题在于当时我的身高已经超过了一米二，按规定就必须得买票坐车了。就在她一筹莫展的时候，我母亲忽然看见胡庆汉正在我们前面不远处慢条斯理地走着呢。那天，他穿着一条黑色的裤子和一件白色短袖衬衫，提着个黑色人造革拎包，手里还摇着把折扇。一看到胡庆汉，我母亲就连忙高声叫住他："胡老汉、胡老汉，借我两毛钱。"听到我母亲的声音，胡庆汉就停下脚步，慢慢转过身来，笑眯眯地看看我们，然后，他就从拎包里慢悠悠地掏出了钱包，从里面找出一张两角面额的钞票递给我母亲，接着就又转过身去，摇起他那把扇子，踱着方步继续向前走了。

　　当年，胡庆汉的身体其实并不好，他很早就患了糖尿病，因此会显得比较贪吃。记得当年我们这批小孩子夏天在厂里玩时，就都喜欢喝上译厂供应的那种在浓缩糖浆里掺上大量冰水制成的冷饮，而当时在大人里比我们小孩还爱喝那种冷饮的就只有两位：一位就是胡庆汉，而另一位则是上影演员

康泰。有一次，上海市电影局下属各单位一起开运动会，上译厂的员工也参加了，而胡庆汉却对当天运动会中的各种比赛全然没有兴趣，他就一直守着那个装冷饮的大桶，一口气喝了个痛快。还有一次，曹雷和胡庆汉一起到无锡去参加一个活动，当地的主办方就招待他们吃无锡大馄饨。据曹雷说，那次他们吃的那个无锡大馄饨可真叫大，里面包的肉馅足有一个肉丸子大小，曹雷说她自己连一只都吃不了。但是，胡老汉却津津有味地吃了一只又一只，而现在想来，那其实就是一种病态。

　　说到这里，曹雷便叹息着说："如果当时有人多提醒提醒他就好了。"由于身体欠佳，胡庆汉只活到六十五岁就不幸去世了。而他的儿子胡平智，后来却成为我们这批"译二代"中唯一一个子承父业的孩子。虽然上译厂已是辉煌不再，但胡平智的接班，无论如何也算是对胡庆汉在天之灵的一个安慰吧。

　　由于彼此在一起共事了几十年，陈叙一对胡庆汉其实是很了解的，而他之所以老盯着胡老汉，却绝非是有意跟他过不去——因为陈叙一的"导演负责制"理念明明白白地告诉他："作为导演就必须对全片负责！"陈叙一懂戏，外语好，知人善任，他尤其懂得如何把具备不同特长的人推上他们最为适合的位置，是一位"做事一盘棋，胸中百万兵"的帅才。而更加难能可贵的是，陈叙一本人在工作上从无私心。虽然他本人就是一位非常优秀的英语翻译和译制导演，但陈叙一既没有抢着在影片演职员表的"翻译"一栏中挂上自己的名字，也不曾把好片子都揽过去由自己执导。每当外面有新闻媒体来上译

厂采访时，他也总是把演员和导演推出来，以至于这么多年下来，他自己留下的工作照都很少。几十年来，陈叙一潜心培养了一代又一代的译制导演、配音演员以及翻译，让他们尽可能快地发展，并且在多数情况下，他自己却只隐在幕后，为部下把着关。当年，甚至有些剧本是在厂里的翻译翻好第一遍后，由于陈叙一感觉不满意，就再由他重新翻过的，然而到了最后，他却还是会在影片演职员表上挂第一稿翻译的名字。也就是凭着如此的胸襟、才华和能力，陈叙一才打造出了一个精品不断、人才辈出的上海电影译制片的天地。在曹雷的心中，陈叙一一直就是她学习的楷模，而老厂长通过言传身教而传承下来的工作方法，后来也就成了她自己经过不断学习而获得的宝贵财富。

当年，在曹雷调到上译厂后不久，厂里其实就已经准备让她担任译制导演了，可是当时她觉得自己身体不好，还没过五年"敏感期"，因此，在调入上译厂后的头几年里，曹雷就一直没当过导演。就这样，时间一晃到了1985年，而直到这一年，曹雷才被厂里"连哄带骗"地执导了第一部译制片——美国电影《超人》(*Superman*)，而等这部影片完成之后，她这个"译制导演"的身份，也就算是基本上定下来了。在担任译制导演后，曹雷就牢牢记住了有关这个岗位的几个工作要点，而其中最首要的一点，就是"所有演员的表现和剧本的质量，都是导演所必须负全责的"。其次，她也采用了陈叙一的方法，把年轻一辈的演员逐步往上推。1987年，曹雷陪她母亲去美国住了四个月，当她回国以后，曹雷便发现厂里多了几张新面孔，其中包括中央戏剧学院表演系毕业生任伟、沈晓谦以及河南

省艺术学校毕业生狄菲菲。于是，在 1988 和 1992 年，曹雷就在自己执导的英国电影《看得见风景的房间》(*A Room with a View*)和美国电影《千年痴情》(*On the Move*)中，分别两次启用了其中两位青年配音演员任伟和狄菲菲来担任主角，而有趣的是，这样的合作，后来还促成了这对俊男倩女的大好姻缘。

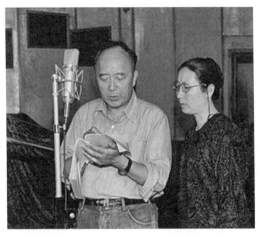

曹雷担任《战争与和平》译制导演时和主配旁白的孙道临在厂录音棚

在担任译制导演期间，曹雷甄选配音演员的方法是"不按常规出牌"，换言之，就是她经常会让演员换戏路子。1986年，当她执导《斯巴达克思》时，曹雷就安排了乔榛配克拉苏，让乔榛利用他的语言特点，为克拉苏这个人物带来浓厚的贵族气息，同时，她让军人出身的盖文源为个人身份背景为奴隶的斯巴达克思配音，此外，她又让刘广宁配女主角瓦瑞妮娅，最后，影片中这三个角色的声音形象都被塑造得非常成功，而

该片也因此获得1987年度的"全国优秀译制片奖"。接下来，当曹雷在1988年执导联邦德国、奥地利、匈牙利三国合拍的奥斯卡获奖影片《靡菲斯特》(Mephisto)时，她就用了童自荣来配片中的主角霍夫根。当时，童自荣正由于连续配了《佐罗》等一系列侠客角色而显得有点戏路固化，接下来，就是凭借在这部影片中对这个靠出卖灵魂给纳粹而由一个普通德国演员爬上普鲁士国家剧院院长高位的小人辛德·霍夫根的精彩诠释，使童自荣一改他过去正面人物的一贯戏路，把这个不顾良知挖空心思向上爬的小人物演绎得非常通透。也正是由于童自荣成功抓住了靡菲斯特这个既潇洒又魔鬼的人物的分裂性格，并通过自己的语言功力，把片中角色的这些性格要素诠释得淋漓尽致，在译制完成后，《靡菲斯特》一片，就使得上译厂再次蝉联1988年度的"全国优秀译制片奖"，并由童自荣代表上译厂前往领奖。

本来，曹雷早在1995年就应该退休了，但由于她是国家一级演员，厂里就续聘了她三年。然而，当她被续聘以后，曹雷却只在上译厂多干了一年，到了1996年，她便向厂里打了报告，要求正式退休。曹雷笑称，当她退休之后，自己发现工资单上的数字反而由原先的三位数涨成了四位数，而且，退休后的她，经常在外面满世界飞，再也不用给厂里交劳务费了，所以，她对目前这种"钱不少、活又多、还能到处跑"的生活感到非常满意。

虽然现在曹雷已年将八旬，她却依然活跃在话剧舞台上和录音棚里，同时，曹雷还经常周游列国，并用她那支生花妙笔记录下沿途的美景和自己的感受。当回顾自己过去几十年

2019年1月14日,年将八旬的曹雷主持了莫斯科柴可夫斯基音乐学院交响乐团在上海东方艺术中心演出的拉赫玛尼诺夫作品钢琴演奏会

的艺术发展历程时,曹雷就感叹说:她的经历真是典型的"塞翁失马"——如果不是由于生了那场病,她就不会调到上译厂来,也就不会有她后来在译制片事业上的成功。相反,如果没有译制片所给予她的学习锻炼机会,自己也就不可能再次回到舞台上去塑造这么多性格多样、形象迥异的角色,同时还让她过足了演戏的瘾。因此,曹雷深切地感受到世上万事都是"福兮祸所伏,祸兮福所倚"这一道理,而现在当她看待许多事情时,就已很达观了。

流金岁月

时光荏苒，从 1960 年正式进厂工作开始到 1970 年代，在经过十余年的历练后，刘广宁已经从当年那个青涩的高中生成长为一名成熟的配音演员。程晓桦还记得，1973 年，当她在厂里配第一部戏《绿色的群山》时，自己连什么叫"口型"都不知道，而就在那时，刘广宁就提点了她一下："晓桦，你以后多看看人家。"既然前辈让"多看看人家"，程晓桦就很认真地坐到了录音棚的前面，背着对银幕，将自己的脸对着正在配戏的演员，仔细地端详着他们，而当刘广宁发现程晓桦这个奇怪的动作时，便好奇地问她："晓桦，你在看什么呀？"而此时的程晓桦便振振有词地答道："不是你叫我多看看他们的吗？"当听到这么个回答后，刘广宁就直接傻眼了。

在接下来的岁月里，尽管程晓桦在业务上已日臻成熟，但刘广宁却还是会经常在私下里跟她叨叨："你应该是这样的，

声音稍微'挑起来'点儿……"1979年,程晓桦在英国影片《水晶鞋与玫瑰花》里配了个"仙姑"的角色。虽然那时的她已进厂工作六年了,刘广宁却还是一如既往地对着程晓桦叨叨:"应该那样子,声音虚一点嘛,仙气,你懂不? 仙气!"

每当有人问刘广宁哪些电影是她的代表作时,她一贯的回答就是"很难说",而究其原因,就是因为"配的戏太多了"。同时,她还说"很喜欢看自己配的戏",而跟在这句听上去很"自恋"的话后面的结论,竟是"喜欢但不满意"——因为总是感觉跟原片有差距,不够传神。刘广宁认为,"抓住原片演员的神"是一种必须靠多年积累才能获得的经验,而如果想做到这一点,就必须要长时间地体验原片的人物。在配戏时,演员必须得首先服从角色,然后在此基础上再加上他们个人的特色。在对口型时,演员还需要反复观看原片,以期理解其精髓,而这个过程就会极大考验配音演员的感悟能力。根据她个人的习惯,除非是实在抓不住口型,刘广宁一般不愿意在实录前排很多遍的戏——因为如果那么做,就会让她的感情僵掉,等到在棚里实录时,就反而失去新鲜感了。然而,她的这套理论,却并非是"放诸四海而皆准"的道理,在其他配音演员中,于鼎就不怕反复排练,而同时他的戏也不容易在来来回回一次次的校正过程中被磨掉。所以,每个演员的特点和习惯都是不一样的。此外,刘广宁也认为制作一部优秀译制片所面临最大的敌人,就是"快餐式"的配音方式和流程。

1980年,上影著名电影导演谢晋执导了"拨乱反正"题材的故事片《天云山传奇》。由于片中女主角之一冯晴岚的扮演者施建岚是位越剧演员,当对着电影摄影机镜头时,她的表演

就带有明显的程式化舞台表演痕迹，并且，她的普通话也有问题，更不懂如何以声音去刻画人物。

当时，在看到那种情况后，影片导演组的主创人员就非常着急，他们都力图通过某种方法，将施建岚在表演上的不足部分设法予以完善，以期使影片的各方面水准都尽可能地达到完美。因此，这部影片的后期副导演、上影著名演员牛犇就曾多次把施建岚叫到自己家里来辅导，而等到了后期的制作阶段，牛犇就力主去找一位专业配音演员来为冯晴岚这个角色配音，而谢晋导演便当即同意了。之后，摄制组又找了时任上影厂厂长徐桑楚，并得到了他的支持，于是，牛犇就在一个夜晚造访了位于新华路的刘广宁家。在转达了有关上影厂邀请她出马为冯晴岚一角配音的同时，那天晚上，牛犇还就这个角色与刘广宁深入地交流了一番。在采访时，牛犇曾告诉我，在刘广宁为冯晴岚配音后，《天云山传奇》摄制组还曾经为她的表现打了分，大家都评价说，刘广宁为这个角色"增色了百分之五十都不止"——既丰富了人物形象，又凸显了她的声音功力。而该片副导演黄蜀芹[1]还跟谢晋导演说："在没配音的时候，我觉得王馥荔的戏比施建岚的好。但经过刘广宁一配音，施建岚的戏感觉就比王馥荔的好。"

在采访中，牛犇还表示他自己很怀念当年翻译片厂（上译厂）和故事片厂（上影厂）之间的手足情谊，因为彼此间的紧密合作，直接促进了两厂艺术质量的提高。他认为，如果说当年上海是中国电影的半边天，那么上海电影系统内各部门的协作精神，则对于支撑这"半边天"起到了非常关键的作用。

"文革"结束后，正式进入上译厂工作才几年的乔榛，在其

配音事业的发展上就一直是顺风顺水的,而与此同时,他在大银幕上也开始崭露头角。1970年代末和1980年代初,乔榛在上海电影制片厂和西安电影制片厂参加了中国第一部科幻电影《珊瑚岛上的死光》和警匪片《R4之谜》的拍摄,并在两部影片中分别扮演了角色身份同为青年科学家的男主角陈天虹和路沙。当年银幕上的乔榛风流倜傥,他所演绎的人物形象与其塑造的声音形象,在台前幕后同时流光溢彩,给当时的中国电影观众留下了深刻的印象。在那段时间里,乔榛就成了银幕上下(电影制片厂和电影译制厂)两边都要抢的"香饽饽"。1980年,当上译厂开始着手准备日本影片《白衣少女》的译制工作时,陈叙一就决定由乔榛和刘广宁分别主配片中的男女主角二公峰雄和亚沙子。然而,当时乔榛还正在外面拍摄影片《珊瑚岛上的死光》,一时间分身乏术,可陈叙一却坚持要他担纲这一角色,因此,厂里就宁可一直等到乔榛回来后,才启动了这部戏的配音工作。

1970年代末,乔榛在电影《珊瑚岛上的死光》中扮演青年科学家陈天虹

正当乔榛在故事片银幕上大放异彩的时候，他的配音事业也遇到了进一步的新挑战。1982年，乔榛被陈叙一指定在《寅次郎的故事——望乡篇》里为主角寅次郎配音。当知道这样的角色安排后，厂里众人都感觉大跌眼镜——因为这个由日本著名笑星渥美清扮演的寅次郎，是一个生活在社会底层、终日到处流浪、居无定所的小人物，与以前乔榛习惯配的那类气质高雅的角色相比，在声音形象上大相径庭。其实，当得知这一安排后，乔榛自己心里却是暗自窃喜——因为当这部影片刚下达到厂里时，乔榛就曾经有过"如果这个角色能让我配该多好"的念头。由于这是一个心地非常善良且富有喜剧色彩的小人物角色，而乔榛自己所缺乏的，就恰恰是那种幽默感，如果能配这个角色，就无疑可以使他进一步拓宽自己的戏路。不过，当时这个念头一起来，乔榛就觉得自己有点儿想多了——因为他实在不认为陈叙一会将这么个跟自己既定戏路风马牛不相及的角色交给他来配，所以，当这部影片的配音演员名单一宣布出来，乔榛心里就觉得特别感动；他知道，这其实是陈叙一有心在培养自己，好让他在专业上有所突破。因此，接下来在这个角色的塑造上，乔榛就下了很大的功夫来缩短自己与角色间的那种天然距离。在日常生活中，乔榛一贯是个比较谨慎周到的人，平时即便是在开会时想讲上几句话，他都会在开口前考虑个半天，而究其原因，就是他担心自己话一出口，就可能会产生什么负面影响。然而，寅次郎这个人物的气质，却与乔榛的风格正好是完全相反的——他的思维完全是直线条的，想说什么就说什么，想干什么就干什么，想开玩笑就开玩笑，根本不怕得罪人。为了使自己能够演绎好寅

次郎这个角色,在为这部影片配音期间,乔榛在平时的生活中就像突然变了个人似的——各种随心所欲,到处乱开玩笑。在那段时间里,即使是骑着自行车行进在马路上,他也会突然高声喊道"对不起哦,车子来了,让一让!"由于当时在社会上已经有很多人能认出他来了,当一些行人乍一看到这一幕时,便大吃了一惊——大家都不明白,这个乔榛怎么会突然间变得神经兮兮了。不过,也就是在如此的状态下,乔榛便得以在话筒前暂时摆脱了自己那本来显得颇为华贵的语言风格,而改用"平民化加二百五化"的处理方式,从而准确地把握住了"寅次郎"的人物性格。

从《寅次郎——望乡篇》开始,在之后的几年里,乔榛就为一系列与其过往风格迥然不同的角色配了音,其中包括他于1983年在法国影片《国家利益》中所配的法国国家军火管理局局长勒鲁瓦,1985年在美国影片《第一滴血》(First Blood)中所配的由史泰龙(Michael Sylvester Gardenzio Stallone)扮演的退伍军人兰博,以及同年在法国影片《冒险的代价》(Liste Des Diaalogues)里所配的节目主持人、伪君子马莱尔。

1984年,正是乔榛"星运亨通"之时,而他的"官运"居然也不期而至了。这一年,老厂长陈叙一正式退居了二线,而时任上海市电影局局长张骏祥就与副局长吴贻弓一起找乔榛谈了话,希望他接任上海电影译制厂厂长一职。虽然当时的乔榛对做领导并无兴趣,但他也实在是拗不过"组织决定"这四个"威严的大字",便只好"恭敬不如从命"了。可没想到的是,这"官运"一来还就不走了,于是乎,乔榛便先后于1984和1998年两度担任了上译厂厂长。

在乔榛第一次接任厂长的时候，上译厂从北京拿到的外国影片译制任务的活已经开始出现不足的现象。为改善厂里的收入状况，上译厂就承接了各地电影制片厂和电视台许多外来加工片的后期配音任务，于是，厂里演职员们就开始转而加班加点为国产片配音了，有时候，他们即使连周末和晚上都需要超时工作。在那个时期，虽然上译厂的配音演员们已经得到了社会的广泛关注，但从个人角度而言，大家的个人经济状况并未得到明显的改善，日子过得都还是紧巴巴的。当时，演员组里那些"著名配音艺术家"的生活，还大都是很"艰苦朴素"的，而他们的家里，也鲜有电视机或洗衣机这类"奢侈品"存在。正是在这种情况下，作为厂长的乔榛，就计划从外来加工片的收入中抽出一部分钱来给大家发点儿酬金，并且，当时这项举措的动议，在经过上海市电影局领导班子讨论后也获得通过了。可是，这酬金才发了没几次，局里却又将其直接叫停了，而上面说出来的理由是：如果上译厂这么干，上海电影系统内的其他单位就摆不平了。更有甚者，局里还要求乔榛把已经发出去的酬金从职工个人手里全部收回，并上交给局里。为了解决这件尴尬的事情，乔榛是伤透了脑筋。在经过与上级数次讨价还价后，最后，局里同意的处理方式是：作为厂长，乔榛同意将其个人拿到的这部分酬金全部上缴，而上译厂其他职工则得以豁免。1985年，厂里曾有过一次小范围调整工资的机会。但是，在经过厂领导在各部门里反复平衡后，却依然发现翻译组里具备调薪条件的翻译有两位，而给这个组增加2%工资的名额，却又仅仅只有一个，让厂领导实在是难以同时兼顾。最后，乔榛就只得把局里专门批给他的那一

级工资的涨幅一分为二,分别给了那两位翻译……

所以,虽然都说"管理是门艺术",但乔榛在对于这门"艺术"的把控上,可就显然不像他在配音方面那么得心应手了。

由于孙渝烽是浙江萧山人,当他说普通话时,在前后鼻音区分等方面就特别容易出错,而自己在配音时出现的这些细节问题,就弄得孙渝烽老是需要分心去注意。祖籍镇江的童自荣在语言上稍好一些,但也存在类似问题。胡庆汉是安徽安庆人,讲普通话时 N 和 L 不分,牛和刘不分。当年在他将要为法国、联邦德国、意大利合拍的影片《悲惨世界》里的主角冉·阿让配音时,胡庆汉就事先跟同事们打招呼说:"老卫、小孙、小伍,你们千万帮我把住,在我 N、L 不分的时候,你们就告诉我。"其实,每个演员平时都会有一些自己习惯的生活用语,而当年他们在工作时就是那样互相提点的。也正是处在这样的内部创作氛围里,当大家一起经过几十年的磨合后,到1970 年代末期,上译厂的演职员班子已达到相互知己知彼、创作上配合默契的近乎完美的合作境界。关于这方面,苏秀就举例说,尚华曾经在她执导的法国影片《虎口脱险》中为法国著名喜剧明星路易·德·菲奈斯(Louis de Funès)扮演的歌剧院指挥斯坦尼斯拉斯·拉福配音,而这个角色的性格中带着一点神经质,因此他说话时的语句就经常是脱口而出的。如果配音演员在台词处理中没有体现出"脱口而出"的感觉,那么有些台词就会显得不合理。比如,在这部影片中有一句台词,是油漆匠奥古斯丹·布卫与斯坦尼斯拉斯一起被德军关在小屋里时对他说:"反正杀了我,我也不开口。"而随后斯坦尼斯拉斯便脱口而出:"我也不开口,杀了你我也不开口!"

如果尚华对这句台词的处理不是"脱口而出"的话，那就变成故意搞笑了。之后，当德军军官阿赫巴赫少校（借用富润生的一句话，这个角色，是由本人很精明，但非常善于配蠢货的翁振新配音）审讯他俩时，当时指挥在心里想的，就是如何跟德国人拖时间，所以，他在回答德军军官问题时所说的"少校先生，我想拖时间……我不是想拖时间"这句台词，就应该也是脱口而出的。说到这里，苏秀就有些遗憾地说，由于她认为尚华的节奏感不太好，在她的心目中，为指挥斯坦尼斯拉斯一角配音的理想人选是邱岳峰。但可惜的是，那时邱岳峰已经不在人世了。

后来，在对这部影片中人物语言的分寸把握上，苏秀就充分调动了尚华性格里的那点儿神经质，从而将斯坦尼斯拉斯这个角色在银幕上的人物形象与尚华作为配音演员为其所塑造的声音形象融合得天衣无缝。

俗话说兵不厌诈。与电影拍摄中有时导演会为了避免演员在正式拍摄时感觉紧张，而让摄影师在演员排戏时"偷拍"一样，在译制片正式录音时，译制导演也会在某些情绪容易紧张的配音演员配戏时采用"偷录"的手法。在影片《虎口脱险》中，歌剧院指挥斯坦尼斯拉斯一上来第一场的"亮相戏"，就是在排练间隙中针对乐队刚才演奏时的表现所发表的一通连篇累牍、滑稽可笑的议论："谢谢，你们奏得很好，奏得很好！啊我，我没什么，我没什么。啊，你你你……你拉的不错，你还可以，就是说……还凑合。就是你我没有听见，什么也没有听见。你不停地说话，老不集中，你要全神贯注！啊？这个作品要按我个人的理解，奏得还不够奔放，还不够慷慨激昂，要慷

慨激昂！哪……当，现在，见鬼！昵昵昵昵昵，就像温吞水，好像不错，其实很糟，很糟！回到十七小节，好，再来！"当时，导演苏秀估计尚华会因这段戏台词长度较长、语速急促、节奏变化大而感到紧张，并且她也知道，如果在这种情况下对演员说"别紧张"，其效果会适得其反，尚二爷将因此反而更加紧张，所以，这段高难度且长达三十七秒的戏，就被苏秀放在了最后阶段录音，而且，在实录过程中，正当尚华处在比较松弛的状态下试戏时，苏秀就暗中示意录音师把这段戏给"偷录"了下来，并用在了影片中，而后来影片公映时观众所听到的，其实就是这段被"偷录"下来的戏。另外，当年在录斯坦尼斯拉斯在土耳其浴室为寻找英国飞行员而哼唱作为接头暗号的民歌《鸳鸯茶》(*Tea for Two*)的那场戏时，苏秀就让配音演员严崇德来代替五音不全的尚华唱那支歌，而如此"移形换影"的处理方法，就既避免了由于尚华自身的音准问题而影响到身份为歌剧院指挥的斯坦尼斯拉斯这一角色，又提高了工作效率，同时也照顾到了演员，避免了尚二爷的血压因此而再次升高。与此同时，苏秀还安排平时性格就有点儿黏黏糊糊的于鼎为由法国著名喜剧演员布尔维尔(Bourvil)饰演的油漆匠布卫配音。由于在平时的生活中，尚华和于鼎的关系就与影片中指挥跟油漆匠的人物关系有点儿相似，结果，这老哥俩在这部片子里一唱一和，配合默契。虽说《虎口脱险》的配音阵容里少了个邱岳峰，但尚华和于鼎对影片中两个喜剧角色的演绎却依然精彩纷呈，堪称天作之合。所以说，"不管白猫黑猫，抓住老鼠就是好猫"这个原则，在电影配音实践中也同样适用。

在上译厂每部影片译制完成后的鉴定环节上,任何一个与会人员的某个观点,都可能会引发全体同事的热烈讨论,而译制导演和配音演员们对此类的讨论一向都非常感兴趣,因此,对于苏秀而言,"鉴定"就是"上大课"。在苏秀执导的另一部日本影片《远山的呼唤》(由高仓健和倍赏千惠子主演)中有这么个情节,倍赏千惠子所扮演的女主角风见民子的儿子武志在他妈妈住院后一个人在家睡觉。由于在半夜听到狼嚎时感到非常害怕,武志便躲到了由高仓健扮演的男主角田岛耕作的房间里。在那场戏里,田岛有一大段启发武志的台词,说的是"他自己爸爸上吊死了的时候,当时妈妈不在家,他和哥哥一起去给爸爸收尸。当时他想哭,他哥哥就说'别哭,别让人笑话'"。然而,就在这部影片完成后进行鉴定的时候,陈叙一却觉得他们在处理那场戏时所用的情绪太沉了——因为虽说当时田岛是在被窝里说的那番话,声音轻,调子低,但他的情绪却是昂扬的,是在教育孩子"作为男子汉要经历很多困难",而这才是本场戏的主旨,因此,配音演员在这部分声音的情绪处理上就不应该"沉"。当时陈叙一就批评他们说:"你们现在的情绪处理不够昂扬!"而他这么指点一下,其实也就是等于在导演失误的地方帮着补救了一把。

在上译厂的工作流程中,"谈戏"和"鉴定"这两个环节,就总是由全体译制导演和配音演员一起参加的。有一次,在给英国影片《水晶鞋与玫瑰花》谈戏时,陈叙一就提到,在第一场戏里,有一段王子与他的随从谈到了古墓、时钟、大臣等话题的对话,而他当时就对童自荣说:"小童,你在说古墓、时钟这些词的时候'没态度'。那些词实际上是表达了王子对当时制

度的不满,他是在借那些东西发牢骚。现在你没发牢骚,所以说你不明白这些话是什么意思。"紧接着,他又提到了潘我源配的后妈:"后妈有时是用狠毒的口气说狠毒的话,有时是以温柔的语气说恶毒的话,而潘我源在说带温柔语气的台词时却缺乏内在的恶毒,所以就觉得戏不接。"虽说这部戏并不是由苏秀导演的,但当她在听陈叙一讲那些问题的时候,就感觉自己也从中获益匪浅,因此,她才老是说上译厂是"我们的大学"。

苏秀这辈子没演过话剧,也没拍过电影,她所掌握的所有艺术专业知识,就都是从译制片工作实践中学来的。当年,在译制一部电影时,上译厂的创作人员不是仅仅将片子看一遍,甚至也不是看两遍三遍,他们是将整部电影切成若干段落,而针对每个段落,他们不知道要反复看多少遍。当年在配《虎口脱险》时,由于苏秀要求尚华做到"脱口而出",而尚华又唯恐自己达不到这个要求,于是就一遍又一遍地排戏。最后,他总共将那段戏排了足足有六十多遍,一直排到尚二爷的血压蹿升到190,但即便如此,他却不许苏秀向上面汇报。当时,尚华还央求苏秀说:"我好容易抓到人物感觉了,如果你让我休息两天,我的感觉就全跑了。"所以,苏秀就总结说:归根结底,是上译厂"初对"加"导演负责制"的工作制度,保证了当年译制片生产的高质量,而非单纯靠大家的自觉性和觉悟。也正是这个制度,逼得演员不得不用功,如果谁不用功,就过不了关。当年在初对阶段时,导演会盯着翻译,让他们把每句台词都解释清楚。如果说不清楚,导演甚至会逼翻译去他们以前就读的大学找老师请教。那时,有

的上译厂翻译本身就已是贵为教授级高级翻译了，但有时他们却也会被逼得到处找同行朋友帮忙，所以，当年的上海电影译制厂就如陈丹青所言，是"编外的一小片天地"，也正是由于上译厂的配音艺术家们长期坚持"艺术质量高于一切"的创作原则，秉承严谨的专业态度，才成就了当年辉煌的上海电影译制片历史。

在进厂工作四年后的1975年，孙渝烽终于开始独立执导译制片了，而他导演的首部影片，就是美国电影《海底肉弹》（*Crash Dive*，又名《紧急下潜》，编号"影资2号"）。虽然那时的他还在陈叙一的指点下处于学习阶段，但由于该片的角色较多，他不仅在片中的主要角色上用的是乔榛、李梓、杨成纯等一线配音演员，而且就连那部影片里的配角，也都是由邱岳峰、尚华、富润生这些著名老艺术家来担纲的。因此，当面对一个如此强大的配音演员阵容时，首次执导大片的孙渝烽就着实感到有点儿紧张了。当时，他在谈戏的时候就真诚地跟大家说："我是个新兵，而你们的经验都很丰富，所以，如果我有什么不对的地方，就请你们给我提出来。"然而到了会后，尚华等老人就都鼓励他说："小孙啊，你要大胆。你刚才谈戏就谈得非常好，对整个戏把握得都很不错。在棚里你就大胆地要求我们，我们都听你的！"总之，当时大家都表现出了对于孙渝烽这个新导演在工作上的支持。

由于《海底肉弹》是一部军事题材的电影，所以里面有很多戏份都是群情激奋、喊杀震天的。其中有一段戏，是由于一名水兵知道邱岳峰配的老兵心脏不好，就请他去住院治疗，但是，那位老兵却下定了决心要上战场，去参加打击日本人的战

斗,所以,他就坚决不让那个水兵将他的情况告诉别人,并且还为此发了脾气。当时,邱岳峰配那段戏的分寸已经到位了,但孙渝烽却还想让他的感情再强烈一点。在听到导演这个要求时,邱岳峰当即一口答应:"好的,小孙,听你的,再来一个!"不过,等第二次录音结束后,邱岳峰就婉转地跟孙渝烽讲:"我觉得之前的分寸够了,过了就不行,咱们连起来看看。"等把片子前后段落连起来一看,孙渝烽便马上意识到,第二次录的戏的确是有点过了。后来,当邱岳峰与孙渝烽聊天时就对他说:"小孙啊,电影的分寸感非常重要。情绪的把握,有时候过一点就不舒服,但是要是不到位,就也不舒服。"

从此以后,在把握演员情绪的时候,孙渝烽就总是记得邱岳峰所说的这点"分寸感",而这也就是邱岳峰在分寸尺度把握方面真正见功夫的地方。

当年的上译厂有一个很大的特点,就是这些老演员对年轻演员非常好。当时,虽然第一代老艺术家自身已取得了很大的成就,但他们对于年轻演员,就总是非常支持的。当年,孙渝烽曾作为导演助手与陈叙一、卫禹平、苏秀、胡庆汉等老一辈译制导演合作过。早在1973年,当孙渝烽为在卫禹平担任译制导演的墨西哥影片《在那些年代里》中担任导演助理时,卫禹平就曾对他说过:"你放心,配音是死不了人的,不行的话我们就再来,这不还有陈叙一在那里把关嘛。如果鉴定的时候他觉得不行,我们就再来。"

1978年,国内举办了"文革"后首个日本电影周,隆重推出了三部日本电影《追捕》《狐狸的故事》《望乡》。卫禹平和孙渝烽联合担任《望乡》的译制导演工作。在搞完那部戏的本子

以后,卫禹平就对他说:"小孙,这次你进棚!"鉴于事关重大,当时孙渝烽就很有点儿担心自己扛不下来,于是他便推托道:"这部戏还是由你把关吧。"然而,卫禹平仍然坚持己见:"你在里边吧,我们都已经一起分析过了,你也都谈过戏了,对这个戏你已理解得很清楚了。我就在外面边抽烟边听,有什么问题我会跟你说的。"

就这样,孙渝烽被卫禹平一把推到了第一线,而当年很多老一辈艺术家就是这样帮助年轻人成长的。他们总是不断地鼓励新人,给予后生晚辈挑战自我的信心和实践锻炼的机会。

当年,上译厂的学习气氛是相当浓厚的,在工作间隙或休息的时候,很多人都是捧着本书在看。陈叙一始终给大家灌输"从事译制片工作的人要做个杂家,三教九流、五花八门都要知道一点"的思想。在"文革"期间,我母亲刘广宁在厂里订阅了上面印有"内部发行"的外国文学刊物《摘译》(社会科学版),而这本杂志通常在来到我家不久后,便会从家里"再次出发",流向我的外婆家或邻居处,让周围的亲朋好友一起分享那文化干涸岁月里难得的精神食粮。此外,我母亲也经常会从厂里购买和借阅一些当时在社会上早已绝迹的《水浒》《西游记》《儒林外史》《第三帝国的兴亡》等书回家,而我,也就是从那时起,开始半通不通地阅读那些大部头书的,从而使阅读成为我保持至今的习惯。

孙渝烽曾经说过,他这辈子书看得最多的时间,就是在上译厂工作的二十多年里。有些时候,他是结合着影片看原著;另一些时候,他也会看一些与影片相关的资料。而这,也就应了那句"熟读唐诗三百首,不会作诗也会吟"的老话,从 1976

年开始一直到1990年代,孙渝烽为许多报刊撰写了大量的影评文章和电影简介,并以此大大改善了自己的生活。

《望乡》公映后引起很大的反响,孙渝烽在厂里接到了一个自称"来自妇联"的气势汹汹的电话。当时,他刚一拿起电话,就听到电话那端的人不分青红皂白地指责道:"你们这是在犯罪!你们怎么能搞妓院的故事?这是歧视妇女!"在耐心听完电话里传来的那堆疾风暴雨式的斥骂后,孙渝烽就问对方是谁,而电话那头,就只恶狠狠地说了四个字:"我是妇联!"然后就"啪"的一声把电话给挂了。在听完那个"来自妇联"的电话里的一通咆哮后,孙渝烽随即就去找了卫禹平,把事情经过告诉他。在听完对于事情整个过程的叙述后,卫禹平就对孙渝烽说:"那也没办法,因为这是中影公司给我们下达的任务,最多将来再来第二次'文化大革命'时,我们两人被'喷气式'不就完了!"虽说当时两人也就这么打了个哈哈,但当天晚上,孙渝烽思前想后,便觉得那样不行,于是,他就连夜奋笔疾书,写了一篇题为《怎样看〈望乡〉》的文章。结果,在这篇稿子写好并发出去后的第三天,上海《文汇报》就全文刊登了这篇文章。

在上译厂工作的三十多年里,孙渝烽一共参加了三百多部外国影片的译制及三百多部国产影片的后期配音工作,加起来共计有六百多部。由于任务繁重,在当导演之余,孙渝烽还是继续作为演员为大量影片的角色配音。照他自己的话说,就是:"有时候一天要死掉十几次呢;一会儿'啊',一会儿又是'啊',总而言之就是变着法儿的各种死法,过瘾!"从1980年代开始,上译厂的外国译制片任务就已经有些"吃不饱"了,

厂里就设法从全国各大电影制片厂和各地电视台弄了许多国产影片和电视剧来配音，以补充营收的不足。也就是从那时候起，厂里便开始让孙渝烽搞国产片配音了。在那段时间里，由于他跟那些影视剧摄制组合作得都挺愉快，上译厂的这项"特色业务"也就慢慢在全国影视圈内出了名了。当时有很多电影制片厂都反映说"上译厂的后期配音质量很好"，并且还点名表扬了孙渝烽，说他"给摄制组的台词本出了很多点子"，而这么一来，厂里只要一来国产片，陈叙一就会把任务交给孙渝烽。结果，他就变成上译厂的"国产片专业户"了。

据孙渝烽回忆，那时候，虽然来上译厂做后期配音的国产片越来越多，可其中有些片子的台词质量，却差到了几乎令人无法想象的地步。记得当时北影有位导演到新疆拍了部戏，而这部影片中的主要演员，就都是维吾尔族人和哈萨克族人。由于该片导演对那些少数民族语言一窍不通，在拍摄期间，只要觉得演员的表情和戏的走向基本上八九不离十，他也就让过了。不料，等到拍摄结束回过头来整理剧本时，那位导演却发现片中的台词全都乱了套了，而到了那会儿，他可就真有点儿慌神了，于是便只好对孙渝烽坦白说："孙导演，当时我是只要看到演员表情和戏的走向都对就点头了，也实在记不下来他们说的是什么词了。"而经他这么一瞎弄，就等于是要孙渝烽把他们原来的本子重新搞一遍，全片的台词都要被重新编过，最后将配那部国产片的过程搞得比配外国译制片还要累。不过，当整个配音工作完成之后，那位导演就高兴极了。后来，孙渝烽还曾与新疆天山电影制片厂著名女导演广春兰[2]以及自编自导《阿满》系列喜剧片的张刚导演一起就不少国产

片的后期配音工作进行了合作。

当年，孙渝烽是在"文革"期间被从上影厂调到上译厂的。在打倒"四人帮"以后，上影演员剧团的编制就正式恢复了，而时任团长铁牛还曾打过电话给孙渝烽，对他说："你回来吧，我们现在缺工农兵形象的演员。"由于那时孙渝烽家里有两个年幼的孩子，他怕爱人一个人忙不过来，于是便婉拒了铁牛的邀请。然而，他毕竟是学电影表演出身的，对银幕也有一份难以割舍的情怀，后来孙渝烽就与陈叙一谈了他自己的想法，说"如果上影有适合我的戏，就希望厂里同意放我去拍"。当时，陈叙一就冲他笑了笑，只说了句"可以呀"，也就这么同意了。虽然陈叙一如此爽快的反应令孙渝烽觉得有些奇怪，但后来当上影厂向上译厂提出借他去拍戏时，厂里的确也放人了。

就这样，从1976年开始到1980年代初，孙渝烽先后在上影厂拍摄的《南昌起义》《革命军中马前卒》以及《楚天风云》等影片中扮演了不少重要角色。后来有一次，孙渝烽还曾经忍不住去问厂党支部书记许金邦："陈叙一为什么会同意我出去拍戏？"许金邦就对他说："你当时跟他提的时候，他就跟我说可以同意。"不仅如此，当时陈叙一另外还对许金邦说了句"以后等他忙了，自然就不去了"的话。后来，随着时间的推移，孙渝烽就觉得自己真的是被陈叙一说中了，因为从1980年代中期开始，厂里每年都要分配给他将近十来部戏，令他感到分身乏术，于是渐渐地，孙渝烽也就不再接受外面的拍片邀请了。要知道，在厂里任务最重的时候，那些演职员岂止是"有戏不去拍"，有时候简直就是"有家不能回"了。

虽然,陈叙一从不吝于给下属发展的空间和机会,然而,他却生性吝于对手下进行哪怕一星半点的表扬。即使在上译厂的巅峰时期,那些已经功成名就的大牌配音演员和译制导演们,却还是极难从陈叙一嘴里听到一句半句赞扬他们的话。1986年初,当孙渝烽执导的英国电影《野鹅敢死队》公映后,孙道临就在赴北京出差期间特地抽时间观看了这部影片。由于看完片子后觉得配音质量很不错,他就在晚上从北京给孙渝烽挂个长途电话,并表示了赞赏。第二天,孙渝烽便得意扬扬地把孙道临打电话表扬他的事告诉了陈叙一,岂料,对此陈叙一的反应,却就只对他淡淡地说了八个字:"不要骄傲,继续努力!"

"文革"过后,随着国门逐渐向世界打开,中国与全球各国的文化交流也开始活跃起来。从1970年代后期开始,上海电影译制厂就迎来许多过去他们在银幕上神交已久的著名外国电影导演和明星。在那些年里,格里高利·派克(Gregory Peck)、阿兰·德龙、山本萨夫、高仓健、栗原小卷、吉永小百合等外国著名电影艺术家相继访问了上译厂,而为了他们的来访,中方便会安排与到访者专业地位相若的上译厂译制导演和配音演员以及上影厂的一些著名导演及电影演员参与接待,于是乎,各路中外电影巨星便时常在上译厂里济济一堂,而彼时的永嘉路大院,就会是群星璀璨、交相辉映了。其中,日本老牌影星高仓健和他的中国"声音替身"毕克之间"惺惺相惜式"的交往,至今还在电影圈内被大家传为佳话。当年,在日本电影代表团访问上译厂时,就曾经有配音演员问山本

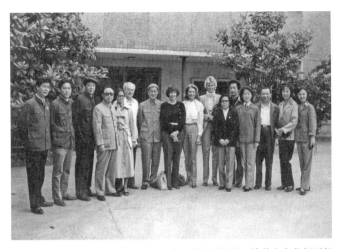

陈叙一、毕克、刘广宁、乔榛等在永嘉路上海电影译制厂接待由文化部副部长丁峤和上海电影制片厂厂长徐桑楚陪同来访的美国电影艺术与科学学院电影代表团

左一：上译厂党支部书记金洪根。左二：上译厂翻译赵国华。左三：毕克。左四：上影厂老厂长徐桑楚。左七：陈叙一。左八：美国电影艺术与科学学院主席费伊·卡宁。左九：黛比·雷诺兹（美国电影《雨中曲》女主角）。左十一：李梓。左十二：乔榛。左十三：刘广宁。左十四：文化部副部长丁峤。左十五：上影演员朱曼芳（著名美籍华裔影星邬君梅之母）。左十六：上影演员赵静

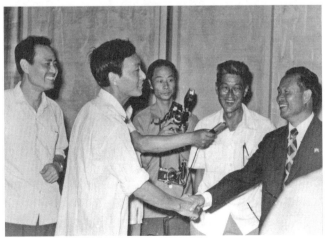

陈叙一（左四）、孙渝烽（左一）、童自荣（左二）接待来访的朝鲜电影代表团

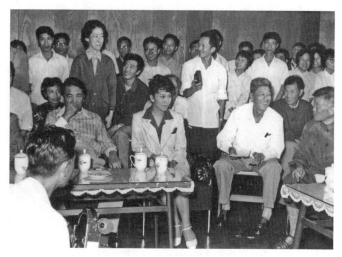

陈叙一、李资清、许金邦等接待来访的日本电影代表团
前排：左一为日本著名电影制作人德间康快，左二为日本著名影星栗原
小卷
后排左起：丁建华、刘广宁、尚华、施融、童自荣等上译厂演职员

陈叙一等接待来访的电影《瓦尔特保卫萨拉热窝》中瓦尔特的扮演者、南斯
拉夫著名演员韦利米尔·巴塔·日沃伊诺维奇
左起：胡庆汉、陈叙一、日沃伊诺维奇、白穆、上海电影制片厂副厂长兼总
美术师韩尚义、毕克

萨夫当年在拍《金环蚀》时是否受到过威胁,而山本的回答则是:"当时,在那部影片的拍摄过程中,他们并没有让外界知道。最后等电影拍完上映了,那就谁都不能管了。"而那次陈叙一还跟山本萨夫开玩笑说:"你要是在日本待不下去了,就到中国来。"

在造访过上译厂的外国明星中,以法国影星阿兰·德龙的表现最为夸张。在来访的当天,当他的座车抵达永嘉路383号厂门口的时候,阿兰·德龙甫一下车,便来了个"惊人之举"——他突然掏出一沓自己的照片往空中一扬,结果便引得在周边围观的影迷及路人一哄而上,纷纷争相抢夺。一时间,原本很安静的永嘉路上一片大乱,而阿兰·德龙看着他自己制造的这场闹剧,却高兴得哈哈大笑。而他的这个自我炒作的动作,可把当时正在厂门口准备迎接他的中国版"佐罗"童自荣给吓了一大跳。虽然法国人阿兰·德龙的形象和中国人童自荣的声音在影片《佐罗》中完美地融为了一体,但现实中两人之间巨大的个性差异却是昭然若揭。在那个"突发事件"中,与手持雪茄、高调浮夸的法国佬相比,沉静内敛的童自荣就显得非但不像个演员,简直就像个冬烘先生了。

从1970年代末至1980年代中的那几年,是上海电影译制厂历史上人员最齐,导演及演员阵容最强大,而各方面制度也最为完备的黄金时期。当时,第一代配音演员还正值盛年,他们的技艺已堪称炉火纯青,而第二代配音演员经过近十年的磨砺,业已成为厂里的中流砥柱,整套班子的搭配组合已然达到了近乎完美的程度,而借用当时陈叙一的一句话来说,就是"生旦净末丑,就像水泊梁山的一百零八将,谁上阵都能抵

挡一阵"。在那七八年的时间里，上译厂是好戏连台，整体创作水平进入了自1949年建厂以来的最佳"黄金期"，而现在看来堪称经典的《尼罗河上的惨案》、《叶塞尼亚》(*Yesenia*)、《悲惨世界》、《虎口脱险》、《孤星血泪》、《华丽的家族》、《苔丝》(*Tess*)、《望乡》、《绝唱》、《追捕》、《佐罗》、《简·爱》、《卡桑德拉大桥》(*The Cassandra Crossing*)、《老枪》(*Vieux fusil*)、《砂器》、《火红的第五乐章》、《非凡的艾玛》等优秀电影译制片，就都是这个阶段的作品。后来，随着邱岳峰的去世和潘我源的离开，当时的上译厂就亟待寻找他俩那种特色类型的新配音演员，以期填补他们的离去所形成的空白。然而，令人惋惜的是，此后厂里在此类特色人才的吸收和培养问题上就一直未能如愿。苏秀告诉我，后来还曾经有人写信给她，自称"自己的声音很像刘广宁"。结果，看到这句话后，苏秀就连第二句都不看，便直接把那封信给扔一边儿了——因为她觉得，我们都已经有了刘广宁了，还要你干吗？

　　1978年，上海电影译制厂迎来了对于全体演职员而言是一部"全家福式"的英国电影《尼罗河上的惨案》。这部由英国著名导演约翰·古勒米(John Guillermin)执导的影片云集了彼得·乌斯蒂诺夫(Peter Ustinov)、大卫·尼文(David Niven)、简·伯金(Jane Birkin)、玛吉·史密斯(Maggie Smith)、贝蒂·戴维斯(Bette Davis)、米娅·法罗(Mia Farrow)、洛伊丝·奇利斯(Lois Chiles)、乔治·肯尼迪(George Kennedy)等一批著名英美演员。在该片中，这些大牌明星的表演人各有貌，精彩纷呈，而为了配合好这样一部高质量的群戏大片，上译厂也为该部影片配备了极为强大的配

音演员阵容，包括了毕克、李梓、刘广宁、童自荣、程晓桦、胡庆汉、苏秀、赵慎之、乔榛、邱岳峰、潘我源、于鼎、丁建华等几乎全体一线演员。该片的译制导演为伍经纬和卫禹平，而翻译则是"集体翻译"，另外，虽然陈叙一的名字并未出现在这部电影的译制演职员字幕表上，但就这么一部重要的群戏大片而言，毫无疑问，他肯定曾经游弋于翻译和导演两大工作板块的创作之中。这部《尼罗河上的惨案》，应该说是上海电影译制厂建厂二十八年后的一次全景式大检阅，也是他们经过长期磨炼后第一次集结号式的实力展示。

从 1980 年代初至 1990 年代初那十年出头一点的时间里，随着苏秀和赵慎之的退休、潘我源的移民、邱岳峰的去世、刘广宁的提早退休，第一代配音演员开始逐渐淡出这个集体。当年，我从小管陈叙一、尚华、毕克、邱岳峰、胡庆汉、富润生、周翰等人叫伯伯，管于鼎、伍经纬、戴学庐、童自荣、盖文源、杨成纯、施融叫叔叔（其实，我也应该称呼于鼎"伯伯"。也不知为何，他却被我降级成了"叔叔"），而对厂里的女性演职员，我就全部叫"阿姨"了。后来，从杨晓、程玉珠等那批新生代配音演员开始，我就干脆直呼其名了。而随着我对上译厂演职员们称谓的逐渐改变，上译厂的创作状态也在登顶后开始慢慢下

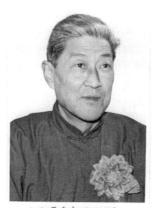

七九年度先进工作者

上海电影译制厂

陈叙一的"光荣照"

滑，在令全国观众"高山仰止"的电影译制片巅峰上徜徉十年后，从1990年代初起，这个艺术群体就开始了其盛极而衰的过程。那个长达四十余年的"黄金时代"渐渐离他们远去了，从那时开始，上海电影译制厂从耀眼的辉煌渐渐地步入了夕阳余晖之中。

注释

1. 黄蜀芹：上影著名导演，戏剧大师黄佐临之女，1964年毕业于北京电影学院导演系。黄蜀芹曾于1979和1980年连续在谢晋执导的电影《啊，摇篮》和《天云山传奇》中担任副导演。1981年，她拍摄了自己的电影处女作《现代人》。1984年，她独立导演的电影《青春万岁》获得了苏联塔什干国际电影节纪念奖。1985年，她执导的影片《童年的朋友》获得首届中国儿童少年电影童牛奖。1987年，黄蜀芹编剧并导演了女性主义电影《人鬼情》，于1988年获得第五届巴西利亚国际影视录像节电影金鸟奖，此后，《人鬼情》还于1989年获得法国第十一届克雷黛国际妇女节公众大奖。1991年，她执导的电视连续剧《围城》获得了第十一届中国电视剧飞天奖长篇电视剧二等奖。1995年，她执导的电视连续剧《孽债》获得第十五届中国电视剧飞天奖长篇电视连续剧三等奖。1996年，她执导的电影《我也有爸爸》获得第四十七届柏林国际电影节国际评委特别奖。黄蜀芹曾担任中国电影家协会理事及上海电影家协会副主席，其子郑大圣是我的大学同班同学，目前也为上影导演，并且"子承母职"，也担任了上海电影家协会副主席，情怀依旧，成绩斐然。

2. 广春兰：新疆天山电影制片厂著名女导演，1966年毕业于北京电影学院导演系，她执导的《不当演员的姑娘》等影片曾在国内外获得很多奖项。广春兰曾任中国电影家协会新疆分会副主席、新疆对外文化交流协会理事、自治区人大常委、自治区政协常委等职。

精
彩
的
绿
叶

　　小时候，当我看英国电影《百万英镑》(*The Million Pound Note*)时，曾注意到里面的一个小细节：当由格里高利·派克所扮演的流落到英国伦敦的美国穷小子亨利·亚当从两个英国大亨手中获得那个装有一张百万英镑大钞的信封后，饥肠辘辘的他就立刻来到了一个小饭馆。当他在被饭馆老板安排到一个不起眼的角落里坐下后，亚当对着饭馆伙计开口就是一句："来份火腿蛋，再来一份奶油汁肉饼，要多加佐料……再来杯冰镇啤酒。"在当时那个缺衣少食的年代，这段戏曾经让我们这些小孩子看得馋涎欲滴。然而，等长大出国之后，我游历了欧、美、亚许多国家，西餐也算吃得很是不少了，但就是无论在哪儿，我却也不曾见过那种叫作"奶油汁肉饼"的菜。最后，大约在十年前的一个晚上，我偶尔在某视频网站上发现了《百万英镑》的原片，等看到那一段时我方才发

现，这段短短的台词，居然是一个闹了几十年之久的翻译乌龙。原来，片中亨利·亚当要的那份所谓"奶油汁肉饼"，其实就是一块牛排而已，再仔细一听，原片中的英语台词原来是："Here is some ham and eggs, and a nice, big, juicy steak belong the trimmings. And make it extra thick…And a long, cool tank of ale." 而对这段话正确的译法就应该是："来点儿火腿蛋，再来一大块上好的多汁牛排，加配菜，给多浇点儿汁……外加一大杯冰镇淡啤酒。" 当年，这部《百万英镑》是由长春电影制片厂译制片组译制的，而此种由于想当然而犯下的低级错误，如果放在当时的上海电影译制厂，则是绝无可能出现的——因为上译厂不但有一组优秀的多语种翻译队伍，并且他们的工作质量，更有着陈叙一的严格把关，所以，在那个年代，上译厂发生那种错误的概率就几乎为零。

　　当年，上译厂搞内参片的客观条件其实是异乎寻常地困难，而"文革"后风靡一时的诸如《魂断蓝桥》和《生死恋》等一大批著名影片在"文革"期间被发到上译厂配音时，却甚至连原文剧本都没有，而配音演员们所用的中文剧本，就全得靠翻译们凭着自己的听力，去仔细辨识原片的台词录音。首先，他们必须把外语台词逐句记录下来，然后再翻译成中文。当时，厂里如果遇到英美电影还好，因为陈叙一本人的英语非常好，他自己就能翻剧本，亦能够判断其他翻译工作的对错，此外厂里还有一位老翻译朱人骏的英语也很不错，并且，当他们实在忙不过来的时候，就还有黄佐临、孙道临、张骏祥这几位学贯中西的艺术大家可以前来帮忙。然而，当遇到其他语种的影片时，上译厂就会在剧本翻译方面经常遇到些令人挠头的

麻烦。

1971 年，上译厂开始译制由苏联"三大修正主义导演"——米哈依尔·伊里奇·罗姆、格里高利·丘赫莱依以及谢尔盖·格拉西莫夫——之一的格拉西莫夫编导的影片《湖畔》。这部影片的语言极其复杂，并且语句非常长，里面甚至还有角色对着镜头长篇大论地连续讲了近半小时台词的段落。最初，陈叙一本以为凭着从上海外国语学院借来的几个曾在苏联留过学的俄文翻译，就能把片中的俄语台词全给听下来，岂料，当剧本翻译工作正式开始后，针对同一句台词，那几位俄文翻译却是甲听出 A 意思来，而乙却理解出另外一个 B 意思来，一时间，这部苏联电影就搞得那些俄文翻译们军心大乱，他们一堆人整天凑在一处，一天到晚地反复修改剧本，却还是不得要领。当时，苏秀担任了这部影片的口型员，与这些翻译一起工作，但在工作过程中，她就敏锐地发现那些翻译经常会遇到吃不准的词，并且，他们还告诉苏秀，由于"文革"，外语学院本来有的大批俄文资料被论斤卖给了废品回收站，而他们也已经把自己的专业荒废多年了，影片中很多地方大家都没能听下来。在万般无奈之下，厂里就先录了一本戏送北京，表示如果上面对那样的翻译水平不满意的话，就必须调高水平的俄文翻译增援上译厂。可以想象，上面对此的态度，自然是要求在译制质量上"精益求精"，于是，上译厂只好再次开始寻求外援了。

本来，在"文革"以前，上海曾经有不少优秀的俄文翻译，可在"文革"运动热火朝天的当口，那些顶尖俄文翻译却都找不到了。接下来，厂里先是把上译厂第一代老翻译陈涓的哥

哥从北京请来帮忙。但可惜的是，虽说那位老先生的确是位俄语翻译，但当时他的耳朵已基本失聪，平时连中文都听不清楚，就更遑论听明白录音磁带里夹着杂声的大段俄语台词了。幸好在那个年头，只要是为了满足北京"无产阶级司令部首长"的需要，当时的上海市委就可以为了达到目的而不惜血本地调动任何资源，反正是只要不把钱花在提高演职员的待遇上，只要能够使内参片的质量令中央首长满意，他们是不管什么钱、也不管是多少钱都极愿意花的，因此，当听说上译厂需要请外援翻译时，上海方面就迅速行动起来，尽可能地提供各种便利条件，把外地所能找到的俄语翻译用飞机接来送去。然而，就这样来来回回折腾了好久之后，《湖畔》里的那些"硬骨头"台词，却还是没能被啃下来。

于是，大家就急得跟热锅上的蚂蚁一样……

终于有一天，那个曾经因不能进录音棚看内参片而满腹牢骚的工宣队胡师傅突然想起了一个人，说是当时他的老单位上海皮鞋二厂，就恰好有个正在下放劳动的吴姓俄文翻译，并且，此人在"文革"前就曾经为当时的中共华东局第一书记柯庆施当过翻译，想必其俄文程度应该是极好的。于是，事不宜迟，厂里就请胡师傅立即出马，造访了那位吴翻译所居住的淮海中路武康大楼（与孙道临同住一幢大楼）寓所，并以最快的速度将他延请到厂。

话说，其实这位"吴翻译"的大名叫作吴佚民。早在抗战时期，吴佚民曾经在陪都重庆专营苏联电影的亚洲电影公司重庆分公司担任过中方经理兼翻译。当时，陪都重庆所放映的苏联影片都是由苏联全国粮食出口协会提供，并且由亚洲

电影公司重庆分公司负责放映的。其时，亚洲公司重庆分公司的负责人是苏联人谢雅江（中文名），公司地址位于重庆市邹容路 38 号，与苏联全国粮食出口协会的办公室正好在同一条街上。那时，亚洲电影公司每周会去苏联全国粮食出口协会取一次电影拷贝，而拿来的影片里既有新闻片也有故事片。在那几年里，除了在社会上公开放映那些苏联电影外，每逢周六，亚洲电影公司还要去一次驻重庆的苏联大使馆，为苏联外交官们放电影，因此，时任苏联驻华大使潘友新[1] 和使馆一等秘书费德林[2] 等人都认识他们。每次他们放完电影后，苏联大使馆还会给亚洲电影公司的放映人员发小费。此外，除了每周给苏联使馆放映电影外，亚洲电影公司也常被派到中央训练团或中央特别党部，为蒋介石放映《以血还血》《巾帼英雄》等苏联抗战影片及新闻片。由于当时放映的那些苏联影片都是俄文原版片，在每次为蒋介石放电影之前，亚洲电影公司都会安排由吴佚民事先把影片台词翻译成中文，并写好字幕。据说，当年那两处为蒋介石放映电影的机关戒备森严，因此，亚洲电影公司的放映人员在进去之后都会感到非常紧张，从不敢乱说乱动。还有一次，时任盟军中国战区陆军总司令的何应钦上将过五十岁生日，他就在当天派了一艘小火轮过江，把亚洲电影公司职员请到他的官邸，来放映当时最新的苏联时事纪录片。当影片放映结束后，何将军还邀请参与放映的亚洲电影公司职员一起参加了他的寿宴，并安排他们在自己的官邸留宿了一晚，直到第二天才把他们送回了公司。

抗战胜利后，吴佚民来到上海，担任了上海国际电影院的经理，而他的家，就安在了宋庆龄上海寓所对面位于淮海中路

1850号的武康大楼里面，与孙道临、郑君里、王人美等一批艺术界名流比邻而居。后来，吴佚民还曾经为俄罗斯作家瓦连京·拉斯普京的著作《活下去，并且要记住》中文版担任了校译。然而，在"文革"期间，这位由于曾经先后为蒋介石、何应钦、苏联驻华大使、柯庆施等不同党派的大人物服务过而显得背景颇为复杂的吴翻译，就被下放到了上译厂工宣队胡师傅的所在单位"上海皮鞋二厂"劳动，遂由这样一个机缘巧合，使他与电影译制片结下了一段特殊的缘分。

当他被请到上译厂后，大家很快就发现，这位吴佚民先生的俄文功底果然了得，是一位真正的俄语专家。在接下来很短的时间内，他不仅把《湖畔》里的那些疑难台词全都给听了下来，而且还发现了之前已翻好的台词里所存在的诸多错误，并一一做了校正。可想而知，那次如果不是经过吴先生的精心校译，整个剧本的语言逻辑就会是前后"驴唇不对马嘴"，而如果导演和演员依据先前那种质量的剧本去配音的话，就任凭是再优秀的演员，也配不出一部好戏来。

经此一役，上译厂可就对吴佚民推崇备至了，大家都非常庆幸找到了这位俄文天才，从而解决了厂里在翻译苏联影片时所遇到的大难题。于是，从此以后，吴佚民便成为上译厂的"长期协作关系户"。在之后的时日里，厂里还经常会给他送去些厂里的"土特产"——内部电影票，最后，直到"文革"结束以后，吴佚民才终于被从上海皮鞋二厂的车间里彻底解放了出来。现在想来，如果当时不是"无产阶级司令部"的大人物们急等着要看特供电影，如果不是工宣队胡师傅在不经意中还了解到一些有关吴翻译的背景情况的话，恐怕在整个"文

革"期间,这位优秀的俄语专家也只能默默无闻地在车间里做足十年皮鞋,就连这点儿光都不可能发出来。

在"文革"时期,虽然上海的俄语人才比较缺乏,但不知为何,在那些年里,此间的日语翻译力量却非常强大。当时,上译厂翻译组里虽然没有配备日语翻译,但上海市委外事处里却有不少优秀的日语翻译,而他们也经常会参与上译厂对日本电影的翻译工作。当年的那些军国主义电影《最后的特工队》《零式战斗机大空战》《日本最长的一天》《战争和人》《樱花特工队——啊,战友》《啊,军歌》《冲绳决战》《虎、虎、虎》,以及后来的《生死恋》《故乡》《华丽的家族》《望乡》《吟公主》《金环蚀》《追捕》等一批著名日本影片,就都是由包括朱实、谢运生、赵津华、吴敖林、李振华、郭炤烈、周明、周平等优秀日语翻译负责翻的本子,而现已双目失明的老翻译赵津华至今还与苏秀保持着联系。当年,当这批日语翻译在万航渡路上译厂大院工作的时候,只要听到他们在翻译组里用日语"哇啦哇啦"地激烈争论,陈叙一就知道这些专家已经听懂了影片里的台词,并且在讨论交流彼此的想法了,而他的猜测无疑是对的——因为过了不久后,这些日语翻译就会很顺利地把剧本翻译好,并且在规定时间里把东西交了出来,而他们如此高的工作质量和效率,就令陈叙一感到非常放心。

电影译制片的剧本翻译工作不单是门技术,同时更是门艺术,在翻译过程中所闪现的许多"神来之笔",其实都是来自译制片演职员们长期的生活积累。1986年,厂里让孙渝烽担任英国与瑞士合拍影片《野鹅敢死队》的译制导演,而这部影片讲述的,是一个关于一群英国雇佣兵受雇去非洲解救一位

深受人民爱戴的总统林班尼的故事。由于片中的主要人物大多数是雇佣兵，他们的语言风格非常粗鲁，而这就令翻译和导演都感觉非常头痛——因为他们既要保持原片的语言风格和台词翻译的准确性，同时又要尽可能地避免直译那些过分下流的粗话，于是这样一来，那些惹麻烦的台词，就使得作为译制导演的孙渝烽和该片翻译经常在"鱼与熊掌"之间首鼠两端，矛盾不已。

孙渝烽记得，当该片翻译将第一稿中文剧本翻好后，他拿到本子打开一看，便顿时吓了一大跳——因为他发现剧本上有大块的留白，想必就是那些英语粗话把那位翻译给难住了。为了保证影片的剧本翻译质量，孙渝烽马上就让该片翻译把她在上海外国语学院念大学时的老师张宝珠教授给请到了厂里。由于张教授在美国长大，所以她的英语水平可以说是母语级别的，但其中文却反而不甚流利。等她到上译厂看过原片后，张宝珠教授便直截了当地对孙渝烽说："我在美国长大，中文不行，我来翻译，但翻过来之后怎么编词，你们要自己想。"由于电影里的那些大兵说了很多粗话，而且那些话都是有具体针对的对象的，翻译的难度确实是很大。后来，当陈叙一知道这个情况后，他就对孙渝烽说："我不给你限时间，反正你们要抓紧，本子要搞好，什么时候搞好，就什么时候开始录。"由此看来，陈叙一自己对那些英语粗话也是束手无策的。

影片《野鹅敢死队》里有那么一场戏，描述的是敢死队在出发救人前放了一天假，让大家一起进城去放松一下。然而，其中一个由于鼎配音的同性恋者却没有跟大伙儿一起去，因此，当已经爬上卡车准备离开营地的同伴开玩笑地对他喊着

"快来、姑妈，给你找个可爱的小白脸"时，那个同性恋者就站在营地门口戏谑地回敬道："谢谢，亲爱的，你们去城里发泄吧，我在家铺好床单等你，好给你的屁股打针。"

说到这个"打针"的说法，孙渝烽告诉我，这里面其实还有个典故。1978年，孙渝烽被借到上影厂，在一部描写抗战时期琼崖独立纵队在海南对敌作战的战争惊险片《特殊任务》中扮演何政委一角。当影片在海南岛拍摄期间，上影摄制组还得到了当地驻军的大力支持，彼此关系也处得非常融洽。有一天，驻军的一位俱乐部主任陪同孙渝烽一起到当地军工厂去取拍戏用的机枪空包弹（即拍摄电影时用的弹头里不装火药的机枪子弹）。取好子弹后，他们俩还一起喝了点酒。在回摄制组的路上，那位俱乐部主任就带着些许酒意跟孙渝烽说："老孙啊，我跟你说个事，有个首长实在是不像话，不是人！白天是小护士给首长打针，晚上是首长给小护士打针。"当时，那位俱乐部主任说的那番话，听得孙渝烽毛骨悚然，回到摄制组后，他也没敢对任何人提起这件事，不过，他对俱乐部主任所用的字眼"打针"，印象却是特别地深刻。到后来译制《野鹅敢死队》的时候，当张教授翻译出了原片台词的意思，却不知如何妥帖地用中文予以表达时，孙渝烽脑袋里的小宇宙却突然爆发了——他一下子就想到了"打针"这个绝妙的字眼。第二天，当孙渝烽把这个译法告诉张宝珠教授时，张教授就对此大表赞赏，而尚华得知此事后，则是在赞许之余，还心有余悸地告诫孙渝烽"千万不要外传"。后来，当《野鹅敢死队》公映后，孙道临凑巧在北京观看了这部电影。看完片子后，孙道临就连夜打了个长途电话给孙渝烽，还在电话里称赞他说："这个

戏搞得不错。把词都挖掘出来了!"后来,上影著名演员仲星火也曾问过孙渝烽有关"打针"这个词是怎么让他想出来的问题,而那次,孙渝烽已不敢再继续"到处显摆"了,就只得婉转地回答他:"是在生活中来的,用到这里正合适。"

当我采访孙渝烽时,他曾经清楚地表述了他对译制片台词处理的理念:"所谓'喜欢',就是自己下功夫,而且是在每部片子上都要下功夫,并且记录下一些东西。《野鹅敢死队》里那一大批的雇佣兵角色语言还不都是一样的,有高雅的,也有粗俗的,所以,在台词处理上,导演就一定要把每个人的性格特点都设法充分展示出来,而只有这样,外国影片中的语言才能得到真正的还原,才有看头。如果什么都直接翻译,就会让观众感到索然寡味、毫无意思了。"此外,针对电影译制片行业三大关键工种译制导演、配音演员、翻译中的每一个行当,孙渝烽都做了四条总结。他首先认为,译制片是个从事"艺术再创作"的门类,作为译制导演,就必须同时是创作者、组织者、领导者、评论者。作为配音演员,就应该做到语言规范,要懂得如何控制及运用自己的声音,配戏时要动情,并且个人素质要好,即知道个人服从集体创作需要的道理。而作为翻译,则不仅要外语好,并且他们的中文底子也必须够好,另外还要懂电影,最后翻译出来的剧本必须要生动、自然、流畅。

电影译制片创作是一个集体劳动的过程。在这个过程中,如果说译制导演和配音演员是上海电影译制厂的"红花",那么翻译、录音师、剪辑员、拟音员甚至电影乐团指挥这些完完全全隐在幕后的专业人员,则是映衬红花的"绿叶",而他们对于整个译制片创作的贡献,却也是不容小视的。当年,这个

集体中的所有同人对待工作都非常认真、专业,但在日常生活中,他们也是有血有肉有故事的人。在"文革"中搞内参片的时期,由于很多进口的电影来路不正,当那些影片被发到上译厂时,就根本没带单独的音乐、效果、环境声等素材,而这样一来,就需要上译厂的剪辑师在影片中去"抠"音乐,然后再重新制作一条音乐声带附上去。就是这种现在听起来有些不可思议的操作手法,在那个时期的上译厂却是家常便饭,而其工作流程,就是由译制导演与剪辑师(其实,在当年的上海电影译制厂,这个工种叫作"剪接员",在厂里的地位并不算太高)一起确定方案,然后由剪辑师去摇片子、看长度。他们必须先把素材抠出来,之后再完整地衔接起来。要知道,这个流程的工作量其实非常之大,我小的时候就曾经常去剪辑室,看着剪辑师们很耐心地一条一条地摇胶片,而剪辑组工作室所在永嘉路大院录音楼二楼的整个楼道里,就整天回响着剪辑师在摇片时产生的"吱吱呀呀"的怪声。当年,孙渝烽就曾在他自己参与的几部缺乏音乐素材的影片里,尝试在片头片尾没有对白的地方去挖一些相对完整的原片音乐,最后制作成一条音乐声带再合成上去。然而,一旦遇到有些即使连相对完整的音乐素材都抠不到的影片,以"耳朵灵敏"而著称的上海电影乐团著名指挥家陈传熙和单簧管演奏员孙继文就出现了。当时,上译厂在 1972 年译制的《简·爱》,就是这么一部无法从原片中抠到音乐素材的影片。那次,上译厂就只好把陈传熙和孙继文给请到了万航渡路大院,而他们采用的方法,就是一边听原片里的音乐,一边将旋律音符记录在五线谱上,接下来,他们再按照所听到的原片音乐效果重新进行配器,形成乐

队总谱和声部分谱，并由陈传熙亲自指挥上海电影乐团管弦乐队把音乐重新录制一遍，最后，再由上译厂的剪辑师将新录制的音乐声带，合成到译制完成后的电影胶片上去。

据孙渝烽回忆，在那个时期，好像有这么两三部电影，最后是不得不靠这种兴师动众的方式来重新配乐的。后来，陈传熙还曾告诉孙渝烽，说实际上即便是他，也无法把影片中的音乐给百分之百还原到跟原片一样——因为至少两个不同的乐队所用的乐器质量就不一样。而孙渝烽当时就夸赞他说："你已经弄得很好了！"然而，陈传熙却还是谦逊地表示："哎呀，外行听不出来，真正的内行就听得出来了，乐器的硬度、音色都是不一样的，原片里他们演奏得更柔和，我们的乐队就有点硬。而且，这都是我凭自己耳朵记下来的，里面是不是还有其他细微的差别，就不知道了，实在做不到那么细了。"其实，陈传熙的耳朵已经算是很厉害了，他能够靠听原片音乐记下旋律，然后再根据同样是靠他估计出来的原片乐队配置重新配器，并由当时从乐手水平到乐器质量都比较差的上海电影乐团演奏出来。然而神奇的是，到最后音乐录制完成后，大家都已听不出来原片和译制片在音乐上有什么差别了，并且，从音乐专业的角度来说，单凭当年陈传熙和孙继文能赤手空拳地做到这一点，就已经很了不起了。

由于电影译制片剪辑师的工作并不能改变原片情节的基本框架，与电影剪辑师相比，前者的创作空间就小了很多。不过，译制片剪辑师的工作也绝非是"剪刀＋糨糊"那么简单。在1950年代，曾经有一次，当大家正在录音时，其中有一段戏好不容易就快要录下来了，但出人意料的是，就在实录过程

陈叙一(左三)与上海电影乐团著名指挥家陈传熙(左二)、李德伦太太李珏(左四)、中央乐团著名指挥家李德伦(左五)等合影

中,棚里却有人忽然放了个屁,于是,大家面面相觑,场面颇有些尴尬。当时,在场的导演陈叙一就让录音师回放了一次,结果大家发现,那个声音的确已被录进去了,而对此,陈叙一也只好无可奈何地开了句玩笑:"通知剪接,把那个屁剪了!"由此可见,在当时较为原始的录音条件下,是不可能将不同声音从同一条声轨上分离开的。

当年,在上译厂的内参片译制过程中,由于进口原片到厂时缺乏独立的音效素材,剪辑师在后期混录过程中所遭遇的挑战就非常大。在上海电影译制片的历史上,不仅参与译制片工作的电影音乐家展现了他们高超的艺术素养,而且就连电影作曲家的太太们,也表现得同样卓尔不凡。当年,上译厂就有两位女剪辑师的先生是著名电影作曲家,她们其中的一位剪辑师名叫李世佳,她的先生是上影著名电影作曲家高

田[3]。李世佳的工作不仅仅是帮译制片通口型，而且，她居然还在剪辑中"作曲"。

其实，她的这个所谓"作曲"，就是在影片里"抠音乐"——也就是先把影片中的音乐段落，从夹杂其间的台词及背景效果声里一点点挖出来，然后再将其衔接起来。但是，其实这么做，就会让整段音乐缺失几个音符，因此在理论上，当大家听这段音乐时，就应该出现破绽了，然而，李世佳却竟然能在当年没有数码编辑设备的条件下，愣是靠一格一格地摇胶片把音乐素材提取出来，最后凭借其精确的手工操作，最大程度减少了音乐的损失，从而在听觉效果上把整段音乐衔接得几乎天衣无缝。后来，经过她改造的那段音乐被拿给了陈传熙听，结果，这位以耳朵敏锐而著称的指挥家居然也没能听出任何破绽来。由此可见，身为作曲家太太的李世佳手段是何等的神奇，而这样的功夫，是否是由于她在几十年的共同生活里得到了其夫高田先生的真传，就不得而知了。

此外，上译厂另一位原为女高音歌唱家的剪辑师李青蕙的先生，则是鼎鼎大名的上海电影乐团创始人王云阶[4]，而李青蕙本人，则由于当年在万航渡路上译厂大院旁武定西路菜场买螃蟹时挤在人群里嚷嚷着"我要女的"，而在厂里"名噪一时"。

除了手段神奇的剪辑师，上译厂还拥有一支规模不大但非常专业的录音师团队。几十年来，那些著名配音演员的声音都是经过梁英俊、金文江、龚政明、李建山、何祖康、魏鲁建、杨培德等录音师的妙手，成为印在磁带和胶片上的永恒。应该说，是人就有缺点，而即使是再伟大的配音演员，他们的声

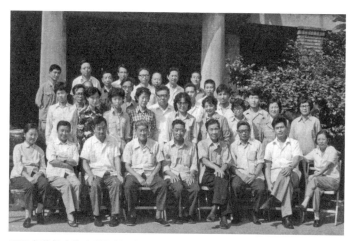

1980年代初上海电影译制厂领导班子与翻译组、演员组、剪辑组、放映组部分演职员的合影
前排左起：俄文翻译叶琼、剪辑师李世佳、行政科长高峰、陈叙一、俄文翻译肖章、上译厂前党支部书记许金邦、人事科长顾加全、上译厂时任党支部书记金洪根、俄文翻译易豫
第二排左起：西班牙文翻译吴美玉、法文翻译杨莲娣、法文翻译钱红、刘广宁、胡庆汉、英文翻译朱晓婷、剪辑师钱学全、法文翻译周芝萍、英文翻译刘素珍、阿拉伯文翻译邢菊花
第三排左起：法文翻译徐志仁、配音演员陆英华、配音演员杨文元、英文翻译赵国华、西班牙文翻译范杰、西班牙文翻译何际平
第四排左起：配音演员闻兆煃、西班牙文翻译冯峰、放映员吕立、德文翻译温健、法文翻译李成葆、放映员严坤富、录音师龚政明、行政科郑传奇、录音师金文江

音也并非总是十全十美的。为了声音上的衔接，在实录时，录音师就时而需要把演员的高音拉低，时而又要把他们的低音加重。1978年，卫禹平和孙渝烽一起执导了日本电影《望乡》，而影片主角——一位被卖到南洋的日本妓女阿崎的老年和少女时代，就分别由赵慎之和刘广宁为其配音。在该片中，老年阿崎婆有一段长达两分钟声嘶力竭的痛哭，当时在棚里听完原片后，孙渝烽就觉得原片演员哭得效果很好，于是，他就动了保留原片里哭声的念头。由于赵慎之的声音比原片中

老年阿崎的扮演者田中绢代的更亮一些,而田中的声音相比赵老太的,则略显沙哑,孙渝烽在跟赵慎之谈自己的想法时,就请她把前面哭泣和说话的声音尽量往田中绢代的声音风格上靠。接下来,孙渝烽还与该片录音师龚政明沟通了自己的意图,请他在录音时把赵慎之的低音加强,同时把她的高音去掉一点。等到了实录时,孙渝烽还一直不断地提醒赵慎之,要求她把声音稍微压一点。这样一来,当配音演员的哭声过渡到原片演员的哭声时,银幕上电影演员与银幕后配音演员的两个不同声音就很自然地得以衔接了。

后来,在《望乡》公映的时候,有很多观众称赞赵慎之哭得动情感人,结果,他们就把赵老太给夸得坐立不安了。接下来,她就再三地跟孙渝烽说:"小孙,在有观众的场合你都要帮我说一说啊,那两分钟是原片演员自己哭的,不是我哭的。"当时,孙渝烽还跟赵老太开玩笑说:"你在前面那段和李梓(为栗原小卷扮演的女记者三谷圭子配音)一起哭得不是也挺动情的嘛。"后来,孙渝烽告诉我,当时在配那段戏时,其实那两位老太太是在真哭。同时他也认为,如果在配戏时不动情的话,配音演员的声音是根本打动不了观众的。

在当年的录音棚里,还曾经有一个必须同时与录音师和配音演员密切配合的工种,叫作"话筒员"。而他们的职责,就是在录音时根据镜头机位(远、中、近景)和演员的身高,随时调整话筒的高度和与演员间的距离。与当年没有电脑和复印机等现代办公设备时,各音乐院团还设有负责将总谱用手工抄成乐队各声部分谱的"抄谱员"一职一样,当时上译厂的"话筒员"职位,也是一个极为枯燥却又必不可少的岗位。由于在

配音工作中对这个岗位最大的要求其实就是两个字——细致，上译厂的话筒员一职，就基本上都是由女性来担当的。在当年的话筒员中，曾经有一位是在"文革"中被迫害致死的前上海市市长曹荻秋的女儿曹宁宁（后来她转岗为剪辑师），而她的先生，就是上影著名电影导演宋崇[5]。1986 年春季，在我参加上海戏剧学院电影导演专业考试前，宋崇还曾在他位于高安路的家中为我辅导了一次，并且那次他还给我支了个妙招。后来，在专业考试初试阶段，从考官的频频点头中，我就感觉这招应该为自己加了不少分。1986 年，宋崇奉调北京，担任了中国儿童电影制片厂厂长，两年以后，他又被调任北京电影制片厂厂长兼党委书记，而在这个时期，曹宁宁也就随夫赴京定居了。1988 年夏季，我随我们电影导演班一起去山东、天津和河北秦皇岛、北戴河采风，最后途经北京回上海。在北京逗留期间，我还曾经到当时还担任童影厂厂长的宋崇叔叔家玩了一次，那天，曹宁宁阿姨还做了一桌丰盛的午餐招待我。记得那天饭后，宋崇要去首都机场接出国访问归来的童影厂首任厂长、老演员于蓝。在临出门时，他突然回头问了我一句："毕业后想不想来北影？"由于北京的电影创作氛围和条件要比上海好得多，当时我便毫不犹豫地回答："想！"听了这个回答，宋崇就哈哈大笑着说了声："我知道了！"然而可惜的是，就在第二年，他却由于在北京发生的那场政治风波中"表现不佳"，而被免去才担任了不久的北京电影制片厂厂长兼党委书记职务，接下来，他又被打发回了上海，我的"北影梦"遂成泡影。

　　与剪辑师所遇到的音乐素材问题一样，当年的上译厂也

同样由于无法从单一声道上分离出原片效果声来，而不得不在配音的同时由拟音员在棚内同步加配效果声。在那个年头，如果遇到影片中有热闹场面，周宝妹、费翠英、魏顺龙等几位拟音员就得大动干戈，七手八脚地把各种杂七杂八的家什搬进录音棚来。记得有一次，某部影片需要配片中角色泼水的效果，周宝妹和费翠英就事先把大木盆、脸盆、水桶等大大小小的容器弄进了棚里。等那场戏开始录音时，在录音棚里，一边是演员在话筒前配音，而在另一边，周宝妹就已经端起了一脸盆水，她的眼睛死死地盯着银幕上角色的动作轨迹，等角色的动作一到那个点时，周宝妹便随着银幕上人物的动作，同步把手中脸盆里的水泼向放在地上的大木盆。可是，由于当时那个木盆不够大，兜不住所有脸盆里泼出的水，那段戏就被反复录了几次后，那个大木盆周围的地板，就已是水漫金山了……

好不容易到了午间休息的时间，译制导演、配音演员、录音师、话筒员们都纷纷起身走出录音棚，到食堂吃午饭去了，而棚里，就只剩下了周宝妹和费翠英两位拟音员在提着拖把拖地。每拖一阵后，她们俩就得用双手把浸透了水的拖布对着铅桶用力绞干，并且如是几次之后，她们就得轮流把满桶的脏水吃力地拎出去倒掉。就这样，这两个柔弱的女人满头大汗地忙了好一阵，直累得气喘吁吁，总算把录音棚的地板给收拾干净了。

还有一次，在某部戏里有一个人物踢打另一个人物的镜头。当时，配音演员的戏很快就过关了，但周宝妹和费翠英试尽了各种方法，却无论如何也无法弄出手脚踢打在人身上的

逼真声音效果来。眼看着时间一分钟一分钟地过去,当时在棚里配戏的几个演员都已经给拖得快没情绪了,大家都在眼巴巴地等着两位拟音员找出办法来。当看到现场的情况后,周宝妹就毅然决然地对费翠英说:"算了,侬真额踢我好了。"(上海话"你真的踢我好了")见费翠英还有点迟疑,周宝妹就连声催促她"快点"。等录音棚门上的"实录"红灯一亮,导演一声令下"开始",录音设备随即开动,配音演员就开始讲台词了。不一会儿,银幕上的剧情就到了那个点上,只见费翠英飞起一脚,向着周宝妹的臀部用力踢去,踢得周宝妹一下子就蹲在了地上,但她当时却一声未吭——这并非是因为周宝妹不疼,而是由于银幕上的角色因疼痛而发出的叫喊声,就已经让"无病呻吟"的配音演员给叫了,而实录还在进行中……就这样,过了大约有半分多钟,随着导演的一声"停"和录音师的一句"好了",棚门上的"实录"红灯应声熄灭,那段戏总算顺利通过了,而此时还蹲在地上的周宝妹,才忍不住开口大叫起来:"哦哟,侬哪能踢得嘎重格啦!"(上海话"你怎么踢得那么重呀")费翠英连忙过去俯下身子,把周宝妹搀扶了起来。

那天,当大家开始休息时,我看到周宝妹在走出录音棚时还有些一瘸一拐的,可见费翠英当时的那一脚力量之大(不过我估计,如果当时她的力量用小了,就根本出不来理想的录音效果)。

除了我提到的以上这两次的亲历,富润生还在其著作《译影见闻录》中披露:有一次,周宝妹为片中一个大发脾气的人物用力拍桌子的戏配效果,由于配这段戏的演员配了五次才获通过,于是周宝妹也跟着用力拍了五次桌子,结果把自己的

手拍得又红又肿，过了两天才消肿。还有一次，为了给片中一个在酒吧边大口喝啤酒边说醉话的醉汉配喝酒的效果，也是由于演员录了四次才通过，于是只好让周宝妹也"咕咚咕咚"地陪着喝了四次，结果灌了她一肚子的水，胃涨得够呛。

周宝妹和费翠英既是好同事，也是好姐妹，而当年的周宝妹人长得很漂亮。曾经有一段时间，被同事叹为"红颜薄命"的周宝妹因患精神疾病而住进了医院。就在她入院治疗后不久，厂里便陆续有同事前往医院看望她。记得有一天，我正在万航渡路大院演员办公室外的露台上玩，就恰好看见费翠英探望完周宝妹后回到厂里。当时，她神情落寞地站在露台一角，向其他同事讲述着周宝妹的病况，结果说着说着，她的眼泪就止不住流了下来……

除了在剧本和配音上下功夫，当年上海电影译制片工作方法的改进和随之而来的生产效能的提高，其实是与当年一位放映员张银生的贡献分不开的。据富润生在其著作《译影见闻录》中记述：在1950年代初，每部影片只能分八十小段（东影叫"小卷"）。那时机房只有一台老式的皮包机，每段放一次，要停一次，把这段片子放在倒片机上倒正，然后再装在放映机上放。这样一段片子放一次、卸下一次、倒一次、装一次，时间浪费严重……"根据我组工会的统计，每天六小时放映次数总在九十遍以上……就是说装片倒片数也需要九十次。在时间上以100尺片子一段放映时间是两分钟，那么装、倒片子的时间是相等的"。这在工作上确实是个损失，不仅对放映工作来讲是件麻烦又琐碎的事，尤其直接受影响的是演员，常因倒片装片的停顿，不能使情绪集中，而且看画面对口

型的时间减少了。有鉴于此，当年在经过反复思考后，放映员张银生终于想出了一个办法。他将每段影片的头尾之间加了一些废片，以将其连接起来，并在放映机外利用胶片芯子当作滑轮，使得片子在通过滑轮后不再进入机上的输出盘和输入盘，而是直接通向片门齿轮，然后再通向另一个滑轮上，而这么一来，整段片子就可以得以循环不息地连续放映了。后来，张银生还带着他的徒弟任礼秋放弃休息，日夜钻研，很快就改进了之前所用方法中的不足之处，成功试制了"循环放映盘"。接下来，就在这个科研成果的基础上，厂里将全厂的放映机和录音机改造或新建成真正的全自动循环放映机及录音机。而这项技术革新不仅减少了机器设备的电力消耗，延长了放映机灯泡的使用寿命，并且加上后来"边排边录"工作方式的实行，就使得配音工作的效率得到成倍的提高。

　　1950年代中期，张银生被调往上海电影技术厂担任了电影机械改造及维修技师。令人扼腕的是，对译制片制作工艺和生产效率的提升居功至伟的张银生，却在"文革"中被迫害致死了。

　　上译厂的放映员人数并不多，好像也就只有十几个人。每天一大早，他们都要提早到厂检查好放映机，等早晨8点的上班铃一响，录音棚里的演职员便立马开始动作起来，而棚里的录音台和上面放映室内的放映机，也随之一起准时开机。作为上译厂的放映员，他们不仅要在平时工作日里上班，而且即便是周末和节假日休息时间，他们也时常需要加班。由于当年永嘉路时期的上译厂是上海滩几大"内部电影"放映点中的一个（其他几个则分别是淮海中路上海市电影局小放映厅、

永福路 52 号上海电影制片厂文学部放映厅以及新光电影院），而内部电影的放映，又多数是安排在节假日，况且在那个时代，也并无"双休日"一说，大家每周就仅有一天的休息，因此，上译厂的放映员们基本上都需要在周末和节假日轮流加班。

从小到大，我跟上译厂几乎所有的放映员都很熟悉，丁建华的先生彭志超当年就曾经是厂里的一名放映员。当他刚从部队退伍来到万航渡路上译厂时，彭志超经常穿一身旧军装，胖乎乎的脸上总是笑眯眯的，而那时的我，就总喜欢在大院里缠着他和同样是从部队复员的司机金茂堂玩。在当年的放映组里，还有个叫蔡元德的老放映员。他一脸的络腮胡子，相貌粗犷，脾气甚大，还整天牢骚满腹。不过，由于他个子比较矮小，所以在感觉上，他这副小身板却也实在撑不起那貌似威严的相貌，于是乎，大家便给他起了个外号，叫作"蔡部（不）长"。从万航渡路到永嘉路，厂里就总是有人经常有事儿没事儿拿他开涮，而他，也就在长达几十年的时间里整天板着个脸，显得气鼓鼓的，看着颇为有趣。一般而言，陈叙一很少与厂里的同事有什么私交。不过，在他那极有限的去厂里同事家吃饭喝酒的经历里，便有好几次去的是放映员吴学高（就是在"文革"初期对陈叙一进行"保护性造反"的那位工人）的家。吴学高叔叔生前跟我父母的关系也很好，以前每当他看到我时，就总会离着好远就把我叫住，然后站在那儿高声大嗓，咋咋呼呼地跟我聊上好一阵。

在上译厂几十年井然有序的译制片生产过程中，有一个从分发剧本、准备夜点茶水、安排放映间排戏及录音棚配音、

催场乃至发放职工电影票、酬金的整个流程中无所不在的工种——这就是属于厂行政序列的"剧务"一职。在几十年时间里，季兴根、吴全福、朱瑞生等剧务，就一直默默无闻地在译制片生产各个环节上起着"润物细无声"式的保障作用。从观众的角度来说，他们无人关注，但对演职员而言，他们却不可或缺，而对于当年的我来说，很多时候，他们的出现就总会伴随着蛋糕、面包、内部电影票乃至现钞。当他们喊着谁谁谁的名字，并请他们在某张纸上签名的时候，那大约就是厂里在给职工发放什么福利或加班夜餐了，反正一般来说总是好事。

上译厂的老俄文翻译叶琼是上影著名导演鲁韧的太太。在我儿时的记忆中，她平时在厂里基本上是不苟言笑，总是显得蛮严肃的。然而有一次，她却给当年幼小的我带来了一次颇大的心理冲击。

那是我还在上幼儿园的时候，有一天，我随母亲到万航渡路厂里上班。到了中午，我母亲照例从食堂打好饭，并把饭菜端回了演员休息室，然后，我们就在休息室里那张大桌子旁边坐下来开始吃午饭。但是，正当我在专心致志地吃着饭时，忽然，我瞥见从自己头顶的左上方伸下来一把小勺，轻轻地往我碗里搁了一大块油汪汪的咸蛋黄，我连忙扭头一看——原来是叶琼阿姨。此时，她就静静地站在我的身边，左手拿着一只咸鸭蛋，右手用那把小勺，慢慢地从左手拿着的那个咸蛋里将流油的蛋黄挖出来，然后一小勺、一小勺轻轻地放在我碗里的米饭上面。当时，她目不转睛地看着我，虽然看似面无表情，但她的目光里，却透着一种当时我读不懂的神情。与此同时，我就忽然感觉到，周围的演员组办公室里似乎一下子安静了

下来。就这样，叶琼就一直这么默默地站在我身边，她的手还在机械地慢慢挖着蛋黄，然而她的眼睛，却一路直勾勾地盯着我，一声不吭地看着我吃饭。当时，年纪尚幼的我瞬间就觉得心里有点发毛了，于是便偷偷地张望了一下四周，而此刻我就发现，周围正在吃饭休息的男女演员们显然都注意到了这一幕，但是，他们却都不约而同地保持着沉默。我再扭过脸看我母亲，而此时的她，居然也故意扭过头去，假装没看见。那一刻，平素在中午午休时间里一向挺热闹的演员休息室里顿时一片寂静。

见没人搭理，我就只好再次低下头，往嘴里慢慢地扒着饭，眼中就只看见面前的碗里还在继续落下星星点点的蛋黄和蛋白……

直到我长大后，在一个很偶然的机会里，我母亲才告诉我，当年，我是在1967年底那个"文革"中最为残酷血腥时期的某个下午，在徐家汇上海国际和平妇幼保健院呱呱坠地的。然而，就在我出生当天的上午，刚刚高中毕业的叶琼长子，却由于被一场武斗中的流弹击中，而死于非命。长子的夭折，就此便成了叶琼内心永远的创痛。当时，厂里很多同事都知道，叶琼心里就一直隐隐约约地认为，在她长子去世当天下午出生的我，是由她儿子转世而来的，而直到那一刻，我才猛然领悟到，在当年那个中午，叶琼看我的目光，就分明是一位母亲望着自己孩子时所表现出的那种怜爱神情。之后又过了十几年，在1990年暮春的一个傍晚，即将大学毕业的我，恰巧在永嘉路383号上译厂大门口，遇见了正在聊天的赵慎之和叶琼两位老太太。那天，当我推着自行车上前与二位老人打招呼

时，赵老太便照例拉着我问长问短，叽叽呱呱地问了我一堆诸如"毕业分配可能会去哪儿"之类的话。而就在这时，我的第六感觉就突然告诉我，叶琼老太太又在盯着我看了。那天，她一声不吭地慢慢转到了我的左侧，嘴角含着笑，还是那样自始至终一言不发地默默凝视着我。当用眼角迅速扫了一眼身边的叶琼阿姨后，我便立刻注意到，在那个夕阳西下的日暮黄昏里，她眼中所流露出的眼神，与我小时候在万航渡路大院演员休息室里的那个中午所看到的神情一模一样，带着母亲的温情、柔软和深邃……

现在，叶琼阿姨已经离世多年了，愿她的灵魂安息，也愿他们母子能在天堂再次相聚！

当我开始写这本书前采访孙渝烽时，他就一再叮嘱我，在我的书里，不仅要写演员、导演，也要写翻译、录音师、剪辑师、拟音员、放映员，而对此我深以为然。电影是一门综合艺术，而上海电影译制厂的电影译制片事业，也同样是一门综合艺术。如果没有那些录音师默默无闻地把那时极为有限的技术设备效能发挥到极致，如果没有那些当年从未出过国门的老翻译们兢兢业业地用自己在国内"闭门造车"学来的外语逐字逐句听原片，然后把里面的外国话变成极富光彩的中文台词，如果没有那些用"穿针引线"般的细腻在原片里抠音乐和效果素材的剪辑师，如果没有那些整天一声不吭默默放着循环片的放映员，当年上译厂那些流芳百世的电影译制片作品，就无疑会被打上不少折扣。所以，没有"绿叶"翠，便无"红花"艳。虽然那些充当"绿叶"的上译厂工作人员极少会出现在公众的视野里，但他们既是上海电影译制厂几十年流金岁月里不可

或缺的人物,也是在我从小到大对于万航渡路和永嘉路上译厂两处大院记忆中难以磨灭的重要组成部分。

注释

1. 潘友新(1905—1974年):苏联外交官,苏联外交情报机构领导人,少将,他曾在1952—1961年担任苏联共产党中央委员会候补委员,并于1939—1944年及1952—1953年两度担任苏联驻中国大使。

2. 费德林(1912—2000年):苏联外交官,著名汉学家,曾经先后在苏联驻重庆和北京的大使馆任职,后官至苏联外交部副部长,并先后担任过苏联驻日本大使、苏联驻联合国及安理会代表,以及苏联作家协会书记处书记等职。在驻重庆工作期间,费德林与郭沫若、茅盾、老舍、巴金、徐悲鸿、梅兰芳、赵树理、艾青等文化大家相交甚笃。并且,身为汉学家的他,还曾将一大批中国古典文学作品翻译成俄文。1949年,在毛泽东访问苏联期间,费德林曾作为苏方翻译参与了毛泽东与斯大林的会谈。

3. 高田:原名高俊田,著名电影作曲家,他于1938年参加了延安抗战剧团。从1948年起,高田先后在东北电影制片厂、中央新闻纪录电影制片厂、上海电影制片厂担任作曲,曾经为《天罗地网》《绿洲凯歌》《水手长的故事》《巴山夜雨》等十余部故事片以及《南京长江大桥》等一批科教片、纪录片作曲。其中,他为《巴山夜雨》所创作的配乐,还曾经于1981年获得第一届中国电影金鸡奖最佳音乐奖。

4. 王云阶(1911—1996年):著名电影作曲家。年轻时,他曾在清华大学随毕业于维也纳音乐学院的钢琴家库普卡教授学习钢琴和作曲。1940年代,他先后在重庆国立音乐院、上海美术专科学校音乐系和金陵大学任教。1947年,王云阶进入昆仑影业公司担任作曲,并先后为影片《新闺怨》《万家灯火》《希望在人间》《乌鸦与麻雀》《三毛流浪记》等四十多部中国电影史上的经典影片谱写了音乐。在那个时期,王云阶的儿子王龙基还在影片《三毛流浪记》中成功地扮演了三毛这一角色,而他自己也在该片中亲自出演了一个钢琴师,这对父子档的联袂献演,便在当时的上海电影界成为一段佳话。1949年后,王云阶先后担任了上海电影制片厂作曲和中央电影局艺术委员会委员兼音乐处副处长。1956年,他负责组建上海电影乐团,并担任首任团长。之后,王云阶便开始专注于电影音乐创作,他先后为电影《团结起来到

明天》《翠岗红旗》《六号门》《青春的园地》《母亲》《护士日记》《湖上的斗争》《不夜城》《黄浦江的故事》《林则徐》《万紫千红总是春》《飞刀华》《魔术师的奇遇》《青山恋》《傲蕾·一兰》《海之恋》等影片作曲。其中，电影《护士日记》中的插曲《小燕子》曾风靡一时，成为几代中国人心中的音乐记忆。此外，王云阶还曾担任中国电影家协会第三、四届理事，中国音乐家协会第二、三届理事，上海音乐家协会副主席，中国电影音乐学会会长。

5. 宋崇：上海市前副市长、上海市政协前副主席宋日昌的幼子，毕业于上海电影专科学校电影导演专业，于 1963 年进入上海天马电影制片厂工作，并在"文革"前还担任过上海市青年联合会副主席。1965 年，在福建拍摄其负责编导的纪录片《东海战歌》时，宋崇参加了崇武以东海战。因冒着炮火拍摄了海战的真实场面，他荣立了三等功，并得到了文化部的全国通令嘉奖。在"文革"中，宋崇遭受迫害，被关押了两年零七个月。"文革"结束后，他担任了上影第二创作室主任、上海市文联委员以及上海电影家协会理事，并先后执导了《好事多磨》《闪光的彩球》《快乐的单身汉》《最后的选择》《滴水观音》《霹雳贝贝》《周恩来伟大的朋友》《股市婚恋》《魔窟生死恋》《陷阱里的婚姻》等电影以及《卖大饼的姑娘》《梅兰芳》等电视剧。在宋崇的作品中，《快乐的单身汉》曾获全国工业题材银梭奖，《霹雳贝贝》曾获第三届中国儿童少年电影童牛奖和小百花奖以及北京电视台举办的建国以来中国儿童电影评选一等奖，《周恩来伟大的朋友》曾获第四届中国电影华表奖。1986 年，宋崇从上海调往北京，从 1986 至 1989 年，他先后担任了中国儿童电影制片厂厂长及北京电影制片厂厂长兼党委书记，另外，他还担任了中国制片人协会执行理事、中国电视艺术委员会委员、中国电影家协会理事等职。目前，已经退休的宋崇在同济大学、上海交通大学、上海视觉艺术学院等高校作为客座教授从事电影专业教学工作。

天
鹅
之
歌

　　传说天鹅在逝去之前会发出其一生中最美妙的鸣叫，故
称"天鹅之歌"。而邱岳峰在其生命最后几年的光阴里，他依
然在银幕上下纵横披靡，继续绽放出耀眼的光彩。

　　在"文革"后期，上海市文化电影系统曾经在奉贤文化干
校召开过一次大会。在那次会上，上级就宣布给两个人"摘
帽"——其中一个是"现行反革命"，而另一个"历史反革命"便
是邱岳峰。那次，邱家是全家出动参加了大会，在被宣布"摘
帽"以后，邱岳峰还拿到了一千多元的补发工资。然而，在当
时中国社会的现实情况却是，即使被摘了帽子，在他们的头
上，就还是戴着一顶无形的"摘帽反革命"帽子，所以，那时在
单位里和社会上，他们并不能彻底放松，为所欲为。

　　在我的印象中，在万航渡路时期，平时在厂里工作时，邱
岳峰的话并不多，后来，当上译厂搬到永嘉路后，估计也是在

他的"帽子"被摘掉以后,邱岳峰的头发,就开始慢慢留长了,而他的发型也变得比较时髦了。大约是在 1978 年或 1979 年的某一天,邱岳峰的穿着令我耳目一新。那天,他穿上了一件当时很时髦的米色高领毛衣,加上他那一头已开始变得有些花白的天然卷发,有着外国血统底子的邱岳峰,就一下子变得腔调十足了,因此令我印象非常深刻。后来,据邱必昌证实,他父亲当时所穿的那件高领毛衣,其实就是他母亲织的。

"文革"结束后,邱岳峰摄于永嘉路上海电影译制厂大院

从"文革"后期开始,邱岳峰便有了个习惯——就是在每天晚饭时喝一点白酒。不过,他也并不多喝,每顿就喝一点儿,并且喝完了就睡觉,但睡到半夜他就起来了,而时至今日,邱必昌还保留着他父亲喝酒时用来温酒的那个罐子。据邱必昌讲,他父亲那时半夜起来,其实也并非为了写作,他所见过其父写东西最勤快的日子,还是在"文革"期间,而邱岳峰最多的文字"作品",居然是他在"文革"期间所写的大量检查。至今,邱必昌也还保存着他父亲当年写的厚厚一摞"检查"。在

邱必昌眼里,他父亲写东西没长性,有些东西记到后面也就不记了。当年,邱岳峰还曾把自己写的日记给儿子看过。但是,自从"文革"结束直至他生命的终点,与很多同事不同的是,即使生活依然困顿,但邱岳峰却极少动笔为报刊写文章。因此,他在半夜三更所忙活的事,估计多半还是在准备他的剧本吧。

在"瘦"这点上,邱家父子颇为相似。1987年暑假,当时还是上海戏剧学院导演系学生的我,曾作为实习导演参加了我的老师、上影导演傅敬恭先生执导的电影《古币风波》的拍摄工作。记得当时担任该片副导演的邱必昌曾经在一次拍片间隙的闲聊中告诉我,由于他们小时候没床睡,全是打的地铺,而他又是"邱家最瘦的",他非但不能睡硬板,而且即便是在夏天睡席子时,他也一定要在席子下面填上一床棉花胎,否则就会觉得硌得慌。由于邱家在南昌路钱家塘的房子极为狭小,在仅十七点二平方米大小的空间里住了六个人(邱岳峰夫妇加四个子女,有一段时间还先后住过邱岳峰的生母和继母,总数曾达到过七个人),比我们家曾经住过的十六平方米住四口人的房子更为拥挤。幸亏邱岳峰擅长做木匠活,为了把一家人的睡眠安排妥当,他搭沙发、搭上下铺、用隔板,简直是无所不用其极,而其中最通常的解决方式,就自然是打地铺了。由于有人睡在地上,邱家的地板平时是很干净的,尤其遇到逢年过节,他的家人就一定会趴在地上,用碱水、板刷把地板刷得干干净净。后来,当他拿到补发的工资后,邱岳峰所做的第一件事,就是买了一张当时被人称为"钢丝床"的折叠床和一块"上海牌"手表,也算是在家庭及个人生活上做了些许改善。邱必昌告诉我,当他以前住在自己家里的时候,就根本不曾正

儿八经地睡过床,通常就是在地上铺张凉席打地铺,要不就睡在自家搭建的阁楼上。虽然那间房子的层高并不算太高,但阁楼的地板离天花板的距离,也起码有个五六十厘米,于是,身材"娇小玲珑"的邱必昌,就可以勉强钻进阁楼里睡觉了。那时,他还在阁楼上自己的枕边放了些书,好在临睡前看看。在长达几十年的"蜗居"生活中,他们家最多也就是每过几年换个花样动一动,而这也便是在那十七点二平方米里所能动出的所有脑筋了。当年,邱岳峰曾经想了许多办法来管理他们家极为有限的生活空间,协调好彼此的关系,那时,就连他们家吃饭用的桌子,都是那种可以翻起来的折叠桌,等大家吃完饭后,就马上将其折叠起来,以节省极为宝贵的空间。

在"文革"后日渐宽松的环境里,邱岳峰一贯瘪着的肚子,居然也慢慢开始鼓了起来,于是,这就令他看上去便有了些"富态相"。而邱必昌说这一"积极的趋势",其实是在其父过了五十岁之后才出现的。日子逐渐变得有些好过了,但邱岳峰却还照例每天操着他那口"洋泾浜上海话",客客气气地跟弄堂里的邻居们打着类似"张家姆妈侬好"那样的招呼。而这样的场景,就令我想起邱岳峰在上海美术电影制片厂1959年摄制的动画片《渔童》里所配的那个外国神父。该片中有一节,是那个神父抱着本《圣经》骑驴出行,同时还在驴背上操着洋腔洋调跟人打着"老大爷你好""大叔你早"的招呼。现在想来,这两个场景好像极为神似。而邱必昌则笑称,他父亲的这个习惯已经遗传给了他,说他自己现在对谁也都这样。在那段时间里,邱家内部的气氛也开始渐渐活跃起来了。当时,刘广宁就曾经在厂里听邱岳峰讲过一个发生在他家的段子,说

是有一日，他的一个儿子（邱必昌后来跟我说肯定就是他）在下班回家后，就跟他讲了一段马路见闻，说自己刚才在回家路上见到在街边有人在摆摊卖名人石膏像。当时，街上有很多人在叽叽喳喳地围观议论，但就是没人能认出，那些石膏像塑的到底是哪位名人，而邱必昌则对此大感不屑，还得意扬扬地对他爸说："我一眼就看出，那石膏像塑的是贝多芬，可马路上的那些人居然全都不认识。"

邱岳峰冷静地看着儿子问道："哦，是吗，那么你倒是说说看，这贝多芬他到底是做什么的？"

邱必昌立刻毫不犹豫地回答："这贝多芬，不就是发明交响乐的那个人嘛！"

听到这个回答，邱岳峰便冷冷一笑："你也是好孩子！"

1978年，住在离邱家不远的上影著名导演汤晓丹开始筹拍电影《傲蕾·一兰》，当时他就邀请邱岳峰在那部影片里饰演一个沙俄将军角色。除了早年的舞台生涯，在"文革"前，邱岳峰还曾在上海电影制片厂摄制的影片《宋景诗》、天马电影制片厂拍摄的影片《海上的红旗》、海燕电影制片厂摄制的影片《林则徐》里出演过一些小角色，而这次汤导演的邀请，便使得他再次从幕后走到台前。

父亲邱岳峰是艺术大家，而儿子邱必昌从小也喜欢文艺。在读小学时，他就曾经当过学校合唱队的指挥，而且还喜欢演戏。然而，在1962年，当小学毕业后，邱必昌却进了技校。令他始料未及的是，在仅仅读了一年的技校后，却又遇到了"三年困难时期"，于是，那所学校便被解散了。当技校解散后，正在里面就读的学生就有了两个去向：一是转入普通中学继续

念书，另外一个就是直接进工厂工作。当时，邱必昌就想读普通中学，因为他觉得，如果按这条路径走，自己高中毕业后就能进一步报考艺术院校，进而还可能会圆他的艺术梦。但想不到的是，当邱必昌一跟他老爸商量，邱岳峰却让他直接进厂工作，并且他老爸说出来的理由很简单："干我们这行啊，要么不干，要干就要干出点儿名堂来。你可以干，但可能干不出名堂，因为你脑子里缺那根弦。不管怎么样，现在说我'邱岳峰'这三个字，外边还有人知道，你要干不好的话，就跟打篮球坐冷板凳一样，会后悔一辈子！"

就这样，邱必昌便辍学进了工厂工作。但"知子莫若父"，这次遇到个拍电影的机会，邱岳峰就还是向汤晓丹导演推荐了自己的儿子，而汤导演也爽快地答应了。接下来，他就把邱必昌交给了副导演姚寿康简单面试了一下，然后便给了他一个"小哥萨克"的小角色，从而满足了他去东北看"北国风光，千里冰封，万里雪飘"的愿望。在与上影混熟了以后，一个从上影调往北影的副导演又带着邱必昌参加了北影新片《一盘没有下完的棋》的拍摄。后来，北影著名演员雷鸣（反谍影片《黑三角》中男主角石岩的扮演者）还介绍了一个自称"声音像邱岳峰"的朋友给邱必昌，而这个朋友，就是后来在迪士尼动

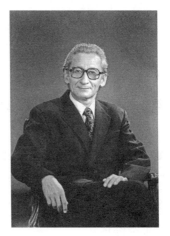

晚年邱岳峰

画片里为唐老鸭配音的中央电视台著名节目主持人李扬。后来，李扬又将邱必昌介绍给了杨洁导演，结果他就在当年杨导演执导的轰动一时的电视连续剧《西游记》"三打白骨精"一集中，饰演了白骨精的军师"黑狐精"一角。

打那儿开始，邱必昌"借出外景周游全国"的"玩票生涯"，便一发而不可收了。他几乎每年都要参加一部电影的拍摄，在上影、北影这两家电影制片厂里到处客串，而他就这么一直干到了1980年代后期。1994年，在北京舞蹈学院高度老师的力荐下，邱必昌进入了央视《正大综艺》节目组，在那个栏目组工作了一段时间。

然而，即使在涉足了如此之多的艺术工作之后，邱必昌却还是未能正式接过他父亲作为配音演员的衣钵。1980年代初，从上译厂退休后被上海电视台聘任为译制导演的苏秀，在负责日本电视连续剧《姿三四郎》的译制工作时就曾把邱必昌找去，跟他说："黄毛（邱必昌小名）你来试试，这里面有一个坏人，你来配。"可是，当正式配音开始时，站在话筒前的邱必昌却是紧张万分，最后，苏秀也只好无可奈何地对他说："黄毛（邱必昌小名）啊，你就是不如你爸，你没有那个坏劲儿！"听了她这句话，邱必昌就马上联想到了他父亲生前曾经说过他的"你缺根弦儿"的那句话，而经此一役，他就只好认命了。到了最后，邱必昌便给自己下了个结论，说他"可以做，但做不到父亲那个份儿上"。

自从在1979年参加完《傲蕾·一兰》的拍摄工作后，紧接着，在同一年，邱岳峰又在上影导演张鸿眉拍摄的中国第一部科幻电影《珊瑚岛上的死光》中出演了一个反派人物——"邪恶

科学家"布莱歇斯,而该片的男主角——中国青年科学家陈天虹,则由上译厂另一位著名配音演员乔榛扮演。当年,在结束了该片的摄制工作回到上译厂后,乔榛还曾洋洋自得地问刘广宁:"你看我在银幕上穿着白大褂的样子像不像科学家?"刘广宁就开玩笑地回答他说:"我看不像科学家,倒像个剃头师傅。"虽然邱必昌现在依然认为,以当代艺术审美观的角度来看,其父当年在银幕上的戏显得有点儿"演",还带着些早年文明戏所特有的舞台腔(但在小时候看那两部电影时,我却觉得邱岳峰的形象在银幕上还是很有气质的),但无论如何,他还是为乃父兢兢业业的专业态度所折服。在邱必昌的记忆里,无论配音还是演电影,他父亲邱岳峰都是认认真真、一丝不苟的。

1980 年,邱岳峰在上海电影制片厂拍摄的科幻影片《珊瑚岛上的死光》中扮演邪恶的维纳司公司总经理布莱歇斯

然而,就是在这么个似乎正在变得越来越好的环境里,在看似风光的台前幕后,邱岳峰的个人命运,却依旧是"冯唐易

老,李广难封",而他的内心深处,也始终是灰暗而忧郁的。从开始"戴帽",直至"文革"后相当一段时间内,在组织的眼中,邱岳峰便一直是个被控制使用的"内控人员",因此,直到去世,他也不曾成为中国电影家协会会员(甚至连低一档次的"中国电影家协会上海分会会员"都不是),并且,在上海市电影局和上海电影译制厂两级层面上评"先进人物"或"劳动模范"称号等那类好事,也从来就不会与他沾边(要知道,那个年代的人是非常看重那种"荣誉"的)。邱家的住房非常紧张,是厂里众所周知的典型困难户,但在那个时期,厂里的分房,却也从轮不到他。有一年,为了解决从外地或农村回沪的上海电影界子女的就业问题,上海市电影局就设立了一个大集体性质的企业(也就是陈叙一不想让女儿小鱼去的那个单位),地点就在位于徐汇区大木桥路上的原天马电影制片厂旧址内。早年,邱岳峰家的四个子女,是按照当时"市工(市区工矿)、市农(市郊农场)、外工(外地工矿)、外农(外地农场)"的顺序,分别被分配工作的。那时,邱岳峰有两个儿子在外地工厂和农场工作,而女儿邱必昊则是在上海郊区崇明县的农场务农,这样一来,在四个子女中,就只有老大邱必昌留在上海市区工作。在他的四个孩子中,邱岳峰最宠爱的是女儿邱必昊,因此,他就一心想把女儿弄回上海市区,进入那个大集体工作。可是,邱岳峰为此所做的种种努力,最后却也是无果。直到邱岳峰去世以后,邱必昊才以"顶替"她父亲名额的方式,总算进入了上译厂工作。因此,对应当年李鸿章所撰的那副颇为矫情的对联"享清福不在为官,只要囊有钱,仓有米,腹有诗书,便是山中宰相;祈寿年无须服药,但愿身无病,心无忧,

门无债主，可为地上神仙"，邱岳峰几十年下来的日子，除了他腹中的诗书和在专业上取得的成就，其余的，便真可谓是"该有的没有，不该有的却全有了"。

邱岳峰的最终结局看似是偶然的，但其实也是必然的。在与邱必昌的交谈中我了解到，邱岳峰一生共有过三次轻生：第一次是1957年在他被定为"历史反革命"前组织上要求其交代历史问题的时候。那次，由于试图服老鼠药自尽，邱岳峰就被上面认定为"抗拒组织调查，自绝于人民"，还因此戴上了"历史反革命"的帽子。他的第二次服药发生在"文革"初期，而最后的那次，则已经是第三次了。邱岳峰三次轻生所用的方法都是服药，前两次都是被他太太用手硬从他嘴里把药给抠出来的，而最后那次，却是他最为决绝的一次——因为根本就没人知道，他是在什么时间、什么地点，又是在怎样的心境下服下了多少安眠药。所以，邱必昌就觉得，他父亲最终的那个结果"从某种角度来讲，对他是好事"——一个人想要做一件事，第一次做不成，第二次做不成，第三次终于做成了，因此，对其父而言，是解脱，是好事。同时邱必昌还认为，最后导致他父亲离世的第三次轻生，其实不仅仅是因为某件事，而是他整个这辈子所累积下来的辛酸郁闷遇到了一根导火线，就令他一下子扛不住而瞬间情绪崩溃了。

1980年3月29日，星期六，天气很好。然而，却就是在那么个很好的天气里，压垮邱岳峰的最后一根稻草出现了。

当时，上译厂演员组有位年轻女演员经常向他请教业务，而邱岳峰也总是毫无保留地倾囊而授。就这么一来二去，两人的关系在厂里就显得比较近了。由于邱岳峰家境不好，遇

上青黄不接时,除了向朋友邻居告贷,有时候,他也会开口向那位年轻女同事借上五元钱,等下个月发了工资再还给她,于是,久而久之,一些绯闻便开始不胫而走,在周围悄悄地传开了。

据曹雷回忆,当时大病初愈的她曾应上海人民广播电台音乐组之邀,与上海音乐学院谭冰若教授一起合作撰写了音乐广播剧《柴可夫斯基》,剧中主角之一、波兰裔美籍钢琴家鲁宾斯坦,最初是由上影老演员韩非配音的。当这部广播剧播出以后,社会上的反响非常好,而由于当时上海人民广播电台音乐组正好刚开始尝试立体声录音,于是,他们就想为这部广播剧重新录制一个立体声版。就在那个既平常又很不平常的星期六上午,当曹雷走进上影厂漕溪北路大门时,她一眼就看见正站在大院里与张鸿眉导演说话的邱岳峰,于是,她便赶紧上前对邱岳峰说:"老邱,《柴可夫斯基》那个广播剧要重新录,你看看什么时候有空。"在听完曹雷的话后,邱岳峰当时便回答说:"哦,可以啊。我再想想看,我现在手边有个戏,大概过些时候就可以了。"

曹雷还记得,那天恰好是月底单位里发工资的日子。

在他们之间简短的谈话结束之后,邱岳峰大约就直接去了那位年轻女同事家,而当天那位女演员的丈夫也在家里,他们三个人就在屋子里聊着天,说说笑笑,还一起吃了午饭,大家都挺高兴的。其实,邱岳峰之前就经常去那位女演员家串门,跟女演员的丈夫也很熟悉。然而,就在那天中午,邱岳峰的太太凑巧有事打电话到上译厂找自己丈夫,据说,当时在厂里那头接电话的是一位男同事,而那人却不知出于何种心理,

就向她透露了邱岳峰去那位女演员家的行踪，于是，邱太太当即勃然大怒，立刻到处打听，然后辗转找上门去了。

等到了那位女演员家楼下，邱太太其实本来还在犹豫是否要上去，但就在此时，却偏偏过来了个小孩问她找谁，她就报了那位女演员的名字。没想到，那个冒冒失失的孩子居然对着楼上张口就喊那位女演员的名字："×××，楼下有人找。"这下子，邱太太便没了退路，于是她就直接冲上楼去了……

邱岳峰是个很要面子的人，在当时那种情境下面对着如此的一个场面，他的尴尬可想而知。气急之下，在邱岳峰心里郁积了几十年的痛苦，顿时全部涌了上来，结果就……

据邱必昌回忆，那天下午，当他下班回到家时，妹妹邱必昊就告诉他说"父亲的情绪不太好，写了点儿东西，很潦草，之后就出去了，去哪儿了不知道"。一听这话，邱必昌便马上追了出去。出门后，他就一直跑到了钱家塘通往淮海中路的弄堂口候着。不一会儿，邱必昌就看到自己的父亲从远处跟跟跄跄地往家的方向走来，于是他连忙上前，问他父亲是怎么回事，但邱岳峰却并不作答，就自顾自地径直走回了家。进屋后，他便一头躺倒在那张钢丝床上，一边打着哈欠，一边说了些"没意思"等之类的话之后，然后便很快睡过去了。当时，邱必昌敏锐地感觉到父亲的哈欠打得有问题，估计可能是服了药了，于是，他就连忙借了部黄鱼车，把父亲拉到了一箭之遥的徐汇区中心医院去洗胃抢救。然而可惜的是，大概是他服的药片剂量太大，抑或是由于当时医院洗胃洗得不彻底，邱岳峰就此便再也没有醒过来，于第二天（1980 年 3 月 30 日）与世

长辞了。在他去世的那个时刻,天空电闪雷鸣,大雨滂沱,一代配音巨星就此陨落。

邱岳峰的声音,曾经在影迷张稼峰身陷囹圄最为绝望的时刻,给予了他生存的勇气和希望,但是,在邱岳峰本人最绝望的时候,却没有出现那么一只手来把他拉出死亡的幽谷,令人扼腕!

时至今日,邱必昌认为不管当时是否存在那件事,最后,还是那个骤然燃起的导火线,导致邱岳峰的精神瞬间崩溃了,而以那种方式离去,则是他自认为最好的方法。在邱岳峰去世前不久,邱必昌还曾经就外面的传言与父亲认真地聊过一次,当时,邱岳峰就一口回答说那个传闻是"瞎三话四"(上海话"胡说八道"的意思),完全予以否认。而现在想来,邱家和那位女演员两家的住房条件都并不宽裕,两个家庭还都成天有人在家,且当年如果一对男女想在宾馆或招待所同屋住宿,则是需要出示结婚证或单位介绍信的,因此,就当时的情况而言,他们两人并不具备做那种事情的客观条件。在出事前,邱岳峰还曾经说过:"×××来我们厂,有些人看不起她,觉得她没出息,我就不信,仅此而已。"其实,不仅是×××,邱必昌就知道,当年他父亲还曾经帮助过丁建华等其他青年演员。由于当时觉得那件事已经在外面弄得风风雨雨的,邱必昌还曾劝他父亲说:"我说你何必呢,不如就别管那个闲事了。"当时在父子俩谈话时,邱岳峰就躺在床上,对于儿子的劝告,他就只回应了一句话:"没那事!"

1979年,在潘我源离开上海赴香港探亲前的一天,邱岳峰曾经把她拉到上译厂永嘉路大院演员组办公室的阳台上很

高兴地告诉她,说他的问题可能很快就要解决了,同时还让潘我源"快点回来"。岂料,就在第二年,还没等潘我源回来,邱岳峰却已经悄然归天了。当消息传到潘我源处时,她悲痛万分。而在悲痛之余,潘我源心里就很明白,以自己对他的了解,虽然邱岳峰觉得自己"心比天高,命比纸薄",但神经敏感纤细的他,身上却不但带有旧时士大夫的气息,并且在其内心深处,就还有着"士可杀而不可辱"的思想。因此,潘我源知道,邱岳峰已经是彻底绝望了。

时过境迁,后来,邱必昌等四个子女也很理解他们的妈妈。作为女人是肯定会有妒忌心的,当时,就是母亲的一时冲动,使得他们爱面子的父亲经年累积的负面情绪陡然爆发,并最终酿成了无可挽回的悲剧。然而,当事情无可挽回地发生以后,邱家的子女却非常体贴地集体"封口",谁也没有再与母亲提起过那件事。邱必昌说他自己对一件事情感到非常知足——就是他们兄弟姐妹四个非常团结,关系很好,大家都能互相帮衬。同时,有很多老一代的配音演员也都夸赞邱家兄弟姐妹很争气,没有让他们的父亲丢脸。

邱岳峰的突然去世,首先就在上海电影系统内部引起了巨大的震动。记得他去世后第二天的星期一(3月31日)傍晚,我母亲下班回家一进门后,便扭头把门给关上了。当时,我父亲和我还奇怪地看着她,只见她脸色刷白,声音发抖地说:"邱岳峰死了!"那时的我小学尚未毕业,自然也不能理解"邱岳峰死了"这件事,究竟对上海的译制片事业将产生多大的影响。直到后来,特别是在进入上海戏剧学院导演系学习后,当我在观看上译厂新译制的外国电影,每每生出"如果这

个角色由邱岳峰配就对了"那种念头时,我方才领悟到:"邱岳峰死了"对这个事业的影响,原来竟是那么严重且无法弥补的。

也就是在那个星期一,本来还在满心期待着邱岳峰去重配立体声版鲁宾斯坦的曹雷,就凑巧又在上影厂大院里再次遇上了张鸿眉导演。当一见到曹雷时,张导演开口就说:"曹雷你知道吧? 老邱走了!"

听了张鸿眉这句没头没脑的话,曹雷一下子却没能反应过来:"走了,上哪儿去了?"

"走了! 死了!"

这下子,曹雷可就蒙了:"啊? 我说我跟他讲得好好的……"

由于这突然的变故,到后来,当上海人民广播电台重新录制广播剧《柴可夫斯基》立体声版的时候,那个原本属于邱岳峰的鲁宾斯坦角色,就只好改由杨成纯配音了。当讲到这儿时,曹雷便叹息道:"唉,如果说当时他一个人骑车在马路上时,有朋友见着他,跟他打打岔,这事也就过去了,也就没事了……"

邱必昌告诉我,在他父亲去世以后,首先到邱家探望的是乔榛夫妇。由于在那个年代"自杀"是件非常敏感的事,他们夫妇就只在钱家塘邱家待了一会儿,便匆匆离开了。在临出门时,乔榛还从口袋里掏出二十元钱塞给了邱必昌,说:"我送他,黄毛你不要跟其他人说我来过。"

邱岳峰去世后,除了女儿邱必昊顶替其父进厂工作以外,邱家与上海电影译制厂的缘分也并未就此结束。1985 年,邱

必昌结婚了,然而,生性低调的他当时却连领带都不会戴,结果还是由朋友帮他系上去的。同时,由于邱必昌怕招摇,在婚礼当天出门去接新娘时,他竟连西装也不敢穿在身上,就那么拎着衣服出了家门,然后在马路上叫了一辆出租车。邱必昌的婚宴就摆在位于上海外滩原名为"上海总会"的东风饭店里,一共是五桌酒席。由于邱家在上海没什么亲戚,来参加婚礼的宾客,就主要是他妻子娘家的亲友。据说,当日宴席上的菜式也是比较简单的,而邱必昌至今还保存着自己的婚宴菜单。那天,刚从青海劳改农场平反回厂的杨文元,还以"邱岳峰朋友"的身份出现在了邱必昌的婚礼上,并且,他还送上了一个装有二十元人民币的大红包,而这也是邱必昌当天所收到最大的一份礼了(由于当年参加婚礼送礼的一般标准也就是五元、十元,在当时二十元已经算是了不得的大礼了)。由于早年邱岳峰跟杨文元的关系一直很好,在杨文元被捕入狱后,邱岳峰就直说"可惜了",还说到底是因为什么事情他也搞不清楚,应该是没什么事情……由于长辈间如此的渊源,邱必昌与杨文元就一直保持着交往。后来,杨文元还曾经建议他如果有闲钱的话可以换点美金,而最后在杨文元去世的时候,邱必昌还曾经帮他太太一起料理了杨的后事。

回忆至此,邱必昌就不禁感叹说,上译厂的很多老人,特别是毕克、尚华、于鼎、杨文元等男性配音演员,都是命运多舛、晚景凄凉。他们在退休后大多靠着微薄的退休金过活,入不敷出。所以,他们在现实中的生活状况,与这些老艺术家在银幕上曾经的风光以及几十年以来他们所取得的巨大成就相比,则完全是大相径庭,令人不胜唏嘘。邱必昌告诉我说,他

周围很多朋友在看到他目前的生活状况时都说了同样一句话:"你比你爸过得好!"

虽然,在那时自杀已不再被定性为"自绝于人民"了,但体制内还是有明文规定:"自杀不能开追悼会。"在那种情况下,邱家子女和邱岳峰的生前友好就自发筹办了追悼会。当时在邱必昌心里,其所谓的"组织观念"还是比较强的,因此,他还是尽量想往单位上靠。当他把自己举办追悼会的想法跟上译厂领导说了以后,厂里也就同意了,只是申明"追悼会不能以单位的名义举办"。不过,话虽那么说,厂里还是组织了一个治丧委员会,就由演员组出面牵头,而当天出席追悼会的,则大多是邱岳峰的老同事和老朋友。在追思仪式上,时任上海电影译制厂演员组组长李梓和厂工会主席富润生代表厂里分别发了言,上影老演员韩非则作为邱岳峰的生前友好代表致了悼词。虽然厂里规定"只有当天没有生产任务的同事才可以去参加追悼会",但还是有不少同事自发前往现场追悼。出乎大家意料的是,当天到龙华殡仪馆为邱岳峰送别的人竟然超过了一千,其中大部分是自发前来悼念的普通市民和译制片影迷。那天,邱必昌本来准备了三百朵纸质小白花,谁知很快就被前来吊唁的人们取完了,于是他便马上又再补充了三百朵,却一下子又发光了,接着又三百朵,还是在顷刻间被全部发完了……到最后,当邱必昌又一次来到龙华殡仪馆里的祭品店,想再次买花的时候,他却惊讶地发现,那个店里的小白花,竟然已被他们全部买空了,然而,当时前来吊唁的人群,却还在络绎不绝地走进追悼会现场……

由于当时陈叙一正在北京出差,他未能亲临追悼会现场

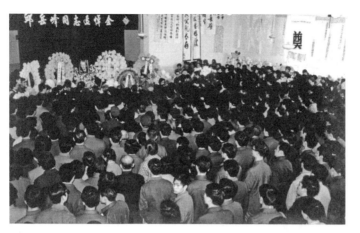

大批影迷云集邱岳峰追悼会现场为他送行

向自己的爱将告别。陈叙一跟邱岳峰的关系一向很好,但在邱自杀这件事上,他却始终三缄其口,从不与人提及。当邱岳峰出事以后,社会舆论一片哗然,有关他的事情已经传得沸沸扬扬,各种版本都有。几天后,当陈叙一出差结束从北京飞回上海时,女儿小鱼就搭厂里的车去虹桥机场接机。在回家的路上,当小鱼问父亲"邱叔叔是否是自杀"时,她所得到的,就只是陈叙一一个生硬的回答:"不知道,小孩子不要管!"后来,小鱼只知道,她父亲在事后曾跟她母亲说过一句话:"如果我在,邱岳峰就不会死。"

　　邱岳峰早年曾经说过一句话:"没有陈叙一,就没有邱岳峰。"邱岳峰去世后,最初是被葬在苏州。1990 年代初,陈叙一去世后被安葬在了上海奉贤海湾寝园,而他的那块墓地位置选得比较清静,后面还有一大片空地。由于当时邱岳峰的墓还在苏州,子女祭扫很不方便。后来,邱岳峰的太太去世了,也需要择地安葬,而那时在陈叙一墓的后面,就恰好还有

一块空着的地皮。邱必昌想到，他父亲和陈叙一在世时彼此的关系不错，既然现在他们都去世了，索性就搬到一块儿算了。于是，他们四个孩子一商量，就咬咬牙，决定把那块在当时对他们来说很昂贵的墓地给买了下来，然后，他们就将父亲的墓从苏州迁回上海，葬在了陈叙一墓地的后面。后来到了2012年，陈叙一的老友白穆也逝世了，而他的墓，恰巧就被安在了邱岳峰墓的旁边。

就这样，他们三个老朋友便永远在一起了。

2009年5月7日，邱岳峰的家人、朋友、同事以及数百名粉丝一同来到了杭州湾畔的上海奉贤海湾寝园，参加邱岳峰墓地的迁墓仪式。当天，上海著名电视主持人林栋甫主持了仪式，而作为邱岳峰老同事的童自荣等人，还在仪式上发表了情真意切的讲话。作为儿子，邱必昌心底最大的遗憾，就是他父亲没有活到他现在这个年纪。邱岳峰一生不曾拥有过彩电，也没用过冰箱，但当儿子的却知道自己父亲喜欢什么。邱必昌觉得，他父亲一定会喜欢他现在的生活方式，但只可惜在有生之年没能过上这样的日子。所以，当大家站在邱岳峰的墓前，共同缅怀他的艺术成就时，作为儿子的邱必昌，当时在心里想对自己父亲说的话，却就只有这一句："原来你住了一辈子的十七平方米，你死了，现在我给你弄了套别墅，还带花园。"

以前邱岳峰在世时曾对邱必昌说过，他自己的人生目标，其实就只有两个：一是给后代留下点东西；二是把自己的生活安排得好些。后来邱必昌笑言，他父亲的这个愿望，却是在历经了两代人后，才最终达成的——父亲邱岳峰给后代留下

了作品,而他的儿女在经过努力后才安排好了自己的生活。

邱岳峰的去世,对于1980年代初上译厂那个近乎完美的配音班子所造成的损失,是显而易见且无可弥补的。当苏秀导演《虎口脱险》时,她就痛感那个班子里少了一个重要人物邱岳峰。当时她就跟邱必昌说过:"你家老头子死了以后,这一盘棋,就少了一个子。"

诚然,有人的地方就有江湖。文艺界如此,电影圈如此,上译厂也是如此。几十年下来,特别经过了"文革"的冲击,上译厂里人与人之间所产生的恩恩怨怨自然也很不少,然而,难能可贵的是,老一辈配音艺术家在进入创作状态后,或者说至少大家在录音棚这个空间里一起工作的时候,他们都能把个人恩怨放在脑后,而且就算在平时,大家在大面上也还都过得去,而这,也是这个团队能够在上译厂组建后头四十年里一直保持良好创作状态的一个重要原因。

当回顾这批老配音演员的成长历史时我就发现,其实早年在他们中,几乎就没有人出过国。在1980年代中期之前,除了陈叙一,整个上译厂,大约也就只有李梓曾经作为中国电影代表团成员访问过朝鲜,所以,他们对于外国有限的一点儿间接经验,大约也就是从那些1949年前放映的好莱坞电影中获得的,然而,他们所塑造的银幕上外国人的声音形象,却绝没有因直接经验的缺乏而令观众感到突兀,这些老艺术家不仅让观众感受到他们在语言上的顺畅,并且他们在影片中所配的英国人、法国人、美国人、日本人、印度人、朝鲜人,就都能在语言的起承转合间与银幕上的人物形象弥合得天衣无缝。邱必昌认为,他的父亲非常聪明,而早年走南闯北的经历,也

赋予了邱岳峰很强的适应性和随机应变的能力,使他能够迅速抓准银幕上人物角色的气质特征。同时,邱必昌也认为,上海电影译制厂当年的成功,却绝不只是某些人的功劳,而他的父亲,也只不过是在那个行当里做得比较好的一个人而已。因此,那个年代不是某几个人的辉煌年代,而是他们一批人所共同铸造的辉煌年代。

　　岁月总是在人的不经意间悄悄流去的。1980年代初，曾在上译厂先后担任过十余年副厂长、党支部书记、党支部副书记的许金邦离休了。或许是由于家境原因而不得不为五斗米折腰，他的所谓"退休"，竟然是退到一对昔日部下夫妇在上译厂永嘉路大门边破墙而开的小卖部里当上了"店小二"。在之后的好多年里，许老书记就整天穿件白大褂，站在三尺柜台后面"发挥着余热"。由于那时我家就住在厂旁边的居民楼里，当年我们几乎天天都会光顾那个小卖部，而我们从里面买的东西，则多数是1980年代由上海汽水厂出品并曾在上海滩风靡一时的大瓶装幸福可乐牌汽水、我父母常喝的光明牌或上海牌啤酒，以及夏天的冷饮。当时，每当许老书记卖东西给我时，他却总还是带着那"警惕的笑容"先紧盯着我看上一阵，同时，他脸上刀刻斧凿般的无数条皱纹，就会在其眉眼附近挤作

一团，接下来，在若有所思地盯着我看上几秒钟后，他就好像一个在审讯中绞尽脑汁却一无所获的老警察一样，颓然地低下头，然后眯起他那对昏花老眼，嘴里哼哼唧唧，一五一十地仔细数着我递过去的钱，却还每每数错。于是，这么一来，他就经常会招来"老板娘"毫不留情的当面训斥。然而，对于那套"先观察后收钱再数错钱"的动作，他却几乎在每次卖东西给我前还都要重复一遍，并且乐此不疲，成了一套"标准化操作程序"。由于他年事渐高，并且想必以前也不曾干过店员的营生，那时的许老书记反应已经显得愈来愈迟钝，动作也越来越迟缓，因而也就招致"老板娘"越来越大声而频繁的斥责，也不由得令人"一声叹息"。

陈叙一在家中

据小鱼说，她小时候对父亲的印象就是"阿拉爷哪能嘎忙咯啦"（上海话"我父亲怎么这么忙呀"）。每天早晨，在卢湾区陕西南路上的高级住宅小区"陕南村"内的陈宅里，陈叙一永远是第二个起床的（第一个是陈家的保姆虞莲珍），而在那个

时间,陈家的其他人还都在梦乡中酣眠。陈叙一是从来不用闹钟的,哪怕晚上工作到再晚,他早晨也会准时醒来。起床后,陈叙一就总会将动静闹得很大,刷个牙还非常大声地清嗓子,好像唯恐别人不知道一样。有一次,陈家的邻居对陈小鱼说:"小鱼,你爸爸起来我们都晓得的,他刷起牙来惊天动地。"陈家的早餐风格是"中西合璧"式的,在漱洗完毕之后,陈叙一就会自己动手切面包,然后用家里的老式烤面包机烤上几片。陈叙一的早餐通常是涂了黄油的烤面包片和一个白煮蛋,外加一杯茶,而他吃的鸡蛋,还必须要煮到不嫩不老,恰到好处。等鸡蛋煮好后,他就会用一把小勺轻轻地敲开蛋壳,接着往鸡蛋里加上一点点盐,再用一把小勺子挖着吃。此外,他偶尔也会用铁丝做的夹子在煤气炉上烤馒头片吃。而莫愁的早餐,是与陈叙一的一模一样的。到了后来,陈叙一还会在每天早晨喝杯咖啡。虽然他们家偶尔也会喝杯豆浆,但在陈家的早餐桌上,却从未出现过当时一般上海市民早餐时必备的泡饭酱菜和大饼油条,而这样的饮食风格,与我们家的早餐样式倒是有点儿相近,只是陈家的那套,听上去更加精致一些而已。在小鱼儿时的印象里,她父亲就一天到晚总是在翻本子,那时,当陈叙一每天下班回家进门,他通常会先洗把脸,然后点上根烟,而在点烟的同时,他顺手就把剧本给翻开了。

多年以来,上译厂的老人们背后都称陈叙一为"陈老头子",而大家口中这个稍带江湖气的"老头子"称号,其实并不含有任何的贬义。陈叙一是上译厂众人的"老大",几十年以来,大家都已经习惯了在工作场合看到这位整天跷着二郎腿且不苟言笑的陈叙一,而他的存在,就会令大家感到既紧张又

安心。作为上海电影译制厂的创始人，在从该厂创建之初至1990年代初那长达四十余年的漫长岁月里，陈叙一是厂里全体创作人员的精神领袖及专业上的依靠对象。作为掌门人，虽然他有严格甚至严厉的一面，但与此同时，他也有着极具人情味和爱惜人才的另一面。在"文革"结束之后，为了把当时已刑满释放并在青海农场就业的杨文元弄回上海，陈叙一就事先在厂里做了很多舆论铺垫。1979年在一次全厂大会上他就说："提起杨文元，并不是我特别喜欢右派，而是我们这里缺一个铜锤花脸。"之后到了1980年，他果然不露声色地把杨文元给弄回了厂，并重新起用了他。经过陈叙一如此这般的一番运作，杨文元本已几乎消耗殆尽的艺术生命就此起死回生，而不至于被近二十年悲惨的劳改生涯所完全毁灭。由于身陷囹圄近二十年，等回沪后找好对象准备结婚时，杨文元都已经是年过半百的人了。杨文元在上海没有亲人，当时就由厂里出面，为杨文元操办了婚事。在举行婚礼的当天，以往从不曾参加过厂里任何人婚宴的陈叙一，却不仅破例出席了杨文元的婚礼，派了厂里的小汽车去接新娘子，并且他还担任了证婚人。此外，陈叙一还在靠近永嘉路、太原路路口的一处房子里批了个八点八平方米的小房间给杨文元做新房。就这样，陈叙一不但挽救了杨文元的事业，而且还帮助他重建了个人生活。

据小鱼说，她父亲一生中唯一的一次"假公济私"，就是在1961年赴北京送审联邦德国电影《神童》时，顺便把当时还在读小学四年级的她给带了去。而值得一提的是，那次旅行，也是陈叙一一生中唯一的一次带小鱼出远门。当年，在他们抵

京之后，由于陈叙一白天要忙工作，小鱼就由她父亲的老友、中央乐团著名指挥家李德伦的三个孩子小鹿、小燕、小虎陪着，去颐和园和故宫等处游玩，而那时李德伦的孩子们还笑称小鱼是"上海小姐"。那次在北京逗留期间，小鱼曾在李家留宿过一晚，而在其余的日子里，她就会在晚间回到父亲下榻的宾馆里。李德伦是回族人，而他的母亲又在家中严守穆斯林教规，当李德伦请他们父女在自己家晚餐，而陈叙一又突然想要吃叉烧肉时，他就不敢当着李家老太太的面直说，便只好用英语跟李德伦嘀嘀咕咕。后来，当他们结束那趟京城之旅回到上海后，由于"私自带女儿出差"，陈叙一还不得不在厂里做了检查。若干年后，在小鱼从吉林回沪后住在娘家的那段时间，陈叙一还曾对她说过："小鱼，等爸爸空下来，一定带你出去玩。"

陈叙一与爱女陈小鱼唯一的一次北京之行，因"私自带女儿出差"还在厂里做了检查

可惜说归说，在此之后，陈叙一却从未真正空下来过，而他当初给女儿许下的那个"信誓旦旦"的诺言，自然也就未能兑现，最终成了一张令小鱼终生遗憾的"空头支票"。

陈叙一在翻译剧本时有个习惯，就是把影片原声磁带来来回回地反复听。以前陈家有一台卡式录音机，那是陈叙一在"文革"结束后最早购置的一件"奢侈品"。在刚把录音机买回家时，陈叙一还曾一本正经地对女儿说过："小鱼，我给你买了个卡式机，你要学英语啊！"可说归说，后来，他居然连一天都没给女儿用过那台录音机，而陈叙一的外孙女贝倩妮至今还记得，为了保护那台宝贝卡式机，她外公还特地弄了个橘红色的布套子套在录音机上面。由于使用过度频繁，从这台卡式机开始，他们家用过的所有录音机上面最先失灵的零件，就永远是"快进"和"快倒"那两个键。由于陈叙一总是在听原片录音时就已在心里开始计算口型和字数了，小鱼说她父亲的标准动作，就一直是"嘴里叼着烟，脑子在想，手里在数"。

陈家的写字台非常大，桌面的前端是一个竖起来的弧形盖子，上面堆的是很厚的字典和五百格一页的大稿纸，而贝倩妮小时候画画和做作业时所用的草稿纸，就都是那种稿纸。在儿时，她对自己外公最深刻的印象，就是他每天回家后便一直守着那台卡式机，不断地快进、快倒、快进、快倒，最后直到那两个键统统坏掉。此外，陈叙一还习惯通过看书来给自己"充电"。曾在上译厂参与过译制片工作的华东师范大学著名翻译家万培德出国之后，当陈叙一搞本子的时候，就还会经常托他买原版的外国小说来看。

在不知不觉间，时间的长河便流淌到了1980年代初的

某一天,而就在这一天,时任上海市电影局局长张骏祥导演找了陈叙一谈话,并代表组织宣布让他"退居二线"。不过,张骏祥同时还说,局里要聘请他担任顾问。陈叙一态度坚决地回答张骏祥,说自己"不顾不问"。过后不久,陈叙一的老朋友白穆就告诉他,说上影演员剧团弄了个录音棚,要准备搞译制片,还想请他去帮忙,于是,陈叙一便开始帮上影演员剧团翻译剧本了。再后来,当苏秀和曹雷开始在上海电视台译制外国电视剧时,她们俩也经常会请陈叙一帮着她们搞本子。

陈叙一与上海市电影局老局长、电影导演张骏祥在谈话

现在想来,在陈叙一的潜意识中,可能就一直期盼着第三代能够继承自己的衣钵,因此,在其晚年时,陈叙一对外孙女贝倩妮在艺术方面的发展很是上心。1987年夏天,当我在上影《古币风波》摄制组实习时,导演傅敬恭让我就片中一个小女孩角色去寻找合适的候选人,而我则想到了倩倩(贝倩妮),想安排她到上影去试戏,而就是为了这件事情,我便又一次造

访了陕南村陈家。那天,当陈老爷子知道了我的来意后,他便高兴得眉开眼笑,显得对我格外地客气,与那位在我儿时印象中形象颇为威严的上译厂掌门人,完全判若两人。另外,当曹雷在厂外与陈叙一合作了一段时间后,善于观察的她就得出个结论——如果想让陈叙一把本子翻得又快又好的话,那就得叫倩倩去配音。后来,当苏秀和曹雷在为美国电视连续剧《快乐家庭》担任译制导演时便把倩倩找去,为剧中一个重要的孩子角色配音。由于自己的心肝宝贝被电视台"绑架"了,并且该剧又是倩倩配的第一部主角戏,陈叙一就极为热心。本来电视台只是请陈叙一做剧本翻译的总校对,让他给干具体工作的两位年轻翻译把把关,然而,有时候他兴致上来了,就会自己亲自动手翻上一集。总之,在搞这部电视连续剧的剧本时,老头子那叫一个"精耕细作",起劲得一塌糊涂。

陈叙一的"爱才"是在厂里出了名的,而且,如果一个人要被称为"领军人物"的话,那么,他的心胸就必须足够宽广。小鱼告诉我,在"文革"中,他们家曾被厂里的红卫兵抄走了大批图书。由于之前她父母都喜欢在书本里写上自己的名字,后来就有上译厂的老人告诉她,有人曾经在厂里某人家中见过那些写了陈叙一夫妇名字的书。然而,当他在"文革"中复出开始准备搞内参片而厂里又正当用人之际时,陈叙一就能做到摈弃前嫌,并不计较之前的恩怨。并且,当"文革"结束后厂里开始"清理队伍"时,陈叙一也并未对在运动中曾经批斗过他的人进行过"反攻倒算",落井下石。就这样,那些过往的恩恩怨怨,也就这么"一风吹"了。不过,小鱼同时还提到,在"文革"结束后,居然还有人曾经想"反攻倒算"她爸,说是有两位

老演员告诉她母亲莫愁，在演员组里，有人说了句令她们连"鸡皮疙瘩都起来了"的话，讲"他真恨自己在'文革'时没一棒子把陈叙一打死"。然而，即使在听说了那种话后，陈叙一也并未真正太在意，对他而言，只要工作有乐趣就行了。因此，小鱼就一直说她爸很幸福——因为他太爱他的专业了，而他的快乐，就是跟他的职业紧密结合在一起的。

陈叙一平时一贯把生活和工作分得非常清楚，因此，他的生活圈子和工作圈子交集并不大。当陈叙一离休之后，以前很少去陈家的我母亲，就曾与我一起去陕南村陈宅看望过他。在我的记忆里，我们好像从没拎过什么礼物上门，并且，在那个年代里，他们那代人的日常交往中，似乎也没那种规矩。一般情况下，当我们进门落座后，我母亲就会跟陈叙一夫妇聊聊天，喝杯水，最多也就待一小时左右，便起身告辞了。其实，几十年下来，在厂里的同事中，能够介入陈叙一个人生活中的人并不多，并且除了与极个别人以外，他与部下好像也少有私交。在"文革"结束后，曾经有一次，小鱼在听她爸跟老朋友闲扯时曾说了一句听起来有点令人心酸的话："'文化大革命'中斗我最厉害的人里，没有厂里的工人。"由于当时需要他出来搞内参片，造反派其实也并没能把陈叙一折腾得太久。然而，在那个时期里，他的老父亲陈志西，却由于儿子的缘故而大大地受了一番牵连，甚至连陈老太爷的家，也被上译厂的红卫兵一并抄了。当时，在上译厂去抄陈志西家的人里面，就有一个之前与陈叙一关系较好的朋友，那人甚至还"威风凛凛"地对陈老太爷说了句："老头子，你儿子就是我管着的！"多年以后，陈叙一在提及此事时，还曾告诉女儿说："后来，他跟我在一个

牛棚里。"

当年,在"文革"结束以后,每逢过年时,陈叙一都会在一个固定的日子,去厂里某工人家吃饭喝酒,而且人家明明说请他当天去吃午饭,可陈叙一却总归要到晚上七八点钟才回到家,其时,他就不但连晚饭都吃好了,并且每次还都喝得醉醺醺的。当家人责备他说"怎么可以到人家那里吃一天"时,陈叙一就大着舌头回答道:"走不了、走不了,中午吃完已经三点钟了,一会儿就又摆上来了。"当时,陈叙一还告诉家人,说那位工人家的住房面积很小,家里只有一间房间,外加一个阁楼。

陈叙一虽然好酒,但他喝酒时有一个优点,就是哪怕在外面喝到摇摇晃晃,当回到家后,他所做的第一件事,就是自己去吐,然后漱一漱口,就没事了。不过,每当在自己家里喝酒的时候,他就很少会喝过量的。陈叙一身体好的时候很能喝,有时甚至会喝得酩酊大醉,但令人感到奇怪的是,虽然当年厂里好酒的人里面配音演员也不止一个,但我却从来没听说过,陈叙一曾经去过哪位配音演员家吃饭。当时,在演员组里,跟陈叙一私交最好的就是邱岳峰,由于他们两家住得比较近,邱岳峰有时会步行去陕南村陈家聊聊天,而陈叙一则也偶尔会上邱岳峰家坐上一会儿。当年陈小鱼结婚时,做父亲的想把家里的旧席梦思床翻修一下,给女儿结婚用。于是,邱岳峰便自告奋勇地向陈叙一推荐了自己的二儿子邱必明来干这个活儿,而邱二公子果然不辱使命——他不仅把那张床翻新了,并且就连床上用的沙发床垫都给帮着弄来了。

除了与邱岳峰,陈叙一还曾经一度与杨成纯走得比较近。

杨成纯是陈叙一太太莫愁在上海电影专科学校任教时的学生。根据莫愁的说法，杨成纯当年刚进上译厂工作时"还是一副小公鸡嗓子"。当时，他配音也不成熟，一开始还只是当个话筒员。然而，杨成纯聪明好学，不久便开始大踏步地进步，继而成为演员组里的业务尖子，因此，陈叙一就非常欣赏杨成纯，一直在悉心地培养他。当中美两国建交后，曾经在有段时间内，美国驻上海总领事馆经常会邀请陈叙一去总领馆看美国电影，而他就会带上杨成纯一起去。在退居二线之后，陈叙一就向上海市电影局推荐了杨成纯来接替因患病而辞去厂领导职务的乔榛担任上译厂厂长职务。后来，杨成纯赴美探亲，却一去不返。当时，这件事令上海市电影局和上译厂的主要领导非常难堪，也尤其令陈叙一伤心，对他的心理打击很大。杨成纯的太太也曾任教于上海电影专科学校，与莫愁是同事。在他们夫妇俩赴美后的一个春节里，杨成纯的太太还曾经从美国打过一个国际长途电话到陈家，而那次就恰好是小鱼接的电话。由于杨成纯的太太与小鱼很熟，当时她就直接跟小鱼说："小鱼啊，给你爸拜个年，请你爸听电话。"陈叙一听见后便问女儿："谁啊？"小鱼回答说："是小罗。"陈叙一一听就说："不听，让她叫杨成纯听。"结果对方没答应，于是陈叙一便果断地对女儿说："挂了！"

　　陈叙一嗜烟好酒，后来他所生的病，大约与他长期烟瘾、酒瘾大不无关系。不过平心而论，陈叙一平时喝酒还是很有节制的。他年轻时喜欢喝白酒，不过每顿也就一小杯。后来到了晚年时，他开始改喝白兰地。陈叙一平时喝酒基本上不会过量，就只是在逢年过节时，他才会开怀畅饮几次。我母亲

曾告诉我，当年在她刚进厂时，每逢夏天，就有一个厂工会在厂里食堂的大冰箱里为陈叙一冰上一大碗啤酒，等到他什么时候想喝了，那位工人就用一个蓝边大碗把冰镇啤酒给他端来，而陈叙一就这么端着碗直接大口大口地喝。当时，我母亲还觉得这厂长怎么像个酒鬼。此外，据小鱼说，她和哥哥小时候最喜欢帮他们老爸做的事情，就是两兄妹在夏天端个大碗，去为他打散装的生黑啤。后来在"文革"中，奉贤文化干校规定大家谁都不许喝酒，可就是对陈叙一网开一面。并且，上面还对外解释说，让陈叙一喝酒的原因，是"由于他有高血压，所以每天临睡前一定要喝一杯黄酒，否则就会睡不着觉。而如果失眠的话，他的血压就会更高了"。于是，基于这个理由，工宣队便特许陈叙一可以在每晚临睡前喝一点酒，以"稳定他的血压"。不过，直到现在，我也从来没听说过"喝酒能降血压"这一说，估计，那次工宣队是让陈叙一给忽悠了，而这也充分说明，作为"老运动员"，他的"斗争经验"是非常丰富的。所以，这只能说"不是工宣队无能，而是陈叙一太狡猾"。

如果说陈叙一酒瘾尚可的话，那么他的烟瘾却就是极大的了。当年，陈叙一平均每天吸烟超过两包，并且一到搞本子的时候就抽得更凶，几乎是一支连一支，以至于小鱼每天都要为她父亲倒好几次烟灰缸。可以想象，陈叙一在家搞本子时的景象，就应该像是王朔小说里所描写的"一屋子干部开了一夜会"的那种场景。由于那个年头什么都得凭票配给，当年陈叙一所能抽到最好的烟，也只不过是上海卷烟厂生产的牡丹牌香烟。据小鱼回忆，在"文革"前，她父亲以抽牡丹牌和大前门牌居多，有时，他偶尔也会抽比较便宜的飞马牌。由于烟瘾

大，陈叙一的身上一天到晚全是烟味，但由于他的太太莫愁也抽烟，当小鱼小的时候，她居然还曾经觉得烟草的味道很好闻呢。到了晚年，由于女儿管得严，陈叙一如果在家犯了烟瘾，就还不得不跑到室外去抽。他还曾对老朋友白穆发牢骚说："我现在抽'外烟'了——一根香烟还得躲到外面老远去抽，抽完了才能回家。"当他生病以后，医生就不许他再抽烟了，他就只得勉勉强强凑合着改吃零食了。陈叙一的抽烟风格很有意思，比较西化。平时，当他跟他那些老朋友一起抽烟时，他们从来就都是各抽各的烟，互相之间不大敬来敬去的。而他在家喝酒时则更有意思。每到吃晚饭时，陈叙一就把自己的那瓶酒拿出来放在桌上，另外，他的儿子陈友勤和女婿贝国强（陈小鱼的先生）也每人各自拿一瓶酒。在全家人一起晚餐的时候，陈友勤和贝国强之间有时还会互相倒酒，而陈叙一呢，却只管抱着他自己的酒瓶子自斟自饮，也并不理会他俩。而唯一的例外，就只会出现在每年春节全家围坐在一起吃年夜饭的时候，也只有在那天，陈叙一才会举起酒瓶让让大家："来来，喝一点吧。"

由于时代的原因，陈叙一早年的穿衣风格比较随大流。等到了晚年的时候，他却在女儿的打理下，变得越穿越时髦了。以前，陈叙一在夏天穿的，基本上就是短袖白衬衫，在"文革"后，他的夏装就变成了翻领香港衫，再后来，女儿还为他买了色彩鲜艳的"Polo"T恤，而在穿上那款T恤后，陈叙一有时还会在外面套上一件拉链夹克衫，于是，"沪江大学小开吉米·陈"的翩翩风度，就这么自然而然地又回来了。1983年，陈叙一被评为"上海市劳动模范"，同年，他应邀赴加拿大蒙特

利尔电影节担任评委，真可谓是"春风得意马蹄疾"了。就在陈叙一赴加拿大前，小鱼还特地为父亲买了一件大红色羊毛衫，而之后，当他穿着这件颜色鲜艳的毛衣出现在蒙特利尔电影节现场时，陈叙一还得到了一位法国评委的热情称赞，直把老头夸得非常得意。

在晚年时，陈叙一的心脏很不好。在他离休后，有一天，正当陈叙一在厂里工作时，他就突然发病了，而后，他便马上被同事送进了瑞金医院。然而，当在医院打吊针时，陈叙一却又突发心力衰竭，人当时就休克了，于是，医院就很快给他开出了病危通知。当被抢救过来之后，陈叙一先是在医院的监护病房里住了几天，进行观察治疗，等情况稍稍稳定后，他便被转入了干部病房。很快，陈叙一就被查出患有喉癌。

由于他的心脏不好，医生便计划在为陈叙一做喉部手术前先给他装个心脏起搏器。后来，到了动手术的时候，医院还未来得及给他装体内起搏器，就只得临时装了个体外的。然而，就在手术过程中，陈叙一的心脏却突然停跳了。幸好，当时那个体外起搏器迅即启动，把他的心脏再次带动了起来。在手术的那天，陈小鱼就等在手术室外面，而时任瑞金医院医务处处长、后曾担任复旦大学附属华东医院院长的俞卓伟教授便一直在旁边陪伴着她。俞教授还间或进入手术室，观察手术的进展情况。曾经有一次，俞教授突然走出手术室对陈小鱼说："小鱼，幸亏装了体外起搏器，刚才心脏停了。"后来，在术后恢复期间，俞教授就建议陈叙一说："老陈，你一定要装一个心脏起搏器，最好装个进口的。"由于当时装一个进口心脏起搏器的价格高达人民币两万元，而且由于是进口的，费用

还需要自理，陈叙一就一直不愿意装进口的，说"还是装个国产的吧"。有一天，时任上海市电影局办公室主任叶志康到医院看望陈叙一时也劝他说："老陈啊，你要装一个进口的。"可陈叙一却还是坚决不同意，当叶志康表示"可以报销"时，陈叙一就很干脆地回答他说："我们厂没有钱！"然而，叶志康却还是一再坚持要他装，最后还表态说："如果你们厂没钱，就局里给钱！"

就这样，经过大家三番五次的劝说，最后，陈叙一才算是勉强同意装了，而此前他之所以坚持不同意装进口起搏器的原因，完全就是因为当时厂里没钱，所以他才表示"就是报销也不装"。

在陈叙一晚年时，他需要每天定时服用治疗高血压的药物。然而，有时到了晚上快到睡觉的时候，他却经常会记不清楚当天是否吃过药了，于是就得向小鱼核实，而两人"核实"的结果，就常常是女儿说吃过了，当爹的却坚持说好像没吃过，接下来，父女俩就得讨论个半天。

在通常情况下，陈叙一一般是静态的，但有时他也会是动态的。在居家养病的那个时期，当陈叙一在看电视里播放的译制片时候，他有时就还会偶尔不屑地说："电视里翻的什么呀！"

在陈叙一手术后不久，就正好遇到第十四届世界杯足球赛要开赛了。由于那时陈叙一的病情已趋稳定，于是，他便向医生提出要求，说想要"出院回家看球"，而医生在评估了陈叙一的病情之后，也就批准了他的请求。不久，当听说陈叙一已经出院的消息后，张瑞芳、严励、王丹凤就一起结伴去家里看

望他。在聊天的过程中,张瑞芳的先生、上影厂老编剧严励就向陈叙一提出建议,说他俩接下来可以在电话里聊球。由于刚动了声带手术,陈叙一不能清楚地说话,于是严励便想了个法子,让陈叙一在电话里听他说。如果陈同意他的观点,就拍两下话筒,如果不同意的话,就拍一下,而后来这个暗语就成了陈叙一在电话里表达自己意见的一种方式,日后,当小鱼在她父亲的房间里安装了电话分机后,他们之间所使用的,便也就是这个暗号,而当她与父亲面对面交流时,小鱼就靠看他的口型读唇语。

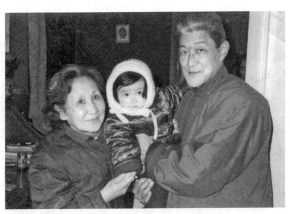

陈叙一、莫愁夫妇与外孙女贝倩妮

小时候,我对陈叙一的印象是觉得老爷子好像不太爱笑,但小鱼却说他经常笑。虽然,陈叙一在厂里和家里都曾经是说一不二的"霸主"角色,不过,他在家里的"崇高地位",却随着宝贝外孙女倩倩的降生,而被彻底地"撼动"了。倩倩告诉我,说她外公当年经常会跟她"发嗲",而倩倩小时候最经典的一句话,就是问她外公:"爷爷(她把外公叫'爷爷'),你为什么

老拍我马屁啦?"早年,当小鱼年幼的时候,陈家的老邻居都知道陈叙一有个经典的动作——就是当小鱼在陕南村弄堂里玩的时候,当父亲的就会倚在窗边,静静地望着女儿。后来,当他有了第三代后,陈叙一就又开始趴在同一个窗口上,目不转睛地望着倩倩。在倩倩很小的时候,陈叙一每天下班回家后问女儿的第一句话就总是:"小鱼,她大便过没有?"如果小鱼回答说"有过了",老爷子也就放心了,但如果她回答说"还没有",老外公就会急吼吼大呼小叫地嚷嚷着"快点快点"。倩倩小时候喉咙细,吃饭慢,并且她只要一吃青菜,就会卡在嗓子眼里,于是,陈叙一便发明了一种方法,就是当外孙女吃青菜卡着嗓子时,老外公便让她吹火柴,以分散她的注意力,避免孩子呕吐。由于陈叙一抽烟,所以他的身边永远有打火机和火柴,一旦倩倩吃菜卡住时,老外公就会马上掏出火柴划着,嘴里还叫着"吹火柴,吹火柴",而这一吹,倩倩这口气就倒过来了。就这样,倩倩每顿饭都会卡嗓子,而老外公便每顿饭都让她吹火柴。此外,由于那时倩倩吃饭慢,而当时他们家又没有微波炉,陈叙一还为此专门买了个酒精炉。一到倩倩吃饭时,他就把那个小炉子放在饭桌上点起来,如果外孙女碗里的那一点点饭菜变凉了,老外公就会将饭碗凑近酒精炉热一热后再接着喂。

有段时间,小鱼在给倩倩喂早饭时,就几乎会天天搞得孩子大哭小叫,于是,心疼不已的老外公便自告奋勇地站出来"勇挑重担",亲自负责外孙女的早饭。从此以后,每天一大早6点多钟,陈叙一便会亲自下厨,为倩倩煮个鸡蛋。为了煮好那个鸡蛋,老外公便拿出了搞本子的严谨态度来对待这件事

情，将它搞得"仪式感"十足。当时，陈叙一还摸索出了一个"陈氏白煮蛋定律"，其结论就是："煮七分半到八分钟的鸡蛋是最完美的"——因为如果煮了超过八分钟，鸡蛋就会太老了，而如果少于七分钟，则蛋黄还没有结住，就又太生了。每天早晨，当把那个鸡蛋煮上之后，陈叙一就会紧张兮兮地一直盯着表看，只要时间一到，他便会立刻冲进厨房，把煮蛋的小锅子端出来，接着，陈叙一就从锅里拿出鸡蛋，轻轻敲开顶端的蛋壳，再拿把小勺，亲自喂外孙女吃那个根据他"白煮蛋定律"煮出来的"蛋白有一点凝结但又不会太老"的鸡蛋。就在老外公喂外孙女吃早饭的时候，小鱼就在里屋漱洗打扮。在喂饭的同时，陈叙一还会放个电子表在外孙女旁边，规定她必须在 7 点之前把最后一口饭吃到嘴里。老外公一边连哄带骗地喂，一边还会"胆战心惊"地提醒外孙女："快点啊，快到 7 点啦，你妈要出来了呀！"总之就是要赶在手表上的数字跳到 7 点之前，把所有的食物都塞进外孙女的嘴里去。如果倩倩按时吃好了，祖孙俩就会齐声嚷嚷道："妈妈吃好啦！""小鱼，吃好啦！"因为如果看到时间已到 7 点，而女儿还没有吃好早饭的话，小鱼就要开始骂人了。

在"退居二线"当顾问以后，陈叙一便成为"SOHO"一族，开始在家里做剧本翻译之类的案头工作了。一直以来，陈叙一就是个生活起居很有规律的人。哪怕不上班，他也会每天准时起床，而起床之后，他总是先弄早饭给外孙女吃，然后从8 点钟开始，他就在那张大写字台上摆开摊子，开始投入工作了。基本上，陈叙一会在写字台前一直干到中午 11 点 30 分，然后就停下来吃午饭，饭后，他还会小睡一会儿，睡到下午 1

点 30 分便起身再接着干,等到了下午 3 点钟,陈叙一就马上准时收摊,起身出门去接倩倩放学,而接下来,等倩倩回到家后,之前老外公那张"神圣不可侵犯"的大写字台,便成了她的天下了。

其实,这接孩子的事情,原本是小鱼的活儿,但后来陈叙一嫌自己女儿磨蹭,没有时间概念,有时还会迟到,于是,他就把这事儿也给揽到自己身上了。当年,这位尽责尽力的老外公永远是家长里第一个到达校门口等孩子的,到了后来,倩倩就读小学的班主任们就都很熟悉陈叙一了。如果有时遇到老师拖堂,这个"蛮不讲理"的老外公便会毫不客气地冲进学校去敲教室的门,还催促老师说"你好下课了"。倩倩小学三年级时的班主任是位非常好的老师,可就是喜欢拖堂。如果遇到老师拖堂的时间长了一点儿,老外公就不但会闯进学校去敲教室的门,而且,他居然还会振振有词地跟老师宣讲一番"好老师应该在四十五分钟之内把课讲完"之类的"大道理",并且在说完之后,他便会拉起外孙女就走。好在当时倩倩的功课很好,在班里总是考第一,所以,她的老师对此也就睁一眼闭一眼,让这名有着"野蛮外公"的特殊学生到点就走。由于陈叙一身材高大,在临近下课的时候,老师总是一眼就能看到这位高个子白发老人站在教室门口盯着自己,结果便往往搞得人家很不好意思。有一次,那位老师甚至还由于拖堂拖得时间久了些,而被陈叙一狠狠地教训了一顿。那天,本来先是由小鱼去接倩倩,然而当她到校以后,由于见到当时老师还在上课,于是小鱼便走开了一会儿,可等她之后再过去的时候,却发现怎么也找不到倩倩了。这下子,老外公可真就被惹

火了。他当即骑上自行车赶到学校，进去以后就指着老师怒气冲冲地责问道："你怎么可以这样？如果孩子出了事怎么办？"结果，"野蛮外公"的"滔天气焰"就把那位老师吓得一愣一愣的。其实，倩倩当时也就是跟小朋友一起去了趟厕所，之后只过了一小会儿，妈妈小鱼便找到她了。

在生病之前，陈叙一的工资都是由他自己去厂里取的，后来，当他生病之后不能再亲自去时，每月取工资的事情，就改由女儿代劳了。小鱼至今还依稀记得，当时她父亲的工资好像是每月四百多元，由此可见，根据 1980 年代末及 1990 年代初的国内工资水平，陈叙一当时的收入还是比较高的。有一年，陈叙一与时任上海美术电影制片厂厂长特伟一同去美国出差。当他们抵达纽约后，"财大气粗"的陈叙一就去了位于第 59 街与 60 街之间莱克星顿大道上的著名高级百货公司"布鲁明黛"（Bloomingdales），给当时尚在襁褓中的外孙女"疯狂采购"了吊带背心、短裤及一堆好看的头饰。等他回国后，陈叙一还得意扬扬地告诉女儿这些东西是在哪个商店买的。以往，当陈叙一出国时，儿女们都不会跟他提任何要求——因为他们知道就是说了也是白说。后来到了 1980 年代初，小鱼在父亲再次出国前就跟他说："人家出国都买好多便宜的东西，你给孩子买点？"一听女儿是想让自己给宝贝外孙女买东西，陈叙一就毫不犹豫地"乖乖"照办了，不仅是照办，并且出手阔绰。在回到上海后，他很是嘚瑟地向家人炫耀自己购物的独到眼光，于是，家人们便一齐随声附和，大赞他买的东西"很好看"，结果便把老头子捧得颇为自得。然而接下来，当知道这些东西竟花了父亲几十美元时，做女儿的就有点心疼了，

问他为何不买些便宜货，不料，一听这话，老外公便端出一副"土豪"的架势，"义正词严"地回答她说："那种便宜东西怎么可以给孩子用！"

时至今日，当年他在国外为倩倩买的灰色天鹅绒马甲还穿在倩倩的女儿悠悠身上。由此可见，那句"一分价钱一分货"的老话，说得还真是很对——好东西的确是可以传代的。不仅如此，陈小鱼和贝国强夫妇现在不但全盘继承了老爸陈叙一当年对第三代的一片深情，并且他们还把这份情感在倩倩的爱女悠悠身上继续"发扬光大"。所以，好的家风也是可以传代的。

后来在上学之后，倩倩就感觉到，在她的同学中，除了那些富二代或父母经商的孩子以外，她家还算是挺有钱的。虽然不是大富大贵，但她却绝对是属于小时候零花钱挺多的那种小孩。小鱼记得，在1980年代，她父亲每月都会从他那四百多元的工资里存一点钱下来，而每当那点儿钱的金额累计一千元整数时，陈叙一就会把钱拿到银行去存个定期，并在存折上写上"贝倩妮"的名字。只可惜，老外公在那些年里为宝贝外孙女精心存下的钱，却还没等到她长大，就被当妈的给花在他们家的日常开销上了。当年，为了亲自给倩倩照相，陈老爷子还特地买了一架当时还属于"准奢侈品"的"傻瓜照相机"（只有一档快门速度和一档固定光圈的袖珍相机）。陈叙一在自己儿女小的时候没怎么管过他们的生活，然而，当面对着第三代时，他却是舐犊情深，活脱脱一副"二十四孝老外公"的形象。

平时，陈叙一在家里一贯表现得很威严，一副"大家长"的

气派，就连女婿和儿子见了他也是大气不敢出，没事儿都躲得远远的，而当时能在他面前"无法无天"的，也就只有女儿小鱼和外孙女倩倩这两颗"掌上明珠"了。其实，小鱼和倩倩不但是作为父亲和外公的陈叙一的宠儿，并且整个上译厂的老同事们都爱屋及乌，特别宠爱这母女俩。在陈叙一去世后，小鱼终于以四十二岁的"高龄"进入上译厂工作。当时，在她进厂后的工作分配问题上，厂里也遂了这个在家被陈叙一宠着惯着任性了几十年的宝贝女儿的意愿，就没有让小鱼按厂里最初的计划让她"坐办公室"，去干需要处理复杂人际关系的人事工作，而是按照她自己的愿望，安排她去搞技术工作，当了一名剪辑师。其实，这件事也从侧面反映了陈叙一的老同事们对其后代的另类关爱。

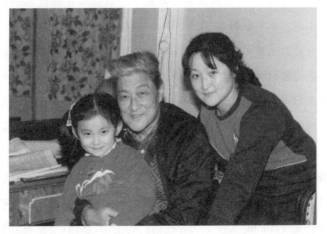

陈叙一和女儿陈小鱼、外孙女贝倩妮

陈叙一和莫愁相濡以沫几十年，却也磕磕绊绊了一辈子。莫愁原名张婉华，毕业于清华大学经济系。她中学时功课非

常好，本来是可以在中学毕业后被保送进教会大学的，但好强的她，却非要自己考，结果就以优异的成绩考入了清华大学。莫愁大学毕业后，由于爱好艺术，她就又一次改变了自己的人生轨迹，加入了苦干剧团，并且在那个剧团里与陈叙一相识相恋。1949年以后，莫愁曾在上海电影制片厂演员组、上海电影演员剧团及上海天马电影制片厂任演员。由于上海在1959年成立电影专科学校，她就又被调往学校担任表演台词课教师，而后来成为她丈夫麾下配音演员的孙渝烽、杨成纯、伍经纬、严崇德等人，当时就都是她的学生。由于陈叙一原籍宁波镇海，他的普通话并不标准，每当吃不准台词读音的时候，他就会向普通话非常标准的太太请教。用小鱼的话来说，她母亲是个贤妻良母，但很有个性，而情情则借用了"爷爷犟，奶奶作"这六个字来形容她的外公外婆。在那种"烽火硝烟不时升起"的夫妻关系状态下，身为"小棉袄"的小鱼，就成了父母间的润滑剂。

时间静悄悄地来到1988年的最后一天，就在那天，莫愁老师自己有了不好的预感，说"我过不了今年"，而果不其然，她就在当天去世了。在夫人去世以后，陈叙一就继续埋首于工作之中，之后仅仅过了大约半年，他在厂里工作时突然发病，然后被同事们送进了瑞金医院，接下来，他做了声带切除手术，心脏上还装了起搏器。从此以后，陈叙一的身体每况愈下，并在三年后与世长辞。

现在回想起来，如果将陈叙一与他作品里的人物来做个比较，我个人觉得，与他气质最为相近的，则就是英国电影《红菱艳》里的芭蕾舞团老板莱蒙托夫了。莱蒙托夫是一位有经

营头脑、有艺术品位、有执行力,并且执着到近乎刻板而不近人情的事业家。只要莱蒙托夫坐在掌门人的位置上,一个乍一看并不起眼的新秀或一个尚不明显的错误,都逃不过他的鹰眼,而如此长年累月的正确判断,则一定是由才识、修养、视野、经验,再加上严谨的专业态度综合历练而成的。所以,我们可以毫不夸张地讲,如果当年没有陈叙一这位"音乐总监",上海电影译制厂是不可能成为一支"顶级乐团"的,也更不可能会有那段持续长达四十年并令观众回味至今的上海电影译制片的辉煌年代。

老兵不死

俗话说"时间是把杀猪刀"。经过四十年的起步、发展、蓬勃以及辉煌,随着时间跨入 1980 年代后期,上海电影译制厂的第一代演职员,便不可避免地走向了衰老。也就是从那时开始,上译厂这棵曾经郁郁葱葱的大树上的枝叶,便开始渐渐地凋零、脱落了。

当年,上译厂的烟民并不少,而到了后来,演员组里包括卫禹平、富润生、毕克、陈叙一、周翰在内几个"老烟枪"的喉部或肺部都先后出了问题,并且都动了手术,他们或被全部或部分切除了声带,或在最后抢救时被切开了气管。1988 年,当卫禹平病重的时候,上译厂演员组就安排了一些男女同事分别在夜间和白天负责陪护他。有一天晚上,孙渝烽在医院值夜班陪夜,到了第二天早晨,当天接白天班的同事还没到,而正当护士刚把吸痰器拿去冲洗时,不料,气管已被切开的卫禹

平却突然剧烈地咳嗽起来，结果就喷了一屋子的痰。痛苦至极的卫禹平歪歪扭扭地写下了三个字：别吸烟。而那三个字，便成了他最后的临终遗言。

在卫禹平离世后第二年的1989年年中，一向身体精干、工作起来从不知疲倦的陈叙一也突然病倒并住进了瑞金医院。一开始，医院原本还以为是心脏问题，但等到反复检查了几次之后，陈叙一就被确诊为患了喉癌。由于情况严重，不久医院就发出了病危通知，接下来，他便被送入了重症监护室。

在陈叙一患病手术期间，前来探病的各路人马络绎不绝。当时医院和家人都对他隐瞒了真实病情，前来看望他的人都得打足十分精神，王顾左右而言他，唯恐被陈叙一看出什么蛛丝马迹来。那时来探望他的人中，最老实的，就数尚华和于鼎老哥俩了。当他们进入病房后，才刚一看到陈叙一，尚华就哭了，而于鼎则还能勉强说上几句话。而当面对着他俩时，陈叙一还尚能控制住自己的情绪，等曹雷她们一拨人前来看望他，陈叙一却突然将手捂住脸，掩面大哭。此时，女儿小鱼就递给父亲一块写字板，而陈叙一便一边流着眼泪，一边在上面写下四个字："从此无言！"一时间，在场的众人全都默然无语了。最后，还是当年上译厂的业余小配音演员、SMG译制片导演兼配音演员金琳打破沉默，开口说了句："老头，你最精彩的话不是说的，是写的！"现在想来，这一幕当时发生在陈叙一病房里的场面，与电影《甲午风云》里李鸿章的扮演者、辽宁人艺老演员王秋颖早年病重时的场景极为相似。

1984年，王秋颖身患肝癌，已进入病危状态，而在影片《甲午风云》中扮演邓世昌的著名演员李默然当时却正在外地

拍戏。当接到老同事病危的消息后，李默然便急忙飞回了沈阳，希望能在王秋颖临终前与老搭档见上最后一面。然而，当李默然匆匆赶到医院时，医务人员却不准他进入王秋颖的病房，于是双方就在病房门外起了争执。情急之中，李默然的嗓门便不由自主地提高了起来，而就在这时，忽然病房里传来了王秋颖的一声喝问："谁在二堂喧哗？"李默然闻声，便一把推开医务人员，然后大步闯进病房，站在王秋颖的病床前，将衣袖左右拂扫，趋步向前，单腿打千，低头道："回大人，是标下邓世昌，拜见中堂大人！"一闻此言，当时已届弥留之际的王秋颖顿时泪流满面，他紧紧地握住李默然的手，两人相对无言。少顷，王秋颖合上双眼，溘然长逝。如此看来，梨园袍泽情谊，大抵如此。

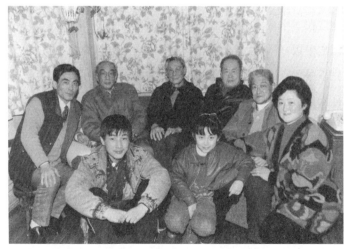

陈叙一手术后在家中与家人和友人合影
后排左起：陈叙一女婿贝国强、艾明之、刘琼、白穆、陈叙一
前排左起：陈叙一孙子陈旭旻、贝倩妮、陈小鱼

在陈叙一住院期间，当有老同事在前往探病时安慰他说"安心养好身体，不要担心译制厂的工作，你的事业，我们会认真去完成"时，陈叙一就在那块写字板上写下这么句话："不是我的事业，是我爱的事业。"在写好这句话后，接下来，他还用笔在"爱"字上用力地戳了几下。其实，老厂长对于电影译制片的这份深情，老同事们自然是了然于心的，当陈叙一的病情有所缓解并出院回家后，那些对其脾性了如指掌的老伙计们便纷纷上门，前来找他合作——因为他们深知，适度的工作，便可以令他的精神暂时得到放松，而陈叙一此人，只要是有剧本翻，他整个人就会显得神清气爽，好像没事了一样。反之，如果一旦脱离了工作，他的精神状态立马就不对了。因此，在出院后的那段时间里，陈叙一就一直在家里工作，而他的日常生活，也基本上保持着老规矩：每天一大早起床，早晨8点钟起就在写字台上摆开摊子开始工作，干到中午11点30分收摊吃午饭，午饭后打个盹，到下午1点30分继续开工，一直干到下午3点钟便"果断"收摊，然后匆匆出门，去学校接宝贝外孙女倩倩放学。

童自荣眼中的陈叙一，是个并非能与谁都相处得很融洽的人。对于有些老朋友，老头子可能会"烟酒传情"，彼此谈得热火朝天，但对陈叙一，童自荣却始终抱着"敬而远之"的态度——因为他以为，"崇拜"是一回事，而"亲近"则又是另一回事。性格内向的童自荣本来就有点儿怕陈叙一，而陈叙一也从不会对他们这些1970年代后进厂的年轻一辈表现得过于亲近。不过，童自荣觉得那倒也没啥，他认为，作为领导，陈叙一只要能把他负责的那份工作做好就可以了，而每个人都会

有自己的个性，不必强求一律。更何况，童自荣也真心地认为，凡是天才，就很应该有些怪僻的，而他对此表示完全理解。其实，在很早以前，童自荣就知道陈叙一的家住在陕南村一带，离他家也并不远，但是，在进厂工作后到陈叙一开始生病为止，在那长达十几年的时间里，他却从来没有去陈家登门拜访过。然而，在老爷子生命的最后几年中，从不串门的童自荣终于破例到访陈宅了，而他对于自己首次造访陈家的经过则是记忆特别深刻。当时，童自荣是在陈叙一动完手术出院后去的他家，那时候，老爷子说话就已经不太利索了。而童自荣还记得，在进门的时候，他发现陈叙一那天没戴假牙，因此，当时老头脸上的表情，就显得特别仁慈和蔼，与之前童自荣对他固有的那种"可敬不可亲"的感觉，已经是完全不一样了。

这样的日子，陈叙一过了三年。

1992年初，陈叙一的病情再次恶化。他体内的癌细胞从原发病灶出发，悄悄地向其他器官转移了。当时，他不仅开始剧烈咳嗽，而且痰中带血，高烧不退，而到了那个时候，陈叙一大概也已渐渐了解到自己病情的严重性了，不过，他却还是坚持等过完了年，才肯入院治疗。

1992年的春节刚过，陈叙一就再次住进了瑞金医院，而且这一进去，他便就此再也没能够出来。入院之后，陈叙一就在病房里指着自己的病床，对前去看望他的瑞金医院李副院长说："我就会在这张床上走的。"在入院后的1个月内，他接受了一系列的检查，但横竖就是查不出问题来，而最终检查结果出来的4月24日，也恰好就是陈叙一生命的最后一天。当

时，可能是由于癌症转移而导致的身体疼痛，已经有点意识不清的陈叙一，就用眼神和声音示意小鱼不停地为他捶腿，有时则又会侧过身去，让女儿为他捶打腰背。也就是在那天半夜里，俞卓伟教授陪同小鱼一起去看片子，当时俞教授一看片子，就说了句："没有办法了！"原来陈叙一体内的癌细胞已转移到肺部，而那个肿瘤也已经长到十厘米。所以，一看已经到了那个地步，俞卓伟教授就只好无可奈何地对陈小鱼说："小鱼，没有任何办法了，而且也不能开刀，因为他的身体已经受不了了。"因此，小鱼估计之前她父亲之所以不肯在年前入院，其实就是害怕面对如此残酷的现实。

等看完片子出来，时间已是过了午夜 12 点了，于是俞教授就让小鱼先回家休息，当时，小鱼还跟他说："请你明天做一个假的报告。"而那么做的原因，是由于在三年前第一次入院时，陈叙一就曾敏感地问医生自己是不是患了 Cancer（英文"癌症"的意思），次，在他动手术前，小鱼就请医生一定为她父亲准备一份假报告。后来，瑞金医院就把那个"假"做得极为彻底，连陈叙一所在干部病区护士室里存放的有关他的检查报告，就全部都是假的。在所有那些报告的上面，都无一例外地写着"疑似"。其实，早在 1989 年那场手术前，小鱼就已知道手术将是"全喉"（声带全部切除），但她却还是骗她爸说是"半喉"（即"局部切除"，而以前富润生所接受的手术就是"半喉"）。在当天手术前，俞卓伟教授就跟陈叙一说："如果万一在手术时需要全切除，而你已经过麻醉睡着了，我们就不跟你商量了。"对于俞教授的建议，陈叙一当时也同意了。在手术前的几天里，陈叙一本来并不想让他最宝贝的外孙女倩倩

来医院,但小鱼却鼓励女儿去看望最疼爱她的老外公,还让她在外公手术前跟他说"爷爷加油"。手术结束后,陈叙一就被送进了重症监护室,而他周围的所有细节都被安排得非常周密。当时,即使是高年资医生带着一群在瑞金医院实习的医学院学生巡视重症监护室来到陈叙一床前时,带队的医生对学生们所说的,也还是"这个病人是疑似,但为了不要让病情有进展,所以才……"

就那样,那个大费周章的"骗局",就一直维持到了1992年陈叙一最后一次入院,而那时的他心里就已经全明白了,也再不要看什么假病历了。

那天深夜,当小鱼离开瑞金医院时,发现自己停放在医院大门外瑞金二路上的那辆自行车不翼而飞了,于是,她就在俞卓伟教授的护送下步行回了家。然而,当她回到家里才躺下不久,大约也就是在半夜三四点的时候,家里的电话就突然响了,原来是医院来电,通知她说"你爸不行了"。于是,小鱼便即刻起身,在临出门前,她还镇静地给上译厂领导、她哥哥以及陈叙一的老友白穆一一打了电话。等她赶到医院后,在那一夜里,小鱼就看到了之前在电影里才见到过的抢救场面,医生们还在尽力抢救着陈叙一。在那个过程中,他们用尽了几乎所有的急救手段,到最后就连电击都用上了。当时负责抢救的医生还问:"为什么他还有心跳?"小鱼回答说:"那是因为之前他身上装了心脏起搏器。"接下来,时任上译厂厂长陈国璋等人也很快赶到了瑞金医院。最后,俞卓伟教授看着弥留中的陈叙一,觉得他已是真的不行了,就试探性地征询了一下小鱼的意见:"怎么样?"而直到这时,小鱼才沉重地说了句:

"停吧!"

就这样,1992年4月25日凌晨5时许,一代电影译制片宗师陈叙一先生的生命,就定格在了那个曙光初露的清晨里,享年七十五岁。

据小鱼回忆,在生病以前,每年直到深秋11月的时候,她父亲还都是用冷水洗澡的。而倩倩也说,人其实真是"弯扁担不断"——因为虽说她外婆莫愁一直是病病歪歪的,她倒居然也活到了年近八十,而外公陈叙一从来就不生病,但一旦生病,就是大病。小鱼说:"我父亲确实很脆弱。有时候,他就像个孩子,需要别人悉心照料。"在陈叙一住院期间,小鱼一直忙于照顾父亲,那时家里也没有装空调,平时就只能靠俗称"红外线"的煤气取暖器取暖,在那段时间里,有时候家中就只有倩倩一个人,由于担心女儿的安全,当妈的又不敢在她单独在家时开着取暖器,结果,在那年的冬天,倩倩就生了满手的冻疮,令母亲小鱼心疼不已。

与苏秀的观点相仿,童自荣也认为,上海电影译制厂是一所全世界独一无二的大学——因为任何一所大学,都不可能把世界上所有的著名大导演都"请来上课",也同样不可能把世界各国卓有成就的大牌演员"请来上课",然而,就这一点来说,上海电影译制厂却做到了。当时,在采访童自荣的时候,当我听了他的这个讲法后,就觉得很有趣,不过细细想来,其实这句话是颇有道理的。从上译厂开天辟地起到1990年代初,在长达四十余年的时间里,上译厂的演职员就见识了欧、美、日、苏诸多著名导演的大批作品,以拍《桂河桥》(*The Bridge on the River Kwai*)的著名英国导演大卫·李恩

（David Lean）为例，上译厂就先后译制过他执导的作品《孤星血泪》、《雾都孤儿》（*Oliver Twist*）、《印度之行》。由于上译厂在译制每部电影时所采用的生产流程，都是一个"庖丁解牛"的过程，从剧本翻译开始，经过初对、复对、实录，直到最后鉴定、补戏，其中每一个步骤，都需要导演、翻译、演员、剪辑、拟音乃至上海电影乐团等部门的精雕细琢，在这个高度程序化的流程中，所有的演职员就等于从各个角度把影片完全吃透了，而完整走完这个流程对于他们而言，则就是一次难得的学习机会。在上海电影制片厂翻译片组的初创时期，由于电影译制片对于包括陈叙一在内的所有演职员而言是一个全新的事业，当年的他们，就都是怀着清教徒般虔诚的心情和小学生般的好奇，开始对这个行业模式进行悉心探索。在"教师爷"陈叙一的领导下，这些天赋秉性各异的"小学生"在阿尔弗雷德·希区柯克（Alfred Hitchcock）、劳伦斯·奥列弗、费德里科·费里尼（Federico Fellini）、查理·卓别林、罗伯特·恩里科（Robert Enrico）、大卫·李恩、弗朗西斯·福特·科波拉（Francis Ford Coppola）、罗曼·波兰斯基（Roman Polanski）、斯坦利·库布里克（Stanley Kubrick）、弗朗索瓦·特吕弗（François Truffaut）、谢尔盖·邦达尔丘克（Sergei Fiodorovich Bondarchuk）、米哈依尔·伊里奇·罗姆（Mikhail Romm）、帕维尔·丘赫莱伊（Pavel Chukhraj）、谢尔盖·格拉西莫夫（Sergei Gerasimov）、艾利达尔·梁赞诺夫（Eldar Ryazanov）、山本萨夫、山田洋次、熊井启、深作欣二、中村登等著名大导演及无数全球顶级影星的作品熏陶下快速成长。在几十年的时间里，他们中的许多人不仅达到了"大学毕业"的程度，而且成

为这个领域里的教授级人物。同时，在这个漫长的历程中，电影译制片也对大批文艺界专业人士及普通电影观众产生了极大的影响，从而在艺术人文方面对当时的中国社会起到了很好的教化作用。其中，已故著名作家程乃珊就曾经几次提到，如果没有电影译制片的话，她就不可能成为一个作家。然而，从创立至今，上海电影译制厂已经历了六十多年的漫长历史，而那些曾经创造过辉煌历史的配音艺术家们（包括大家耳熟能详的大牌配音演员和译制导演），却几乎很少有人能靠在这个事业上的成功，来为自己挣回一份体面的生活。从结果来看，女配音演员们的情况还相对好一些，而几乎所有第一代的男性配音演员都是晚景凄凉，最后在贫病交加中默默地离开了人世，而他们，却是实实在在地为这个事业完完全全、彻彻底底地奉献了自己一生的精力与才华。然而，在令人难以置信的微薄收入下为艺术和社会做出如此大奉献的原因，却并非是由于他们的"思想境界特别高"，而是这些人所经历的时代大环境就根本不曾为他们提供过改善生活境遇的客观条件。

由于苏秀和赵慎之在 1980 年代中期就到龄退休了，结果，她们两个老太太连"文革"后全国文化艺术系统的首次职称评定都未能赶上。在"文革"结束以后，上译厂两位首批获得"国家一级演员"高级艺术专业职称的配音演员是毕克和李梓，而第二批则是乔榛和刘广宁。由于退休时间较早，苏秀和赵慎之等人就未能享受到高级职称所带来的那点诸如"局级干部保健医疗"之类的待遇——因为在新的体系里，她们根本就没有职称。按时下的风尚，如果现在印名片的话，苏秀老太

太大约就只能在上面印上"曾享受国家两斤黄豆特殊津贴专家"的字样了。而贵为"国家一级演员"和"上海电影译制厂艺术委员会主任"的毕克,当本来就比较沉闷的他在1980年代中期遭遇丧子之痛后,其性格就变得更加古怪,加之他太太和次子当时已定居美国,退休后的毕克,便孤零零地一个人生活在上海。由于一直患有哮喘病,在他生命的最后阶段,毕克已完全丧失了自主呼吸功能,于是,医院就只好切开他的气管,而那么一来,毕克就只能完全靠呼吸机来维持生命了。有一次,苏秀去医院看望毕克,就安慰他说:"医生说你比前一阵有好转。"当听了这话后,毕克就苦笑着摇摇头,然后在小写字板上写了一句:"我的身体不可能有好转了。"后来,苏秀还告诉我,在那段时间里,电视台曾经常播放一些类似《音乐之声》《尼罗河上的惨案》等老译制片,其中很多影片都是由毕克担任主要配音演员的,因此,当时她还曾经想过,等下次再去看望毕克时,她就不再问他"胃口好吗?"或"睡得好吗?"等这类家常问题,而是应该跟他聊聊当年他们为这些影片配音时的趣闻逸事。苏秀猜想,或许这么做,就能让病痛中的毕克得到哪怕是短暂的快乐。

"但是,我的这个计划还没来得及实现,他却已经走了。"说到这里,苏秀缓缓地摇着头,遗憾地叹了口气。

当杨文元从青海劳改农场回到上海后,一开始,他就住在陈叙一批给他的那间八点八平方米的小房间里。后来在1984年,上译厂在永嘉路厂门的西侧与上海市徐汇区政府一起合造了一栋六层住宅楼,而杨文元则终于在那栋楼里分到了一套一室半的小套间。当时分配给他的那个单元位于三

楼,而在距那栋住宅楼朝南方向不足五米处,就有一幢三层高的小洋楼,杨文元家里本该有的阳光,就基本上被前面的那幢房子给挡掉了。不过,当时能从上译厂在那栋住宅楼里不到十套房的有限份额内分到这么个小单元,杨文元就已经算是非常幸运的了,并且我母亲也是在那次才第一次享受到单位的福利分房,而她在那次分房过程中也是几经周折,最后还是在徐汇区政府的干预协调下,才分到了一套实际使用面积仅二十七点八平方米的两室一厅的中型单元。也就是由于分到了这套房,我们家才得以从新华路文化局宿舍大院里那间已居住了二十一年的十六平方米小屋中搬出来,而此时,距离我母亲进厂工作却已经有整整二十四个年头了,并且,这也是她在上译厂工作的三十多年时间里,所享受过的仅有的一次福利分房。

在那次分房结束后,除了杨文元和我们家以外,演员组的苏秀和赵慎之两位老太太也在很短的时间内先后搬进了这栋楼,与我家成为邻居。同样,这也是她们在上译厂辛勤工作了几十年后才享受到的第一次分房。当年,杨文元从青海回到上海后是在五十多岁时才结的婚,婚后,他很快就生了个儿子。在之后的几年里,我就经常见到当时已年近六旬的杨文元抱着他那年幼的儿子,在上译厂大门口附近的永嘉路上到处晃悠,脸上带着父亲特有的满足。然而当时在我的眼里,那个场景,却带有种说不出的凄凉。后来,杨文元在退休之后也是贫病交加。有一次,当年轻演员狄菲菲前去探望他时,杨文元竟幽幽地说了一句:"我真恨不得从这个楼上跳下去⋯⋯"

1997 年下半年，一场意外的车祸，导致了尚华的左半身髋关节骨裂。由于他的弟弟也是一名老司机，当时，善良的尚二爷就并未追究那个年轻司机的责任。但是，打那儿以后，那场车祸所引发的病痛，就开始久久困扰着他。为了日后方便行动，在车祸发生后，尚华就到医院自费安装了一个两万多元的人工关节。可是，屋漏偏逢连夜雨，才过了没多久，尚二爷又在家中不慎两次扭伤关节。就那样，光是为保持肌肉活力而打的三针"营养能量补针"，就花了他将近八百元，使他那本来就已是家徒四壁的困顿日子，变得更加捉襟见肘。因此，尚二爷就不禁哀叹道："恐怕所剩的积蓄今后都得花在看病吃药上了。"但即便如此，晚年的尚二爷却还是兢兢业业地坚持在第一线，做着自己力所能及的工作。在最后的工作阶段，他还是会为了配好一段戏而将同一段台词念上个六七十遍，也曾为自己此生未能有一部如邱岳峰的《简·爱》那样令自己满意的"绝配"电影而老泪纵横。2005 年 4 月 22 日凌晨 1 时 30 分，尚华因心脏病突发在上海不幸逝世，享年八十三岁。在尚二爷的身后，留下了大大一堆对事业的不舍和对家人后代的担忧，而他的老兄弟于鼎，则早在 1998 年 5 月 20 日，就同样因心脏病突发而归隐天国，去世时就只有七十三岁。

2014 年 10 月初，在老一代配音演员刘广宁、童自荣、曹雷等人联袂参与大型电影译制片回顾活动"辉煌年代"时，我在上海大剧院的后台最后一次见到了赵慎之老太太。当晚，赵老太精神矍铄，她照例还是拉着我的手问长问短。此前，当他们在北京国家大剧院做同样的活动时，赵老太却由于血压

突然升高，而不得不临时退出了演出。然而，在被送往医院前，赵慎之却还是坚持请工作人员用苏秀为自己备用的轮椅将她推上舞台，向下面的观众们致以深深的歉意。在讲完话之后，赵慎之就在全场观众持续热烈的掌声中被推下舞台，旋即被送往了医院。当这个活动在上海大剧院举办时，赵老太坚持从她居住的位于嘉定南翔镇的养老院赶来，与老同事们相聚交谈。岂料，那场演出才过去仅两个多月，赵慎之就因心脏病突发，于2014年12月26日与世长辞了，享年九十岁。而在同年的1月5日，另一位配音艺术家李梓，也因长期患病医治无效而离开了人世，享年八十四岁。据她的孙子、上海人民广播电台主持人任重回忆，在晚年意识已逐渐消退的情况下，他奶奶整天在无意识中所念叨的就还都是与配音有关的话。在李梓去世后，她的老伴、《新民晚报》前副总编辑任荣魁在治丧期间所一再坚持的，居然是要求"必须在李梓的遗体上覆盖党旗"。可见，他所为之不忿的最大事情，也只不过是要为努力争取了几十年但却直到离休前才被批准入党的妻子"讨个公道"。

1985年，在乔榛接任陈叙一的上译厂厂长职务仅一年后，他就突然发现自己身体不适，不久后，他便被确诊患上了癌症，并就此开始了他与病魔不屈不挠的三十余年抗争。

在最初阶段，他自己还想采取保守治疗方法再观察一下，并且还曾经想过到解放军南京军区南京总医院去疗养一段时间，但最后却发现不可行。到了年底，乔榛就请他的朋友、上海第一医学院附属中山医院（现复旦大学附属中山医院）泌尿外科医生王国民来为他诊断。当时一看乔榛的状况，王医生

便情知不妙,于是就对他说:"明天你到我们医院来一次,我请我的老师给你看看,他是这方面的权威。"第二天,乔榛便如约去中山医院见了王国民的老师、中国泌尿外科学奠基人之一、时任中山医院副院长熊汝成教授,而熊教授为乔榛做了初步诊断后,就建议他马上做 CT 检查。但是,由于当时 CT 设备在国内还很稀罕,就连中山医院那样的大医院都没有。为了照顾乔榛的情绪,王医生还故作轻松地对他说:"这个年嘛,你还是要好好过的。在我看来,你这个病有两种可能性:第一种是良性,而第二种呢,就可能是恶性。你先好好过年,等过完年以后你再去做 CT。"当时,敏感的乔榛听到王医生的语气,心里就已明白一大半了——他知道,自己的病百分之九十会是恶性的,而王医生只是在安慰他而已。说实话,当时乔榛虽说已经有了一些心理准备,但他对这个突如其来的打击,却还是有点蒙的。不过,对于这几乎是板上钉钉的不幸事实,乔榛的第一反应就是"我绝对不能消沉"。之前他曾听说过,有几位上影演员剧团的老演员在体检前还是生龙活虎的,但体检结果一出来,并知道自己患了癌症后,他们的意志就一下子垮了,最后在不到两个星期的时间里就走了。其实,那几位就是被吓死的,而乔榛觉得自己绝对不能像他们一样。在那几天时间里,乔榛就一直在考虑着,如何才能让自己更放松一些。他觉得,对自己的病就应该要想开一点,一个人到世界上来,无非是为了实现自己的人生价值。在回顾自己过去四十三年的人生时,乔榛觉得自己曾经努力过,应该说也已是小有建树了。并且在那个阶段,乔榛曾收到很多关心他的观众寄来的慰问信,很多素不相识的人在来信中都表达了对乔榛健

康状况的关切和焦虑，还有人寄来了药方，后来甚至要把药都寄来，而这份真情，就令乔榛感到十分温暖。想到这儿，乔榛便觉得，他已经可以算是部分实现了自己的人生价值，所以也算是"不虚此行"了。另外，他还想到，既然个人不可能用自己的意志去改变命运的安排，他还不如就豁达一点儿。如果老天爷让自己多活两天，他就好好地多活两天，如果让他马上就走，那自己也没办法，而从当时的情况来看，自己其实还能干点儿事情，而既然能做事情，那还不如尽量多做点，也好多留点东西给社会和后人。于是，经过这么一想，乔榛便打定了主意——不用怕，该干什么还干什么！

就是抱着这样一种心态，在1986年的大年三十，乔榛便去了拥有CT设备的上海高干保健定点医院华东医院做了检查，并在那所医院里度过了一个百爪挠心的难熬新年。等过了春节，乔榛的病就被确诊了，同时，医生还认为需要马上为他动手术。就在这时，华东医院CT室主任悄悄地对他说："我认为你不要在我们医院看，我有个同学是华山医院泌尿外科的负责人，而且他的医术很好。"在征得乔榛的同意后，那位主任马上就打了个电话给他的同学、时任上海第一医学院附属华山医院泌尿外科副主任赵伟鹏医生，而那一天赵医生恰巧在外面出诊，于是，他就约乔榛过两天到华山医院住院，并且还安排好了病房。

乔榛患病的消息传出去后，就立刻引起了各方面的注意和关心。时任上海市市长江泽民闻讯后，便立即交代副市长刘振元组织了一个医疗小组，负责乔榛的治疗。除了牵头挂帅的刘振元，那个小组的成员还包括了上海市卫生局的一名

副局长、时任上海第一医学院附属华山医院院长陈公白教授，以及该院泌尿外科副主任赵伟鹏，而那次为乔榛动手术的主刀医生，便是赵伟鹏医生。

乔榛的手术进行得很顺利，术后，他被安排到了位于长宁区延安西路 1474 号的上海市纺织工业局第三医院（现复旦大学附属中山医院肿瘤中心）继续治疗，而就在那段时间，我父亲还曾经带我一同前往纺三医院看望了他。估计可能是由于他认为乔榛是一位性格浪漫的艺术家，当那次去探望他的时候，我父亲还特地带上了一大捧鲜花。记得当看到我们走进他的病房时，当时斜靠在病床上的乔榛就满面笑容地坐起身来跟我们打招呼，看上去精神很不错。由于在那个年头大家探望病人时通常带的都是水果点心或营养品一类的礼物，我父亲那次所带的那束鲜花，就给我留下了很深的印象，并且在我的记忆里，这也是我父亲唯一的一次在探病时给病人送花。之前有一次，我父亲让我去解放军八五医院，代他看望他住院的老战友，而那次父亲让我带的，就是由他自己亲手包的套在一个大棉手套里送过去的一饭盒饺子。

在乔榛住在纺三医院治疗期间，除刘振元外，时任上海市委副书记兼副市长黄菊等市领导也曾前往医院慰问了他。当黄菊抵达医院后，他并没有直接去乔榛的病房，而是先去医生办公室，找了负责乔榛治疗的医生详细询问了医疗情况。而当乔榛出院后回到当时上面刚分配给他的位于上海市徐汇区中山南二路的住所后，时任上海市委组织部代部长赵启正也登门看望了他。进屋之后，当赵启正发现乔榛的新居里连煤气和电话都没有时，他马上就联系了煤气公司和市内电话局，

责成他们尽快解决问题。结果，赵启正上午才刚打的电话，下午就有人上门为乔家安装了煤气和电话。

当乔榛还在医院病床上躺着的时候，他就已经在思考自己未来的人生了。首先，乔榛觉得他能够得到这么多人的关心，心里感到很是安慰。其次，他觉得自己以后还有很多事要做，因此绝不能就此意志消沉，并且，他认为自己还必须听医生的话，好好地配合治疗，争取早日康复，然后再接着干。而一旦打定了主意，这种心态就在之后三十年里当他历次受到打击时不断地出现，支撑着他的精神。不过，当时的乔榛却绝没想到，这才是他与病魔间三十余年不屈不挠抗争的开始。而在他患病治疗期间，乔榛便借此机会辞去了那个让他备受煎熬的上译厂厂长职务，改由杨成纯接任。

病愈之后，乔榛很快就恢复了工作。1986年下半年，他的名字就重新出现在罗马尼亚电影《神秘的黄玫瑰》（第三集）(*The Yellow Rose III*)的配音演员表上，并且还担任了主角。虽然不当厂长了，但乔榛依然是个非常卖力的配音演员和译制导演，同年，他还在大片《斯巴达克思》里成功地为重要角色克拉苏配了音。那时，身体已渐渐复原的乔榛既是"无病一身轻"，更是"无官一身轻"，他就如同一台经过大修后再次变得马力十足的机车一样，又轰轰烈烈地继续向前飞驰了。

时光在倏忽之间到了1998年，就在这一年，时任上海市广播电影电视局艺术总监吴贻弓找了乔榛谈话，希望他再次担任上海电影译制厂厂长。在谈话中，吴贻弓对乔榛说："当年你当厂长时也是我找你谈的话，我们知道你不愿意干，但是

为了你当厂长的事情，我们党委会先后开了十次会。经过反复考虑，我们还是希望你能够站出来，作为一面旗帜，把人心聚拢来，把这个事业撑起来！"见领导说得那么中肯，乔榛虽然感觉这个位置对他而言还会是"煎熬"，但事已至此，就再也无法推辞了，于是，他便只好勉为其难地答应了。不过，在接受这个职务的同时，乔榛也向领导提出了两个条件：一是不脱离业务；二是由于自己既属于厂里和局里，但同时也属于这个社会，所以，当以后社会上有活动邀请他时，自己还是得去参加，因此，他希望组织上对此能够给予理解。对于乔榛的要求，当时吴贻弓都爽快地答应了，不久，乔榛便再次走马上任，成了一个既导又演又管，同时还在社会上风风火火到处跑的"不脱产厂长"。不过，厂长的管理工作和外面的社会活动毕竟还是占用了乔榛不少的时间，与以前相比，他参加配音创作的时间少了许多。

　　但是，就在乔榛第二次接下厂长帅印，并开始在厂长办公室、录音棚和各种社会活动场合中里里外外连轴转了才没多久，令他始料未及的事情却再次发生了——在初次发病十三年后的1999年初，病魔对他第二次的打击，就又不期而至了，而这次首先发现乔榛不对劲的，却是他的太太唐国妹。当唐国妹感觉到丈夫的状态有问题时，她就马上主动去找了中山医院王国民医生，而王医生一听这个消息就开始紧张了，因为他马上就开始怀疑，是不是乔榛体内的癌细胞已经在悄悄转移了，于是，王医生便立刻提出请乔榛去医院检查。

　　乔榛是厂长，并且当时他正作为导演和主要配音演员在为一部译制片紧锣密鼓地工作着。就在这部影片进棚实录的

当天中午,唐国妹的电话打到了厂里,她告诉乔榛,说中山医院有关科室的专家正在院里等着他,并且为了等他,那位专家连午饭都还没吃,所以让他赶紧过去。乔榛一听就连忙说不行,因为作为那部戏的译制导演和主要配音演员,如果他一走,就等于是让全厂停产了。但是,平时对丈夫言听计从的唐国妹这次却一反常态,她还是一再在电话里坚持要丈夫必须立即赶到医院,还对他说:"你饭总得吃吧?"乔榛一看自己实在拗不过她,就只好匆匆忙忙地赶去了中山医院。

等到了医院,医生马上就给乔榛做了 CT 检查,而结果就发现,在乔榛第一次癌症原发病灶的另一侧也出现了癌细胞,不过幸好还没有转移,但必须得立刻动手术。

第二次的手术依然进行得很顺利,然而,术后的乔榛自己却大意了。就在动完手术仅二十天后,甚至连预防性的放疗都还未结束,乔榛就登上上海大剧院的舞台,参加了主题为"中国唐宋名篇音乐朗诵会"的活动,长篇朗诵了白居易的《长恨歌》。那次在登台时,乔榛便暗自感受了一下自己的状态,结果一场演出下来,他的自我感觉还可以,声音也依然中气十足,好像病痛和手术对他的工作状态并未产生太大的影响。这么一来,乔榛的胆子便愈发大了起来,甚至连中药也不吃了,后来也未按时去医院做定期复查,结果,就在两年之后的2001 年,乔榛突然觉得自己的腰部疼得很厉害,整个人坐也不是,站也不是,走也不是,躺也不是。不过,当这回再次出现异常感觉后,乔榛倒是不用别人再来劝他了,他就连忙自己驾车从家里出发,赶往位于徐汇区宜山路上的上海市第六人民医院就诊。在抵达医院后,医生便马上安排他做了核磁共振

（MRI）。在做完检查等待结果的过程中，乔榛还强作镇静，向自己熟悉的一位主任医生询问情况，而当时他还抱着一丝侥幸的心理问人家："没事吧?"但是，当乔榛看到那位主任一脸严峻地就说了句"看报告吧"，他心里就全明白了。

等乔榛离开医院回到家才没几分钟，上译厂的同事王哲东就坐着厂里的车满头大汗地找上门来了。等他一进门，乔榛便看到王哲东的脸涨得通红，眼睛也不敢正视自己，就只是支支吾吾地说"六院院长说你必须要住院再仔细检查一下"。一听这话，乔榛便情知不妙，就连忙起身，跟着他再次来到了六院。等到了医院一进医生办公室，乔榛就发现里面一屋子的医生都在落泪，而看到这么个场面时，他就镇定地对大家说："你们就给我透明吧，跟我说说，目前我究竟是什么状况，我也好跟医生配合。你们应该相信我的承受能力，前两次我都是这样过来的。"医生看到乔榛如此的态度，就对他坦白地说明了病情。原来，乔榛腰部剧烈疼痛的原因，是由于癌细胞多发性骨转移到腰椎，并压迫、吞噬正常细胞所致，当时，转移中的癌细胞已侵犯了他的第一、二、四节腰椎，并且第四腰椎的情况还特别严重。由于医院已经先后尝试用验血等方法来确认他的病况，但都不能查出一个令他们信服的结果，医生就计划用手术方式在乔榛的腰椎部位上进行穿刺，并取样进行活检，以准确把握他的病情。要知道，腰椎是个非常敏感的部位，在这个部位动手术时只要稍微有一点偏差，病人就有全身瘫痪的危险，因此，动一台腰椎手术的风险是极大的。在决定手术前，时任第六人民医院院长何梦乔教授就每天到乔榛床前去给他历陈其中的利害关系，劝他一定要做这个手术。不

过，在那次手术完成之后，何院长也老老实实地跟乔榛说："我当初说什么'要放松'，其实也不过是在安慰人而已。"

当那台手术开始时，乔榛自己其实也感觉非常紧张，他知道，在手术过程中，只要医生的动作出现哪怕稍微一点偏差，就会令他全身瘫痪。不过怕归怕，在手术开始之前，乔榛还是在心里不断地要求自己放松，最好是在手术过程中能够睡着。幸好，那次手术进行得非常顺利。而就在手术台上的乔榛还在麻药作用下处在迷迷糊糊的状态时，从他腰椎上取出的骨髓样本，被火速送往医院化验室进行活检。当化验室的技师们拿到样本后，他们立刻加班加点进行化验，并在三天内得出了结论。最后，当乔榛的主治医生拿到化验报告后一看，便长长地舒了一口气——总算是不幸中的万幸，他身上的癌细胞并未变异，还是原来的那种。而后来那位医生就告诉乔榛："如果是原来那种类型的癌细胞，我们就还有办法。但如果出现了另外一种不同的癌细胞，那可就麻烦了。"

也是乔榛的运气够好，当他在六院治疗期间，就正好遇上全国的泌尿外科专家齐聚上海参加一个学术研讨会，而六院就把他的病历拿到了那个研讨会上，供这些大牌专家进行讨论，结果，这个研讨会就同时成了对乔榛病情的大会诊。当时，由于中山医院的王国民教授对乔榛之前两次的病情都很了解，那两次治疗的情况就由他来负责介绍。也就是在那次研讨会上，各路专家各抒己见，最后，他们一起为乔榛制定了一个"化疗、放疗、中药三管齐下"的综合治疗方案。接下来，上海市第六人民医院就根据这个集全国顶尖泌尿外科专家学识经验之大成的方案，为乔榛进行了长达两年半的持续治疗。

2001年11月,乔榛虚岁五十九岁生日到了。根据中国人"做九不做十"的庆生习惯,乔榛的家人为他举办了一场庆祝他六十大寿的寿宴。其实,当时乔榛还正在接受化疗,连头发都差不多掉光了。当知道了他的病情后,乔奇老爷子就感到万分焦虑。于是,这位当时已年过八旬的耄耋老人便不顾自己年老体弱,坚持亲自出席了乔榛的寿宴,为他那正在与病魔抗争的"儿子"祝福、打气。

经过两年半的治疗,乔榛再一次在六院接受了例行检查,这次检查的结果令医生们大为惊奇。原来,乔榛腰椎部的骨转移病灶竟然"不辞而别"了,而原先已经发黑坏死的腰椎也经过肌体的自我修复而恢复了功能,颜色也重新恢复成了白色。而据医生所知,在当时全球医学界相关领域里尚无这样的成功康复先例,因此,为乔榛治疗的医生们都觉得能有这么好的治疗结果实在是太神奇了。后来,何梦乔教授还曾经对乔榛讲过:"说句老实话,我们的这个医疗方案虽然计划得非常精确,但应该说,你自身的心理状态在身体康复中占了很大的比重;你的心态好,就能增强你的免疫力,从而使肌体进行自我修复,所以,我们也觉得很神奇。大家分析来、分析去,就只能是这个原因了,因为我们也没给你吃其他药呀。"

有人说过,乔榛是"中国的保尔"(苏联小说《钢铁是怎样炼成的》的主人公)。不过,即便是那个保尔·柯察金,似乎也不曾在奥斯特洛夫斯基笔下受过那么多的磨难。在采访乔榛的过程中,他掰着手指逐个列举出他所遭遇过的病痛:第一次是在1970年代中期,他曾经患过一次人中疔疮,结果他的脸便肿得不成样子。那次,当上影老演员林彬见到乔榛时,就

忍不住掉了眼泪,还对他说:"乔榛,你怎么变成这个样子了?"而他第二次的病,就是1985年第一次患癌,第三次是1999年前一次癌的二次复发,第四次则是2001年出现的骨转移,到2015年,癌症再次转移到了结肠,乔榛就又接受了一次手术。到了2017年底,医生再次发现癌症又转移到了小肠。医生这次不建议乔榛采用手术治疗,于是就给他采用了口服化疗药物的治疗方法,而在以上那些病痛之外,乔榛还在癌症治疗期间发了心梗、脑梗,外加患上了糖尿病。

至此,从1970年代中期开始至2017年年底,在过去四十余年的时间里,乔榛先后受到病魔共计八次的打击。然而,在这个过程中,他却是越挫越勇,现在的乔榛已是无所畏惧,已然练就了一副精神上的"金刚不败之身",真正成了关汉卿笔下"蒸不烂、煮不熟、捶不扁、炒不爆、响当当一粒铜豌豆"。

虽然在健康上屡受沉重打击,乔榛却依然还是对他所钟爱的语言艺术充满了激情。在过去二十多年的时间里,他还是一直照样在东奔西走,几乎从不停歇,并且即使是一小段朗诵这样的"小活儿",他也会尽心尽力地准备,尽量不留下任何的瑕疵和遗憾。2003年。在第三次癌症治疗刚结束不久,乔榛便参加了由文化部组织的赴台湾"中国唐宋名篇音乐朗诵会"的活动,并与李默然、焦晃、王铁成等大陆老艺术家一起,受到了时任台北市市长马英九的接见,而现在乔榛家里的电视机柜上,还摆放着当年马英九赠送给他们的一台刻有他本人亲笔签名字样的金钟。

虽然健康状况长期欠佳,但乔榛却多少还保留了一点小

小的嗜好,他居然在五十岁以后学会了抽烟。并且直到他心梗发作之前,乔榛还会每天抽上几支香烟。但后来在心梗发作后,医生便警告他不许再吸烟,而乔榛这才遵医嘱乖乖地把烟给戒了。不过,现在的他,却还会偶尔喝一点儿红酒。

从万航渡路时代开始,乔榛的发型就总是打理得很有型,但在几年前,由于他的头部经常需要针灸,留着头发不方便,他就干脆剃去了那一头原本很浓密的头发,从而给自己彻底换了个形象。由于乔榛经过了连番的生死考验,对人生大彻大悟,有些人就说他在面相上已经渐显"佛相"了。同时,乔榛觉得自己的性格也比以前开朗了许多,并且据说连他的师姐刘广宁也这样评价过他。

1980年代末期,时任中央电视台国际部副主任张华山(后官至央视副总编辑)带队来到上海,在上海电影译制厂驻厂学习了达数月之久。等他们回到北京后,央视即引进了由巴尔扎克同名名著改编的电影《交际花盛衰记》(*Splendeurs et Misere des Wardisane*)。由于这是央视国际部制作的一部大片,部里的译制片演职员又刚从上海"取经"归来,于是大家便摩拳擦掌,希冀将此片一炮打响。为了搞好这部影片,央视组织了北京外国语学院教授等一批外语专家翻译剧本,来来回回地反复斟酌修改,精益求精,然后组织最强班底将这部影片译制了出来。

等片子译制完成后,张华山就请来了台长等一众央视高层领导,极为难得地花了九个小时,才将整部影片看完。等片子放映结束后,台长站起身来,即给满怀期盼的部下劈头盖脸地迎面泼上了一盆冰水:"这部片子的声音素材全部擦掉,别

丢人现眼了！马上把片子送到上海电影译制厂去！"

于是，跟当年的《红菱艳》一样，《交际花盛衰记》在北京折腾了一圈后，就被火速发往了上海。当时在接到这个任务后，陈叙一便马上发了话，要求"一定要把这部片子配好！"，而厂里则立即组织了由翁振新、刘广宁、任伟、乔榛、戴学庐、杨晓、盖文源、杨文元、赵慎之、程晓桦、王建新、沈晓谦、曹雷、尚华、童自荣、丁建华、于鼎、狄菲菲等组成的精干配音演员班子，由伍经纬担任该片的译制导演，接下来，他们便毫无悬念地把这部名作演绎得极为精彩。

《交际花盛衰记》的译制工作完成于 1990 年，在第二年第十一届中国电视剧飞天奖评选中，该片获得了优秀译制片奖，此外，翁振新也因为片中男主角埃雷拉神甫配音而获得了优秀男配音演员奖。1991 年 5 月，在广州天河体育中心举办了第十一届中国电视剧飞天奖颁奖大会，伍经纬和翁振新一同飞赴羊城领奖。因为得了这个优秀男配音演员奖，翁振新说他还获得五百元人民币的"巨额奖金"。等回到上海后，他又自掏腰包贴进去五百多元，买了共计一千多元的糖果食品犒劳厂里的同事们，让大家一起沾沾他的喜气，分享分享他的快乐。

获奖之后，由于感到自己的配音生涯因为这部影片而已经达到了顶峰且很难超越，翁振新并没有在配音事业上"趁热打铁"，却反而萌生了退意，并开始把精力转到他后来倾注了整整二十七年的科研领域里去了。在两年后的 1994 年，翁振新辞去了在上海电影译制厂的公职，义无反顾地迈向了深不可测的茫茫商海。

纵然上译厂有很多男演员命运多舛,但是在所有配音演员中结局最为悲惨的,就应该算是1981年从部队文工团转业后考入上译厂的演员盖文源了。当年,当盖文源前来报考上译厂时,他的声音,就曾经令苏秀大喜过望——作为一个专业经验极为丰富的资深译制导演和配音演员,当听到盖文源的声音以后,老太太便敏锐地感觉到,厂里找到了一棵好苗子。

盖文源是个大孝子。据说,在"文革"中的一个冬天,他那病中的母亲突然想吃鱼,而他就竟然冒着哈尔滨冬季刺骨的严寒,敲开松花江的冰面去为老人捕鱼。盖文源的声音条件非常好,悟性也高,但可惜的是,他平时的工作表现太散漫,自律也较差。当年,上译厂的工作纪律非常严格。陈叙一本人虽然也爱喝酒,但他却决不允许厂里任何人在上班时间饮酒。从初创时期开始,这条规定在上译厂内部就是一条铁律。然而,这条铁律竟然是从盖文源开始被打破的。三十多年前,在离上译厂不远的复兴中路靠近襄阳南路,曾经有过一家小小的东北饺子馆,而祖籍哈尔滨的盖文源,就时常会在中午拉着于鼎等几个北方籍同事去那儿吃饺子。不过,如果他们光吃饺子倒也罢了,可问题是北方人吃饺子时还喜欢来点酒,说什么"饺子就酒,越喝越有"。就这么着,渐渐地,他们在吃饺子的同时也开始喝开酒了。作为老演员,于鼎等人尚能做到适可而止,但盖文源的自控能力就不行了。从一开始在饺子馆喝,进而发展到后来在午休时间提着热水瓶出去打啤酒,然后回来在演员休息室里喝。再后来,盖文源的工作状态就越来越差了,他经常混迹于社会上,令厂里的很多老人都为他捏着把汗。终于,到了1995年,盖文源的旷工、在厂外与人发生生

意纠纷、家庭矛盾等各种问题集中爆发,而当时厂里就有人抓住那些问题不放,坚持要开除盖文源。尽管那时厂里有二十几名配音演员在他的检讨书上联署签名为他担保,希望厂里给他一次悔过的机会,尽管盖文源自己也已经写检查承认了错误,又尽管盖文源的岳母也找到了厂里,请求厂领导不要开除盖文源,以挽救他和妻子已濒临崩溃的婚姻,但是,在当时的厂领导和某些同人的坚持下,盖文源还是被上译厂劝退了,并因而导致了他婚姻的最后破裂。

陷入众叛亲离境地的盖文源先是去了一趟俄罗斯,想做些小买卖。后来,他在1996年8月生了一场大病。在他患病之后,他的家人曾经一度将盖文源接回哈尔滨休养,但不知为何,盖文源在老家仅仅待了八个月,他的亲属就用一张火车票将他打发回了上海,而当盖文源回到上海时,他就已是步履蹒跚、吐字不清了。到了1998年底,盖文源再度中风,而在那时,他已经没有了任何收入来源,只能靠朋友们的接济度日了。据说为了治病,盖文源就只得变卖了自己唯一的住房,然后流落到街道开办的地下小旅馆栖身。后来,在一直关心帮助他的几位战友和朋友的奔走下,当时年龄还不到五十岁的盖文源,才被组织上安排进了上海松江第四福利院,而他随身携带的唯一财产,就是一台老旧不堪的12英寸电视机,并且在此之后,他还欠下福利院几万元的医疗费和生活费。由于脉管炎等疾病的发作,他的双脚皆有脚趾被截掉。而心中的苦闷绝望,就使得盖文源陷入了更加自暴自弃的状态。重病之下的他依然酗酒如故,而前去看望他的老同事和朋友,则每次都会在与他告别后转去那家福利院附近的一个小卖部,帮

他偿还在那里赊账买酒所欠下的款项。在生命的最后阶段，盖文源又被转往位于徐汇区的另一家福利院，并于2013年6月7日在那里怀着愤懑撒手人寰。

后来，由苏秀和曹雷发起，并有赵慎之、刘广宁、童自荣、程晓桦、孙渝烽、施融、杨晓、沈晓谦、武向彤等老同事和老朋友一同参与集资，为盖文源在位于上海青浦区的高档墓地福寿园捐了一个衣冠冢。说是"衣冠冢"，其实那个墓里面非但没有他的骨灰，而且就连他生前穿过的衣服都没有一件，而摆放在里面的唯一物件，就只有一本由盖文源主配的影片《斯巴达克思》的剧本。虽然，盖文源或许并不是个好丈夫、好父亲，但大伙儿都认为，他本来是可以成为一个好配音演员的。作为盖文源的老同事、老朋友，他们也只能以这种方式，来表达对盖文源不幸遭遇的同情和不平。

原来，在译制片银幕上的曼妙声音背后，竟然还有着如此凄惨悲凉的故事。

前些年，早期赴美定居的配音演员施融曾经给苏秀发来一篇由《纽约时报》(*New York Times*)发表的介绍有关德国译制片行业的文章。而该文章中就提到，如果外国电影不译成德语，便休想进入德国本地市场，并且就连时代华纳(Time Warner)的老板都知道，他们出品的美国电影，在输入德语区市场前必须得先译成德语版，否则就会损失惨重。德国是一个有八千万人口的大国，如果再算上瑞士和奥地利的德语区人口，其市场就更大。据说，为德语版007系列电影配音的德国配音演员来主配一部译制片的要价，是在一万五到两万欧元，而即使是跑龙套的普通德国配音演员，也能日进七八百欧

元。另外，除了德国以外，在欧洲，法国和意大利的译制片事业也非常发达。

　　自从1980年代初邱岳峰去世以后，在接下来的几年时间里，苏秀、赵慎之、毕克、于鼎、尚华、李梓等人都先后退休了，1991年，刘广宁提早退休，1992年，老厂长陈叙一去世，1996年，退休后被上译厂返聘工作了仅一年的曹雷正式退休，到了2004年，第二代配音演员里硕果仅存的几位配音大腕中的童自荣也退休了。当我采访童自荣时，他就明确地表示："后来的情况很不理想，有些工作方法我到现在也不赞同。什么戴耳机，我就不喜欢，边上没什么对手互相交流，一个人从头到尾录，这个特别没劲，又没有陈叙一把关……"同时，童自荣更认为"单轨录音"的方式是"机械的，不像搞艺术，不活，不是有机体"。由于在原来的配音方式中，人和人之间是互相激发、

2013年9月，上海《东方电影》杂志为老配音艺术家拍摄的合影（左起：刘广宁、程晓桦、赵慎之、曹雷、苏秀、童自荣）

紧密沟通的，而现在的译制片生产流程，已将过去的"人人交流"演变成了"人机交流"，配音演员在录音时，就只能在话筒前"自说自话"，早年创作人员之间那种相互激发感染的创作方式，就业已不复存在了。

　　电影是一个产业，它是通过大批量的拷贝发行形成产品的量产化，从而实现企业利润最大化的。从1980年代后期开始，中国电影观众的审美观在逐渐发生着变化，而我自己当年在上海戏剧学院读书时，也曾经在一段时间内观点激进。在那个时期，我所接受的电影美学观点是"力求保持原片内所有元素的原汁原味。原片中演员的形体和声音表演，就应该通过同期录音，成为一个不可分割的整体"。记得在刚开始学习导演专业不久，我就曾跟我母亲刘广宁说过："电影译制片本来就是幕后工作，而你现在应该就退到'幕后的幕后'，不用再干了。"但是，又过了若干年后，当把《虎口脱险》和《尼罗河上的惨案》的原片找出来看时，我却惊愕地发现，自己早已是"曾经沧海难为水"，不能再接受那些原片了，而我所喜欢的，却竟然还是上译厂以前配的中文译制片版本。直到那时，我方才醒悟过来，当年的电影译制片，其实是他们进行的一项伟大的"艺术再创作"。在那个年代里，上译厂的配音演员和翻译对原片角色的声音和台词进行了深度艺术再加工，使得译制片角色的中文语言魅力，远远高于原片演员的语言魅力。况且，对于我个人（还有那个时期的数亿中国观众）而言，这里面恐怕还有个"先入为主"的问题。所以，我现在是从不会看以前上译厂曾译制过的任何外国电影的原版片的，但与之相反的是，目前，我也同样不会看在近年内用中文普通话配音的任何

外国电影甚至香港电影,如果现在看新上映的外国影片或港产片,我就一定会坚持看原版片。

2018 年 9 月 17 日,苏秀荣获法国政府授予的"法国艺术与文学军官勋章",法国驻沪总领事为苏秀授勋

苏秀老人曾说过,从 1950 年代至 1960 年代,如果当时分管电影的文化部副部长不是夏衍,文化部电影局局长不是陈荒煤,上海电影译制厂业务副厂长不是陈叙一,那么,当年的上海电影译制厂就不可能有那么好的发展。而现在,即使是邱岳峰或李梓再世,但如果缺少了类似陈叙一这样的一位集"艺术管理、翻译、导演"三大核心能力于一身的灵魂人物,译制片还是一样会衰败。我相信,这也是目前业内一个具有

普遍性的观点，并且过去二十年以来中国电影译制片的盛衰变迁，也早已印证了这一点。此外，电影产业的生态链也必须对电影译制片有一个明确的定位，而如果还是把这个环节定在电影生态链的下端，又没有政府扶持或企业赞助的话，在今天这样的观众市场和电影产业环境下，曾经辉煌一度的中国电影译制片，其衰败就几乎已是不可避免的了，而我们现在所能做的，就仅仅是在对昔日的缅怀中，凭吊外国电影译制片那曾经拥有过的灿烂。最后值得一提的是，时至今日，已步入晚年的乔榛、童自荣、刘广宁、曹雷、孙渝烽等老一辈配音演员，却依然在奋力游走于各种场合，以他们的一己之力，用不同的方式，努力延续着电影译制片配音艺术的传奇。

童自荣对陈叙一的感情和崇拜是非同一般的，他甚至认为"老厂长声音洪亮，可以当配音演员"，并且还扬言说"他的观点就是跟人家的不一样"。以前在与童自荣聊天时，我就曾经问过他一个问题：从1973年进厂至2004年退休，他花了整整三十一年干着同一件事情。如果老天爷允许他穿越回他考大学前的时空，又如果那时他还有机会去选择其他的职业，他会不会就此改弦易辙？当听到我这个问题时，童自荣几乎是不假思索地立即回答道："不会，我永远会喜欢这个行当！"同时他还表示："只要现在有陈叙一这样的人才来招兵买马，我依然会热烈响应！"然而刚说完这句话，童自荣的眼神就变得有些黯然了，在停顿了一会儿后，他又低声嘟囔了一句："但是，这样的情况不大可能出现了……"

有人说过："陈叙一走了，译制片死了。"当我对邱必昌的

2016年12月25日在上海图书馆参加我的母亲刘广宁《我和译制配音的艺术缘》和我的书《棚内棚外》的新书讲座。右为我的女儿潘凌逸

采访接近尾声的时候，他神情落寞地说了一句话："先是我父亲去世了，后来，陈叙一也没了，再后来，永嘉路大院里的那棵大树也被锯掉了，翻译片从此一蹶不振……"

作为第二代配音演员的代表人物之一，与上译厂几乎所有老配音艺术家的观点一致，乔榛认为，上海电影译制厂作为全国唯一的一家专业译制厂，应该得到相当的重视。而且，如果要搞好译制片艺术创作，就必须有一个长期稳定并合作默契的团队。只有这样，在译制片创作过程中，大家才能产生彼此的感应。但是，上译厂目前在编的配音演员人数却竟然不足十人，其他都是外聘的"临时工"。另外，科技的发展其实有时也会对有血有肉的艺术创作产生负面影响，现在用单轨录音方式录出来的声音，使配音演员间缺乏相互的有机感应，是

"没有灵魂"的,根本不可能制作出真正的译制片。所以,乔榛至今还在殷殷期盼着有关部门和领导能对被国际影坛权威人士评价为"第一位的影视译制单位"的上译厂,给予政策、精神、经济等各方面的实质性支持,以使其重振雄风,在全球译制片领域"立于不败之地"。

任何产品都有一定的生命周期,外国电影译制片是一个在特定历史时期内,在特殊环境下,由一群特殊的杰出人物所创造出来的一个特殊艺术现象。然而,只要是把译制片定位为"商品"而非"作品",那么,如此精雕细琢的工艺流程,就完全不符合现代化工业的生产标准——因为它既不能量产,亦不可复制,而不能通过大批量快速复制生产以形成规模化营收效应的产品乃至行业,就不可能具有高增长性和高利润率。因此,在今天这样的产业环境中,像以前那样不惜工本地打磨一部译制片的客观条件早已不复存在了。作为一个特殊年代的特殊文化产品,当年,"电影译制片"曾经向亿万中国观众干涸的精神家园里注入了丰富的艺术营养,同时,它也为从1949年起被与世隔绝了几十年的中国人打开了一扇可以眺望世界的窗户,而几年前先后在北京和上海两地举办的两次译制片回顾活动,之所以能够得到如此多中国观众热烈响应和热情追捧的根本原因,其实就是这些观众在借这些场合,向那些在当年曾经给予过他们极大精神享受的老配音艺术家表示由衷的敬意和感谢。同时,这也可以被视为广大观众对于中国电影史上这页曾经辉煌的不朽篇章所给予的最大肯定和褒奖。

1951年4月19日,被美国总统杜鲁门解职的美国五星上

将道格拉斯·麦克阿瑟（Douglas MacArthur）在美国国会大厦发表题为《老兵不死》的著名演说时，他曾经讲过这么句话："老兵永远不死，他们只是慢慢凋零。"（Old soldiers never die, they just fade away.）随着时光的流逝，上海电影译制厂老一代配音艺术家们现在都业已离开了他们为之奋斗一生的录音棚。在这片曾经绚烂但几近消失的夕阳余晖中，我们只能是通过聆听他们留在电影译制片中那永恒不变的声音，遥望着他们逐渐远去的身影，并用我们的心灵和笔触，用大大的金字，将他们的名字镌刻在中国电影史的丰碑上。

后记　二十年后再聚首

　　自从 2017 年 1 月 1 日拙作《棚内棚外——上海电影译制厂的辉煌与悲怆》正式出版发行后,《解放日报》《海风》《凤凰资讯》及《北京青年报》等媒体先后进行了部分连载和转载,同时,这本书还上了"2017 新浪文学好书榜"等一系列榜单,并被成都《华西都市报》评为"2017 年你不该错过的 30 本好书"之一。而于 2016 年 12 月 25 日在上海图书馆举办的新书首发仪式,则是由著名作曲家、上海音乐学院陈钢教授亲自主持的。然后,在 2017 年初的三个多月里,我还曾参加了由上海电影译制厂、上海书城、大众书局等不同机构主办的几次新书推介活动。就这样,对于这本书,我是该说的说了,该做的也做了,而当喧嚣最终归于平静的时候,我觉得自己应该回归本行,好好地做我的大数据业务了。殊不料,在 2017 年 4 月 10 日这么一个普通的星期一上午,一个北京来电,却又把我原本想得好好的计划给打乱了——原来,我与上海电影译制片的缘分还远未结束。

　　这一天,电话那头传来了著名节目主持人李扬那"鸭味儿"十足的声音,在几句简单的寒暄之后,他即单刀直入地告

诉我，由辽宁北方联合影视集团拍摄的一部纪录片《铁血残阳》的制片方邀请他担任该片的旁白，而他则灵机一动，希望可以请我组织上海电影译制厂的老艺术家们一起参与该片的译制配音，重现一把上海电影译制片的辉煌。听着手机里传来的这个提议，几乎就在几秒钟内我便意识到，这将是个非常好的机会，来再次吹响上海电影译制片的集结号。

《铁血残阳》是一部反映第二次世界大战期间日本军队在菲律宾巴丹半岛和沈阳北大营战俘营残害美军俘虏的纪录片。包括受访者、纪录片角色以及旁白，片中共有二十一个角色，而其中绝大多数受访者，是当年的美军士兵、他们的家属，以及当年的日本战俘营卫生兵及有关学术研究人员。在影片的拍摄阶段，那些老兵中当时年纪最小的也有九十三岁，而最大的则已经九十八岁了。由于片中除了旁白以外的几乎所有角色无论男女都是老人，从角色的年龄特点来说，这部影片就极适合由那批目前年龄均已在七十岁以上的上译厂老艺术家们来配音。

在李扬来电的当天，原片就通过网络传了过来，而我当晚便仔细地看了一遍片子。这部影片的具体内容和角色情况与我想象的大致相同，于是，作为该片的执行译制导演，一个工作计划就立即在我心里成型了。两天后，我拨通了时任上海电影译制厂领导严峻女士的电话。除了向她介绍本片的情况外，我同时还告诉她，我准备将这部影片安排在上译厂的录音棚内进行译制。在了解了我的具体计划后，严峻便当即表示支持，并很快为我对接上了上译厂创作技术部江琴主任，然后，我们就一起开始了具体录音工作的安排。

在接下来的半个月里，我一气打了上百个电话，联络了老配音艺术家童自荣、乔榛、刘广宁、曹雷、程晓桦、孙渝烽、戴学庐、翁振新、王建新、程玉珠，以及曾经深度参与过电影译制片配音的上海电影演员剧团著名电影演员梁波罗和吴文伦等人。另外，我还邀请了与电影译制片渊源颇深的著名电视节目主持人刘家祯和林栋甫，上海电视台著名配音演员陈兆雄，上海电影译制厂常务副厂长刘风以及上海戏剧学院表演系副教授王苏。特别值得一提的是，抱着试试看的心理，我同时也拨了个电话给现年九十二岁高龄的著名译制导演、老配音艺术家苏秀老师，想试探一下是否可能在她身体状况许可的前提下邀请她老人家出山，前来参加这部影片的配音。不料，我的话刚一出口，老太太不但痛快地一口答应，同时还催着我在微信上尽快把台词给她传过去。

就这样，在短短一周时间内，一个由老、中、青三代配音艺术家组成的顶级配音团队和翻译、后期技术团队便很快组成了。接下来，我就为片中的二十一个人物和角色确定了配音演员名单。由于倾向于尽可能地保持原片风格，我决定保留原片中日本军官的日语原声。而在筹备和沟通的全过程中，令我印象极为深刻的是，整个配音团队中就没有任何一位艺术家跟我提及过"报酬"二字，而他们在电话里跟我长篇大论的，就都是关于影片、关于他们的角色、关于配音整体风格的事情，而童自荣在最后甚至还对我说了这么句话："一旦开始工作了，你该怎么样就怎么样，千万不要客气。"

2017年5月2日上午10点30分，由北京直达上海的中国国际航空公司CA1501航班准时降落在上海虹桥机场。飞

机降落后不久,李扬就拖着一个小行李箱,快步走出机场 T2 航站楼,坐上了我的汽车。当我驾车驶出机场进入延安路高架,正准备开始与李扬商量接下来的具体工作安排时,我的手机却忽然响了——原来,这个电话是严峻打来的。在电话里,她声音有些急促地告诉我,说童自荣老师已经自己骑着自行车赶到了厂里,还急着要求提前看片,而这个信息就令我颇有些感慨——虽然他们已经退休多年了,但一旦手头上接了工作,那些老艺术家就都还是老样子。

等到了位于上海市虹桥路 1376 号广播大厦内的上海电影译制厂后,我很快便来到了严峻的办公室。进门后,我一眼就看到了显然有些“坐立不安”的童自荣老师。在接下来的午餐时间里,他起初还有点儿兴致跟大家一起聊聊天,然而等话题刚一转到这部戏上,他的神情就马上严肃了起来。看来,童自荣还是与多年前一样,只要是接了工作,他马上就对其他任何事情都一概失去兴趣了。

匆匆用罢简单的午餐,大家就立即赶回了虹桥路广播大厦。等到了厂里之后,我马上找到了江琴,而她则立刻就为童自荣安排了一间工作室,请他在里面独自开始看原片。而等观片的地方一落实,童自荣几乎是多一句话都没有,就立刻在我们的眼前消失了。接下来,风度翩翩的程晓桦老师准时出现了,刚一坐定,她便与李扬、我、上译厂英语翻译夏恬,加上导演助理马宁忆一起做起了初对。

就这样,《铁血残阳》的译制工作开始了。

前期阶段,一个对口型(初对)的流程,就花了我们一天半时间。2017 年 5 月 4 日,影片的录音阶段正式开始。当天早

晨 8 点 45 分,我抵达广播大厦,而录音将在 9 点整正式开始。当走到上译厂一号录音棚门口时,我就一眼看到了墙上镌刻的老厂长陈叙一先生的名言:剧本翻译要"有味",演员配音要"有神"。

还没来得及踏进一号录音棚,我就听到了将在片中为战俘研究学会成员西里扶甬子配音的曹雷老师的大嗓门——由于当天下午要飞往广州参加当地的一个活动,她一大早就来到了录音棚。当曹雷老师还在认认真真地对着台词的时候,孙渝烽老师也笑眯眯地走进了录音棚。很快,录音就正式开始了。当曹雷在棚里为某句台词着急上火时,站在外面录音台后的李扬和老译制导演孙渝烽就会不时按下录音台上的通话按钮,为棚里的曹老师出主意。在第一天刚开始工作的时候,录音似乎进展得有些不太顺利,棚外录音台上的扩音器里,还不时传来棚内曹雷的嘟囔声:"完了完了,今天走不了了。"好在说归说,经验老到的老演员曹雷还是很快就调整好了自己的情绪和节奏,把她的那部分戏给按时配好了。接下来,孙渝烽就淡定地进入了录音棚,而他的戏也很快就顺利地配完了。

午餐之后,李扬与程晓桦就先后上阵了。由于我们之前已经在一块儿对了一天半的口型,他们俩对自己的台词已是比较熟悉了,配起戏来相当顺利,他们俩几乎是玩着乐着就把各自的活儿干完了,而配音阶段的第一天工作,就在这无惊无险中结束了。

第二天(5 月 5 日)一大早 8 点多,童自荣就来到了厂里。刚一进入录音棚,童自荣就示意录音师钟鸣开始放原片,然

后，他便拿起台词本，对着屏幕上的人物、美国老兵本·斯卡顿，嘴里开始"念念有词"了。只过了一小会儿，童自荣的状态就渐入佳境了，而大家都看得出，他将台词准备得极为充分。不久，剧组的车就将为战俘女儿凯瑟琳·克马配音的刘广宁接到了厂里。在与众人寒暄一番后，她便静静地坐在沙发上，听着棚内的童自荣配戏，还不时低头瞄一眼自己抄在纸上的台词。时近中午，轮到刘广宁上场了，只见她步履蹒跚地进了录音棚。等到一开口，她深厚的台词功底，就立马显现出来。三下五除二，刘广宁很快就把她的戏给配好了。

在刘广宁离开后，她的"大侄子"、我的上海戏剧学院师兄、上译厂常务副厂长刘风就进了棚。到底是现役配音演员，并且受过良好的学院派台词训练，他非常轻松地完成了自己的戏份。接着，上海电影制片厂著名老演员、"小老大"梁波罗老师满脸笑容地来到了棚里。虽然已多年未曾进棚配音了，但他还是几乎在几分钟内便适应了剧中人物的节奏，然后就非常顺畅地完成了工作。紧接着，老配音演员程玉珠也轻车熟路地配完了他自己的那部分戏。

下午4点，上海电影译制厂著名译制导演、老配音艺术家苏秀老师在女儿的陪伴下坐着轮椅来到了厂里。此时，严峻和江琴也特地来到了现场，与大家一起迎接这位目前健在的上译厂第一代配音演员中年龄最大的"老祖宗"。在接受了众人七嘴八舌的问候后，我就把老太太推进了录音棚，请她坐在话筒前。等安顿好老太太，我就把打印好的台词放在她面前的小桌上，又帮她将耳机塞进耳朵里。接下来，当影片画面开始出现在她前面的屏幕上时，我便立刻发现，苏秀的眼神瞬间

开始变得锐利起来。由于怕老人累着，我事先安排了程晓桦老师在棚外录音台后面帮苏秀老师对台词，而当外面的程晓桦开始念苏秀的台词时，老太太的神情就变得十分严肃而专注。在凝神听了一会儿后，她就突然开口了："晓桦，这几句台词与原片节奏不一致，这句长句应该是三个短句……"

当时，我就站在苏秀的侧面，只见她目光炯炯地盯着屏幕上的画面，口中清晰地发出一个个指令。久违的配音工作，令这位本已在多年退休生活里变得慈眉善目的老太太的目光再次变得犀利起来。此时此刻，我儿时在永嘉路上译厂录音棚里经常见到的那位指点江山的精干女导演身上所带有的"王者风范"，顿时闪现出来！

很快，苏秀老太太就利索地与程晓桦对好台词，然后沉稳地把她自己的那段戏配完了，真可谓"宝刀不老，技艺犹存"！

在配好戏之后，苏秀老太太坐着轮椅，在众人的簇拥下出了录音棚。此时，外面突然刮起了大风，由于时近下班高峰时间，本来准备接送老太太的车被堵在了离广播大厦几千米以外的路上。我怕老太太着凉，连忙脱下自己的外套给老太太围上，接着快步跑到停车场，把我自己的车开了过来，并亲自驾车送她回家。在回家的路上，老太太依然处于兴奋状态，一路上话语不断，还笑嘻嘻地对我说："其实我现在一点儿都不累。"

译制工作很快进行到第三天（5月6日），当天早晨9点不到，上海名嘴刘家祯老师率先进了录音棚，但没料到的是，等待他的，将是漫长的一天……

正当刘家祯的录音还在顺利进行中时，老配音演员戴学

庐老师、翁振新老师、王建新老师也先后来到了现场。三位久未见面的老同事围坐在沙发里，是叙不完的旧。为了不让老艺术家等候太久，刘家祯非常体贴地提出请三位老人先录，而这三位配音老兵便很快进入状态，顺利地完成了各自的角色。午餐后，曾经在日本著名影片《生死恋》中为主角之一的广告导演野岛进配音的上影老演员吴文伦老师被接到了厂里。不久前刚发过脑梗的他挂着拐杖，虽然走路有些迟缓，但看上去精神还不错。吴文伦慢慢吃着我给他留的午饭，还不时跟我开着玩笑。同时在棚里，已先期到达的上海电视台著名配音演员陈兆雄已开始了工作。趁着陈老师工作的间隙，吴文伦很快用完了简单的午餐，之后，他便步履缓慢地走进了录音棚，开始认真地看原片。到底是"老法师"（上海话"经验老到"的意思），在极短的时间里，他就适应了原片角色的节奏，然后，他便看似慢悠悠，但其实准确度极高地完成了角色的配音。

等吴文伦等人的工作全部结束后，刘家祯才再次披挂上阵。然而，他所担任的全片旁白的工作量，却大大超出了我们的预计，但与此同时，他认真的专业态度，也同样大大超过我们的想象。由于他的旁白录音多次被其他老演员"插队"而开始得比较晚，并且他的工作量又大，刘家祯录音的进度就显得有些缓慢，原定傍晚结束的工作，就被直接拖到了深夜。

时间在一分一秒地过去，棚里的刘家祯、棚外的录音师钟鸣还都在一丝不苟地履行着各自的职责，而两位年轻的导演助理马宁忆和潘凌逸，也依然一声不吭地认真记录、整理着台词。时间已经很晚，大家都感到有些过意不去，然而，刘家祯老师却没有表现出丝毫的不耐烦，并且有一些在我听来已经

不错的段落，却还被他给自我否定了。就这样，很多的段落被一次次地重复录着，直到导演、演员、录音师都感到满意为止。

就这样，第三天的工作就一直延续到了将近午夜才全部完成，而制片方特地准备的晚宴，也因此不得不取消了，当天晚上大家的晚餐，就还是广播大厦食堂供应的盒饭。

5月7日，影片配音进行到最后一天。早晨9点，著名配音演员乔榛老师在其夫人唐国妹老师的陪同下来到了厂里。虽因长期身体欠佳，乔榛走路时得拄着拐杖，步履也有些蹒跚，但病弱的他却依然穿着得体，风度翩翩。在满面笑容地与众人握手、寒暄、合影后，乔榛便走进了录音棚，而录音师钟鸣则迅速为他调整好了话筒位置。工作正式开始后，乔榛就立刻集中起精神，在导演助理潘凌逸的帮助下，看着面前的屏幕开始对起了台词。在试录阶段，他认认真真地在剧本上做着标注，还不时通过话筒与棚外录音室的工作人员交流着意见。等到实录开始，大段抑扬顿挫的台词便从他的口中喷涌而出，片中九十四岁的鲍伯·罗森道尔这一重要人物，就顷刻间变成了一个会说地道中文的美国人，并且在语言风格上毫无违和感。

等乔榛的戏结束后，上海戏剧学院副教授王苏进了棚。虽然我已有二十多年没有跟王苏合作过了，但时间老人就只为她的音色增添了更多的风韵和成熟。时近中午，本片的最后一位演员、上海著名电视节目主持人林栋甫，慢悠悠地骑着自行车来到了广播大厦。三十年前，当时还是上海戏剧学院学生的我，就经常会在不同的录音棚附近，看到他慢慢悠悠地骑着他那部"老坦克"到处"巡逻"（当年配音演员们对晚上到

外单位兼职配戏挣外快的戏称），现如今，当年的那部"老坦克"已被升级换代成一辆运动型自行车。当天，林栋甫头戴礼帽，身着蓝色休闲西服的扮相，令他看上去活脱脱地变成了一个上海"老克勒"。不过，"克勒"归"克勒"，一旦进入了工作状态，林栋甫的神态就顿时变得严肃起来。他架上老花镜，一字一句认真地对好台词，然后，他便大步走进录音棚，一气呵成地完成了他的工作。

当我在广播大厦门口送别林栋甫时，时间就已是过了中午了。看着他远去的背影，我忽然意识到，这部《铁血残阳》竟然是近四十年来上海电影译制厂的老艺术家们第一次如此阵容整齐地出现在同一部作品中，而上一部全阵容的作品，则还是于1978年译制的群戏大片《尼罗河上的惨案》。望着自己非常熟悉的录音棚和不那么熟悉的广播大厦，我忽然感到自己很有些成就感，这部纪录片可以让全国千千万万的译制片爱好者，在近四十年来，第一次于同一部作品中，与他们喜爱的上译厂老配音艺术家们再次邂逅。这件事似乎做得有些晚，但总算还不是太晚。我希望这不会是最后一次老配音艺术家们的聚集，而是他们重新焕发艺术风采的集结号。这部纪录片已于2017年8月8日在全国各大院线上线，上海电影译制厂的老配音艺术家们终于能够透过银幕，与全国译制片爱好者再次相会了。